KB178498

Eugene O'Neill

유진 오닐:
빛과 사랑의 여로

유진 오닐 : 빛과 사랑의 여로

초판 인쇄 · 2016년 9월 5일
초판 발행 · 2016년 9월 12일

지은이 · 이태주
펴낸이 · 한봉숙
펴낸곳 · 푸른사상사

주간 · 맹문재
편집 · 지순이, 김선도 | 교정 · 김수란
등록 · 1999년 7월 8일 제2-2876호
주소 · 경기도 파주시 회동길 337-16 푸른사상사
　　　　서울시 중구 을지로 148 중앙데코플라자 803호
대표전화 · 031) 955-9111(2) | 팩시밀리 · 031) 955-9114
이메일 · prun21c@hanmail.net / prunsasang@naver.com
홈페이지 · http://www.prun21c.com

ⓒ 이태주, 2016
ISBN 979-11-308-1048-5 03600
값 35,000원

이 도서의 국립중앙도서관 출판예정도서목록(CIP)은 서지정보유통지원시스템 홈페이지
(http://seoji.nl.go.kr)와 국가자료공동목록시스템(http://www.nl.go.kr/kolisnet)에서 이용하
실 수 있습니다.(CIP제어번호: CIP2016021482)

푸른사상 예술총서 12

유진 오닐:
빛과
사랑의 여로

이태주

푸른사상
PRUNSASANG

차례

유진 오닐 : 빛과 사랑의 여로

2부 불멸의 이름

호세 킨테로와 서클 인 더 스퀘어

뉴욕주 우드스톡은 젊은 예술가들의 성지다. 노래와, 사랑과 예술에 미친 젊은 이들이 거리를 메우고, 서로 부딪치며, 시도 때도 없이 달리고 있다. 먼산을 바라보며 두 젊은이가 달린다. 새들도 질세라 떼를 지어 날아가며 그들을 쫓는다. 두 젊은이는 한참 달리다가 숨을 헐떡이고, 서로 마주친다. 그중 하나가 버럭 뭐라고 고함을 질렀다. 상대편은 눈을 번쩍 뜬다. 두 젊은이는 그 자리에 섰다.

"뭐? 브로드웨이?" 무릎을 탁 치면서 새둥지 머리는 버럭 고함을 질렀다. 1950년 여름, 타는 노을은 그의 초록빛 눈에 광기처럼 빛났다. 새둥지 머리는 상대방에게 속사포처럼 쏘아댔다. "브로드웨이는 죽었다. 저질 연극이 판치고 있어. 새로 시작하자! 눈 뜨는 연극 말이다. 내 말 틀려?"

새둥지 머리는 옆에 붙어 가는 노랑머리에게 괜히 화를 내고 있었다.

"개안 수술? 개안 수술 말이냐?" 노랑머리는 빈정대며 놀렸다.

새둥지 머리 호세 킨테로(Jose Quintero)가 노랑머리 시어도어 만(Theodore Mann)을 거리에서 만난 것은 우연이요, 행운이었다. 그는 시어도어를 대뜸 테드

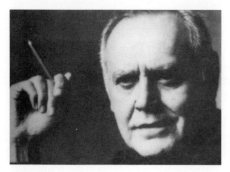
호세 킨테로

라고 불렀는데, 테드는 신사다운 풍모에 양갓집 매너가 살살 풍겼다. 테드는 신바람이 났다. 그도 그럴 것이 그는 오랜만에 사람다운 사람을 만난 기분이었고, 뭣보다도 새둥지 머리가 자신만큼이나 연극에 미쳐 있는 것이 좋았다. 시어도어는 말수가 적었지만 쇠갈퀴처럼 상대방을 순식간에 훑어보는 민감성과 판단력이 있었다. 반대로 킨테로는 성급한 탓에 말을 함부로 뱉지만 실상 속은 느리고 깊었다. 그의 개방적이고 낙천적인 기질은 누구든 쉽게 만나서 사귀는 성질을 키웠다. 그는 인간관계가 여간 부드럽지 않았다. 일이 안 풀려서 난감할 때, 지그시 눈 감고 손으로 이마를 짚으면 상대방 자물통이 열렸다. 철철 넘치는 맥주잔 거품 사이로 두 젊은이는 훑어보고, 따져보고, 끄덕거리고, 껌벅거리다가 맥주잔을 비벼대면서 찰떡처럼 붙어버렸다.

다음 날, 그들은 약속이나 한 듯이 뉴욕으로 바람처럼 빠져나갔다. 가을날 저녁이었다. 그리니치빌리지 희미한 가로등이 외롭게 서 있었다. 골목길은 낯설지 않았다. 아, 그렇구나. 엘리엇(T. S. Eliot)의 시 「제이 앨프리드 프루프록 연가」였다. 킨테로는 그 시를 상기하면서 지금 그 길에 서 있다고 생각했다. 그는 시 첫 구절을 읊었다. 어느 새 자신은 프루프록 연가의 주인공이 되었다.

너와 나는 가자, 너와 나,
저녁노을이 하늘을 등지고 번지는데,
수술대 위 마취된 환자처럼 누웠는데,
가자, 인기척 드문 골목 따라,

수군대는 후미진 곳
하룻밤 싸구려 호텔의 들뜬 밤
굴 껍질 톱밥 널브러진 레스토랑
지루한 토론처럼 꾸불꾸불 골목길 따라
감춰진 의도는
감당키 어려운 문제로 너를 끌고 가는데……

"그렇구나. 감당키 어려운 문제가 나를 끌고 가네……." 킨테로는 벅찬 마음을 누르면서 가고 있었다. 킨테로는 친구와 함께 세 얼을 극장을 찾고 있었다.

훗날 유진 오닐이 사랑에 빠지고 결혼까지 하게 되는 젊은 작가 애그니스 볼턴을 처음 만난 장소가 바로 여기 그리니치빌리지의 술집 '헬 홀(Hell Hole, 지옥의 구멍)'이었는데, 그해가 1917년, 시인 엘리엇이 런던에서 「제이 앨프리드 프루프록 연가」를 쓰던 때였다. 오닐이 단편소설 「내일」을 발표하고, 〈안개(The Fog)〉〈저격병(The Sniper)〉〈머나먼 귀항(The Long Voyage Home)〉〈포경선(Ile)〉〈전투해역(In the Zone)〉 등 초창기 단막극을 뉴욕 플레이라이츠 극장에서 초연한 해가 1917년이다. 1918년 케이프코드의 프로빈스타운 극단이 뉴욕에 와서 자리 잡은 곳이 플레이라이츠 극장인데, 이때 극장 이름을 프로빈스타운 플레이하우스로 바꿨다. 유진이 뉴욕에 진출해서 극작가의 길을 모색하면서 사랑을 하고, 술을 마시며, 교우하던 곳이 이 거리였다. 킨테로와 시어도어는 이런저런 생각에 몹시 흥분하여 연방 팔을 내저으며 걸어가고 있었다. 1950년 가을이었다.

셰리던 광장의 나무들, 건물들 모두가 이들을 반기면서 손짓하는 듯했다. 거리의 냄새도 좋고, 스치며 지나가는 사람들의 광기는 이들을 격하게 몰아쳤다. 모든 것이 남의 일 같지 않았다. 닿는 것 모두가 자신의 것인 양 그렇게 정다울 수가 없었다. 참으로 이상한 일이었다. 한참 동안 이리저리 휘젓고 다니다가 이들은 폐업

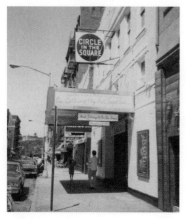

서클 인 더 스퀘어

을 앞둔 카바레를 발견하고 황급히 뛰어들었다. 이런 저런 조건을 다 감안하고도 그 장소는 괜찮았다. 이런 장소를 만난 것은 우연이요 축복이었다. 다음 날, 다시 와서 테드 아버지가 내준 첫달 임대료 1천 달러를 디밀고 카바레 임대 계약을 맺었다. 이들은 흥분을 누르고 숨을 고르면서 앞으로 할 일을 차근차근 챙겼다. 우선 급한 일은 극단을 만드는 일이었다. 그래서 여기저기 광고를 냈더니 재주꾼들이 꾸역꾸역 모여들었다. 함께 일하게 된 단원들은 오랜 친구라도 만난 듯 서로 얼싸안고 맹세를 다졌다. 그들은 함성을 지르며 작심한 듯 거리로 뛰쳐나가 스폰서를 얻고, 아르바이트해서 단숨에 제작비 6천 달러를 모았다. 극장 정문에 '서클 인 더 스퀘어(Circle in the Square)' 간판을 달았다. 모두들 눈을 감고 극장 이름을 불러봤다. 가슴이 찡해졌다.

테드는 뉴욕 명문대 출신으로 법률 공부를 하다가 부친과 함께 1948년 여름 우드스톡에 갔다가 옆길로 빠졌다. 그는 우드스톡에서 여름 한철 극장 프로듀서 일을 했다. 정말이지 1950년대 미국 우드스톡은 젊은이들을 유인하고 삼키는 용광로였다. 젊은이들은 "우드스톡으로! 우드스톡으로!" 달려갔다.

킨테로는 파나마 출신이었다. 미국으로 건너가 로스앤젤레스에서 의학 공부를 하다 스페인어 발음 교정을 위해 연극 과정을 이수한 것이 계기가 되어 순식간에 이 길로 빠졌다. 1945년 스물한 살 때 그는 우드스톡으로 갔다. 그 당시 우드스톡은 아름다운 산으로 둘러싸인 예술인 마을이었다. 예배당 뾰족탑, 붉은 학교 건물, 떡갈나무 가로수 길. 옹기종기 모인 시골집들이 여기저기 흩어져 있는 한적한 시골이었다. '버드클립(새들의 벼랑)'이라는 멋진 이름의 산을 향해 45분 걸어서

도착한 곳에 극장이 있었다. 그 옆에 매트리스 없는 철제 침대만 달랑 놓인 텅 빈 방이 숙소였다.

"매트리스는?" 킨테로는 안내하던 미스 에밀리에게 물었다.

"훔쳐야죠." 그녀는 쉽게 말했다.

극장 무대는 배우들이 움직일 때마다 삐걱삐걱 소리를 냈다. 객석에는 의자도 없었다. 미스 에밀리는 걱정을 접으라면서 무대에 깔 카펫이 온다고 했다. 교회에 접는 의자가 많다고 했다. 남은 돈 20달러는 막이 오를 때까지 배우들 식비로 써야 한다고 명령조로 말했다. 다음 날 아침 9시에 미스 에밀리가 쇼핑 가자고 왔다. 말이 쇼핑이지, 실은 훔치는 일이었다. 산을 내려가면서 훔칠 물건이 있으면 그녀는 킨테로에게 속삭였다. "저건 우리 차지야." 가다가 옥수수밭이 있으면 담 아래로 기어들어가서 훔쳐왔다. 가게 앞에 놓인 빈 상자들은 무조건 그들 것이었다.

"들키면 어떡해?"

"영어 모른다고 해요."

"빵은 못 훔쳐!"

"왜요?"

"종교 문제야."

그러나 그는 슈퍼마켓에서 닭고기 통조림 두 개와 참치 통조림 하나를 훔쳤다.

대본 읽기가 시작되었다. 킨테로는 오이디푸스 역을 맡았다. 그는 오이디푸스가 누군지도 몰랐다. 그는 서던캘리포니아대학교에서 4년, 로스앤젤레스시티칼리지에서 1년, 시카고의 굿맨칼리지에서 1년 공부했지만 연극 지식은 불충분했다. 결국 그는 그 배역에서 제외되고 대신 크레온 역을 맡게 되었다. 의상은 각자가 알아서 만들거나, 빌려 입거나, 훔치거나 했다. 극장 포스터는 각자 만들어서

붙었다. 초연 날, 여배우 둘이 싸움을 벌여 얻어터진 배우가 홧김에 커튼을 둘둘 말아가지고 사라졌다. 그래서 커튼 없는 연극을 했다. 공연이 시작되었는데, 관객은 네 명뿐이었다. 두 번째로 올린 로르카의 〈예르마〉도 실패했다. 극단은 결국 무너졌다. 이 때문에 킨테로는 한동안 스페인어 개인 교수를 하다가 바랜틴 부인을 알게 되었고, 그녀를 통해서 유진 오닐의 절친한 친구요, 오닐 작품집의 편집자였던 삭스 코민스(Saxe Commins)를 알게 되었다. 이때부터 킨테로의 이마에는 오닐이라는 파란 신호등이 켜지고, 그 이후로는 아무리 비바람 몰아쳐도 '고 사인'은 꺼지지 않았다.

우드스톡 여름 한철 극장에서 다시 연극을 하게 된 킨테로는 테네시 윌리엄스와 유진 오닐의 소품을 공연하면서 으스대고, 큰소리치고, 뽐내고 다녔지만 아무도 알아주지 않아서 남모르는 눈물을 흘렸다. 그는 어린 시절 파나마에서 문제아였다. 어머니가 킨테로 형제들에게 사준 만년필 가운데서 유독 킨테로 것만 잘 망가져서 등교할 때 갈아입은 깨끗한 셔츠는 잉크 범벅이 되었다. "왜 내 만년필만 새는 거야?" 그는 한숨을 푹 내쉬었다. 어릴 적에 이런 일도 있었다. 아버지가 3년 동안 정성을 다해서 실험적으로 재배한 망고 그레이프 접목이 성공해서 과실 하나가 간신히 열렸다. 아버지는 정부 고위관리에게 보여주고 표창을 받은 후 미국 스미소니언박물관에 이 희귀 표본을 발송할 예정이었다. 그런데, 하필이면 왜, 그날 아침 일찍 일어난 킨테로의 말똥말똥한 눈에 먹음직스러운 그 과일이 포착되었는가! 그는 아무 생각 없이 그것을 맛있게 먹어치웠다. 그 때문에 아버지로부터 시도 때도 없이 구박받은 일은 잊을 수 없었다.

그리니치빌리지에서 빌린 카바레 극장 무대는 기묘했다. 늘 접하던 전통적인 프로시니엄 무대가 아니었다. 삼면이 탁 트인 돌출 무대였다. 돈도 없고 해서 더 이상 무대를 손질할 엄두를 내지 못한 킨테로는 그 무대를 그 상태에서 그냥 사용

하기로 마음먹었다. 이것이 전화위복이었다. 연극이 자연스럽게 실험적 모양을 지니게 되어 탈주류적인 오프브로드웨이 연극의 체질을 갖게 되었다. 그러나 처음에는 고전했다. 기대했던 존 스타인벡의 작품 〈황홀하게 타오르다〉도 관객보다 경찰관 수가 더 많았다. 어느 날 봤더니 관객 수 여섯 명인데, 경찰관이 네 명이고 유료 관객은 두 명밖에 없었다. 카바레 면허로 극장 문을 열었으니 불편한 점이 한두 가지가 아니었다. 문제는 불법이었다. 그래서 경찰관, 소방관, 면허관청 관리들이 오면 용돈 주어 달래고 보내야 했다. 수입보다 이 지출이 더 컸다. 결국 극장 금고에 잔고가 200달러밖에 남지 않았을 때, 테드는 특유의 비장한 목소리로 "연극을 끝내자"라고 말했다. 모두들 우울하게 침묵을 지키며 고개를 수그리고 있을 때, 노크 소리가 났다. 케이시 리가 왔다. 그는 중국인이었다. 동안이고 마음씨가 고왔다. 그는 단원들이 어려워하면 술집에 초대해서 격려하고 위로하는 착한 이웃이었다. 활짝 웃으면서 방 안에 들어선 그는 호주머니에서 엄지손가락만큼 접은 종이를 꺼내어 책상 위에 놓았다. 그러나 처음에는 아무도 그 물건에 손을 대지 않았다. 모두들 곁눈질로 힐끗힐끗 보면서 1달러짜리로 장난친다고 생각했다. 그러나 펴보니 놀랍게도 그것은 천 달러짜리 수표였다. 연출가 킨테로는 천사가 보내준 그 돈으로 테네시 윌리엄스의 작품 〈여름과 연기〉를 올리게 되었다.

1952년 4월 24일 서클 인 더 스퀘어 극장에서 〈여름과 연기〉가 초연되었다. 무명 배우였던 제럴딘 페이지(Geraldine Page)가 주연한 이 공연의 성공은 뉴욕 42번로 아래쪽 변두리 극장가에서는 30년 만의 경사요 기적이었다.

그날 저녁, 첫날 막을 올린 연출가 호세 킨테로는 극장 바로 옆에 있는 술집 '루이즈 바'에서 술 한잔 놓고 늘 하듯이 홀로 고독을 삼키고 있었다. 킨테로는 이번 공연에도 큰 기대를 하지 않았다. 극장은 이미 일곱 편의 작품을 무대에 올렸지만 모두 실패였다. 그래서 그는 공연 첫날이 언제나 괴로웠다. 그것은 또 한 번의

시련을 알리는 출발이었기 때문이다. 199석인 이 소극장의 초연은 뉴욕 연극계의 관심을 전혀 끌지 못하고 있었다. 그는 거의 체념 상태였다. 루이즈 바에서 몇 잔 들이킨 후 킨테로는 극장으로 돌아왔다. 그런데, 웬일인가. 극장에서는 놀라운 일이 벌어지고 있었다. 그가 전혀 예상치 못했던 일이었다.

『뉴욕 타임스』의 극평가 브룩스 앳킨슨(Brooks Atkinson)이 관객들 속에 있었다. 브룩스는 1925년부터 1960년까지 2차 세계대전 중 중국 특파원 3년, 모스크바 특파원 10개월을 뺀 생애 전부를 연극평론에 바치고 1984년 1월 13일 89세 나이로 타계한 뉴욕 최고의 논객이었다. 『뉴욕 타임스』에 35년간 극평을 썼으니 놀라운 것은 그 신문이요, 그 사람이다. 『뉴욕 타임스』의 극평이 브로드웨이 무대의 운명을 좌우하는 데 있어서 브룩스 앳킨슨의 위력과 영향은 막대했다. 브로드웨이가 세계 연극의 중심으로 자리 잡은 것도 『뉴욕 타임스』에 실린 브룩스 앳킨슨의 공정한 평가가 국제적인 신용을 얻었기 때문이었다. 일찍이 극작가 유진 오닐을 인정한 최고참 극평가는 조지 진 네이선(George Jean Nathan)이었다. 그의 뒤를 이어 앳킨슨은 유진 오닐, 테네시 윌리엄스, 아서 밀러, 윌리엄 사로얀, 에드워드 올비에 이르기까지 그들의 초연을 보고 이들 극작가들을 성장 발전시킨 중심적 존재가 되었다. 특히 그는 오프브로드웨이의 발단이 된 서클 인 더 스퀘어 극단의 〈여름과 연기〉를 발굴해서 연출가 호세 킨테로를 세상에 알리고, 배우 제럴딘 페이지를 스타로 만든 업적을 남겼다.

제럴딘 페이지는 1942~1945년 시카고 굿맨연극학교에서 연기를 연마하고, 1945년 블랙프라이어즈 길드 무대 〈일곱 개의 거울〉로 뉴욕에 진출했지만 주목을 받지 못했다. 킨테로 무대에서 알마 역으로 격찬을 받고, 이후 〈한여름〉(1953)의 릴리 역, 〈레인메이커〉(1954)의 리지 역, 〈젊음의 아름다운 새〉(1959)의 알렉산드라 역, 〈세 자매〉(1964)의 올가 역, 〈블랙 코미디〉(1967)의 클레어 역, 〈신의

아그네스〉(1982)의 미리엄 루스 역으로 명성을 얻었다. 브룩스 앳킨슨은 제럴딘이 〈젊음의 아름다운 새〉에서 알렉산드라 역으로 무대에 섰을 때 "페이지는 성격 창조의 최고봉에 섰다"라고 격찬하는 평을 썼다.

〈여름과 연기〉 객석은 열광하고 있었다. 제럴딘 페이지를 향해 "브라보!"의 함성이 터져 나왔다. 막은 내려도 박수갈채는 계속되었다. 커튼콜은 영원히 계속되는 듯했다. 킨테로는 한 번 이상의 커튼콜을 연습시킨 적이 없다. 배우들은 어리둥절 어정쩡한 자세로 서서 계속 허리를 굽혀 절을 했다. 제럴딘 페이지는 무대로 나가고, 또 나가고 열 번을 되풀이하고 있었다. 관객들은 기립 박수를 보냈다. 분장을 지우고 분장실에서 나온 제럴딘은 킨테로의 팔에 안겨 어두운 복도를 지나 무대로 가서 객석을 내려다보았다.

"다 가고 없네요."

"언제나 가고 없지요."

킨테로는 제럴딘과 함께 그녀의 원룸 아파트로 갔다. 방 안에 들어서서 버번 한 잔씩 들고 축배를 막 나누고 있을 때, 극단에서 테드의 불꽃 튀는 전화가 왔다.

"호세, 빨리 극단으로 와! 제럴딘도 함께."

"신문에 아주 크게 났대요. 갑시다." 킨테로는 그녀를 재촉했다.

극단에 가보니 테드는 『뉴욕 타임스』 신문을 활짝 펴들고 있었다. 극평가 브룩스 앳킨슨의 격찬을 큰 소리로 낭독하기 시작했다. 특히 제럴딘 페이지의 스타 탄생을 말하는 부분에서는 단원들 모두가 환성을 지르면서 샴페인으로 화답했다. 이 무대는 과거 〈유리 동물원〉에서 명연기를 보여준 로렛 테일러와 비교되는 역사적인 공연이 되었으며, 서클 인 더 스퀘어가 오프브로드웨이 시대를 열면서 무명 배우 제럴딘 페이지의 스타 탄생을 알리는 종소리, 그 난타(亂打)였다.

극단의 기획 홍보 책임자가 새로 왔다. 이름은 리 코넬(Leigh Connell)이었다. 그의 문학과 연극 지식은 광범위하고 심오했다. 킨테로에게 유진 오닐 작품을 강력하게 권유한 사람이 바로 이 사람이었다.

"어떤 작품을 추천합니까?" 킨테로는 그에게 물었다. 그는 답변했다.

"20년대와 30년대에 오닐은 이 나라 연극에 큰 변화를 일으켰습니다. 〈수평선 너머로〉〈황제 존스〉〈안나 크리스티〉〈털북숭이 원숭이〉〈이상한 막간극〉 등은 새로운 극작술과 무대기술을 도입해서 현대 미국 연극의 기초를 세우고 크게 성공한 작품입니다. 특히 연출가 아서 홉킨스와 무대미술가 존스와의 협조는 성공의 요인이 되었습니다. 그런데 1934년 〈끝없는 세월〉이 57회 공연으로 막을 내린 후 십수 년간 오닐 작품은 관심 밖으로 밀려나서 공연되지 못했어요. 창피한 노릇입니다. 이럴 수 있어요? 문제는요, 우리가 오닐을 따라가지 못하기 때문입니다." 브로드웨이 연극 풍조에 대해 이렇게 쏘아붙인 그의 불만은 이만저만이 아니었다.

"알았어. 알았어요. 무엇이 좋을까요?" 킨테로는 다급하게 물었다.

"오닐은 1937년 '타오하우스'에서 작품 〈얼음장수 오다〉를 썼어요. 어려운 작품이지만, 당신은 할 수 있습니다." 그는 기다렸다는 듯이 대답했다.

"뭐가 어렵나요?"

"앙상블이지요. 주인공은 정말이지 잘하는 배우가 맡아야 합니다. 그런 배우가 어디 있나요?"

그날 밤, 킨테로는 밤새워 오닐 작품을 읽었다. 작품은 감동적이었다. 그는 작품 속 해리 호프의 술집이 로마의 시스티나 성당과 같다고 생각했다. 무슨 심각한 일이 있으면 킨테로는 그리니치 밤거리를 걷는 버릇이 있다. 그날도 그는 걸으면서 무대를 구상하고 배역을 생각해보았다. 문제는 작품에 알맞은 배우를 찾는 일이었다. 작중인물의 성격이 다양하고 심오했기 때문에 연기적 과제가 만만치 않

았기 때문이다. 그는 자료를 찾아 〈얼음장수 오다(The Iceman Cometh)〉 공연에 관한 오닐의 인터뷰 기사를 챙겨서 읽었다. "세계에서 가장 성공한 나라로 평가된 미국이 최고로 실패한 나라가 되었습니다. 소유와 탐욕이 미국의 정신을 갉아먹었기 때문이지요." 오닐의 통렬한 미국 비판을 접하고 킨테로는 깊은 잠에서 깨어나는 듯했다. 그는 차츰 유진 오닐에 빠져들어갔다.

며칠 지난 후, 난데없이 오닐의 미망인으로부터 만나자는 연락이 왔다. 1956년 당시 칼로타 몬터레이 오닐은 68세였다. 부인은 매디슨 거리와 센트럴파크 중간 65번로에 있는 로웰 호텔에 묵고 있었다. 킨테로는 호텔에 도착하자마자 바로 4층 부인의 방으로 갔는데, 부인은 이미 문밖에 나와 기다리고 있었다.

"킨테로 씨?"

"네, 만나뵙게 되어 영광입니다."

방 안에는 유진의 사진이 여기저기 걸려 있었다. 부인과 함께 찍은 사진도 있었다. 부인은 옷장을 열고 엄청나게 많은 모자 수집품을 보이면서 하나씩 꺼내어 써보았다. 그러다가 아주 특별한 상자 하나를 꺼냈다. 그 상자에서 검은 모자를 꺼내서 썼다. 모자 챙에 검은 레이스가 길게 달려 있었다.

"유진 장례식 때 썼던 모자예요. 킨테로 씨. 당신 손이 꼭 남편을 닮았네요. 이상한 느낌이에요. 내가 유진을 처음 봤을 때 인상과 당신은 너무 같아요. 〈얼음장수 오다〉 하신다고요? 좋아요. 하세요. 나는 당신을 믿어요. 판권을 드립니다." 부인이 말했다. 방 안에는 중국식 가구와 장식품이 가득했다. 부인은 중국 고미술에 탐닉하고 있었다. 킨테로는 스카치 앤 소다를 한잔 마셨다. 그리고 안도의 한숨을 내쉬었다.

배우 제이슨 로바즈(Jason Robards)와 킨테로는 전에 만난 적이 있었다. '서클'

에서 함께 일한 적이 있었다. 킨테로가 무엇보다도 제이슨을 마음에 둔 것은 그의 얼굴 모양이었다. 말상(馬相)이 희극적이었다. 그를 보는 순간 킨테로는 갈대밭에 핀 한 떨기 국화꽃을 연상했다. 제이슨의 기이한 희극적 특성이 〈얼음장수 오다〉에서는 죽음의 사자(使者)가 되어 빛을 발산한다고 생각했다. 킨테로는 극장에서 수화기를 들고 제이슨과 인사를 나눈 후 그를 지미 역으로 모시겠다고 단도직입적으로 말했다. 내일 오후 5시 연습을 시작하니 나와달라고 말했다.

제이슨은 일찍부터 오닐에 심취해 있었다. 2차 세계대전 당시 군함 도서관에서 오닐의 〈이상한 막간극(Strange Interlude)〉을 읽고 깊은 감명을 받은 순간부터 그는 오닐 작품을 탐독하기 시작했다. 제이슨의 아버지도 배우였다. 그래서 그는 연기에 대해서 오래전부터 생각이 많았다. 그의 관심은 심리적 연기였다. "사람들이 다른 말을 하고 있을 때 그 사람의 다른쪽 내면을 본다"는 제이슨의 말은 그가 지향하는 연기의 원점이었다. 전쟁이 끝나자 그는 연기학교에 입학해서 1946년 〈얼음장수 오다〉의 히키 역을 맡아 출연한 적이 있었다.

킨테로는 그날 오후, 〈얼음장수 오다〉 오디션에서 4, 50명 지망자를 만났지만 한 명도 적임자를 찾지 못했다. 결국 인맥을 통해 수소문해서 배우를 구하고 면접을 계속했다. 퍼럴 펠리(해리 호프), 필 파이퍼(에드 모셔), 앨 루이스(패트 맥글로인), 애디슨 파월(윌리 오반), 윌리엄 에드먼슨(조 모트), 리처드 애봇(피트 웨트존), 리처드 볼러(세실 루이스), 제임스 그린(제임스 캐머런 '지미 투모로'), 폴 앤도(휴고 캘머), 돌리 요나(코라), 제이슨 로바즈(히키) 등 배우들이 협조해서 캐스팅이 완료되었다. 킨테로가 힘들었던 것은 사회 각 분야를 망라하는 열일곱 명 노인들의 캐스팅이었다. 실제로 그는 이 연극을 위해서 400명 이상의 배우들을 면접했다. 킨테로의 캐스팅 방법은 본능에 의지하는 일이었다. 그는 말했다. "캐스팅은 사랑과 같아요. 사랑하느냐, 하지 않느냐 둘 중 하나죠."

1956년 5월 8일 뉴욕 서클 인 더 스퀘어 소극장에서 〈얼음장수 오다〉가 네 시간 반 동안 공연되었다. 연출가 킨테로는 제이슨 로바즈의 놀라운 연기력과 데이비드 헤이스(David Hays)의 무대장치와 함께 역사에 남는 공연을 성취했다. 킨테로는 데이비드 헤이스에 관해서 말한 적이 있다. "그의 무대미술은 동양적 단순성입니다." 의자 몇 개, 테이블 몇 개, 스테인드글라스 창문, 조명 등 장치에 들었던 비용은 100달러 남짓했다.

연출가 킨테로가 한평생 거둔 업적 가운데 최고의 공로는 유진 오닐의 재발견이라고 말할 수 있다. 〈얼음장수 오다〉는 과거 12년 동안 미국 무대에서 흔적 없이 사라진 유진 오닐을 부활시키는 계기를 만들어주었기 때문이다. 열광적인 관객들의 성원으로 이 공연은 이후 2년 동안 롱런되면서 무명 배우 제이슨 로바즈를 스타로 탄생시켰다.

오닐과 킨테로는 서로 만난 적이 없다. 그러나 킨테로는 오닐과 자신의 친근함을 점쳐보았다.

킨테로는 오닐의 작품에서 서로 다른 이중의 현실을 만났다. 일상적 외면의 현실과 환상 같은 내적 현실이다. 이 두 현실의 갈등이 오닐 작품의 긴장감을 조성한다고 그는 믿고 있었다. 오닐은 실상 이중적 비전을 지닌 작가였다. 그래서 킨테로는 오닐의 작품에 쉽게 빠져들었다. 그와의 인간적 친근성 때문이다. 오닐의 어머니는 수녀원에서 교육을 받았다. 킨테로의 어머니도 그랬다. 오닐의 부친은 배우였다. 킨테로의 부친은 정치가였다. 두 부친의 성격은 너무 비슷했다. 부친들은 바깥에서 인심 좋은 멋진 신사였다. 그러나 집에서는 인색한 아버지였다. 킨테로는 극장 입장료 25센트를 얻어내려고 오만가지 설명, 변명, 맹세를 꾸미고 만들어야 했다. 구두쇠 아버지를 둔 오닐과 똑같은 신세였다. 오닐도 킨테로도 성

장기에 가톨릭 신자였다. 두 사람의 성장기 환경은 가톨릭과 연극 사이가 멀지 않았다. 오닐은 극장 안에서 젖을 물고 놀았으며, 순회공연도 함께 다녔다. 킨테로는 성당에서 예배 절차를 챙기고 즐겼다. 가톨릭의 교리는 오닐과 킨테로에게 똑같이 영향을 주었지만, 오닐은 신앙을 잃었다가 다시 찾았고, 킨테로는 계속 종교를 유지했다. 오닐은 배우들과 좋은 관계를 맺지 못했지만, 배우들은 킨테로를 따르면서 매달렸다. 배우 콜린 듀허스트(Colleen Dewhurst)는 말했다. "나는 이 세상 어떤 연출가보다 킨테로에게 연출을 받았으면 해요. 그는 배우들을 살펴주거든요." 킨테로는 배우를 존중했다. 오닐은 배우들이 마음에 들지 않아 고민할 때가 많았고, 그런 때가 되면 배우들에게 경멸감을 유감없이 쏟아냈다. 킨테로는 말했다. "나는 연출 공부를 정식으로 한 적이 없어요. 안 한 것이 오히려 잘되었지요. 나는 관찰과 사색으로 연출을 배웠습니다." 1951년 첫 연출 작품 〈어두운 달〉을 할 때, 그는 무용가 마사 그레이엄과 작곡가 에런 코플런드에서 영감을 얻어왔다.

유진 오닐은 1953년 11월 27일 오후 4시 37분 보스턴의 호텔 셰라턴에서 숨을 거두었다. 사인은 폐렴이었다. 12월 2일, 그는 보스턴 근교 '포레스트힐 묘지'에 안장되었다. 당시 유진 오닐은 미국 문화의 뇌리에서 사라지고 있었다. 20년 전, 세상을 떠들썩하게 만들었던 〈상복이 어울리는 엘렉트라(Mourning Becomes Electra)〉는 한때 그에게 세상의 명예와 영광을 듬뿍 안겨주었다. 하지만 그는 당시 〈위대한 신 브라운(The Great God Brown)〉 〈이상한 막간극〉 〈백만장자 마르코(Marco's Millions)〉 〈나사로 웃었다(Lazarus Laughed)〉 등에 이어서 그가 심혈을 기울인 〈아, 광야여!(Ah, Wilderness!)〉 〈끝없는 세월(Days Without Ends)〉 〈얼음장수오다〉 〈잘못 태어난 아이를 위한 달(A Moon for the Misbegotten)〉 〈밤으로의 긴 여로(Long Day's Journey Into Night)〉 〈시인 기질(A Touch of the Poet)〉 (사후 공연)

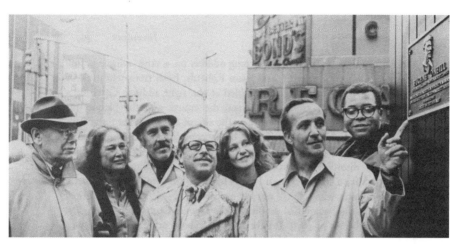

유진 오닐 기념패 제막식(1973). 왼쪽으로부터 브룩스 앳킨슨, 콜린 듀허스트, 제이슨 로바즈, 테네시 윌리엄스, 제럴딘 페이지, 시어도어 만, 제임스 얼 존스.

〈보다 더 장엄한 저택(More Stately Mansions)〉(사후 공연) 등 여러 작품의 집필로 기진맥진한 상태였다. 미국 경제와 문화의 위기, 제2차 세계대전으로 혼돈에 빠진 세계 정세 때문에 울적해진 오닐은 파킨슨병으로 폐인처럼 되어 있었다. 13년간 계속된 무대와의 절연 상태는 1946년 그의 생전 브로드웨이 마지막 공연이 된 〈얼음장수 오다〉로 극적인 전환을 맞는 듯했지만, 이 공연은 부적절한 배역과 서툰 무대기술 때문에 실패로 돌아갔다. 1947년 시어터 길드가 제작한 〈잘못 태어난 아이를 위한 달〉도 브로드웨이에 도달하지 못하고 지방 공연에서 무산되었다. 이 일은 유진 오닐의 명성에 큰 타격을 입혔다. 1948년 유진 오닐은 칼로타와 함께 매사추세츠의 마블헤드 저택에 은거해서 1951년까지 그곳에서 바다와 갈매기를 바라보면서 깊은 침묵의 세월을 살았다.

꺼져가는 유진 오닐의 불씨가 다시 살아났다. 킨테로의 〈얼음장수 오다〉 재공연 때문이었다. 미국 연극 20년 만의 쾌거였다.

1부

방황과 도전의 나날

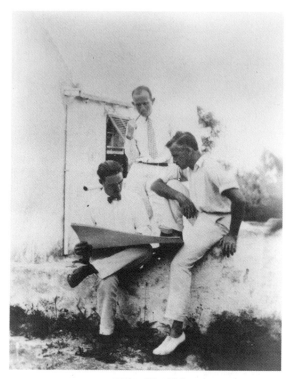

프로빈스타운 3인방.
왼쪽부터 로버트 에드먼드 존스, 케네스 맥고완, 유진 오닐.

1

유진 오닐과 그의 시대

미국이 세계 강국이 된 것은 20세기 초이다. 1898년 미국과 스페인의 전쟁이 계기가 되었다. 전쟁의 승리는 서구 여러 나라를 놀라게 했고 국민의 자긍심을 높였다. 이 전쟁으로 미국은 푸에르토리코, 괌, 필리핀 등 여러 섬을 얻었고, 쿠바를 보호령으로 만들었다. 미국은 여세를 몰아 국제 문제에 깊이 간여하면서 막강한 해군 병력을 전 세계에 과시했다. 1900년 중국에서 외세 침략에 반대하여 일어난 의화단운동(Boxer Rebellion) 진압에서 국제간 협력을 주도했고, 파나마 혁명, 독일과 베네수엘라의 충돌, 포츠머스 회담, 프랑스와 영국의 모로코 개입 등 국제간 분쟁 해결에 참여했다. 20세기 초 미국은 100년 전의 약소국가가 아니었다.

미국이 강대국으로 도약할 수 있었던 힘은 국내 정치의 안정과 사회 경제 분야의 눈부신 발전 때문이었다. 이즈음 미국 인구는 급격하게 늘어났다. 1850년 23,191,000명이었던 인구가 1900년에 76,094,000명으로 늘어났다. 1850년 미국은 31개 주로 이뤄진 합중국이었다. 1900년에는 45개주가 되었다. 인구는 도시에 집중되었다. 1790년에는 미국 인구의 90퍼센트가 전원 지대에 살고 있었는데,

1900년에 이르러 이 중 40퍼센트가 도시로 진출해서 샌프란시스코, 로스앤젤레스, 뉴욕, 필라델피아 등 대도시로 이주했다.

이민자들은 다국적이었다. 1870년 이후 30년 동안 1,100만 명의 이민들이 미국에 도착했다. 1900년 미국 인구의 3분지 1은 외국에서 왔거나 외국인의 자손들이었다. 이 중 4분지 3은 캐나다와 유럽 서북부 국가에서 온 이민들이었다. 나머지는 동유럽, 아니면 남유럽에서 왔다. 이들은 빠르게 영어를 습득해서 미국 문화의 동질성을 유지해나갔다. 미국인들은 같은 국기 아래서, 같은 언어를 쓰면서, 같은 문화의 물결 속에 빠져들었다. 일상용품과 의복이 전국적으로 동시 배달되어 미국 어디를 가나 옷맵시가 같고, 일용품도, 음식도 같아서 유대감이 형성되었다. 같은 말을 하면서, 같은 생각을 하고, 같은 행동을 했다. 도시 모양도 같았다. 교통과 통신의 발달이 이에 가세했다. 미국의 모든 주는 물길과 도로와 철로로 연결되었다. 전화와 통신 시설이 급속하게 보급되고, 똑같은 서적과 잡지가 전국에 배달되었다. 1900년, 8천 대의 자동차가 등록되었다.

급속도로 확산된 도시 문화는 주택 부족과 빈민 문제를 야기했다. 인구의 팽창으로 교통이 복잡해지고, 도시 범죄가 새로운 사회문제로 부상했다. 20세기 초의 경제 호황은 엄청난 것이었다. 자연자원은 무진장했다. 에너지 소비량은 전 세계에서 최고였고, 발명품은 1900년에서 1909년 사이 31만 4천 건을 기록했다. 번영과 낙관주의 무드가 사회 전반에 팽배했지만, 혼탁한 사회문제는 심각한 상태여서 국민들은 개선과 변화를 갈구하게 되었고, 그 결과 노사분규의 해결책을 위해 상공노동부가 신설되었다. 1902년 부패 공직자와 사업가들을 신문에 고발하는 시민운동이 일어났다. 이들은 사회적 불평등, 인권 유린, 아동 노동 착취, 빈민굴 실태, 흑인 노동 착취, 식품과 약품 관리 부정 행위, 정부 관리들의 뇌물 수수 및 부패상 등을 과감하게 폭로하면서 시정을 요구했다. 그 결과 상원위원 선출 방식,

주 정부 행정제도 등 정치제도와 행정상의 개혁이 이루어졌다.

　20세기 초 미국 연극은 번영과 부패의 시대적 상황과 연관되었다. 경제적 성장은 연극의 상업적 흥행에 박차를 가했다. 이 당시 '에이브러햄 링컨 어레인저'를 정점으로 하는 기업인 그룹 신디게이트가 극장가를 독점했다. 극장가 운영권을 장악했던 신디게이트를 통하지 않고서는 브로드웨이 극장을 대관할 수 없었다. 뿐만 아니라 전국 순회공연도 추진할 수 없었다. 1908년, 맥신 엘리엇 극장이 휘황찬란한 모습으로 브로드웨이 39번로에 모습을 드러냈다. 같은 해 46번로에 게이어티 극장이 개관되어 존 베리모어를 출세시킨 〈행운을 쫓는 사람〉이 막을 올렸다. 1910년 40개 극장이 줄줄이 문을 열면서 브로드웨이는 화려한 쇼와 환락의 대명사가 되었다. 신디게이트는 신문 광고를 독점하고 언론에서도 막강한 영향력을 행사했다. 이들은 순수 연극을 위협하고 압력을 행사했다. 그러나 관객들은 타성적이며 진부한 상업극에 싫증을 느끼고 정통 고전극의 부활을 갈망했다. 젊은 연극인들은 신디게이트 쇼에 반항하며 사실주의 연극 공연에 집중하고 있었다. 이 때문에 브로드웨이에 변화의 바람이 일기 시작했다. 이들의 연극을 옹호하는 극장가의 신진 세력으로 슈버트 가의 삼형제 샘, 리, 제이컵이 등장하면서 브로드웨이는 새로운 전기(轉機)를 마련하게 되었고, 이들의 끈질긴 도전을 받게 된 신디게이트 조직은 세가 꺾이면서 조금씩 무너지기 시작했다. 또한 1910년대 중반의 경제 부흥과 중산층 인구의 팽창은 연극 발전의 새로운 모태가 되었고, 이 와중에 독일, 프랑스, 러시아, 영국 등 유럽의 소극장들이 공연했던 헨리크 입센(1828~1906), 안톤 체호프(1860~1904), 조지 버너드 쇼(1856~1950), 아우구스트 스트린드베리(1849~1912) 등의 연극이 밀물처럼 미국을 휩쓸고 지나갔다. 이런 여파로 새로운 문화적 환경이 조성되어 뉴욕의 르네상스라고도 일컬어지는 문화 발전의 시대가 열리고 있었다. 이런 시대적 기운을 타고 유진 오닐은 신진 극작가로 모습을 드러냈다.

유진의 부친 제임스 오닐(James O'Neill)이 배우로 데뷔했던 1867년 미국 연극계는 이른바 '스톡 스타 시스템(stock-star system)'으로 운영되고 있었다. 중요 지방 도시에는 전문 극단이 상주하고 있었으며, 매주 또는 격주로 레퍼토리 시스템 공연을 진행했다. 극단 대표는 유명 배우가 맡았고, 그가 극단 운영과 무대 공연을 겸했다. 이런 제도는 1820년부터 계속되는 관례였는데, 여러 결함이 있었지만 지방민과의 친근성, 재정적 안전성, 배우들의 직업성, 흥행 수입 등이 보장된 것이어서 쉽게 해체되지 않고 이어져왔다.

1870년대 중반에 새로운 변화가 감지되었다. 신진작가들의 새 작품이 무대에 오르면서 차츰 관객의 취향이 바뀌어, 이들 작가들이 관객의 호응을 얻게 되었다. 새 작품은 리바이벌 작품보다 비용이 더 들었다. 그래서 지방 흥행사들은 신진작가를 멀리했지만, 기존의 타성적 공연에 식상하고 불만이 쌓인 관객은 신진작가의 작품을 선호했다. 브로드웨이 새 바람은 불가피했다. 초창기 브로드웨이는 대중이 좋아하는 작품에 인기 스타를 배역해서 전국 순회공연을 해왔다. 당시 나날이 확장되는 철도는 흥행 사업에 큰 힘이 되었다. 1860년, 미국에는 48만 킬로미터의 철도가 깔렸는데, 1880년대 중반에는 210만 킬로미터로 늘었다. 지방 상주 극단은 이동극단의 기동성과 양질의 공연을 피할 수 없었다. 그래서 지방 흥행사들은 차츰 이동극단 공연에 가담하기 시작했다. 이동극단은 나날이 증가하고, 이들 극단의 수익도 엄청나게 늘어났다. 제임스 오닐의 흥행 성공작 〈몬테크리스토 백작〉 공연은 그 단적인 예로 꼽힌다.

이동극단은 연극 독점사업의 기틀을 마련했지만, 1920년대에 이르러 차츰 그 세가 꺾인다. 그 이유는 제작비 상승과 이익 감소, 저질 보드빌 이동극단의 난립, 영화와 라디오의 보급, 새로운 관객층 형성 등 때문이었다. 그래도 여전히 소수의 이동극단은 20년대에도 계속 명맥을 유지하고 있었는데, 이들은 연간 약 40편 공

연을 유지했다. 한편 뮤지컬을 곁들이는 기획과 새 작품을 선부이는 브로드웨이 공연은 호황을 누리고 대중적 인기가 상승하고 있었다. 이들 공연은 1902~1903년에 100편, 1920~1921년 192편, 1926~1927년 297편으로 증가했으며, 1920년 대에는 약 2,500편의 공연이 무대에 올랐다. 시즌마다 약 250편이 공연되는 놀라운 약진이었다. 한편, 브로드웨이 공연의 위험부담도 늘어났다. 성공보다 실패의 확률이 더 높았기 때문이다. 성공하면 이익 배당은 엄청났다. 다행히도 연극 호황에는 '전쟁 특수(特需)'가 한몫 거들었다. 이 때문에 브로드웨이 상업극 제작자들은 급성장하고, 그 수도 늘었다. 그러나 일부 제작자들은 연극의 예술적 가치와 수준을 유지하기 위해 안간힘을 썼다. 이들의 면면을 보면 다음과 같다.

여배우이며 매니저였던 미니 매던 피스크(Minnie Maddern Fiske)와 그녀의 남편인 제작자 해리슨 그레이 피스크(Harrison Grey Fiske)는 사실주의 연극의 후원자였다. 이들은 입센의 작품을 연달아 올렸다. 뉴시어터(the New Theatre)의 예술감독 윈스럽 에임스(Winthrop Ames)는 셰익스피어, 골드워디, 메테를링크, 버너드 쇼 등 해외 문제 작가의 작품을 주로 공연했다. 에임스의 공로는 컸다. 그는 두 개의 연극 전용 극장을 지었기 때문이다. 500석의 리틀 시어터(Little Theatre, 1912)와 800석의 부스 시어터(Booth Theatre, 1913)였다. 1911년, 제작자 윌리엄 브레이디(William A. Brady)는 1천 석의 플레이하우스(Playhouse)를 마련했다. 그의 딸 앨리스 브레이디(Alice Brady)는 유진 오닐의 〈상복이 어울리는 엘렉트라〉 무대에서 라비니아 역으로 격찬을 받은 여배우였다. 제작자 존 윌리엄스(John D. Williams)는 명배우 존 베리모어(John Barrymore)와 라이오넬 베리모어(Lionel Barrymore)를 스타로 출세시켰다. 1918년 제작자 겸 연출가 아서 홉킨스(Arthur Hopkins)는 러시아에서 이민 온 배우 알라 나지모바(Alla Nazimova)를 입센 작품에 등장시킨 후, 〈상복이 어울리는 엘렉트라〉의 제1대 크리스틴으로 기용했다.

1920년대에 아마추어 소극장 그룹이 보로드웨이에 거점을 마련한 것은 놀라운 사건이 되었다. 이들 소극장 그룹이 브로드웨이 상업극에 반발하며 예술작품 공연에 공헌했기 때문이다. 스극장에 모인 신진 연극인들은 프랑스의 자유극장, 독일의 프라이 뷔네, 런던의 독립극단, 러시아의 모스크바 예술극장(MAT) 등 소극장 공연 활동을 지켜보면서 유럽의 사실주의 연극, 미국 신진작가의 작품, 그리고 그리스와 셰익스피어의 고전 작품 등을 레퍼토리로 수용했다. 1920년대, 미국 전역에 이들 소극장이 수백 개 정착되었다. 유진 오닐이 소속된 '프로빈스타운 플레이어스' 등을 위시해서 브로드웨이 변두리에 정착한 이들 소극장은 이윽고 오프 브로드웨이 연극의 구심점이 되었다.

프로빈스타운 플레이어스 극단은 첫 여섯 시즌 동안에 미국 작가의 작품(대부분 단막극) 90편을 무대에 올렸다. 유진 오닐의 초기 작품 〈카디프를 향해 동쪽으로(Bound East for Cardiff)〉(1916) 〈머나먼 귀향(The Long Voyage Home)〉(1917) 〈카리브 섬의 달(The Moon Of the Cariibbees)〉(1919) 등이 이 무대에서 공연되었다. 이후, 유진 오닐의 실험적인 작품 〈황제 존스(The Emperor Jones)〉(1920) 〈털북숭이 원숭이(The Hairy Ape)〉(1922) 〈신의 모든 아이들은 날개가 있다(All God's Children Got Wings)〉(1923) 〈느릅나무 밑의 욕망(Desire Under the Elms)〉(1924) 등도 이 무대에서 공연되었다.

'워싱턴 스퀘어 플레이어스'는 1914년에 발족되어 미국 작가의 사실주의, 상징주의 작품을 공연했다. 1917년 오닐의 〈전투 해역(In the Zone)〉이 이 무대에서 공연되었다. 이 극단은 1918년 5월 전쟁으로 해체되었다가, 1919년 시어터 길드(Theatre Guild)로 이름을 바꿔 새로 출발했다. 이 극단은 사실주의 연극보다는 당시 유행하던 반사실주의 연극에 더 관심을 쏟고 있었다. 시어터 길드는 정부 지

원이나 기부에 의존하지 않고 자급자족 원칙을
고수했다. 그 방법으로 할인 시즌 예매표가 판매
되었다. 1919년 150명의 예매 관객으로 출발했
던 관객 확충 캠페인은 1920년대 중반 2만여 명
의 예매 관객을 확보할 수 있었다. 브로드웨이
주류 극단으로 성장한 시어터 길드는 공연의 흥
행 성패와는 관계없이 높은 수준의 예술적 기준
을 고수했다. 1927년 〈백만장자 마르코(Marco's
Millions)〉를 시작으로 시어터 길드는 유진 오닐
의 여섯 작품을 무대에 올렸다. 당시로서는 큰

유진 오닐

모험이었다. 20년대와 30년대 브로드웨이는 여전히 상업극이 대세였기 때문이
다. 당시 브로드웨이 최대의 멜로드라마 성공작은 〈애비 아일랜드 장미〉(1922)였
다. 유대인 소년과 아일랜드 가톨릭 소녀의 사랑을 그린 이 드라마는 5년간의 장
기 공연으로 2,500회 공연을 기록했다. 1933년의 멜로드라마 〈토바코 로드〉는 3
천 회 장기 공연을 기록했다. 1919~1920 시즌에 막이 오른 오닐의 작품 〈수평선
너머로(Beyond the Horizon)〉는 150회 공연이었다. 유진 오닐 이전에 브로드웨이
에서 활약한 미국 작가로는 윌리엄 무디(WIlliam Vaughan Moody), 클라이드 피치
(Clyde Fitch), 유진 월터스(Eugene Walter), 퍼시 매케이(Percy MacKaye), 오거스터
스 토마스(Augustus Thomas) 등이 있었다.

20세기 초, 미국의 무대미술 분야에서는 데이비드 벨라스코(David Belasco)의
사실주의 무대미술이 대세였다. 1910년대 후반, 벨라스코 스타일은 유럽의 모더
니스트 무대기술의 도전을 받게 되었다. 에드워드 고든 크레이그(Edward Gordon

Craig), 아돌프 아피아(Adolphe Appia), 막스 라인하르트(Max Reinhardt)의 영향을 받은 신무대기술파가 등장했기 때문이다. 1915년 연출가 할리 그랜빌 바커(Harley Granville-Barker)는 뉴욕에 와서 셰익스피어의 〈한여름 밤의 꿈〉으로 미국 관객을 놀라게 했다. 이에 영향을 받은 미국의 무대미술가 로버트 존스(Robert Edmond Jones)는 새로운 무대미술의 기틀을 잡고 유진 오닐의 획기적인 무대를 창출했다. 이 밖에도 롤로 피터스(Rollo Peters), 리 사이먼슨(Lee Simonson), 클레온 스록모턴(Cleon Throckmorton) 등이 합세해서 새로운 무대기술 인맥을 형성해서 현대 연극 발전에 기여했다.

유진 오닐의 행운은 몇 사람의 탁월한 연출가를 만나면서 가능해졌다. 프로빈스타운 플레이어스 극단의 조지 크램 쿡(George Cram Cook)은 〈황제 존스〉, 제임스 라이트(James Light)는 〈털북숭이 원숭이〉와 〈신의 모든 아이들은 날개가 있다〉, 아서 홉킨스는 〈안나 크리스티〉와 〈느릅나무 밑의 욕망〉〈위대한 신 브라운〉을 연출했다. 시어터 길드의 설립자였던 필립 모엘러(Philip Moeller)는 〈이상한 막간극〉과 〈상복이 어울리는 엘렉트라〉를 각각 연출했다. 1923년과 1925년 사이 미국을 방문한 모스크바 예술극장의 사실주의 연극 무대는 미국 연극에 큰 파문을 던졌다. 그 영향으로 '스타니슬랍스키 시스템'의 연기술을 계승한 리 스트라스버그(Lee Strasberg)의 '메소드 연기' 교육이 시작되어 명배우들이 속속 얼굴을 드러내기 시작했다. 리처드 베넷(Richard Bennett)은 〈수평선 너머로〉에서 로버트 메이요 역을 맡아서 좋은 연기를 보여주었는데, 그는 당대 연기의 우상이 되었다. 황제 존스 역을 맡았던 찰스 길핀(Charles Gilpin), 〈털북숭이 원숭이〉에 출연한 루이스 울하임(Louis Wolheim), 안나 크리스티 역과 〈이상한 막간극〉에서 니나 역을 맡았던 여배우 폴린 로드(Pauline Lord), 〈느릅나무 밑의 욕망〉에서 애비 역을 맡고, 후에 그룹 시어터에서 활동하면서 카네기멜론대학교의 연기론 교수가

되었던 메리 모리스(Mary Morris), 〈느릅나무 밑의 욕망〉에서 에프라임 캐벗 역을 맡고, 연극과 영화 분야에서 마술적인 연기로 명성을 떨친 월터 휴스턴(Walter Huston) 등 혜성처럼 등장한 많은 배우들을 지적할 수 있다. 이 밖에도 앨프리드 런트(Alfred Lunt), 모리스 카노브스키(Morris Carnovsky), 린 폰탠(Lynn Fontanne), 주디스 앤더슨(Judith Anderson), 폴 롭슨(Paul Robeson) 등도 오닐 무대에서 감동적인 연기를 보여준 배우들이다.

당대 미국 연극평론 분야를 보면, 보수적인 논객으로는 『뉴욕 트리뷴』의 윌리엄 윈터(WIlliam Winter), 『뉴욕 이브닝 포스트』의 존 랜큰 토스(John Ranken Towse), 『뉴욕 타임스』의 에드워드 디스마(Edward Dithmar) 등을 거론할 수 있다. 『뉴욕 선』의 제임스 후네커(James G. Hunekeer)는 보수적인 비평가에게 반기를 들고 유럽의 새로운 연극을 주장하고 옹호했다. 1905년 그가 출간한 비평집 『극작가론』은 입센, 스트린드베리, 버너드 쇼 등 유럽 극작가들을 찬양하고 논술한 저작물로서 신세대 평론가 집단을 자극하고 격려하는데 일조하고 있었다.

조지 네이선은 신진 평론가 집단의 수장이었다. 그는 간행물 『스마트 셋(Smart Set)』의 전속 비평가로서, 유진 오닐 연극을 전파하는 주창자가 되었다. 『뉴욕 타임스』의 극평가 아돌프 클라우버(Adolph Klauber)는 오닐의 작품 〈황제 존스〉를 공동 제작할 정도로 오닐을 지원했다. 그의 후임으로 온 극평가 알렉산더 울컷(Alexander Woollcott)도 새 연극의 열광적인 주창자였다. 번스 맨틀(Burns Mantle)은 1911년 『뉴욕 이브닝 메일』의 극평가로 있다가 1922년 『데일리 뉴스』로 옮겼다. 그는 새로운 미국 연극의 흐름을 소개하기 위해 『베스트 플레이스 시리즈(Best Plays Series)』를 편집 출간했다. 1922년부터 1947년까지 『뉴리퍼블릭』의 극평가였던 스탁 영(Stark Young)은 『시어터 아츠(Theatre Arts)』의 편집자로서 오닐과 로버트 존스와 절친했다. 1926년, 브룩스 앳킨슨은 『뉴욕 타임스』의 극평가 자리에 앉

았다. 그는 1960년까지 그 자리에서 최고의 평론가 지위를 유지하면서 뉴욕의 중요 일간지와 주간지, 그리고 월간지 등을 통해 유진 오닐을 전파하는 일에 헌신했다. 이들 모든 신진 평론가들은 연극의 실험성과 현대성에 민감했다. 유진은 네이선, 앳킨슨, 그리고 크러치와 평소 만나거나 편지로 소통하면서 작품을 상의하고, 연극의 제 문제를 논의했다.

이들 평론가들이 오닐 작품과 공연을 충분히 거론하고, 평가해서, 관객과 독자들에게 유익한 정보를 전달한 것은 시대와의 만남에서 오닐이 거머쥔 커다란 행운이라 할 수 있다. 1920년대 뉴욕의 무대는 여러 면에서 오닐에게 적절한 환경을 마련해주었을 것이다. 성공적인 제작자들이 그의 주변에 모이고, 상상력 넘치는 무대 디자이너들을 만나고, 재능이 넘치는 배우들이 그에게 열광하고, 능력 있는 연출가들이 성의를 다하는 희한한 일들은 이 극작가가 그 시대의 연극을 밀고 나가는 힘의 원천이 되었을 것이다. 또한 이들 예술가들과 함께 오닐 주변에 그의 작품을 탐독하고 연구하는 기라성 같은 학자들이 있었던 것은 1920년에서 1931년 사이 유진이 열네 편의 작품을 지속적으로 써낸 일과도 무관하지 않았다고 본다. 이들 작품 가운데서 〈황제 존스〉는 387회 공연, 〈느릅나무 밑의 욕망〉은 208회 공연, 〈위대한 신 브라운〉은 271회 공연, 〈이상한 막간극〉은 426회 공연을 기록했다. 그리고 유진은 〈수평선 너머로〉 〈안나 크리스티〉 〈이상한 막간극〉으로 퓰리처상을 세 번 수상하고, 1936년에는 노벨 문학상을 수상하는 영광을 누렸다.

그 이후, 1930년대 후반부터 오닐의 창작 활동은 느슨해졌다. 희극 〈아, 광야여!〉(1932)는 시어터 길드 공연으로 반짝했지만(289회), 길드 제작 무대 〈끝없는 세월〉(1934)은 57회 공연으로 실패했다. 문제는 건강 악화였다. 오닐은 1936년, 위염과 극도의 신경쇠약으로 병원 출입을 반복했다. 뉴욕으로, 시애틀로, 샌프란시스코로 전지 휴양을 다니다가 결국 오클랜드 병원에 입원하게 되었다. 1937년

에는 죽을 고비를 넘기기도 했다. 오닐은 연말에 타오하우스로 가서 칩거했다.

1930년 중반, 유진은 건강 악화와 집안일로 실의에 빠져 있었다. 일찍이 인생에 절망했던 유진은 방황, 병고, 항해, 음주, 자살의 극한적 삶의 궤도에서 항상 인생에 회의를 품고 신념을 잃고 있었다. 그는 절대적인 가치는 존재하지 않는다고 믿었다. 모든 것은 일시적이요 꿈처럼 사라진다고 체념했다. 남는 것은 허무요 죽음이었다. 그는 당시 기세를 떨치던 사회참여극의 시류에 휩쓸리지 않고, 물질에 의존하는 인간의 문제, 그로 인한 정신의 타락과 사회적 부패, 그리고 미국의 병, 그 뿌리를 탐구하는 고뇌 속에서 〈상복이 어울리는 엘렉트라(Mourning Becomes Electra)〉 〈얼음장수 오다(The Iceman Cometh)〉 〈밤으로의 긴 여로(Long Day's Journey Into Night)〉 등 역사에 길이 남는 작품을 썼다.

오닐은 1930년 중반 이후 뉴욕의 연극 조류에서 멀리 밀려났다. 1937년 '연방 연극 프로젝트(Federal Theatre Project)'가 무대에 올린 그의 작품 〈특별한 사람(Diff'rent)〉은 2회 공연으로 막을 내렸다. 이후 오닐은 긴 잠복기에 접어든다. 이 기간 동안 브로드웨이도 침잠하고 있었다. 1939~1940 시즌 브로드웨이 공연은 100편에 불과했다. 텅 빈 극장은 영화관으로 바뀌었는데, 이상하게도 2차 세계대전으로 다시 연극은 활기를 찾는 듯했다. 그러나 20년대의 활기와 영광은 찾을 수 없었다. 오닐은 1940년 3월 말, 〈밤으로의 긴 여로〉 집필을 시작했다. 이 일은 건강 악화로 느리게 진행되었다. 독일이 프랑스를 침공하자 오닐은 전쟁 공포에 시달리고 불면증에 시달렸다. 9월에 〈밤으로의 긴 여로〉 초고를 끝내고, 1942년 1월 〈잘못 태어난 아이를 위한 달(A Moon for the Misbegotten)〉 초고를 마무리했다. 1944년 유진 부부는 타오하우스를 팔고 샌프란시스코 헌팅턴 호텔로 거처를 옮겼다. 1950년 9월 25일, 유진 오닐 주니어(Eugene Gladstone O'Neill Jr.)가 우드스톡에서 자살하자 그 충격으로 유진은 더욱더 기력을 잃었다. 1951년 한겨울, 유진

은 지팡이도 없이 가벼운 옷차림으로 밤중에 마블헤드 집을 나서 길거리를 배회하다 빙판 길에 쓰러져서 빈사 상태에서 극적으로 구출되는 사건이 발생했다. 심야 가출 사건의 전말은 지금까지도 명확히 해명되지 않았다. 당시 칼로타도 약물 중독이었다. 노쇠한 오닐 부부는 병약한 몸으로 서로가 신경이 극도로 예민한 상태였다고 한다.

2
습작기의 유진 오닐과 가족들

유진 오닐 가족은 19세기 중엽 아일랜드에서 미국으로 이민 왔다. 유진의 아버지 제임스 오닐은 1846년 10월 14일, 아일랜드 남서부 킬케니군 레인스타 마을에서 태어났다. 이 지방은 기후 좋고, 역사 깊고, 검은 대리석 산지로 이름이 나 있었다. 11세기 노르만인들은 이곳에 최초의 성을 쌓고 살았다. 이곳은 1798년 프랑스 혁명으로 촉발된 아일랜드 독립운동의 발상지로서 수많은 아일랜드 민요가 탄생한 곳이기도 하다. 제임스에게는 두 사람의 형과 다섯 자매가 있었다. 넷째인 그는 아홉 살 때, 농부였던 아버지 에드워드와 어머니 메리와 함께 미국으로 가서 뉴욕주 버펄로에 도착했으나, 이듬해 오하이오주 신시내티로 주거지를 옮겼다. 아버지는 미국에 도착하자 곧 가족을 버리고 아일랜드로 돌아갔다. 두 형도 가출하고 돌아오지 않았다. 어머니는 가정부로, 누나들은 삯바느질로, 제임스는 신문팔이와 공장 직공으로

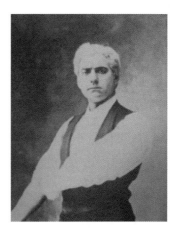

오닐의 부친 제임스 오닐

일하면서 가난한 생활을 꾸려나갔다.

유진의 어머니 엘라 퀸랜(Mary Ellen "Ella" Quinlan)은 1857년 8월 13일, 코네티컷 주 뉴헤이븐에서 태어났다. 그녀의 양친 토머스와 브리짓도 모두 아일랜드 출신 이었다. 엘라가 태어난 후 가족들은 오하이오주 클리블랜드로 옮겼다. 엘라가 열 살 때, 부친이 경영하는 서적, 문방구, 식료품 점포가 번창해서 부친은 집을 장만 하고, 엘라에게 피아노를 사주는 여유가 생겼다.

30대 청년 배우로서 인기가 치솟을 때 제임스는 엘라 퀸랜을 만났다. 유복한 가 정에서 자란 그녀는 제임스보다 열한 살 아래였다. 피아니스트나 수녀가 되기를 원했던 그녀는 나이에 비해 애티가 나는 소녀였다. 열다섯 살 때 그녀는 인디애나 주 노터데임에 있는 명문 여성 교육기관인 세인트메리 수녀원 부속학교에 입학했 다. 특히 이 학교는 음악 분야의 명문이었다. 엘라는 세인트메리에 가기 전에 이 미 제임스를 만난 적이 있다. 아버지의 점포가 클리블랜드 극장 근처에 있었고 제 임스는 그 극장에서 일하고 있었다. 배우들은 수시로 이 점포에 드나들었다. 그녀 의 아버지와 배우들은 절친한 사이가 되고, 제임스는 퀸랜 가정의 단골 손님이 되 었다. 엘라는 배우 제임스를 사모하기 시작했다. 그러나 곧 그녀는 학교로 돌아갔 고, 제임스는 시카고로 갔다.

엘라가 졸업을 1년 앞두고 있을 때 부친이 폐결핵으로 사망했다. 아버지가 세 상을 떠나자 그녀는 어머니를 종용해서 음악 연수차 뉴욕으로 갔다. 1876년 10월 2일, 제임스는 뉴욕 공연차 유니온 스퀘어 극장에 와 있었다. 엘라는 극장으로 가 서 제임스를 만났다. 그 당시 제임스는 젊은 여인들의 우상이었다. 제임스가 유독 엘라를 사랑하게 된 것은 그녀가 교육을 받은 음악도이고, 부유한 집안에서 자란 세련미가 풍겼기 때문이다. 제임스는 성공한 배우였지만 항상 마음 한구석에는 공허함이 있었다. 극장 생활은 가정의 뿌리가 없는 유랑 생활이었기 때문에 그는

정착하고 싶었다. 엘라는 그가 갖고 있지 않는 그 무엇을 갖고 있다고 제임스는 생각했다. 수녀원 학교에서 함양된 청순함과 고결함은 극장 주변 여인들에게는 볼 수 없는 미덕이요 매력이었다. 두 사람이 재회한 이듬해, 1877년 6월 제임스와 엘라는 엘라 어머니 브리짓의 반대를 무릅쓰고 뉴욕 세인트앤 교회에서 결혼식을 올렸다.

1866년 신시내티 인명록에 제임스의 이름이 있는 것을 보면 이해를 그의 배우 생활 원년으로 삼을 수 있을 것이다. 그 당시 그는 20세였다. 그는 배우로 출세하는 속도가 빨랐다. 명배우 에드윈 포레스트, 조지프 제퍼슨 등과 함께 무대에 서는 제임스를 보고 시카고의 제작자 J.H. 맥위카가 그를 발탁했다. 그는 1874년 〈줄리어스 시저〉에서 캐시우스와 브루터스 역을, 그리고 〈오셀로〉에서는 오셀로와 이아고 역을 하룻밤씩 번갈아 맡아가며 에드윈 부스와 함께 출연했다. 이 때문에 이름이 알려진 그는 극단의 좌장이 되어 샌프란시스코와 뉴욕 무대에서 왕성한 활동을 했다.

인기 상승 가도를 달리던 제임스는 운 좋게 〈몬테크리스토 백작〉의 주인공 에드몽 단테스 역을 맡게 되었다. 원래 맡기로 했던 배우가 급사해서 3일간의 연습으로 무대에 섰다. 제임스는 1883년 2월 12일, 첫 무대의 감동을 평생 잊지 않았다. 제임스는 이후 6천 회 이상의 출연을 기록하면서 전국을 누볐으며, 80만 달러 이상의 막대한 출연료를 받았다.

결혼 후 엘라는 제임스의 생활 패턴에 쉽게 적응하지 못했다. 제임스는 엘라의 순진무구한 아름다움에 반했지만 세상살이에 어두운 그녀를 돕지 못했다. 엘라는 사업 파트너가 아니었다. 엘라는 새둥지 속의 알처럼 사랑스럽고 귀여운 보물이었다. 엘라는 제임스의 바깥 생활에 끼지 못했다. 제임스는 그것이 그녀를 보호하는 일이라 생각했다. 얼마 안 가서 엘라는 제임스의 배우 생활에 실망감을 느끼

게 되었다. 유랑극단이 이동할 때 타는 기차는 더러웠다. 극장 주변은 황량했다. 식사는 나빴다. 식당은 드물고 가는 길은 멀었다. 낯선 고장에서 일요일엔 할 일이 없었다. 잠자리도 불편하고, 친구도 없었다. 수줍고 까다로운 엘라는 이 모든 일을 감당하지 못했다.

정말 곤란한 것은 위스키였다. 엘라가 제임스 입에서 풍기는 술 냄새를 맡고서도 어떻게 결혼할 생각을 했는지 아무도 모른다. 제임스는 낮에도 쉴새없이 술을 마셨다. 그 당시 배우들은 만나면 술잔을 기울이는 것이 습관이었다. 무대의 긴장을 풀고 몸의 불편을 덜기 위해서였다. 극단 사람들이 술을 마시는 또 다른 이유가 이들이 만나는 곳이 술집이었기 때문이다. 뜨내기 신세들이니 다른 장소가 없었다. 엘라는 남편에게 적응하려고 무척이나 애를 썼다. 그러나 여의치 않았다. 제임스를 사랑하기 때문에 이혼할 수도 없었다. 그러나 이런 괴로움도 1878년 아들 제이미(Jamie)가 탄생하면서 사라졌다. 엘라는 아이에 관심을 쏟으며 살았다. 이 시점에서 제임스는 그 나름대로 고민이 생겼다. 대중연극 배우로서의 위상은 높았지만 그의 야망은 셰익스피어 무대에 서는 것이었다. 그러나 전성기를 누리는 대중적 인기와 막대한 수입을 놓칠 수 없었다. 그는 예술적 명예보다는 돈을 택했다. 〈몬테크리스토 백작〉 마지막에 그가 바위에 올라가 "세상은 내 것이다!"라고 부르짖는 장면이 있다. 그 소리를 매주 닷새를 공연하는 무대에서 6천 번까지 하다 보면 24년이 흘러간다. 그는 때때로 노예처럼 느껴지는 이 일에서 벗어나려고 안간 힘을 썼지만 허사였다.

제임스는 독학으로 연극을 배웠다. 그래서 지식도 교양도 부족했다. 그의 셰익스피어도 무대 현장에서 눈과 몸으로 배운 것이었다. 작품 선택의 안목도 한계가 있었다. 샌프란시스코 저질 작품에 출연한 예수 그리스도 역할은 부끄러운 일이었다. 제임스도 그 일이 창피한 줄은 알았다. 그러나 돈 때문에 어쩔 수 없었다.

제임스는 배우 생활로 막대한 돈을 벌었지만, 언제나 돈 때문에 걱정이 끝날 날이 없었다. 그는 양로원에서 가난하게 죽으면 어떻게 하나 늘 걱정했다. 아무리 저축해도 그 걱정을 면할 수 없었다. 한편 그의 재산은 투기꾼들의 표적이 되었다. 그래서 이들의 속임수에 넘어가 광산에 손대기도 하고, 토지에 욕심을 내기도 했지만 마냥 실패로 돌아갔다. 이런 실수 때문에 재산은 줄고 걱정은 늘어났다. 설상가상으로 아내와 아이들이 재정적으로 큰 짐이 되었다.

엘라는 아이들에게 헌신적이었다. 제이미가 네 살 때 둘째 아들 에드먼드(Edmund)를 낳았다. 두 아이를 거느리고 순회공연을 하기는 어려운 일이었다. 그래서 가정의 정착을 위해 제임스는 코네티컷 뉴런던에 집을 구입했다. 이 집이 가족들 여름 별장이 되었다. 〈밤으로의 긴 여로〉 무대가 된 집이다. 두 아이를 집에 두고 엘라가 제임스의 순회공연을 따라갔을 때, 한 살 반 된 에드먼드가 제이미가 옮긴 전염병으로 사망했다. 엘라는 이 비극을 끝내 극복하지 못하고 평생 괴로워했다. 그녀는 이 일로 자책감에 빠져 제임스와 제이미를 심하게 비난하면서 살았다. 그 여파로 엘라는 제이미를 일곱 살 때 기숙학교로 보내기까지 했다. 엘라는 제이미가 일부러 병을 옮겼다고 단정했다.

그런데 에드먼드가 죽은 후 3년 만에 엘라는 다시 아기를 가졌다. 엘라는 절망적이었다. 임신한 엘라는 남편 따라 순회공연길에 오르지 못했다. 그녀는 뉴욕으로 갔다. 가족들이 뉴욕으로 가면 머무는 43번가 바렛하우스 호텔에서 1888년 10월 16일 유진 글래

뉴런던의 여름별장 몬테크리스토 오두막(Monte Cristo Cottage). 제임스 오닐이 〈몬테크리스토〉 출연으로 돈을 벌어 마련한 집이다.

유진 오닐(3세)

드스턴 오닐을 낳았다. 아버지는 42세, 어머니는 31세였다. 유진은 어머니가 낳기 싫어한 아이였다. 아기는 건강했지만 산모는 어려움을 겪었다. 엘라가 산후 고통을 호소할 때 의사는 모르핀을 투여했다. 엘라는 이 때문에 아편중독자가 되었다. 제임스와 결혼하면서 엘라는 수녀의 길도 포기하고, 피아니스트가 되지도 못했다. 엘라의 친구들은 배우와 결혼한 그녀와 연을 끊었다. 엘라는 제임스를 사랑했지만 그는 아내에게 안정된 가정을 주지 못했다. 엘라의 인생은 비극이었다. 유진은 자신의 탄생으로 어머니가 병들었다는 것에 평생 한이 맺혔다.

이런 일이 벌어진 가정 상황에서 유진의 어린 시절이 행복할 수 없었다. 태어나서 7년 동안 그는 끊임없이 양친을 따라 여행을 다녔다. 유진은 어머니의 수줍음을 타고났다. 소년 유진은 언제나 혼자서 외로웠다. 유진은 일곱 살 때 가톨릭계 기숙학교 마운트세인트빈센트에 입학했다. 학교에 가 있는 동안에는 부모와 만나는 시간이 거의 없었다. 기숙학교에서의 고독을 그는 평생 잊지 못했다. 특히 크리스마스 때 친구들은 모두 집으로 가서 휴가를 즐기는데 자신은 혼자 기숙사에 남는 일에 대해서 "부모가 자신을 배신했다"고 생각했다.

그 후, 유진은 뉴욕시 북부, 북브롱크스의 세인트알로이시어스 아카데미 기숙학교에 입학해서 열두 살 때 세례를 받고 졸업한 후, 뉴욕 시내 6번가 근처에 있었던 드라살 인스티튜트에 입학했다. 그는 부모의 숙소였던 센트럴파크 근처 호텔에서 등교하다가 2년째 되던 해에는 기숙사로 들어갔다. 그는 내성적이고 말이 없는 고독한 소년이었다. 1902년, 14세가 된 유진은 코네티컷주 스탠퍼드의 기숙학교인 베츠 아카데미에 입학해서 4년간 이 학교를 다녔다. 1906년 9월 20일 프

린스턴대학교에 입학하지만, 이듬해 6월, 친구와 취중 소동을 벌여 4주간 정학 처분을 받았다. 그는 기말시험을 포기하고 2학년 진급을 단념한 채 학교를 자퇴했다. 그 후, 그는 오스카 와일드, 도스토옙스키, 톨스토이, 고리키, 니체 등의 저서를 탐독하며 지냈다.

1907년 오닐은 부친이 주식을 갖고 있는 뉴욕시 물류회사에 비서로 취직했다. 유진은 유니버시티홀 2층에 방을 얻어 생활했다. 이 회사는 1908년 가을 부도가 나서 해체되었다. 유진은 브로드웨이 66번로에 있는 스튜디오로 자리를 옮기고 링컨 아케이드 빌딩에서 기거했다. 이 당시 그는 친구들과 환락가 텐더로인(Tenderloin) 지역을 드나들며 지냈다. 이 지역은 메디슨 광장에서 5번가와 9번가 사이에 있는 48번로로, 도박과 술과 여자의 거리였다. 유진은 예술가들이 모이는 잭스(Jack's)나 무킨스(Mouquin's)에서 저녁식사를 하고, 메트로폴리탄 오페라 건너편에 있는 독일인 마을에서 맥주를 마신 다음, 텐더로인 중심 지역인 6번가로 진출해서 댄스홀을 누비고 다니다가 극장 거리에서 야행의 마지막 종을 쳤다. 그 당시 29번로에 있었던 조 웨버 시어터(Joe Weber's Theatre)에서부터 62번로 사이에 있는 리알토 거리에는 약 30개의 극장이 촘촘히 서 있었다. 타임스 스퀘어(Times Square)는 이들 극장가의 중심이었다. 유진은 이 당시 그리니치빌리지에 가서 연극도 보고, 여자친구들을 사귀면서 즐겼다. 1909년 봄, 캐슬린 젠킨스(Kathleen Jenkins)를 만난 것도 그곳이었다.

1912년 이후 그는 극작가를 꿈꾸며 창작에 몰두했는데, 이때가 그의 습작기이다. 1913년 6월 3일 게일로드 요양소에서 퇴원한 오닐은 뉴런던에서 생활했다. 이때 그는 뉴런던 실업가의 딸 비어트리스 애시(Beatrice Ashe)를 사랑하게 되었다. 그 당시 사귀던 메이벨 스콧(Maibelle Scott)과의 교제는 끝나고 있었다. 그녀에게 준 편지는 지금 상당수 남아 있고, 그녀에게 바친 낭만적인 시는『뉴욕 트리

분』에 발표되었다. 1914년 9월 21일 오닐이 애시에게 보낸 편지는 열렬한 사랑의 호소로 가득 차 있다.

> 내 사랑
>
> ……아, 당신 생각을 하면 견딜 수 없어요! 당신의 사랑은 나의 전부입니다. 당신의 편지를 어젯밤 보트 위에서 읽고 또 읽었습니다! 그 편지는 너무나 달콤해요. 당신이 나의 숨은 애정을 발견했다니 얼마나 기쁜지 모르겠어요. 당신이 있는 곳에 나는 깊은 사랑의 샘물이 되어 끓고 있다는 것을 당신이 어떻게 의심할 수 있습니까? 사랑하는 당신이여! 사랑하는 당신이여! 세 곱절이나 사랑스러운 당신이여! 나의 입술을 당신의 가슴에 대고 있습니다. 내가 느끼는 이 사랑과 당신을 동경하는 이 마음을 어떻게 전할 수 있을까요? 안녕히 주무세요, 아름답고, 부드럽고, 놀라운 작은 여인이여! 나는 당신을 사랑합니다.
>
> 진

애시와 결혼을 하지는 않았지만 오닐은 편지 서두에 "나의 어린 아내여"라고 적어놓았다. 이런 편지가 1915년 초까지 계속되다가, 3월 21일에 그의 사랑에 먹구름이 깔린다.

> 당신이 왜 내 사랑을 느낄 수 없다고 말하는지 이해할 수 없습니다. 나는 사랑을 느낍니다. 당신에 대한 사랑을 느낍니다. 당신이 나의 사랑을 믿지 못하면, 그것은 전적으로 당신 책임입니다. 왜냐하면, 나는 사랑을 느끼고! 느끼고! 느끼기 때문입니다!

1916년 7월 25일 소인이 찍힌 편지에는 상대 여인의 부모에 의해 강제적으로 사랑이 차단당하는 내용이 전달되고, "마지막 선택은 당신이 해야 합니다"라는 최

후통첩이 전달된다. 이때부터 두 사람 사이는 멀어졌다. 그는 희곡을 쓰면서도 공부가 부족하다는 것을 절감했기 때문에, 1914년 7월 16일 하버드대학교 조지 피어스 베이커(George Pierce Baker) 교수에게 다음과 같은 면학의 기회를 간청하는 편지를 보냈다.

친애하는 교수님

제가 평소에 극작가를 지망하면서 자문을 청하던 연극평론가 클레이턴 해밀턴 씨로부터 그분의 이름을 사용해도 좋다는 허락을 받았습니다. 하버드대학교의 교수님 희곡 강의에 제가 특별학생으로 입학할 수 있는지 편지를 보내라고 그분이 저에게 권해주셨습니다.

저의 신상에 관해서 말씀드리겠습니다. 저는 25세입니다. 저는 1910년 프린스턴대학교 1학년으로 입학해서 학사 공부를 시작했습니다. 저는 평생 연극 일과 관련을 맺고 있습니다. 저의 부친은 교수님께서 들으신 적이 있는지 모르겠습니다만 배우 제임스 오닐입니다. 저는 무대에 서본 적이 없습니다. 연극 〈화이트 시스터〉에서 비올라 앨런과 함께 조연출을 반 시즌 동안 한 일이 저와 연극과의 직접적인 인연입니다. 하지만, 연극인들과 밀접한 인연을 맺고 있기 때문에 연극에 대한 지식은 있다고 자부합니다.

1년 전에 저는 극작가가 되겠다고 진지한 결심을 했습니다. 그때 이래로, 저는 한 편의 장막극(4막극)과 일곱 편의 단막극을 썼습니다. 이 가운데서 다섯 편은 보스턴의 고램 출판사에서 곧 출판될 예정입니다. 저의 작품은 아직도 공연을 위해 극단 관계자에게 보낸 적이 없습니다. 이번 여름이 다 지나갈 무렵, 저는 그 작품에 대한 의견을 들어볼 생각입니다.

저는 닥치는 대로 현대 작가의 희곡과 연극 이론서를 읽었습니다만, 그런 우발적이며 지도가 따르지 않는 공부는 부적합한 일이라 생각됩니다. 저는 보통 장인(匠人) 수준의 극작가가 되고 싶다는 희망을 갖고 있습니다. 사실 그렇게 되고 싶지 않더라도 저는 예술가가 되거나, 아니면 모든 것을 단념하고 싶습니다. 제가 이 서신을 올리는 까닭은 바로 이것입니다.

습작기의 유진 오닐과 가족들

특별학생에 관한 하버드의 규정이 저의 수강을 허락하는 것인지, 아니면 교수님께서 저에게 어떤 부수적인 일을 허락할 수 있는 것인지 알려주시면 큰 도움이 되겠습니다.

저 자신에 관해서 한말씀만 더 드리겠습니다. 전도 유망한 극작가가 되는 데 있어서 여러 가지 경험을 쌓는 일이 도움이 되는 것이라면, 저는 그런 체험이 저한테 있었다는 것을 감히 말씀드리고 싶습니다. 저는 상선을 타고 세계를 돌면서 외국 여러 나라에서 다양한 일을 해보았습니다.

당신의 문하생이 되기 위한 저의 열망을 좋게 받아주시기를 빌면서 이만 줄입니다.

<div align="right">유진 오닐 드림</div>

베이커 교수에게 서신을 띄우게 된 동기는 연극평론가 클레이턴 해밀턴을 만났기 때문이다. 이 부분에 대해서는 해밀턴의 부인 글래디스 해밀턴 여사가 오닐과 그의 남편의 만남을 회상한 글을 참고로 하면 좋을 것이다. 이 회상기는 「유진 오닐의 알려지지 않은 얘기들」이라는 제목으로 『시어터 아츠』 1956년 8월호에 게재되었다. 그 글에서 중요한 부분만 추려본다.

유진 오닐에 관한 나의 회고는 1915년 또는 1916년 여름으로 돌아갑니다. 오닐은 뉴런던에 있는 우리들 오두막을 방문했습니다. 보통 사람들이 보지 못하는 사물을 보는 듯한 날카로운 눈매는 그의 언변보다 훨씬 설득력이 있었습니다. …(중략)… 남편 클레이턴 해밀턴은 여러 뉴욕 잡지에 연극평론을 쓰고 있었습니다. 우리들은 1914년 1월 주말을 보내기 위해서 리핀 부인의 하숙집에 머무르고 있었는데, 그 집 아침 식탁에서 처음으로 유진 오닐을 만났습니다. 해밀턴 씨는 오닐 부친과는 몇 년 전 이미 친교를 맺은 적이 있었습니다. 배우 리처드 맨스필드 씨가 입센의 〈페르 귄트〉 공연 준비를 돕기 위해 해밀턴 씨를 뉴런던으로 초청했던 시기입니다. 어느 날, 유진 오닐은 우리 오두막에 원고 뭉치를 들고 왔습니다. 그는 아주 기가 죽은 모습으로 말을 떠

듬거리면서 주저하듯이 남편에게 다가왔습니다. 그의 눈은 말로 못 하는 웅변을 쏟아붓고 있었습니다. 그는 클레이턴에게 원고를 읽어주십사 부탁했습니다, 단막극의 구성에 관해서 충고를 해달라고 말했습니다. 며칠 후, 남편은 그의 재능이면 극작가로서 유망하다고 믿어 유진에게 그 당시 하버드대학 극작 '워크숍 47'을 주재하던 베이커 교수한테 가서 공부하도록 권했습니다. 문제는 유진의 아버지를 설득해서 수업료를 얻어내는 일이었습니다. 클레이턴은 유진의 아버지를 설득했는데, 아버지는 연극평론가의 판단과 친구로서의 호의를 존중해서 그의 말을 따르기로 했습니다. 결국 아버지는 난폭하고, 바다를 헤매는 별 볼 일 없었던 절망적인 아이에게도 희망이 있다는 것을 인정했습니다. 클레이턴은 앞날이 유망한 학생을 위해 추천장을 썼습니다.

오닐의 아버지가 〈수평선 너머로〉를 보고, 이 작품이 퓰리처상을 받았을 때, 그는 클레이턴을 찾아와서 자랑스럽게 말했어요. "내 아들 유진 말씀예요. 나는 그 애 속에 재능이 있는 것을 알고 있었지요! 언제고 그 애가 큰일을 낼 거라고 제가 말한 것 기억나세요? 사람들은 그 애가 거칠고 쓸모없다고 말했지요. 그러나 저는 그 애 속에 재능이 있는 것 알고 있었습니다!"

유진은 1920년 4월 6일, 클레이턴에게 다음과 같은 편지를 보냈습니다. "〈수평선 너머로〉에 보내주신 찬사를 읽고 난 후, 저는 늘 깊은 감사의 뜻을 선생님께 전하려고 했습니다." 1946년, 답장 대신 나는 남편의 부음을 그에게 알렸습니다. 그의 아내 칼로타가 대신 답장을 보내주었습니다. "당신의 편지를 받고, 유진은 오랫동안 침묵을 지키며 명상하고 있었습니다. 그런 다음 그는 옛날 얘기를 나에게 해주었습니다. 그에게 베풀어주신 당신의 남편과 당신의 친절, 클레이턴 씨가 유진의 아버지를 설득해서 유진이 하버드대학교 베이커 교수 교실에서 공부했던 일, 세월이 지나도 그런 추억들은 유진의 마음속에 클레이턴을 위한 따뜻한 자리를 간직하고 있습니다. 제가 편지를 쓰는 이유는 유진이 몸이 아파 글을 쓸 수 없기 때문입니다. 손에 마비 증세가 있어서 그를 사랑하는 많은 사람들이 안타까워하고 있습니다."

조지 피어스 베이커 교수는 1866년 로드아일랜드에서 태어나서 1935년 서거했다. 그는 하버드대학교 영문학 교수로 재직하면서 극작 '워크숍 47'을 개설해서 미국의 극작가 양성에 이바지했다. 미국 연극의 희곡 분야에서 활동하는 극작 지망생들에게 그의 희곡 창작 교실은 대단히 유익한 배움터가 된 것이다. 1925년 그는 예일대학교로 자리를 옮겨 예일 드라마스쿨 창립과 발전에 큰 공로를 세웠다. 오닐은 그의 서거 소식을 듣고 1935년 1월 7일 추도사를 쓴 후, 1월 13일『뉴욕 타임스』지상에 이를 발표했다.

> 미국 연극이 아직도 극작가들에게는 폐쇄적인 특정 상품 판매장이 되면서 스타 시스템을 벗어나지 못하고, 오락적 유흥으로 남아 있는 현실에서 지난 일요일 돌아가신 베이커 교수가 현대 미국 연극의 발전과 탄생에 심원한 영향을 미치고 있었던 사실은 우리 모두가 다 알고 있을 것입니다. …(중략)… 연극에 대한 사심 없는 봉사와 사랑, 그리고 통찰력을 지니고 연극 발전에 이바지하려는 극소수의 인사들 가운데서도, 특히 베이커 교수는 가장 뛰어나셨습니다.

유진 오닐은 1914년부터 15년까지 베이커 교수의 '워크숍 47' 수강생이었다. 이 교실에서 유진은 〈친애하는 의사님〉〈벨샤자르〉〈저격병〉〈인간적 평형〉 등 네 편의 작품을 발표했다. 이 가운데서 〈저격병(The Sniper)〉만이 출판되었다. 유진은 이 창작 교실에서 많은 것을 얻지 못했다. 초고를 작성한다든가, 희곡을 고치는 방법 등을 터득할 수는 있었다. 유진은 베이커 교수보다 앞질러 갔다. 베이커 교수는 19세기 말 극작가들을 선호하면서 유진이 숭배하던 스트린드베리 등의 실험극을 배척했다. 유진에게는 이 교실에 모인 다재다능했던 학우들과의 교제가 훗날에도 도움이 되었을 것이다. 베이커 교실에는 시드니 하워드(Sidney Howard),

로버트 에드먼드 존스(Robert Edmond Jones), 케네스 맥고완(Kenneth Macgowan), 테레사 헬번(Theresa Helburn) 등 쟁쟁한 연극인들이 공부하고 있었다.

1915년 여름 이후, 오닐 가족은 뉴욕으로 자리를 옮겼다. 부모는 프린스조지 호텔에, 제이미와 유진은 근처 가든 호텔에 숙소를 마련했다. 유진은 이 당시 그리니치빌리지의 리버럴 클럽에 자주 드나들었다. 이곳에서 그는 저명한 사회주의자들과 자유분방한 예술가들을 만나게 된다. 존 리드(John Leed), 루이즈 브라이언트(Louise Bryant), 맥스 이스트먼(Max Eastman), 도로시 데이(Dorothy Day), 로런스 랭그너(Laurence Langner), 아이다 라우(Ida Rauh), 조지 크램 쿡, 수전 글라스펠(Susan Glaspell), 에드나 세인트빈센트 밀레이(Edna St. Vincent Millay), 메리 히턴 보스(Mary Heaton Vorse), 테리 칼린(Terry Carlin), 루이스 홀리데이(Louis Holliday) 등이 그가 만난 중요 인사들이다.

1916년 여름, 유진은 〈아침식사 전(Before Breakfast)〉과 단편소설 「내일(Tomorrow)」을 썼다. 1916년과 17년 사이에 유진은 〈밧줄(The Rope)〉을 쓰고, 이 당시 삭스 코민스를 만났다. 코민스는 치과의사였다가 변신해서 편집자가 되고, 유진의 절친한 친구가 되었다가 평생 후원자가 되는 등, 오닐 생애에 중요한 일을 해 낸 사람이었다. 오닐은 그리니치빌리지 생활에 염증이 났다. 그래서 그는 해럴드 드 폴로(Harold De Polo)와 함께 프로빈스타운으로 갔다. 이 시기에 그는 〈전투 해역〉을 썼는데, 이 작품에 『세븐 아츠』 잡지사가 50달러의 원고료를 지불했다. 이 작품은 1917년 워싱턴 스퀘어스 극단에 의해 성공적으로 공연되었다. 오닐은 프로빈스타운에서 왕성한 창작 활동을 계속했는데, 이 시기에 그는 세 편의 해양극 〈카리브 섬의 달(The Moon Of the Cariibbees)〉 〈머나먼 귀항(The Long Voyage Home)〉, 그리고 〈포경선(Ile)〉을 썼다.

1917년 여름, 오닐은 뉴런던으로 갔다. 전쟁이 임박했을 때였다. 그는 해군에 입대하려 했으나 폐결핵 병력 때문에 병역 면제를 받았다. 유진은 한 달 후 아버지와 언쟁을 벌였다. 아버지는 유진에게 그의 평생 친구인 아서 매킨리(유진 오닐의 아들 유진 주니어가 1950년 자살할 때 마지막으로 만난 사람이다)와 함께 프로빈스타운으로 가라고 했다. 1917년 가을 그리니치빌리지로 돌아온 오닐은 도러시 데이와 계속 음주 행각을 이어가며 사랑을 하게 된다. 〈밧줄〉〈머나먼 귀항〉〈포경선〉의 공연이 연극계의 지대한 관심을 끌자 극작가 유진 오닐 이름 앞에 '천재'라는 호칭이 붙었다.

3
캐슬린 : 바다, 사랑, 방랑

1889년에 태어난 캐슬린 젠킨스는 열 살 때 아버지의 음주 문제로 부모가 이혼하자 시카고 집을 떠나 뉴욕시로 왔다. 어머니는 롱아일랜드 리틀네크에서 언론사 편집 일을 하면서 딸의 화려한 인생을 위해 교육과 사교에 힘쓰고 있었다.

유진 오닐이 캐슬린을 만난 것은 1909년 봄, 그녀는 푸른 눈에 예쁘고 활기찬 처녀였다. 뉴욕 바닷바람에 그을린, 요염한 미모를 자랑하고 있었다. 유진은 브로드웨이 113번가 근처 캐슬린의 집을 방문했다. 캐슬린의 눈에 비친 유진은 눈에 외로움이 가득 고여 있는 가련한 젊은이였다. 캐슬린은 유진이 그녀를 위해 지어서 보낸 낭만적인 시를 읽고 유진과 깊은 사랑에 빠졌다. 유진은 아버지 제임스에게 캐슬린과의 사랑을 고백하고 결혼 의사를 밝혔다. 제임스는 반대였다. 그는 유진에게 접근하는 여자들은 돈이 목적이라고 생각했다. 제임스는 아들과 캐슬린을 떼어놓기 위해 유진을 중미 온두라스 광산 개발 사업소에 보내기로 했다. 유진은 중남미 탐험에 들떠 있었다. 그는 잭 런던과 조지프 콘래드의 정글 모험소설을 구해서 탐독했다. 출발 1주일 전인 1909년 10월 2일, 그는 캐슬린을 데리고 허드

슨강 건너 뉴저지주 호보켄으로 가서 호보켄 트리니티 교회의 윌리엄 질핀 목사 주례로 은밀하게 결혼식을 올렸다. 유진은 2주일 지나면 만 21세였다. 캐슬린은 임신 3개월이었다.

캐슬린은 아들 유진 주니어를 낳았다. 유진은 그 사실을 훗날 뉴욕의 맨해튼 술집에서 알게 되었다. 아들의 탄생 기사가『더 월드』지에 실려 있었다. 캐슬린은 유진이 뉴욕에 돌아온 것을 알지 못했다. 그녀는 유진이 온두라스 금광에서 자신과 아들을 위해서 열심히 일하고 있다고 생각했다. 유진은 아들이 한 살 되었을 때 만났는데, 그때 본 캐슬린이 마지막이었다. 아들이 성장해서 학교에 가게 되자, 학비를 보낸다거나, 때로는 별장에 불러서 함께 지나면서 보살펴주는 일은 마다하지 않았다. 유진은 캐슬린과의 결혼생활이 순조롭지 않다는 것을 느끼고 괴로워하고 간혹 눈물을 흘리곤 했다. 그는 함정에 빠진 기분이었다. 캐슬린과의 미묘한 상황은 그의 작품 〈중절(Abortion)〉 〈헌신(Servitude)〉 〈아침식사 전(Before Breakfast)〉, 후기작 〈시인 기질(A Touch of the Poet)〉 등에서 볼 수 있다.

1910년 5월 말, 보스턴에서 유진은 노르웨이 화물선 선장을 만났다. 아버지 제임스는 승선료 75달러를 대신 지불했다. 유진은 선객 겸 수습 선원으로 부에노스아이레스를 향해 출항했다. 바다로 가는 일은 캐슬린을 떠나 자유로워지는 일이었다. 제임스는 유진이 돌아오면 이혼 수속을 밟을 예정이었다. 바다는 그를 사로잡았다. 유진은 그때, 그 바다의 느낌을 향후 계속해서 작품에 담아냈다. 1916년에서 1920년 동안에 쓴 여섯 편의 작품 〈머나먼 귀항(The Long Voyage Home)〉 〈십자가 있는 곳(Where the Cross Is Made)〉 〈황금(Gold)〉 〈특별한 사람(Diff'rent)〉 〈거미줄(The Web)〉 〈수평선 너머로(Beyond the Horizon)〉 등은 바다가 배경이다. 그는 바다로 나가면서「자유」라는 제목의 시를 썼다. 그는 이 시에서 도시 생활을 청산하고, 광활한 바다에서 자유로운 몸이 된 것을 기뻐하며 "머리카락에 무역

풍을 신고" 떠나는 축복을 노래했다. 그는 아르헨티나에서 열 달간 머무르게 되는데, 그동안 미국인 전기 설비 회사 지점에서 근무하거나, 고기 포장 일을 하거나, 재봉틀 회사에 근무하거나 했지만 언제나 단기간에 그치고 말았다. 그러다가 영국의 부정기선 선원이 되어 남아프리카 더반 항에 기착했다. 그는 입국에 필요한 100달러의 돈이 없어서 육지에 오르지 못하고 다시 아르헨티나로 돌아왔다. 유진은 결국 부에노스아이레스에서 거지 신세가 되었다. 고생 끝에 유진은 아무에게도 도착을 알리지 않고, 맨해튼 남단, 서워싱턴 시장 건너편, 풀턴(Fulton) 거리 근처 싸구려 부둣가 하숙집 '지미 더 프리스트(Jimmy the Priest)'에 월 3달러짜리 방을 얻어 둥지를 틀었다. 부둣가 주변에는 술친구들이 많아서 좋았다. 선원, 항만 노동자, 무정부주의자, 건달, 싸움패, 매춘부, 전신 기사 등이 우글댔다. 그는 이들과 사귀면서 얘기를 나누고, 이들을 면밀하게 관찰했다. 그의 관찰은 훗날 그의 작품 〈얼음장수 오다〉 〈안나 크리스티〉 등에서 재현된다. 이 술 집에는 '뒷방'이 있는데, 침대 방 얻을 돈이 없는 가난뱅이들이 맥주 한 병이나 싸구려 위스키 한 잔 지불하고 머리를 테이블에 박고 앉아서 자는 방이었다. "그 방과 비교하면 고리키의 〈밤 주막〉은 아이스크림 가게와 같다"고 유진은 생각했다. 먼지만이 자욱한 그 냉돌방에는 작은 기름 램프 하나가 희미하게 켜져 있었다. 침대에 깔린 더러운 이불에는 빈대가 들끓었다. 유진은 이런 방에서 하루하루를 버텨나갔다. 하숙집에서는 점심때가 되면 공짜 수프가 제공되었다. 그는 매일 그 수프와 5센트짜리 위스키로 하루 식사를 끝냈다. 그러고 나서 부둣가, 배터리 공원의 벤치에서 하루의 대부분을 보냈다. 뉴욕의 부둣가는 수많은 시인, 소설가, 수필가들이 찾는 곳이다. 유진은 매춘부들과도 사귀었는데, 그들 가운데 47번가에 사는 모드라는 여자가 있었다. 그녀는 유진을 사랑한다고 떠들고 다녔다. 그녀는 때때로 유진과 부둣가 술집에서 만났다. 유랑 생활 끝에 돈이 떨어진 유진은 뉴런던에 있는

부친에게 편지를 썼다. 제임스는 조건부로 돈을 부쳤다. 그 돈은 집으로 돌아오는 여비라는 것이었다. 유진은 그 돈을 몽땅 술값으로 탕진했다.

바다에서 배를 타고 방랑하면서 1년을 보내고 유진은 맨손으로 다시 뉴욕에 돌아왔다. 아버지는 그를 반기지 않을 것이라고 유진은 생각했다. 뉴욕에 돌아와서 그가 한 일은 부둣가에서 멍하니 갈매기를 쳐다보면서 술집에 처박혀 매일 술만 마셔대는 일이었다. 그는 다시 바다로 나갈 생각을 했다. 공교롭게도 그는 술집에서 아일랜드 출신 화부(火夫) 드리스콜을 만났다. 그와 함께 유럽행 여객선을 탔는데, 한 번 항해할 때마다 27달러 50센트의 급료를 받았다. 그는 화부가 되어 하루 300톤의 석탄을 매일 화구에 처넣었다. 유진으로서는 너무나 힘든 일이었다. 리버풀에서 1주일을 보낸 후, 유진은 같은 회사의 다른 배를 타고 8월 말 뉴욕으로 돌아왔다. 드리스콜은 바다에 몸을 던져 자살했는데, 유진은 이 일로 큰 충격을 받았다. 유진은 〈털북숭이 원숭이〉에 등장하는 양크를 통해 그의 좌절과 죽음을 그려냈다.

유진은 또다시 '지미 더 프리스트' 소굴로 들어갔다. 이 시기에 유진은 극심한 우울증에 빠져 있었다. 그는 자신이 살아 있다는 사실조차 잊고 싶었다. 그는 무기력과 억제할 수 없는 분노에 사로잡혀 있었다. 첫째 원인은 어머니의 병이었다. 어머니는 아편중독자였다. 아버지 제임스는 어머니 엘라를 덴버에 있는 싸구려 요양원으로 보냈다. 유진은 이 일이 못마땅했다. 둘째 원인은 가족 상호간의 불화와 갈등이었다. 이 때문에 그는 폭음을 하며 망각의 늪으로 빠져들었다. 훗날 그는 이 당시 느꼈던 절망과 고뇌를 그의 자전적인 작품 〈밤으로의 긴 여로〉에서 소상히 밝히고 있다.

유진은 친구 드리스콜을 생각하면서 자살을 결심했다. 그러나 5월에 결행한 자살은 미수로 끝났다. 그는 주변 약방에서 베로날 수면제를 사 모았다. 숙소로 돌아와서 다량의 약을 한꺼번에 삼키고 잠들었다. 친구들이 발견하고 그를 즉시 벨

뷰 병원으로 옮겼다. 그는 몇 시간 후 의사의 도움으로 소생할 수 있었다. 아버지 제임스는 50달러의 병원비를 지불했다.

연말에 캐슬린의 변호사로부터 편지가 왔다. 아들은 그녀가 양육하되, 양육비는 청구하지 않는다는 것이었다. 그러나 이혼을 성사시키기 위해서는 근거가 있어야 하는데, 협조해달라는 내용이었다. 유진은 변호사의 요구를 받아들여 그와 함께 창녀 집으로 가서 그 현장을 변호사에게 확인시켜 간통의 증거를 만들었다. 이혼 재판은 1912년 6월 10일 뉴욕 화이트플레인의 고등법원에서 진행되었다. 최종 판결은 같은 해 10월 11일에 났다. 유진은 캐슬린에 대해 안타까워했다. 죽을 때까지 캐슬린의 추억을 뇌리 깊은 곳에 담고 살았다. 그는 "나는 그녀에게 많은 고통을 주었는데, 그녀는 나에게 아무 고통도 주지 않았다"라고 슬픈 표정을 지으며 말하곤 했다.

1912년 8월, 유진은 24세가 되었다. 제임스는 유진을 뉴런던으로 불러 『뉴런던 텔레그래프』 신문사의 기자로 취직시켰다. 어머니 엘라는 퇴원해서 집에 와 있었다. 신문사에서 유진은 오후 5시부터 오전 1시까지 근무했고, 주급은 12달러였다. 그는 자전거를 타고 다녔다. 여가 시간에는 가아니 클럽에 모여서 즐거운 시간을 보냈다. 유진의 수려한 용모, 점잖은 태도, 고뇌에 가득한 눈동자는 이 고장 젊은 여인들의 마음을 사로잡았다. 10월 중반 감기에 걸려 병원에 갔더니 폐결핵이라는 진단을 받았다. 유진은 제임스와 간호사의 부축을 받으며 셸턴의 주립 폐결핵 요양소에 입원했다. 당시 20만 달러 상당의 동산 및 부동산을 소유하고 있었던 거부인 아버지가 자신을 싸구려 요양소에 보낸다는 것은 그로서 납득할 수 없는 일이었다. 아버지의 인색함은 어머니가 마약 환자가 된 원인이었다고 그는 생각했다. 이 문제는 유진에게 오랫동안 깊은 상처가 되어 그를 괴롭혔는데 자신도 똑같은 처우를 받게 된 것이다. 유진은 그 요양소에서 이틀간 있다가, 스스로 나와서

뉴욕의 전문의 진찰을 받았다. 그런 다음 코네티컷주 워링포드에 있는 게일로드 요양소에 입원했다.

그해 9월 말, 유진은 20년 후 그의 작품 〈아, 광야여!〉의 주인공 뮤리엘 맥콤버의 모델이 되었던 메이벨 스콧을 만나 사랑하게 된다. '스코티'라는 애칭으로 불리는 그녀는 키가 늘씬하고, 긴 갈색 머리가 눈이 부실 정도였다. 또한 크고 맑은 눈과 복숭앗빛 살결, 매혹적인 보조개 웃음, 부드럽게 감싸는 목소리를 지니고 있었다. 스콧 집안은 뉴런던의 명문이었고, 오닐 집안과는 오랜 교분이 있었다. 메이벨과 유진은 매일 만났다. 오후 3시, 미첼 숲 앞에서 만나 오션비치 해안으로 산책하거나, 또는 테임스 강변에서 차를 마시며 음악을 감상하다가 유진이 신문사 가는 시간에 헤어지곤 했다. 그는 니체의 책 『차라투스트라는 이렇게 말했다』를 그녀에게 선물했다. 유진은 계속해서 메이벨에게 책을 보내주었다. 쇼펜하우어의 저서와 오스카 와일드의 책이었는데, 메이벨은 이 책을 열심히 읽고, 그와 함께 토론했다. 그들은 하루에도 몇 통씩의 편지를 주고받았다.

이윽고 그들은 결혼 얘기를 들먹거리는 관계가 되었다. 유진의 주급이 10월에 18달러로 인상되었다. 메이벨은 이 돈으로는 살 수 없다고 생각해서 더 기다려야 된다고 말했다. 메이벨은 유진의 문학적 재능을 믿었다. 유진도 유명한 작가가 되겠다고 말했다. 메이벨은 좋은 아내가 되기 위해 지방 경영대학에 입학해서 속기 공부를 했다. 유진의 창작 생활을 돕기 위해서였다. 그러나 10월 중순 유진은 병을 앓게 되었다. 병중에도 유진은 메이벨을 몰래 만났다. 그러나 메이벨은 유진의 키스를 막으려고 얼굴에 베일을 썼다. 유진은 이 일이 몹시 서운했다. 그래서 때로는 화를 내기도 했다. 메이벨은 얼마 안 가서 가족들과 함께 플로리다로 훌쩍 떠나버렸다. 유진은 플로리다에 있는 메이벨에게 편지를 써서 그의 증상을 알리면서 만나고 싶어 했지만 이들은 두 번 다시 만날 수 없었다.

1912년은 유진 오닐의 생애에 있어서 기념할 만한 중요한 해가 된다. 이때 그는 극작가가 되겠다고 결심했다. 〈밤으로의 긴 여로〉 무대를 1912년으로 정한 뜻이 여기에 있다. 그해 유진은 36세인 버펄로 출신 의사 데이비드 러셀 라이먼이 주치의로 있는 게일로드 병원의 환자였다. 그는 유진 오닐의 작품 〈지푸라기(The

게일로드 요양소

Straw)〉에 의사 스탠턴으로 등장한다. 유진 오닐은 게일로드 병원에 6개월 남짓 있었다. 이 기간 동안에 그는 한 편의 단막극 〈목숨 같은 아내(A Wife for a Life)〉를 탈고했다. 광산촌을 배경으로 해서 온두라스에서의 경험을 묘사한 이 작품은 하룻밤에 완성되었다고 하는데, 오닐은 그것을 파기했다. 이 시기에 그가 큰 영향을 받은 작가는 도스토옙스키와 스트린드베리였다. 유진 오닐은 스트린드베리를 게일로드 병원 병상이나 정원 벤치에서 읽고 또 읽으면서 작가의 꿈을 키웠다.

오닐은 작품을 쓰는 생활을 통해 이 세상의 원한으로부터 벗어날 수 있다고 생각했다. 오닐은 작품을 써나가면서 비로소 자신이 무엇인가에 '소속'될 수 있다고 생각했다. 유진 오닐은 극작가의 모습으로 게일로드에서 다시 태어났다.

유진의 작품 〈지푸라기〉에는 폐결핵 환자 아이린 카모디가 등장하고, 폐결핵 병동과 이 병에 관한 얘기가 극의 주축을 이루고 있다. 아이린의 모델이 된 여인이 캐서린 매케이(Catherine MacKay)이다. 그녀는 코네티컷주 워터베리에서 왔는데 '키티'라는 애칭으로 불렸다. 그녀의 집안은 아이린처럼 아일랜드 출신이었다. 오닐이 묘사한 아이린은 그대로 매케이의 모습이다. "그녀의 풍성한 검은 머리는

가운데 가르마를 타서 앞이마를 나직이 가리고 있었다. 머리카락은 귀를 가리며 머리 뒤에 매듭지어져 있었다. 달걀 모양 얼굴은 길고 무겁게 처진 턱 때문에 손상되었다. 푸른 눈은 시원스럽고 포근했다. 붉은 입술은 탐스럽고 매혹적이었다. 입술 가장자리에는 슬픔을 머금고 있었다." 오닐은 이렇게 그녀를 묘사하고 있다.

유진이 키티를 만났던 1913년 3월, 그녀는 23세였다. 그녀는 게일로드 병원에서 1년 전에 5개월간 치료받은 적이 있었다. 주치의는 라이먼이었다. 1912년 5월 그녀는 집안일 때문에 일단 퇴원했다. 그녀의 어머니가 사망했기 때문이다. 어린 동생들에게는 그녀의 보살핌이 필요했다. 그러나 그해 연말, 병세가 악화되어 다시 입원했다. 키티는 유진의 주목을 끌었다. 그는 늘 하듯 그녀를 교육하기 시작했다. 그녀는 열정적으로 호응했다. 게일로드 병원은 환자 상호간의 관계를 호의적으로 보지 않았다. 규칙도 엄했다. 환자들은 두 가지 일을 저지르면 게일로드를 떠나야 했다. 그중 한 가지는 환자 간의 연애, 또 다른 것은 음주였다. 유진은 두 가지 모두 위반해서 병원의 문제아가 되었다. 키티의 병세는 더 심각했다. 게일로드에서 강제 퇴거당하는 날은 죽음이었다. 이곳에서 낙인이 찍히면 다른 요양소에 갈 수 없었다. 그러나 키티는 유진에 대한 연정을 지울 수 없었다. 1913년 6월 3일, 유진은 치료를 끝내고 게일로드를 떠났다. 체중 73.5킬로그램, 입원할 때보다 3킬로그램가량 늘었다. 그는 키티에게 작별인사를 했다. 키티도 6개월 후 퇴원했다. 키티는 유진을 다시 볼 수 없었다. 퇴원 후 1년 지났을 때, 그녀는 세상을 떠났다.

연극평론가 클레이턴 해밀턴은 유진에게 말했다. "바다에 관해서 아는 것을 몽땅 털어놓아라. 인생에 눈을 돌려라. 네가 직접 본 인생이다. 나머지는 모두 내버려라." 해밀턴은 유진에게 하버드대학교 베이커 교수의 극작 교실에 가라고 권한 사람이다. 유진은 1915년 가을, 뉴욕의 그리니치빌리지로 갔다. 월 3달러 하는 하

유진 오닐 : 빛과 사랑의 여로

숙방에서 그는 당시 하루 일곱 시간씩 희곡 창작에 매달렸다. 나머지 시간은 크리스토퍼 거리에 있는 술집 '헬 홀'에서 신진 예술가들과 어울리며 지냈다. 이 술집은 아일랜드 스타일로 내부 장식이 되어 있어 바닥에 톱밥을 깔고, 투박한 나무 탁자를 갖다놓았다. 문 열고 들어서면 시큼한 술 냄새가 확 풍겼다. 유진의 밥줄은 하루 1달러씩 받는 아버지 지원금이었다. 그 돈은 아버지가 머물고 있는 뉴욕 5번가 프린스조지 호텔 프론트에서 정기적으로 건네받았다.

1915년, 그리니치빌리지에 와서 유진은 마음이 뿌듯해졌다. 그곳은 무엇인가 새로운 것이 꿈틀대며 움트고 있었기 때문이다. 전운이 감도는 미국에서 그리니치빌리지는 젊은이들이 모여 급진적인 사상을 전파하는 전진기지였다. 젊은 예술가들은 새로운 미학의 근거와 이론을 모색하면서 혁신적인 방법론에 몰두했다. 여성들은 사랑과 예술을 찾아 이곳에서 자유로운 삶을 구가했다. 방은 협소하고 가구도 빈약했지만, 싸구려 셋방에서도 그들은 촛불을 밝히며 향불을 피우고 술과 장미와 시에 취하는 세월을 찬양했다. 존 리드와 링컨 스테펀스는 식당에 진을 치고 "전쟁 중단! 인류 구출!"을 외쳤다. 작가 해리 켐프와 맥스웰 보덴하임과 무정부주의자들은 엠마 골드만(Emma Goldman)의 망상을 쫓았다. 최근에 부자 남편과 이별한 여인 도지는 5번가 자신의 저택 살롱에 예술가들을 초대하고 섹스, 큐비즘, 프로이트, 무정부주의, 사회주의, 그리고 상업적 저널리즘을 주제로 열띤 토론을 진행했다. 그들은 상류계급이 고집하는 좁은 소견의 예술관과 독점적 정치를 맹렬하게 비난했다. 이들 보헤미안들은 모두가 철저한 개인주의자들이었다. 이 시기에 유진은 또다시 사랑에 빠졌다. 이번에는 루이즈 브라이언트라는 여인이었다. 그녀는 미국의 공산주의자이며 저널리스트인 존 리드의 애인이었다. 존 리드는 그녀를 오리건주 포틀랜드에서 만나 사랑에 빠졌다. 그녀는 치과 의사였던 남편을 버리고, 리드를 쫓아 뉴욕으로 왔다. 그녀는 정열적인 미인이었

다. 존 리드는 그의 정치적 야심을 실현시키지 못하고 젊은 나이로 병사해서 크렘린 광장에 묻힌 비운의 혁명가였다. 한동안 이들은 유진과 삼각관계를 유지했다. 유진은 그녀에게 빠져들었지만, 1917년 그녀가 리드와 함께 소련으로 출발하자 그녀를 단념했다. 1918년 그녀가 홀로 미국에 돌아와서 유진을 다시 찾았지만, 유진은 그때 애그니스 볼턴(Agnes Boulton)과 결혼한 사이였다. 이상하게도 애그니스는 루이즈 브라이언트를 너무나 닮았다.

유진 오닐 : 빛과 사랑의 여로

4
프로빈스타운 플레이어스 극단 시절

1911년 더블린의 애비 극장(Abbey Theatre) 미국 순회공연은 미국 연극에 큰 자극이 되었다. 시인 예이츠(W.B. Yeats)의 시극과 싱(J.M. Synge)의 〈바다로 가는 기사〉〈서방세계의 플레이보이〉, 그리고 션 오케이시(Sean O'Casey)의 〈주노와 공작〉 등은 경악과 찬탄의 대상이었다. 1912년, 시카고 소극장과 보스턴의 토이 소극장이 애비 극장에 자극을 받아 문을 열었다. 이들 소극장 개관은 기성 연극에 대한 불만의 표출이었다. 아일랜드 연극을 보고 유진 오닐과 조지 크램 쿡은 남다른 감회에 젖었다. 이 두 사람은 1916년 프로빈스타운에서 만나서 소극장 운동을 일으킨 주역으로 활동하게 되는데 애비 극장의 충격이 원동력이 되었다.

프로빈스타운의 오닐 집필실이 있던 건물

유진은 1913년 〈갈증(Thirst)〉〈거미줄(The Web)〉〈무모(Recklessness)〉〈경고 (Warning)〉〈안개(The Fog)〉 등을 집필했다. 그는 요양소에서 그리스 비극과 셰익스피어 등 고전 작품, 스트린드베리 작품 등을 탐독했다. 1913년부터 1914년까지 미국은 경제적 침체기를 맞는다. 빈민들이 교회당에 침입하자 경찰은 이들을 체포했다. 이 사건으로 빈민 구호 모금 운동이 일어나고 실직자 구제 캠페인이 벌어졌다. 메리 보스, 조 오브라이언, 존 리드 등 소극장 운동 주역들이 사회 개혁 운동 선봉자로 나섰다. 이 시기에 유진은 뉴런던에서 요양하면서 희곡을 읽고 창작에 몰두하고 있었다. 〈카디프를 향해 동쪽으로(Bound East for Cardiff)〉〈중절 (Abortion)〉〈영화인(The Movie Man)〉〈빵과 버터(Bread and Butter)〉〈헌신(Servitude)〉 등이 이 당시에 완성되었다. 아버지 제임스 오닐은 유진의 작품을 읽어보았으나 마음에 들지 않았다. 어둡고 무거운 내용에다가 마냥 들먹거리는 상징적 안개 때문에 상품 가치가 없다고 생각했다. 그러나 제임스는 그의 인맥을 통해서 유진의 작품을 알리면서 공연 가능성을 타진하고 있었다. 그는 브로드웨이 제작자 조지 타일러에게 작품을 보냈지만 퇴짜를 맞았다. 유진은 유럽의 현대극을 수입해서 공연하는 프린세스 극장 매니저에게 작품을 주었는데 반응이 없었다. 그래서 유진은 작품집을 발간하기로 했다. 제임스 오닐은 1914년 유진 오닐의 처녀희곡집『갈증, 그리고 기타 단막극집』발행을 위해 1천 달러의 돈을 내놓았다. 이 작품집은 보스턴의 고램 출판사에서 169페이지 분량에 1천 부 한정판으로 출판되었다. 1914년, 제임스의 친구 평론가가 서평을 좋게 써주었지만 책이 팔리지 않았다. 유진은 책을 무상으로 선물했다. 출판사는 남은 책을 권당 30센트로 인수하라고 했지만 유진은 거절했다. 유진의 오산이었다. 이 책을 인수했더라면 나중에 큰 행운이 그에게 돌아왔을 뻔했다. 실망한 유진은 술로 좌절감을 달랬다. 유진이 미국 연극을 앞서간 것이 문제였다.

뉴욕 그리니치빌리지 예술가들은 들끓고 있었다. 무슨 일이 벌어질 것 같은 예감이 감돌았다. 1916년 여름, 미국 동부 대서양 케이프코드 끝자락 40킬로미터에 걸쳐 뻗어 있는 어촌 프로빈스타운에 뉴욕 그리니치빌리지 아방가르드 예술가들이 몰려들었다. 그들의 '출(出)빌리지' 움직임은 아방가르드 문화의 이동이었다. 1916년 6월, 기고만장한 승객 1,650명을 태운 여객선 도러시브래드퍼드호가 오전 9시 보스턴 부두를 떠나 프로빈스타운을 향해 떠났다. 4시간 후, 27세의 젊은이 유진 오닐은 레일로드 부두에 도착했다. 그는 선원 복장을 하고 배낭을 메고 있었다. 술에 취해 있었고, 침울했다. 그는 아일랜드 술꾼 선배인 61세의 무정부주의자 테리 칼린과 함께 있었다. 이 여행은 그의 운명을 바꿔놓았다.

1620년 신대륙을 향해 영국을 출발해서 이곳에 도착한 청교도들은 경작할 만한 땅이 없고, 마실 물이 귀하다는 이유로 도착 5주 만에 서쪽 플리머스로 방향을 돌렸다. 그 후 이곳은 200년 동안 황무지였다. 프로빈스타운이 뉴욕 맨해튼 예술가들의 낙원이 된 것은 작가 메리 히턴 보스 덕택이었다. 1915년 두 번 이혼한 그녀는 1906년 자녀들을 데리고 이곳을 방문했다. 그녀는 이 마을이 마음에 들어 낡은 집 한 채를 샀다. 그녀의 첫 번째 남편의 친구인 허친스 햅굿은 이 마을에 도착한 두 번째 작가이다. 그의 뒤를 따라 여름 휴가를 위해 뉴욕 사람들이 왔다. 그 가운데 조지 크램 쿡과 그의 아내 수전 글라스펠도 있었다. 존 리드, 메이블 도지, 로버트 에드먼드 존스, 메리 히턴 보스, 맥스 이스트먼, 찰스 데무스, 마스든 하틀리, 윌리엄 조라크 등이 있었다. 유진 오닐은 이곳에서 수전 글라스펠을 알게 되었다. 쿡 교수와 수전은 프로빈스타운 극단에 올릴 작품을 찾느라고 혈안이 되어 있었다. 이들이 쳐놓은 그물에 유진의 데뷔 작품 〈카디프를 향해 동쪽으로〉가 잡혔다. 그들은 이 일이 얼마나 큰 사건인지 그 당시는 미처 몰랐지만 여하튼 무명작가의 신작을 얻은 기쁨에 들떠서 공연을 준비하고 있었다.

프로빈스타운 오닐 기념비

쿡 교수는 자신의 극단 이름을 프로빈스타운 플레이어스라고 명명했다. 이 극단은 한 회 공연 입장료 2달러 50센트를 내는 고정관객 87명을 확보했다. 이 돈으로 극단은 조명기구를 설치하고 객석 제작을 위한 목재를 구입했다. 유진은 직업 배우 에드워드 발렌타인의 협조를 얻어 첫 무대를 준비했다. 배우 프레드릭 버트, 쿡 교수, 1917년 러시아 혁명을 스쿠프해서 센세이션을 일으킨 칼럼니스트 존 리드, 소설가 윌버 스틸 등이 신바람 나서 무대에 출연했다. 유진도 선원 역으로 한몫 끼었다. 그의 대사는 "드리스콜, 네가 갑판 망보기 차례 아닌가?" 한 줄이었다. 선원들의 절망적인 운명을 다룬 이 단막극은 부에노스아이레스에서 뉴욕으로 향하던 암담한 귀향 항로를 다룬 자전적인 작품이다.

유진은 프로빈스타운에 와서 바닷가 숙소에 거처를 마련하고 작품 집필에 열중하는 한편, 틈 나면 창문을 통해 수평선을 바라보다가 바다로 나갔다. 푸른 바다 시원한 물속에 몸을 던지면 파도는 두 팔을 벌려 유진을 끌어안고 쓰다듬었다. 순간 유진은 몸을 뒹굴며 미끄러지듯 먼 바다로 나갔다. 해안선에서 멀리 나가면 바다는 완만하게 넘실대고 물속은 남빛으로 속살댄다. 유진은 수영하면서 몽상에 빠진다. 이 순간이 되면 여인들의 얼굴이 떠올랐다. 비어트리스 애시의 새치름한 눈이 보였다. 수전 글라스펠의 자신감 넘친 콧대와 탐욕스러운 입술이 보이고, 촉촉이 젖어 있는 눈동자가 슬퍼 보였다. 긴 머리칼을 뒤로 넘기면서 비스듬히 누워 있는 루이즈 브라이언트의 선정적인 해변의 나체도 보였다. 애그니스 볼턴의 불타는 가슴도 빠지지 않았다. 유진은 이 모든 여인을 갖고 싶고, 동시에 버리고 싶었다. 그는 자신이 모순 덩어리 존재라는 것을 이때처럼 절실히 느끼는 순간은 없

유진 오닐 : 빛과 사랑의 여로

다. 그는 자신의 끝없는 방황을 개탄하며 좌절감 속에서 어린 시절 브로드웨이 호텔 방에서 혼자 울던 밤을 생각한다. 어머니도 아버지도 없는 날이었다. 이 세상에 있는 것이라고는 거리에 서 있는 싸늘한 가로등과 캄캄한 하늘에 떨고 있는 별들이었다. 유진은 그때부터 사람들 앞에 나가면 등살이 꼿꼿해져서 웃음을 잃었다. 평생 찍힌 그의 사진에 담긴 얼굴은 거의 전부 침통한 표정이다. 웃는 표정을 찍은 사진은 언젠가 피아노 앞에 앉아서 사진 기자의 성화에 억지로 웃었던 경우뿐이다. 그의 얼굴은 언제 보아도 어둡고, 찡그리고, 이를 악물고, 괴로워하는 표정이다.

수영에서 돌아온 유진은 수전 글라스펠을 만나러 갔다. 수전은 수선화가 피어난 창가에서 눈부신 햇빛을 받으며 책을 읽고 있었다. 유진이 방 안에 들어오면 매혹적인 눈을 활짝 뜨고 두 팔을 벌려 유진을 안아주었다.

"바다 냄새 나네요."

"헤엄치고 왔어요."

"물고기보고 뭐라 말했는데요?"

"수전! 이라고 불렀지요. 안 들려요?"

"정말?" 수전은 부엌으로 가서 찻잔을 들고 왔다.

"소설가 더스 패서스가 하버드를 졸업하자마자 곧장 여기 왔어요."

"잘되었네요." 유진은 수전의 야무진 콧날을 보면서 말했다.

"더스 패서스는 여기서 평생 살겠다네요."

"내 연극도 보겠네요." 유진은 수전의 초록빛 눈동자를 보면서 말했다.

"내 작품 〈하찮은 것들〉, 공연한다고 남편이 말했어요."

"축하합니다." 유진은 수전의 탐스러운 입술을 힐끗 보면서 말했다.

"아이오와 기자 시절에 취재했던 사건을 쓴 작품이지요. 소설을 쓰려고 했는데

연극이 되었네요. 주제는 인간의 소외감인데 살인 사건을 다룬 극이에요."

"학대받는 사람들은 저도 관심이 많아요." 유진은 수전의 어깨를 가볍게 건드리며 말했다.

"그동안 소설 50편에 희곡 열네 편 썼답니다." 수전은 자랑스럽게 말했다.

"놀랍습니다." 유진은 수전의 보드라운 상앗빛 손을 잡고 가볍게 흔들었다.

"앞으로 쓰고 싶은 작품도 많지만 연출도 하고 출연도 하고 싶어요."

"충분히 할 수 있어요." 유진은 수전의 부푼 가슴을 훑어보면서 자신이 지금 무슨 말을 하고 있는지 알 수 없었다. 40대 초반이지만 젊고 싱싱한 수전은 앳된 소녀처럼 얼굴을 붉히고 얄밉게 미소를 지으면서 유진의 도톰한 입술을 엄지 손가락으로 눌렀다. 유진은 문밖까지 전송 나온 수전에게 손을 흔들었다. 손을 흔들면 가슴이 뭉클해졌다. 유진은 그 이유를 몰랐다. 수전은 가까이 있으면서 아주 멀리 있는 존재였다. 수전을 만나고 있으면 바닷속에 있는 느낌이 들었다. 수전이 파도가 되어 그를 굴리고, 감고, 쓸고 지나갔다.

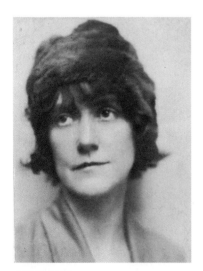

수전 글라스펠

수전은 아이오와주 데이븐포트의 중산층 보수적인 가정에서 성장했다. 고등학교 졸업 후 그녀는 잡지에 「신여성론」을 기고했다. 이후 그녀는 기자 생활을 하는 동안 아이오와주 디모인에 있는 드레이크대학에 적을 두고 재학 중 1년 동안 시카고대학교에서 공부를 했다. 1901년 이후부터는 소설을 쓰기 시작했다. 1913년 수전은 조지 크램 쿡과 결혼했다. 그는 스탠퍼드대학교 그리스 문학 교수였다. 이들 부부는 결혼 후 그리니치빌리지로 이주했다. 쿡 교수는 디오니소스를 숭배하는 성개방주의자였다. 그는 브라이언트,

아이다 라우, 에드나 세인트빈센트 밀레이 등 당대 저명한 여성들과 로맨스를 꽃피웠다. 수전은 유진에게 가정 내 복잡한 사정을 털어놓으면서 그의 의견을 듣고 싶어 했지만 유진은 그녀의 말이 한마디도 귀에 들어오지 않았다. 그는 오로지 그녀의 미모와 지성에 도취되어 어떻게 하면 존경하고 사랑할 수 있을까 그런 궁리만 하고 있었다. 그러나 이 당시 유진은 비어트리스 애시와의 사랑도 한창이었던 때라 이상한 일이었다. 그뿐인가. 루이즈 브라이언트와도 열렬한 관계였다. 글라스펠과 유진의 밀착은 애그니스 볼턴의 질투심을 자극했지만, 1920년 오닐이 브로드웨이로 진출할 때 글라스펠은 따라나서지 않고 프로빈스타운을 지켰기 때문에 애그니스는 별것이 아니라고 생각했다. 유진은 자신의 데뷔작을 무대에 올리고, 그의 고민과 사랑을 이해하며 충고하던 수전의 은혜를 잊지 않고, 1931년 〈상복이 어울리는 엘렉트라〉를 글라스펠에게 헌정했다.

루이즈 브라이언트는 1916년 프로빈스타운에 있었던 일에 관해서 말했다. "이상한 한 해였다. 작가와 미술가와 연극인들이 이 작은 마을에 한꺼번에 모여들었는데 이런 일은 미국 역사상 처음 있는 일이었다." 1916년의 프로빈스타운은 영국 서식스주 찰스턴 농장에 모인 예술가 그룹과 흡사했다. 1차 세계대전 중 1906년부터 레슬리 스티븐의 딸 버네사와 버지니아 울프의 블룸즈버리 집 여름 별장에 작가와 예술가들이 모여들었다. 이들을 블룸즈버리 그룹이라 불렀다. J.M. 케인스, L. 스트레이치, 클리브 벨(버네사와 결혼), 레너드 울프, 덩컨 그랜트, E.M. 포스터, 로저 프라이 등이 주요 멤버였다. 이들은 케임브리지대학 출신으로서 철학자 조지 무어의 영향을 받고 예술지상주의와 주지주의 미학을 신봉하는 보헤미안들이었다. 이들은 20세기 초에 영국의 새로운 문예사상을 주도하고 있었다. 1918년 5월 28일자 일기에 작가 버지니아 울프는 블룸즈버리 사람들을 가리켜

"연애도 하고, 창조도 하는" 아방가르드 집단이라고 말했다.

　다만 영국과 미국 두 집단의 차이는 구성원들의 차이였다. 블룸즈버리 그룹은 상류계급 지성인들이었다. 프로빈스타운 사람들은 중산층 미국 이상주의자들이었다. 이들 가운데서 오닐의 위치는 독특했다. 그의 철학은 블룸즈버리 그룹에 가까웠지만, 사교적 생활보다는 혼자 남아서 자신의 뿌리를 파헤치는 내성적 인간이었다. 단 한 가지 이들과의 공통점은 예술적 실험정신과 여성 편력이었다. 블룸즈버리나 프로빈스타운이나 모두들 복잡한 삼각, 사각 관계를 유지하고 있었다. 그중에서도 오닐과 브라이언트와 리드의 삼각관계는 가장 두드러졌다. 1916년 여름, 프로빈스타운에서는 광란의 사랑이 때도 시도 없이 왕성하게 펼쳐졌다.

　프로빈스타운에 오면 사람들은 폭 6~7미터의 외줄로 뻗은 해변에서 서로 만나고 인사하며 친해진다. 1916년 8월 24일자 신문『프로빈스타운 애드버킷』사설은 이렇게 썼다. "프로빈스타운은 만원이다. 모두들 환락에 취해 있다." 1916년 유진 오닐은 프로빈스타운에 혜성처럼 나타나 화제의 중심이 되었고, 유진의〈갈증〉과 존 리드의〈영원한 사각형〉공연 때문에 루이즈 브라이언트를 둘러싼 삼각관계가 프로빈스타운 전역에 알려졌다. 현란한 브라이언트는 야심만만한 기자요 작가였다. 그녀는 포틀랜드 주간지 사회란을 담당하고, 샌프란시스코 무정부주의 잡지『플라스트』에 시 작품을 보내고 있었다. 브라이언트는 날씬한 몸매에 적갈색 머리, 눈은 날카롭고 매혹적이었다. 만나는 사람마다 그녀의 미모에 감탄했다. 프로빈스타운 예술가들은 존 리드의 코머셜 스트리트 592번지 집에 모여서 작품을 읽고 토론하면서 프로빈스타운 극단을 키워나갔다. 그 자리에는 어김없이 루이즈가 구석 자리를 차지하고 손님들에게 유혹적인 눈짓을 던지고 있었다. 그녀는 이곳 사교계의 여왕이었다. 존 리드가 출장차 집을 비우면 그녀는 초청장을 발송하고 집에서 파티를 열었다. 리드와는 정식으로 결혼하지 않았지만 동거 중이어서 손님들은

그녀를 '잭 부인'이라고 불렀다. 리드는 루이즈 이외에도 소설가 메이블 도지와 연애 관계를 지속했다. 메이블 도지는 에드윈 도지와 이혼한 상태였고, 모리스 스턴이라는 애인을 두고 있었다. 리드와 루이즈의 사랑이 6개월째로 접어드는 낭만적인 정점에 이르렀던 1916년 6월 18일, 존 리드는 객지 디트로이트에서 루이즈에게 편지를 썼다. "당신을 홀로 남겨두고 온 것이 기쁩니다. 이 일은 나에게 우리 관계를 새롭게 보고 생각하는 기회를 주었어요. 간혹 서로 떨어져서 여행하는 일은 우리들 사랑에 도움이 된다고 생각합니다." 루이즈는 이 편지를 받고 잠시 존을 단념하고 새로 등장한 오닐에게 관심을 돌렸다. 메이블은 루이즈와 오닐의 밀착된 관계를 핑계 삼아 존이 자신에게 완전히 돌아오리라고 기대했는데 사실은 그렇지 않았다. 메이블은 이 일에 크게 실망하고 리드 곁을 떠났다. 메이블 도지는 훗날 존 리드의 이루지 못한 꿈을 애도하는 시 「운동가와 선동가 : 시인 잭 리드를 위하여」(1936)를 발표했다.

1916년 9월 1일 유진 오닐과 루이즈 브라이언트는 애인 사이가 되었다. 이들의 사랑은 이후 2년간 계속되다가 유진이 1918년 애그니스 볼턴과 결혼하면서 종지부를 찍었다. 유진과 애그니스는 프로빈스타운 교외 피크트힐(Picked Hill)에서 신혼살림을 시작했다. 유진은 인기척 하나 없는 황량한 벌판 끝 바닷가 절대 고독 속에서 작품 집필에 열중했다. 프로빈스타운은 그에게 첫 무대를 주고 집을 주었다. 유진 오닐 임종의 땅 보스턴은 프로빈스타운에서 80킬로미터 거리였다.

1913년부터 1916년 사이 간행된 유진 오닐의 〈갈증〉〈무모〉〈목숨 같은 아내〉〈거미줄〉〈중절〉〈헌신〉〈경고〉〈영화인〉〈아침식사 전〉〈안개〉〈저격병〉 등은 신진 극작가 오닐의 재능을 평가할 수 있는 우수 작품들이다. 〈카디프를 향해 동쪽으로〉의 공연으로 오닐은 프로빈스타운의 촉망받는 신진 극작가로 각광을 받

기 시작했다. 그 후 6년 동안 프로빈스타운 플레이어스 극단은 계속 오닐의 작품을 공연했다.

1916년 어느 날, 테리 칼린은 해변을 산책하다가 수전 글라스펠을 만났다. 조지 크램 쿡 교수는 수전 글라스펠과 함께 예술 애호가들을 모아서 연극을 공연했다. 그중 한 편은 수전의 작품이었다. 쿡은 회원들의 협찬금으로 해안에 있는 어구 창고를 개조해서 56제곱미터 넓이의 소극장을 개장했다. 제1회 공연은 글라스펠의 〈억압된 욕망〉과 리드의 작품 〈자유〉였다. 두 번째 공연 작품을 무엇으로 할 것인가 궁리하던 중 글라스펠은 칼린으로부터 귀중한 정보를 얻었다. 무명 작가 유진 오닐 트렁크 속에 미발표 작품이 가득하다는 것이다. 글라스펠은 유진을 초청해서 〈카디프를 향해 동쪽으로〉 독회를 열었다. 극단 프로빈스타운 플레이야즈의 역사적 공연은 이렇게 시작되었다.

프로빈스타운 플레이어스 극단은 1915년 7월 15일 저녁 10시 니스 보이스의 단막극 〈수절(守節)〉을 공연했다. 1915년은 사람들이 연극에 신들린 해였다. 미국 땅 로스앤젤레스에서 뉴욕까지 전국 모든 곳에서 사람들은 연극에 열광하고 있었다. 소극장이 확산되면서 창고, 교회, 서점, 심지어 어물 창고에 이르기까지 무대가 설 만한 곳은 모두 극장으로 변했다. 공연의 양태는 변화무쌍했다. 수많은 극단들이 앞을 다투어 고전극, 해외극, 창작극, 오락극, 실험극 등을 공연했다. 브로드웨이 흥행물에 신물이 난 프로빈스타운 예술가들은 새로운 예술작품을 갈망했다. 그 갈증이 유진 오닐의 작품으로 해갈되는 계기가 마련되었다.

1915년, 유럽은 전쟁터였다. 독일과 오스트리아는 폴란드와 발칸 반도, 그리고 러시아를 침공했다. 이 전쟁은 이미 100만 명의 사상자를 냈을뿐더러, 더 많은 병사들이 전쟁터에서 독가스와 포탄, 그리고 총칼에 죽어갔다. 1915년 5월, 대서

유진 오닐 : 빛과 사랑의 여로

양 해전에서 루시타니아호가 독일 잠수함의 공격을 받고 아일랜드 해안에 침몰했다. 이 해전으로 1,198명이 수몰되었는데. 그중 미국인이 139명이었다. 이 때문에 미국에 전운이 감돌기 시작했다.

1916년 7월 14일 프로빈스타운 플레이어스 1차 공연으로 세 편의 단막극이 공연되고, 2차 공연으로 〈카디프를 향해 동쪽으로〉가 무대에 올랐다. 오닐은 2등 항해사로 분장해서 무대에 섰다. 1916년, 프로빈스타운은 뉴욕에서 온 피서객들로 북적대고 있었다. 그날, 공연이 시작되는 목요일 밤, 부둣가 창고극장 주변은 안개가 짙게 깔렸다. 멀리 등대로부터 무적(霧笛) 소리가 들렸다. 바다에 말뚝을 박은 극장 기둥에 파도가 밀려와서 부딪쳤다. 극장은 연극 속의 선실 그대로였다. 이 바닷가 창고극장은 폭이 약 8미터, 길이가 약 11미터, 높이는 약 8미터였다. 무대 뒤에는 이동 가능한 두 개의 문이 있었다. 그 문은 위로 들어 올려 열 수 있었기 때문에 실제로 바다가 배경이 되었다. 조명은 아주 소박했다. 풋라이트 위치에 반사판이 달린 램프를 놓았다. 네 명의 조명 담당이 여러 가지 종류의 램프를 무대 후방에서 들고 무대를 비췄다. 또한 네 명의 무대 요원이 화재를 대비해서 삽과 모래를 들고 서 있었다.

〈카디프를 향해 동쪽으로〉 공연은 대성공이었다. 수전 글라스펠은 회고록 『신전으로 가는 길』에서 이렇게 말한다.

> 너무나 강렬한 사건이었기 때문에 과장된 말이라고 해도 어쩔 수 없는데, 유진 오닐의 작품이 이 세상에서 처음으로 무대에 오른 날 밤의 〈카디프를 향해 동쪽으로〉 공연만큼 감동적인 사건은 내 인생에는 없었다. 유진 오닐은 바다와 관련이 깊다. 그의 데뷔에 바다가 있었다. 각본대로 안개도 있었고, 무적도 항구에서 들려왔다. 그날 밤은 만조여서 바닷물은 우리들 주위를 둘러싸고 있었으며, 마루 구멍으로부터 물보라가 쳐들어와서 우리들 발을 적시

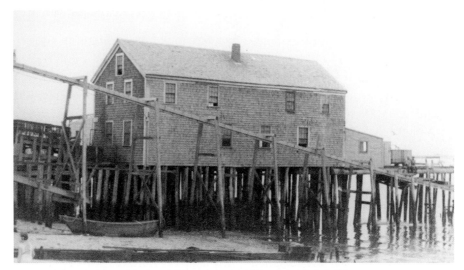

프로빈스타운 플레이어 극단의 최초 바닷가 극장. 유진 오닐은 이 극장에서 데뷔했다.

고 있었다. 죽음의 병상에 누워 있는 선원이 육지 생활의 꿈 얘기를 친구한테 할 때, 극장 주변의 파도는 무대에 리듬을 주고, 소금 냄새를 풍겼다. 공연이 끝나자 창고극장은 문자 그대로 박수갈채로 바람이 일어나 몹시 흔들렸다.

에드나 켄턴은 프로빈스타운 창고극장을 이렇게 회상하고 있다.

조지 크램 쿡과 나는 둘이서 프로빈스타운 창고극장에 서 있었다. 1916년 여름이었다. 나는 보스턴 항구에서 출항한 배를 타고 이곳에 내렸다. 우리가 해야 되는 첫 번째 일은 그와 함께 부둣가 창고극장을 보는 일이었다. 그 극장은 원형극장으로서 모래가 밟히고 해초가 다닥다닥 붙어 있었다. 손바닥 같은 무대에서 그는 나에게 〈갈증〉을 위한 배경 장막을 주었다. 그것은 아주 간단한 장치였다. 뒤에 있는 두 개의 큰 문에 그 장막을 덮어씌운 후 조명을 비추면 바닷물이 넘실댄다. ……그는 바다 그림 앞에 서서 말했다. "당신은 유진을 만나지 못했으니 작품을 모르시겠지만, 곧 알게 될 것입니다. 세상이

유진의 작품을 알게 될 날이 올 것입니다. 그가 처음으로 프로빈스타운에 도착한 날 밤, 그는 우리들에게 〈카디프로 향해 동쪽으로〉를 읽어주었어요. 그 날 밤, 우리는 이제부터 해야 할 일이 무엇인지 알게 되었습니다. 훗날, 이 극장은 그 작품으로 유명해질 것입니다.”

이 공연으로 부둣가 마을에 이상적인 연극 공동체가 생겼다. 극작가, 배우, 관객이 각자 역할을 담당하고, 관객과 함께 공동 작업을 하는 새로운 형식의 연극이 탄생한 것이다. 이들은 뉴욕으로 가서 2회 공연을 한 후, 다시 프로빈스타운으로 돌아와서 극장을 보수하고, 전기를 설치해서 조명기구를 달았다. 프로빈스타운은 오닐에게 데뷔의 기회를 주었다는 이득 이외에 이 극단에 속했던 무대미술가 로버트 에드먼드 존스와 쿡 등 예술가들의 영향을 받으면서 오닐이 새 작품을 쓸 수 있었다는 중요한 성과를 제공했다. 오닐의 연극은 과거의 연극과는 달랐다. 오닐은 스트린드베리의 기법을 도입해서 미국 연극에 새로운 바람을 일으켰다. 이 문제에 관해서 애그니스는 회상하고 있다.

유진은 〈하인의 아들〉에 묘사된 스트린드베리의 고뇌에 깊은 충격을 받았습니다. 특히 여성들과의 고통스러운 관계에 대해서 그러했습니다……. 유진은 몇 년 동안이나 이 소설을 끼고 살았어요. 희곡 작품 이상으로 더 자주 이 작품을 읽고 또 읽었습니다. 유진은 죽을 때까지 이 위대한 스웨덴 천재 작가의 고뇌를 함께 나누었습니다.

오닐의 연극은 미국 연극의 전환을 촉발시켰다. 1910년대 미국은 가치 기준과 미학과 생활양식 면에서 근원적인 개혁을 이룩한 시대였다. 1912년은 미국과 유럽이 큰 변화를 겪었다. 그해 예술계는 온갖 현란한 색으로 넘쳐 있었다. 심지어 넥타이까지 색의 홍수였다. 그런데, 뉴욕은 시(詩)의 도시였다. 시인 에드나 세인

트빈센트 밀레이, 베이첼 린지 등이 장엄하고 아름다운 시를 읊조리고 있었다. 시가 사람들의 가슴을 파고들었다. 해리엇 먼로가 시카고에서 『시(POETRY)』 잡지를 창간해서 화제가 되었다. 아일랜드 더블린의 애비 극장이 뉴욕 관객을 놀라게 하고, 후기인상파 전람회는 미국 미술에 지각변동을 일으켰다. 1887년 파리에서, 1889년 베를린에서, 1898년 모스크바에서, 1904년 더블린에서 새 연극이 요동치고 있을 때, 미국은 1912년 시카고에서 모리스 브라운이 소극장의 봉화를 올리고, 1914년에는 워싱턴이 그 뒤를 이어 새로운 연극 운동에 가담했다.

극장 근처에 기거하며 오닐이 작품을 집필했던 프로빈스타운 옛집은 지금도 남아 있다. 그가 거닐던 바닷가 산책길도, 푸른 바다도, 무적 소리도, 오닐의 시선을 끌던 갈매기도 남아 있다. 그러나 바닷가 소극장 목조 건물은 간 곳이 없다, 그 창고극장이 있던 자리에는 기념비가 풀밭에 누워 있다.

> 1915년 이 장소에서 바다로 뻗은 부두에
> 메리 히턴 보스 부인이 소유한 어구 창고가 극장으로 개축되어
> 그곳에서
> '프로빈스타운 플레이어스'로 알려진 연극 집단이
> 1916년 7월 28일
> 〈카디프를 향해 동쪽으로〉를 공연했다.
> 이 작품은 무명의 젊은 작가 유진 오닐 최초의 작품으로서
> 극작가 유진 오닐의 출세작이 되었으며
> 그 작품은 현대 미국 연극의 역사를 바꾸어놓았다.
> 1988년 7월 28일 프로빈스타운 플레이하우스

그 기념비 옆에는 소설가 더스 패서스가 살았던 집이 있다. 1916년 하버드대학교 졸업 직전, 더스 패서스는 프로빈스타운을 방문했다. 그는 이때 이 고장 환경에 매혹되었다. 그는 1925년 다시 이곳을 방문했으며, 1929년 작가 캐슬린 스미스와 결혼한 후, 옛날 메리 히턴 보스가 살던 집에 정착했다.

오닐의 작품이 채택되어 공연될 무렵, 유진은 뉴런던에 있는 애인 비어트리스 애시에게 매일 사랑의 편지를 보냈다. 프로빈스타운에 있는 루이즈 브라이언트에게는 사랑의 시를 보냈다. 날이면 날마다 오닐은 집 안에 처박혀 창 너머 먼 바다를 하염없이 바라보고 있었다. 그는 말이 없고, 수줍고, 사교성이 없었다. 그의 집에는 집필 방해를 막기 위해 "지옥으로 꺼져버려!"라는 표찰이 붙어 있었다. 때때로 그는 황급히 바다로 뛰어나가 맹렬히 수영을 했다. 너무나 멀리 헤엄쳐 나가기 때문에 물 위로 떠올랐다가 가라앉는 그의 머리를 보고 친구들은 불안에 떨었다.

루이즈 브라이언트는 프로빈스타운의 꽃이었다. 오닐은 그녀를 깊이 사랑했다. 두 사람은 애인이 되었다. 루이즈의 남편 존 리드가 있었지만, 세 사람은 아무런 갈등 없이 원만하게 지내고 있었다. 리드는 이 여인보다 여덟 살 연하였다. 그는 정치적으로는 진보주의자였지만, 문학적으로는 서정시인이었다. 리드는 자유연애를 찬양했다.

바닷가 집 피크트힐은 집필과 사랑의 보금자리였다. 이 집은 나중에 제임스 오닐이 구입해서 아들 유진에게 결혼선물로 주었다. 1918년 오닐은 애그니스에게 이 집을 보여주면서 말했다. "이 집이 바로 당신과 내가 살아갈 집이야. 우리들은 이 집에서 두 마리 갈매기처럼 살아야 해." 이듬해, 결혼 후, 그 집은 유진 오닐과 애그니스 볼턴의 사랑의 둥지가 되었다. 1919년부터 1924년까지 6년간 유진 오닐은 이 집에서 명작을 남겼다. 그가 퓰리처상을 수상한 〈수평선 너머로〉도 이 집

에서 집필한 작품이었다.

1916년, 존 리드는 과로와 부채, 전쟁의 악몽, 신장병으로 기진맥진해고 있었다. 그는 그의 하버드 동창이었던 시인 앨런 시거의 전사(戰死)를 몹시 슬퍼했다. 그는 이 스트레스에서 벗어나기 위해서 루이즈 브라이언트와 결혼했다. 그는 계속 정치평론과 시를 썼다. 결국 리드는 공산주의의 이상적 평등 사회를 몽상하며 러시아로 갔다.

유진 오닐은 루이즈 브라이언트를 1916년 이후 2년간 열렬하게 사랑했다. 브라이언트는 명랑하고, 의욕적이고, 용기 있는 미모의 여성이었다. 그녀는 욕심이 너무 많았다. 성공, 돈, 사랑—이 모든 것을 한 손에 움켜쥐고 싶었다. 1916년 여름, 그녀는 이 모든 것을 모두 손아귀에 넣은 듯했다. 리드는 생활의 안정을 주었다. 작품 〈게임〉 공연으로 그녀는 작가로서 인정받았다. 시와 논설문은 그녀를 더욱 더 유명하게 만들었다. 유진은 말했다. "루이즈의 손끝이 내 몸에 닿으면 불꽃이 솟는 듯하다."

루이스 셰퍼(Louis Sheaffer)는 오닐 전기에서 리드가 입원 중일 때 루이즈가 임신중절수술을 받았다는 기록을 남겼다. 여러 정황으로 보아 오닐이 임신의 장본인이라고 그는 추측하고 있다. 오닐은 루이즈를 사랑하면서도 동시에 비어트리스 애시에게 끊임없이 사랑의 편지를 쓰고 있었다. 루이즈에게 보낸 편지 속에는 그녀와의 사랑을 풍자하는 내용도 있다. 오닐의 사랑은 이즈음 이상하게도 이율배반의 모순에 빠져 있는 느낌이 든다. 오닐은 시 속에서 루이즈 브라이언트와의 사랑을 감상적으로, 낭만적으로 노래하고 있다. 그러나 희곡 속에서는 뼈아픈 좌절과 죄책감으로 그의 사랑을 고백하고 있다. 〈이상한 막간극〉에서 다루고 있는 삼각관계의 도덕적 패배감과 임신중절의 죄책감이 그것이다. 1916년 가을, 존 리드가 볼티모어에서 입원 생활을 하고 있는 동안에 루이즈와 오닐은 계속 관

계를 유지하고 있었다. 그러나 루이즈의 임신중절 수술 이후, 그리고 잭이 12월 초 퇴원해서 뉴욕으로 돌아왔을 때, 두 사람의 열기는 냉각되기 시작했다. 루이즈는 그리니치빌리지를 떠나서 리드와 함께 크로톤의 자택으로 돌아갔다. 유진은 '헬 홀'에 자리 잡고 연일 술을 마시고 사랑과 좌절의 시를 썼다. 그는 질투, 욕망, 절망, 죄책감, 분노심 때문에 감정의 동요가 극심했다.

루이즈 브라이언트

　뉴욕 맥두걸 거리 139번지에 새 둥지를 튼 프로빈스타운 플레이어스는 〈안개〉 〈저격병〉 〈머나먼 귀항〉 〈포경선〉 등을 공연했다. 이 밖에도 〈카리브 섬의 달〉 〈전투 해역〉 등의 명작이 공연되었다. 오닐은 저명한 평론가 조지 진 네이선을 만났다. 오닐보다 여섯 살 위인 네이선은 1908년부터 『뉴욕 헤럴드』의 연극평론가였다. 독일에서 공부한 네이선은 스트린드베리와 입센의 신봉자였다. 그는 오닐의 작품을 읽고 열렬한 후원자가 되었다. 〈전투 해역〉은 오닐이 극작가로 각광을 받게 된 직접적인 계기가 되었다. 이 작품은 워싱턴 스퀘어스 극단에 의해 1917년 10월 31일 공연되었다. 『뉴욕 타임스』는 "감동적이다" "성격 표출이 생동감에 넘쳐 있다" "박진감 넘친다"는 등의 찬사를 아끼지 않았다. 『이브닝 월드』나 『헤럴드』도 격찬이었다. 『아메리칸』의 말란 데일, 『글로브』의 루이스 셔윈 등 평론가들도 모두가 이 작품을 격찬했다. 1917년 11월 4일, 〈머나먼 귀항〉 초연 이틀 후, 저널리즘은 유진 오닐의 도래를 문화계의 토픽 뉴스로 전했다.

　유진 오닐은 리드와 루이즈의 아파트 바로 옆 뉴욕 남워싱턴 광장 38번지에 주거를 정하고 사랑과 술과 창작에 열중하고 있었다. 바다가 그리울 때면 '애틀랜틱 하우스' 숙소에서 나와 몸을 담요로 싸고 해변에 앉아 작품을 쓰기도 했다. 루이

즈는 때때로 리드와 다투게 되면 오닐 집으로 와서 함께 지냈다. 한번은 루이즈를 뉴런던의 부모한테 데리고 갔다. 그때 부모의 반응이 어떠했는지는 알 수 없다. 다만 당시 함께 지내던 리핀 자매들은 유진이 루이즈에게 깊이 빠져 있었다고 말했다. 루이즈는 뉴런던에서 얻은 것이 아무것도 없었다. 그녀는 그해 6월 뉴욕을 떠나 프랑스로 갔다. 오닐은 루이즈의 이별 때문에 몹시 괴로워했다. 루이즈가 프랑스에서 돌아와서 유진에게 편지를 보냈다. 내용은 그녀가 리드와 함께 혁명 취재차 러시아로 간다는 것이었다. 그러나 루이즈는 계속 오닐을 사랑한다고 말했다. 오닐도 루이즈를 사랑한다고 말했다.

뉴욕 5번가 워싱턴 광장에서 시작되는 그리니치빌리지 큰길은 파리의 샹젤리제 같았다. 그러나 뒷길로 가면 길목마다 이탈리안 레스토랑이 눈길을 끌고, 고풍스러운 저택과 정원의 풍취는 미국 개척 시대의 과거사를 말해주었다. 1910년대에 이 고장에 예술가들이 몰려들기 시작한 이유는 거리가 조용하고, 집값이 싸며, 술집과 식당이 좋고, 꽃이 흐드러지게 피어 있는 산책로 때문이었다.

작가 메리 히틴 보스가 1915년 이곳 풍취에 끌려서 온 후, 계속해서 뉴욕의 아방가르드 예술가들이 줄을 이었는데, 이들은 모두가 재사들이요, 개성이 뚜렷한 '에트랑제(이방인)'여서, 급진적이요 모험적이며 반항적인 성향이었다. 초기 시절, 유진 오닐은 이들로부터 영향을 받게 된다. 이들은 서로 돕고 살았다. 수전 부부는 젊은 예술가를 찾아 후원하고 돕는 일을 했다. 이들은 1914년 겨울 그리니치빌리지에 와서 워싱턴 스퀘어 플레이어스 극단을 창단하고, 브로드웨이 상업 연극에 반기를 들었다. 이 소극장은 주로 유럽의 표현주의 연극을 무대에 올렸지만 쿡 교수의 주된 관심사는 미국 작품이었다. 1915년 그는 주변 작가들에게 단막극을 써서 보내라고 종용했다. 단막극은 당시 지식인들 사이에서 이념과 사상

전달 수단으로 유행하고 있었다. 그런 형식은 극단 쪽에서도 실험극 공연을 위해 유익했다. 1914년 그리니치빌리지 맥두걸 거리에 있던 '리버럴 클럽'은 소극장 운동의 요람이었다. 로런스 랭그너, 맥스 이스트먼과 그의 아내 아이다 라우, 그리고 로버트 에드먼드 존스 등이 이곳에서 집회를 열고, 격론을 벌이며, 새로운 연극을 모색하고 있었다.

1917년, 오닐은 그리니치빌리지 워싱턴 광장 남쪽 60번지에 있는 식당 '60'에 드나들었다. 그 식당은 오닐이 사귀고 있는 여자친구 폴리의 가족이 운영하고 있었다. 이 식당은 소설가 시어도어 드라이저, 붉은 머리 젊은이 싱클레어 루이스가 즐겨 가는 곳이었다. 그러나 이 식당은 몇 달 계속되다가 무허가 주류 판매로 주인이 구속되고, 폐쇄되었다. 식당을 운영하던 가족 셋 중 둘은 자살하고, 폴리는 15년간 정신병원에 유폐되었다. 유진은 식당에서 요리사로 일하던 크리스틴 엘과도 사귀었는데 이 여인은 유진의 마음에 오래 남아서 〈안나 크리스티〉〈위대한 신 브라운〉〈잘못 태어난 아이를 위한 달〉에서 안나, 매춘부 시벨, 농부의 처녀 등 인물로 다시 살아난다.

6번가 동남쪽 4번로 모퉁이에 있었던 술집 '황금 백조(The Golden Swan)'는 '헬홀'이라는 별명으로 유명했는데, 이곳이 유진의 새로운 단골 술집이 되었다. 이곳에서 만난 친구들이 그의 작품 〈얼음장수 오다〉에 등장한다. 이 술집의 고객들은 다양했다. 깡패, 작가, 예술가, 마부, 좀도둑, 뚜쟁이, 도박꾼, 매춘부 등이었다. 이들은 무지막지하게 술을 퍼마시고, 노래를 하다가 난투극을 벌였다. 악명 높은 갱단 '허드슨 더스터즈' 패거리들도 이 술집에 드나들었는데, 일반인들과는 어울리지 않았다. 이들은 아일랜드 명배우의 아들 유진에게 깍듯이 예의를 다하고, 싸움판이 벌어지면 유진을 먼저 피신시켰다.

이 술집에서 유진은 테리 칼린을 만났다. 테리 칼린. 그는 '헬 홀'에 드나들던 사람들 가운데 유진 오닐에게 가장 깊은 인상을 남긴 사람이다. 1915년, 당시 유진은 자포자기 속에서 매일 술을 퍼마시고 있었다.

칼린은 명상적인 푸른 눈에 수척한 몸매여서 누가 봐도 아일랜드 사람이었다. 누더기 옷을 걸치고 있었는데, 목이 터진 플란넬 셔츠는 빨지 않아서 후줄근했다. 그의 얼굴은 늙고 지친 성직자의 얼굴이었다. 오닐이 테리를 만났을 때, 테리는 50대 중년으로, 청렴하고 지혜롭고 매력적인 단벌 신사였다. 유진은 〈얼음장수 오다〉의 래리 슬레이드를 통해 그의 모습을 회상하고 있다. 큰 키에 빼빼 마른 체격, 거칠고 뻣뻣한 머리칼이 텁수룩하게 자라서 여원 얼굴을 덮고, 불거진 광대뼈 한가운데 솟아오른 뭉툭한 코는 얼굴 중심을 단단히 잡고 있었다. 여원 얼굴에 뾰죽하니 튀어나온 턱에는 짧게 다듬은 수염이 더덕더덕 붙어 있고, 입가에는 항상 냉소적인 웃음을 담고 있었다. 그는 전형적인 아일랜드 사람 얼굴이었다. 오랫동안 직업이 없었지만, 그의 술잔은 누군가가 끊임없이 채워주고 있었다. 그는 문학, 철학, 예술에 도가 텄고, 말재주가 비상했다. 테리의 성장 배경은 오닐과 흡사했다. 그는 시카고 빈민굴에서 태어나고, 그곳에서 성장했다. 소년 시절 그는 민감하고, 상상력이 풍부한 영특한 아이였다. 어머니는 그를 보고 말했다. "너는 이 세상에서 짜디짠 눈물 흘리며 살아갈 것이다." 그녀 말대로 그는 여덟 살 때부터 일터로 나갔다. 하루 열두 시간 일하고 주급 2달러였다. 빈민굴 생활에서 겪은 잔혹행위는 말로 다 할 수 없는 것이었다. 그 진실은 참을 수도 없고, 견딜 수도 없었다. 진실은 이 세상에서 밝혀지지 않는다는 것이 그의 지론이었다. 그는 니체 철학에 빠져들면서 술로 연명했다. 유진은 칼린을 만나서 함께 술독에 빠져들었다.

유진이 칼린을 만나러 '헬 홀'로 간 날, 칼린은 마리라는 이름의 소녀와 함께 있었다. 유진은 누구냐고 물었다.

"애인이야."

"어떻게요?"

"응, 몸은 안 보고 마음만 본다네."

"어떻게요? 그게 되는 일입니까?"

"너는 수양이 모자라. 한참 멀었다. 나는 마리의 마음을 사랑해. 마리는 테리 칼린 대학의 신입생이야."

"농담 마시고 털어놓으세요."

"단독 학생이야. 내가 시와 예술을 가르쳐준다네. 머리 좋고 감성이 예민해. 마리는 살기 어려워 길에 나가 손님을 잡겠다고 하네. 건강에 유의하면서 그렇게 하라고 했지. 좋은 일은 못 되지만, 그것도 직업이지. 그 일 자체가 사회적 항의가 된다고 말했어. 유진, 내 말 틀려?"

유진은 아무 말도 하지 않고 맥주잔을 연상 들어 올리고 마셨다 놨다 했다. 칼린은 하루 종일 술 마시고 논쟁을 펼치면서도 피로한 기색이 없었다. 왜 그런가 물었더니, 가죽 만지는 직업으로 살갗이 두꺼워 아무렇지 않다고 했다. 그는 무정부주의자요, 자포자기 상태였다. 그는 여성해방을 주장하고 자유연애를 구가하며, 사회개혁을 외쳤다. 그는 니체의 사도였다. 그는 급진적 사회주의 실험을 위해 좀도둑, 매춘부, 범법자와 함께 빈민굴에서 살았다. 그는 이 세상 모든 가치를 버리면서 세상을 포기한 사람이었다.

오닐은 테리를 만나 정신적인 안정감을 느꼈다. 테리의 애인이었던 마리에 관해서는 저널리스트인 허친스 햅굿이 『어느 무정부주의 여인』이라는 전기 속에서 자세히 다루고 있다. 오닐은 이 책을 탐독했다. 테리는 창녀 생활을 하던 마리를 만나 시카고 빈민가에서 행복하게 살았다. 오닐이 안나 크리스티의 성격을 창조하는 데 도움을 주었던 인물이 바로 마리였다. 마리는 나중에 테리를 버리고 캘리

포니아 산으로 가서 은둔 생활을 했다. 그것은 작품 속의 안나가 바다에서 새로운 인생을 찾는 것과 같았다. 마리는 테리에게 편지를 썼다.

나는 자연의 아름다움에 취하고 있습니다. 나는 이 공기와 흙냄새를 사랑합니다. 나는 미적 광신자의 황홀을 맛보고 있습니다. ……나는 새로 태어났습니다. 나는 자유롭습니다. 공기는 수지(樹脂)와 들판의 향기로 가득 차 있고, 수정처럼 맑은 물이 삼나무 빽빽한 산을 헤집고 계곡 사이로 흐르고 있습니다. 밤이 되면, 나는 여태까지 자보지 못했던 그런 잠을 잡니다. 악몽에 시달리지 않는 편안한 잠입니다. 나는 사람들 등살에 지쳤습니다. 눈물과 웃음에 지쳤습니다. 웃고 우는 사람들에 지쳤습니다. 과거의 모든 것은 죽었습니다. ……나는 행복합니다, 건강합니다, 자유롭습니다, 나는 맑고 깨끗한 물로 나 자신을 씻어봅니다. 그리고 태양을 다시 한 번 봅니다.

안나의 대사는 바로 마리의 언어였다.

테리는 모든 것을 포기했다. 그는 무정부주의 운동에 대해서도 흥미를 잃었다. 그는 돈 버는 일도 포기했다. 이유는 이 세상에 "정직한 밥벌이가 없었기" 때문이다. 오닐이 테리를 만났을 때, 테리는 래리 슬레이드처럼 완전히 인생의 현장으로부터 물러나 있었다. 그는 항상 술에 취해 있었다. 마약에 취하기도 했다. 테리처럼 오닐도 그 당시 심한 알코올 중독에 빠져 있었다. 아침에 눈뜨면 위스키 한 잔이었다. 엎어져 눕는 곳이 잠자리요, 음식은 소식(小食)이었다. 귀 달린 사람이면 누구에게나 말을 걸었다. 테리는 허무주의자였다. 그 허무주의를 오닐도 빨아들였다. 그의 부정적 측면과 파괴적 본능이 오닐에게 영향을 끼쳤다.

유진이 '헬 홀'에서 만난 친구 중에 슬림 마틴이 있다. 그의 본명은 제임스 조지프 마틴이다. 키 크고, 팔다리가 길며, 매부리코에다 턱이 억셌다. 푸르스름한 회색이 도는 눈동자는 언제나 잔잔한 미소를 담고 있었다. 그는 오랫동안 선원 생활

을 해서 얼굴이 햇볕에 타 있었다. 건설공사판에서 단련된 육체는 근육질이었다. 공사장 일로 그는 주당 30달러에서 40달러 정도 벌었다. 일감이 없으면 '헬 홀'에서 소일했다. 그는 프로빈스타운 극단의 말석을 차지했다. 놀라운 것은 그가 철학적인 사색을 한다는 것이었다. 그는 아일랜드 시인 기질이라 시도 곧 잘썼다. 술집에서는 칼린과 오닐의 절친한 말동무였다. 그는 〈얼음장수 오다〉를 비롯해서 유진 작품 곳곳에 반영되어 있다.

5
애그니스 볼턴 : 사랑의 불꽃

1917년과 1918년 겨울은 혹한의 계절이었다. 세계 정세는 갈등과 긴장의 연속이었다. 제1차 세계대전이 막바지에 이르고, 러시아혁명이 시작되었다. 그리니치빌리지는 격변의 시대를 반영해서 예술은 격렬한 반동과 변화의 온상이 되었다. 1917년 6월 루이즈의 도움으로 오닐은 단편소설 「내일」을 문예지 『세븐 아츠』에 발표했다. 그해 4월 6일 미국은 제1차 세계대전에 참전했다. 10월에 〈머나먼 귀항〉이 평론가 조지 진 네이선과 멘켄이 주재하는 『스마트 셋』에 실렸는데, 이를 계기로 오닐과 네이선과의 교우는 더욱더 돈독해졌다. 프로빈스타운 플레이어스 극단은 11월 2년째 활동을 시작했다. 공연 첫 레퍼토리는 유진의 〈머나먼 귀항〉이었다. 니나 모이즈 연출에 쿡의 출연이었다. 이 공연에 촉발되어 『뉴욕 타임스』는 「유진 오닐은 누구인가?」라는 기사를 게재해서 새로운 작가의 탄생을 대대적으로 보도했다.

애그니스 볼턴은 1917년 늦가을 코네티컷주 콘월브리지를 떠나 덜커덩거리는 기차를 타고 세 시간을 달려 뉴욕에 도착했다. 차창 너머로 보이는 바깥 풍경에

중첩되어 눈에 선한 것은 하우사토닉 계곡을 내려다보는 언덕 아래 정든 집과 철길 따라 가다 서다를 반복하는 화물차의 은빛 우유 깡통이었다. 집에 두고 온 딸아이 얼굴도 떠올랐다. 그녀가 뉴욕으로 가는 것은 가족과 자신을 위해서였다. 돈을 벌어서 돌아오리라고 다짐했다. 그러나 끝내 돌아오지 못했다. 6개월 후 유진 오닐과 결혼했기 때문이다. 젖소 울음이 한가롭게 들리는 푸른 언덕, 만발한 꽃들, 숲 속에 내리는 눈, 그 향기, 눈이 쌓인 나뭇가지 부러지는 소리, 처마 아래 또록또록 떨어지는 물방울 소리……. 이런 시골집 정경은 삶이 괴롭고 어려운 순간마다 애그니스의 마음을 힘껏 붙들어주는 힘이요, 격려의 이미지였다.

회색이 감도는 푸른 눈과 엷은 갈색 머리, 그리고 요염한 자태가 매력인 애그니스는 100달러 지폐 한 장 달랑 들고 뉴욕 그리니치빌리지로 왔다. 애그니스가 숙소를 정하고 방에 들어와서 제일 먼저 한 일은 책상 위에 타이프라이터를 놓고 반쯤 쓰다 만 소설을 계속하기 위해서 종이를 끼워 넣는 일이었다. 이 작품을 끝내야 잡지사로부터 150달러 수표가 온다. 큰돈은 아니지만 그 돈이면 당분간 살아갈 수 있었다. 소설 제목은 「그 여자는 이유를 모른다」인데, 4천 자 원고였다. 애그니스는 소설가로 크게 성공하고 싶었지만 당장은 일자리를 구해야 했다. 공장에 일자리가 있다는 말을 듣고 친구 크리스틴을 믿고 왔다.

애그니스는 크리스틴을 만나러 밤 10시 반 '헬 홀' 술집으로 갔다. 문 열고 안으로 들어서니 자욱한 담배 연기 속에 시큼털털한 맥주 냄새가 확 풍겼다. 자리에 앉아 있으니 누군가 그녀를 응시하고 있다는 느낌이 들었다. 그 사람은 방 한쪽 구석 검은 벽에 붙어 앉아 있었기 때문에 처음에는 잘 보이지 않았다. 자세히 보니 웃옷 위에 선원 스웨터를 껴입고 있는 젊은이였다. 그의 시선은 충격과 놀라움으로 가득했다. 잔뜩 일그러진 얼굴에는 슬픔과 아픔이 있었다. 그는 애그니스를 익히 알고 있다는 그런 표정이었다. 애그니스는 약간 불안했다. 크리스틴은 여전

유진 오닐 : 빛과 사랑의 여로

히 나타나지 않고 있었다. 애그니스는 그 술집에서 벗어날 생각을 했다. 바로 그 순간 크리스틴이 나타났다. 그녀가 오자 술집 분위기가 확 바뀌었다. 술집 안은 갑자기 활기에 넘쳤다. 크리스틴은 애그니스를 끌어안고 홀을 한 바퀴 돌면서 연상 깔깔대며 사람들과 인사를 나누었다. 그러자 검은 그림자의 사나이가 앞으로 왔다. 그를 보고 크리스틴은 "진, 말해봐. 제이미 오냐?" 크리스틴은 맥주를 주문하면서 말했다. 크리스틴은 애그니스에게 검은 눈동자의 남자를 가리키며 말했다. "이 사람 진 오닐이야." 오닐은 애그니스를 보고 루이즈 브라이언트를 닮았다고 생각했다. 사실 애그니스는 루이즈를 몹시 닮았다.

술집에서 나와 애그니스와 유진은 함께 밤길을 걸었다. 말수가 적었던 유진이 입을 열기 시작했다. 그는 슬프다고 말했다. 그 말을 할 때의 표정은 너무 극적이었다. 애그니스가 머물고 있는 숙소 앞에 와서도 갈 생각은 않고, 두 손을 바지 호주머니에 찌른 채 마냥 이야기를 늘어놓았다. 코트도 없이 추위에 떨고 있는 모습이 안타까워 애그니스는 빨리 작별 인사를 하고 집 안으로 들어가려 했다. 그러나 그는 그녀에 매달려서 이야기를 계속했다. 그는 애그니스의 눈을 한참 동안 말없이 쳐다보았다. 그리고 나서 진지하게 말했다. "이 순간 이후 나는 내 인생의 밤을 당신과 함께 보내겠습니다." 그의 목소리는 나직했고 단호했다. "진심이에요. 내 인생의 모든 밤입니다." 애그니스는 당황하면서 집 안으로 뛰어 들어갔다. 방 안에 들어서자 애그니스는 잠시 타이프라이터를 물끄러미 쳐다보았다. 그리고 한참 동안 멍하니 서 있었다. 잠시 후 창가로 가서 커튼을 헤치고 내려다보았다. 유진이 서 있던 자리는 텅 비어 있었다. 추위에 떨던 가련한 모습은 어디로 갔는지 보이지 않았다. 타이프라이터는 애그니스를 기다리고 있었다. 애그니스는 반쯤 열린 커튼 사이로 방 안에 쏟아지는 달빛 속에서 정신없이 타자를 쳐나갔다. 그러다가도 갑자기 일을 멈추고 침대로 가서 벌렁 누워 하염없이 천장을 쳐다보며 야

룻하고 가슴 설레는 몽상에 잠겼다.

그 후 한동안 유진은 아무런 연락도 주지 않았다. 이런 일이 있은 후, 크리스틴은 파티에 애그니스를 초대하였고, 그 파티에 오닐도 왔지만 그녀에게는 무관심한 태도였다. 줄기차게 모이고 헤어지고 하던 어느 날, 애그니스는 유진이 자신에게 말을 건넬 때가 되었다고 생각했다. 그러나 아무 반응이 없었다. 유진은 그 당시 프로빈스타운 극단의 유능한 운영자였던 니나 모이즈와 가깝게 지내고 있었다. 애그니스는 슬그머니 화가 났다. 그녀는 오닐이 기인이라고 생각했다.

애그니스는 크리스틴이 휘젓고 다니는 사교적 서클에서 그리니치빌리지의 예술가들을 만나 폭넓게 인사를 나누게 되었다. 그러던 어느 날, 애그니스는 파티 석상에서 유진을 만났다. 그날 유진은 만취 상태로 파티장에 들어섰다. 그는 성큼성큼 걸어서 화덕 앞에 있는 의자 위로 올라섰다. 그리고 벽에 걸린 시계 뚜껑을 열고 시곗바늘을 거꾸로 돌리면서 냅다 노래를 불러댔다. "우주를 거꾸로 돌려 나에게 어제의 시간을 다오." 순간 무거운 침묵이 흘렀다. 날벼락 직전의 긴장감이 돌았다. 그런데 그 순간, 때 아닌 폭소가 터졌다. 유진은 의자에서 내려와서 사방으로 미끄러지듯 가면서 계속 노래를 불렀다. 유진은 정기(精氣)에 넘쳐 있었다. 막무가내로 뭐든지 밀어 붙이는 힘이 꿈틀대고 있었다. 그것은 그만의 특이한 흡입력이었다. 아, 이제야 알겠다. 저것이 유진의 실체로구나. 저것이 유진의 본질이구나. 애그니스는 유진의 알몸에 닿는 듯했다.

애그니스는 그 점을 좋게 봤다. 애그니스 가슴속 심지에 사랑의 불이 댕겨졌다. 유진은 여전히 애그니스를 못 본 체했다. 그러나 애그니스는 용기를 내어 그에게 갔다. "나 기억하세요? 애그니스예요." 유진은 애그니스를 보고 수줍은 듯 미소를 띠며 손을 내밀었다. 그는 여전히 어둡고 냉정했지만, 애그니스를 보는 순간 표정은 점점 봄날로 바뀌었다. 그것은 훈훈한 바람이었다. 애그니스를 잡은 손이 그녀

의 몸 후미진 곳을 건드리는 듯했다. 애그니스는 그 순간 사랑을 느꼈다. 애그니스는 극작가 유진 오닐에 대해서는 관심이 없었다. 애그니스는 연극에 대해서도 별 관심이 없었다. 애그니스가 발견한 두 가지 특징은 그가 아일랜드 사람이라는 것과, 반항적 성격이라는 것이었다. 애그니스는 도서관에 가서 아일랜드에 관한 책을 탐독하기 시작했다. 애그니스는 아일랜드 역사의 비극을 알게 되고, 반항과 봉기, 시의 아름다움, 그리고 혁명을 알게 되었다.

애그니스가 직면한 시급한 과제는 오닐을 모든 여인들로부터 떼어놓는 일이었다. 이 일은 얼마 안 가서 성공했다. 애그니스가 오닐의 연인이라는 소문이 퍼지기 시작했다. 그러나 아무도 이들의 관계가 오래가리라고는 생각하지 않았다. 루이즈가 러시아에서 돌아오면 애그니스 곁을 떠날 것이라고 친구들은 생각했다. 그러나 깜짝 놀랄 일은 유진이 술병을 버리고 애그니스와 함께 프로빈스타운을 향해 떠난 것이었다.

두 사람은 프로빈스타운역에 도착했다. 몸은 지쳐 있었지만 마음은 흥분 상태였다. 그 당시 기차는 뉴욕을 출발해서 폴리버로 가는 선을 따라 역마다 정차하는 완행열차였다. 집주인 존 프랜시스가 역에서 기다리고 있었다. 유진이 지난해 묵었던 집이다. "혼자 오시는 줄 알았습니다." 그는 애그니스를 힐끗 쳐다보면서 말했다. 스튜디오에 짐을 내려놓고, 존 프랜시스는 이들의 살림을 도와주면서 한 집 비용으로 두 집을 사용해도 좋다고 말했다. 그는 애그니스에게 말했다. "진은 훌륭한 사람입니다. 진짜 천재지요. 그 사람처럼 일에 열중하는 작가를 본 적이 없어요."

방을 대강 정돈하고 나니 두 사람은 철없는 애들처럼 모험심에 들뜨고 무한정 행복했다. 유진은 스토브에 종이를 넣고 불을 피운 다음 마루에 장작을 차곡차곡 쌓아두었다. 바깥에 눈발이 날리기 시작했다. 창문에 눈이 쌓이면서 프로빈스타

운은 은세계로 변하고 있었다. 두 사람은 꼭 껴안은 채 고요히 내리는 눈을 하염없이 바라보았다. 이윽고 유진이 웃으면서 말했다. "음식을 만들자." 그리고 가방을 열고, 통조림을 따고, 그릇을 챙기면서 스토브 위에 프라이팬을 얹었다. 이사 온 첫날 오후에 내린 눈은 밤에도 계속되었다. 프로빈스타운은 바닷바람에 휘몰아치는 눈으로 폭 뒤덮였다. 바다는 바로 길 건너편에 있었다. 그러나 쏟아지는 눈 때문에 보이지 않았다. 유진은 애그니스 허리를 안고 팔에 힘을 주면서 눈이 멎으면 바다로 가자고 말했다.

유진은 규칙적으로 일했다. 그는 한번 일하기 시작하면 너무나 깊이 몰두하기 때문에 주변의 여타 사사로운 일은 관심 밖이었다. 오전 일이 끝나면 마지막 원고 한 장을 들고 내려와서 점심식사를 준비하는 애그니스에게 읽어주었다. 애그니스는 그와 함께 살면서 그전에 몰랐던 새로운 유진을 알게 되었다. 애그니스는 유진을 그리니치빌리지 시절보다 더 깊이 사랑하게 되었다. 유진은 애그니스를 극진히 아끼며 감싸주었다. 유진은 애그니스에 관해서 부모에게 열정적인 편지를 보냈다.

이때는 유진이 〈수평선 너머로〉의 초안을 끝내고 극본을 본격적으로 쓰기 시작한 시기였다. 그는 무대장치 그림을 직접 그려보았다. 오전에 원고를 쓰고, 점심후 산책을 한 후, 다음 날 집필할 원고를 준비하면서 오후 시간을 보냈다. 저녁식사 후에는 독서를 하거나 집필을 계속했다. 취침 시간은 11시였다. 아침 기상 시간은 빨랐다. 애그니스는 점차 유진 작품에 빨려 들어갔다. 유진은 애그니스와 자신의 작품에 대해서 토론도 하고 애그니스의 의견에 따라 수정도 하면서 협조하며 작업을 진행해나갔다. 당시 애그니스는 자신의 소설 「철학자의 밤」을 집필하고 있었는데 애그니스의 고료는 살림에 보탬이 되었다. 그 당시 유진의 수입은 아버지가 부쳐주는 주당 15달러가 전부였다. 그런데 살림이 어려울 때 뜻밖에도 행

유진 오닐 : 빛과 사랑의 여로

운이 닥쳤다. 유진의 〈전투 해역〉이 보드빌 무대에 올라 주당 50달러의 거금이 들어온 것이다.

루이즈는 1월 20일 러시아를 출발해서 미국으로 향하고 있었다. 오닐이 새로운 사랑을 시작했다는 소문은 아마도 그녀에게 도달했을 것이다. 루이즈는 2월 18일 뉴욕에 도착했다. 뉴욕의 『아메리칸』에 발표한 그녀의 러시아 기행문은 선풍을 일으켰다. 루이즈는 미국 의회 특별위원회에 참석해서 러시아혁명에 관해 증언했다. 미모와 용기, 그리고 기자 근성으로 똘똘 뭉친 루이즈는

프로빈스타운 피크트홀

순식간에 미국의 저명인사가 되었다. 애그니스는 불안했다. 루이즈로부터 오닐에게로 끊임없이 편지가 왔기 때문이다. 오닐은 고민 끝에 루이즈에게 결별의 답장을 쓰고, 1918년 4월 12일 프로빈스타운에서 애그니스와 결혼식을 올렸다.

1918년 가을, 오닐은 〈지푸라기〉를 쓰고 있었다. 이 작품은 게일로드 폐결핵 요양소에서 겪은 일을 소재로 한 것이다. 〈전투 해역〉은 흥행에 큰 성공을 거두었다. 3막극 〈수평선 너머로〉가 4월에 완성되었다. 오닐은 1918년 2월부터 4월말까지 작품 〈밧줄〉을 완성하고, 단막극 〈우리가 만날 때까지〉(나중에 파기함)를 썼다. 뉴욕 그리니치빌리지에서 친구들과 어울려 술을 마시던 시절 만난 사람들과 그때 겪은 일들이 고스란히 작품 속에서 되살아났다. 그는 창작에 열중할 때는 몇 달 동안이라도 일체 술을 입에 대지 않았다. 그는 강철 같은 의지로 창작에 집중했는데 심지어 꿈속에서도 작품을 쓴다고 말했다.

프로빈스타운 피크트힐은 전에는 해안 경비초소로 사용되던 건물이었다. 1919년 4월, 애그니스가 임신했기 때문에 오닐은 1919년 5월 말 프로빈스타운으로 가

서 아버지 제임스가 손자 탄생을 위해 5천 달러를 주고 구입한 이 집에 정착했다. 앞마당이 대서양이고, 뒤뜰은 모래언덕 황무지였다. 보이는 것은 하늘과 모래, 그리고 바람에 나부끼는 바닷가 덤불뿐이었다. 광야 속에 고립된 이 집 속에 있으면, 마치 바다 한가운데 떠 있는 배를 탄 기분이었다. 오전 8시 아침식사를 마치고 원고 집필에 전념했다. 점심식사 후에는 잠시 낮잠을 잔 후 오전 중에 쓴 원고를 수정하거나 타자를 쳐서 초고를 만들었다. 틈틈이 옆방으로 가서 수영복 차림으로 샌드백을 격렬하게 두들겼다. 온몸이 땀투성이가 되면 바다로 나가 수영을 했다. 때로는 보트를 타고 멀리 바다로 나갔다. 작품 집필이 시작되면 그는 파티에도 안 가고 저녁 외출도 삼갔다. 작품이 끝나면 그는 휴식을 취했다. 수영을 하거나 햇볕을 쪼이면서 모래사장에 누워서 지내고, 사람들을 만나 대화를 나눴다. 밤에는 모리스 의자에 앉아 큼직한 이탈리아 등불 아래서 독서에 전념했다. 12시에는 잠자리에 들었다.

1918년 프로빈스타운 플레이어스 극단은 〈밧줄〉(4.26) 〈십자가 있는 곳〉(11.22)

오닐 가족. 셰인, 애그니스, 유진.

〈카리브 섬의 달〉(12.20) 등을 공연했다. 유진은 피크트 힐에서 보낸 첫여름이 그지없이 행복했다. 그는 태양과 바다로부터 생명과 용기와 희망의 정기를 들이키면서 건강을 누리고 창조의 기쁨을 만끽했다. 바다와 모래와 하늘과 태양이 그의 몸을 감싸면서 빙글빙글 돌고 있는 듯한 느낌이었다. 애그니스는 유진의 생활을 지키면서 꿈같은 인생의 환희를 맛보고 있었다. 이해에 〈카리브 섬의 달〉과 여섯 편의 해양극이 출판되고, 〈꿈꾸는 젊은이(The Dreamy Kid)〉가 10월 31일 프로빈스타운 플레이어스 극단에서 공연되었다.

10월 30일 아들 셰인(Shane Rudraighe O'Neill)이 태어났다. 1919년 11월 30일, 오닐이 기차를 타고 뉴욕으로 가면서 애그니스에게 보낸 편지는 사랑이 넘치는 정감으로 가득하다.

나의 님이여

…(중략)… 아주 힘들게 편지를 쓰고 있어요. 단어 한마디 한마디 쓸 때마다 기차가 유난히 흔들립니다. 이제 막 트루로(필자 주 : 프로빈스타운 근처에 있는 소도시)를 지나고 있어요. 나는 마음이 텅 빈 것 같아요. 당신이 있어야 될 곳에 아무도 없으니 고통스럽지요. 나는 이토록 당신을 사랑한답니다. 나의 님이여! 당신은 이것을 느끼리다. 내가 당신을 필요로 한다는 것을! 당신의 도움, 당신의 동정, 당신의 사랑을 나는 그 어느 때보다도 필요로 합니다. 당신은 내가 당신을 덜 필요로 하는 것 같다고 말했는데, 그것은 당치도 않는 소리입니다. 당신을 점점 더 필요로 합니다. 나날이, 시간마다, 당신이 내 안으로 들어오면, 나는 당신이 되지요. 내 영혼이 당신 것이 될 때까지 나는 당신이 필요합니다. 당신은 내 모든 것의 아내요, 내 모든 것의 최고요, 그것의 어머니입니다. 그러니 때때로 침울한 기분에 빠졌던 나를 잊어버리세요. 나의 무책임했던 언행도 잊으세요. 기나긴 키스를 보냅니다, 내 사랑하는 님이여!

진

애그니스 볼턴은 1893년 9월 19일 런던에서 태어났다. 화가 에드윈 W. 볼턴의 딸이었다. 그녀는 펜실베이니아 샤론힐에 있는 홀리차일드 수녀원 부설학교를 다닌 후, 필라델피아 산업미술학교에서 공부했다. 첫 결혼한 남편과 사별했지만, 딸 하나를 두었다. 바버라 버턴(Barbara Burton)이라고 했다. 오닐을 만나기 전에 애그니스는 코네티컷주 콘월브리지 근처에 있는 자신의 목장에서 일하면서 생계를 유지했다. 작가가 되기 위해 뉴욕에 온 후, 그녀가 발표한 소설은『우리 앞

에 놓인 길(The Road Is Before Us)』(1944)이고, 『긴 이야기의 한 부분(Part of a Long Story)』(1958)은 유진 오닐과의 만남에 관해서 쓴 자전적 회고록이다.

오닐은 애그니스에게 〈카리브 섬의 달〉 원고를 보여주었다. 이 작품에 감동해서 애그니스는 오닐을 존경하게 되고, 오닐과 함께 프로빈스타운에 가기로 결심했다. 그들은 프로빈스타운에 1918년 11월까지 체류하다가, 〈십자가 있는 곳〉 리허설 때문에 뉴욕으로 돌아왔다. 12월에는 그녀의 고향 웨스트포인트 플레전트에 가서 한동안 유진과 함께 살았다. 셰인 탄생 후, 애그니스는 주로 프로빈스타운에 머물고 있었다. 오닐은 뉴욕에 있으면서 〈수평선 너머로〉 연습에 참여했다. 이들은 여름에는 피크트힐에서 지내고, 겨울에는 프로빈스타운 자택에서 살았다. 오닐은 뉴욕으로 가서 연습에 참가하는 일이 많아졌고, 연극이 시작되면 애그니스는 공연을 보러 뉴욕으로 갔다. 유진은 창작에 열중하면서 〈안나 크리스티〉〈황제 존스〉 등 걸작을 이해에 탈고했다.

애그니스와 유진이 프로빈스타운에서 달콤한 신혼 생활에 도취해 있을 때, 루이즈 브라이언트로부터 진에게 편지가 배달되었다. 루이즈는 리드와 함께 러시아로 갔다가 유진이 그리워서 5천 킬로미터 시베리아 동토를 단숨에 달려왔다고 말했다. 편지는 구구절절 열렬한 사랑의 고백으로 뜨거웠다.

"어떻게 할래요?" 애그니스는 진에게 물었다.

"가서 만나봐야지……. 가서 설명해야지."

"가서 만난다구요?"

"뉴욕으로 가서 만나야 돼. 5천 킬로미터를 달려왔다잖아."

"그래요, 5천 킬로미터 동토를 밟고 왔지요. 그래요! 그 말이 당신을 잡을 거라고 계산한 거예요. 루이즈는 리드를 사랑해요. 루이즈는 그의 아내예요. 그녀는 남편과 함께 갔어요. 당신을 버리고 말이에요."

"당신은 이해 못 해. 그 여자는 그렇지 않아. 두 사람 사이엔 육체관계가 없어."

"아, 당신은 바보야, 바보!"

유진과 루이즈의 관계는 미묘했다. 이들의 관계는 어느 날, 루이즈가 유진에게 보낸 메모로 시작되었다. 그 메모는 이런 내용이었다. "유진, 당신을 만나고 싶어요. 단둘이서요. 설명할 일이 있어요. 나를 위해서, 그리고 리드를 위해서. 이해해주세요." 루이즈는 유진을 만났다. 그녀는 타인이 알아서는 안 되는 부부간의 비밀을 털어놓았다. 그녀와 리드는 남매처럼 지낸다는 것이다. 리드는 성적으로 불구자이고, 그래서 아내와 유진과의 관계를 묵인한다는 것이다. 유진과 루이즈의 이상한 관계는 그렇게 시작되었다. 여름이 지나고, 겨울이 오고, 또 한 번 여름이 오면서 루이즈는 더 아름답고 열정적인 여인이 되고, 유진은 옛날 아일랜드의 용감한 기사가 되었다.

유진이 주저하고 있는 동안 또다시 등기속달 편지가 루이즈로부터 왔다. 유진은 편지 겉봉을 뜯지 않고 내버려두면서 애그니스 보고 읽어보라고 말했다.

"읽지 않을래요. 그 여자 미쳤어요!"

유진은 결국 그 편지를 읽었다. 이번에는 더 격한 내용이 담겨 있어서 유진은 깊은 시름에 잠겼다.

"가봐야겠어. 가서 말해야 돼. 우리 관계는 끝났다고 말이야."

"진, 가면 안 돼요! 정말 당신을 이해할 수 없네요! 부른다고 가요? 다른 사람들이 뭐라 하겠어요? 루이즈가 러시아로부터 돌아오니 진이 즉시 나타났다! 루이즈는 당신을 끌어오는 힘이 있다는 걸 과시하고 싶은 거예요!"

"남들이 어떻게 생각한들 난 상관 안 해! 루이즈를 만나서 그동안 일어난 일을 설명해줘야 해. 그녀를 설득해야지."

애그니스는 울기 시작했다.

"당신 왜 울어? 내가 루이즈에게 돌아갈까 봐? 그런 일은 있을 수 없어!"

"지금 가면 다시는 못 와요. 문제는 당신 작품이에요. 집필을 중단할 거예요?"

유진의 표정이 심각해졌다. "나 술 안 마셔. 그게 걱정인가?"

애그니스는 자신을 내버려두고, 집필을 중단하며, 그가 그토록 싫어하는 도시의 환락 속에 빠지는 것을 용납할 수 없었다. 밤마다 자신을 따뜻하게, 열렬하게 안아주던 그가 옛 애인이 오라는 말 한마디에 바지 걸치고 나서는 일은 도저히 이해할 수 없었다. 그날 밤 완강한 애그니스의 저항과 눈물에 풀이 죽은 유진은 루이즈에게 긴 편지를 썼다. 애그니스는 착잡하고 불안한 마음을 호소할 길이 없었다. 유진은 그가 쓴 답장 편지를 애그니스에게 읽으라고 강요했다. 애그니스는 읽기 싫었다. 그러나 유진이 워낙 사생결단 강한 자세여서 읽기로 했다. 편지 내용은 애그니스가 예상한 대로 만나고 싶지만 현재 집필 중이라 떠날 수 없으니, 대신 루이즈가 이곳에 오면 어떠냐는 제안이었다. 애그니스의 입술이 타고 바싹 말랐다. 이런 제안은 또 다른 충격이었다. 애그니스는 루이즈가 오는 것을 원치 않았다. 그러나 유진이 뉴욕으로 가는 것보다는 낫다고 생각해서 받아들이기로 했다. 애그니스는 루이즈가 절대로 오지 않을 거라고 생각했기 때문이다. 다음 날 아침 유진은 마음을 잡고 작품에 몰두했다. 그러나 내심 우편배달부를 기다리고 있었다. 며칠 후 편지가 왔다. 그 편지를 읽고 유진은 파안대소했다. 루이즈는 완강했다. 유진이 뉴욕에 와야 한다는 것이다. 그것도 혼자 와야 한다는 것이다. 루이즈는 덧붙였다. 유진의 결혼과 애그니스에 관해서 알 것은 다 알고 있다고 말했다. 유진의 결혼을 용서한다고도 말했다. 그러나 세상에는 결혼보다 더 중요한 것이 있다는 것도 강조했다.

유진은 이 편지를 읽고 더 이상 아무런 코멘트도 않고 작업에 몰두했다. 이렇게 해서 위기는 한풀 꺾였다. 그날 오후 유진은 긴 산책을 하고 돌아왔다. 그의 표

정은 비참했다. 두 사람은 침묵 속에서 저녁식사를 마쳤다. 식사 후 유진은 다시 〈수평선 너머로〉 원고 작업에 몰두했다. 그러나 애그니스는 안심할 수 없었다. 그녀는 유진이 원고를 끝내고 뉴욕으로 갈 거라고 예상하고 있었다. 어떻게 하면 좋을까? 애그니스는 딜레마에 빠졌다. 애그니스가 모색한 중재안은 뉴욕과 프로빈스타운 중간 역인 폴리버에서 만난다는 것이었다. 유진은 이 제안을 알리는 편지를 썼다. 루이즈의 답변은 빨랐다. 루이즈는 거절했다.

1922년 2월 28일, 유진의 어머니 엘라가 로스앤젤레스에서 사망했다. 〈털북숭이 원숭이〉가 초연되는 3월 9일, 엘라의 관이 제이미와 함께 뉴욕에 도착했다. 엘라의 장례식은 이스트 27번로에 있는 성당에서 치러지고 유체는 뉴런던에 매장되었다. 〈털북숭이 원숭이〉는 홉킨스가 연출하고, 로버트 에드먼드 존스가 무대미술을 담당했다. 이 공연은 호평이었다. 예정대로 4월 7일 브로드웨이 플리머스 극장에서 계속 공연되었다. 이 무대에서 홉킨스의 제안으로 밀드레드 역이 메리 블레어에서 신인배우 칼로타 몬터레이(Carlotta Monterey)로 바뀌었다.

이즈음 오닐과 애그니스의 관계가 조금씩 나빠지기 시작했다. 두 사람은 평상시에는 속내를 드러내지 않았지만, 술을 마시면 억제된 감정이 쏟아져 서로 불편해졌다. 애그니스는 오닐의 과도한 음주벽을 다스리지 못했다. 유진은 뉴욕 연습 참관을 위

리지필드의 브루크팜

해 교통이 편한 코네티컷주 리지필드에 겨울별장 브루크팜(Brook Farm)을 4만 달러에 구입했다. 이 저택은 뉴욕으로부터 8킬로미터, 뉴런던으로부터 145킬로미터 떨어진 지점에 자리 잡고 있다. 31에이커의 잔디밭과 떡갈나무, 소나무, 느릅나무가 무성한 숲에는 노루들이 뛰어놀았다. 수영장, 식물원, 주차장, 테라스로 향한 일광욕실, 네 개의 큰 침실, 넓은 거실, 도서실, 양어장 등을 갖춘 대저택이었다.

유진은 평소 가정에 대한 집착이 강했다. 이 집은 그의 '소속감'을 충족시킨 상징적 건물이 된다. 그러나 오닐은 이 집에서 안식을 찾지 못했다. 이유는 애그니스와의 불화 때문이었다. 두 사람은 서로 깊이 사랑했다. 그러나 어쩔 수 없는 적대감이 쌓이고 있었다. 유진은 폭음을 시작했다. 술에 취하면 입버릇처럼 말했다. "나는 애그니스가 싫어." 원인은 애그니스의 지나친 사교 활동 때문이었다. 주말이면 리지필드는 뉴욕에서 온 사람들로 넘치는 사교장이 되었다. 애그니스는 사교 생활을 좋아하고, 오닐은 혼자 은둔하는 것을 좋아했다. 오닐은 아내의 종속적인 순종을 원했지만, 애그니스는 가정적 속박에서 해방되는 것을 원했다. 이런 차이가 두 사람의 갈등을 빚었다. 1923년 2월에 완성한 그의 작품 〈결합(Welded)〉은 자전적인 작품으로서, 오닐 부부의 이런 갈등이 그려져 있다. 오닐은 이 작품에서 자신의 체험을 토대로 사랑과 결혼의 진실을 밝혔다.

도러시 데이는 1897년 11월 8일 뉴욕 브루클린에서 태어나서, 1980년 11월 29일 뉴욕시에서 타계한 사회운동가이다. 캘리포니아주 오클랜드에서 초등교육을 마치고, 1914년 시카고에서 고등학교를 졸업한 다음, 시카고의 일리노이대학교를 2년간(1914~1916) 다니고 중퇴했다. 날씬하고 매력적인 도러시는 신문기자였던 아버지처럼 1916년 『콜(Call)』지의 기자가 되었다. 1917년 4월 그녀는 『매스

(The Masses)』『해방자(The Liberator)』등의 기자로 활약하다가 문필 활동을 시작했다. 그녀는 『데일리 일리니(Daily Illini)』신문에 칼럼을 쓰면서 사회주의 강연 활동에 열중하고 있었는데, 당시 마이클 골드(Michael Gold)를 알게 되어 평생 친구가 된다. 1917년 가을, 그녀는 수도 워싱턴에서 벌어진 시위사건으로 짧은 기간 동안 구속 수감되었다. 그녀는 석방될 때까지 단식투쟁을 했다.

유진과 도러시 데이, 그리고 애그니스와의 관계는 미묘하고 복잡했지만 서로 이해하고 양보해서 끝이 좋으면 다 좋은 모양새를 이루었다. 1917년부터 1918년 사이, 도러시는 오닐의 그리니치빌리지 시절에 그와 아주 가까운 사이가 된다. 이들의 관계가 어떤 것이었는지는 잘 알려져 있지 않다. 도러시 데이의 전기작가 윌리엄 밀러는 이들의 관계가 순전히 정신적인 사랑이었다고 단정하고 있다. 도러시가 간혹 술에 취한 오닐을 안고 호텔이나 자신의 아파트에 가서 함께 잤어도 육체관계 없이 '플라토닉 사랑'을 지속했다고 그는 주장한다. 〈잘못 태어난 아이를 위한 달〉의 조시 호건의 경우와 비슷하다는 것이다. 11년간 도러시와 사회운동을 함께 한 제럴드 그리핀은 다른 주장을 하고 있다. 도러시는 애그니스 볼턴을 사랑의 경쟁자라고 확신하면서 적극적으로 오닐에게 접근했다는 것이다. 애그니스 볼턴은 도러시의 인상에 대해서 "이상한 매력의 소유자였다. ……자신이 천재인 양 행동하고 있다"라고 말했다. 전기작가 밀러와 셰퍼는 도러시의 말을 이렇게 인용하고 있다. "나는 오닐의 작품에 반했다. 애그니스는 오닐이라는 인간에 반했다."

도러시는 애그니스가 '웨이버리 플레이스(Waverly Place)'에 살고 있을 때, 애그니스에게 집값을 반반씩 부담해서 공동 생활을 하자고 했다. 애그니스는 처음에 반대했지만 결국 그녀의 제안을 수락했다. 오닐과 도러시, 애그니스는 이 때문에 이상한 삼각관계가 되었다. 도러시는 오닐을 붙들려고 안간힘을 썼지만, 결국 도

러시는 애그니스에게 패배했다. 1918년 7월 오닐과 애그니스가 결혼하기 전, 그해 4월에 도러시는 오닐과의 결합을 단념하고 브루클린에서 간호 양성소를 시작했다. 도러시와 애그니스는 서로 만나지 않고 있다가 1958년 초, 애그니스는 도러시를 만나 옛정을 다지게 된다. 도러시는 오닐과 헤어진 후, 전직 기자 라이오넬 모이즈와 격렬한 사랑에 빠졌지만, 1920년 봄, 재산가 버클리 토비와 결혼하고 유럽으로 갔다. 두 사람은 성격 차이로 1년 후 헤어지고, 도러시는 시카고에 있는 모이즈의 품으로 다시 돌아왔다.

1928년 이후 도러시는 활발한 언론 활동을 하면서 1933년 워싱턴 실업자 대행진에 참가하기도 했다. 1933년 도러시는 『가톨릭 직업신문』을 창간하고, 60년대 초에는 월남전 반대운동의 선봉에 섰다. 도러시는 1980년 죽는 날까지 사회정의 확산 운동과 자선사업, 그리고 하층민 구호 활동에 헌신한 사회 개혁 운동가였다. 그래서 오늘날 도러시 데이는 미국 자선사업의 성인으로 추앙받고 있다. 도러시의 사상, 활동, 성격을 감안할 때 오닐과 도러시의 관계는 무엇이었는지, 그녀가 끼친 작품상의 영향은 없었는지 궁금한 일인데, 적어도 그녀와의 교제를 통해서 오닐은 하층민 생활에 관해서 더욱더 많은 것을 알게 되고, 미국 사회의 현실에 대해서 깊은 고민을 했을 것이라는 추론이 가능하다. 작품 〈얼음장수 오다〉와 〈보다 더 장엄한 저택〉에서 다루고 있는 사회문제는 도러시와 결코 무관하지 않을 것이다. 도러시는 이상한 성격의 소유자였다. 그 성격은 이해하기 힘들고 함부로 건드릴 수도 없었다. 이것은 오닐의 내성적인 침울한 성격과 비슷했다.

도러시를 오닐에게 소개한 사람은 마이클 골드였다. 그는 존 리드의 친구로서 급진적인 공산주의자였다. 오닐은 그를 좋아했지만 예술이 정치적 견해를 표현해야 된다는 그의 주장에는 쉽사리 동조할 수 없었다. 트럭 운전수였던 마이클은 쿡에게 단막극을 써서 갖고 왔다. 쿡은 그 작품을 무대에 올렸다.

"계급투쟁을 써야 돼." 마이클은 오닐에게 요청했다.

"예술과 정치는 뒤섞일 수 없습니다." 오닐은 결연하게 답변했다.

마이클 골드는 도러시가 일하던 『매스』의 기고가였다. 마이클은 도러시를 극장에 데려와서 간혹 무대 연습에 참여하게 했다. 연습이 끝나면 모두들 '헬 홀'에 모여 술을 마시고 담론을 즐겼다. 그 자리에서 도러시는 오닐을 처음 만났다. 오닐은 술이 취하면 시를 낭독했다. 프랜시스 톰슨, 보들레르, 스윈번의 시가 그의 레퍼토리였다. 도러시는 오닐의 시 낭독에 깊은 감동을 받았다. 술집이 문을 닫으면 두 사람은 부둣가를 산책했다. 가는 길에 술집이 있으면 들어가서 또 마셨다. 오닐이 좋아하는 술집들이 어시장 근처에 널려 있었다. "그리니치빌리지에 싫증 나면 그곳에 갔어요. 우리는 숱한 밤을 함께 지냈지요." 도러시는 그 당시를 회상하면서 말했다. 때로는 마이클이 이들의 산책에 가담했다. 마이클은 부둣가에 앉아 구슬픈 유대 노래를 부르곤 했다. 바닷가에서 밤을 새는 날, 이들은 렉싱턴가에 있는 하이럼 마더웰(Hiram Motherwell) 아파트로 가서 커피를 마시거나 아니면 로마니 마리(Romany Marie)한테 가서 그곳에 죽치고 있다가 아침 6시 '헬 홀'이 문을 열면 다시 그 술집으로 쳐들어갔다. 도러시는 춥고, 요란하고, 격렬했던 그 겨울의 그리니치빌리지를 회상하면서 말했다. "세수하고 커피를 마신 다음 나는 출근했어요. 직장에서 일하고 있으면 오닐이 전화해서 술집으로 나오랍니다. 일하는 시간은 낭비하는 시간이라고 오닐은 짜증을 냅니다. 나는 직장에서 서너 시간 일한 다음 집으로 가서 잠을 자고, 저녁 무렵 다시 유진을 만나서 술을 마셨습니다. 오닐은 술을 마시고 시를 쓰면 나는 그 시를 낭독했습니다."

오닐은 도러시를 만나면 곧장 이런 대화를 했다.

"루이즈 때문에 고민이야."

"너무너무 사랑하네요."

"죽음이란 무엇인가?"

"허느님을 믿으세요."

"니체처럼 나는 거부한다네."

"당신은 죽음의 어둠 속에 있어요. 빛을 향해 가세요." 도러시는 말했다.

오닐은 애그니스 볼턴을 만난 후, 술 마시는 생활을 청산하고, 프로빈스타운에서 작품 집필에 전념했다. 애그니스는 오닐을 만나서 사랑하고, 결혼하고 보람 있는 행복한 생활을 오랫동안 만끽했지만, 세월이 흐름에 따라 오닐의 활동이 격심해지고, 생활 환경이 변함에 따라 그와 갈등이 생기고, 충돌하면서 결혼생활에 금이 가기 시작했다.

6

도전과 예술적 약진 : 〈수평선 너머로〉

오닐의 방황은 끝나가고 있었다. 창조력이 폭발한 그는 연속적으로 그리니치빌리지, 맥두걸 거리에 자리 잡은 프로빈스타운 플레이어스 극단에 작품을 보냈다. 당시 이 극단은 조지 크램 쿡이 주도하고 있었다. 이 당시 공연된 오닐 작품은 다음과 같다.

〈아침식사 전〉 : 1916.12.1. 플레이라이츠 극장

〈저격병〉 : 1917.2.16. 프로빈스타운 플레이어즈

〈전투 해역〉 : 1917.10.31. 뉴욕 코미디 시어터

〈머나먼 귀항〉 : 1917.11.1. 플레이라이츠 극장

〈포경선〉 : 1917.11.30. 프로빈스타운 플레이어즈

〈밧줄〉 : 1918.4.6. 프로빈스타운 플레이어즈

〈십자가 있는 곳〉 : 1918.11.22. 프로빈스타운 플레이어즈

〈카리브 섬의 달〉 : 1918.12.20. 플레이라이츠 극장

〈꿈꾸는 젊은이〉 : 1919.10.31. 프로빈스타운 플레이어즈
〈수평선 너머로〉 : 1920.2.2. 모로스코 극장
(퓰리처상 수상작. 브로드웨이 최초 공연 작품)

그리니치빌리지에서 오닐은 신바람이 났다. 그는 맥스웰 보덴하임, 시어도어 드라이저, 찰스 데무스, 조지 벨로스, 엠마 골드만, 존 리드 등 저명인사들과 어울리면서 친교를 맺었다. 1919년 2월 4일 애그니스의 고향 웨스트포인트 플레전트에서 제시카 리핀에게 보낸 편지에서 오닐은 말했다.

> 나는 지난 3년간 미친 듯이 작품에 매달렸어요. 그 고생이 결실을 맺어 극작가로 인정을 받게 되었습니다. 금년 겨울을 제외하고 나는 대부분의 시간을 케이프코드 프로빈스타운 어촌에서 보냈습니다. 가기도 힘들고, 한번 가면 빠져나오기도 힘든 곳이죠. 하지만 아무런 방해를 받지 않고 혼자 일하기는 좋은 곳입니다. 아내 애그니스도 나처럼 작가입니다. 빼어난 미인이죠. 나의 옛 애인들(메이벨 스콧, 비어트리스 애시)은 모두 군인들한테 시집갔어요. 이미 예측한 일이고 해서 별로 놀라지 않고 있습니다. 나는 계속 작품 쓰는 일에 매진하고 있습니다.
>
> 유진

오닐이 패기에 넘쳐 창작에 열중하고 있는 모습은 하버드의 스승 조지 피어스 베이커 교수에게 보낸 편지(1919.5.9)에서도 엿볼 수 있다.

> 친애하는 베이커 교수님
> 방금 출간된 저의 단막극 선집을 보냅니다. 수록된 일곱 편 작품은 프로빈스타운 플레이어즈에서 공연되었습니다. 이 책은 교수님 교실의 추억을 기

리는 감사의 작은 징표가 됩니다. 이 작품들은 교수님에게 배운 지식이 옳았다는 것을 말해줍니다. 저는 자신이 있었습니다. 뉴욕 극장 앞 눈부신 간판을 가리키면서 "보세요, 선생님! 제가 한 일을!"이라고 말하는 밤이 올 것이라는 것을!

<div align="right">유진 오닐</div>

오닐은 창작 활동을 계속하기 위해 번잡한 뉴욕을 벗어나서 한적한 바다의 고독을 찾는 일이 절실해졌다. 오닐은 베이커 교수 희곡 창작 강의를 1년 만에 자퇴한 것에 대해서 교수에게 미안한 심정을 1919년 6월 8일자 편지로 전달했다.

왜 제가 교수님 2년차 강의에 참석하지 못했는지 해명해야겠습니다. 저는 출석하고 싶었습니다. 그런데 등록금이 없었습니다. 그래서 잡지사에 취직할 수밖에 없었습니다. 하지만 1년 동안의 교수님 수업은 저에게 엄청난 도움이 되었습니다.

<div align="right">유진 오닐</div>

존 피터 투히(John Peter Toohey)에게 보낸 편지(1919.11.5)는 오닐의 창작 목표가 무엇인지 알려준다. 오닐은 당시 '희망이 없는 희망(hopeless hope)'이라는 주제를 천착하고 있었다. 〈얼음장수 오다〉의 주제는 이미 이 시기에 발상되었다.

근본적으로는 내 작품은 인간의 희망이 무엇인지 그 의미를 전달하고 있습니다. 그것이 희망 없는 희망이라 할지라도 우리가 믿고 싶은 것은 그것입니다. 실상, 논리적으로 따지면 우리는 인생이 희망 없는 희망이라는 것을 마음속 깊이에서 깨닫고 있습니다. 꿈을 실현시킬 수 없다는 것은 인간에게 주어진 잔혹한 운명입니다. 그러나 우리는 알고 있습니다. 희망이 없으면 인생도 없다는 것을. 그래서 인간은 끝까지 희망을 추구합니다. 우리들 희망 속에는

정신적인 의미가 있다는 사실을 나는 확신합니다.

<div align="right">유진 오닐</div>

생활이 안정되면서 한동안 멀어졌던 애그니스와의 사랑도 회복되었다. 1919년 11월 30일(?) 편지를 보자.

날이 갈수록, 시간이 흐를수록, 나의 모든 것은 당신이 만들어주었음을 알게 됩니다. 내 영혼도 당신의 것이요, 당신입니다.

1920년에 들어와서 오닐은 애그니스에게 수많은 편지를 연속적으로 보내면서 열렬한 사랑을 고백하고 있다. 특히 1920년 2월 4일 편지는 애그니스에 대한 사랑의 찬가였다. 오닐은 등을 돌렸던 부친과도 친밀한 사이가 되었다. 1920년 8월 부친 임종 때, 오닐은 곁에 있었다. 부친은 아들이 그가 염원하던 극작가로 성공한 것을 기뻐하면서 타계했다. 그 계기를 만든 것이 〈수평선 너머로〉 공연이었다.

〈수평선 너머로〉 원고를 오닐은 『스마트 셋』 편집장에게 발송했다. 평론가 네이선은 이 원고를 제작자 존 윌리엄스에게 보냈다. 이 명작이 발상된 계기는 간단했다. 가을날 투명한 빛이 내리쬐는 프로빈스타운 바닷가에서 오닐은 멀리 수평선을 하염없이 바라보고 있었다. 그의 곁에는 어린 소년이 앉아 있었는데 그 소년은 끈질기게 오닐에게 묻는 것이었다. 오닐은 부드럽고 성실하게 소년에게 대답하고 있었다.

"수평선 너머에는 무엇이 있죠?"

"유럽."

"유럽 너머에는 무엇이 있죠?"

"수평선."

"수평선 너머에는 무엇이 있죠?"

"수평선!"

1920년 2월 1일, 『뉴욕 타임스』는 모로스코 극장에서 공연될 예정인 〈수평선 너머로〉에 관한 기사로 가득 찼다. 2월 3일 화요일 오후 2시 15분, 이 작품은 브로드웨이에서 초연의 막을 올렸다. 오닐은 객석 기둥 뒤에서 평론가들이 자리 잡는 것을 눈여겨보았다. 프로빈스타운의 고정 관객들도 자리를 잡았다. 아버지 제임스와 어머니 엘라도 도착해서 자리를 잡았다. 제임스는 74세, 엘라는 63세였다. 유방암 수술을 하고 이제 막 회복한 엘라는 아편중독을 스스로 극복해서 양호한 상태였다. 막이 올랐다. 객석에는 숨 막히는 긴장감이 흘렀다. 무거운 침묵이 계속되었다. 공연이 끝나고 격렬한 박수가 터졌다. 제임스 오닐의 두 뺨에는 눈물이 흘렀다. 그는 무대 뒤로 가서 아들의 머리를 쓰다듬었다. 실로 오랜만의 일이었다. 두 부자 사이를 짓누르던 갈등과 충돌의 먹구름이 사라지고 화해가 이루어지는 순간이었다. 다음 날 리뷰는 격찬의 글로 가득 찼다. 〈수평선 너머로〉는 그해 6월 26일까지 장기 공연되어 총 111회의 공연 기록을 세웠다. 공연 수입은 11만 7,071달러였는데, 유진의 몫은 6,264달러였다. 계약할 때 낮은 수입을 예상했기 때문에 그의 몫은 전체 수입에 비해 턱없이 적었다. 그러나 유진으로서는 생전 처음 만져보는 큰돈이었다. 유진은 수입보다 예술적 성공이 더 기뻤다. 6월 3일 〈수평선 너머로〉가 퓰리처상을 수상했다. 상금은 1천 달러였다. 유진 오닐은 이 수상에 의해 저명한 극작가로 격상되었다. 〈수평선 너머로〉는 비극 작가가 되려는 오닐의 꿈이 처음으로 실현된 작품이다. 그는 말했다. "살 만한 가치가 있는 인생은 꿈을 실현시키려는 노력이 있는 삶입니다."

〈수평선 너머로〉는 오닐의 본격적인 브로드웨이 데뷔 작품으로서 두 형제에 관

한 이야기다. 동생 로버트 메이요는 몽상가이다. 그는 바다로 나가고 싶어 한다. 수평선 너머로 가서 새로운 세상을 만나고 싶어 한다. 형 앤드루는 현실에 충실한 농부다. 매일 하는 농사일이 그의 인생의 전부다. 그런데 두 사람은 같은 여인을 사랑했다. 그녀는 두 사람 가운데 몽상가를 선택했다. 이 일에 대해 주변 사람들은 모두 놀란다. 결국 로버트는 선원 생활을 포기하고, 농장에 남게 되었다. 한편, 형 앤드루는 그녀를 잃은 괴로움 때문에 바다로 갔다. 로버트의 결혼은 실패였다. 로버트는 농사일이 적성에 맞지 않았다. 그는 폐병으로 세상을 떠난다. 죽으면서 그는 형에게 자기 자리를 차지해줄 것을 부탁했다. 그는 있는 힘을 다해 길에 나서서 그가 떠나지 못했던 수평선 너머로 멀리 시선을 돌린다.

이 작품은 오닐 자신의 자화상이었다. 그의 한쪽 본능은 현실에 안주하는 것이다. 또 다른 분신은 상상적이며, 창조적이고, 이상적 방랑 생활을 희구한다. 평론가들은 이 공연에 대해서 아낌없는 찬사를 보냈다. 『뉴욕 타임스』의 극평가 알렉산더 울컷은 이 공연은 "흡인력이 있고, 의미심장하며, 기억에 남을 만한 비극 작품"이라고 말했다. 『이브닝 텔레그래프』의 극평가 길버트 웰시는 이 작품을 "위대한 작품"이라고 말하면서 "박력과 직접적 호소력을 지닌" 수작이라고 평가했다.

〈수평선 너머로〉가 초연한 뒤인 2월 10일 제임스는 심장마비 발작으로 입원했다. 유진은 가능한 한 많은 시간을 부친의 병상 곁에서 지냈다. 8월 10일, 제임스 오닐이 사망했다. 제임스의 막대한 유산은 전부 아내 엘라의 차지가 되었다. 두 아들에게는 한푼도 상속되지 않았다. 부친이 사망한 후 3년간 유진 오닐은 일곱 편의 장막극을 완성했다. 활기에 넘친 창작 생활이었다.

1920년에는 〈수평선 너머로〉(모러스코 극장, 2월 3일) 〈크리스 크리스토퍼슨 (Chris Christophersen)〉(애틀란틱시티, 3월 8일) 〈황제 존스〉(프로빈스타운 플레이어스, 11월 1일) 〈특별한 사람〉(프로빈스타운 플레이어스, 12월 27일) 등이 공연

되었는데, 이 가운데서 〈수평선 너머로〉와 〈황제 존스〉는 대성공을 거두었다. 〈크리스 크리스토퍼슨〉을 개작한 〈안나 크리스티(Anna Christie)〉가 아서 홉킨스 연출로 벤더빌트 극장에서 11월 2일 공연되었다. 이 공연도 대성공이었다. 공연 횟수 177회를 기록하고, 지방 공연에 나섰으며, 두 번째 퓰리처상을 수상했다. 1924년 이 작품의 무성영화가 제작되고, 1929년에는 명배우 그레타 가르보 주연의 토키 영화가 제작되어 가르보의 목소리를 들을 수 있다는 것이 큰 화제가 되었다. 1921년에는 〈황금〉(프레지 극장, 6월 1일) 〈안나 크리스티〉(벤더빌트 극장, 11월 2일) 〈지푸라기〉(그리니치빌리지 극장, 11월 10일) 등이 연속적으로 공연되었다.

그가 세상에 알려진 후 2년 만에 오닐은 여섯 작품을 발표하고, 이 가운데 세 편 〈수평선 너머로〉 〈안나 크리스티〉 〈황제 존스〉는 예술적으로나 재정적으로 큰 성공을 거두었다. 서른세 살 된 유진 오닐은 이에 만족하지 않고 새로운 작품을 구상하고 있었다. 그해 겨울, 그는 프로빈스타운에서 〈털북숭이 원숭이〉를 쓰기 시작했다.

1920년대에 이르러 오닐의 연극계 진출은 확실해졌다. 이제 그는 의욕에 불타며 야심찬 결심을 했다. 미국 연극의 타성적인 '웰메이드 플레이(well-made play)' 전통을 타파하는 도전과 실험이었다. 그는 희열감을 느끼며 창작에 몰두했다. 오닐은 이 당시 아서 홉킨스의 홍보 담당이었던 올리버 세일러(Oliver Sayler)에게 전했다. "나는 창조적인 도약대를 확보했습니다." 그는 사실주의와 표현주의 기법을 다양하게 실험했다. 1920년 12월 프로빈스타운 플레이어즈가 무대에 올린 〈황제 존스〉는 대성공이었다. 그는 일급 작가로 평가되면서 언론의 집중적인 취재 대상이 되었다. 1921년부터 1925년 사이에 발표되었던 〈황금(Gold)〉 〈최초의 인간(The First Man)〉 〈샘(Fountain)〉 〈결합(Welded)〉 등은 실패작이었다. 〈안나 크리

스티〉〈털북숭이 원숭이〉〈신의 모든 아이들은 날개가 있다〉〈느릅나무 밑의 욕망〉〈위대한 신 브라운〉 등은 국내외에서 큰 성공을 거두면서 세계 연극사의 명작으로 평가되었다. 주제와 기법의 혁신을 도모하는 그의 도전과 실험이 성과를 거두고 있었다.

쇄도하는 작품 요청과 넘쳐나는 창작욕 때문에 새로운 창작 환경이 필요해졌다. 피크트힐 집은 신혼부부 여름 별장으로는 안성맞춤이었다. 그러나 겨울이 문제였다. 뉴욕으로 왕래하기도 불편했다. 겨울에는 임시로 애그니스의 뉴저지 고향집에 기숙했지만 오닐은 불편했다. 1922년 브루크팜이라는 대저택을 구입하고, 1926년에는 버뮤다에 스피트헤드(Spithead) 별장을 마련했다. 그는 막대한 지출을 감당하기 위해 계속해서 작품을 쓰고, 무대에 올렸다. 오닐의 실험극은 상업적 흥행에 적합하지 않았기 때문에 평론가 케네스 맥고완과 로버트 에드먼드 존스의 후원으로 1923년 프로빈스타운 플레이하우스에 '실험극장'을 창설했다. 그러나 이 극장은 1926년 〈위대한 신 브라운〉을 끝으로 문을 닫았다.

〈백만장자 마르코〉

〈백만장자 마르코〉는 3막 11장에 등장인물 31명, 동양 스타일 의상이 필요한 막스 라인하르트 방식 스펙터클이었다. 오닐은 이 작품에서 플래시백(flashback) 기법을 사용했다. 그는

유진 오닐 : 빛과 사랑의 여로

마르코 폴로에 관한 역사적 자료를 탐색하고, 그 자료를 교묘하게 극 속에 살려냈다. 〈나사로 웃었다(Lazarus Laughed)〉는 4막에 주요 등장인물 30명, 여타 군중을 합치면 165명의 배우가 등장하고, 다양한 가면을 필요로 했다. 〈이상한 막간극〉은 2부 9막이었다. 루이스 셰퍼가 말했듯이, 그리고 린다 벤즈비(Linda Ben-zvi)가 논문(*Modern Drama*, Vol. XXIV, No.3, Sept., 1981)에서 지적하고 있듯이, 오닐은 1922년 〈이상한 막간극〉을 쓰기 직전『율리시즈』를 읽고, 조이스가 시도한 '의식의 흐름(stream-of-consciousness)' 기법을 활용했다는 것이다. 조이스와 오닐이 아일랜드 혈통이라는 점도 주목을 요한다. 가정 배경이나 예술 창작 취향이 동일한 점도 관심을 끌었다. 〈위대한 신 브라운〉은 조이스의 실험적 창작과 깊은 연관성이 있다는 린다의 지적은 놀랍다. 제작자들은 오닐 연극의 실험적 성과를 탐내면서도 흥행 문제로 겁을 냈다. 평론가들은 앞다투어 오닐의 '새로움'을 높이 평가하고 세상에 알렸다. 오닐은 맬컴 몰런(Malcom Mollan)에게 편지를 보내 자신의 입장을 당당하게 말했다(1921.12.3).

　　나는 철저히 극작가로 존재합니다. 내가 인생에서 보는 것은 연극입니다. 나는 본능적으로 그것을 찾습니다. 인간은 다른 인간과, 자신들과, 그리고 운명과 갈등을 빚는 일을 탐구합니다. 나머지는 모두가 과외 일입니다.

1921년 12월 오닐은 다시 맬컴 몰란에게 의미심장한 편지를 썼다.

　　거의 모든 비평가들이 〈안나 크리스티〉를 '해피엔딩'으로 끌고 간 것에 대해 나를 비난합니다. 사실인즉 이 작품에는 행복이든 불행이든 종말이 없습니다. 새롭게 극이 시작되는 순간 막이 내립니다. 내가 제시한 의미는 그것입

니다. 자연주의 연극은 인생 그 자체입니다. 인생은 끝이 없습니다. 하나의 경험은 또 다른 경험의 시작일 뿐입니다. 심지어 죽음도……. 예술작품은 언제나 행복입니다. 나머지 모든 것은 불행입니다. 나는 인생을 사랑합니다. 아름답다는 것은 한 겹 옷에 불과합니다. 나는 그 이상의 것을 진정으로 사랑합니다. 나는 벌거벗은 인생을 사랑합니다. 추악한 것에도 아름다움이 있습니다. 실상, 나는 추악을 부인합니다. 왜냐하면 그것은 때로 미덕보다 더 고귀하기 때문입니다. 그리고 그것은 언제나 하나의 계시입니다. 나에게는 착한 사람도, 나쁜 사람도 없습니다. 그저 사람이 있을 뿐입니다.

오닐은 네이선에게 사실주의에 관해서 이야기하는 편지를 보냈다(1923.5.7).

"사실주의!"라는 말은 집어치우세요. 나는 "진실로 사실적인 것"을 표현하고 싶습니다. 교묘하게 인생을 모방하는 것이 아니라, 정신적으로 진실한 것을 추구합니다. 사실적으로 치장한 것을 걸러내고, 제거한 다음 드러나는 실체에 대한 해석 말입니다. 명백하게 진실의 상징으로 그려낸 깊은 인생 말입니다.

오닐은 올리버 세일러에게 보낸 편지에서 자신의 작품이 실험적인 시도로 일관하고 있다는 것을 분명히 말하고 있다(1924.7.2).

나는 새로운 작품 〈느릅나무 밑의 욕망〉을 끝냈습니다. 그리니치빌리지 극장에서 개막됩니다. 실험적인 새로운 작품인 〈위대한 신 브라운〉의 대사 관련 준비가 끝났습니다. 〈느릅나무 밑의 욕망〉도 아주 실험적인 작품입니다. 이 작품은 나의 작품 〈황제 존스〉 〈털북숭이 원숭이〉 〈모든 신의 아이들은 날개가 있다〉 계열에 속합니다. 그러나 〈위대한 신 브라운〉처럼 극단적이지는 않습니다.

도전과 실험에 관한 한 오닐에게 끼친 스트린드베리 〈줄리 양〉의 영향을 말하지 않을 수 없다. 애그니스 볼턴은 1920년경 오닐이 스트린드베리로부터 받은 강렬한 영향에 관해 회고록에서 다음과 같이 말하고 있다.

> 유진은 〈꿈의 연극〉과 〈죽음의 춤〉의 작가를 입센보다 더 심원한 작가로 보았다. 입센은 인습적이고 이상적인 작가라고 판단해서 덜 평가했다. 〈죽음의 춤〉은 그의 애독서였다. 진은 스트린드베리의 고뇌에 찬 인생, 특히 여성 관계에서 받은 고통에 대해서 깊은 인상을 받았다. 그를 이용하려고만 했던 여성들……. 이 모든 것이 담긴 스트린드베리 소설 작품을 희곡보다 더 자주 읽었다. 오닐은 스트린드베리와 자신을 비교하고 있었다고 생각된다. 어느 날 밤, 술에 취한 오닐은 〈줄리 양〉을 큰 소리로 읽으면서, 언어와 서글픈 의미에 도취되었다. 유진은 니체와 스트린드베리를 자주 인용하고, 토론도 하면서 항상 머리맡에 그 책을 두었다.

에길 토른크비스트(Egil Tornqvist)는 「줄리 양과 오닐」이라는 논문(*Modern Drama*, Vol. XIX, No.4, Dec., 1976)에서 두 작가의 작품을 비교하고 결론적으로 말했다. "운명, 극작 기술, 상징의 사용, 성격 창조 면에서 두 작가는 유사하다."

1918년부터 1943년까지 유진 오닐은 25년간 작품의 '상(想)'을 다듬고 연구한 노트를 남겼다. 작품의 발상, 시놉시스, 초고 제작 과정을 면밀하게 기술한 일지로서 작품 탄생, 발전, 수정, 개작의 전모를 파악할 수 있는 자료가 된다. 부인 칼로타는 1953년 이후 25년 동안 이 자료의 공개를 금지했다. 그 시한이 지나 1981년 버지니아 플로이드(Virginia Floyd)에 의해『유진 오닐의 창작노트(*Eugene O'Neill at Work: Newly Released Ideas for Plays*)』가 출판되었다. 오닐의 작품에는 자

전적인 요소가 많기 때문에 이 책은 오닐의 '작업일지(Work Diary)', 『편지(*Selected Letters of Eugen O'Neill*)』(ed. by Travis Bogard & Jackson R. Bryer)와 함께 창작의 비밀을 엿볼 수 있는 귀중한 문헌이다.

　이 자료에 의하면 오닐은 1920년대에 극작술의 기본을 다진 후, 무대기술의 개혁을 위해 가면, 코러스, 독백, 방백의 실험을 해왔다. 또한 오닐이 1926~1927년 2년 동안 〈나사로 웃었다〉와 〈이상한 막간극〉의 실험을 집중적으로 진행했음을 알 수 있다. 특히, 〈상복이 어울리는 엘렉트라〉는 그의 창조적 열정을 다 바친 야심적인 작품이라는 것을 맥고완에게 보낸 편지(1929.6.14)에서 고백하고 있다. 이 작품은 오닐이 10년간 추구한 실험의 종결이었다. 〈황제 존스〉〈털북숭이 원숭이〉의 표현주의, 〈위대한 신 브라운〉과 〈나사로 웃었다〉의 가면과 코러스, 〈이상한 막간극〉의 독백과 방백, 〈백만장자 마르코〉의 혁신적인 무대 디자인과 의상 등이 이에 속한다. 그는 이 과정을 지나 〈상복이 어울리는 엘렉트라〉의 '고전적 단순성'에 도달하고, 버지니아 플로이드가 언급한 〈얼음장수 오다〉와 〈밤으로의 긴 여로〉에서 보여준 '심포니와 소나타 구성(structure of symphony or sonata)'에 의한 '교향악 구조(Symphony Form Play)'의 상징극을 완성한다. 이 같은 형식의 탐구는 어떻게 가능했을까. 그 의문을 풀어주는 단서가 버지니아 플로이드의 저서에 언급된다.

　　여러 해 동안 오닐은 비인도적인 자본주의를 개혁하는 대안으로서 무정부주의를 유토피아의 목표로 삼았다. 자본주의는 개인의 착취, 부의 불공정한 배부, 탐욕의 원천이라고 생각했다. 한때 그의 친구들—테리 칼린, 히폴리테 하벨 등은 모두 무정부주의자들이었다. 그의 편집자 삭스 코민스는 엠마 골드만의 조카이다. 〈아, 광야여!〉의 리처드 밀러, 〈밤으로의 긴 여로〉에 등장하는 티론은 "사회주의적 무정부주의자의 감성"을 지니고 있다. 오닐은 삭스

코민스에게 말했다. "나는 급속도로 무정부주의자가 되고 있다!" 1946년, 〈얼음장수 오다〉 리허설 기자회견 때, 오닐은 말했다. "나는 철학적 무정부주의자이다."

이런 주장은 논란의 여지는 있는데, 라인홀드 그림(Reinhold Grimm)은 그의 논문 「밤으로의 긴 여로 : 노트(Long Day's Journey into Night : A Note)」(*Modern Drama*, Vol. XXVI, N0.3, Sept., 1983)에서 보다 더 설득력 있는 주장을 했다.

> 오닐의 '자연주의적 비극'은 니체와 쇼펜하우어에 귀착되고, 현대극 측면에서는 입센을 계승하고 있으며, 표현주의와 실존주의는 스트린드베리의 영향을 받고 있다. 무섭고, 잔혹하고, 무자비한 인생에 대한 통찰은 니체의 인생관에서 영향을 받고 있다. 이런 생각은 〈밤으로의 긴 여로〉에서 되풀이 표현되고 있다.

전쟁에 직면한 미국의 혼란은 오닐에게 극심한 사회적 불안감을 안겨주었다. 후기 작품의 암울한 빛과 그림은 이런 문제에 대한 그의 반응이라 할 수 있다. 오닐은 말했다. "인간의 외부 생활은 타인들의 가면 때문에 괴로움을 당한다. 인간의 내면 생활은 자신의 가면 때문에 쫓기고 있다."

아들 유진 주니어에 대한 기대는 부풀었다. 셰인에 대한 사랑도 깊었고, 딸 우나의 탄생도 기쁨이었다. 그러나 애그니스에 대한 열정은 점차 식어갔다. 형 제이미는 술독에 빠져 헤어나지 못하고 있었다. 1922년 어머니가 세상을 떠난 이듬해, 형 제이미도 타계했다. 제이미에 대한 심정은 〈잘못 태어난 아이를 위한 달〉의 고백 장면에 남아 있다.

오닐의 초기 단막극은 죽음과 광기로 가득 차 있다. 인간관계는 운명적으로 파

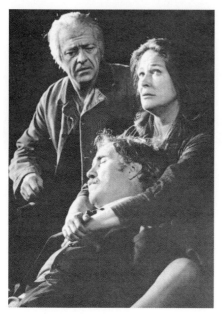

〈잘못 태어난 아이를 위한 달〉(제이슨 로바즈와 콜린 듀허스트 주연)

탄이었다. 작품 속의 인간들은 피할 수 없는 운명의 힘으로 몰락했다. 해체와 이산(離散)의 파탄은 오닐에게는 자연의 원리였다. 〈십자가가 있는 곳〉(1918)에 등장하는 난파된 선장은 미쳐 버린다. 〈아침식사 전〉(1916)에 등장하는 젊은 여인과 남편은 도덕적으로나 육체적으로 파멸한다. 남편은 죽고, 아내는 신경발작을 일으키며 폐인이 된다. 〈꿈꾸는 젊은이〉(1919)에 등장하는 인물은 모두 죽음으로 끝난다. 〈밧줄〉(1918)에는 발광한 노인과 지능 발달이 늦은 소녀가 등장하는데, 이들 관계를 연계하는 요소는 돈이었다. 그런데 그 돈이 이들의 관계를 파국으로 몰고 갔다. 1922년, 오닐은 비극에 관해서 말했다.

비극의 뜻은 그리스 사람들이 알려준 의미 그대로입니다. 그들에게 비극은 감정의 고양이었습니다. 생명에 대한 충동, 생명에 대한 엄청난 갈구였습니다. 비극은 그들을 보다 깊은 정신의 이해로 인도하고, 일상생활의 탐욕으로부터 벗어나게 했습니다. 요점은 바로 이것입니다. 인생은 그 자체로는 아무 의미가 없다는 것입니다. 우리를 싸우게 하고, 우리를 분발시키고, 우리를 살아가게끔 만드는 것은 '꿈'이 있기 때문입니다! 좁은 의미의 소유 개념으로 볼 때, 업적이라는 것은 진부한 종결인 것입니다. 완전히 성취될 수 있는 것은 꿈꾸는 가치가 없습니다. 꿈이 크면 클수록, 그 꿈을 성취하는 일은 더욱더 불가능합니다. 인간은 본질적으로 비극입니다.

유진 오닐 : 빛과 사랑의 여로

1921년 5월 중순, 그는 마침내 열두 살 된 아들 유진 오닐 주니어와 만나게 되었다. 오닐은 자신의 이름이 세상에 알려지자 캐슬린과 접촉하고, 그녀에게 아들이 어찌 지내고 있는지 물었다. 아들의 소식을 들은 그는 교육을 돕고 싶다고 말했다. 재정적으로 쪼들리던 캐슬린의 도움 요청을 오닐은 흔쾌히 수락했다. 아들이 다섯 살 때, 캐슬린은 사무 관리직으로 있는 조지 피트 스미스와 결혼했다. 그도 이혼남이었고, 아들 하나를 두고 있었다. 캐슬린과 새 남편은 롱아일랜드 더글라스턴의 집에 살림을 차렸고, 아들 진은 뉴욕 피크스킬에 있는 기숙학교로 가게 되었다. 여섯 살 된 아들은 유진 오닐이 어릴 적에 겪었던 생활을 되풀이하고 있었다. 여러 차례 학교에서 도망쳐 나왔지만, 다시 학교에 수용되곤 했다. 그에게 가정은 방학 동안에 가 있는 곳이고, 학교는 그가 소속된 가정이었다. 그는 새아버지를 싫어하지 않았다. 처음에 유진 오닐은 아들을 만나는 게 부담스러웠다. 그러나 친구 루이스 칼로님(Louis Kalonyme)의 권고로 자신의 아파트에서 아들을 만났다. 캐슬린은 아들에게 새 옷을 입히고, 유진 오닐의 거처로 데려갔다. 유진 주니어가 초인종을 눌렀다. 아버지는 어색한 태도였지만, 아들은 편안한 자세였다. 두 부자는 만나자마자 자연스럽게 야구 얘기를 나눴다. 둘은 곧 친숙해졌다. 나중에 유진 오닐은 친구들에게 아들이 아주 영리하고, 착하게 잘 자랐기 때문에 그의 교육을 책임지기로 했다고 말했다. 유진 주니어는 아버지를 만나고 의기충천했다. 유진 오닐은 캐슬린에게 아들을 잘 키워서 자랑스럽다는 편지를 보냈다. 나중에 유진 오닐은 아들에게 피크트힐에서 여름을 함께 보내자는 제의를 했다.

유진과 애그니스는 피크트힐 바닷가 집과 방 열여덟 개짜리 브루크팜 대저택을 왕래하면서 연극 현장 나들이를 하게 된다. 그러나 오닐은 이 저택을 싫어했다. 이 당시 유진과 애그니스 사이에는 무거운 긴장감이 감돌았다. 오닐의 인세 수입은 상당한 액수였고, 7만 5천 달러의 유산도 있었지만, 돈 씀씀이는 엄청났다. 오

닐은 뉴욕 아파트 유지비, 피크트힐 관리비, 장남의 교육비, 애그니스의 지출, 병원비 등으로 재정적인 압박을 받고 있었다. 오닐도 애그니스도 돈 관리에 서툴렀다. 오닐은 술에 취하는 날이 계속되었다. 애그니스와의 불화 때문이었다. 오닐은 아들 진을 피크트힐에서 만나 2주일 동안 함께 지냈다. 이들을 차에 태우고 왔던 운전기사는 이렇게 회상했다. "아들은 혼자서 역에서 내렸습니다. 입이 무거웠어요. 아무 말도 안 했지요. 아버지도 침묵했습니다. 애그니스는 조수석에 앉았습니다. 진은 아버지와 뒷좌석에 앉았지요. 그들은 아무 말도 주고받지 않았습니다. 나는 백미러로 눈여겨 봤죠. 그들은 서로 곁눈질로 상대방을 훔쳐봤습니다."

오닐은 이 아들이 점점 마음에 들었다. 애그니스와의 사이에 낳은 아들 셰인은 이 당시 세 살이었다. 유진이 셰인과 놀아주는 일은 드물었다. 셰인은 가정부 조지 클라크 부인이 맡아서 기르고 있었다.

1922년 두 번째 퓰리처상 수상작 〈안나 크리스티〉가 1923년 런던에서 성공적으로 공연되었다. 최초의 중요한 해외 공연이었다. 그해 가을, 그는 새 작품 〈모든 신의 아이들은 날개가 있다〉를 쓰기 시작했다. 1922년 〈털북숭이 원숭이〉(프로빈스타운 플레이하우스, 3월 9일) 〈최초의 인간〉(네이버후드 플레이하우스, 3월 4일)이 공연되었다. 1923년 유진 오닐은 미국 예술원 회원으로 선출되면서, 연극 분야 금상을 수상했다. 1924년 〈결합〉이 39번로 극장에서 3월 17일 공연되고, 11월 11일 〈느릅나무 밑의 욕망〉이 그리니치빌리지 극장에서 공연되었다. 이해에 『유진 오닐 희곡 전집』(2권)이 보니 앤 리버라이트 출판사에서 출간되었다.

1924년 네이선과 멘켄이 창간한 『아메리칸 머큐리』 2월호는 〈모든 신의 아이들은 날개가 있다〉를 게재했다. 이 작품은 프로빈스타운 플레이하우스에서 5월 15일 초연되었다. 흑인 남성과 백인 여성의 결혼을 다룬 작품이어서 화제가 되고 연극계의 관심을 끌었다. 일부 언론과 시 당국이 공연 중지를 종용했지만 공연을 강

행했다. 백인과 흑인 어린이 장면에서 아역을 쓸 수 없었기 때문에 연출가 제임스 라이트가 그 장면을 낭독으로 대신했다. 그해 9월, 오닐은 겨울을 버뮤다에서 보내기로 결심했다. 11월 3일에는 프로빈스타운 플레이 하우스에서 〈카리브 섬의 달〉 〈머나먼 귀항〉 〈전투 해역〉 〈카디프를 향해 동쪽으로〉 등 네 편의 해양 단막극이 공연되고, 〈느릅나무 밑의 욕망〉이 2개월 공연되다 브로드웨이로 진출해서 이듬해 10월 17일까지 공연되었다.

　1924년 11월, 유진 가족은 버뮤다로 갔다. 이듬해 5월 14일, 그곳에서 딸 우나가 태어났다. 가을에 이들은 리지필드로 다시 돌아왔다. 유진의 음주가 심각해져서, 그는 12월 31일 제야에 새해부터 금주하겠다고 맹세했다.

〈느릅나무 밑의 욕망〉

7

셰익스피어와 유진 오닐
: 〈느릅나무 밑의 욕망〉과 〈이상한 막간극〉

〈느릅나무 밑의 욕망〉

〈밤으로의 긴 여로(Long Day's Journey Into Night)〉 제1막 무대 설명에 다음과
같은 구절이 있다.

> 두 출입문 사이 벽에는 작은 책장이 있다. 책장 위에는 셰익스피어의 초
> 상화가 있고, 책장에는 발자크, 졸라, 스탕달의 소설과 쇼펜하우어, 니체, 마
> 르크스, 엥겔스, 크로포토킨, 막스 슈티르너의 철학 및 사회학 서적들, 입센,
> 쇼, 스트린드베리의 희곡 작품들, 스윈번, 로제티, 와일드, 어니스트 다우슨,
> 키플링 등의 시집들이 있다.

유진 오닐이 어떤 책을 읽고, 누구의 영향을 받고 있었는가를 짐작케 하는 장면
이다. 그런데 유독 셰익스피어는 초상으로 이들 모든 저자 위에 엄숙하게 군림하
고 있는데, 오닐이 특히 셰익스피어에 심취하고 깊이 숭배하고 있음을 알 수 있

다. 셰익스피어는 오닐 가족 모두가 숭배하는 작가였다. 특히 오닐의 아버지 제임스는 그 무대에서 연기하는 것이 생의 목표였지만 끝내 도달하지 못한 한을 품고 살았다.

〈느릅나무 밑의 욕망〉은 오닐의 예술적 발전에 분수령을 이룬 작품이다. 그는 이 작품을 쓰면서 가족이라는 주제를 파고들었다. 오닐의 부친 제임스는 1920년, 모친 엘라는 1922년, 형 제이미는 1923년에 사망했다. 오닐은 가버린 가족들을 생각하며 어머니 생각에 침잠했다. 이 때문에 오이디푸스 콤플렉스 설이 제기되었다.

어니스트 존스(Ernest Jones)는 〈햄릿〉을 '오이디푸스 콤플렉스'로 해명했다. 그는 1910년 1월『미국심리학저널』에 논문「햄릿의 미스터리를 해명하는 오이디푸스 콤플렉스」를 발표하고, 1923년에는 논문「햄릿의 정신분석학적 연구」를 발표했다. 이후 그는 40년 동안 연구하고 발표한 논문을 집대성해서 1949년 명저『햄릿과 오이디푸스(Hamlet and Oedipus)』를 발간했다. 이 저서의 제6장 "셰익스피어의 햄릿", 제7장 "신화 속의 햄릿의 자리", 제8장 "셰익스피어의 햄릿 변용"은 햄릿과 부모와의 관계를 오이디푸스 콤플렉스 이론으로 극명하게 해명한 부분이다. 37세 때 부친이 사망해서 신상에 큰 변화가 일어났기 때문에 셰익스피어는 〈햄릿〉을 집필했다는 것이 존스의 주장이다. 유진 오닐이 〈느릅나무 밑의 욕망〉을 쓴 시기가 공교롭게도 36세 때였다.『오닐의 셰익스피어』(미시건대학교 출판부, 1993)를 출간한 노먼드 벌린(Normand Berlin)은 그 책에서 "〈햄릿〉은 〈느릅나무 밑의 욕망〉을 보다 더 명확하게 볼 수 있도록 돕고 있다"고 해명했는데, 이런 견해는 치밀하고도 탁월한 비교론이라고 말할 수 있다. 아버지와 아들, 또는 어머니와 아들의 보편적인 가족들의 문제를 오닐은 셰익스피어와 너무나 흡사한 플롯과 인물, 그리고 언어를 통해 극화했다고 벌린은 다음과 같이 설명했다.

셰익스피어 망령에 관한 작품은 오닐의 망령 작품과 알맞게 비교된다. 셰익스피어가 곧 오닐이 되는 중복성 때문이다. 오닐은 〈느릅나무 밑의 욕망〉을 집필할 때 희곡의 기교 면에서 셰익스피어로부터 도움을 받았다.

〈느릅나무 밑의 욕망〉은 1924년 11월 11일, 그리니치빌리지 극장에서 초연되었다. 3부 12장으로 구성된 비극이다. 이 작품은 1850년 미국 뉴잉글랜드의 캐벗 농가와 그 주변을 무대 배경으로 삼고 있다. 1막 1장 무대 설명은 이 극의 운명론(determinism)을 시적 이미지로 표현하고 있다.

> 두 그루 거대한 느릅나무가 집 양쪽에 서서 길게 뻗은 가지가 집을 보호하는 듯, 짓이기는 듯 지붕을 덮고 있다. 그 모양은 질투심으로 사정없이 집어삼키려는 불길한 모성(母性)을 느끼게 해준다. 이 나무는 이 집에 살고 있는 남자와의 밀접한 관계 때문에 생긴 진한 사람의 냄새를 느끼게 해준다. 나무는 집을 압박하듯이 덮치고 있다. 마치 지쳐버린 두 여인이 늘어진 유방과 양손, 그리고 머리칼로 지붕을 압박하고 있는 듯하다. 비가 오면 이들의 눈물이 단조롭게 지붕 위로 한 방울씩 흘러내려 지붕 판자를 부식(腐蝕)하고 있다.

제1막

1850년 초여름. 뉴잉글랜드 캐벗의 농장에서 에벤 캐벗이 노을을 바라보면서 탄성을 지르고 있다. 그는 검은 머리에 검은 눈을 지닌 반항적이고 분을 참지 못하는 25세 청년이다. 이복형제 시미언 캐벗은 39세, 피터 캐벗은 37세이다. 이들 형제들은 매일 돌밭을 갈고 돌담 쌓는 일을 힘겹게 하고 있다. 그들은 캘리포니아 금광을 동경한다. 시미언은 18년 전에 세상을 떠난 아내 얘기를 한다. 피터는 끝없이 이어지는 농사일을 비관하고 있다. 아버지는 두 달 전 집을 나간 후 아직도 돌아오지 않고 있다. 에벤은 "아버지가 죽었으면 좋겠다"고 말한다. 형제들은 그

말을 듣고 놀란다. 에벤은 부엌에서 형들과 식사를 하면서 이 농장은 어머니 소유물인데 아버지가 어머니를 혹사해서 돌아가셨다고 분통을 터뜨린다. 시미언은 초자연적인 '그 무엇'이 죽음의 원인이라고 말한다.

에벤이 매춘부 미니를 만나러 갔을 때, 아버지 에프라임 캐벗이 40세 연하의 여자와 결혼했다는 소식을 듣는다. 이 말을 전해 들은 형들은 농장이 자기들 것이 될 희망이 없음을 알고 캘리포니아로 금을 캐러 갈 결심을 한다. 에벤은 부친이 숨겨놓은 돈 600달러를 몰래 꺼내 형들에게 주면서 농장 소유권을 형들로부터 사들인다. 형들이 해방감을 만끽하고 있을 때, 75세의 건장한 부친 에프라임 캐벗이 매혹적인 젊은 여인 애비 퍼트넘과 함께 나타난다. 애비는 집 안을 둘러보고 기쁨에 넘친 가운데 "이곳이 나의 집이 될 줄은 몰랐네"라고 말하면서 집에 대한 애착을 털어놓는다. 부엌에서 애비가 에벤을 만나 첫눈에 그의 젊음과 아름다운 용모에 야릇한 애착을 갖는다. 이후, 애비는 계속해서 에벤에게 유혹의 눈짓을 던진다. 애비는 에벤에게 농장 욕심 때문에 에프라임 캐벗과 결혼했다고 실토한다.

제2막

2개월 후 무더운 일요일 오후, 캐벗 농가 마당. 애비는 현관에서 흔들의자에 앉아 있다. 에벤은 창문 바깥으로 고개를 내밀고 있다. 애비는 에벤을 기다리고 있다. 에벤 때문에 욕정이 발동된 애비는 "내가 온 후로 에벤은 본심과 싸우고 있네요"라고 말한다. 에벤은 그녀와 아버지, 두 사람의 적을 만난 기분이다. 에벤은 그녀에 끌리지만, 애써 그녀로부터 빠져나오려고 한다. 어머니의 농지를 위해서다. 농지가 에벤 소유가 되는 것을 겁내는 애비는 남편에게 농지가 에벤에 양도되는 문제를 거론한다. 에프라임은 그것은 애비의 소유라고 강조한다. 애비는 에벤이 매춘부 미니에게 갔다고 말하면서 아들이 자신을 탐한다고 말한다. 에프라임

은 격노하면서 아들을 매질하겠다고 말한다. 그러나 애비는 그러지 말라고 말린다. 아기를 낳겠다고 남편에게 말한다. 에프라임은 아들이 탄생하면 농장은 애비의 것이 된다고 약속한다.

밤이 되었다. 각기 다른 침실에서 에벤과 애비는 벽을 사이에 두고 뜨거운 감정을 누르고 있다. 에벤에게 정신이 팔린 애비에게 에프라임은 과거의 어려웠던 세월을 담담하게 얘기해준다. 그는 너무 폐쇄적으로 고독하게 살아왔다고 말한다. 그는 "집 안이 싸늘하고 언제나 어둠 속에서 '무엇이' 항상 따라오는 듯하다"고 말한다. 그는 따뜻한 것이 그립다면서 소들이 있는 외양간으로 간다.

애비는 에벤의 침실로 간다. 두 사람은 뜨겁게 포옹하고, 애비는 에벤을 어머니가 안치되었던 거실로 유인한다. 무덤처럼 캄캄한 거실에 들어선 애비는 알 수 없는 그 '무엇'에 위협을 느끼는 듯 떨고 있다. 에벤은 '그 무엇'의 실체는 어머니 망령이라고 말한다. 어둠 속의 '그 무엇'은 사실 어머니의 저주였다. 애비는 처음에는 어머니처럼 다정하게 에벤을 대해주다가 자신도 솟구치는 욕정에 사로잡힌다. 뒷걸음치던 에벤은 "아버지에 대한 어머니의 복수다. 이제야 어머니는 무덤에서 편안히 잠들 수 있다"는 다짐으로 애비와 사랑을 나눈다.

밤이 지나자 자신만만한 만족감으로 에벤은 애비와 다정하게 키스를 한다. 외양간에서 돌아온 에프라임에게 에벤은 "어머니가 왔어요"라고 말한다.

제3막

이듬해, 늦은 봄, 밤. 아기 탄생 잔치 때문에 동네 사람들이 모여 있다. 이들은 술을 마시면서 흥청거리고 소란스럽다. 동네 사람들은 아기가 에벤의 자식임을 알고 있다. 캐벗은 76세 노령인데도 신나게 춤을 춘다. 한편, 2층에서는 애비와 에벤이 아기를 보면서 서로 애무하고 포옹한다. 바깥으로 나온 캐벗은 큰 소리로

셰익스피어와 유진 오닐 : 〈느릅나무 밑의 욕망〉과 〈이상한 막간극〉

외친다. "음악도 그것을 쫓아내지 못하네. 그것이 느릅나무서 내려와 지붕을 타고 연통으로 와서 방구석에 처박혀 있어."

캐벗은 신바람 나서 에벤에게 "새 아들이 생겼어. 내가 죽으면, 농장은 아기 소유가 된다. 애비는 농장을 자신의 것으로 만들기 위해 아기를 원했어"라고 에벤에게 말한다. 에벤은 그 말을 듣고 자신이 애비한테 속았다고 생각했다. 두 사람은 이 일로 싸움을 벌인다. 싸움을 말리려고 들어온 애비를 에벤은 가까이 오지 못하게 하면서 "아기가 없어야 했다"고 고통스럽게 내뱉는다. 애비는 에벤과의 사랑을 놓칠까 봐 두려워하면서 에벤을 사랑한다는 증거를 보여주겠다고 결심한다.

이른 새벽 농장을 떠나 서부로 출발하려는 에벤에게 애비는 "당신의 사랑을 입증했어요"라고 말하면서 아기를 살해한 사실을 털어놓는다. 광란 상태에 빠진 에벤은 이제야 애비에게 보복하게 되었다고 생각하면서 보안관을 호출하러 뛰어나간다. 한 시간 후, 애비는 캐벗에게 아기를 살해했다고 말하면서 아기는 에벤의 소생이었다는 사실을 고백한다. 에프라임 캐벗은 어둠 속에서 항상 운명처럼 그를 위협한 것이 바로 이런 흉측한 일이었음을 깨닫고, 그 불운을 순순히 받아들인다. 에벤은 애비의 사랑을 확인했다. 그는 애비와 함께 벌을 받겠다고 작심한다. 두 사람은 이 순간 진실한 사랑에 눈뜬 것이다. 에벤과 애비는 보안관에게 연행되면서 에프라임 캐벗에게 작별 인사를 한다. 에프라임 캐벗은 소를 몽땅 들판에 풀어주고 서부로 갈 결심이었는데 쌈짓돈이 없어진 것을 알고 농장에 남아야 하는 운명을 새삼 깨닫게 된다.

작품 속의 느릅나무는 '불길한 모성'의 이미지를 발산하면서 극을 촉발하고 의미를 부각시킨다. 이 작품에서 어머니는 에벤의 죽은 친어머니다. 그 어머니는 가정의 기둥이요, 모계 원리요, 과거의 힘이며, 복수의 정신이고, 사랑이기 때문에

에벤에게 어머니는 중요하다. 그는 아버지 에프라임 캐벗에게 어머니의 한을 푸는 복수를 하려고 한다. 그러나 에벤의 현재 어머니는 아버지의 두 번째 아내 애비 퍼트넘이다. 상냥하고 매혹적인 그녀는 남편에게 헌신적이지만, 에벤 눈에는 어머니 자리를 차지한 침입자이다. 그러나 문제는 에벤과 애비 두 사람이 첫눈에 서로 애착을 느끼고 차츰 사랑의 늪에 빨려 들어가는 상황이다. 이것이 비극의 발단이다.

에벤 어머니의 망령이 집 안에 떠돌면서 가정 분위기를 싸늘하게 만들고 있다. 햄릿의 부왕이 망령이 되어 엘시노어성을 떠돌면서 위기감과 불안감을 퍼뜨리는 상황과도 같다. 왕자 햄릿은 부왕의 망령을 만나 복수의 명령을 받고 망령의 그늘에서 그 기회를 노리고 있다, 캐벗 농가 세 아들은 아버지의 학대로 고생하던 어머니를 회상하며 살고 있다. 이들 형제 가운데 막내 동생 에벤은 햄릿과 같다. 〈느릅나무 밑의 욕망〉의 죽은 에벤 어머니는 〈햄릿〉의 부왕 망령과 같다.

> 에벤 : 내가 이 일을 생각하게 된 건 어멈이 돌아가신 후였다. 내가 부엌일을 하면서—엄마 일 하면서—어멈을 알게 됐어. 어멈의 고통을 알게 됐지. 어멈이 내 일 도와주려고 오셔…… 비스킷 구워준다고 오셔, 불을 짚으려 오셔, 재 털려고 오셔, 연기로 눈이 벌게져서 눈물 흘리며 오셔, 옛날처럼 오셔……. 저녁때가 되면 저기 스토브 곁에 서 계셔—고요히, 편안하게 잠들 수 없기 때문이야. 자유 시간이 없는 거야, 무덤 속에서도 말이야.

에벤은 어머니 살아 계실 때는 그 은혜를 몰랐다고 하면서 지금은 자신이 어머니가 되어 그 고통과 아픔을 몸소 느낀다고 형제들에게 말하고 있다. 에벤과 햄릿은 돌아가신 부모를 위해 복수를 결심한다. 이들이 노리는 적은 아버지이다. 햄릿

에게는 의부 클로디어스, 에벤에게는 에프라임 캐벗이 적이다.

햄릿은 부친의 장례식에 참석하러 엘시노어성에 와서 어머니가 아버지 형제인 클로디어스와 결혼한 사실을 알고 크게 실망하고 슬퍼한다.

> 햄릿 : 숙부와 결혼하다니. 부왕의 동생이면서, 내가 헤라클레스와 닮지 않은
> 것 이상으로 부왕과 조금도 닮지 않은 그와 한 달 새에 결혼하신다니.
> 흘린 눈물의 소금기로 쓰린 눈동자의 핏발이 채 가시기도 전에, 어머
> 님은 결혼하셨다.

에벤은 농장을 자신의 것으로 만들고 싶어 한다. 35세 된 애비의 소원도 집과 농장이다. 애비는 지금까지 비워둔 에벤 어머니 임종의 방을 소유하고 싶어 한다. 그녀는 그 목적을 달성하기 위해 에벤을 유인해서 그 거실을 밀회와 정사의 장으로 사용한다. 오닐은 그 방에 초자연적인 의미를 부여했다. 어머니 거트루드와 왕자 햄릿이 만나는 '내실 장면'은 에벤과 애비가 만나는 '어머니 거실' 장면을 연상시킨다. 에벤은 '어머니 거실'에 들어서면서 "나는 그 무엇을 느낀다. 어머니다"라고 말한다. 애비도 '그 무엇'을 그 방에서 느낀다고 말한다. 햄릿은 '내실 장면'에서 부왕의 망령과 상면한다. 햄릿은 이후 어머니한테 마음을 열고 순화되며 변한다. 에벤은 어머니 거실에서 애비와 사랑을 나누고 새롭게 변한다. 혼령이 애비에게 붙어 그녀는 어머니로 전신(轉身)되고, 에벤은 그녀의 아이가 되었다.

> 애비 : (두 팔로 그를 껴안으면서, 정열적으로) 내가 너를 위해 노래를 부르마!
> (그에 대한 엄청난 욕정에도 불구하고, 그녀의 태도와 목소리에는 진
> 심이 깃든 모성애가 있다. 욕정과 모성애가 혼합되어 있다.) 울지 마,
> 에벤! 내가 엄마 대신해줄게! 완전한 어머니가 되어줄게! 키스해줄게,
> 에벤! (그녀는 그의 머리를 잡아당긴다. (그는 당황해서 거부하는 척한

다. 그녀는 따뜻하게 대해준다.) 두려워 마! 에벤, 내가 깨끗한 키스를 해줄게. 엄마처럼 해줄게. 너는 내 아들처럼 나에게 키스해줘, 얘, 아들아. 내게 안녕히 주무세요 하면서, 키스해줘, 에벤!

그런데 어머니와 아들의 관계가 점차 연인 사이로 바뀐다. 애비는 그녀의 순수한 사랑을 에벤에게 고백한다. 에벤은 아버지의 아내와 자는 일이 어머니의 복수라고 생각한다. 벌린도 이 점에 동의하면서 말하고 있다. "(죽은) 어머니가 중요 장면을 지배하고 있는 듯하다. 그녀의 역할은 〈햄릿〉의 '망령'과 같다. 오닐은 셰익스피어의 초자연적인 요소를 그의 상상력 속에 저장해두었다가 〈느릅나무 밑의 욕망〉을 쓸 때 〈햄릿〉의 망령을 꺼내서 썼다. 그런데 에벤은 한 걸음 더 나갔다. 그는 '과감하고 자신만만한 표정으로 만족스러운 미소를 머금고' 육체적인 교접을 통해 '오이디푸스 콤플렉스'를 실천했다."

셰익스피어가 〈햄릿〉으로 그의 비극 시대를 시작한 것처럼 오닐은 〈느릅나무 밑의 욕망〉으로 이와 비슷한 창작상의 전환점을 마련했다. 벌린은 "에벤 캐벗이 오닐의 자화상"이라고 생각했다. "늘씬한 몸매의 근육질," "잘생긴 얼굴," "성깔 있는 수세적 태도," "반항적인 검은 눈동자" 등 에벤의 외관이 오닐 자신을 닮았다. 에벤은 고집이 강하고 민감하다. 그는 토지에 연연하는 아버지를 증오한다. 그는 아버지로부터 홀대받은 어머니를 사랑한다. 애비가 낳은 아기의 죽음은 유진의 형 에드먼드의 죽음을 연상케 한다. 에벤의 부친 에프라임 캐벗은 흡사 제임스 오닐이다. 벌린은 이 문제에 관해서 이렇게 말하고 있다. "에벤 캐벗을 우리에게 주기 위해 오닐은 햄릿으로 갔다. 에프라임 캐벗을 주기 위해 오닐은 리어 왕으로 갔다."

에밀 로이(Emil Roy)는 에프라임 캐벗과 리어 왕의 연관성을 그의 논문

("O'Neill's Desire and Shakespeare's King Lear," *Neueren Sprachen*, 65, 1966.1~6.)에서 상술하고 있다. "옹고집 권위, 이기주의, 고립된 악전고투, 유사한 환경, 극적 상황, 자녀들과 부친 관계 등"에 관해서 두 작품의 관련성을 보면 오닐 자신의 인생이 반영되었다는 것이다. 특히 〈리어 왕〉과 〈밤으로의 긴 여로〉, 그리고 〈햄릿〉과 〈느릅나무 밑의 욕망〉은 그 대표적인 경우가 된다는 것이다. 리어 왕, 에프라임 캐벗, 제임스 오닐 등 세 사람은 고령이다. 이들은 여전히 정력적으로 활동하지만 불행히도 인생의 벼랑 끝 상황에 직면해 있다.

　오닐 작품에서 아버지는 가정의 중심이다. 아버지의 오산은 가족의 불행을 초래하는 단서가 된다. 에프라임 캐벗은 제임스 오닐 같고, 이들 두 인물은 리어 왕의 성격을 닮았다. 리어 왕의 두 딸 고네릴, 리건은 아버지를 떠나고 코델리아는 아버지 곁에 남는다. 에프라임의 두 아들 시미언과 피터는 떠나고 에벤은 아버지 곁에 남는다. 그러나 코델리아의 효성과는 달리 에벤은 복수를 하는 부분에서 오닐의 작의(作意)가 드러나는데, 중요한 것은 시련을 겪은 리어 왕이 각성하고, 고난을 겪은 에프라임이 새로운 인생을 출발한다는 점이다. 리어 왕은 버렸던 코델리아를 다시 껴안고. 에프라임은 에벤의 마지막 결단을 인정했다. 두 늙은 아버지는 인생의 새로운 가치에 눈을 뜬 것이다. 벌린은 에벤과 햄릿, 에프라임과 리어 왕의 상관성을 논의하면서 오닐의 심리적 갈등과 압박은 셰익스피어가 〈햄릿〉과 〈리어 왕〉을 쓸 당시와 유사하다고 단정했다. 셰익스피어가 〈리어 왕〉을 집필한 해가 1605년이다. 셰익스피어와 오닐은 37세 같은 나이였을 때 똑같이 인간의 운명에 대해서 절망하고 비극적 인생관에 의존하는 전환기에 처해 있었다. 오닐은 〈느릅나무 밑의 욕망〉(1924)을 쓰고, 셰익스피어는 〈햄릿〉(1601)을 집필했다.

〈이상한 막간극〉

제1부

제1막

뉴잉글랜드의 대학촌, 리즈 교수(55세)의 서재에는 현실에서 동떨어진 분위기가 감돌고 있다. 제1차 세계대전 직후 1919년 8월, 어느 여름날 오후, 교수의 제자 찰스 마스든(35세)이 교수를 찾아왔다. 그는 어머니와 단둘이 살고 있는 작가인데 교수의 외동딸 니나를 은밀하게 사랑하고 있다.

교수는 마스든에게 고민을 털어놓는다. 아내가 죽은 후 딸에게 의지해서 살았는데, 최근 딸이 자신을 미워한다는 것이다. 그 원인이 딸의 연인이었던 고든 때문이라는 것이다. 고든은 군 입대 전에 니나에게 구혼하려고 했는데, 교수의 설득 때문에 단념했다는 것이다.

그 장면에 미모의 여대생 니나가 등장해서 부친에게 자원 간호사로 일하기 위해 떠난다고 말한다. 그녀는 그 자리에 있던 마스든을 의식하지 않는다. 부친은 반대하고 마스든도 말렸지만, 니나는 요지부동이다. 니나는 고든과 헤어진 마지막 밤에 그에게 몸을 허락하지 않았기 때문에 오늘의 불행이 초래되었다고 말한다. 부친은 그 말을 듣고 자신은 니나를 독점하고 싶어서 그렇게 했다고 말한다. 니나는 부친의 고백을 듣고 용서는 하지만 집을 떠날 결심

〈이상한 막간극〉

셰익스피어와 유진 오닐 : 〈느릅나무 밑의 욕망〉과 〈이상한 막간극〉 **131**

에는 변동이 없다고 말한다. 모두들 퇴장한 방 안에 홀로 남은 교수는 서가에서 라틴어 책을 꺼내서 읽는다.

제2막

1막에서 1년이 지난 초가을 밤 9시, 리즈 교수의 서재이다. 2층에 교수의 유해가 안치되어 있어 집 안에 죽음의 분위기가 감돈다. 상복을 걸친 마스든이 니나의 도착을 기다리고 있다. 마스든은 니나가 일하는 병원을 두 번 방문했다. 니나는 젊은 의사들에 둘러싸여 흥청거리며 잘 지내고 있었다. 마침내 니나가 죽은 고든의 친구였던 의사 대럴과 함께 들어온다. 그는 후배 샘 에번스를 동반하고 있다. 니나는 얼굴이 수척해졌다. 마스든은 니나가 울면서 자신의 품으로 쓰러질 줄 알았는데, 니나는 이상할 정도로 부친의 사망에 대해서 냉정하고 무관심하다. 니나는 의사 대럴을 따라 2층으로 간다. 에번스는 마스든에게 니나에 대한 사랑을 고백하면서 그녀와 결혼하고 싶으니 도와달라고 부탁한다.

2층에서 내려온 대럴은 에번스를 약 사러 보낸다. 마스든과 대럴은 둘이서 내적 독백을 나눈다. 대럴의 얘기에 의하면 니나는 고든에 대한 죄책감을 풀기 위해 닥치는 대로 부상병에게 창부처럼 몸을 맡긴다는 것이다. 니나가 당장 필요한 것은 정상적인 사랑이며, 헌신적인 사랑을 바치는 에번스와 결혼하는 것이 상책이라고 말하면서, 그녀에게 설득해달라고 마스든에게 부탁한다.

그 순간 니나가 무표정한 얼굴로 등장한다. 그녀는 부친의 유해를 보고도 슬프지 않다는 것이다. 슬픔을 느낄 수 있는 자신의 모습을 찾고 싶다고 울면서 호소한다. 마스든은 아버지처럼 니나를 끌어안고, 이제 니나는 아이를 가져도 좋을 나이라고 말한다. 그러면서 에번스와의 결혼을 설득한다. 마스든은 니나에게 아버지의 사랑을 베풀어야겠다고 결심한다. 니나는 그에게 과거에 했던 일을 모조리

고백하고 죗값을 받아야 한다고 말한다. 니나는 결혼을 받아들인다고 말하면서 마스든의 품속에서 잠이 든다. 심부름에서 돌아온 에번스는 결혼 승낙 얘기를 듣고 마스든에게 감사하며 기뻐한다.

제3막

7개월 후, 뉴욕주 북부 지방도시의 농장. 에번스의 생가 식당이다. 1921년 늦봄, 아침 9시. 니나는 반년 전에 에번스와 결혼해서 이곳에 신혼여행을 왔다. 사과 과수원에 둘러싸인 이곳은 풍경이 아름다운 고장이다. 행복한 니나는 대럴에게 편지를 쓰고 있다. 그녀는 임신 중이다. 그곳에 취재차 온 마스든이 오랜만에 니나를 만나고 기뻐하지만 동시에 쓸쓸한 심정을 감출 수 없다.

에번스가 어머니와 등장한다. 그는 사업도 순조롭고, 니나와의 결혼생활로 행복의 정점에 있다. 모친은 니나와 단둘이서 얘기를 나누는 자리에서 니나의 임신을 알고 에번스 집안에 숨겨진 무서운 비밀을 털어놓는다. 집안 내력에 광기의 피가 흐르고 있다는 것이다. 샘의 부친은 미쳐서 죽고, 숙모도 현재 발광해서 유폐되어 있다는 것이다. 모친은 이 사실을 모르고 결혼했는데, 샘을 임신한 후에야 알았다는 것이다. 남편은 샘의 발병을 두려워하다가 발광해서 죽었다고 한다. 그러니 아이는 낳지 않는 것이 좋겠다고 말한다. 니나는 놀란 나머지 이혼을 들먹인다. 그러나 모친은 자신이 남편을 사랑한 것처럼 아들을 사랑해달라고 애원한다. 니나는 고든에게 주지 못했던 사랑을 남편에게 베풀면 고든에 대한 죗값을 치를 수 있다고 말하면서 구원자로서의 인생을 살아가겠다고 결심한다. 비통한 심정으로 울음을 터뜨린 니나를 껴안으면서 모친은 더 무서운 이야기를 슬금슬금 꺼낸다. 앞으로 부부 생활이 행복해지는 유일한 길은 니나가 다른 건강한 남자의 아이를 낳아서 자신의 아이로 키우는 일이라고 말한다.

제4막

7개월 후 겨울 저녁, 작고한 교수의 서재. 교수의 책상에서 에번스가 타자를 치고 있다. 불안한 마음 때문에 광고 문안 작성이 잘 되지 않는다. 고향 방문 후, 니나의 태도가 쌀쌀해졌다. 몸이 아프다면서 잠자리도 따로 한다.

니나가 신경과민으로 핼쑥해진 모습으로 등장한다. 그녀는 저주받은 가문 이야기로 혼자 고민하던 끝에 낙태를 했다. 그 이후, 니나는 남편을 때로는 혐오하고, 때로는 가엾게 여기면서 심적 갈등을 겪고 있다. 그녀는 작가 마스든의 지도를 받으면서 고인이 된 고든의 전기를 쓰고 있다. 니나는 남편에게 마스든이 그 원고를 오늘 밤 갖고 온다고 말한다. 에번스는 니나에게 대럴이 방문할 거라고 얘기한다. 니나는 내심 기뻐하면서 대럴이 오면 알려달라고 말하면서 2층으로 간다. 마스든이 온다. 그는 니나의 낙태 사실을 알고 있었지만 그 이유는 알지 못했다. 마스든이 에번스로부터 냉대받으면서 돌아가려고 하던 참에 대럴이 온다. 두 사람은 여전히 서로에게 반감을 갖고 있다. 마스든은 어머니의 병에 대해 대럴에게 자문을 청하고, 아마도 암일지도 모른다는 대답을 듣고 충격을 받은 채 퇴거한다. 에번스는 대럴의 내방을 니나에게 알린다. 에번스는 니나를 대럴과 만나게 하고 나간다. 그 순간, 아름답게 치장한 니나가 굳은 결심을 하고 나타난다. 니나는 남편의 가문 이야기와 낙태한 사실을 낱낱이 대럴에게 말한다. 그런 다음, 남편의 행복을 위해서 건강한 남자의 아이를 낳아야 한다고 말한다. 대럴은 니나를 구하기 위해서 에번스와 결혼시킨 데 책임을 느끼고, 두 사람을 구제할 의무가 있다고 생각한다. 그는 이글대는 욕망을 느끼면서 자신의 이상한 역할을 받아들일 결심을 한다. 두 사람은 이 정사가 아이를 낳기 위한 불가피한 일이기에 절대로 사랑이 개입되면 안 된다고 서로 다짐한다. 니나는 감사하는 마음으로, 대럴은 동정의 마음으로 서로 합의가 이루어졌다.

제5막

이듬해 4월, 눈부신 아침이다. 니나는 부친의 저택을 팔고, 뉴욕 근교 해안 별장을 임대했다. 니나는 대럴의 아이를 임신했다. 전에 임신했던 때와는 달리 니나는 자신감과 승리감으로 마음이 들떠 있다. 니나의 정신적 고통은 사라졌다. 몸도 건장해지고 마음도 안정되어 있다. 니나는 태내 생명이 약동하는 것을 느끼고 있다. 대럴과 니나는 의무감으로 맺어졌지만, 서로간의 감정은 통하고 있다. 별장으로 온 표면상의 이유는 남편 직장 근처라는 것이었지만, 실은 니나가 대럴 가까이 살고 싶었기 때문이다. 대럴은 매주 주치의로 니나를 만난다.

니나의 행복한 얼굴과는 대조적으로 에번스는 수염도 안 깎고, 초췌한 모습이다. 그는 아내의 임신을 모르고 있다. 에번스는 니나가 임신 못 하는 것은 자신이 남편 구실을 못 하기 때문이라고 생각해서, 이혼을 해서라도 니나를 자유롭게 해주고 싶다는 생각을 하고 있다. 더욱이나 그는 지금 실직해서 매사에 자신이 없다.

대럴이 에번스가 취직했다는 낭보를 들고 왔다. 기뻐하는 에번스를 보고 대럴은 자책감에 사로잡힌다. 니나는 에번스를 보내고 둘이서 살자고 대럴에게 호소한다. 대럴은 친구를 배신한 죄책감과 삼각관계의 굴욕감으로 고통을 느끼면서도 니나에 대한 사랑을 억제할 수 없어서 니나에게 자신의 사랑을 고백한다.

마스든이 핼쑥해진 모습으로 등장한다. 니나는 마스든에게 휴식을 취하라고 2층으로 보낸다. 니나는 대럴과 단둘이서 이야기를 나누고 싶었다. 니나가 사태의 진상을 남편에게 알리고 이혼한 후 대럴과 결혼하고 싶다고 말하자, 대럴은 놀라면서 자신과 뱃속의 아이를 생각해서 그런 생각 말라고 타이른다. 그렇지만 니나는 요지부동, 결심이 섰다.

니나가 식사 준비로 자리를 비운 사이, 대럴은 에번스에게 니나의 임신을 알린다음, 자신은 유럽으로 유학 간다고 말하면서 급히 그 자리를 뜬다. 대럴에게 배

신당한 것을 알아차린 니나는 격노하면서 모든 진상을 남편에게 알리려고 했지만, 철없이 임신을 기뻐하는 남편의 모습에 용기를 잃고, 남편을 위해서 자기희생의 삶을 살 수밖에 없다고 생각한다.

제2부

제6막

약 1년 후의 에번스 집 거실. 집 안이 큰 변화를 겪으면서 아늑한 분위기가 감돌고 있다. 니나의 남편 샘 에번스는 건강해 보인다. 그는 자신에 넘쳐 있다. 저녁 8시경이다. 에번스는 식탁에 앉아 신문을 보고 있다. 니나도 의자에 앉아서 뜨개질을 하고 있다. 아기 스웨터를 뜨는 것이다. 니나는 아이를 낳은 것에 만족하고 있다. 남편의 헌신적인 사랑에도 만족하고 있다. 아기 이름을 고든이라고 지었다. 마스든은 소파에 앉아 있다. 그는 책을 보고 있지만 에번스와 니나를 힐끗힐끗 보고 있다. 마스든도 많이 늙었다. 니나도 늙어 보인다. 하지만 과거의 슬픔이 얼굴에 남아 있다. 대럴의 배신에 대한 노여움은 아기를 낳게 해준 감사의 마음으로 수그러졌다. 마스든이 걱정스럽다. 마스든은 유럽에서 대럴을 만난 얘기를 한다. 대럴이 여자와 함께 있었다고 말하자 니나는 질투심이 발동된다. 마스든은 니나와 대럴 사이를 의심하고 있다.

대럴이 나타났다. 돌아온 이유는 부친의 사망과 유산 상속 때문이었지만, 내심 니나의 사랑을 확인하고 싶었다. 대럴은 모든 진실을 에번스에게 털어놓을 작정이다. 니나와 대럴은 단둘이서 만나 서로의 변함없는 사랑을 확인하지만, 니나는 대럴의 결심에 동의할 수 없다. 지금의 평화로운 가정을 깨고 싶지 않기 때문이다. 남편 모르게 사랑을 나누면 모두 행복할 수 있다고 니나는 고집한다. 산책에서 돌아온 에번스를 보자 대럴의 결심은 무너진다. 그는 니나의 제안을 받아들인

다. 니나는 세 남자들과의 이상한 관계 한복판에 자리 잡고 있다. 니나는 이들 남자들이 한 몸이 되어 자신의 행복을 완성한다는 승리감에 도취되어 있다. 니나는 각자 역할에 어울리는 키스를 해주면서 퇴장한다.

제7막

약 11년 후, 뉴욕 고급 주택가 파크애비뉴에 있는 에번스 가의 거실. 에번스의 성공을 자랑하는 호화스러움이 보인다. 오늘은 아들 고든의 11세 생일이다. 니나, 대릴, 그리고 고든이 각자 묵묵히 자신들의 일을 하고 있다. 니나는 이제 35세, 한참 나이가 되었다. 오랫동안의 정신적 긴장으로 얼굴이 피곤해 보인다. 대릴은 에번스 회사의 출자자이지만, 오랜 세월 니나와의 정신적 갈등 때문에 늙었다. 의학에 대한 정열도 사라졌다. 그는 서인도제도에 설립한 연구소와 니나 사이를 왕래하고 있다. 두 사람의 사랑도 위선의 세월을 지나면서 변질되었다. 고든은 대릴을 싫어한다. 그래서 대릴은 실질적인 부친으로서 상처를 입고 있다. 이들의 갈등 때문에 니나는 속이 상해서 편안한 날이 없다. 니나는 대릴에게 2년 동안 집에 오지 말고 연구에 몰두하라고 권한다. 대릴은 그 제의를 받아들이고 니나에게 작별의 키스를 한다. 고든이 그 광경을 보고 질투와 분노의 감정에 휩싸인다.

마스든이 방문한다. 니나는 마음의 평화가 중요해서 두 사람은 화기애애하게 파티 준비를 한다. 대릴 앞으로 고든이 와서 그에게 어머니와의 키스를 문제 삼고 화풀이를 한다. 대릴이 이별의 키스였다고 변명하자, 고든은 비로소 마음이 누그러진다. 에번스가 와서 대릴을 가지 못하게 붙들지만 그는 돌아서서 나가버린다.

제8막

10년 후, 6월 하순의 오후, 무대는 에번스 소유의 보트 갑판 위. 니나는 백발이

되고, 신경병 증상을 보인다. 대럴은 과학자다운 근엄한 자세를 유지하고 있다. 마스든은 모친 사망 후 동거하고 있던 여동생의 죽음 때문에 기력이 없다. 에번스는 머리가 벗겨지고 실업가다운 모습으로 변했다. 아들 고든의 연인 매들린 아널드는 옛날의 니나를 연상시키는 미모의 여성이다. 모두들 고든이 출전하는 보트 레이스를 관전하려고 모였다. 흥분된 마음으로 이들은 보트의 출발을 기다리고 있다. 니나는 경주에는 무관심하다. 내심 아들을 남편과 연인으로부터 빼앗아올 궁리를 하고 있다. 대럴도 마스든도 니니의 강요에 못 이겨 끌려와서 신바람이 나지 않는다.

에번스가 매들린과 마스든과 함께 선실로 술 마시러 가는 것을 보고, 니나는 대럴에게 자신의 계획을 털어놓는다. 대럴은 지난 3년간 니나 곁을 떠나 있었다. 그는 지금 조수 프레스턴을 키우는 일에 삶의 보람을 느끼고 있다. 니나는 고든의 파혼을 꾸미고 있는 중이다. 니나는 고든의 출생 비밀을 남편에게 알리겠다고 말한다. 대럴은 그녀의 질투와 독점욕을 비난하면서, 그 일을 도와주는 것을 거절한다. 대럴은 자신이 작고한 친구 고든의 대용품에 지나지 않았다는 것을 깨닫고 인간사 문제에 개입하지 않겠다고 말한다.

경주가 시작되자 니나 이외 사람들은 모두 응원에 열중한다. 마스든은 취한 김에 니나에게 사랑을 고백하고 결혼하자고 말한다. 니나는 그 제의에 무관심하다. 그녀는 다음 책략을 꾸미고 있다. 매들린에게 샘의 모친이 자신에게 한 말을 하려고 한다. 매들린을 불러서 이야기를 하려고 하자, 마스든이 눈치채고 매들린을 떼어놓는다. 절망한 니나는 마스든이 접근하자 모든 비밀을 폭로한다. 마스든은 놀라지만 니나를 가련하게 여기면서 자비심 많은 어버이가 모든 것을 용서하듯이 그녀를 용서하고 위로한다.

고든이 레이스에 승리했다. 모두들 기쁨에 들떠 있을 때, 에번스가 졸도한다.

니나는 헌신적으로 간호하기로 결심한다.

제9막

몇 달 후, 롱아일랜드의 에번스가 호화 별장 테라스. 에번스는 죽고, 장례식은 끝났다. 테라스에서는 부친의 죽음을 슬퍼하는 고든을 매들린이 위로하고 있다. 고든이 보기에는 어머니의 간호는 헌신적이었지만, 어딘가 의무적으로 하는 것 같았고, 부친의 죽음을 슬퍼하는 모습도 친구의 죽음을 대하는 듯해서 불만이었다. 어머니가 대럴을 사랑한다면, 두 사람의 결혼을 인정하는 것은 지금이 적기라고 생각해서, 가기 전에 어머니와 대럴에게 그 말을 해야겠다고 다짐하면서 마침 장미 꽃다발을 들고 오는 마스든에게 두 분을 불러달라고 부탁한다.

니나와 대럴이 나타난다. 니나는 이제 모든 고뇌와 의무로부터 해방되었으니 다시 사들인 부친의 집에서 옛날 소녀 시대로 돌아가서 살고 싶어 한다. 유언에 따라 대럴 연구소에 54만 달러가 유증되었다. 대럴은 굴욕감을 느끼고 유증을 거절한다. 그러나 니나는 과학을 위한 일이니 받아달라고 부탁한다. 고든이 대럴과 충돌하며 싸움이 벌어지자 고든이 대럴을 구타한다. 중재로 나선 니나가 얼떨결에 "네 아버지에게"라고 발설하지만 다행인지 불행인지 고든의 귀에는 들리지 않았다. 고든은 곧 자신의 무례를 빌고, 그는 어머니와 대럴이 결혼할 것을 권하려고 했다고 말한다. 대럴은 자신이 부친이라는 것을 알리고 싶은 충동에 사로잡히지만, 니나가 그의 행동을 차단한다. 곧, 대럴은 니나에게 결혼 신청을 하지만, 니나는 둘의 사랑을 추억으로 남겨두자고 사양한다. 대럴은 모든 것을 이해하고, 마스든과의 결혼을 권한다. 그때, 마스든이 나타났다. 니나는 그에게 결혼해줄 것을 요청한다. 마스든은 기쁜 마음으로 그 제의를 받아들인다.

그때, 고든의 자가용 비행기가 머리 위를 선회하며 고든이 손을 흔들고 있다.

니나와 대럴은 아들의 행운을 빌며 손을 흔든다. 대럴은 이제사 고인이 된 친구 고든의 대리 업무가 끝났다고 생각하면서 그곳을 떠나려고 한다. 니나는 사라져 가는 아들과 대럴을 전송하면서 "인생은 신이 조작하는 장치로 순식간에 전개되는 어둡고 기묘한 막간극이다"라는 생각에 잠기면서 살며시 마스든의 어깨에 몸을 기댄다.

이 작품은 보스턴에서 공연이 금지되는 등 사회적 논란의 대상이 되었다. 낙태, 간통, 동성애 등 성 문제에 관한 소재는 1928년 당시 미국 사회에서는 충격적인 내용으로 받아들여졌는데, 이런 금기를 깨고, 오닐은 〈이상한 막간극(Strange Interlude)〉에서 주제와 연극 기법상의 실험과 개혁의 행보를 실천했다. 〈나사로 웃었다〉 〈백만장자 마르코〉에서 인간의 진정한 행복이란 무엇인가를 추구한 오닐은 〈이상한 막간극〉에서 한 여인의 25년간에 걸친 사랑의 역정을 통해 그 주제를 되풀이하고 있다.

작중인물의 내면과 외면이 동시에 이중적으로 표현되고 있는데, 겉보기에 단순해 보이는 극은 상반되는 생각과 행동이 뒤엉켜 작중인물의 내면에 미묘하고 복잡한 행동의 파장을 일으킨다.

이 작품은 2부 9막극으로 구성되어 25년간에 걸친 리즈 교수와 그의 딸 니나, 그리고 세 남자에 얽힌 사랑과 이별의 드라마이다. 유진 오닐이 1926~1927년 사이에 집필한 이 작품은 시어터 길드가 1928년 1월 30일 뉴욕시 존 골든 극장에 올려 426회 롱런 기록을 세우면서 흥행에 성공하고, 오닐에게 세 번째 퓰리처상과 막대한 작품료를 안겨주었다. 등장인물은 남자 다섯에 여자 세 명이다. 배우 톰 파워즈, 필립 리, 린 폰탠, 얼 래리모어, 글렌 앤더스, 헬렌 웨슬리, 찰스 월터스, 에델 웨슬리, 존 번스 등이 초연 무대에 섰다. 연출은 필립 모엘러였다.

유진 오닐 : 빛과 사랑의 여로

1963년 3월 11일, 뉴욕 허드슨 극장에서 당시 시어도어 만(테드 만)과 헤어져서 서클 인 더 스퀘어 극장을 떠났던 호세 킨테로가 이 작품의 연출을 맡아서 재공연의 막을 올렸다. 1962년 봄 설립된 뉴욕의 액터스 스튜디오 극단(셰릴 크로퍼드, 엘리아 카잔, 리 스트라스버그 주관)이 오닐 작품을 선정해서 창단 공연의 막을 올렸는데, 〈이상한 막간극〉을 강력히 추천한 배우는 제럴딘 페이지의 남편 립 톤이었다. 배우 윌리엄 프린스, 프란초트 톤, 제럴딘 페이지, 벤 가자라, 팻 힝글, 베티 필드, 리처드 토머스, 조프리 혼, 제인 폰다 등 유명 배우들이 이 공연의 무대에 섰다.

1922년 오닐은 프로빈스타운에서 전사한 비행사의 약혼녀 이야기를 들었다. 극심한 충격을 받은 그 여인은 사랑 때문이 아니라 아이를 갖고 싶어서 나중에 결혼을 했다. 1년 후, 오닐은 "나의 여인 이야기"라고 명명한 작품 〈이상한 막간극〉을 구상하며 노트에 나나의 성격에 관해서 다음과 같이 기록했다. "약하지만 강하고, 은혜롭고 파괴적인, 딸, 아내, 친구, 애인, 어머니로서의 여인." 전기작가 셰퍼는 "여주인공 니나 리즈는 오닐의 연인이었던 루이즈 브라이언트이고, 역시 그녀의 상대역인 작중인물 대럴은 오닐 자신을 모델로 삼았다"고 말했다. 오닐은 1925년 초 프로이트를 읽고 정신의 문제를 깊이 천착하면서 무의식 영역의 심층 심리를 이해하게 되었다. 작중인물의 성격을 창조하면서 그는 인물의 진의와 허상의 문제로 고민했다. 사상이나 감정 표현의 이중적 측면을 어떻게 동시적으로 관객들에 전달할 수 있는가. 오닐은 그것이 가능한 기법을 모색하면서 작품의 뼈대를 세우고, 시놉시스를 면밀하게 작성했다. 그는 주인공 니나가 지배욕과 독점욕을 버리고 희생과 관용, 자애에 넘치는 인생을 실현하는 과정을 극화하는 데 집중했다. 그 결과 니나는 무한한 우주 속, 티끌 같은 인간의 존재는 '보이지 않는 배후의 힘'에 의해 조종되고 있다는 오닐의 숙명적 인생관을 지니게 된다. 이 작

품은 오닐이 실토한 다음과 같은 말로 요약될 수 있다. "살아 있는 인생은 오로지 과거와 미래 속에 있으며, 현재는 막간이다." 남성의 이기주의, 여성의 본능적 욕구, 희망과 좌절, 갈등과 충돌로 점철된 이 연극은 인간의 고통, 사랑, 죽음 모두가 신이 조작하는 한순간의 드라마임을 알리고 있다. 오닐은 그런 깨달음을 니나의 인생 역정으로 입증하고 있다.

이 작품에는 니나와 관련된 일곱 명이 죽는다. 리즈 교수의 아내, 니나의 첫 애인 고든 쇼, 니나의 부친 리즈 교수, 샘 에번스의 부친인 미친 에번스, 찰리 마스든의 모친, 찰리의 여동생, 니나의 남편 샘 에번스, 니나의 아들 고든까지. 죽음은 시간의 문제와 숙명론에 연관되면서 〈이상한 막간극〉에서 어두운 분위기를 조성하지만, 〈상복이 어울리는 엘렉트라〉의 심원한 비극적 경지에는 도달하지 못하고 있다.

니나는 고든 쇼와의 과거로 인한 상처 때문에 고통을 받으면서 인생은 죽음의 과정이라고 생각한다. 이 작품에 널려 있는 죽음은 작중인물의 행동의 동기부여 때문에 중요한 설정이기는 하지만, 이 작품의 주제는 죽음이 아니라 생존에 관한 것이다. 소설처럼 서술되는 니나 리즈의 25년 인생, 그 삶의 질곡이 펼치는 이야기에 극의 초점이 모아진다. 성(性)은 다르지만 니나는 오닐의 분신이라고 마이클 만하임(Michael Manheim)은 그의 저서 『유진 오닐의 새로운 친족언어(Eugene O'Neill's New Language of Kinship)』에서 설명하고 있다. 만하임은 작품의 내용을 네 가지 에피소드로 구분한다. 니나의 부친과의 관계와 그의 죽음, 샘 에번스 가족의 광증 유전과 죽음, 니나와 대럴의 혼란스러운 사랑 이야기, 절망적인 미래의 전망 등이다. 만하임은 작중의 에피소드는 오닐 자신의 젊은 시절, 가족의 죽음, 어머니의 아편중독, 칼로타와의 관계, 미래에 대한 오닐의 비관적 두려움 등을 반영하고 있다고 해명했다.

유진 오닐 : 빛과 사랑의 여로

오닐은 1926년 3월 13일 작가 수첩에 적었다. "새로운 아이디어가 솟구치고 있다. 〈이상한 막간극〉을 위한 올바른 방법을 알아냈다." 그 방법이 독백 또는 방백이었다. 그것은 인간 내면 심리의 움직임을 연극적으로 표현하고 전달하는 전통적 방법이었다. 이른바 '말하는 사고(spoken thoughts)'였다. 니나의 경우, 그 기법은 딸, 연인, 아내, 어머니, 창부 등 여러 측면의 여성이 아버지, 연인, 남편, 아들 등의 역할을 지닌 남성과 관계하며 생기는 마음의 움직임을 표현하는 효과적 방법이었다. 작중 타 인물에게는 들리지 않지만 관객에게는 들리는 '말하는 사고'의 기법은 인물 내면의 의식의 흐름과 외면적으로 전달되는 언어 사이의 차이 또는 괴리뿐만 아니라, 외면적 언어를 보완할 수 있어서 인간의 총체적 진실을 알리는 기법으로 손색이 없다. 오닐이 〈위대한 신 브라운〉에서 실험한 가면의 역할과도 같은 것인데, 가면보다는 더 자연스럽고 효과적이라 할 수 있다. 이것은 사실주의 연극의 속박에서 벗어나는 획기적인 실험이었다. 1926년 12월 30일 케네스 맥고완에 보낸 편지에 "내일 〈이상한 막간극〉을 시작할 예정이다"라고 썼다. 1927년 2월 10일에는 칼로타에게 편지를 보냈다.

이 작품 〈이상한 막간극〉은 이틀 밤 계속되는 2부 9막극으로서 '이상한'이라는 말이 부합되는 작품입니다. 너무나 이상한 작품이에요. 나 자신의 내면에 있는 <u>그 무엇</u>을 다른 사람의 인생 내면에 있는 <u>그 무엇</u>을 통해 표현하는 기법을 나는 택했습니다. 이것은 일반적으로 행하는 심리학적 측정을 추월하는 방법입니다. 나는 연극에서 그전에 손대지 않았던 새로운 것을 하고 있습니다. 기분이 상쾌한 순간에 나는 이 일로 자부심을 느끼고 있습니다. (밑줄 필자)

오닐은 1927년 2월 28일, 맥고완에게 보낸 편지에 〈이상한 막간극〉 집필 종결

을 알리면서 흥분을 감추지 못하고 말했다 "이 작품은 내가 쓴 작품 가운데서 최고다!" 오닐은 이후 3개월 동안 작품을 숙독하고, 손질한 다음, 그해 7월 25일 작가 수첩에 집필 종결을 기록했다.

1927년 7월 15일, 오닐은 연극평론가 조지프 우드 크러치(Joseph Wood Krutch, 1893~1970)를 랭그너를 통해 뉴욕에서 만났는데, 그에게 〈이상한 막간극〉에 관해서 긴 편지를 보냈다.

〈이상한 막간극〉에 관한 당신의 비평에 대해서 깊이 감사드립니다. 특히 그 작품 속에 소설의 포용력이 있다는 대목을 발견한 것에 대해서입니다. 현대 연극의 우수작 속에서도 발견되는 취약성에 관해서 당신이 언급한 부분에 대해서도 저는 같은 생각입니다. 그 작품들은 전적으로 힘과 상상력을 잃고 있습니다. 그렇게 된 이유는 시적 개념이나 인생에 대해서 새로운 해석을 시도하지 않고 있기 때문입니다. 그것이 없으면 연극이 예술의 형식을 갖출 수 없고, 교묘하게 대사를 짜깁기한 저널리즘에 불과하기 때문입니다. …(중략)… 〈이상한 막간극〉에 등장하는 인물의 '복잡성'을 언급한 것에 대해서 말씀드리겠습니다. 본인은 작품을 쓰기 전이나, 쓰는 과정에서 프로이트의 입장을 알지 못했습니다. 인물들이 그렇게 표현된 이유는 인물에 대한 구구한 설명을 배제하고 싶었기 때문입니다. 저는 정신분석학의 석학이 아닙니다. 그 분야에 관해서는 아는 것이 드뭅니다. 나 자신이 정신분석을 해본 적도 없습니다. 다만 앞으로 이 모든 이론과 행동심리가 과학으로서 어떻게 부상할 것인지에 대해서는 깊은 관심을 갖고 있습니다. 저의 위치는 말하자면 현재 반은 이쪽 진영이요, 반은 저쪽입니다. 다시 〈이상한 막간극〉으로 돌아와서 말씀드리자면, 이 작품에 정신분석학적 아이디어가 가득 넘쳐 있는 것은 사실입니다만, 그것은 예술가에게는 해묵은 사상입니다. 심리학에 능통하고 인생에 관해서 다양하고 민감한 경험을 지닌 예술가라면 프로이트나, 융, 그리고 애들러 등에 관해서 들은 바가 없더라도 모두들 〈이상한 막간극〉을 쓸 수

있다는 생각입니다. …(중략)… 저는 작품 속의 '마스든'을 몹시 좋아합니다. 다음에는 '니나'입니다. 저는 살아오는 가운데 여러 계층에서 수많은 '마스든'을 만났습니다. 그런 인물에게 동정심과 깊은 통찰력을 갖고 완성한 문학작품을 저는 본 적이 없습니다. 저는 이 작품을 줄이고 수정하는 작업을 거의 끝났습니다. 저는 초고를 4분지 1 정도 길게 씁니다. 의도적으로요. 잘라내는 작업을 좋아하기 때문입니다. 길드(The Guild)가 다음 시즌에 이 작품을 무대에 올릴 예정입니다만, 혹시 다른 곳에 넘길 수도 있습니다. 그들의 의견은 다음 시즌에 올린다는 것입니다. 저는 기다리는 여유가 없습니다.

1925년 2월 5일 펄먼(Mr. Perlman)에게 보낸 편지에서 오닐은 프로이트에 관해서 확실한 견해를 밝히고 있다.

극작가는 직관적으로 민감한 분석적 심리학자가 되거나 아니면 훌륭한 극작가가 되지 못하거나 둘 중 하나입니다. 나는 그중 하나가 되려고 노력합니다. 인류의 정서적 과거에 관한 진실 규명에서 프로이트는 불확실한 추측과 설명을 하고 있습니다. 진정한 연극이 시작된 이래로 모든 극작가들은 이 사실을 분명히 알고 있습니다. 나는 프로이트의 저서를 몹시 존경합니다. 그러나 나는 중독자가 아닙니다!

초연 무대를 본 900명 관객은 그날 독특한 관극 체험을 했다. 연극의 길이와 대사 방식 때문이었다. 오후 5시 15분에 시작된 연극은 밤 11시에 끝났는데 막간 휴식 시간(1부와 2부 중간, 5막 후, 8시부터 한 시간)에 저녁식사를 했다. 대사 방식의 경우, 작중인물이 직접 말하는 대사 이상으로 속마음이 독백이나 방백으로 더 중요하게 전달되었다.

대부분 관객은 연극의 마력에 빨려들면서 시간 가는 줄 몰랐다. 그러나 긴 공연

시간은 배우와 관객에게 피곤한 일이었다. 멋쟁이 관객은 저녁 시간을 위해 이브닝 복장으로 갈아입었다. 막간 휴식 시간은 배우들이 기력을 회복하는 데 도움을 주고, 관객들에게는 식사를 하면서 1부에 대해 토론하고 소화하면서 2부 감상을 준비하는 정신적 여유를 제공했다.

연출가 모엘러는 이 작품의 반복성 내용을 살려내는 기법을 방백에서 찾았다. "생각의 언어, 내적 독백, 여분의 생각, 이중 대화, 무의식의 시, 프로이트의 코러스, 침묵의 소리" 등으로 이 작품의 기법을 명명했는데, 그 방법은 새로운 연극의 기법으로 각광을 받았다. 연출가 모엘러가 부딪친 어려움은 정상적 대사와 방백의 구분이었다. 모엘러는 이 문제를 연기의 중단과 진행, 방백을 위한 무대 공간의 설치, 조명, 배우의 음성 변화, 무대 동작 등으로 살려냈는데, 이런 발상은 어느 날 그가 기차를 타고 가다가 급정거하는 순간 승객들의 얼어붙은 모습을 보고 힌트를 얻었다. 특정 배우가 방백을 하는 순간, 여타 배우들은 동작이 동결되었다. 이 같은 동작의 정지를 그는 '멈춰 선 동작(arrested motion)'이라고 불렀다. 상대 배우들이 얼어붙은 정지 상태에서 방백을 하는 배우의 행동은 자유롭고 동작은 유연했다. 이런 기법이 연극을 끌고 나가면서 극 전개의 단조로움을 해소시켰다. 방백은 '다운 스테이지(down stage)'에서 했다. 방백에서 중요한 것은 대사의 음량, 소리의 굴곡, 톤, 속도 등이었다. 때로는 방백의 소리가 노래나 기도처럼 들렸다고 한다. 모엘러는 영리하게도 소리의 스타일을 창출한 것이다. 관객은 이 새로운 기법을 이해하고 쉽게 받아들였다. 오닐은 방백을 도입한 이유에 대해서 로런스 랭그너에게 "작중인물들이 어떤 생각을 하고 있는지 확실하게 광객들에 전하기 위해서"라고 말했다. 방백의 효과적인 사례를 우리는 이 작품의 다음 장면에서 볼 수 있다.

제1막. 리즈 교수가 고독에 관해서, 그리고 니나와 고든의 관계에 개입한 것에

대한 죄책감 피로(披露) 장면.

제2막. 마스든의 방백은 대럴을 두려워하고 있다.

제3막. 니나의 방백은 임신을 남편에게 알리지 않으려는 의도를 담고 있다.

제4막. 니나의 낙태에 관한 방백.

제6막. 대럴과의 관계에 관한 니나의 방백. 마스든의 방백은 여성에 대한 그의 두려움과 혐오감에 관한 것이다.

제9막. 니나의 소유에 관한 마스든의 방백.

이 기법은 오닐이 창출한 것이 아니었다. 엘리자베스 시대 셰익스피어가 즐겨 사용하던 독백(soliloquy)이나 방백(aside)이었다. 물론 더 올라가면 로마 시대 세네카의 작품으로 귀착된다. 오닐은 셰익스피어 작품에서 이 기법의 기능과 가치를 인정해서, 그 효용을 그의 작품에서 실험했다. "오닐이 〈이상한 막간극〉에서 독백을 사용할 때 우리는 셰익스피어 극의 확실한 반영을 볼 수 있다. 이 문제와 셰익스피어를 관련시킨 오닐의 언급은 그의 글「가면에 관한 메모(Memoranda on Masks)」에서 볼 수 있다.

가면으로 모든 고전 작품의 미래적 부흥을 기약할 수 없을까? 예컨대 〈햄릿〉이다. 가면은 이 작품이 현재 독점적으로 누리고 있는 '뛰어난 매개체'의 한계에서 벗어나게 할 수 있다. 우리는 현재 읽기만 하는 인습에서 벗어나서 이 위대한 작품의 드라마를 눈으로 볼 수 있다. 뛰어난 배우가 역할 연기를 보여주는 장면을 단순히 쳐다보는 대신에 우리는 햄릿의 모습이 우리들 자신의 운명이라는 상징적 표현의 일체감이 되도록 느낄 수도 있다. 심지어 우리는 낯익은 배우들의 사실적인 암송이나 아우성 소리를 듣는 대신, 드라마 자체가 지닌 정신의 내적인 표현으로서의 장엄한 시를 들을 수 있다.

〈이상한 막간극〉의 경우를 예로 든다면, 그 작품은 이미 내가 거론한 바 있

는 새로운 가면 심리극의 시도라 할 수 있다. 다만 가면이 없을 뿐이다. 하지만 그것은 표면과 표면 뒤를 연관시키는 성공적인 시도라 할 수 있다.

내가 '상상적' 연극이라 말할 때, 의미하고 있는 것은 단 한 가지 진실한 연극, 즉 오래된 연극, 그리스 연극과 엘리자베스 시대 연극을 말한다.(*The Unknown O'Neill : Unpublished or unfamiliar writings of Eugene O'Neill*, ed. by Travis Bogard 참조)

벌린은 그의 저서에서 이렇게 단언했다.

셰익스피어의 독백 또는 방백이 오닐의 〈이상한 막간극〉에서 아주 유사하게 사용되고 있다. 셰익스피어는 독백을 통해 인물의 성격을 창조하고, 그의 내적 심리를 보여주면서, 그 인물의 현실감을 부각시켰다. 그리고 그 과정을 통해 배우는 관객과 사적인 정감을 나눌 수 있었다. 헨리 4세 1부의 할 왕자의 독백 "나는 너를 안다……"로 시작되는 장면은 대표적인 예가 될 수 있다. 관객은 그의 독백을 통해 왕자의 가정, 폴스타프와의 관계를 자세히 알 수 있고, 할 왕자의 심정, 의도, 계획 등을 속속들이 알 수 있다. 말하자면 관객은 할 왕자의 마음속으로 들어가서, 순식간에 할 왕자가 된다. 햄릿 왕자의 여러 독백과 방백을 통해 우리는 햄릿의 심층심리에 도달한다. 독백은 셰익스피어 극의 '인습(因習, convention)'이었다.

오닐은 현대극의 무대 상황에 부합되도록 이 기법을 개선했다. 오닐의 무대는 사실적이다. 가구들이 설치되고, 무대장치가 이루어지고, 여러 등장인물이 동시 다발로 무대에 등장한다 그의 대사는 방백과 섞인다. 그 효과는 좋았다. 드라마에 열기가 생기고, 변화감이 있어서 단조로움을 해소했다. 그러나 셰익스피어 무대에서 느끼는 독백이나 방백의 집중적 긴장감은 좀처럼 느낄 수 없다. 다만 중요한 것은 〈이상한 막간극〉에서 오닐이 셰익스피어처럼 내면심리 표현의 효과를 충분

히 달성하고 있다는 사실이다.

벌린은 니나를 셰익스피어의 클레오파트라와 비교하고 있다. 니나는 중산층 출신이고 클레오파트라는 왕족이지만, 두 여인이 남성들과 관계를 맺으면서 살아가는 강한 성적 측면의 역할이 같다는 것이다. 〈이상한 막간극〉 2막에서 찰스 마스든이 니나에 대해서 "어떤 남자라도 그녀와 사랑에 빠질 것이다!…… 그녀의 눈은 냉소적이다…… 남자에 신물이 난 듯하다…… 창부의 눈을 보는 듯하다"라고 말한다. 니나는 셰익스피어가 묘사하는 클레오파트라처럼 유혹적인 매력은 없지만, 다음과 같은 대럴의 고백은 설득력이 있다.

> 강력한 육체적 흡인력을 갖고 있다. 니나의 몸은 함정이다!…… 나는 그 속에 갇혔다!…… 니나는 내 손을 만진다, 그녀의 눈이 내 눈에 들어온다. 나는 의지력을 잃고 만다! 니나의 목소리만 들어도 머리 안이 불타는 듯하다.(2막)

이런 대사는 클레오파트라를 연상케 한다. 클레오파트라는 안토니가 벗어나지 못하는 함정이었다. 대럴은 이른바 클레오파트라의 안토니가 된 셈이다. 셰익스피어의 이 낭만적 비극을 오닐이 〈이상한 막간극〉을 쓰고 있을 때 아마도 염두에 두고 있었을 것이라고 벌린은 말하고 있다.

> 셰익스피어는 오닐의 중요한 한 부분이었다. 오닐의 독백은 너무나 명백하게도 셰익스피어의 그것이었다. 셰익스피어는 오닐의 〈이상한 막간극〉에 그의 그림자를 짙게 깔고 있다. 그 기록은 오닐의 제2시놉시스에 남아 있다.

오닐은 1921년 12월 맬컴 몰런의 질문에 응답하는 편지에서 엘리자베스 시대를 거듭 강조했다. 엘리자베스 시대 사람들의 정신을 깨우고, 인생과 역사를 더

깊이 이해하도록 도움을 주거나, 생존의 질곡에서 인간을 자유롭게 풀어주며, 불행을 극복하는 지혜와 방편이 되어준 것이 다름 아닌 셰익스피어 비극이었다고 오닐은 굳게 믿고 있었다.

8
신의 영원한 미소 : 전환기 실험극 〈나사로 웃었다〉

이 작품은 예수와 나사로를 통해 로마 제국의 비인간적인 잔인성을 고발한 작품인데, 나사로는 이 작품에서 "죽음은 죽었다"라고 말하며 웃었다. 이 극은 그리스 비극처럼 가면이 사용되고 음악과 춤과 노래가 삽입되었다. 21세의 미녀를 품에 안고 사는 로마 황제 티베리우스는 죽음을 어떻게 극복할 수 있는가, 젊음을 어떻게 되살릴 수 있는가 알고 싶었다. 그는 아들 칼리굴라에게 나사로를 궁전으로 데려오라고 명령한다. 궁전에 당도하자 황제의 미녀는 나사로를 사랑하게 된다. 나사로는 결국 회춘과 불로장생의 방법을 황제에게 전수하지 못하고 화형에 처해진다. 나사로는 불꽃 속에서도 태연하게 외친다. "나는 죽음을 이겼다."

제1막 제1장

베타니아의 나사로 집. 나사로가 기적적으로 다시 살아난 후에 그의 집에 군중들이 몰려들고 있다. 이 가운데는 일곱 명 남자 손님이 있고, 일곱 명 노인 코러스가 있다. 유대인들과 셈족 남녀 군중이 유년부터 노년까지 일곱 세대(소년 소녀

기, 청춘, 숙년기, 장년기, 중년기, 노숙기, 노년기)에 걸쳐 가면을 쓰고 있다. 이런 분류는 칼 융의 '심리적 유형(Psychological Types)'에서 얻어온 것이다. 일곱 명의 남자는 각기 이들 한 시기를 대표하고 있다. 군중은 시기와 성격의 49개의 서로 다른 유형의 복합체가 된다. 일곱 명 노인 코러스의 가면은 다른 가면보다 두 배로 크고, 가면의 면상(面相)은 '노인의 슬픔과 체념'이 된다. 나흘 동안 무덤 속에 있던 나사로를 예수가 소생시킨 후, 50세인 나사로는 가면을 쓰지 않고 가족들 앞에 나타난다. "그렇다. 죽음은 없다. 삶과 웃음만이 있을 뿐이다"라고 말하자 모두들 기뻐하며 웃고 있지만, 35세인 그의 처 미리암은 웃지 않고 있다. 그는 고대 그리스 신의 고결한 얼굴을 하고 있다.

제1막 제2장

몇 개월 후, 같은 장소, 나사로 집 외부, 별이 빛나는 밤. 음악 소리가 들리면서 춤추는 사람들이 지나가고 있다. 나사로는 극이 진행됨에 따라 젊어진다. 그는 40세가 되었다. 반대로 미리암은 나이를 먹어 40세다. 나사로의 웃음으로 '웃음의 집'이 된 그의 집은 정통파 부모와 예수파 자매들로 나누어져 대립하고 있다. 이 같은 대립은 외부 세력에서도 볼 수 있다. 나사로는 길고 흰 겉옷을 걸치고 나타나서 "인간의 비극은 망각 때문이며, 자신 속의 신을 잊고 있기 때문"이라고 말하면서 "영원한 생명"을 설교한다. 그의 얼굴은 적갈색 디오니소스적인 그리스인 얼굴이다. 그가 설교할 때 가무가 펼쳐진다.

그 순간에 그리스도가 십자가에 못 박혔다는 소식이 전해진다. 로마 병사와 예수파 사이에 칼싸움이 벌어지고 나사로의 양친과 자매가 살해당한다. 그 장면은 너무나 침통하고 감동적이다.

나사로 : (그는 부모와 자매들 앞에 잠시 무릎을 꿇고 이들의 이마에 입을 맞춘다. 그의 얼굴에는 잠시 동안 슬픔을 억누르기 위한 모진 싸움이 역력히 나타나 있다. 그는 하늘의 별을 쳐다본다. 그리고 질문에 응답하듯이 모든 것을 수락하면서 간략하게 말한다.) 그렇습니다! (기쁜 마음으로) 그렇습니다! (그는 마음속 깊이에서 터지는 웃음을 웃기 시작한다. 그의 추종자들과 코러스가 그의 웃음에 화답하며 메아리친다. 음악과 무용이 다시 시작된다.)

슬픔에 잠긴 미리암은 예수는 죽었다고 말한다. 나사로는 이 와중에도 "죽음은 없다"라고 말하면서 웃으면서 퇴장한다. 그러나 사람들은 웃음을 멈추고 다시 죽음을 두려워한다. 로마 병사 백부장(centurion)은 나사로를 로마로 끌고 가서 카이사르 앞에 세우겠다고 말한다.

제2막 제1장

몇 개월 후, 밤 10시, 아테네 광장. 둥근 달이 떠 있다. 그리스인들이 가면을 쓰고 축제를 즐기려는 듯 광장에 모여들고 있다. 이들은 일곱 세대와 일곱 성격의 남녀 군중들이다. 일곱 명의 그리스 코러스들도 그전과 똑같이 두 배나 큰 가면을 쓰고 등장한다. 이들의 모습은 옛 디오니소스 추종자들을 닮았다. 이들은 나사로가 그리스 신 디오니소스의 화신이라고 믿고 있다. 군중의 소리를 들어보면 알 수 있다.

첫 번째 그리스인 : 그는 정말 신을 닮았는가?
네 번째 그리스인 : (감동적으로) 그의 웃음소리를 듣고 그의 눈을 한 번 쳐다만 봐도 근심 걱정은 말끔히 사라져요! 당신은 춤을 추게 되지요! 당신

은 웃게 되지요! 평생 동안 지고 온 무거운 짐이 갑자기 사라지는 느낌이죠. 당신은 구름처럼 가벼이 날아갑니다. 마음은 웃음이 되어 몸은 빙글빙글 돌아가고요. 당신은 기쁨에 흠뻑 취하게 됩니다! (엄숙하게) 내 말 잘 들으세요. 그는 정말이지 신(神)이랍니다. 사방팔방에서 사람들이 그를 찬양하고 있습니다. 그는 웃음으로 병자를 치료하고, 웃음으로 죽는 사람을 살리고 있습니다,

무장한 로마 군사들이 군중들을 감시하고 있다. 카이사르는 그의 후계자 칼리굴라(반가면)와 장군 쿠라사스를 파견해서 나사로를 연행해오라고 명령한다. 카이사르는 나사로의 영향을 몹시 두려워하고 있다. 칼리굴라가 칼을 들고 나사로를 위협하면서 사람들 앞에서 "죽음은 필연적이다!"라고 공포에 떨면서 외치고 있을 때, 35세 나사로는 설득한다.

> 나사로 : 앞날의 카이사르 칼리굴라여! 너 자신을 보고 웃어라! 그대는 바람에 날리는 한 점 먼지에 불과하다. 그러니 춤을 추면서 웃어라! 그대의 무의미를 웃어라. 그러면 그대는 위대한 존재로 새롭게 태어날 것이다! 사람들은 삶을 죽음이라고 두려워한다.

군중과 쿠라사스 장군은 이윽고 웃음의 코러스에 가담하고 칼리굴라도 반신반의 상태에서 신경질적으로 낄낄거리며 웃는다.

제2막 제2장

몇 달 후, 한밤중, 로마의 성벽 내부. 천동 번개 요란한 뒤숭숭한 밤이다. 군중은 로마인 가면 세 세대와 다섯 가지 성격의 노예들이다. 흰 겉옷을 입고 서 있는

젊은 나사로(30세)에게는 신전에 우뚝 서 있는 신상처럼 빛나는 위엄이 있다. 나사로는 "나는 군중을 깨우치기 위해 왔다. 그들은 죽어도 다시 살아나는 상징이다. 죽음은 없다"라고 계속 설파하고 있다. 검은 옷을 걸치고 기도하는 미리암은 백발이 성성하다. 칼리굴라는 승리의 월계관을 쓰고 금과 상아로 장식된 옥좌에 앉아 미심쩍게 나사로를 응시하고 있다. 그는 술에 취해 있다. 창 너머로 병사들이 행진하는 모습이 보인다. 이윽고 성문이 닫히는 소리가 들린다.

원로원은 성벽의 신봉자들을 급습할 것을 의논하고 있다. 원로원은 나사로를 심문하려는데 칼리굴라는 반대 의견이다. 나사로 웃음의 코러스는 미리암을 제외하고 군중들에게 파급되다가 심지어는 원로원 위원에게도 번지고 있다. 이들의 웃음에 천둥 번개가 화답하고 있다. 피리, 심벌즈, 타악기가 가세한다. 나사로 추종자들은 "두려워 말라. 죽음은 죽었다"라고 연창하는 가운데 칼리굴라는 자신이 카이사르가 되면 웃는 자들은 모조리 죽인다고 말한다. 그러나 그는 이율배반적인 모순에 빠져 웃으면서 울고 다시 웃으면서 나사로에게 용서를 빈다. 웃음의 코러스가 널리 퍼지는 가운데 성문이 열리면서 쿠라사스 장군은 나사로를 영도자로 모시면서 병사들과 함께 "나사로 만세! 나사로 황제!"를 선창하고 병사들과 함께 한바탕 웃는다. 그러나 미리암은 끝내 나사로를 이해하지 못한다.

제3막 제1장

며칠 후, 오전 2시, 카프리 소재 카이사르의 별궁. 대리석 테라스와 개선문이 보인다. 십자가에 못 박힌 사자(獅子)가 보인다. 나사로의 영향을 두려워해서 카이사르가 본보기로 세운 것이다. 칼리굴라는 25세가 된 나사로에게 도망치라고 권고한다. 백발의 노파 미리암은 고향이 그리워 귀국을 희망하지만 아무 소용이 없다. 로마의 귀족 마르셀루스가 카이사르의 메시지를 전하러 와서 나사로를 암살

하려고 하지만 실패한다. 그는 울고불고 웃으면서 나사로의 용서를 빌다가 자살한다. "죽음은 없다"라고 병사들은 연창하면서 웃음의 코러스에 가담한다. "죽음은 죽었다"고 칼리굴라도 나사로와 미리암을 향해 외친다.

제3막 제2장

카이사르 궁전의 파티 장소. 카이사르는 나사로의 암살을 명하지만 병사들은 웃고만 있다. 나사로가 도착하자 카이사르는 조명을 끄고, 백인대장 플라비우스를 자신의 자리에 앉혀놓는다. 나사로 뒤를 쫓아온 칼리굴라는 그를 카이사르라고 생각해서 살해한 후, 자신은 황제가 되었다고 선언한다. 그는 나사로가 숨어 있는 카이사르에게 가는 것을 보고 실수를 자인한다. 나사로는 죽음을 두려워하는 카이사르와 만나서도 "죽음은 없다. 생명만이 존재한다"라고 말한다. 카이사르의 애인 폼페이아는 이 광경을 목격하고 "그의 웃음은 신의 웃음이다. 그는 강하다. 나는 그를 사랑한다"라고 말한다. 칼리굴라의 선동을 받고 그녀는 나사로 유혹에 승부를 건다. 미리암은 폼페이아가 건네준 독이 든 복숭아를 먹고 쓰러진다. 나사로는 아내의 죽음을 슬퍼한다. 죽음의 코러스가 시작된다. 칼리굴라는 "죽음이다!"라고 기뻐한다. 병사들이 나사로를 공격하려는 순간 미리암은 "생명만이 존재한다"라고 말하면서 웃어가며 죽는다. 나사로는 미리암의 간증으로 용기를 얻고 "신의 영원한 웃음만이 존재한다. 죽음은 없다!"라고 한층 더 목청을 돋우면서 말하고 웃는다. 폼페이아와 칼리굴라도 그의 웃음에 동조한다.

제4막 제1장

전과 같은 장소, 같은 밤. 미리암 시체 앞에 있는 나사로는 그녀의 아들처럼 젊어 보인다. 폼페이아는 그에게 사랑을 느낀다. 카이사르는 나사로에게 사후의 세

계와 젊음의 비결에 관해서 묻는다. 나사로는 "신의 영원한 웃음이 곧 생명이다!"라고 답한다. 카이사르는 어머니의 권력욕에 자신이 희생당한 성장 과정을 말하지만, 나사로의 동정에 상처를 입고, 그를 죽인다고 말하면서 퇴장한다. 폼페이아는 나사로에게 사랑을 고백하고 손에 키스를 하지만, 자신이 여자로서 대우받지 못한 것에 상처를 입고 화를 내면서 퇴장한다. 폼페이아는 카이사르에게 나사로를 고문해서 죽이라고 말한다. 미리암의 시신 앞에서 나사로는 영원한 사랑과 생명을 깨닫고 웃음의 코러스가 들리는 가운데 시신을 안고 퇴장한다.

제4막 제2장

같은 날 밤과 새벽, 원형극장 무대. 웃지 못하게 재갈을 물린 나사로를 화형에 처하는 장면을 카이사르와 군중들이 바라보고 있다. 폼페이아는 카이사르 앞에서 반쯤 무릎을 꿇고 나사로를 주시하고 있다. 일곱 사람의 코러스는 "나사로를 태우고 웃자!"라고 연창하고 있다. 나사로는 외치고 있다. "죽음은 없다!" 폼페이아는 나사로의 말에 감동되어 웃으면서 불 속에 뛰어든다. 카이사르는 묻는다. "죽음 너머에 무엇이 있는가?" 나사로는 답한다 "영원한 생명이 있다! 별과 회(灰)! 신의 영원한 웃음이 있다!" 나사로를 구출하러 온 칼리굴라는 카이사르를 교살(絞殺)하고, 자신이 황제가 되었다고 선언한다. 그리고 화형장으로 가서 나사로를 찔러 죽인다. 그러나 그는 여전히 죽음의 공포 속에서 나사로에게 "나를 용서해다오! 나를 도와다오! 공포심이 나를 죽이고 있다! 나를 죽음에서 구출해다오!"라고 애걸한다. 나사로는 칼리굴라에게 "두려워 마라, 칼리굴라! 죽음은 없다!" 이 말에 칼리굴라는 나사로처럼 웃는다.

오닐 작품 가운데 가장 독창적인 작품이 〈나사로 웃었다〉이다. 그는 이 작품에

서 이상적인 인간을 창출했다. 오닐의 여타 모든 작품의 주인공들은 상극하는 두 힘 사이에서 괴로워하며, 새로운 이념과 구원의 길을 모색하는 내면적 이원성 구조의 드라마 속에 있다. 그러나 이 작품은 다르다. 평론가 조지 워런(George C. Warren)은 이 작품에 대해서 다음과 같이 논평했다. "오닐은 전지전능이 인도하는 신앙고백을 하고 있다. 그는 무덤 너머의 삶을 인정하면서, 인생과 웃음을 사랑하고, 슬픔과 죽음을 잊으라고 권유하고 있다."

증오, 질투, 배신, 복수, 살인, 간음, 근친상간 등 문명의 파탄이 파노라마로 점철되는 암담한 미래 세계를 예측하면서 오닐은 고달프고 절망적인 현대인의 운명을 경고하고 있다.

음향효과, 가면, 합창, 조명효과 등 온갖 실험적 기법을 활용하면서 오닐은 이상적 인간상의 극화에 전념했다. 이 작품은 주제의 일관성과 웅장한 스펙터클 때문에 셰익스피어의 장엄한 비극과 비교된다. 프레더릭 카펜터는 저서 『유진 오닐』에서 "이 작품은 스토리는 비극이지만 비극이 아니다. 사실적 연극도 아니고, 자연주의 연극도 아니다. 다양한 의상, 가면, 합창 등으로 상상의 '페전트(pageant)'가 전개된다. 이 때문에 상업극 브로드웨이 극장에서는 공연이 불가능하다. 괴테의 〈파우스트〉 같은 작품이다. 아마도 미래의 어느 극장에서 연극, 오페라, 그리고 패전트가 합세하면 실현 가능성이 있을 수 있다"라고 언급할 정도였다. 시어터 길드는 비용과 기술적 어려움 때문에 〈나사로 웃었다〉 공연을 취소했다. 오닐이 2년 동안 집요하게 노력한 끝에 드디어 1928년 4월 9일, 패서디나 플레이하우스(Pasadena Playhouse)에서 패서디나 커뮤니티 플레이어스의 공연이 실현되었다. 연출가 길모어 브라운(Gilmor Brown)의 정열과 신념 때문에 가능한 일이기도 했다. 그가 지키는 신념은 "전문 극단이 할 수 없는 특이한 역사적 명작의 공연"의 실현이었다. 4막으로 된 이 작품에 주요 등장인물은 남자 30명, 여자 5명, 기타 남

녀 군중 다수(총 420명의 역할이 있었다)가 등장한다. 무대는 1세기 시대 베타니아, 아테네, 카프리, 로마 등지가 된다. 아서 알렉산더(Arthur Alexander)가 작곡을 하고, 22명의 악사들이 연극의 분위기를 살렸다. 군인들과 군중이 엉키면서 싸우고, 행진과 행렬이 반복되었다. 군중은 이 연극에서 중요한 역할을 한다. 군중의 마음과 정서가 관객에게 전달되어야 한다고 오닐은 누누이 강조했기 때문이다. 브라운은 등장인물의 수를 줄였다. 그래도 50명의 유명 배우를 포함하여 159명이 참여했다. 연출가 브라운은 군중 담당 연출가 두 명을 채용했다. 군중은 합창단과 함께 노래를 불렀다. 합창단은 노래만 하는 것이 아니었다. 고함을 지르고, 대사와 동작을 하며, 양식화된 웃음을 터뜨리고, 춤도 추어야 했다. 동작 연출 전문가 캐서랜 에드슨(Katharane Edson)을 초빙해서 합창단과 군중의 동작 흐름과 연기를 지도했다. 연습은 6주간 계속되었다.

〈나사로 웃었다〉의 최대 볼거리는 가면의 실험이었다. 나사로를 제외하고 모든 등장인물이 가면을 썼다. 300개의 가면이 필요했다. 가면의 나이는 어린이로부터 노인까지 일곱 단계였다. 일곱 가지 성격이 표현되는 가면이 제작되었다. 유대인, 로마인, 그리스인 등 세 혈족의 가면도 제작되었다. 가면의 크기는 실제 얼굴의 두 배가 되도록 했다. 주요 인물의 가면은 입이 노출되는 가면이었다. UCLA 대학의 무대기술 교실이 가면을 제작했다.

〈나사로 웃었다〉에서 가장 큰 문제는 웃음의 성질과 사용이었다. 나사르의 웃음은 전파되었다. 군중과 합창단, 주요 인물들이 아무리 참아도 억제할 수 없이 터지는 웃음의 전파였다. 군중은 리듬을 타고 웃고 또 웃었다. 연출가 브라운은 이 웃음에 음악을 섞었다. 그 방법은 지극히 효과적이었다.

나사로 웃음의 질이 문제였다. 그의 웃음은 신격(神格)을 지니면서도 부드럽게, 장엄하게 오랫동안 계속되어야 했다. 오닐은 나사로의 웃음이 "자신만만하고 힘

찬, 그러면서도 사랑을 감염시키며, 듣는 사람이 도취되고, 동시에 피를 끓게 하는 호소력"이 있어야 한다고 말했다. 오닐은 지나친 주문을 하는 듯해서 염려스러 웠다. 배우 어빙 피첼(Irving Pichel)은 울려 퍼지는 멋진 목소리로 그런 웃음을 창출했다. 연출가 브라운에게는 그 많은 등장인물을 제한된 무대에 세우는 일이 또한 난제였다. 제임스 하이드(James Hyde)의 무대 디자인은 가능한 모든 공간을 활용해서 이 문제를 해결했다. 디자이너는 오닐의 무대 지시를 받아들일 수 없었다. 오닐은 무대를 그려서 보여주었지만 디자이너는 승복하지 않았다. 그러나 오닐이 희망했던 단순하고 간소한 원칙은 지켜졌다. 무대는 위엄과 장대함이 빛났다. 무대 장식은 배제되었다.

스크린과 기둥이 무대에 섰다. 계단을 백방으로 이용했다. 사진과 사이클로라마가 효과적으로 사용되었다. 이 연극의 마지막, 4막 2장 나사로 화형 장면에서 로마 시대 원형극장과 군중, 그리고 나사로를 불태우는 불꽃이 군중들 모습에 어른거리는 조명, 군중들이 일제히 계단을 뛰어내려 광장에서 광란의 춤을 추는 장면, 그러다가 갑자기 군중이 사라지고 칼리굴라 홀로 무대에 남아 있는 장면 등은 관객의 숨을 멈추게 할 정도로 압도적이었다. 공연하기 어려워서 브로드웨이가 엄두도 못 냈던 이 연극을 끝까지 붙들고 늘어진 패서디나 플레이하우스의 집념은 꿈같은 성공을 이룩하면서 연극사에 빛나는 한 페이지를 기록했다.

1926년부터 1928년까지는 오닐의 창작 생활은 물론이고 그의 개인 생활에서도 중대한 전환기였다. 그의 예술은 더욱더 심화되고 실험적 모색은 끝없이 계속되었다. 메인에서의 휴가를 끝내고, 뉴욕에 들른 다음, 애그니스는 버뮤다로 돌아갔다. 오닐은 뉴욕에서 〈백만장자 마르코〉와 〈나사로 웃었다〉 공연 준비로 바쁜 일정을 소화하고 있었다. 오닐은 이 당시 칼로타를 자주 만났다. 칼로타는 아름답고

유진 오닐 : 빛과 사랑의 여로

감성적이며, 실질적인 일 처리가 능숙했다. 무엇보다도 오닐에 대한 보호 능력이 탁월했다. 오닐은 칼로타의 품속으로 서서히 빠져 들어갔다.

오닐은 공연 후원자를 만나고 있었지만, 일이 잘 풀리지 않았다. 더욱이나 이들 작품 외에도 규모가 더 큰 〈이상한 막간극〉이 대기하고 있었다. 오닐은 스피트헤드 집의 개축에다, 코네티컷 저택이 팔리지 않아 재정적으로 압박을 받고 있었지만, 그의 명성은 국내외에서 날로 높아지고 있었다. 모스크바에서 〈느릅나무 밑의 욕망〉이 갈채를 받으며 공연되었고, 독일 연출가 라인하르트가 〈나사로 웃었다〉에 깊은 관심을 표명했다. 뉴욕의 거부들인 오토 칸, 노먼 윈스턴, 로버트 로크모어 등이 오닐과 친교를 맺으면서 여배우들이 몰려들고, 평론가들은 우호적인 관계를 유지해나갔다.

1928년 2월 5일, 오닐은 『뉴욕 헤럴드 트리뷴』의 리처드 와트 주니어와의 인터뷰에서 입센과 스트린드베리의 상징주의 연극을 거론하면서 사실주의 연극의 퇴조를 예측하고 있었다. 이런 언급은 〈나사로 웃었다〉 등 그의 일련의 연극 실험을 뒷받침하는 확고한 신념의 피력이라 할 수 있다.

1930년 5월 14일 『뉴욕 선』은 워드 모어하우스의 오닐 탐방기를 실었다. 그는 5월 3일 프랑스 파리를 출발해서 네 시간 동안 기차를 타고 루아르강 근처 아름다운 숲으로 둘러싸인 시골에 도착했다. 그곳에서 그는 프랑스 농부의 차를 타고 다시 시골 길을 달려 오닐 부부(유진과 칼로타)가 향후 2년 반 동안 칩거하게 되는 18세기 고성에 도착했다. 방이 서른세 개 있는 장엄한 저택이지만 전기가 들어오지 않아서 램프와 촛불이 집을 밝히고 있었다. 오닐은 집사, 주방장, 가정부, 비서, 정원사, 운전기사와 함께 이 고성에서 살게 되었다. 1927년 그의 재정적 어려움이 시어터 길드의 로런스 랭그너의 협조로 해결되었고, 〈백만장자 마르코〉와

오닐과 칼로타

〈이상한 막간극〉이 1928년 시즌 작품으로 선정되었다. 오닐의 명성은 이즈음 절정에 도달했다. 오닐 작품의 성공적인 공연은 한동안 뜸했던 칼로타와의 관계를 촉진시켰다. 두 애인은 해리 와인버거(Harry Weinberger)에게 이혼 수속을 맡기고, 런던을 향해 날아가듯 사라졌다. 애그니스는 배신당한 기분이었다. 그녀는 애들과 함께 외롭게 남게 되었다. 애그니스는 임신 중이라고 말했지만, 오닐은 그 사실을 부인했다.

오닐은 당시 41세 장년이었다. 아침 8시 반에 시작하는 집필이 1시 30분에 끝나면, 칼로타와 점심을 나눈 후, 오후에는 운동을 하고, 저녁에는 독서에 침잠하는 규칙적인 생활을 하고 있었다. 그가 하는 운동은 자전거 타기, 두 마리 개와 40에이커의 정원 산책, 수영장의 수영, 그리고 부가티 자동차로 달리는 드라이브였다. 그는 지난 4년 동안 술을 끊고 대신 코카콜라를 마셨다.

오닐은 기자에게 가장 애착을 느끼는 작품은 〈위대한 신 브라운〉이라고 말했다. 그다음이 〈털북숭이 원숭이〉와 〈이상한 막간극〉이며, 무대를 빛낸 걸작은 〈나사로 웃었다〉라고 자신 있게 말했다. 오닐은 창작 일기에 다음과 같은 메모를 기록해두었다(버지니아 플로이드, 『유진 오닐의 창작노트』, 92~113쪽 참조).

"나사로 작품─사흘 동안 죽었다 살아난 사람, 그는 비밀을 알고 있다."
(1924)

유진 오닐 : 빛과 사랑의 여로

"칼리굴라 작품—미치지 않았다. 진실의 탐구자였으며, 그 일에 미친 듯 파묻혔다. 풍자의 거인이다. 그의 말(馬)을 집정관으로 임명했으니."(1925)

"카이사르의 생애—권력의 화신이요 신이 된 제왕의 타락상을 점진적으로 보여주는 연속 장면."(1925)

〈나사로 웃었다〉의 초고는 1925년 9월 1일부터 10일까지 열흘 동안 쓴 것으로서, 1924년 초의 두 가지 구상이었던 "나사로 작품"과 "칼리굴라 작품"을 합친 것이었다. 이 초고를 바탕으로 오닐은 1925년 10월 12일부터 11월 20일까지 작업을 해서 여덟 개 장면 가운데 다섯 개 장면을 완성했다. 1925년의 원고는 음악, 무용, 그리고 상당 부분의 희극 장면이 포함되었지만 혁신적인 기법인 가면과 코러스의 실험은 이후 완성된 작품에서만 볼 수 있다. 1926년 원고는 선과 악의 투쟁에 초점을 맞추고 있다. 선은 죽음 너머 세상을 본 나사로로 상징되고, 악은 나사로를 제왕에 대한 위협으로 본 두 로마 황제로 표현된다. 나사로를 제외하고 다른 모든 등장인물은 후기 원고에서 가면을 쓰지만 전기 원고에서는 반대로 나사로를 제외한 모든 인물들이 가면을 벗고 있다. 가면과 코러스가 없는 1925년 원고는 보편적인 인간의 문제보다는 개인의 이야기로 비극이 축소되는 한계를 드러냈다.

1926년 3월 3일, 오닐은 〈나사로 웃었다〉 읽기를 시작했다. 3월 6일 그는 "나사로 진짜 원고 집필 시작"이라고 작업 일지에 적는다. 3월 9일 처음 다섯 장면의 원고를 완성한 후, 그는 그동안 해오던 방법에 회의를 느끼면서 〈위대한 신 브라운〉이 거둔 성공에 고무되어 "그리스와 엘리자베스 시대의 참된 연극으로 돌아가서 예배의 기능을 지닌" 실험적 작품을 쓸 결심을 했다. 〈샘〉〈백만장자 마르코〉〈위대한 신 브라운〉에서 추구했던 영원불멸의 주제가 이 작품에서 그 정점에 도달했다. 그는 당시 니체를 읽으면서 새로운 삶의 의미를 탐구하고 있었는데, 그는

이 작품에 자신의 모든 사상과 최고의 문장이 투입되었다고 자부했다. 1926년 5월 14일 케네스 맥고완에게 보낸 편지에서 오닐은 〈나사로 웃었다〉에 관해서 자신만만한 견해를 표명하고 있는 것을 볼 수 있다.

〈나사로 웃었다〉 원고를 끝냈습니다. 초고입니다. 11일입니다. 버지(Budgie, 애그니스의 여동생 마저리(Margery))가 타자를 치고 나면 원고에 손댈 일이 많을 겁니다. 할 수 있다면, 그동안에 나는 〈이상한 막간극〉을 시작할 예정입니다. 나의 창조적 충동이 물살을 타게 되면 말이죠.

〈나사로 웃었다〉에 관해서 나는 무슨 말을 할 수 있나요? 그 작품은 나에게 너무 가까이 와 있습니다. 마치 내 눈을 누르는 듯해서 나는 그것을 볼 수 없습니다. 내가 보기 전에 당신이 와서 한번 '살펴봤으면' 합니다. 확실하게도 그 작품은 내가 지금까지 써온 것 중에서도 최고의 문장이 될 것입니다. 그 작품은 분명히 다른 어떤 작품보다도 극장의 '구성물'에 속합니다. 〈백만장자 마르코〉와 시적 부분이 유사하지만 전적으로 다른 작품입니다. 내가 지금까지 썼던 어떤 작품보다도 엘리자베스 시대다운 작품입니다. 그런데, 또 다릅니다. 그 전에 사용했던 것과는 전혀 다른 의미에서 가면을 사용합니다. 엄청나게 연극적 의미를 담고 있는 가면입니다. 가면은 현대 연극의 음향과도 같은, 그리고 진정한 매개체로서의 기능을 다합니다. 정말이지 나는 〈나사로 웃었다〉와 같은 작품을 알지 못합니다. '나사로'를 연기할 수 있는 배우를 알지 못합니다. 주인공 말이지요. 완전 패배한 사람이 무의식 속에서 죽음의 공포를 드러내면서 웃는 연기를 할 수 있는 사람을 어떻게 구할 수 있습니까? 그러나 걱정 마세요. 나는 〈위대한 신 브라운〉에서 할 수 있다고 느꼈습니다. 간단히 말해서 〈나사로 웃었다〉는 어떤 범주에도 끼지 못하는 작품입니다. 그 작품에는 우리가 알고 있는 따위의 플롯이 없습니다. 당신이 읽어보는 편이 낫겠습니다. 지금은 나 자신도 할 수 없는 설명을 애써 하려고 하는 것 보다는 더 이상 말하지 않는 것이 좋겠습니다.

〈나사로 웃었다〉의 제목은 신약성서 요한복음 제11장 35절 '나사로의 부활'에서 얻어왔다. 극은 나사로가 죽은 후 다시 살아서 돌아온 이후부터 시작된다. 성경 이야기는 널리 알려진 것이기에 줄거리는 압축되고, 상당 부분 생략되었다. 이 때문에 갈등과 역전의 극적인 대립상이 약화된 것이 결점으로 지적되고 있다. 배우의 표정을 볼 수 없는 가면 때문에 인물들은 추상화되고 도식화되어 성격 창조는 여의치 않았다. 오닐은 "가면의 사용이 비개인적 집단의 군중심리를 나타내고 있다"는 말을 하고 있다. 가면은 인종, 세대, 성격으로 구분되는 여러 집단의 공통적인 특성을 표현하고 있는데, 그 가면은 〈위대한 신 브라운〉에서 사용된 내면심리를 나타내는 개성적인 가면과는 구별된다. 이 작품이 갖는 또 다른 실험성은 군중극에서 볼 수 있다. 군중은 등장인물과 관찰자라는 이중의 역할을 수행하고 있다. 웃음의 코러스를 반복하는 군중들의 양식화된 대사는 신선한 충격이다. 이런 대사 처리는 예배 형식에서 얻어온 것이다. 오닐은 이 작품의 주제가 "인간과 신의 관계"라고 말하고 있다.

　인물의 추상성, 신비주의, 철학적 내용, 대사 언어 등도 이 작품이 제기한 문제점으로 지적되는데, 리얼리즘 연극을 탈피하려는 작가의 실험 때문에 그런 점은 불가피한 일이었고, 오닐 자신이 말했듯이 이 작품은 내용보다는 극의 형식에 치중한 작품이기에 그런 지적은 충분히 이해될 수 있는 부분이 있다.

　나사로는 누구인가. 인생을 긍정하고, 죽음의 공포를 부정하고, 영원회귀를 신봉하는 존재라고 오닐은 말하고 있다. 나사로의 반대 입장에는 미리암, 카이사르, 칼리굴라가 있다. 오닐이 이 작품을 쓰면서 영향을 받은 정신적 배경에는 칼융의 집단무의식, 니체의 영원회귀 사상, 에머슨과 소로의 초월주의, 동양 사상과 성서 등이 있다. 이런 철학적인 요소들이 극 속에 충분히 용해되지 않고 있는 점, 나사로와 칼리굴라의 사상적 대립이 피상적으로 다루어지고 있는 점 등

의 문제를 평론가들이 지적하지만, 〈나사로 웃었다〉는 "상상적 연극을 위한 대본 (play for an imaginative theatre)"이며, 4막 8장에 420명의 역할이 있는 대작이라는 점을 염두에 두고 고찰해야 한다고 생각한다. 이 작품은 오닐 극 전환기에 자리하는 걸작이며, 그 실험적 기법은 현대 연극사에서 높이 평가되는 업적이라 할 수 있다.

　작품의 구조적인 특징은 반복적이라는 데 있다. 막이 시작되면 나사로의 설법이 시작된다. 그 대상은 유대인들인데, 유대인들은 그의 설교를 듣고 두 파로 분열되고, 그의 추종자들은 로마 군사들에게 학살당하는 고난을 겪게 된다. 예수 그리스도의 수난이 이어지고, 나사로는 새로 탄생한 디오니소스적인 구세주로 칭송된다. 그러나 그는 카이사르와 칼리굴라, 왕비 폼페이아 등을 위시해서 수많은 사람에게 영향을 끼치며 그들의 전신(轉身)을 가능케 하지만, 나사로 자신은 처참하게 죽는다. 이런 결과는 죽음을 부정하는 그의 인생 긍정론이 허망한 환상처럼 생각되는 요인이 된다. 나사로의 '웃음'도 세상을 바꿀 수 없다고 생각하게 된다. 하지만 이 작품에서 도입된 '웃음'의 장치는 존재의 문제를 추구하는 효과적인 기능이 된다. '웃음'은 긴장을 해소하고, 존재의 부조리를 인식하는 합리적인 수단이 되기 때문이다.

　문제는 이 작품의 무대 형상화의 어려움이다. 1928년 패서디나에서의 초연(길모어 브라운 연출)은 420명의 역할을 159명으로 줄였기 때문에 숱한 이중 역할 속에서 실행되는 어려움이 있었다. 1950년 캘리포니아대학교 버클리 캠퍼스 공연(프레드 오린 해리스 연출, 그레코로만식 야외무대)은 대사 무삭제 공연이었는데 코러스의 입을 다물게 하고, 나사로의 고양된 언동을 음악으로 보완하는 창의성이 반영된 무대였다. 트래비스 보가드(Travis Bogard)는 그의 「유진 오닐 희곡론」 (*Contour in Time*, Oxford University Press, 1972, p.289)에서 이 공연에 관해서 언

급하고 있다.

버클리 공연에서 보여준 코러스는 대본대로 큰 규모로 실현되지 못하고 남녀 20명으로 축소되었다. 단순화된 무대는 오히려 연극에 대한 흥미를 더욱더 고조시켰으며, 나사로 이야기는 흡인력이 있었다. 폼페이아, 칼리굴라, 카이사르, 그리고 미리암은 오닐의 인물 가운데서 가장 잘된 인물 연구 가운데 하나라고 지적할 수 있다. 나사로 곁에서 침묵을 지키는 미리암 때문에 오히려 나사로의 '휴머니티'는 살아나고 생동감에 넘쳤다. 제4막 제1장에서 카이사르가 하는 긴 독백은 놀라운 박력에 넘쳐 있었다.

이 작품은 죽음과 삶, 신과 인간에 관한 오닐의 끈질긴 철학적 탐색이 낳은 걸작이었지만 가면의 사용, 음악과 무용의 배합, 코러스의 효과적인 사용, 상징적 인물의 창조 등 난제들은 연출가를 괴롭히면서 동시에 그들의 상상력을 자극하는 요인이 되었다.

『샌프란시스코 크로니클』 1928년 4월 10일자 평에서 조지 워런은 "열광적인 관객의 갈채"를 받고 공연은 성공적으로 끝났다고 전하고 있다.

공연은 연출가 길모어 브라운의 승리였다. 작품은 연극이라기보다는 400벌의 의상, 300개의 가면, 125명의 군중과 합창단이 펼치는 빛나는 '패전트'였다. 라인하르트의 〈기적〉 작품 이후 캘리포니아에서 공연된 최대의 공연이었다. 코러스와 군중은 그리스 비극이었다. 오닐은 그 토대 위에 효과적이며, 압축된, 무서운 멜로드라마를 추가했다. 연출가 브라운의 어려움은 이런 다양한 요소를 조화롭게 정리하는 일이었다. 이를 위해서 그는 행동을 양식화하고, 군중의 동작을 통합하며, 고도의 다채로운 그림을 만들어냈다. 가장 잘된 장면은 여덟 개 장면 중 두 번째 장면과 마지막 장면이다. 군중 장면은 최

고의 그림이었다. 나사로는 춤을 추고 웃었다. 화형을 당하는 나사로는 칼리굴라에게 "죽음은 없다!"라고 말한다. 군중들은 이 장면을 숨을 죽이며 보고 있다. 그들의 얼굴에 불꽃이 반영되고 있다. 이 말을 합창이 되풀이하고, 아름답고 힘찬 음악이 뒤따른다. 나사로 역의 어빙 피첼은 놀라운 기량을 보여주었다. 4분간 계속된 그의 웃음은 풍성한 음량과 울리는 소리로 그를 절정에 도달케 했다.

9
버뮤다 섬의 태양과 달 : 오닐의 두 여인

오닐은 모순으로 가득 찬 인생을 살았다. 그와 애그니스와의 관계를 보면 이런 생각은 더욱더 확실해진다. 오닐은 희곡 창작과 무대 공연 때문에 분주하게 거처를 이리저리 옮기면서 살고 있었다. 그는 작품을 탈고하고도 리허설 과정에서 연출가와 협의하면서 수시로 고쳐나갔다. 입센도 일곱 번을 고쳐 썼다지만, 오닐도 예외는 아니었다. 피곤하고 고통스럽더라도 작품에 관한 문제는 현장에서 문제 해결의 실마리를 쉽게 찾을 수 있었다. 그러나 복잡하게 얽히는 사랑의 미로는 깊은 상처와 아픔만을 남겼다. 루이스 셰퍼는 이 문제에 관해서 적절한 논평을 하고 있다.

오닐이 지향하는 목표는 세속적인 성공이 아니다. 비평적 갈채와 문학적 불멸성도 아니다. 그의 주 목적은 자신의 구제였다. 그의 목표는 작품을 통해서 자신의 내면에 쌓여 있는 억압과 폭풍을 잠재우는 일이었으며, 자신을 세상 사람들에게 정당화시키지 못하면, 적어도 자기 자신에게만은 정당화시킬 수 있도록 하는 일이었다.

오닐은 지난날 애그니스에게 수많은 편지를 써서 항상 그녀에 대한 사랑을 다짐하고 맹세했다.

오, 나의 사랑 애그니스, 나의 작은 아내 애그니스, 나는 당신을 원해. 필요해. 너무나 사랑해! 아름답고, 갸륵한 사랑스러운 나의 아내여!(1920.2.4)

유진이 객지에 나가면 이런 내용의 편지가 수없이 애그니스에게 전달되었다. 그런데 놀라운 일은 사랑의 찬양과 동시에 애그니스에 대한 불평도 수시로 털어놓았다. 오닐은 아이들이 보고 싶다면서 많은 키스를 애들에게 해주도록 편지에서 항상 당부했지만, 반면 그에게는 애들을 멀리하려는 경향이 있음을 여러 정황에서 알 수 있다. 그는 애그니스를 보고도 싶고 외면하고도 싶었다. 그는 애들을 가까이하고 싶고, 동시에 떨어져 있고 싶었다. 이런 모순된 생각을 접하면서 나는 유진의 성격 속에 서로 대립하는 양극화 성질을 보게 된다. 그것은 오랫동안 이어진 사랑과 미움의 착잡한 생활에서 몸에 밴 성향이라고 나는 생각한다. "제기랄, 호텔에서 태어나 호텔에서 죽는다니!"라고 자조적인 말을 내뱉은 유진에게 소속의 문제는 유랑의 고뇌 이상이었다. 그것은 정착 불능의 부조리였다.

유진은 지난 수년간 정신과 의사 스미스 젤리프의 치료를 받고 있었다. 무대미술가 존스도 연출가 홉킨스도 모두 환자였다. 오닐은 브루크팜을 기피하게 되고, 애그니스는 자신의 집필 환경을 고집하고 있었다. 이런 상황에서 두 사람이 충돌하고, 불화가 심화되면서 긴장 상태가 지속되었다. 결국 1924년 9월, 오닐은 더 이상 리지필드의 혹한을 견디지 못하고 건강에 좋은 주거지를 찾게 되었다. 태양과 바다, 꽃향기로 넘치는 버뮤다는 그가 찾은 적절한 휴양지였다. 그는 버뮤다 행을 결심한다. 1924년 12월 1일, 뉴욕발 버뮤다 유람선 포트세인트조지호가 버

뮤다 수도 해밀턴 항구에 도착했다. 선상에는 유진 오닐과 그의 가족들─애그니스, 다섯 살 된 아들 셰인, 애그니스와 전남편 사이에 난 딸 바버라, 가정부 클라크 부인, 그리고 애견 두 마리가 있었다. 애그니스는 31세, 유진 오닐은 36세였다. 검은 머리를 짧게 손질한 애그니스는 언제 봐도 정열적인 눈빛을 지닌 매혹적인 여인이었다. 오닐은 인기 상승세의 작가였다. 그의 검은 눈은 여전히 날카롭고, 침울하고, 깊었지만, 머리칼에는 어느덧 희끗희끗 은빛이 돌았다. 오닐 가족들은 마차를 타고 시내로 들어갔다. 그 당시 섬에는 자동차 운행이 금지되고 있었다. 온화한 기후를 자랑하는 버뮤다 섬은 뉴욕에서 이틀 동안 항해하면 닿을 수 있어서 오닐로서는 이상적인 은둔처였다. 1924년 당시 버뮤다 인구는 2만 4천 명이었다. 반은 영국과 포르투갈 백인이요, 반은 노예였던 유색인 원주민이었다. 오닐이 이주할 무렵 이곳은 관광 붐을 이루었다. 관광객이 연간 2만 명에서 갑자기 60만 명으로 늘어났다. 오닐은 1924년 버뮤다로 가서 1927년까지 부정기적으로 그곳에 머무른다. 오닐은 바다가 보이는 벼랑에 집을 얻고 창작 생활을 시작했다. 그는 버뮤다에서 명작 〈위대한 신 브라운〉 〈나사로 웃었다〉 〈이상한 막간극〉을 집필했다.

1926년 〈위대한 신 브라운〉이 그리니치빌리지 극장에서 1월 23일 공연되었다. 오닐은 이 당시 음주로 인한 건강 악화 때문에 뉴욕에서 정신 치료를 받으면서 금주를 단행했다. 오닐은 메인주에 10월까지 머무르면서 〈이상한 막간극〉 일부를 완성했다. 오닐은 이해 가을, 한 달 이상 뉴욕에 머물면서 매혹적인 배우 칼로타를 만나기 시작한다. 한편, 〈이상한 막간극〉(길드 시어터, 1월 30일)은 대성공을 거두어 퓰리처상을 수상하고, 작품집은 보니 앤 리버라이트 출판사에서 발간되어 베스트셀러가 되었다. 1920년 12월 27일 〈황제 존스〉가 셀빈 극장에서 개막되었다. 이듬해 1월 29일부터는 공연장을 옮겨 프린세스 극장에서 공연되었는데 총

공연 횟수 204회를 기록했으며, 이후 2년간 지방에서 계속 공연되었다.

버뮤다 섬에서 오닐은 수영으로 몸을 단련했다. 그의 수영 파트너는 프로빈스 타운 플레이어스 극단에서 알게 된 샬럿 부인의 여동생 앨리스라는 미인이었다. 그는 앨리스와 수영을 하고, 앨리스의 호텔에서 함께 지내기도 했다. 집으로 앨리스를 초대해서 식사를 나누기도 했는데, 당시 애그니스는 만삭의 몸이었다. 애그니스는 몸매가 날씬한 앨리스에게 신경이 곤두섰다. 오닐과 애그니스는 이 때문에 언쟁이 잦았다. 오닐은 낭만적인 시를 써서 앨리스에게 보내기도 했다.

엘리스에게

태양
그리고 너
두 가지
진실

두 가지
진실
너는 하나
태양
너의 머리칼

너의 눈
바다
순수
자유

녹슨 사슬
영혼을 풀라
현명한 우리
온전한 너

너, 태양, 그리고 바다,
삼위일체!
아름다운 영혼이여
꿈을 전하라

간직하라,
아름다움을
영원으로

애그니스는 오닐과 엘리스의 관계가 별것이 아니라고 믿고 있었지만, 엘리스 때문에 사소한 언쟁은 자주 일어났다. 1925년 봄, 〈느릅나무 밑의 욕망〉이 브로드웨이에서 대성공을 거두자 오닐의 생활은 더욱더 윤택해졌다. 오닐은 버뮤다에서 창작에 열을 올리고 있었다. 때로는 애그니스에게 원고를 주면서 읽어보라고 했다. 그녀가 감동하면 그는 만족스러워했다.

오닐은 친구들에게 버뮤다에 관해서 열광적인 편지를 써서 보냈다. 평론가 네이선에게 말했다. "기후가 좋습니다. 독일 맥주, 영국 맥주는 기차게 좋습니다. 나에게는 너무나 좋은 겨울이에요. 미국 북쪽에서 여러 해 동안 해낸 일 모두 합친 것보다 더 많은 일을 여기 와서 했습니다." 맥고완에게 말했다. "그저 오기만 하면 돼! 이곳은 멋진 곳이야!"

14세의 아들 유진 주니어가 혼자서 뉴욕을 출발해서 버뮤다에 왔다. 이 소년은

어머니 캐슬린과 의붓아버지와 살고 있었다. 오닐은 그를 좋아했지만 좀처럼 만날 기회가 없었다. 오닐은 아들과 오랜 시간을 해변에서 지냈다. 때로는 아들을 데리고 해밀턴으로 나가 관광을 하고 옷을 사주기도 했다. 오닐은 착한 아버지가 되려고 노력했지만, 그렇게 되는 법을 몰랐다. 그 아들이 1년 전에 자전거를 타다 머리를 다친 적이 있다. 캐슬린은 롱아일랜드의 병원으로 아들을 보내고, 오닐에게 전화를 했다. 오닐은 그 시간에 뉴욕을 출발해서 프로빈스타운으로 가고 있었다. 그는 캐슬린에게 자신의 은행 계좌를 알려주고 전문의를 수소문해서 보냈다. 오닐은 아들의 용태를 시시각각으로 확인하면서 각별히 신경을 썼다. 아들은 병원에 5주간 있었다.

애그니스는 에드워드 7세 기념병원 산실(産室)이 싫었다. 대신 집에서 아기를 낳고 싶었다. 그들의 집 '캠프시(Campsea)'는 지붕이 허술한 목재 방갈로였다. 오닐은 적당한 집을 찾다가 산호석으로 지은 '사우스콧(Southcote)'을 발견했다. 오닐과 애그니스는 이 집에서 첫날을 단둘이서만 지냈다. 그날은 결혼 7주년 되는 날이었다. 그러나 오닐은 선물로 주문한 중국제 실크 숄이 도착하지 않아서 울적했다. 1925년 5월 14일 애그니스는 딸을 낳았는데 이름을 우나(Oona)라고 지었다. 아일랜드 말로 애그니스였다. 미국으로 떠나기 전 이들 부부는 사우스콧에서 두 달 반을 더 지냈다. 아름다운 봄날이 계속되었다. 만발한 협죽도 꽃향기가 해변에 가득 찼다.

1925년 브로드웨이에서 공연 중인 〈느릅나무 밑의 욕망〉에 대해서 영아살해와 근친상간의 반도덕성을 이유로 뉴욕 지방검사가 공연 중지를 요구했다. 맥고완 등 지지자들의 항의문이 참작되어 지방검사는 이 문제의 해결을 민간 재정위원회에 일임했다. 동 위원회는 공연 중지 이유 없음이라는 결론을 내렸지만 이후 이 작품은 다시 물의를 일으켜 보스턴에서는 시장 명령으로 공연이 금지되었다. 이

런 조치에 영향을 받고 영국에서도 공연이 중지되면서 급기야 이듬해 로스앤젤레스 공연에서는 배우 전원이 구속되고 재판에 회부되는 사건이 발생했다. 이해 12월 10일, 작품 〈샘〉이 그리니치빌리지 극장에서 공연되었다.

1926년 1월 23일 그리니치빌리지 극장에서 〈위대한 신 브라운〉이 공연되고, 브로드웨이로 진출해서 계속 9월 28일까지 공연되었다. 이 당시 유진 오닐은 연간 2만 달러의 수입을 올리면서 유복한 생활을 즐기고 있었다. 1926년 2월 그는 버뮤다의 호화저택 '벨뷰(Bellevue)'를 임대해서 입주했다. 이 집 과수원 언덕을 내려가면 바로 해변이었다. 주변 풍경도 아름다웠지만, 집 안에 들어서면 빅토리아 시대의 품위와 고전적 격조가 어울리는 아름다운 장식이 눈길을 끌었다. 벽난로 앞에서 오닐은 작품을 집필하거나, 책을 읽거나, 또는 그리스 비극을 연구하면서 지냈다. 정원에는 히비스커스꽃이 만발하고, 잔디밭에는 프리지어꽃이 피어 있었다.

1926년 2월, 이들은 다시 버뮤다로 돌아왔다. 처음에는 벨뷰에 있다가 200년 역사를 자랑하는 스피트헤드 저택을 구입해서 정착했다. 같은 해 6월 13일 유진 오닐은 예일대학교에서 명예 문학박사 학위를 받았다. 그리고 오닐 가족은 미국으로 돌아와서 잠시 뉴욕에 머문 다음 메인주 벨그레이드 레이크(Belgrade Lakes)의 룬 로지에서 여름 휴가를 보냈다. 유진 오닐 주니어, 애그니스의 딸 바버라, 그리고 여타 방문객들이 함께 지냈다. 이들 가운데 칼로타 몬터레이가 있었다.

오닐은 이 당시 애그니스와의 관계가 원만하지 않았다. 그는 애그니스가 리지필드에 머무르고 있을 때, 뉴욕시로 나들이하면서 칼로타를 계속 만났다. 애그니스는 자녀들을 데리고 1926년 11월 20일 버뮤다로 갔다. 오닐은 1주일 후 가족과 합류했다. 그는 버뮤다에 돌아와서 애그니스에게 칼로타와 만난 일을 털어놓았다. 12월, 오닐은 애그니스에게 스피트헤드에 있는 자신의 원고를 송부해줄 것을

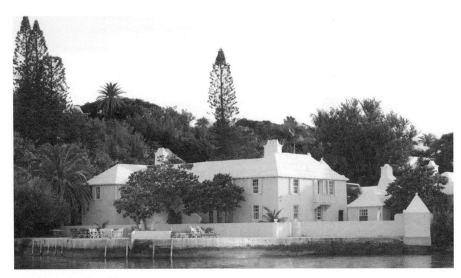

버뮤다의 스피트헤드 저택

요구했다. 그리고 앞으로 자신들의 관계는 완전히 자유롭다고 선언했다. 그해 크리스마스, 오닐은 애그니스에게 결혼생활을 더 이상 지속할 수 없다고 말했다. 그는 칼로타와의 관계를 고백했다. 애그니스는 극력 말렸으나 여의치 않았다. 그녀는 뉴욕으로 와서 오닐을 만나고 난 후 체념하고 이혼에 동의했다. 오닐의 연수입중 3분의 1, 연간 2,400달러의 생활비와 스피트헤드 유지비, 그리고 그 저택의 소유권을 약속받았다. 애그니스는 1928년 1월 14일 바버라와 함께 버뮤다로 갔다.

오닐은 칼로타 몬터레이를 만난 후 친구 리핀에게 보낸 편지에서 이렇게 말했다. "기분 전환으로 메인 호수는 좋은 곳입니다. 근처에 연극인들도 살고 있습니다. 플로런스 리드가 근처에 있고, 〈털북숭이 원숭이〉 뉴욕 공연에 출연했던 미모의 여배우 칼로타 몬터레이도 가까운 곳에 있습니다." 칼로타의 세 번째 남편 랠프 바턴은 잡지 『뉴요커』의 삽화가였다. 칼로타는 당시 그와 별거 중이었다. 바턴의 친구들은 두 사람의 별거를 아쉬워했다. 두 사람은 한동안 뜨거운 연인이었다.

두 사람이 주최한 호화찬란한 파티는 뉴욕의 화젯거리였다. 문화예술계 저명인사들이 주로 파티에 참석했기 때문이다. 1926년 초, 그 파티가 돌연히 취소되고, 3월에 칼로타는 이혼 소송을 제기했다. 두 사람 모두 이전에 두 번 결혼하고 두 번 이혼한 일이 있었다.

칼로타는 오닐을 만난 소감을 친구에게 이렇게 말했다.

나는 메인에서 조용하게 지내고 있었습니다. 나는 산책을 하고, 수영을 했어요. 어느 날, 나를 초대한 마버리가 오닐 부부가 오후에 차 마시러 오는데 함께 만나겠느냐고 말했어요. 나는 그분의 신세를 지고 있었지요. 오닐은 나를 만나자마자, "아, 당신이 칼로타 몬터레이지요. 만나고 싶었습니다"라고 말했습니다. 이런저런 얘기를 나누다가 느닷없이 나의 성생활에 관해서 묻는 것이었어요. 그래서 방금 이혼해서 남자가 없다고 말했더니 애인이 있어야지라고 말했습니다. 나는 없어요, 애인 없어요라고 쏘아붙였습니다. 오닐은 나를 기억하고, 나에게 아주 친절하게 대해주었습니다. 그러나 나는 냉담하게 대했습니다. 차 마시는 동안에 애그니스는 작가들과 연극인들에 관해서 마냥 떠들어댔지요. 그녀는 나에게 고개를 돌리며, 몬터레이 양, 당신은 아무개, 아무개를 알지요, 그렇지요? 그렇게 말할 때마다 나는 모릅니다라고 대답했습니다. 차를 마신 후, 마버리는 나에게 오닐과 함께 수영하라고 말해서 함께 호숫가로 갔습니다. "당신은 나를 싫어합니까?" 오닐은 말했습니다. "저는 당신을 잘 몰라요. 그런데 어떻게 좋아하고 싫어하겠어요?" 이렇게 응수했지요. 오닐은 수영복으로 갈아입고 나왔는데 여자용 수영복이었습니다. 맞지 않았지요. 남자용이 없었기 때문이었습니다. 그 수영복은 마버리의 것이었습니다. 그는 수영복에는 신경 쓰지 않고 바다로 헤엄쳐나갔습니다. 그 순간, 나는 저 남자 괜찮다고 생각했습니다. 수영을 아주 잘했거든요.

플로런스 리드는 오닐과 칼로타의 만남을 계속 주선했다. 오닐은 칼로타가 아

주 매력적이라고 생각했다. 오닐이 칼로타에게 관심을 갖기 시작하자 애그니스는 불안한 마음을 감추지 못했다. 칼로타가 떠나자, 오닐은 엘리자베스 마버리에게 칼로타의 뉴욕 주소를 물었다. 나중에 뉴욕에 가서, 그는 칼로타를 만났다.

오닐은 1926년 가을 약 한 달간 뉴욕에 머물렀다. 그는 하버드 클럽에 머물고 있었다. 애그니스와 아이들은 버뮤다에 있었다. 오닐은 칼로타와 만날 수 있는 분위기가 조성되어 기쁨을 감추지 못했다. 칼로타는 아름답고, 부유하고, 지식이 많고, 세련된 여인이어서 따르는 남자들이 많았다. 둘이 만날 때마다 오닐은 애그니스와의 생활이 부적절했다고 생각했다. 애그니스는 그만큼 가사일이 서툴렀다. 정돈과 정리를 할 줄 몰랐다. 칼로타는 달랐다. 오닐이 칼로타에게 끌린 중요한 이유가 바로 칼로타의 능숙한 살림 솜씨였다. 칼로타는 이렇게 회상했다.

우리 두 사람은 40대였습니다. 두 사람 모두 결혼 경험이 있었어요. 오닐이 결혼생활에서 바라는 것은 낭만적 사랑보다는 정돈된 생활이었어요. 생활을 관리하는 사람이 필요했습니다. 오닐은 만날 때마다 자신의 불행한 성장 과정을 말해주었습니다. 가정이 없는 떠돌이 생활이라고 말했습니다. 나는 듣기만 했습니다. 그는 슬픈 표정을 짓고 자신의 얘기를 한없이 늘어놓았습니다. 늦은 밤, 함께 있다 갈 시간이 되면, 훌쩍 뛰어 나갔다가, 다음 날 또 찾아와서 같은 얘기를 길게 늘어놓았습니다. 가슴 아픈 일이었습니다. 처음에는 아주 곤혹스러웠지만 차츰 나의 모성 본능이 발동되기 시작했습니다. 재능 있고 성실하게 일하는 이 사람을 돌봐줘야겠다는 생각이 들었습니다.

칼로타는 계속해서 말했다.

어느 날, 오닐이 차 마시러 왔습니다. 감기에 걸려 있었습니다. 그는 자주 감기에 걸렸습니다. 그는 늘 했던 것처럼 슬픈 눈동자로 나를 응시하더니 말

했습니다. 나는 당신이 필요합니다. 그는 나를 사랑한다는 말 대신 당신이 필요합니다, 당신이 필요합니다, 이런 말만 계속했습니다. 정말 그는 나를 필요로 했습니다. 그는 건강도 좋지 않았습니다. 그는 제대로 먹지도 못하고 있는 듯했습니다.

그러나 이해하기 힘든 것은 오닐이 같은 시기에 애그니스에게도 "당신이 필요하다"는 말을 계속하고 있었다는 것이다. 1927년 4월 25일경 애그니스에게 보낸 편지를 보자.

나는 당신이 필요합니다, 당신이 필요합니다, 필요합니다! 우리들이 함께 살던 시절 그 어느 때보다도 나는 지금 당신의 필요성을 느낍니다. 나의 이 같은 느낌을 설명하기란 너무나 어려운 일입니다. 지금은 내 생애에 있어서 아주 중요한 시기입니다. 시련의 기간입니다. 내가 지금까지 세운 모든 것이 시험되고 있습니다.

1927년 4월 16일 애그니스에게 보낸 편지에는 또 이런 사연이 적혀 있다.

(전략)… 내가 말하고 싶은 것은 지금 이 집에 당신이 없으니 너무나 외롭다는 것입니다. 사랑하는 당신이여, 당신이 너무나 그리워요! …(중략)… 텅 빈 집 책상 앞에 앉아 있으니 나는 혼자 있다는 적막감에 사로잡힙니다. 늦은 시간 홀로 있어도 당신이 오는 소리는 들리지 않고, 침대에 누워 있어도 내 영혼을 충족시켜주는 나의 반쪽이 옆에 없습니다. …(중략)… 내가 이런 생각을 하지 않는다고 당신은 생각하겠지만, 사실은 이런 생각을 많이 하고 있습니다. 당신을 사랑합니다! 지난 9년 동안, 나는 오직 당신만을 사랑했고, 내 모든 것을 바쳐서 사랑했습니다. 나는 바깥세상이 재미없어도 당신에게만은 기쁨을 주고, 목숨을 바쳐 사랑했습니다.

1927년 9월 19일 애그니에게 보낸 편지에는 칼로타를 대수롭지 않게 언급하고 있으니 이 일도 이해하기 힘든 일이다.

　　나는 칼로타를 몇 번 만났습니다. 지금은 이 문제를 더 이상 말하고 싶지 않습니다. 당신을 만나서 얘기를 하겠어요. 사실상 더 이상 깊이 들어가서 얘기할 것도 없습니다. 당신은 이 일에 대해서 크게 걱정할 필요가 없습니다. 칼로타는 나에게 잘해줍니다. 그녀와 함께 있으면 즐겁지요. 그러나 이것이 그녀와 나 사이의 전부입니다.

1927년 9월 29일 애그니스에게 보낸 편지에도 그녀에 대한 열정은 여전하다.

　　사랑하는 아내여
　　나는 요즘 당신이 너무나 보고 싶어요! 시간은 빨리 가기 때문에 2주일 내에 나는 당신을 보게 될 것입니다. 나는 그날이 오는 것을 참지 못하고 하루하루를 꼽아보고 있습니다! 당신을 내 팔로 껴안고 키스하는 일은 얼마나 멋진 일입니까! 이것을 쓰고 있는 동안에도 당신의 아름다운 얼굴의 이미지가 내 얼굴에 가깝게 와닿습니다.

1927년 10월 24일, 칼로타에게 보낸 편지를 보면 애그니스 못지않게 그녀에 대한 사랑의 고백이 절실함을 알 수 있다. 이 같은 사랑의 모순을 어떻게 설명해야 할까. 오닐은 두 여인 사이를 오가면서 심리적인 갈등을 느끼고 있었음이 분명하다.

　　당신이 보고 싶어요! 당신에게 써서 보낼 것이라고는 내 마음의 욕망뿐입니다! …(중략)… 나는 당신이 그리운 나머지 너무나 외롭습니다. 태양과 바

다는 나에게 마음의 평화를 주기 때문에 좋습니다. 당신의 팔에 안기는 평화로운 꿈, 당신을 다시 볼 수 있는 날을 몽상하는 평화로운 꿈. 얼마 안 남았지만, 너무나 긴 기다림의 날입니다! …(중략)… 사랑하는 당신이여, 당신을 사랑한다는 말 이외에는 더 이상 되풀이해서 쓸 것도 없습니다.

오닐은 칼로타의 필요성과 애그니스에 대한 애정을 적절하게 조율하고 있었다. 그러나 문제는 더 깊은 곳에 있었다. 오닐은 애그니스의 사랑이 식었다고 생각했다. 그래도 그는 혼인의 서약을 깨고 싶지 않았다. 11월 27일, 오닐은 버뮤다로 갔다. 그 이후 오닐은 몇 달 동안 칼로타를 만나지 않았지만 단 한순간도 그녀의 모습을 잊을 수 없었다. 오닐은 맥고완에게 편지를 썼다. "심부름 좀 해주게나. 카드와 수표를 동봉하네. 칼로타에게 장미꽃을 보내주게. 크리스마스 날에." 수표는 액면 25달러였다. 오닐의 마음은 장미꽃과 칼로타로 넘쳐 있었다.

오닐은 가정의 불화가 이어지는 동안에도 격렬하게 일했다. 〈나사로 웃었다〉 원고 교정을 하고, 〈백만장자 마르코〉를 다시 읽고, 〈이상한 막간극〉 작업을 했다. 〈이상한 막간극〉은 '의식의 흐름'의 원래 길이가 처음에는 이틀 밤 연속 공연해야 되는 장막극인데, 그는 계속 이 작품의 길이를 압축해나갔다. 그래도 전체 9막에 공연 시간 네 시간을 넘는 대작이었다. 주인공 니나는 오닐 특유의 여성관이 반영된 인물로서 관심이 집중되었다. 오닐은 뉴욕에 가는 일이 싫어졌다. 칼로타와 은행가 제임스 스파이어 사이에 염문이 나돌았기 때문이다. 오닐은 작품을 상의하러 랭그너와 함께 뉴욕에 1주일 동안 머물렀다. 랭그너의 회상은 충격적이다.

오닐은 매일 밤 칼로타를 만나러 외출했습니다. 그는 나에게 칼로타를 사

랑한다고 말했습니다. 칼로타는 너무나 일 처리를 잘한다는 것입니다. 애그니스는 사무적인 일에 무능하다는 것입니다. 그해 겨울, 〈백만장자 마르코〉와 〈이상한 막간극〉을 연습하고 있었습니다. 오닐은 애그니스와의 이혼 얘기를 꺼냈습니다.

오닐은 버뮤다로 돌아가서 6개월 동안 칼로타 문제를 심사숙고했다. 1927년 11월, 오닐은 뉴욕으로 가서 다시는 버뮤다로 돌아오지 않았다. 그는 연말과 이듬해 연 초, 뉴욕 웨스트 46번로 웬트 호텔에 기숙하면서 〈백마장자 마르코〉와 〈이상한 막간극〉 연습장에 부지런히 드나들었는데, 틈만 나면 칼로타를 만나 정을 다지고 사랑을 고백했다. 오닐은 이 당시 프로빈스타운 플레이하우스의 재정적 후원자였던 노먼 윈스턴과 가깝게 지냈는데, 노먼에게 칼로타와 결혼하겠다는 뜻을 밝혔다고 한다. 그는 애그니스에게 여러 차례 솔직하고도 따뜻한 편지를 보내면서 자신의 입장을 해명했다. 다음은 12월 20일자의 편지이다.

(전략)… 내 말은 당신이 하고 싶은 일을 마음대로 하라는 겁니다. 솔직히 말해서 나는 개의치 않아요. 당신은 나를 더 이상 괴롭히지 않으니까. 정말이지, 당신은 당신이 할 수 있는 마지막 카드를 다 썼어요. 내 자신 속에 있는 감정이 다 죽었기 때문에, 나는 작품 쓰는 일 이외에는 그 무엇에 대해서도 관심이 없어요. …(중략)… 당신의 마음을 들여다보세요. 진실을 직면하세요. 당신은 이미 나를 사랑하지 않습니다. 당신은 오랫동안 나를 사랑하지 않았습니다. 아마도 당신은 과거 나에게 진정한 사랑을 느꼈는지 모릅니다. 나도 그랬었는지 모릅니다. 그러나 결혼생활은 내가 원한 대로 그렇게 되지는 않았습니다. 지금 그것을 새삼 얘기한들 무슨 소용이 있겠습니까. 그렇습니다. 우리는 지금 서로 사랑하지 않습니다. 이것은 사실입니다.

진

이 편지를 받고 애그니스는 답장을 썼다. 그 답장을 보고 오닐은 12월 26일 다음과 같은 편지를 다시 애그니스에게 보냈다.

친애하는 애기

조금 전에 당신의 편지 받았소. 당신은 나의 뜻을 이해한다는 말이군요. 정말 이해하는지 궁금하오. 나도 변두리 숲만 쑤시고 다니는 일은 싫어요. 핵심을 건드리고 싶어요. 나는 사랑하는 사람이 생겼소. 아주 깊이 사랑하오. 그 사랑을 의심할 수는 없소. 그 여인도 나를 사랑하오. 그 여인의 사랑을 나는 의심할 수 없소. 이런 상황 속에서 나는 당신과 함께 살수가 없어요. 당신이 나와 살고 싶어도 할 수 없소……. 우리는 언제나 약속했지요. 우리가 다른 사람을 사랑하게 되면, 그 사랑을 부정하거나, 그 사랑에 대해서 논쟁을 하지 말고 정직하게 그 사랑을 직면하자. 내가 지금 당신에게 이해를 구하는 것은 바로 이런 사랑이오. …(중략)… 이혼해주세요. 우리가 합의한 것은 바로 이런 상황이 생기면 그렇게 하자는 것이었습니다. 이것은 우리가 할 수 있는 유일하고도 올바른 일이라 생각됩니다. 서로가 서로에게 자유를 주기 때문에, 이것은 당신에게도 바람직하고, 나에게도 바람직한 일입니다. 사람들이 별거하는 경우는 종교적인 이유 때문입니다. 그것은 헤어지고 다시 만나기 때문에 아주 해로운 일입니다. 그것은 몰래 사랑을 꾀하는 일입니다. 그것은 우정을 나눌 수도 있는 사람들에게 증오감을 갖도록 하고 원수에게 복수하도록 만듭니다. …(중략)… 이 편지는 나의 결심이 최종적이라는 것을 알리려는 것입니다. 우리는 다시 함께 살 수 없다는 것을 이해시키려는 것입니다. 나는 다시금 버뮤다로 돌아가지 않을 것입니다. 당신이 나에게 다시 오게 되면 우리는 별거할 수밖에 없습니다. 나의 편지는 다음의 사항을 명심하자는 것입니다. 우리는 서로 돕고 사는 친구처럼 살아가야 하고, 싸우고 욕설하며 경박하게 신문기사에 오르내리는 일은 삼가야 합니다. 입을 다물고, 세상 사람들이 자기 일에 몰두해야지, 그들이 우리의 불행을 이용하면 안 됩니다. 우리들 아이들이 우리의 이별을 이해하고 용서하도록 해야 합니다. 만일 우리

들이 진흙탕 싸움을 하게 되면 그들은 우리를 이해하거나 용서하지 않을 것입니다. 결론적으로 말해서, 우리는 점잖은 사람처럼 행동해야 한다는 것입니다. 셰인과 우나에게 키스를, 그리고 나의 깊은 사랑, 당신에게도!

<div style="text-align: right">진</div>

오닐은 결혼 문제로 아이들에게 상처를 주고 싶지 않았다. 애그니스는 오닐의 심경 변화에 큰 충격을 받고, 자존심이 상해서 뉴욕에 오지 않았다. 오닐은 윈스턴에게 칼로타와 함께 국외로 여행가는 문제에 관해 자문을 청했다. 윈스턴은 좋은 생각이라고 찬성했다. 오닐은 애그니스를 설득했다. 애그니스는 "이혼 수속 전에 여행가는 것은 좋다"고 말했다.

애그니스와 오닐, 두 사람에게는 이제 과거의 추억만 남았다. 두 사람은 1차 세계대전이 끝날 무렵 그리니치빌리지에서 만나서 사랑을 했다. 그들은 가난했지만 재능이 있었다. 함께 프로빈스타운으로 가서 작가 생활을 개척해나갔다. 아들 셰인이 탄생하고, 오닐의 작품도 주목을 받기 시작했다. 그들의 생활은 쓸쓸하고도 달콤했다. 달콤한 것은 함께 뒹굴고 지냈기 때문이다. 쓸쓸한 것은 오닐이 연습 일정 때문에 자주 뉴욕으로 가서 집을 비웠기 때문이다. 그 당시 가난했던 오닐은 뉴욕에 집을 장만할 수 없었다. 두 사람은 매일 사랑의 편지를 나눴다. 편지 속에는 오닐의 일상생활, 극장 일, 공연 진행 상황, 그의 고독, 사랑의 갈증 등으로 가득했다. 애그니스는 집안일, 셰인 얘기, 오닐에 대한 그리움, 건강 걱정, 술 걱정 등의 내용으로 회답했다. 그녀의 편지 말미에는 언제나 "사랑해요, 당신을. 아들 셰인도 사랑해요!"라고 되어 있었다. 육체적으로도, 정신적으로도 그들은 떨어질 수 없었다. 뉴욕에 머물고 있을 때, 오닐은 애그니스에게 다음과 같은 편지를 수없이 썼다.

나는 당신을 사랑해. 아홉 해를 넘기는 동안 당신을 사랑했어요. 당신만을, 나의 모든 것을 바쳐서 사랑했어요. 지금, 당신은 의심스러운 마음 때문에 안정을 못 찾고 있네요. 당신은 칼로타를 의심하고 있어요. 제발! 그러지 말아요! 여보, 그러면 안 돼! 당신이 내 마음을 볼 수 있다면, 부끄러움이 없는 내 가슴을 볼 수 있다면……. 이 세상 다른 여자들의 육체 전부를 합치더라도 당신의 머리카락 한 올보다 못하다는 것을 당신은 알아야 해요!

애그니스는 오닐의 편지를 받고 블레이크의 시「사랑의 비밀」을 적어 보냈다.

당신의 사랑을 말로 하지 마세요
사랑은 말로 다 하지 못하는 것

애그니스는 어려운 고비를 겪고 있었다. 아무리 오닐이 사랑을 맹세하고, 가정의 평화를 강조해도, 애그니스는 불안감을 씻을 수 없었다. 오닐과의 관계는 예전 같지 않았기 때문이다. 애그니스는 새로운 오닐에 적응하지 않으면 안 되었다. 애그니스는 자신의 문필 활동을 포기했다. 남편이 하는 것이라곤 글 쓰는 일에 몰두하거나, 친구들과 함께 바다로 나가는 게 다였다. 술을 즐기는 사람은 이제 애그니스가 되었다.

애그니스는 셰인이 태어난 겨울 오닐에게 편지를 썼다. 그녀의 불안한 예감에 관한 것이었다. 오닐이 유명해지고 부자가 되면, 그들은 타격을 입고 부서지고 만다는 액운에 관한 것이었다. 그 예감이 지금 현실이 된 것을 애그니스는 뼈아프게 느끼고 있었다. 셰인이 집에 오면 어머니도 없고, 아버지도 없었다. 동생 우나가 잠자리에 든 후, 집 안은 더욱더 음산하고 어두웠다. 크리스마스 축제 분위기는 간 곳이 없었다. 셰인은 친구들에게 나는 왜 크리스마스 선물이 없느냐고 물었다.

그의 친구 페기 앤은 대답했다. "네가 나쁜 애였기 때문이야." "나는 그럴 수도 있어." 셰인이 대답했다. "하지만 우나는 두 살이야. 나쁜 짓 한 적이 없어." 크리스마스인데 애그니스는 아이들을 위한 선물도, 하녀들의 월급도, 식료품 대금도 놔두지 않고 급히 뉴욕으로 떠났다. 후에 알게 된 일이었지만, 오닐은 아이들을 위해 크리스마스 선물 상자를 보냈는데, 애그니스가 그 선물을 애들에게 챙겨주지 않았던 것이다. 이웃 사는 조와 메리 휴버는 아이들이 불쌍해서 사람을 보내 셰인과 우나를 자기네 집 크리스마스 식탁에 데리고 왔다. 셰인은 크리스마스 때 이웃집에 초대받았는데 맨손으로 갈 수는 없다고 생각했다. 그는 낡은 장난감을 누런 포장지에 싸들고 갔다.

한편 뉴욕에서는 오닐과 애그니스가 어색하게 만나고 있었다. 애그니스는 아직도 사랑이 남아 있다고 생각했다. 그래서 오닐이 집에 돌아오기를 바라고 있었다. 애그니스는 그들의 결혼이 끝나지 않았다고 생각했다. 두 사람 사이에 언쟁이 계속되었다. 오닐의 두 작품이 개막 직전이었다. 그는 불안감으로 정신을 차릴 수 없었다.

〈백만장자 마르코〉 무대는 거물 배우 앨프리드 런트가 주인공 마르코 폴로 역을 맡았다. 한편 〈이상한 막간극〉에서는 인기 여배우 린 폰탠이 주인공 니나 역을 맡았다. 이 연극으로 오닐의 이름이 사방팔방에서 화제가 되었다. 애그니스는 여전히 호텔 침실에 처박혀 있었다. 두 아이를 버뮤다에 놔둔 채, 이들 부부는 예전에 하듯이 사랑의 애무를 계속했다. 칼로타는 이즈음 노발대발하고 있었다. 오닐은 성난 칼로타와 화해하느라고 진땀을 뺐다. 시어터 길드가 1928년 1월 9일 〈백만장자 마르코〉의 막을 올렸다. 무대는 옛 베네치아를 재현해서 동양적 왕실의 아름다움과 웅장함이 관객을 사로잡았다. 애그니스는 전남편 사이에 난 딸 바버라와 함께 초연 무대를 보았다. 오닐은 그날 저녁 칼로타와 함께 지냈다. 그는 극

유진 오닐 : 빛과 사랑의 여로

장 근처에 얼씬도 하지 않았다.

1928년 2월 3일(?), 유진이 애그니스에게 보낸 편지를 보면 이별의 원인을 알수 있고, 결심도 단단하다는 것을 알 수 있다.

> 우리는 행복하지 않았습니다. 우리는 서로에게 고통을 주고 미워했습니다. 옛날의 그 사랑은 남은 것이 없습니다. 먼 앞날, 당신이나 나도, 오늘의 이별이 우리 둘이 다시 시작할 수 있는 기회가 되어 다행이었다는 것을 알게 될것입니다. 당신 앞날에 새로운 인생의 비전이 전개되는 것을 당신은 보게 될것입니다. 당신이 행복해질 수 있는 것을 당신이 얻을 수 있는 그런 인생입니다. 나는 그것을 줄 수 없습니다. 당신이 해야 하는 첫 번째 일은 우리의 과거는 완전히, 결정적으로, 철저하게 소멸되었다는 사실을 받아들이는 일입니다. 그 망상을 지워야 합니다. 그때가 되면 서로 돕는 새로운 우정이 시작됩니다. 나를 대신해 셰인과 우나에게도 키스해줘요. 안녕.
>
> <div align="right">진으로부터</div>

이 편지를 받고도 애그니스와 셰인은 계속해서 오닐에게 편지를 다발로 보냈다. 1주일만이라도 좋으니 자식들 곁으로 다시 와 달라는 요청이었다. 오닐은 괴로웠지만 결연하게 다시 편지(1928.2.7(?))를 썼다.

> 1주일만이라도 와달라는 당신의 요청은 좋지 않습니다! 할 수 없어요! 당신에게도, 나에게도, 애들에게도 좋지 않아. 1주일 지나면 나와 당신은 다시 미워하게 될 것입니다. 안 돼요, 애그니스. 우리는 한참 동안 다시 만나지말아야 합니다. 우리 속에서 '소유욕'이 없어야 우리는 진정한 친구가 되어 애들의 부모로서 만날 수 있을 겁니다. 제발 직시해요! 당신도 이것이 옳다는것을 알고 있을 것입니다. 지난 과거를 묻어야 합니다. 지워버리고, 넘어가야합니다. 그때 비로소 우리의 우정은 다시 시작됩니다. 둘 사이에 있는 습관적

이고 파괴적인 생각이나 감정을 씻어버려야 합니다. 내가 지금 가면 나는 당신에게 엄청난 잘못을 저지르게 됩니다. 나도 셰인과 우나를 보고 싶어요. 그러나 당장은 안 보는 것이 그들에게도 이로울 겁니다. 셰인과 우나에게 키스해줘요! 당신이 너무 어려워하니 나는 괴롭습니다.

<div align="right">진</div>

1928년 3월 10일 편지 내용은 밝았다. 오닐이 프랑스에서 애그니스에게 보낸 편지다. 애그니스도 기력을 회복하고 자신의 삶을 찾은 듯, 그런 느낌이 편지에서 감득된다.

나는 프랑스 여행을 즐기고 있습니다. 현재 거처할 집을 물색하는 중입니다. 지방도시의 샤토(고성)가 마음에 듭니다. 셰인과 우나에게 여러 번 우편물을 보냈어요. 런던에서 당신에게 보낸 편지도 받았겠지요. 당신 편지 받아보니 행복해 보이네요. 기쁩니다. 일을 시작한 듯합니다. 스피트헤드 집은 당신이 그곳에 살고 싶으면 팔지 않겠습니다. 나를 뭘로 봐요? 나를 믿어주세요. 당신이 친구처럼 대해주면, 나는 당신이 원하는 대로 최선을 다해 돕겠습니다. 뭣이든 돌봐드릴게요. 다만 절약하세요. 나도 여기서 생활비 적게 씁니다. 행운으로 모은 돈을 어려울 때 쓰면 현명한 일입니다. 네 아이를 키우려면 저축해야지요.

셰인과 우나에게 키스해줘요. 애들이 몹시 보고 싶소. 아빠 잊지 말라고 하세요.

<div align="right">진</div>

애그니스의 스피트헤드 저택 관리에 문제가 생겼다. 오닐은 몹시 격한 편지를 보냈다. 애그니스의 무절제한 낭비에 견디다 못한 그는 스피트헤드 저택을 공매하겠다고 으름장을 놓았다. 금전 문제로 애그니스가 소송을 제기하려는 위협에

대해서도 그는 정면으로 맞섰다. 특히 자녀들을 돌보지 않고 술과 정사(情事)에 함몰된 애그니스에 대해서는 유감스러웠지만, 한편으로 깊은 동정도 아끼지 않았다.

사랑하는 애그니스

어제 당신이 보낸 두 통의 편지를 받고 나는 무척 기뻤습니다. 당신이 좋아하는 일에 몰두하고 있으니 얼마나 좋습니까. 작품 쓰는 일을 다시 시작했다는 소식을 듣고 나는 아주 만족스러웠습니다. 그런 소식을 나는 오랫동안 기다리고 있었습니다. 이제 당신은 당신의 발로 우뚝 서서 인생을 개척하네요! 당신이 필요한 것이 그것이었습니다! 지난 몇 년 동안 그렇게 했으면, 우리는 헤어지지 않고 끝까지 행복했을 것입니다. 내가 주변을 서성거리고 있었던 것도 당신이 할 일을 못하게 한 이유였을 것입니다. 우리들 운명의 아이러니지요. 당신의 대본을 읽을 날을 기다리고 있습니다.

나는 지금 지중해 연안 조용한 마을에서 작품 〈다이나모〉를 쓰고 있습니다. 셰인이 학교에 가게 되었으니 큰 뉴스입니다(필자 주 : 매사추세츠주 레녹스의 기숙학교). 셰인과 우나를 너무나 보고 싶습니다. 그들이 어른이 되어 내 모든 일을 알게 되면 내가 착한 아버지였다는 것을 그들은 알게 될 것입니다.

돈 이야기는 그만합시다. 늘 그러했지만, 당신은 돈 씀씀이에 무관심해서 나는 화가 나기도 합니다. 행복한 가정에서 우리는 얼마나 멀리 벗어나 있었습니까! 정말이지, 얼마나 멀리 떨어져 있었나요! 이런 일에 관해서 쓰고 싶지 않습니다. 지금은 화가 나서 하는 말이 아니고 슬퍼서 하는 얘기입니다. 당신은 '무분별'했습니다. 그것이 쌓이고 쌓였습니다. 당신을 비난하는 것은 아닙니다. 당신과 나는 친구입니다. 당신이 애인을 갖는 것은 당신의 특권입니다. 내가 그 일을 반대하는 것은 웃기는 일입니다. 그러나 나는 반대입니다. 애들에게 키스를. 글을 쓰고 행복하세요.

진

오닐은 1928년 1월 14일 칼로타와 함께 유럽으로 여행을 떠났다. 그의 유랑 생활은 이후 3년간 계속되었다. 이혼 조건이 확정되어 애그니스에게 전달되었다. 버뮤다의 스피트헤드 저택은 애그니스 소유가 된다. 만약에 그녀가 재혼하게 되면 그 저택은 두 자녀들 몫이 된다. 애그니스는 1년에 9천 달러를 받게 되고, 이 가운데서 그녀는 자녀들의 학비를 지불해야 된다. 오닐은 아들 유진 주니어가 예일대학교에 진학하기를 희망했다. 이혼 조건을 보면 그는 애그니스를 위해서, 그리고 자녀들을 위해서 최선의 노력을 다했다고 말할 수 있다. 그는 자녀들이 성장한 다음 자신을 좋은 아버지로 기억해주기를 원했다. 소머스대학에 입학한 셰인이 아버지에게 따뜻한 편지를 보냈을 때, 오닐은 응답했다.

네 편지를 받고 너무나 기뻤다. 피크닉도 가고, 즐거운 시간을 보내고 있다니 다행이다. 너의 생일 선물을 위해 수표를 편지 속에 넣어둔다. 받아서 쓰도록 해라. 내가 아무리 멀리 여행을 가더라도, 나는 언제나 너를 하루 종일 생각하고 있으마. 내 생각이 하늘을 날아서 너에게 가면 너도 내 소식을 듣고 나를 생각하게 될 것이다.

유진은 1928년 10월 중국 여행길에 올랐는데 칼로타와의 언쟁으로 헤어져서 프랑스로 돌아오는 실패를 겪었다. 이유는 유진의 폭음 행각이었다. 그는 객지에서 병에 시달리다가 프랑스로 돌아와서 창작에 매달렸다. 미해결된 이혼 문제로 미국에 돌아가지 못한 그는 작품 〈다이나모(Dynamo)〉를 시어터 길드에 보냈다. 공연은 대실패였다. 오닐이 연습 현장에 가지 못해 작품을 손질하지 못한 것이 실패의 한 가지 원인이었다. 애그니스와 칼로타, 그리고 자신과의 복잡한 관계도 그의 심정을 어지럽혀 정신적으로 안정감을 얻지 못한 것도 중요한 이유가 되었다. 오닐은 해외여행 때 내내 이상한 죄책감에 사로잡혀 있었다. 칼로타를 스캔들에

서 구해내는 것이 그의 관심사였다. 애그니스와의 이혼 수속이 지체되는 것도 세상의 화젯거리가 되었다. 자신의 도피 생활이 사람들 입방아에 오르는 것을 그는 좋아하지 않았다. 인적 드문 프랑스 투렌 지방 고성 '르 플레시스(Le Plessis)'에 칩거한 이유도 사람의 눈을 피하자는 의도였다. 물론 그의 비사교적인 고고한 성격, 그리고 철저하게 절연된 적막강산에서 글 쓰는 평소 습관도 한몫했다. 그는 고성에서 명작 〈상복이 어울리는 엘렉트라〉 집필을 시작했다. 이 작품은 유진 오닐 연구의 석학 트래비스 보가드에 의하면 "칼로타와의 값진 결혼"을 의식한 작품이라는 것이다. 오닐 자신이 이 작품을 완성하는 데 칼로타의 내조가 컸다는 것을 그는 직접 헌사에서 언급했다.

타오하우스 서재의 유진 오닐

10

칼로타 몬터레이, 사랑의 여로
: 〈상복이 어울리는 엘렉트라〉

칼로타 몬터레이는 1888년 12월 28일 캘리포니아주 오클랜드에서 태어났다. 어머니 넬리 다싱(Nellie Tharsing)은 남편과 이별하고 샌프란시스코 부동산 사업에 종사했다. 이들 사이에 탄생한 딸 칼로타는 이모인 존 셰이(John Shay) 부인이 양육했다. 칼로타는 13세부터 16세까지 가톨릭계 학교 세인트거트루드에 다녔다. 칼로타는 1906년부터 1911년까지 런던 연극학교에서 배우 수업을 마치고, 파리에서 공부를 계속했다. 1907년에는 미인선발대회에서 미스 캘리포니아에 뽑혔다.

칼로타는 1911년 변호사이며 사업가인 존 모퍼트와 결혼하고 1914년 이혼했다. 두 번째 남편은 21세의 오클랜드 법률학도 멜빈 채프먼 주니어였다. 이들은 1916년 결혼하고, 1923년 이혼했다. 둘 사이에 딸 신시아가 태어났다. 세 번째 남편은 유명한 캘리포니아의 사업가 랠프 바턴이다. 결혼생활 6년간 칼로타는 월가의 은행가 존 스파이어의 연인이었다. 스파이어는 뉴욕시 박물관을 위시해서 문화예술단체와 기관에 기부금을 내는 사회사업가였다. 칼로타의 네 번째 남편이 유진 오닐이었다. 칼로타는 오닐과 가깝게 지내면서도 은행가 스파이어를 만나

고 있었다. 이유는 돈이었다. 그녀는 오닐에게 자신이 상당한 액수의 저축금을 갖고 있기 때문에 오닐이 돈 걱정 없이 창작 활동을 할 수 있다고 말했다. 오닐은 그 돈이 부자 친척에서 나온다고 믿었다. 사실은 스파이어가 연간 14만 달러씩 지급하는 돈이었다.

칼로타는 미인이었다. 검은 머리, 검은 눈동자, 백옥같이 흰 살결은 이국적 아름다움으로 넘쳤다. 머리와 목이 자랑이었다. 의상은 유명 디자이너 제품이요, 구두는 특별 주문품이었다. 언동이 연기하듯 매혹적이었다. 1915년부터 1924년까지 뉴욕 무대에 섰다. 대부분 단역이었다. 1922년에 뉴욕에서 공연된 오닐 작품 〈털북숭이 원숭이〉에 출연해서 오닐의 주목을 끌었다. 1926년 여름, 칼로타는 엘리자베스 마버리의 초대로 벨그레이드 레이크에 갔을 때 유진 오닐을 만났다.

칼로타 몬터레이

오닐과 칼로타는 뉴욕에서 다시 만나 사이가 깊어진다. 칼로타의 회고에 의하면 오닐은 칼로타의 아파트를 세 번 방문했다고 한다. 올 때마다 그는 "당신이 필요해요, 당신이 필요해요, 당신이 필요해요"라고 자신의 처지를 호소했다고 한다. 그러나 오닐은 이 사실을 확인한 적이 없다. 어느 날 우연히 칼로타는 오닐의 가방 속을 보고 부인의 내조가 부실하다는 것을 알았다. 칼로타는 그 길로 백화점에 가서 남자용 화장품과 필수품을 구입해서 그의

유진 오닐 : 빛과 사랑의 여로

호텔에 보냈다. 칼로타의 모성애가 발동된 순간이다. 이 일로 오닐은 깊은 감동을 받았다.

1926년 오닐은 애그니스에게 칼로타와의 관계를 밝혔지만, 애그니스는 당분간 이 일을 눈감아주었다. 오닐은 당시 〈이상한 막간극〉을 쓰고 있었다. 작품에 묘사된 니나의 성격은 아내, 연인, 어머니, 비서, 친구를 겸한 내조자인데 그가 이상으로 하는 여인상이다. 오닐은 칼로타를 그리워하면서 이런 여인을 몽상하고 있었다. 실상 칼로타는 훗날 자신은 그런 여인이었다고 실토한 적이 있다. 1928년 1월 말, 오닐은 칼로타와 결혼하기로 결심했다. 칼로타는 동의하고, 스파이어의 송금 약속도 받아냈다.

칼로타는 가사를 잘 처리해나갔다. 칼로타는 말한 적이 있다. "나는 옹고집에 무뚝뚝한 아일랜드 사람 유진에게 사는 법을 가르쳤어요." 칼로타는 자랑도 했다. "유진은 훌륭한 동반자입니다. 머리가 좋고, 정신이 살아 있고, 유머 감각도 있습니다. 완전무결한 남자지요. 나는 그를 위해 봉사합니다."(헌팅턴 도서관 원고 88) 오닐은 〈상복이 어울리는 엘렉트라〉 헌사에서 칼로타를 찬양하고 있다. "어머니요, 아내요, 애인이요, 그리고 친구이며 협력자인 당신이여! 당신을 사랑합니다."

애그니스는 버뮤다에서 오닐이 없는 가정이었지만 자녀들을 위해 평온을 유지하고 있었다. 애그니스는 이혼에 합의하는 일을 서두르지 않았다. 오닐이 칼로타와 여행하다가 지치면 집으로 돌아올 것이라고 막연히 기대하고 있었다. 오닐이 영원히 떠났다고 생각하지 않았다. 셰인의 학교생활은 순조로웠다. 오닐은 셰인과 딸 우나에게 간혹 편지를 썼다. 사진을 동봉하는 것도 잊지 않았다. 1928년 2월 초, 오닐은 셰인에게 편지와 함께 15달러를 보내면서 셰인의 선물 구입에 10달러, 우나의 선물을 위해 5달러를 보낸다고 말했다. 또한 그는 "아버지를 잊지

마라"고 당부했다. 1928년 3월 10일, 칼로타와 여행 중 애그니스에게 보낸 편지에서도 그는 아이들 보고 싶다는 말을 잊지 않았다.

　(전략)… 애그니스, 당신의 편지는 행복감에 넘쳐 있었습니다. 나는 기뻐요. 셰인과 우나에게 나를 대신해서 키스해줘요. 나는 애들이 너무나 보고 싶소. 애들이 나를 잊지 않도록 해주시오. 나는 행복하오. 나의 일의 근원적이며 영속적인 가치에 대해서 나는 확신을 갖고 있소. 항상 깊은 우정을 나눕시다.

<div align="right">진으로부터</div>

　1928년 3월 말, 런던에서 보낸 편지를 보면 오닐은 애그니스와 아이들 때문에 고민하고 있음을 알 수 있다.

　이 편지는 너무나 무겁고 괴로운 내용이지만, 나도 어쩔 도리가 없습니다. 당신도 괴롭지만, 실은 나도 괴롭소. 셰인과 우나에 대한 죄책감 때문에, 그리고 당신에게 준 괴로움 때문에 지옥의 아픔을 느끼고 있소. 다른 사람에게 슬픔을 주면, 나는 위축되는 인간이라는 것을 당신은 너무나 잘 알고 있지요. …(중략)… 나는 당신에게 명예롭게 살 수 있는 모든 기회를 주었소. 나는 싸우면서도 나 자신을 희생하겠다고 마음먹었소. 내가 정서적으로나 정신적으로 혼란 상태에 빠져 있을 때, 절실히 필요한 것은 이해와 동정과 도움이었소. 당신은 눈이 멀고, 귀가 먼 벙어리였어요. 왜냐하면 당신은 듣기 싫어했고, 말하기 싫어했고, 보기 싫어했기 때문이오. 나를 증오하고, 나의 불행을 원할 때마다 당신은 생각을 깊이 해봤어야 옳았어요! 정말, 너무 괴롭소. 나는 돈 문제이건, 무엇이건 간에 매사에 공정했소. 당신도 알고 있어요. 당신과 당신의 식구들에게 나는 언제나 관대했어요. 내가 돈의 여유가 없을 때도 그랬지요. 당신의 앞날에 관한 계획은 당신이 원하는 대로, 하고 싶을 때 하세요. 상관없어요. 내 주변, 모든 곳에서 내 인생은 혼란 그 자체입니다. 내가

불행하다는 것은 아니에요. 다만 나는 너무나 많은 것을 포기했어요……. 모든 과거를…… 오로지 나의 행복을 위해서…… 그래서 지금 나의 혼란은 단순히 허상에 지나지 않아요. 유진 오닐이 아무런 뉴스 가치도 없는 이곳에서, 나는 무슨 상관이 있겠어요? 그러니, 당신 편리한대로 무엇이나 하세요. 그러면 좋아질 것입니다.

진

추신 : 셰인과 우나에게 키스해줘요.

오닐은 은밀히 세밀한 여행 계획을 세웠다. 오닐은 은거 생활을 하면서 작품에 몰두하고 싶었다. 오닐과 칼로타는 평화로운 세상, 소란이 없는 세상을 찾고 싶었다. 그는 애그니스가 그의 여행 계획을 아는 것이 싫었다. 애그니스는 둘이서 합의한 사항을 지키지 않았다. 애그니스는 〈이상한 막간극〉에 눈독을 들이면서 오닐에게 더 큰 물질적 요구를 해왔다. 이 때문에 애그니스에 대한 오닐의 태도가 관대한 설득에서부터 증오심으로 변했다. 그는 애그니스의 일상적 습관, 음주 습관, 성적 부도덕성을 비난하며 공격했다. 애그니스가 이혼 수속을 지연시키면서 타블로이드판 신문 기자와 인터뷰를 했기 때문이다. 오닐은 분노했다.

오닐은 애초에 긴 여행을 생각지 않았다. 그래서 스피트헤드에 그의 원고 파일, 노트, 편지, 책 등을 그냥 놔두고 왔다. 뉴런던 저택 문제도 미해결로 남아 있었다. 리지필드 저택은 아직도 팔리지 않고 있었다. 프로빈스타운 집은 유진 오닐 주니어에게 양도했다. 그는 〈다이나모〉의 노트를 챙기고, 모자와 코트만의 가벼운 차림으로 여행길에 올랐다. 예일대 학생이 된 아들 유진에게만은 작별을 고했다. 그는 아들이 여간 대견스럽지 않았다. 아들이 쓴 시가 교지에 발표되고, 아들의 문학 입문을『뉴욕 타임스』가 보도했다.

칼로타는 오닐과 결혼하기 전 열한 살 된 딸 신시아를 남겨두고 왔다. 칼로타는

딸을 어머니 넬리 다싱 부인에게 맡겨놓고 있었다. 신시아는 칼로타의 사생활을 침해하지 않았다. 신시아는 애그니스가 놔두고 온 딸 바버라와 같은 신세였다. 오닐은 버뮤다에 있는 셰인에게 멀리 여행을 간다는 편지를 썼다. "나는 언제나 너와 우나를 무척 사랑한다는 것을 기억해라. 긴 편지를 보내다오. 아버지를 잊지 말고 기억해라."

1931년 어느 겨울 날, 오닐은 셰인과 우나에게 다시 이렇게 편지를 썼다.

> 셰인, 너는 버뮤다 기숙학교가 마음에 드느냐? 대학 준비에 적절한 곳이냐? 그런 생각하기에는 너무 이른지는 몰라도, 그런 방향으로 생각하는 것은 빠를수록 좋다. 너는 나이가 차면 미국에 있는 우수한 예비학교에 가는 것이 좋겠다. 네 자전거를 갖게 되었다니 반갑다. 네가 보낸 두 장의 사진 고맙다. 너도 그렇고 우나도 그렇고 잘 자라고 있구나. 너희들 사진을 액자에 넣어서 내 서재에 놔두겠다. 그래야 너희들 모습을 언제나 볼 수 있지. 너희 둘에게 사랑을 보낸다. 곧 또 편지 쓸게. 안녕.
>
> 아빠로부터

오닐은 프랑스의 고성에 있을 때, 저명인사들을 초대했다. 대부분 연극인들이었다. 오닐과 애그니스가 헤어진 후, 오닐의 절친한 친구들 가운데 케네스 맥고완이나 로버트 에드먼드 존스는 칼로타가 싫어했기 때문에 점차 유진 오닐 곁에서 멀어져갔다. 열아홉 살 된 유진 주니어는 아버지를 방문했다. 우나, 셰인 그리고 신시아는 너무 어려서 초대받지 못했다. 그 당시 40대 중반에 들어선 오닐은 수영으로 단련된 몸이라 건장한 체격이었다. 그는 부가티 스포츠카를 몰고 프랑스 시골길을 칼로타와 함께 시속 150킬로미터로 달리며 달콤한 세월을 보내고 있었다. 그들은 스페인으로 여행을 떠났다. 프랑스의 겨울은 습하고, 추위는 매서웠다.

1928년 10월에 접어들면서, 그는 인도, 싱가포르, 사이공, 홍콩, 상하이, 고베, 요코하마 등지를 방랑자처럼 누비고 다녔다. 1928년 11월 25~30일 편지에 적힌 "칼로타, 용서해줘요. 앞으로는 그런 짓 않겠으니!" 그리고 이듬해 1월 6일 편지에 있는 "용서해줘요, 당신의 도움이 필요합니다. 당신이 없으니 외로워서 미칠 것 같아요" 등의 하소연은 오닐이 술 때문에 객지에서 칼로타와 언쟁을 한 후 사과하는 일이 여러 차례 있었다는 것을 알려준다. 오닐은 간혹 있었던 자신의 술주정과 기행을 예술가에게 흔히 있을 수 있는 '창조적 충동' 때문이라고 말했지만 사실은 애그니스 때문에 쌓인 울분이 폭발하는 것이었다.

1929년 1월 말 3개월 동안의 여행을 마치고 오닐과 칼로타는 프랑스로 돌아왔다. 그들은 프랑스에 1931년까지 머물게 된다. 그들이 머물던 프랑스 서부 투르에서 10킬로미터 지역에 있는 플레시스 성(Chateau du Plessis)은 루아르 강변 르 플레시 마을에 있었다. 두 개의 둥근 탑이 있는 저택은 프랑스 귀족의 후손 세 자매의 소유였는데 집세는 1년에 3만 프랑(당시 약 1,200달러)으로 저렴했다. 방이 서른세 개 있었지만 전기 시설이 없는 고색창연한 성이었다. 칼로타는 탑이 있는 방 하나를 오닐의 작업실로 정했다. 시골 풍경이 내다보이는 전망 좋은 방이었다. 칼로타는 오닐의 건강을 위해 산에서 흐르는 물을 담아서 고성 뒤에 수영장을 만들었다. 집 단장과 수영장 건설에 약 6천 달러의 비용이 들었다.

네 살 된 우나는 아버지를 그리워했다. 열 살 된 셰인은 아버지의 부재를 견디기 힘들어했다. 그는 내성적인 성격이었다. 뉴잉글랜드에 있는 기숙학교에 보냈지만 집 생각으로 몇 달 만에 돌아왔다. 애그니스는 셰인을 뉴저지 웨스트포인트 고향집에 보냈다. 애그니스가 이혼 문제로 네바다에 가 있을 때, 두 아이는 언니 세실이 맡았다. 우나와 셰인은 버림받은 고아가 된 기분이었다.

루이스 셰퍼는 그의 저서 『오닐 : 아들과 예술가(O'Neill : Son and Artist)』에서

고성에서의 생활을 자세하게 전한다. 그에 의하면 오닐은 이곳에서 그리스 비극을 소재로 극본을 창작하는 일에 몰두했다고 한다. 그리스극의 운명론을 바탕으로 현대적인 심리극을 써본다는 생각이다. 이런 착상을 하게 된 것은 에우리피데스의 「알케스티스(Alcestis)」를 번역본으로 읽었기 때문이었다. 버지니아 플로이드의 저서 『유진 오닐의 창작노트』 4월 26일자 내용을 보면 오닐은 호프만스탈의 「엘렉트라」를 아서 시몬스의 번역본으로 읽었는데, 그것이 계기가 되었다고 밝히고 있다. 그는 〈다이나모〉를 끝낸 후, 1928년 10월 아이스킬로스의 「오레스테이아(Oresteia)」 3부작을 토대로 작품 구상을 시작해서 1929년 봄 집필에 들어갔다.

오닐은 고성 탑 집필실이 마음에 들었다. 오닐은 여기서 〈상복이 어울리는 엘렉트라〉 작품에 몰두했다. 주당 7일, 매일 오전 중 너댓 시간의 집필, 오후는 수영과 자전거, 애견과의 산책이었다. 집필 중에는 그 누구도 방해할 수 없었다. 집에 불이 나도 안 된다는 엄명이었다. 식사시간에도 작품 생각에 말 한마디 안 할 때가 많았다. 칼로타도 입을 다물고 있었다. 나중에는 점심식사를 그의 집필실에서 혼자 했다. 오닐은 사람이 싫었다. 속세 일에 묻히고 싶지 않았다. 사교 파티는 어림도 없었다. 칼로타는 이 점을 유의해서 그에게 순종하면서 오닐의 까다로운 성격을 다스리는 인종과 희생의 생활을 계속했다. 그녀는 비서, 간호사, 가정부, 타이피스트 등 온갖 일을 다 하고 있었는데, 이렇게 할 수 있었던 것은 유진 오닐에 대한 깊은 사랑과 존경심이 있었기 때문이다. 칼로타는 수많은 방문객들의 접근을 차단했다. 칼로타는 강압적이고, 질투심이 많았지만, 오닐의 생활을 규모 있게 정리하고 바깥일을 꼼꼼하게 관리했다. 오닐도 이 점 만족하고 있었다. 칼로타는 자신의 사생활을 보호하는 능력이 있고, 강하고, 결단력이 있다고 믿었다. 그러나 지나친 간섭은 오닐이 친구들로부터 멀어지는 요인이 되었다. 칼로타는 오닐

유진 오닐 : 빛과 사랑의 여로

을 지배했다. 오닐은 움츠리고, 칼로타는 밀어붙였다. 오닐은 고분고분하게 말하고, 칼로타는 억센 말투였다. 칼로타는 오로지 한 가지 일에 집중했다. 유진의 집필 환경을 최고로 만들어주는 일이었다.

오닐과 결혼하기 직전 칼로타는 루이스 칼로닐에게 오닐에 대한 자신의 솔직한 심정을 이렇게 말한 적이 있다.

> 그는 나에게 너무나 많은 것을 줍니다. 나는 그의 사랑에 대해서 감사합니다. 때로는 그의 사랑이 나에게 황홀한 종교적 희열을 안겨줄 때도 있습니다! 나는 온 힘을 다해 그가 나에게 베풀어주는 엄청난 행복과 아름다움의 일부만이라도 돌려주고 싶어요! 생각해보세요, 내가 얼마나 축복받은 여인인가!

트래비스 보가드는 『알려지지 않은 오닐』을 편찬하여, 유진 오닐의 저작물 가운데서 미간행되었거나 숨겨져 있던 글을 공개했다. 이 책을 보면 오닐은 창작 과정을 일기체로 기록했다는 것을 알 수 있다. 그 기록을 보면 오닐이 얼마나 치밀한 계획으로 작업을 진행하고 있는지, 그 구체적인 내용을 알 수 있다. 특히 〈상복이 어울리는 엘렉트라〉 창작노트는 오닐의 고통스러운 창조적 고뇌와 극예술에 대한 진지한 태도를 여실히 반영하고 있다.

1926년 봄에 구상된 이 작품은 집필에 2년이 소요되었다. 그리스 비극 『오레스테이아』를 토대로 구성한 자연주의 계열의 3부작인데 미국 남북전쟁 직후 1865~1866년의 시대를 배경으로 삼았다. 1930년 2월에 완성되어 다음 달부터 개작이 진행되다가 7월에 수정작업이 끝났으나 방백과 독백 부분이 마음에 들지 않아서 다시 두 달 동안 수정작업을 했다. 이 작품은 〈이상한 막간극〉보다 한 시간 더 긴 대작으로서 1931년 9월 26일 오후 4시 시작된 공연이 밤 10시 35분에 끝났다. 도중 식사시간을 빼더라도 다섯 시간 계속되는 초대작이었다. 오닐은 이 작품

의 주제가 '인간과 신의 관계'라고 말하면서 "현대의 이지적인 관객들이 감동받을 수 있는 그리스 비극에 상응하는 현대적 심리 표현 연극"이라고 말하고 있다. 이 작품은 평론가들의 높은 평가를 받았지만 브로드웨이 흥행은 150회로 끝나는 정도였다. 1929년 이래 미국 대공황으로 인한 경제불황 때문이라고 하지만 이 작품은 대중적인 흥행물은 아니었다. 유진 오닐이 1936년 노벨 문학상을 수상한 결정적 요인은 바로 이 작품의 우수성 때문이었다. 유진 오닐은 이 작품으로 미국 연극을 세계적인 수준으로 끌어올리는 데 성공했다. 이 작품은 출판되자 순식간에 6천 부가 팔렸다.

버지니아 플로이드는 『유진 오닐의 창작노트』(1981)에 〈상복이 어울리는 엘렉트라〉 창조 과정을 상세하게 기록하고 있다.

〈상복이 어울리는 엘렉트라〉 창작노트

(1926-봄)
그리스의 비극에서 볼 수 있는 옛 전설을 플롯으로 사용하는 현대 심리극. 그 기본적인 테마는…… 엘렉트라 이야기?…… 메디아? 그리스의 운명관을 이 같은 희곡에 접목시켜 그와 비슷한 현대적인 심리극을 만들어볼 수 있을까? 신이나 초자연적인 존재의 보복에 대한 믿음이 없는 오늘날의 지적인 관객이 이런 연극을 수용할 수 있을까? 감동을 받을 수 있을까?

(1928-10-중국으로 향하는 아라비아 바다에서)
그리스 비극에서 얻어온 플롯 아이디어…… 엘렉트라와 그 가족들의 이야기가 가장 흥미롭다…… 아주 포괄적이다…… 강렬한 기본적 인간관계…… 다른 가족을 포용할 수 있을 만큼 범위를 넓혀 쉽게 확대시킬 수 있다.

(프랑스-1929-봄)

그리스 비극 플롯 아이디어…… 미국 역사의 어떤 시기를 설정해도, 현대적인 심리극으로 남을 수 있다…… 가면을 사용하는 경우가 아니면 시기와는 관계가 없다…… 어떤 전쟁으로 할 것인가?…… 독립전쟁(1775~1783)은 너무 멀리 떨어져 있다. 사람들 마음속에 낭만적 역사 교과서식 연상으로 고착되어 있다. 세계대전은 너무 가깝다. …(중략)… 거리와 배경이 필요하다…… 관객이 연상할 수 있도록 너무 먼 시대가 되지 않도록…… 의상을 소유할 수 있도록 등등…… 시간과 공간의 충분한 가면을 소유할 수 있도록…… 관객이 무의식중에 즉각적으로 내용을 파악할 수 있도록…… 이 극은 근본적으로 숨겨진 생명력의 극이어야 한다…… 그림에 맞는 것은…… 남북전쟁(1861~1865)이 살인극에 휘말린 가족의 사랑과 증오를 표현하는 연극의 배경으로 적절하다!

(프랑스-1929-봄)

(그리스 플롯 아이디어)…… 뉴잉글랜드의 작은 어항, 조선소가 있는 도시를 설정하자…… 조선업 종사자와 조선소 소유주들…… 그 시대에는 부유층…… 아가멤논 성격은 그 도시의 지도급 인사가 된다. 전쟁 전에는 시장이다. 지금은 그랜트군(북군)의 준장이다. ……리 장군(남군 총사령관)이 항복한 날을 극의 시작으로 설정. …(중략)… 엘렉트라는 아버지를 흠모하고 어머니를 증오한다…… 오레스테스는 어머니를 흠모하고 아버지를 증오한다…… 아가멤논은 클리템네스트라의 사랑에 좌절하고 그녀를 닮은 딸 엘렉트라를 흠모한다…… 그는 아들 오레스테스를 증오하며 질투한다.

(프랑스-1929-5)

(그리스 플롯 아이디어) 작중인물의 이름…… 그리스 이름과 비슷한 이름을 부여한다…… 적어도 중요인물에게는…… 아가멤논(매넌)…… 크리템네스트라(크리스틴)…… 오레스테스(오린)…… 엘렉트라(엘레나? 엘렌? 엘자?)…… 라오디케아(라비니아)…… 아이기스토스(오거스터스? 앨런? 애덤?)

(프랑스-1929-5)

(그리스 플롯 아이디어) 제목……〈상복이 어울리는 엘렉트라〉…… 이것이 적합하다.

(프랑스-1929-5)

〈상복이 어울리는 엘렉트라〉…… 기법…… 사실주의 기법으로.

(프랑스-1929-6-20)

〈상복이 어울리는 엘렉트라〉 제1부 "귀향" 시놉시스 완성.

(프랑스-1929-7-11)

〈상복이 어울리는 엘렉트라〉 제2부 "쫓기는 사람들"의 시놉시스 완성.

(프랑스-1929-8)

〈상복이 어울리는 엘렉트라〉 제3부 "신들린 사람들" 시놉시스 완성.

(프랑스-1929-9-29)

〈상복이 어울리는 엘렉트라〉 제1초고 쓰기 시작하다.

(프랑스-1929-10)

시작 글에 대해 숱한 시행착오 끝에 적절한 첫 행을 썼다.

(프랑스-1930-2-21)

〈상복이 어울리는 엘렉트라〉 첫 초고 완성. 한 달 동안 놔두고 볼 예정이다.

(프랑스-1930-3-27)

〈상복이 어울리는 엘렉트라〉 첫 초고 읽다…… 부분적으로 가슴 설레는 곳도 있지만, 형편없는 부분이 있다…… 아이기스토스의 성격이 마음에 들

지 않는다······ 전반적으로 나의 구상이 충분히 반영되지 않고 있다······ 수
정할 때 고쳐야 한다······ 깊이와 폭을 주자······ 가면과 막간극의 수법을 이
용할 것······ 더 많은 운명의 의미를 투입할 것······ 비현실적인 환상, 그 뒤
에 있는 현실보다 더 리얼한 현실감을! 거짓 현실의 가면을 쓴 비현실적 진
실······ 이런 느낌을 극이 주도록 할 것······ 현대적 다이얼로그의 템포를 지
킬 것······ 도피와 해방의 상징으로서의 바다의 강조······ 남해 섬의 모티브를
살릴 것······ 해방, 평화, 안정, 아름다움, 자유, 양심······ 원시에의 동경······
어머니의 심볼······ 특이한 황금빛 갈색 머리는 라비니아와 그녀 어머니의 유
사점이다······ 죽은 여인, 아담의 어머니······ 에즈라의 아버지와 삼촌이 사랑
했던 아담의 어머니······ 사랑과 증오와 복수의 연쇄적 행동을 촉발시켰던 그
녀······ 여인들 머리칼의 반복적 모티브······ 과거적 운명의 모티브를 강조한
다······ 고전의 세계에서 볼 수 있는 운명에 대한 현대적 관점에서의 비극적
해석······ 현대 심리극······ 가족에서 발생하는 운명······.

(프랑스-1930-3-31)
두 번째 초고 집필 시작.

(프랑스-1930-7-11)
두 번째 초고 완성······ 온몸에서 진이 빠진 듯하다······ 쉴 틈 없이, 아침,
오후, 밤, 매일 강행군······ 이토록 긴 시일 동안 집중적으로 일한 작품은 없다.

(프랑스-1930-7-18)
원고를 다시 읽어본다······ 걱정한 것보다는 훨씬 낫다······ 그러나 제대로
되려면 아직도 많은 손질이 필요하다.

(프랑스-1930-7-19)
원고를 다시 읽다······ 독백이 마음에 들지 않는다······ 독백을 다시 쓰자.

(프랑스-1930-7-20)

원고를 다시 쓴다…… 모든 방백을 제거한다.

(프랑스-1930-9-16)

다시 쓰는 일이 끝났다…… 방백의 제거가 작품을 많이 살렸다.

(프랑스-1930-9-21)

최종본을 위한 수정 계획 수립…… 가면의 개념…… 내가 가면에서 얻고자 하는 효과는 작중인물의 시각적 개별성을 상징적 이미지로 포착해서 보여주자는 것이다…… 가족의 운명적 고립이나, 외부 세계와 차별되는 그들 운명의 표시로서의 가면…… 같은 장면의 반복…… 주제는 이 같은 반복을 요구한다.

(프랑스-1930-10-15)

다시 쓰는 일 종결…… 스페인과 모로코로 여행.

(프랑스-1931-1-10)

새로운 부분 거의 끝내다…… 타자 시작.

(프랑스-1931-2-2)

타자 끝.

(프랑스-1931-2-7)

원고 다시 읽다…… 새로 추가한 부분이 마음에 들지 않는다…… 추가된 부분이 너무 복잡해졌다…… 새로 추가된 부분을 들어내어야 한다.

(프랑스-1931-2-20)

수정작업 끝나다…… 태양과 바다를 찾아 카나리아 군도로 휴가……

유진 오닐 : 빛과 사랑의 여로

(카나리아 군도-1931-3-8)

타자 친 원고 읽다…… 아주 좋아 보인다…… 연필로 쓴 것을 읽을 때는 흐리멍덩하고 지루해 보였는데, 똑같은 것을 타자 원고로 읽으면 새로운 가치가 또릿또릿하게 보이니 참으로 이상한 일이다…… 그러나 아직도 할 일이 남아 있다…… 휴가가 아니다.

……대본의 생략과 압축이 필요하다…… "쫓기는 사람들"의 끝 부분을 다시 써야 한다…… 끝 부분 라비니아에 대한 크리스틴의 말은 잘못되어 있다…… "신들린 사람들"의 제1막, 제1장도 다시 써야 한다…… "쫓기는 사람들"의 제1장과 제2장의 끝 부분도 손을 봐야 한다…….

(라팔마스-1931-3-26)

작업이 끝나다…… 내일 카사블랑카를 경유해서 프랑스로 간다…… 대본 다시 타자하다…….

(파리-1931-4-4)

"쫓기는 사람들" 제1막 제1장과 제2장을 제1막과 제2막으로 변경한다…… 그 장면들은 막이 되어야 한다…….

(파리-1931-4-9)

새 대본을 타자하다…… 대본을 시어터 길드로 보내다…….

이상 창작노트에서 일부분만을 인용한 것인데, 이토록 불같은 정열로 파고드는 작업 과정을 보면, 오닐이 매일 술독에 빠져 칼로타의 얼굴만 쳐다보고 살지 않았다는 것을 알 수 있다. 아이들에게 보낸 편지에서도 보이는, 작품 때문에 편지 자주 쓰지 못했다는 그의 얘기는 절대로 변명이 아니었음을 알 수 있다. 옆에서 타자 치면서 시중들었던 칼로타의 고생도 이만저만이 아니었을 것이다. 오닐은 〈상

복이 어울리는 엘렉트라〉원고를 칼로타에게 바쳤다. 칼로타는 헌사가 적힌 책에 다음과 같은 쪽지를 붙여서 친구 50명에게 보냈다.

유진 오닐의 헌사가 적힌 〈상복이 어울리는 엘렉트라〉 최종 필사본 원고를 복제해서 드립니다. 이 복사본은 제(　)호입니다.

칼로타 몬터레이 오닐

칼로타에게

이 3부작이 탄생될 수 있도록 당신이 침묵 속에서 감당해낸 헤아릴 수 없는 고통의 세월을 기념해서 이 원고를 드립니다. 내가 일하고 있을 때, 집안일 이외에는 할 일 없어서 당신은 창문 밖 르 플레시스의 잿빛 들판을 멍청하게 바라보고 있었던 세월…… 검은 나뭇가지에서 물방울 떨어지고, 겨울의 분노가 바깥세상에서 맹위를 떨칠 때…… 당신을 지탱하는 것은 오로지 헌신적인 사랑뿐이었던 때…… 오찬 식탁에서 저돌적이고 용기 있는 농담에 관한 토론으로 우리가 시간을 보내곤 했을 때, 그리고 음산하고 야만스럽고, 침울한 나라에서 나를 잃고, 나로부터 멀리 떨어진 채, 오로지 고독 속에서 당신이 하루하루를 보내고 있을 때, 당신의 신경과 정신을 말할 수 없이 괴롭히는 저주스러운 생활 속에서 마침내 참을 수 없는 권태만이 마음의 안식이요 위로가 되고 있을 때, 저주받은 사람들에 관한 이 3부작을 쓰는 작업 속에서 오로지 깊은 사랑만으로 해낼 수 있는 당신의 협조가 빛나던 그 세월 속에서!

이 원고는 우리의 몸 같은 것. 이 원고를 선물로 바치지만 반은 이미 당신의 것입니다. 그러니, 이 3부작이 품고 있는 내용이, 우리가 이것을 위해 노력한 대가를 보상해주기를 희망하며…… 나는 내가 알지 못했던 당신의 사랑을 이제야 알게 되었다는 것을, 그리고 내가 사랑에 눈이 멀었을 때, 나는 그 사랑을 이제야 볼 수 있게 되었다는 것을…… 나는 이 작품을 통해 당신에게 전달하고 싶습니다. 당신의 사랑은 언제나 내 몸 주변에서 따뜻하게 느낄 수 있고, 내 서재 속에서, 내 마음의 닫힌 페이지 속에서도 느낄 수 있었다는 것

을 나는 알리고 싶습니다. 그 사랑은 절망적 고독과 불가피한 기만 속에서도 나를 떠받쳐주고, 위로해주는 포근하고 맑은 성역이 되어주었습니다. 이것은 인생에 대한 사랑의 승리입니다. 아, 어머니요, 아내요, 애인이요, 그리고 친구이며 협력자인 당신이여! 당신을 사랑합니다.

1929년 7월 1일 네바다주 리노 법원에서 유진 오닐과 애그니스 볼턴의 이혼 판결이 났다. 7월 22일 오닐과 칼로타는 파리에서 결혼식을 올리면서 반지를 교환했다. 오닐은 세 번째요, 칼로타는 네 번째 결혼이었다. 결혼반지는 얇은 금반지였다. 그 반지에는 〈나사로 웃었다〉에서 인용한 구절이 새겨져 있었다. 오닐이 칼로타에게 준 반지에는 "나는 당신의 웃음이다"라는 구절이 새겨져 있었다. 칼로타가 오닐에게 준 반지에는 "당신은 나의 것!"이라는 구절이 있었다. 뉴욕을 떠난 지 1년 반이 지난 시점이었다. 칼로타는 자신의 결혼에 관해서 말했다.

나는 처음에 결혼할 의사가 없었습니다. 나는 그분을 예술가로 대했습니다. 우리 사이에 열광적인 사랑은 없었습니다. 오닐이 사랑한 것은 그의 일이었습니다. 그분은 나를 존경했습니다. 나는 독자적인 수입이 있었고, 가사 비용 반을 내가 낸다면 결혼한다고 말했습니다.

이 시간, 바다 건너 버뮤다에서는. 애그니스와 우나가 스피트헤드에서 남국의 태양을 함빡 쬐고 있었다. 셰인은 주말이나 휴일이면 학교에서 자전거를 타고 집으로 왔다. 우나는 승마를 즐겼다. 애그니스는 사교 생활과 집필에 몰두하고 있었다. 그녀가 놓친 사람은 너무나 거물이어서 그가 없는 자리는 뼈아프게 휑했다. 아무도 그 빈자리를 메울 수는 없었다. 매일 왕래하던 편지는 뚝 끊어졌다. 셰인은 미국 본토 학교로 가야 할 나이가 되었다. 셰인은 어린 나이에 너무나 큰 상처를 입었다. 학교 기숙사가 그의 집이 되었다. 그는 친구도 없었다. 오닐 자신도 부

모가 지방 순회공연 다니느라 일곱 살 때 기숙사에 들어간 적이 있었다. 1928년 가을, 셰인은 매사추세츠주 레녹스에 있는 기숙학교로 갔다. 셰인은 아홉 살도 안 된 수줍고 감수성 예민한 아이였다. 그는 부모의 이혼을 알지 못했다.

1928년 9월 말, 오닐은 아들 셰인에게 편지를 썼다. 자녀 사랑은 멀리 떨어져 있으니 편지밖에 없었다. 오닐은 셰인과 우나를 무릎에 앉히고 다정하게 얘기하 듯 편지를 썼다.

> 아빠는 너와 우나를 몹시 보고 싶고, 언제나 너희들 생각을 하고 있지만, 너희들 곁으로 곧 돌아갈 수 없기에 마음이 아프다. 아빠는 작품을 쓰기 위해서 배를 타고 멀리 떠나야 한다. 아빠는 인도, 자바, 중국, 아프리카, 그리고 아마도 탕가니카 호수 등지를 가봐야 한다. 아빠는 보고 다닌 일을 편지로 쓰고, 그림엽서로 보낼게. 엄마에게 너희들 생일 선물 사주라고 돈 보낸다. 우나에게 아빠 대신 키스해줘. 우나에게도 편지 쓴다만 긴 편지는 안 된다. 그 애는 아직 어리니까.
>
> 아빠 진
>
> 추신 : 와인버거 아저씨에게 보낸 편지에 엄마에게 전해달라고 한 말은, 내년 생일날 너에게 내 자전거를 선물한다는 얘기다. 그리고, 크리스마스 선물로 내 카약 보트를 주겠다는 약속도 했다. 우나와 함께 반반씩 가져라.

〈상복이 어울리는 엘렉트라(Mourning Becomes Electra)〉는 1931년 뉴욕 길드 시어터에서 초연되었다. 공연 시간 다섯 시간을 넘는 장편인데도 150회 공연을 성공적으로 마쳤다. 아이스킬로스의 『오레스테이아』 3부작을 토대로 "귀향(Homecoming)"(4막), "쫓기는 사람들(The Hunted)"(5막), "신들린 사람들(The Haunted)"(4막 5장) 3부작으로 구성되었다. 주요 인물은 남자 5명, 여자 3명이고, 제2부 제4막 선상 장면 이외는 모두 뉴잉글랜드 항만도시 교외 언덕에 서 있는 그리스 신전

같은 매넌(Mannon) 저택을 무대로 하고 있다. 저택의 외부와 내부, 주변의 숲, 과수원, 화원, 온실 광경 등이 무대에서 펼쳐진다. 2층 창문은 다섯 개, 아래층 창문은 네 개, 무대 정면에 정문 현관이 있다. 창문 셔터는 짙은 녹색이다. 현관 앞은 계단이다. 『오레스테이아』 이야기를 미국 남북전쟁 직후인 1865년부터 1866년의 시기로 전환시켜 스토리를 구성했다.

등장인물은 에즈라 매넌(Ezra Mannon) 육군 준장, 그의 아내 크리스틴(Christine Mannon), 그의 딸 라비니아(Lavinia Mannon), 애덤 브랜트(Adam Brant) 선장, 피터 나일스(Peter Niles) 미군 포병장교, 피터의 여동생 헤이즐 나일스(Hazel Niles), 정원사 세스 베크위스(Seth Beckwith), 목수 에이머스 에임스(Amos Ames), 그의 아내 루이자(Louisa), 그의 사촌 미니(Minnie) 등이다.

제1부

제1막

1865년 4월 늦은 오후. 해질 무렵이다. 매넌 저택 현관 앞, 연한 햇살이 정문 현관을 비추고 있다. 멀리서 밴드 음악 〈존 브라운의 몸〉이 연주되고 있다. 매넌가의 75세 정원사 세스 베크위스가 부르는 〈셰넌도어(Shenandoah)〉 노래가 멀리서 들린다. 이 두 음악은 3부작의 두 주제―전쟁으로부터의 복귀와 바다로부터의 귀환과 연관된다. 세스가 등장하고 목수 에임스와 아내 루이자, 사촌 미니가 뒤따르고 있다. 이들 모두 나들이옷을 입고 있다. 에임스는 50대이다. 소문 잘 퍼뜨리는 수다쟁이 도시인이다. 그러나 성품이 좋다. 아내 루이자는 역시 50대인데 남편보다 키도 크고 탄탄하다. 미니는 몸매가 오동통한 40대 여인인데 온순하고 남의 말에 귀를 잘 기울인다. 이들 모두 그리스 연극의 코러스 기능을 담당하는 고정적 성격의 인물이다. 매넌가 사람들에 관한 정보와 소식이 이들 입을 통해서 관

객에게 전달된다.

에즈라 매넌은 미국 웨스트포인트 육군사관학교 출신이다. 그는 멕시코 전쟁에도 참전했는데 부친이 사망하자 퇴역하고, 가업인 해운업을 승계했다. 그는 법을 배우고 판사가 되었으며, 이윽고 시장으로 출세했다. 그러나 남북전쟁이 발발하자 사직하고 전쟁에 참가했다. 그의 아내 크리스틴 매넌은 프랑스와 네덜란드계 혈통이다. 외국인 면모라 이색적이다. 가난한 뉴욕 의사의 딸이다. 육감적인 여성이지만 생기 부족한 얼굴은 미모인데 가면 같은 표정을 짓고 있다. 검은빛과 보랏빛이 섞인 눈동자는 깊고 살아 있다.

현관 뒤에서 크리스틴이 모습을 나타낸다. 40대 여성이다. 머리칼은 갈색과 청동 금빛이 섞여 있다. 그녀는 밴드 음악을 들으면서 사람들 사이를 비집고 화원으로 가고 있다. 어머니가 서 있던 자리에 딸 라비니아가 나타난다. 스물세 살이다. 키가 크고 날씬하며, 고집 센 얼굴이다. 가슴은 얄팍하며, 어깨는 각지고, 태도는 군인 같다. 어머니를 빼닮은 얼굴이다. 머리칼 색도 같다. 크리스틴은 관능적인 자태에 녹색 옷을 걸치고 있다. 라비니아는 곱슬머리를 뒤로 묶고, 옷은 검은색이다. 라비니아는 어딘가 모르게 여성성이 배제되어 있다. 눈은 을씨년스럽게 적개심으로 가득 차 있다. 에즈라의 형제 데이비드 매넌(David Mannon)은 프랑스계 캐나다인 간호사와 결혼했다. 그 일이 화근이 되어 그는 상속권을 상실했다. 화가 난 매넌은 집을 부수고 그 자리에 현재의 저택을 세웠다.

라비니아와 세스가 전쟁 이야기를 나누고 있다. 라비니아는 최근 뉴욕에 다녀왔다. 세스는 그녀에게 브랜트를 조심하라고 말한다. 이들의 대화가 헤이즐 나일스와 피터 나일스의 도착으로 중단된다. 헤이즐은 열아홉 예쁜 처녀다. 피터는 진취적인 스물두 살 건장한 젊은이다. 그는 북군 대위 출신인데 부상을 입고 최근 귀향했다. 이들은 막바지 전쟁에 관해서 이야기를 나눈다. 피터 나일스는 라비

니아에게 작년에 했던 것처럼 재차 구혼한다. 그러나 그녀는 아버지를 돌보는 일 때문에 결혼할 의사가 없다고 말한다. 헤이즐은 라비니아의 형제 오린 매넌(Orin Mannon)의 소식을 묻는다. 그때 크리스틴이 이들과 합류한다. 모녀는 서로 깊은 증오심을 나타낸다. 피터가 퇴장하자 라비니아는 조모의 건강을 묻는다. 크리스틴은 뉴욕에서 브랜트를 우연히 만났는데 라비니아를 보러 오늘 저녁 만찬에 올 예정이라고 말한다.

라비니아와 세스 두 사람만 남자 세스는 브랜트의 출생에 관해서 의심스러운 소문을 털어놓는다. 세스가 퇴장하자 브랜트가 등장한다. 그는 바이런처럼 낭만적인 모습을 하고 있다. 검은 머리칼의 그는 매넌가 사람들처럼 가면 같은 얼굴에 핏기가 없다. 브랜트는 라비니아에게 왜 자신에게 적대감을 갖느냐고 묻는다. 브랜트가 라비니아 손을 잡으려고 할 때, 라비니아는 "저급한 캐나다 간호사 아들"이라고 매도한다. 브랜트는 순간 기절할 듯 놀라면서 자신은 라비니아의 숙부 데이비드와 간호사 마리 브랜텀(Marie Brantome) 사이에서 태어난 아들이고, 그 때문에 쫓겨난 데이비드는 자살하고, 마리도 2년 전 병과 굶주림으로 죽었다고 알려준다. 브랜트는 매넌가 혈통을 수치스럽게 여기면서 바다로 도망가서 선장이 되었고, 복수를 위해 매넌가에 왔다고 폭로한다. 브랜트는 크리스틴을 사랑한다고 말한다.

제2막

에즈라 매넌의 서재. 조지 워싱턴, 알렉산더 해밀턴, 존 마셜, 합중국 헌법 제정자들의 초상화와 10년 전 40대 시절 법관 옷을 입은 에즈라의 초상화가 걸려 있는 검소한 방이다. 그는 엄격하고, 초연하고, 미남형이지만 냉담하고 감정이 없는 사람처럼 묘사되어 있다. 그의 얼굴은 가면 같은 매넌가 특징을 잘 나타내고 있

다. 석양의 해는 방 안을 금빛으로 물들이고 있지만, 이윽고 방 안은 극 진행에 따라 심홍색으로 바뀌면서 어두워진다. 라비니아는 아버지 초상을 보고 있다. 라비니아는 아버지 에즈라를 흠모하고 있다. 지금 라비니아는 크리스틴과의 한판 승부를 기다리고 있다. 그녀는 크리스틴이 뉴욕에서 애덤과 밀회한 사실을 묻고 싶은 것이다. 라비니아는 크리스틴을 뉴욕에서 미행했었다. 크리스틴은 결국 라비니아에게 남편 에즈라에 대한 배신을 시인했다. 그 이유를 들이대는 어머니에게 라비니아는 크리스틴이 애덤을 포기하고 에즈라에게 충실하면 입을 다물고 있겠다고 약속한다. 크리스틴은 엘렉트라 콤플렉스에 빠져 있다고 라비니아를 비난한다. 노골적으로 라비니아한테 "너는 네 아버지 부인이 되고 싶고 오린의 엄마가 된다는 거냐. 내 자리를 차지하려고 하는구나"라고 독설을 퍼붓는다. 크리스틴은 결혼 초 에즈라를 사랑했지만 얼마 안 가서 사랑의 열정은 식었다. 라비니아의 위협에 겁먹은 크리스틴은 애덤을 몰래 만나 에즈라 살해 음모를 꾸민다. 심장이 약한 남편의 발작을 유도해서 독살할 계획이다. 독약 준비를 애덤에게 맡긴다.

항구 쪽에서 에즈라와 아들 오린의 귀향을 알리는 예포 소리가 들린다.

제3막

1주일 후 밤 9시경. 반달이 저택을 비추고 있다. 침울하고 음산한 분위기가 감돈다. 라비니아는 검은 옷을 입고 층계 제일 아래 계단에 앉아 있다. 그녀는 정면을 똑바로 응시하고 있다. 세스가 부르는 〈셰넌도어〉 노래가 가까이서 들린다. 세스는 취해 있다. 매년가 정면 현관 앞에서 부친의 귀환을 기다리는 라비니아는, 애덤의 어머니 마리 브랜텀은 매력적인 여인이었지만 삼촌 데이비드의 연인이었기 때문에 부친 에즈라가 미워했다고 말하는 세스의 말을 믿을 수 없다고 일축한다. 크리스틴이 등장해서 라비니아 뒤에 자리를 잡는다. 두 사람의 모습은 비슷하

유진 오닐 : 빛과 사랑의 여로

지만 서로 적대적인 관계이다. 크리스틴은 라비니아가 피터 나일스와 결혼하기를 바라고 있다. 크리스틴의 언동에서 라비니아는 크리스틴이 애덤을 만나기 위해 음모를 꾸미고 있다고 직감한다.

에즈라가 등장한다. 군복을 입은 모습이 권위적이다. 50대 장년이다. 얼굴은 역시나 가면 같은 매넌가 모습이다. 움직이는 모습이 목각 인형 같다. 그의 목소리는 공허하고 딱딱하다. 라비니아는 뛰어가서 두 팔로 아버지를 끌어안는다. 키스를 하면서 눈물을 왈칵 쏟는다. 크리스틴과 에즈라의 인사는 형식적이다. 아들 오린의 부상에 크리스틴은 실망한다. 에즈라는 애덤의 방문에 즉시 의문을 제기한다. 떠도는 소문에 대해서도 화를 낸다. 크리스틴은 브랜트가 라비니아와 연애 중이라고 말하면서 위기를 모면한다. 에즈라는 군에서 돌아와서 크리스틴과의 결혼생활을 새로 시작하겠다고 마음먹는다. 과거의 고독과 소외로부터 탈피하고 싶다고 말하면서 크리스틴을 뜨겁게 포옹하고 키스를 하지만 크리스틴의 반응은 냉담하고 서먹서먹하다. 에즈라는 아내와 사이에 막막한 거리를 느낀다. 바로 그 순간 라비니아가 등장한다. 잠이 안 와서 산책을 나간다고 말하는 라비니아를 남기고 에즈라와 크리스틴은 2층 침실로 간다. 질투심에 불타는 라비니아는 크리스틴의 부정한 행동을 아버지에게 전할 수 없어서 안타까워하면서 바깥에서 2층 침실을 바라본다. "나는 엄마를 미워해! 나에게서 아빠의 사랑을 빼앗았어!"라고 울부짖으면서 라비니아는 "아버지! 아버지!"라고 창문을 향해 부른다.

제4막

다음 날 아침, 에즈라의 침실에서 몰래 빠져나가려는 크리스틴을 보고 에즈라는 불안감에 사로잡혀 그녀를 나무란다. 아내가 자신을 사랑한다고 말은 하지만 그것은 허황된 말이라고 그는 생각한다. 결혼생활을 다시 시작하자는 자신의 결

심도 어리석은 일이었다. 그는 쓴소리를 퍼붓는다. 크리스틴도 지지 않고 대든다. 결혼생활은 이들 부부에게는 고통의 연속이었다. 두 사람이 말다툼하고 있는 동안 라비니아는 새벽 2시까지 바깥에서 창문을 바라보면서 서성대고 있었다. 에즈라는 말했다. "적어도 나를 사랑하는 사람 한 사람은 있군." 그 말을 할 때 에즈라는 몸의 이상을 느꼈다. 크리스틴은 묻는다. "당신 심장 괜찮아요?" 에즈라는 그 순간 크리스틴이 자신의 죽음을 원하고 있다는 것을 알아챈다. 에즈라는 심장발작을 일으킨다. 크리스틴은 약 대신 브랜트로부터 받은 독약을 준다. 위급함을 깨달은 에즈라는 라비니아를 부른다. 그는 죽으면서 "저 여자가 범인이다—약이 아니야"라고 숨을 몰아쉬면서 말한다. 라비니아는 크리스틴이 독약 상자를 떨어뜨리자 그것을 보고 독살 음모를 알게 된다. 라비니아는 크리스틴의 재혼을 막고, 그녀에게 부친의 복수를 할 것을 결심한다.

제2부

제1막

이틀 후, 달밤, 매넌 저택의 현관 앞. 조문객들과 의사, 목사들, 코러스가 에즈라의 죽음에 관한 소문을 퍼뜨린다. 이들이 퇴장한 후, 크리스틴과 헤이즐이 등장한다. 크리스틴은 불안과 긴장 속에서 몸이 쇠약해졌다. 그녀는 순진무구한 헤이즐을 부러워한다. 둘은 오린의 개선을 화제로 삼는다. 크리스틴은 헤이즐에게 오린을 사랑하느냐고 묻는다. 그러고는 라비니아가 방해할 테니 조심하라고 경고한다. 이윽고 오린이 등장한다. 오린은 놀랍게도 아버지와 브랜트를 닮았다. 그는 머리에 붕대를 감고 있다. 나이 스물인데 10년은 더 늙어 보인다. 북군의 장교복을 입고 있다. 그는 매넌 저택을 바라보면서 "유령의 집, 죽음의 집" 같다고 느낀다. 오린의 귀향에 맞춰 크리스틴의 에즈라 살해 혐의를 라비니아가 경찰에 고발

할 것이라고 모두들 예측하고 있다. 크리스틴은 라비니아에게 어떻게 할 것이냐고 묻는다. 라비니아는 침묵 속에서 정원으로 사라진다. 크리스틴은 오린이 부르는 소리를 듣고 놀라서 집 안으로 들어간다.

제2막

전 막 직후, 매넌 저택의 거실. 벽에 걸린 선조들의 초상화도 가면 같은 얼굴이다. 나일스 남매가 앉아 있다. 오린과 크리스틴 등장. 오린이 에즈라와 전쟁터에서 감행한 살상에 관해서 말할 때 크리스틴은 몸부림친다. 부친의 유체를 보도록 라비니아가 오린을 불러낸다. 크리스틴은 이에 대해 불쾌감을 느낀다. 나일스 남매가 퇴장하고, 오린과 단둘이 남자 크리스틴은 자신의 의혹을 해소하느라고 여념이 없다. 크리스틴은 라비니아가 피해망상증에 사로잡혀 자신을 악인으로 몰고 있다고 오린에게 말한다. 어머니 말에 넋을 잃고 오린은 피터와 라비니아가 결혼해서 집을 나가면 둘이서 전투장에서 꿈꾸던 남쪽 나라에 가서 함께 살자고 말한다. 그는 이 말을 하면서 크리스틴의 머리칼을 애무한다.

라비니아가 오린을 찾아온다. 오린이 나가는 것을 보고 크리스틴은 라비니아에게 오린을 선동해도 소용없다고 말한다. 한편 크리스틴은 오린이 애덤을 죽일지 모른다는 생각에 이 소식을 애덤에게 전해야 되겠다고 생각한다.

제3막

에즈라의 서재. 오린이 에즈라 시신 옆에 앉아 있다. 오린은 눈앞에 있는 부친의 시체가 딴 사람 것으로 보인다. 어느새 라비니아가 방 안에 들어와 있다. 그녀는 크리스틴과 애덤이 공모해서 부친을 죽인 사실을 입증하면 에즈라의 복수를 해줄 것것이냐고 오린에게 묻는다. 그때 쓰러질 듯이 크리스틴이 등장한다. 라비

니아는 독약 상자를 에즈라 시체 위에 놓는다. 독약을 본 크리스틴은 고함을 지르면서 창백해진다. 진실을 깨달은 오린과 라비니아는 서재에서 퇴장한다. 홀로 남은 크리스틴은 "에즈라! 라비니아가 애덤을 해치지 않도록 해줘요! 내가 죄인이야!"라고 애원하면서 애덤의 신상을 걱정하고 몸을 떤다.

제4막

이틀 후, 에즈라 장례식 다음 날 밤, 보스턴 항구에 정박해 있는 범선의 갑판. 슬프게 노래하는 노인의 모습이 보인다. 선장 복장을 한 애덤이 그를 내쫓는다. 크리스틴이 남편 살해를 라비니아에게 들켰으니 어떻게 하면 좋은지 애덤과 상담하러 왔다. 애덤은 그녀를 선실로 안내한다. 그녀 뒤를 쫓아온 오린과 라비니아는 갑판에서 선실 안의 대화를 엿듣는다. (암전) 배 일부가 선실 내부로 바뀐다. 크리스틴은 남편 살해 이야기를 끝낸 뒤였다. 라비니아의 추적을 겁낸 크리스틴은 다른 배를 타고 이곳을 떠나 다른 섬에서 둘이서 함께 살자고 강요한다. 애덤은 크리스틴과 헤어진 후 이 배와 작별을 고한다. 오린은 그에게 권총 두 발을 발사한다. 애덤은 즉사한다. 계획한 대로 이들은 살인 행위를 강도 살해로 위장한다. 애덤의 얼굴에서 부친의 얼굴 모습을 본 오린은 같은 혈맥인 자신을 죽였다는 착각에 사로잡힌다.

제5막

다음 날 밤, 매넌 저택 외부. 달이 막 떠올랐다. 오린과 라비니아가 돌아오지 않아서 마음이 산란해진 크리스틴과 그녀를 불러들인 헤이즐이 등장한다. 헤이즐은 외박 허가를 얻기 위해 일시 귀가한다. 곧이어 오린과 라비니아가 등장한다. 오린은 흥분 속에서 애덤을 살해한 이야기를 한다. 그 이야기를 듣고 고통을 느낀

크리스틴에게 부친 살해의 주범은 어머니가 아니라 애덤이라고 위로한다. 오린은 함께 남쪽 나라 섬에서 살자고 말한다. 그러나 그 말은 크리스틴 귀에 들리지 않는다. 라비니아는 낙담한 오린을 달래면서 집 안으로 사라진다. "이것이 아버지의 정의예요"라고 외치는 딸의 목소리에 정신이 든 크리스틴은 증오심에 몸을 떨면서 집 안으로 들어간다. 크리스틴은 반미치광이가 되어버린 상태이다. 〈셰넌도어〉 뱃노래를 부르는 세스의 구슬픈 노랫소리에 이어 서재에서 권총 소리가 난다. "엄마가 자살했다"라고 외치면서 오린이 등장. 그는 자신 때문에 크리스틴이 사망했다고 자책감에 사로잡힌다. 라비니아는 오린을 위로한다. 남편의 죽음으로 절망한 나머지 크리스틴이 자살했다고 의사에게 전해달라고 라비니아는 세스에게 부탁한다.

제3부

제1막 제1장

1년 후(1866) 여름날 저녁 무렵, 매년 저택 정면 현관 앞. 저택은 폐쇄되고 인기척이 없다. 세스와 에임스, 그리고 그 밖에 세 명의 도시인들 코러스가 크리스틴의 유령이 나온다고 소문을 퍼뜨리고 있다. 나일스 남매가 나타나서 여행에서 돌아오는 오린과 라비니아를 위해 저택의 문을 연다. 예정보다 빨리 이들이 귀향한다. 라비니아는 변했다. 보다 여성적 면모를 지니게 되고, 어머니 크리스틴의 모습을 많이 닮았다. 심지어 의상도 어머니처럼 녹색이다. 그녀는 오린을 어린애처럼 다룬다. 오린은 목각 인형처럼 행동한다. 수염이 나서 아버지를 꼭 닮았다. 가면 같은 표정도 닮았다. 너무나 여위어서 옷이 커 보인다. 그녀는 오린에게 "유령은 없다"고 말한다. 그리고 "모든 것은 지나가버린 과거다. 우리는 다 잊었다!"라고 덧붙인다. 그러나 오린은 크리스틴이 집 앞에 서 있던 모습을 잊을 수 없다. 그

들은 집 안으로 들어간다.

제1막 제2장

매넌 저택 거실. 촛불 두 개가 켜져 있다. 흔들리는 촛불로 방 안에는 많은 그림자가 생긴다. 라비니아와 오린 등장. 라비니아는 여전히 크리스틴 모습 그대로다. 어머니의 우아한 몸짓과 품위 있는 거동도 이어받았다. 라비니아는 자신이 한 일은 정의를 위해서라고 오린을 계속 설득하지만 오린은 여전히 겁을 먹고 있다. 피터 나일스가 등장해서 크리스틴을 닮은 라비니아를 보고 망령이라 착각하여 비명을 지른다. 오린이 피터에게 남쪽 섬에서의 라비니아 행동을 폭로하려고 하자 화가 난 라비니아는 오린을 방에서 내쫓는다. 피터와 단둘이 남자, 라비니아는 남쪽 섬에서 원기를 회복하고 사랑도 깨닫게 되었다고 하면서 결혼을 제안한다. 두 사람이 포옹하고 있는 장면에 헤이즐과 오린이 나타난다. 오린은 질투심에 사로잡힌다.

제2막

한 달 후, 밤, 에즈라의 서재. 오린이 아버지 책상에서 매넌가의 피비린내 나는 역사를 쓰고 있다. 노쇠해진 그의 얼굴은 점점 더 에즈라의 초상을 닮아간다. 라비니아가 등장해서 하루 종일 방에만 있는 오린의 건강을 걱정한다. 오린은 피터와 결혼할 예정인 라비니아에 대해 질투하고 있다. 라비니아의 의식 밑바닥에는 애덤에게 발산하던 정욕이 도사리고 있다. 그녀는 애덤을 빼앗은 어머니에게 심한 증오심을 갖고 있다. 오린은 말한다. "내가 지금 아버지 자리에 있고, 라비니아는 어머니 자리에 있다." 라비니아는 이 말에 충격을 받는다. 라비니아는 오린에게 자신을 그만 학대하라고 말하면서 쓰러진다. 오린은 그녀에게 냉담한 어조로 "울지 마. 저주받은 자는 울지 않는다"라고 말한다. 라비니아는 울면서 나간다. 오

린은 매넌가의 역사를 쓴다.

제3막

전 막 직후의 매넌 저택 거실. 두 개의 촛불이 켜져 있다. 매넌 초상화가 온통 거실을 지배하고 있다. 라비니아는 어머니가 자살 직전 했던 그런 거동을 하고 있다. 손을 비틀고 위아래로 왔다 갔다 걷고 있다. 라비니아는 죽음만을 생각하고 있는 오린을 걱정한다. 나일스 남매가 나타난다. 헤이즐은 음습한 이 저택을 싫어한다. 겁에 질린 오린이 나타나서 자신이 죽으면 라비니아가 결혼하기 전에 이 글을 읽어달라고 부탁하면서 원고 뭉치가 든 큰 봉투를 헤이즐에게 넘겨준다.

그 순간 나타난 라비니아는 봉투를 보고 그것을 오린에게 돌려주라고 헤이즐에게 말한다. 오린은 봉투 교환 조건으로 피터를 만나지 않는다는 약속을 라비니아로부터 받아낸다. 오린은 죽은 어머니와 라비니아를 중복시켜 근친상간의 사랑을 소망한다. 바로 그때, 피터가 등장한다. 오린은 불만스럽게 서재로 돌아간다. 동생의 협박에 겁을 먹은 라비니아는 "오린……!"이라고 고함 지르면서 피터의 품 속으로 몸을 던지며 결혼의 행복을 몽상한다. 그 순간, 서재에서 권총 발사 소리가 난다. "오린, 나를 용서해줘!"라고 라비니아는 원고 뭉치를 서랍 속에 감춘다.

제4막

3일 후, 오후 늦은 시간, 매넌 저택 정면 현관 앞. 권총을 손질하다가 오발로 사망했다는 오린의 소문이 사방에 알려졌다. 꽃다발을 든 라비니아가 나타나서 피터와 결혼하면 저주받은 이 저택에서 사라질 것이라고 핼쑥해진 얼굴로 말한다. 상복을 입은 헤이즐이 눈물에 젖은 모습으로 나타난다. 그녀는 오린을 죽음으로 몰고 간 것은 라비니아였다고 공격한다. 그 증거를 입증하는 봉투를 달라고 하면

서 피터와의 결혼을 취소하라고 요구한다. 피터가 등장한다. 여동생이 결혼에 반대하기 때문에 그는 고통을 받고 있다. 라비니아는 그에게 매달려 오늘 밤 안으로 결혼하자고 키스를 퍼붓고 있다. 그런데 피터라고 불러야 하는데 착오로 애덤이라고 부른다. 죽은 자의 망령에 사로잡힌 자신을 보고 라비니아는 피터와의 결혼을 포기한다. 라비니아는 자신이 남쪽 섬에서 토인에게 처녀성을 잃었다고 고백한다. 피터는 혐오감에 사로잡혀 퇴장한다.

세스가 〈셰넌도어〉 노래를 부르면서 등장한다. 라비니아는 매년 저택에 남겠다고 말한다. 매넌가의 죽음과 함께 이 저택에서 홀로 사는 길은 죽음이나 감옥 이상으로 벌을 받는 행위라고 그녀는 정원사 세스에게 말하면서 저택 안으로 사라진다.

"(침울하게) 걱정 말아요. 나의 길은 어머니와 오린이 가버린 길과는 달라요. 그들은 처벌을 피해 갔습니다. 지금 나를 처벌할 사람은 한 사람도 없어요. 내가 매넌가의 마지막 사람입니다. 나는 내 손으로 벌을 받을 작정입니다! 죽은 자들과 함께 이 집에서 살아가는 것은 죽음이나 감옥보다 더 무서운 정의의 형벌입니다! 나는 밖으로 나가지 않으렵니다. 아무도 만나고 싶지 않습니다! 햇살이 들어오지 않도록 덧문에 못을 박을 것입니다. 죽은 자들과 함께 있으면서 그들의 비밀을 지키겠습니다. 그들이 모라 치는 박해를 받겠습니다. 그러면 저주를 벗어날 수 있겠지요. 매넌가 최후의 인간에게 죽음이 허락되겠지요! (자신에게 스스로 고통을 안겨준 기나긴 과거를 회상하며 신비롭고 잔혹한 미소를 머금고) 죽은 자들은 나를 오랫동안 살게 내버려둘 것입니다! 매넌가 사람들은 자신들이 태어난 것에 대해서 자신들을 처벌하려고 할 것입니다!

(세스에게 돌아서며) 덧문을 닫고 못질을 단단히 하세요. 한나에게 말해서 꽃은 전부 바깥에 내버리도록 하세요.

이상이 〈상복이 어울리는 엘렉트라〉의 시놉시스다. 3부작으로 구성된 이 작품은 오닐을 셰익스피어와 라신과 비견되는 대작가로 승격시켰다. 증오심, 질투, 배신, 복수, 살인, 간통, 근친상간의 문제 등을 남북전쟁 시대 매넌가의 문제로 인식해서 그리스 고대 신화의 운명론과 결부시킨 웅장한 착상은 극작가 유진 오닐이 원숙한 경지에 도달했던 시절이기에 가능했던 걸작이다. 이 시기는 또한 그가 칼로타와의 행복한 결혼으로 창작 의욕이 넘치던 때였다. 오닐은 1929년 8월 15일 이 작품을 시작해서 여섯 편의 초고 작품을 쓴 후에 1931년 3월 27일 최종 원고를 완성했다. 그 과정에서 오닐은 가면, 독백, 방백 등의 실험을 시도하고, 포기하는 일을 거듭했다. 무대연습은 1931년 9월 7일 시작되었다. 유진 오닐은 리허설에 참석해서 필요한 수정을 했다. 개막은 10월 26일이었다. 이 작품을 무대에 올린 극단은 30년대 경제 파동의 격변기에 미국 연극을 주도한 해럴드 클러먼(Harold Clurman), 셰릴 크로퍼드(Cheryl Crawford), 리 스트라스버그 3인방이 참여한 시어터 길드와 그룹 시어터였다. 이들은 스타니슬랍스키의 시스템을 도입해서 메소드 앙상블 연기 시스템을 통해 수준 높은 무대를 창출했다.

오린의 죽음으로 상복을 걸치고 평생 죄를 짊어지고 살아가는 라비니아의 처절하고 고독한 인생은 현대 인간의 병적인 상태와 운명을 여실히 나타내고 있다. 노먼드 벌린은 그의 저서 『유진 오닐』에서 라비니아의 성격 창조에 관해서 적절한 논평을 하고 있다.

개인의 인생을 제어하는 운명론에서 오닐과 그리스 비극은 별 차이가 없다. 작중인물의 성격이 곧 운명이다. 라비니아의 어두운 존재는 시종여일하게 전편에 깔려 있다. 강렬한 증오심, 불뿜는 정열, 남성에 대한 사랑은 비극적 주인공에게 어울리는 카리스마적 존재가 되게 한다. 깊고 진실한 그녀의

정서는 복수와 살인의 어두운 몰락의 길을 가도록 만들었다. 그녀는 매넌가의 일원으로서 대가를 지불했다. 매넌가에 태어난 그녀의 삶의 조건에 대해서도 대가를 지불하고 있다. 이 일은 그녀를 희생자로, 또한 그녀를 가해자로 만들고 있다.

플롯의 치밀함, 대사의 심리표현, 가면 같은 분장, 음악 및 음향효과, 월광 장면 등 조명효과와 매넌 저택의 장치와 의상 등 오닐은 무대 쪽에도 세심한 주의를 기울이고 있다. 평화, 자유 사랑을 상징하는 남쪽 나라 섬의 설정, 정원사 세스의 정보 전달자로서의 코러스 기능의 창출도 이 작품의 장점으로 평가되고 있다. 루이스 셰퍼는 그의 저서『오닐 : 아들과 극작가』에서 아주 적절한 논평을 하고 있다.

이 작품은 운명의 문제가 가정 문제에서 발생하는 현대 심리극이다. 오닐이 그의 창작노트에서 끊임없이 지적하고 있는 '운명'으로서의 가족과 과거는 그의 의식이 앞으로 탄생되는 작품 〈밤으로의 긴 여로〉와 같은 맥락 속에 있음을 말해주고 있다. 그 작품은 무엇인가. 오닐 자신의 가족들 이야기다. 오닐 가족들이 어떻게 존재하고, 가족 관계의 시련 속에서 어떻게 삐뚤어지게 되었는지에 관한 이야기다. 죄책감에 사로잡힌 〈상복이 어울리는 엘렉트라〉의 아내 크리스틴은 〈밤으로의 긴 여로〉의 메리 티론을 연상시킨다.

이 작품은 브로드웨이에서 열광적인 격찬을 받았지만, 유진 오닐은 자신의 핵심적인 문제를 충분히 풀었다고 생각하지 않았다. 1932년, 오닐은 이 작품에 대해서 '미국 연극사의 이정표'라고 말한 아서 홉슨 퀸(Arthur Hobson Quinn)에게 말했다. "그만한 가치가 있다니 나도 만족스럽지만, 동시에 나는 마음속 깊이에서 불만스럽습니다. 그 작품을 더 고양시키는 고결한 언어가 있어야 했습니다. 그런 언어를 저는 갖지 못했습니다. 그런 언어는 꺾어지고, 신념을 잃은, 부조리한 시대의 리듬 속에서 살아가는 사람에게만 가능합니다."

〈상복이 어울리는 엘렉트라〉는 〈느릅나무 밑의 욕망〉을 닮았다. 오닐이 『오레스테이아』 3부작을 선택한 이유는 다른 어떤 고전 비극보다도 이 작품은 가족 간에 숨겨진 깊은 관계를 최대한도로 드러낼 수 있는 가능성 때문이었다.

존 헨리 롤리(John Henry Raleigh)는 그의 저서 『유진 오닐 희곡론(The Plays of Eugene O'Neill)』에서 오닐 작품에서 중요한 요소 중 한 가지는 바다라고 말하고 있다. 브랜트 살해 장면이 바다에 떠 있는 선실을 배경으로 하고 있고, 브랜트 자신이 바다의 신비를 역설하며, '남해 바다'의 아름다움을 강조하고 있고, 그 자신이 선장이요, 매넌가의 재산이 선박 사업 때문이기에 이런 이유로 정원사의 〈셰넌도어〉 노래는 계속되며, 결국에는 바다의 아름다움과 자유로움이 어둡고 감옥 같은 뉴잉글랜드 매넌가의 죽음의 생활과 대조되고 있다는 것이다. 해질녘의 불길한 주홍빛 광선이 전편에 걸쳐서 투사되는 의도에 대해서도 주목해야 된다고 헨리 롤리는 지적하고 있다. "귀향" 첫 장면, 매넌가 저택의 흰 기둥을 비추는 광선은 낙조의 주홍빛이다. 이 빛은 3부작의 주요 '조명'이 된다. 이 빛은 죽음을 암시하고 있다.

〈상복이 어울리는 엘렉트라〉는 유진 오닐의 '죽음'의 연극이다. 에즈라 매넌과 애덤 브랜트의 살해, 크리스틴 매넌과 오린 매넌의 자살만이 아니라, 모든 인물들은 그들의 죽음을 항상 고통스럽게 생각하고 있다. 죽음은 시시각각으로 매넌가의 힘과 목숨을 철저하게 빼앗고 있다. 아내에게 살해당한 에즈라 매넌은 전투에서 개선한 후, 아이러니컬하게도 아내에게 말했다. "모든 승리는 죽음으로 패배한다."

2부

불멸의 이름

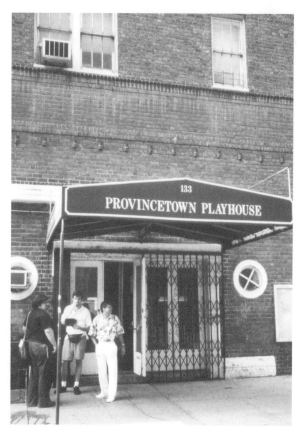

프로빈스타운, 플레이하우스

11

노벨 문학상 수상 전후
: 미완성으로 끝난 사이클극 〈소유자의 상실 이야기〉

　오닐 부부는 극소수 친구들을 르 플레시스에 초청해서 단란한 여름을 함께 지냈다. 고전학을 전공하는 아들을 만나 오닐은 깊은 정을 느꼈다. 아들을 이곳에 불러 격려하고 학자금을 듬뿍 안겨주었다. 달마시안 개도 한 마리 키웠다. 이름이 블레미(Blemie)였는데 함께 12년을 보냈다. 칼로타는 말했다. "우리를 괴롭히지 않는 유일한 아이였어요." 블레미는 지금 타오하우스 마당에 묻혀 있다. 유진은 〈상복이 어울리는 엘렉트라〉를 완성하고 스페인과 모로코 여행을 떠났다. 1930년 10일, 스페인, 이탈리아, 모로코 여행에서 돌아온 오닐은 창작에 몰두했다. 습기차고 음산한 플레시스의 기후에 칼로타는 불만이었다. 결국 오닐 부부는 1931년 5월 17일 뉴욕으로 돌아왔다. 오닐 부부는 기자들을 피해 몰래 항구를 빠져나가 매디슨 호텔에 여장을 풀었다.

　〈상복이 어울리는 엘렉트라〉는 뉴욕에서 시어터 길드의 공연을 기다리고 있었다. 시어터 길드는 오닐의 도착을 알고 기자회견 준비를 했다. 칼로타의 뉴욕 도착을 어수선하게 만든 일은 전남편 랠프 바턴의 권총 자살이었다. 매디슨 호텔 근

유진 오닐 연극 센터

처에 있는 그의 펜트하우스에서 바턴은 파자마 바람에 담배를 문 채 권총 자살을 했다. 네 차례 결혼 가운데서, 칼로타는 그의 세 번째 아내였다. 칼로타와의 결혼은 1923년부터 1926년까지 계속되었다. 바턴은 오닐 부부의 귀국 소식에 충격을 받고 계속 우울증에 시달려왔다.

오닐은 롱아일랜드 노스포트 거처에서 〈상복이 어울리는 엘렉트라〉 수정작업을 끝냈다. 연습을 거쳐 공연되었는데, 그 평가는 열광적인 찬사였다. "셰익스피어 이후 처음이다"라는 극찬이 계속되었다. 그는 이제 연극계의 거물이 되었다. 뉴욕 공연이 끝나고 전국 순회공연이 시작되었다. 존 가스너(John Gassner)는 평론집 『연극의 관측(Dramatic Soundings)』에서 당시 공연 현황을 이렇게 전했다.

이 작품은 필립 모엘러의 감동적인 연출로 시어터 길드가 공연했는데, 로버트 에드먼드 존스의 고전적 식민 시대풍 무대장치와 명배우 나지모바의 크리스틴 역, 앨리스 브레이디의 라비니아 역이 빛난 무대였다. 오닐은 그리스 비극을 뉴잉글랜드 가족(Brahmin family)의 운명으로 치환해서 보여주고 있다. 이런 시도는 19세기 유전과 환경의 영향을 중시한 '운명론(Determinism)' 주창자들인 자연주의자들이 해오던 일이었는데, 중요한 것은 오닐이 운명의 문제를 현대적으로 더 깊이 해석하고 있다는 점이다. 오닐은 성적 본능, 특히 널리 거론되고 있는 '오이디푸스 콤플렉스' 등 프로이트 학설에 중점을 두고 이 문제를 다루고 있다.

오닐은 여러 연극적 실험을 하고 있다. 상징적 인물, 가면, 내적 독백, 분열된 자아, 코러스, 무대효과, 리듬, 체계화(schematizations) 등이 그것이다. 극작가 오닐의 국제적 명성은 연극적 가능성을 추구한 다양한 시도가 의미심

유진 오닐 : 빛과 사랑의 여로

장한 개인적 문제와 결부되어 이룩한 결실 때문이다. 오닐의 중요 작품은 미적이며, 정신적인 핵심을 탐구한 현대 극작가의 행로를 따르고 있다. 그 중심을 오닐이 찾아냈는지는 확실치 않다. 그러나 그 일에 기울인 노력은 인상적이며 때로는 보상을 받을 만한 것이다. 그의 작품은 20세기 초반의 사상과 갈등을 형상화하고 있다. 체계화는 도를 넘었다. 그러나 프로이트 해석은 어머니-딸 갈등에서 특히 밀도 깊은 연극적 순간을 창출했다. 그의 3부작 하나하나에서 정신분석학적 설명을 부각시키는 일은 작중인물이 임상학적 케이스가 되어버려 비극적 성격이 소멸되는 문제가 생겼다. 그래서 일부 평론가들은 오닐이 비극을 쓴 것이 아니라 역사적 사례를 다루고 있다고 비판했다. 그러나 이 문제에 대해서 우리는 시어터 길드 공연의 인물과 사건은 확실히 '비극'을 느끼게 해주었다고 옹호 발언을 할 수 있을 것이다.

오닐은 뉴욕시에서 집필하는 일은 어렵다고 생각했다. 이들 부부는 새 거처를 물색하다가 조지아주 시아일랜드(Sea Island)에 있는 칼로타 소유의 방 스물한 개짜리 스페인풍 저택에 입주했다. 오닐은 이곳에서 수영과 낚시를 즐기면서 매일 규칙적으로 창작을 계속했다. 폭음 습관도 버렸다. 칼로타의 유진 돌보기는 빈틈없이 진행되었다. 작품 〈끝없는 세월(Days Without Ends)〉은 고전(苦戰)의 연속이었다. 이 작품을 잠시 미루고, 그는 〈아, 광야여!(Ah, Wilderness!)〉를 집필했다. 이 작품은 1932~1933 시즌에 공연되었다(1933.10.2. 시어터 길드). 공연은 격찬을 받았다. MGM 영화사가 즉시 영화화 권리를 매입했다. 이 경사를 기념해서 칼로타는 유진에게 피아노를 선물했다. 이 피아노는 나중에 시아일랜드에서 타오하우스로 옮겨졌다.

오닐은 유진 주니어도 불러냈다. 그는 예일대 학생이었지만 1931년 6월 15일 결혼했다. 오닐은 결혼식에 참석하지 않았지만 아들 부부를 노스포트로 초대했다. 셰인과 우나도 함께 만났다. 9월 초까지 오닐 부부는 노스포트에 머물다가 뉴

욕시 파크애비뉴 1095번지 아파트를 임대해서 거처를 옮겼다. 방 여덟 개짜리 아파트였다. 오닐 부부는 이 아파트를 오래 사용할 생각으로 호화롭게 실내장식을 했다. 캘리포니아에 살고 있는 칼로타의 딸 신시아가 찾아오고, 우나가 셰인과 함께 아버지를 만나러 왔다. 오닐과 칼로타는 이들을 데리고 박물관에 가기도 하고, 점심식사를 함께 하는 가정적인 분위기를 즐겼다. 오닐로서는 실로 오랜만의 일이었다.

프랑스 체재 중 완성한 〈다이나모〉는 기계문명과 기성 종교 간의 대결을 다룬 연극인데 1929년 2월 11일 마틴 베크 극장에서 50회 공연으로 막을 내렸다. 〈끝없는 세월〉(4막 6장)도 현대 종교에 관한 연극인데 1933년 12월 27일 보스턴에서 초연된 후 뉴욕으로 진출했지만 57회 공연으로 끝났다. 오닐은 이 작품을 일곱 번 고쳐 썼다. 이 때문에 오닐은 신경성 소화불량을 얻었다. 1932년 9월, 이 작품으로 고심하고 있던 어느 날 갑자기 떠오른 발상을 살려서 미친 듯이 써나간 작품이 한 달 후 탈고한 〈아, 광야여!〉였다. 시어터 길드는 이 작품이 희극이기 때문에 1933~1934 시즌에 무대에 올리고, 〈다이나모〉는 종교적 주제이기 때문에 크리스마스 이후에 올리기로 했다. 1933년 10월 2일 공연된 〈아, 광야여!〉는 관객들의 환호 속에서 289회 장기 공연 기록을 세웠다. 〈끝없는 세월〉은 네덜란드, 스웨덴, 아일랜드로 순회공연을 했다. 아일랜드에서 성공한 작품이 국내에서 실패한 것에 대해서 오닐은 크게 실망했다. 이 때문에 그는 신경쇠약에 걸려 의사로부터 6개월 동안의 휴양을 권고받았다. 그는 걷기와 수영, 그리고 테니스로 건강을 곧 회복했다. 〈끝없는 세월〉을 고비로 오닐 작품은 미국 무대에서 사라진다. 그러나 오닐의 창작 의욕은 갈수록 왕성해졌다.

그는 공연 수입과 인세에 은행 융자 1만 5천 달러를 합쳐 이듬해 3월 조지아주 시아일랜드에 10만 달러를 투자해서 새 집을 짓고 '카사 제노타(Casa Genotta, 칼

유진 오닐 : 빛과 사랑의 여로

로타와 유진을 합친 이름)'라는 이름을 달았다. 1932년, 오닐은 새 집에 만족하고 있었다. 특히 바깥세상과 절연된 상태가 좋았다. 오닐은 세 자녀들 학비 외에 케네스 맥고완, 삭스 코민스, 테리 칼린, 빌 크라크 등 옛 친구들과 현재의 동료들에게도 재정적인 지원을 아끼지 않았다. 특히, 리버라이트 출판사가 파산할 당시, 이를 미리 알고 오닐의 인세를 사전에 받아낸 코민스를 편집인으로 채용하는 조건으로 출판사 랜덤하우스 사장 베넷 서프와 출판 계약을 맺었다.

셰인과 유진 주니어 부부가 새 집을 방문했다. 이들은 오닐이 좋아하는 낚시를 함께하며 휴가를 즐겼다. 오닐과 셰인은 2.7킬로그램짜리 농어를 낚았다. 칼로타는 정성을 다해서 오닐을 돌보고 있었다. 칼로타는 훗날 말한 적이 있다.

> 나는 개처럼 일했어요. 나는 비서였어요. 그의 간호사였어요. 그는 항상 건강이 나빴어요. 나는 온갖 일을 다 했죠. 그는 희곡만 썼을 뿐이에요. 나는 그 밖의 모든 일을 했습니다. 나는 그 일을 좋아했습니다. 나는 그와 함께 사는 일이 영광스러웠습니다.

수영과 뱃놀이, 낚시는 오닐의 여가 활동이었다. 오닐은 때때로 저명인사를 초대했다. 1935년 4월 16일 극작가 셔우드 앤더슨(Sherwood Anderson)이 오닐을 만났다. 며칠 후 앤더슨은 오닐에게 다음과 같은 감사 편지를 썼다.

> 너무 짧은 만남이었습니다. 나는 하고 싶은 얘기가 너무나 많았습니다. 그러나 얘기를 끄집어낼 시간이 없었습니다. 당신이 다시 일을 기분 좋게 하고 있는 것을 보고 무척 기뻤습니다. 당신은 언제나 우리가 쉽게 알 수 없는 어떤 일을 추구하고 있었지요. 당신은 끊임없이 고난의 길을 헤쳐가고 있습니다. 당신은 제가 이 시대에 우러러보는 위대하신 분입니다. 그런데 충분한 시간을 갖고 만나뵐 수 없었던 것이 한스러웠습니다.

앤더슨은 같은 해 4월 24일 친구에게 보낸 편지 속에서 보다 더 솔직한 마음을 털어놓고 있었다.

우리는 북으로 가는 길에 오닐을 만나 몇 시간 얘기를 나누었습니다. 오닐은 미모의 여배우 몬터레이와 결혼했어요. 그녀는 차가운 여인이었습니다. 빈틈없는 여자였습니다. 따뜻한 가정을 꾸려나갈 그런 여인은 아니었습니다. 진은 병이 들었어요. 오래전에 몸이 나빠졌는데, 그전보다는 차도가 있다고 했습니다. 그는 나에게 원대한 작품 구상을 털어놨습니다. 8부작 연작이에요. …(중략)… 너무나 야심적인 계획이었습니다. 그런데 그 일을 잘 해낼지는 모르겠습니다. 오닐은 너무나, 너무나 착하고 훌륭한 사람이었습니다. 그러나 나는 호화스러운 대저택을 보고 압도되어 숨이 막혔습니다. 그는 몸을 숨기고 호젓한 곳에서 아무도 만나지 않고 외롭게 살고 있습니다. 그는 옆에 있을 사람이 필요합니다. 그는 나에게 비참할 정도로 매달리는 것을 느꼈습니다.

오닐 친구들은 당시 앤더슨과 꼭 같은 느낌을 갖고 있었다. 벤 핀초트 부인은 오닐의 일상생활을 다음과 같이 꼼꼼하게 적고 있었다.

오닐은 아침 7시에 일어났다. 그리고 8시부터 일을 시작했다. 집필은 아무런 방해도 받지 않고 오후 1시 30분까지 계속되었다. 그 시간에 점심 종이 울린다. 집중해서 해야 될 일이거나, 골치 썩는 일이 아니면, 오후에는 펜을 들지 않는다. 여름에는 점심식사를 바다가 보이는 베란다에서 한다. 오닐은 소식(小食)을 한다. 차게 식힌 고기, 샐러드, 과일이 주식이다. 식사 후 칼로타가 선별해준 편지를 본다. 대리인의 인세 관련 연락, 친구들이 보낸 소식, 극작가들이 보낸 편지, 도움을 청하는 편지, 격려의 편지, 사인을 기다리는 편지 등이다. 날씨가 좋으면 매일 수영을 한다. 아니면 해안 모래밭에 누워 일

유진 오닐 : 빛과 사랑의 여로

광욕을 즐긴다. 그는 낚시를 좋아한다. 보트를 타고 나가기도 한다. 배 안에서 작품 구상을 한다. 때로는 해안을 따라 산책을 한다. 나무를 가꿀 때도 있다. 오후 늦은 시간은 차를 마시거나 칼로타가 특제로 만들어준 시원한 주스를 마신다. 7시 만찬은 알찬 것이었다. 그는 저녁식사 때도 과일과 야채를 듬뿍 먹었다. 식사 후는 거실에서 독서를 하거나 담화를 나눴다.

1936년 3월 오닐은 〈시인 기질(A Touch of the Poet)〉 초고를 끝냈다. 계속해서 2부작 〈보다 더 장엄한 저택(More Stately Mansions)〉 집필을 시작했다. 그는 여름에 조지아에 머물고 있었다. 그해 여름엔 사상 초유의 더위와 습기가 오닐을 괴롭혔다. 8월에 오닐은 〈나에게 죽음을 주세요(And Give Me Death)〉 초고를 완성했다. 그는 기진맥진 상태였다. 오닐은 시원한 바닷가 기후를 갈망했다. 그들은 시애틀로 가기로 결심했다. 오닐의 첫 전기 작가이며 워싱턴대학교 교수였던 소퍼스 윈터(Sophus K. Winter) 교수 자택 근처로 가기 위해서였다. 이들 교수 부부는 오닐 부부와 절친한 사이였다.

1936년 9월 말, 오닐과 칼로타는 병약한 몸이었다. 10월에 뉴욕으로 갔다가, 그 길로 시애틀로 갔다. 워싱턴주 북서부, 시애틀 교외 태평양 연안, 상록수와 눈 덮인 올림픽 산맥과 아름다운 퓨제트 사운드(Puget Sound) 만을 굽어보는 매그놀리아 블러프(Magnolia Bluff) 절벽 위 한적한 곳에서 오닐은 칼로타와 함께 주소도 전화번호도 알리지 않고, 극히 제한된 사람들 외에는 접촉을 끊은 채, 3개월 동안 무적(霧笛) 소리와 갈매기 울음소리를 벗 삼아 조용한 날을 보내고 있었다.

시애틀 도착 후 9일, 1936년 11월 12일, 유진 오닐은 노벨 문학상 수상 소식을 접했다. 그는 시상식에 참석 못 하고, 대신 노벨상 수락 연설문을 보냈다.

우선, 저는 노벨상 수상식에 참석하기 위해 스웨덴을 방문하지 못하고, 그

식전에 참석해서 직접 저의 고마움을 전달하지 못하는 사정이 생긴 것에 대해 깊은 유감을 표명하고 싶습니다.

저의 작품이 노벨상을 얻는 영광을 차지한 데 대해 제가 느끼는 깊은 감사의 뜻을 표현할 만한 적절한 언어를 찾기 어렵습니다. 최고의 명예를 얻은 것은 저로서는 그지없이 감사한 일입니다. 왜냐하면 영광을 얻은 것은 나의 작품일 뿐만 아니라, 또한 그것은 미국에 있는 모든 나의 동료들의 작품이기 때문이며, 이번 노벨상은 유럽이 미국 연극의 미래를 인정했다는 상징이 된다는 것을 저는 깊이 느끼고 있기 때문입니다. 특히 저의 작품은 시기와 상황의 운 때문에 세계대전 이후 등장한 미국의 극작가들 작품 가운데서 가장 널리 알려진 대표적 작품이 되었기 때문이며, 그 작품은 현대 미국 연극을 자랑스러운 미국의 업적이라고 미국 사람들이 생각하게 만들었기 때문입니다. 그 작품은 또한 우리들이 원천적으로 영감을 얻어왔던 현대 유럽 연극과 마침내 어깨를 나란히 할 만큼 가치 있는 것이 되었기 때문이기도 합니다.

원천적 영감이라는 생각을 하게 된 것은 이번 기회가 저에게 주는 최대의 행복입니다. 그것은 현대 최고의 천재적 극작가 아우구스트 스트린드베리에게 저의 작품이 지고 있는 부채를 여러분과 스웨덴 국민에게 자랑스럽게 감사의 마음으로 알리는 기회가 되었기 때문입니다.

제가 1913~1914년 겨울 처음으로 희곡을 쓰기 시작한 것은 그의 작품을 읽었기 때문입니다. 그의 작품은 무엇보다도 제게 현대 연극에 대한 비전을 제시해주었으며, 또한 저 자신 연극을 위한 창작 충동을 처음으로 영감처럼 느끼게 해주었습니다. 제 작품 속에 영속적인 어떤 가치가 있다고 한다면, 그에게서 받은 원천적 영감 때문입니다. 그 충동은 그때 이래로 영감처럼 계속 이어져왔습니다. 재능이 허락하는 한 가치 있게, 그리고 목적의 성실성을 지니고 천재 작가의 발자취를 따라가야겠다는 저의 야망도 그에게서 받은 것입니다.

물론, 스웨덴에 계신 여러분들에게는 제 작품이 스트린드베리 영향을 많이 받았다는 사실은 별로 큰 소식이 되지 못할지도 모릅니다. 그 영향은 나의 여러 작품에 명백히 흐르고 있기에 누구나 보면 알 수 있습니다. 저를 아는 사

람들에게는 그것이 아무런 소식이 되지 못합니다. 왜냐하면 제가 항상 그 점을 강조해왔기 때문입니다. 그 공헌에 대해서 소심할 정도로 확신을 갖지 못한 사람들, 그리고 독창성 부족이 발각될 것이 두려워 영향력을 시인하지 못하는 사람들, 그런 사람들 속에 저는 소속되어 있지 않습니다.

그렇습니다. 저는 스트린드베리에 신세진 것을 큰 자랑으로 여기고 있습니다. 저는 이번 기회에 이 사실을 스웨덴 국민들에게 알리는 기회를 얻게 되어 너무나 행복합니다. 저에게 스트린드베리는 니체가 그의 분야에서 차지한 위상처럼 우리들보다 훨씬 현대적인 대작가로서 존재하며, 우리들의 지도자로 오늘날까지 남아 있습니다. 아마도 그의 영혼이 금년의 노벨 문학상 수상을 굽어보면서 조금은 만족스러운 미소를 지으며 그의 문하생이 무익한 존재가 아니었음을 발견할 것이라고 상상해보는 자존심을 저는 지금 누리고 있습니다.

노벨상 수상 당시에 오닐은 고독감, 과거에 대한 회한과 절망감, 불안감으로 마음이 착잡했다. 오닐은 1년 반 전 1934년 1월에 개막되어 57회 공연으로 끝난 〈끝없는 세월〉 이래로 연극 현장으로부터 절연된 생활을 하고 있었다. 노벨상 수상 이후에도 그의 작품은 1946년 10월 9일 시어터 길드가 〈얼음장수 오다〉를 무대에 올릴 때까지 극장가에서 볼 수 없게 되었다. 노벨상도 그를 은둔 생활로부터 끌어내어 극장으로 복귀시키지 못했다. 축전과 축하 인사, 편지, 초청장이 전 세계에서 쇄도했다. 아일랜드의 세계적인 시인 W.B. 예이츠는 말했다. "나는 그의 작품에 최대의 찬사를 보내고 있다." 오닐을 가장 기쁘게 한 것은 워싱턴 주재 아일랜드 대사가 아일랜드 국가를 대표해서 "버너드 쇼와 예이츠와 함께 아일랜드에 영광을 추가한 명예"가 되었다는 축하인사를 보내온 것이었다. 플란넬 바지에 회색 스웨터 차림으로 칼로타와 함께 기자들 앞에 나타난 그는 미소를 지으면서 "드라이저가 수상했어야 했다"고 말했다. 〈상복이 어울리는 엘렉트라〉가 수상 이유로

꼽히지 않았을까 생각한다고 기자들에게 말했다. 싱클레어 루이스와 나눈 대화에서, 오닐은 고리키가 노벨상을 타지 못한 것을 개탄했다. 맥스웰 앤더슨이 수상 축하 인사 한마디 없는 것을 섭섭하게 생각했다. 아들 셰인도 인사말이 없었다. 오닐은 노벨 수상 축하 인사 한마디 없는 셰인에게 엄하게 타이르는 편지를 썼다. 그 당시 셰인은 열일곱 살이었다.

> 네가 그런 식으로 행동해도 내가 그걸 참아준다고 생각한다거나, 그럼에도 아버지로서 너에게 애정을 쏟을 것이라고 생각한다면 넌 잘못 생각하는 거다. 우나는 변명의 여지가 있다. 그 애는 아직 어리다. 그러나 너는 네 행동을 책임질 나이에 이르렀다.

딸 우나는 검은 눈에 아름다운 미소를 지닌 예쁜 소녀로 커가고 있었지만, 셰인은 점점 문제아가 되어가고 있었다. 셰인은 정서 불안에 시달렸다. 그는 인물 좋고, 학업성적 괜찮고, 예의 바르고, 사람들한테 호감을 사고 있었지만, 한 곳에 정착하지 못했다. 학교도 옮겨 다니고, 전공도 수시로 바꿨다. 셰인은 술독에 빠지기 시작했고, 마리화나에도 손을 댔다.

오닐 부부는 1934년 7월 뉴욕시에서 열리는 '제임스와 유진 오닐 그리고 연극'이라는 뉴욕시 박물관 주최 특별 전시회에 참석했다. 전시회에는 의상, 가면, 사진, 원고 등이 전시되어 있었다. 칼로타와 오닐이 기증한 물품이 많았다. 오닐 사진, 그리고 가족들 사진, 촘촘히 쓴 그의 육필 원고, 두상 조각 등을 보고 그는 깊은 감회에 젖었다. 특히 애인 루이즈 브라이언트와 함께 있는 사진, 그의 아버지가 눈물을 흘린 〈수평선 너머로〉의 무대 광경 사진 앞에서는 한참 동안 서 있었다.

1936년 봄 오닐은 〈시인 기질〉 초고를 완성하고 즉시 〈보다 장엄한 저택〉의 대

사를 쓰기 시작했다. 〈시인 기질〉에는 사이클극에서 다루고 있는 사이먼 하퍼드 가족이 등장한다. 그는 신들린 사람처럼 써나갔다. 때로는 밤을 꼬박 새웠다. "아침 밥상을 들고 들어가면 그는 기진맥진한 상태였습니다." 칼로타는 회상했다. 오닐은 작품 창작에 너무 깊이 빠져 있었기 때문에 완전히 과거 역사 속의 사람으로 변했다. 현재의 세상에서 그의 눈에 보이는 것은 칼로타를 제외하면 아무것도 없었다. 오닐은 셰인과 우나와 점차 멀어져갔다. 유진 주니어와는 가끔 만나 그의 학업을 재정적으로 돕고 있었다. 애그니스와는 자녀 학비 때문에 변호사를 통해 접촉할 뿐이었다.

오닐이 사이클극을 창작노트에 처음 언급한 것은 1935년 1월 1일이었다. "'오퍼스 매그너스(최고 걸작)'의 원대한 구상…… 가능하다면…… 훌륭한 주인공들!"이라고 그는 적고 있다. 오닐이 "가능하다면"이라는 가정을 전제로 하는 것은 그로서도 감당하기 어려운 대규모의 구상 때문이었다. 1935년 1월 1일 착상된 사이클극은 그를 몹시 흥분시켰다. 사이클극은 "현대의 신화, 전설의 구축"이었다. 11부작 〈소유자의 상실 이야기(A Tale of Possessors' Self-Dispossessed)〉였는데, 1755년부터 1932년까지 계속된 미국 사회의 역사를 압축한 하퍼드 가문을 다루었다. 소유욕과 물욕으로 인한 인간성의 타락, 사회적 도덕의 파탄, 인간 생존의 방향 상실 등의 주제가 다루어질 계획이었다. 오닐은 1935년 1월 1일 이후 사이클극 집필에 몰두해서 최초 두 편의 시놉시스를 쓴 후, 세 번째와 네 번째 작품의 시놉시스를 구상하는 단계에 진입했다. 1월 26일에는 이 작품군을 "네 사람의 아들 이야기"로 할 것이라고 결정했다. 하퍼드 부부의 네 아들—이던, 울프, 허니, 조너선—에 대해서 각 각 한 편씩의 작품을 쓴다는 구상이었다. 그러다가 26일이 지난 후, 전부 다섯 개 작품으로 하겠다고 구상을 약간 변경하고, 제목을 〈시인 기질〉(1942년 완성, 57년 초연)로 정했다. 이 작품은 사이클극 가운데서 유일하게

완성된 작품이었다. 2월에 사이클극은 다시 6부작으로 확대되었다. 연극의 시기는 당초 1857~1893년의 36년간에서 1828~1893년의 65년간으로 연장되고, 주인공들도 3세대에 걸치게 되었다. 이제 사이클극은 당시 연극의 상식으로는 상상할 수 없는 방대한 규모의 드라마가 되었다. 사이클극 집필 때문에 오닐은 가족과 친지들로부터 격리되었다. 극작가 앤더슨이 오닐을 만나고 나서 "오닐은 환자다. 그에겐 친구가 필요하다"라고 언급한 것은 이런 상황을 두고 한 말이었다. 1935년 7월 3일 시어터 길드의 로버트 시스크에게 보낸 오닐의 편지는 당시 미친 듯이 몰두한 사이클극 창작의 상황을 전하고 있다

새로운 프로젝트에 관해서 간단히 말하겠습니다(자세히 말하려면 한 권의 책이 필요합니다!). 이 작품은 약 1세기에 걸친 가족사의 인간 상호 관계를 그리고 있습니다. 첫 권은 1829년에 시작되고, 마지막 권은 1932년에 끝납니다. 이 가족의 5세대가 작품 속에 나타납니다. 두 작품은 배경이 뉴잉글랜드입니다. 하나는 범선 위에서 일이 벌어지고, 또 다른 것은 해안에서 치러집니다. 하나는 주로 워싱턴이고, 또 다른 것은 뉴욕입니다. 제목은 엘렉트라의 모델을 따를 예정입니다. 사이클극의 전체 제목을 달고, 작품마다 개별적인 제목을 붙일 것입니다. 작품 하나하나는 개별적으로 독립되어 있으면서 전체적으로 통일을 이룹니다(이것은 기술적으로 어려운 일입니다. 그러나 나는 성공적으로 풀어나갈 것입니다). …(중략)… 간단히 말해서 이것은 〈상복이 어울리는 엘렉트라〉의 확대입니다. 그러나 고전적 주제에 얽매이지 않고 있습니다. 기법에 있어서 〈상복이 어울리는 엘렉트라〉보다 덜 사실적입니다. 보다 더 시적입니다. 보다 더 상징적이고, 복잡합니다. 최초의 세 작품에 관해서는 이미 2만 5천 단어에 이르는 자세한 시놉시스를 완성했습니다. 네 번째 작품의 개요는 써놓았습니다. 현재 다섯 번째 작품의 개요를 집필 중에 있습니다. 최초 극의 실제 다이얼로그는 모든 시놉시스가 완성될 때까지 쓰지 않을 생각입니다. 지금 같은 진도면 내년(1936) 가을까지는 완성될 예정입니

다. 공연은 한 시즌에 두 작품씩 하고, 공연이 끝난 작품도 새 작품과 병행해서 해야 되고, 이 작품의 공연을 위해서는 전용 레퍼토리 극단이 창설되는 것이 바람직합니다.

오닐은 사이클극 〈소유자의 상실 이야기〉 집필에 불같은 의지로 달려들었지만 건강 악화와 극도의 피로감 때문에 글 쓰는 일은 스스로 고백한 대로 "고문당하는 고통"이었다. 오닐의 집필 매수는 방대한 것이 되었다. 초안 집필 이외에 자료 수집, 미합중국의 정치, 경제, 종교, 문화사의 문헌 독파, 그리고 여타 준비와 하퍼드 가문의 계보, 수 세기에 걸친 가족들의 이동 경로의 약도 작성이 첨가되었다. 오닐의 피로와 정신적 고통은 한계에 도달하고 있었다. 그러나 오닐은 쉬지 않았다. 집필을 강행해나갔다. 그는 해럴드 맥지에게 보낸 편지에서 "땀을 흘리고 노예처럼 일하고 있다"라고 말했다. 1935년 10월, 그는 일곱 작품의 초안을 완성했다. 치아 치료를 위해 뉴욕에 2주간 머물다가, 시아일랜드로 돌아와서, 〈시인 기질〉 초고 집필을 계속했다. 그러나 사이클극은 결국 완성을 보지 못했다. 11부작 가운데서 현재 남아 있는 것은 〈시인 기질〉과 〈보다 더 장엄한 저택〉 원고 일부분이다. 나머지 모든 원고는 오닐 자신에 의해서 파기되었다.

〈시인 기질〉은 1957년 3월 29일, 스웨덴 스톡홀름 로열 극장(The Royal Dramatic Theatre)에서 초연된 후, 1958년 10월 2일 뉴욕 헬렌 헤이스 극장에서 국내 초연의 막이 올랐다. 명배우 헬렌 헤이스 출연으로 화제가 된 이 공연은 4막극에 등장인물은 남자 일곱 명, 여자 세 명이었다. 장소는 주인공 코넬리어스 멜로디가 소유한 주막집 식당이다. 때는 1828년 7월 27일 아침 9시부터 한밤중까지. 앨런 루이스(Allan Lewis)는 이 작품을 평하면서 "〈밤으로의 긴 여로〉와 같은 구조, 같은 약점, 같은 강점을 지니고 있는 작품"이라고 말했다. 〈시인 기질〉은 사이클극 전

체의 주제를 다루고 있다. 그 주제는 〈얼음장수 오다〉에서 오닐이 다루었던 꿈의 유지와 거짓 희망의 추구가 된다.

주인공 멜로디는 현재 주막집 주인으로서 가난한 아일랜드 이민에 불과한데, 그는 초라해진 자신의 현실을 받아들이지 못하고, 과거 아일랜드에서 장원을 소유했던 큰 가문의 외아들이며 나폴레옹 전쟁 때 '멜로디 소령'으로서 무공을 세웠던 과거의 몽상 속에서 살고 있다. 하지만 현재와 단절된 과거는 환상에 지나지 않는다. 그 현실에서 자신의 환상을 가능케 해주는 것은 그가 보존하고 있는 옛 군복과 영광의 상징인 군마(軍馬)다. 멜로디는 자신의 꿈을 유지하기 위해서 연기를 한다. 연기를 지탱하려면 상대역과 관객이 있어야 한다. 자신의 과거를 알고 있는 제이미 크레건, 아내 노라 멜로디, 근처에 사는 아일랜드 이민들이 그 역할을 하게 된다. 그의 딸 세라는 아버지의 허황된 연기를 경멸하고 관객으로 참여하지 않는다. 집안일을 아내와 딸에게 맡겨놓은 채, 현실로부터 도피해서 과거의 환상에 매몰된 아버지를 세라는 한심하다고 생각한다.

멜로디의 환상을 깨뜨린 것은 데버러 하퍼드였다. 하퍼드 집안의 변호사 니콜라스 개즈비가 와서 멜로디에게 "3천 달러를 줄 터이니 세라는 사이먼과 관계를 끊고, 멜로디 집안은 이 고장에서 나가달라"는 고지(告知)를 한다. 멜로디는 딸 세라에게 사이먼을 유혹해서 임신하면 결혼을 허락한다고 말한다. 멜로디는 자신과 딸을 모욕했다고 분노하면서 하퍼드와 결투한다고 뛰어나간다. 얼마 후, 멜로디는 만신창이가 되어 돌아온다. 군복도 흙투성이, 얼굴은 상처투성이가 되었다. 하퍼드 집 앞에서 경관에게 구타를 당했던 것이다. 세라는 그 광경을 목격했다. 패배하고 집으로 돌아온 멜로디는 권총을 들고 나가서 군마를 사살한다. 그의 꿈은 깨졌다. 아일랜드 신사의 꿈도 명예도 사라졌다. "소령을 연기했던 사람은 죽었다"라고 그는 말하면서 가난한 이민의 모습으로 돌아가 근처 술집으로 간다.

세라는 〈이상한 막간극〉에서의 니나와 같은 성격으로 등장한다. 이들은 오닐 작품에서 공통된 특징으로 남자의 꿈을 저지하고, 파괴하는 역할을 하고 있다. 세라는 젊은 사이먼 하퍼드와 정을 통했다. 그녀는 앞으로 남성을 압도하는 일을 하게 된다. 세라는 그 위력을 지니고 있다. 〈보다 더 장엄한 저택〉에서 오닐은 그런 구상으로 가고 있었다.

오닐은 1936년 1월 6일 루이즈 브라이언트의 사망 소식을 듣고 큰 충격을 받았다. 나이 49세. 장소는 파리. 남편 리드가 죽은 후, 그녀는 방황을 계속했다. 그녀는 초라한 호텔의 층계 위에서 뇌출혈로 쓰러졌다.

타오하우스

12
명작의 산실 타오하우스와 〈얼음장수 오다〉

타오하우스

오닐은 1927년 4월, 애그니스에게 보낸 편지에서 버뮤다 집에 관해서 말했다.

> 우리들의 집! 이 집은 우리들이 받은 보상이며, 우리들의 영원한 보금자리
> 입니다. 이 집에는 당신에 대한 나의 사랑이 담뿍 담겨 있습니다. 우리들이
> 함께 지낸 9년간의 결혼생활, 그 고생 끝에 얻은 낙원입니다. 이 섬에서 우리
> 는 휴식을 취하고 살아가면서 우리들이 소속된 안전하고 영속적인 생활의 꿈
> 을 키워나갑시다.

그러나 애그니스는 오닐이 그토록 소망하던 '집'을 버뮤다에 만들어주지 못했
다. 그래서 오닐은 결국 애그니스 곁을 떠났다. 1937년, 오닐은 49세였다. 칼로타
는 메리트 병원에 입원해 있던 오닐을 3월 11일 퇴원시켰다. 오닐은 샌프란시스
코에서 56킬로미터 떨어진 캘리포니아주, 콘트라코스타 카운티, 댄빌(Danville)

근처 라스 트램퍼스 힐(Las Trampas Hills) 계곡 160에이커 땅에 '타오하우스(Tao House, 도교의 집)'를 짓고 1937년 10월 말 입주했다.

오닐은 15세 때 가톨릭 신앙을 잃었다. 그 직접적인 이유는 어머니의 아편중독이었다. 부모는 아일랜드 독실한 가톨릭 집안의 후손이었다. 그들은 유진을 나이 일곱 살 때 가톨릭 기숙학교에 보낼 정도로 종교 교육에 힘썼지만 유진은 성장하면서 점차 동양의 신비주의 철학에 빠져들었고, 1920년대에는 도교, 즉 노장 철학에 심취하게 되었다. 동시에 그는 인종적, 계층적 차별이 없는 사회정의와 형제애를 구가하는 인도주의 작품을 썼다. 그가 탐독한 책은 제임스 레그가 번역한 『노장철학론』이었다. 오닐이 1922년 중국 문화와 역사에 관심을 갖게 된 것은 〈백만장자 마르코〉 때문이었다.

『노장철학론』에 의하면 "도"는 "확실하게 보이지 않는 것, 비물질적 존재 양식," 다시 말해서 "우주 현상 속에서 자연발생적인 모든 움직임의 원천"이었다. 도교사상은 "빈 것, 고요함, 평온, 무미, 안식, 정적, 무위(無爲)" 속에서 그 특성이 발견된다. 도교의 철학과 미학에서 공(空)과 수동성을 강조하는 것은 일과 세속에 대한 무관심, 욕망의 포기, 행동의 중용을 설복하는 불교의 가르침과 상통한다. 불교와 마찬가지로 도교는 이 세상을 전환의 과정으로 보았다. 만물은 윤회한다는 것이다. 도교는 전환의 축을 음(陰)과 양(陽)으로 보았다. 음은 어둡고 수동적이며 여성이며 직관적이고 정적이며 땅, 즉 지상(地上)이다. 양은 밝은 빛이며 능동적이며 남성이다. 그런데 이 두 가지 힘이 끊임없이 움직이면서 상호 영향을 주고 변한다는 것이다. 음과 양은 상대의 씨앗을 지니고 있기 때문에, 침투와 참여의 상호작용을 통해 하나의 통합적 사이클—즉 순환의 원을 형성한다. 따라서 음양은 수많은 우주적 현상 속에 내재하는 대립적 요소의 조화를 상징하고 있다.

오닐은 이 같은 도교사상에 깊이 공감하면서 심오한 우주적 원리에 심취하게

유진 오닐 : 빛과 사랑의 여로

되었다. 오닐은 미국의 물질 숭배와 사리사욕으로 인한 이타(利他)정신의 결핍이 미국의 병이라고 진단했다. 그 병의 치료를 위해 오닐이 찾은 해결은 욕심을 버리는 일이었다. 도교사상은 그에게 그 길을 가르쳐주었다. 〈밤으로의 긴 여로〉에 나타난 티론 가정의 비극도 결국은 아버지 제임스의 물욕과 인색함이 원인이었다.

〈얼음장수 오다〉는 버지니아 플로이드가 설명한 대로 "오닐이 뉴욕 술집 밑바닥 생활에서 오랫동안 사귀었던 친구들에 대한 헌사"이다. 이 작품에는 의미심장한 종교적 암시가 풍성하지만, 인상 깊은 것은 도교에서 가르치는 인간의 우애와 남을 위한 헌신에 대한 가치이다."(「유진 오닐의 도교사상」〈유진 오닐과 중국〉 난징국제심포지엄, 1988, 참조)

타오하우스는 칼로타가 중국식으로 설계해서 지은 집이다. 흰 어도비 벽돌로 지은 콘크리트 건물인데, 지붕은 검은 기와이고, 문과 셔터는 중국식으로 붉게 칠하고, 천장은 푸른빛이다. 칼로타는 샌프란시스코 골동품 가게에서 중국 가구를 골라왔다. 벽돌은 칠하지 않고 그대로 두었다. 타오하우스는 2층 집인데 잔디가 깔린 앞마당이 넓다. 마당에는 중국식 돌 수반이 놓여 있다. 오닐의 서재는 2층

오른쪽 끝 방이다. 서재는 소음으로부터 완전히 차단되어 있다. 서재로 가려면 계단을 오르고, 문을 세 개 거쳐야 한다. 완전히 고립된 서재에서 작품을 쓰기 시작하면, 그는 딴 사람으로 변한다. 평소 친절하고 상냥하던 일상적 존재에서, 울적한 침묵으로 일관하는 몽환 상태에 빠진다. 애그니스와 이혼하고, 자녀들이 문제를 일으키고, 유럽에서 전쟁이 발발했을 때는 비통한 감정이 심화되어 작품에 영향을 끼쳤다. 그의 작품은 자신과 가족들, 그리고 시대와 나라에 대한 냉혹한 검진이었다. 작품을 쓴다는 것은 그에게 있어서는 고백과 속죄의 의식이었다. 그는 보가드 교수가 지적한 대로 "프루스트처럼 독창적으로, 버너드 쇼처럼 풍성하게, 스트린드베리처럼 심원한 고통을 느끼며" 작품을 썼다. 타오하우스 서재는 창작의 아픔이 넘치는 밀실이요, 수도원처럼 단절된 공간이었다. 그리 넓지 않는 서재에는 서가와 책상이 있고, 서재 옆은 베란다로 나가는 문이 있으며, 베란다에는 긴 의자 침대가 놓여 있다. 작은 창문을 통해서 내다보면 동쪽으로 산라몬 계곡이 뻗어 있고, 나무들이 일제히 우주로 향해 손을 흔들고 있는 환상적 풍경이 보인다. 이 집은 실내에 붙은 거울이 특이했다. 거실에는 푸른빛 거울이 있고. 침실에는 검은색 거울이 있다. 집 뒤, 동쪽 테라스는 오닐과 칼로타가 오후 한때, 또는 황혼녘에 앉아서 서산을 바라보던 곳이다.

유진의 어머니 엘라가 간절하게 원했던 것은 '집'이었다. 유진을 호텔에서 낳고, 남편의 무대 생활 때문에 지방을 전전하는 떠돌이 생활에 그녀는 넌덜머리가 났다. 어릴 적 유진의 놀이터는 극장 분장실이요, 커서는 기숙사였다. 휴가철에는 갈 곳이 없어서 학교에 외톨박이로 남았다. 유진에게는 어린 시절 집이 없었다. 그에게 '집'은 '소속'이요, 집념이었다. 오닐은 평생 안주할 '집'을 찾아 전전했다. 칼로타가 만들어준 타오하우스에서 오닐은 1939년 사이클극을 제쳐놓고, 〈얼음장수 오다〉 〈밤으로의 긴 여로〉 〈잘못 태어난 아이를 위한 달〉을 완성했다. 오닐

은 형 제이미를 위한 진혼곡으로 〈잘못 태어난 아이를 위한 달〉을 눈물 속에서 하루에 한 페이지씩 써나갔다. 〈밤으로의 긴 여로〉는 가족에 대한 한을 풀고, 용서하며, 화해하는 이른바 작별의 잔이었다. 작품 속에서 제이미가 읊조리는 스윈번의 「이별」은 오닐의 이런 심정을 담고 있다.

우리 일어나 헤어지자, 그 여인은 모르나니
바람 가듯이 바다로 가자
휘몰아치는 모래와 거품의 바다로
우리 여기 있은들 무엇하랴
인간사 모두 그러하듯 매사 허사인데
세상은 온통 쓰디쓴 눈물인데
세상 부질없음 아무리 가르쳐도
그 여인은 알고자 아니하네

오닐은 타오하우스 시절(1936~1945)이 가장 행복하고 뜻 깊은 세월이었다고 회고했다. 오닐은 1940년, 칼로타의 생일에 감사의 뜻으로 시 「혼란의 시대에 부르는 정적의 노래」를 바쳤다. 그 시는 이렇게 시작된다.

여기는
집
평화
고요
여기는
사랑
화덕

불꽃 보며
미소 짓는

　캘리포니아 언덕, 칼로타가 지은 창작의 성역은 세속의 소란으로부터 오닐을 보호하고 있었다. 오닐은 휴식 시간에는 정원수를 가꾸며, 애견 블레미와 함께 산길을 산책했다. 옛 친구들과 가족들이 가끔 방문했지만, 그 수는 극히 제한되어 있었다. 그러나 이 낙원도 오래가지 못했다. 1939년 9월 유럽에서 전쟁이 일어나고, 오닐과 칼로타의 건강이 나빠지기 시작했다. 오닐의 손떨림은 1943년까지 계속 악화되었다. 파킨슨병 때문에 원고 쓰는 일이 어려워지고, 신경염과 전립선도 악화되었다. 칼로타는 척추 관절염으로 고통을 받았으며, 지병인 안질이 극도로 악화되어 타이핑 비서를 써야 할 정도였다. 병고와 전쟁의 이중고로 오닐의 염세주의는 날로 심해졌다. 아들 셰인의 학교생활에도 문제가 생겼다. 셰인은 정신적으로 무너지고, 육체적으로 병들기 시작했다. 딸 우나도 뉴욕 사교계에 드나들면

우나

서 오닐의 사랑을 잃기 시작했다. 우나를 제대로 보호하지 못한 전처 애그니스에 대해서도 실망이 컸다. 오닐은 우나의 할리우드 진출이 불만이었다. 아버지의 자랑이던 아들 유진 주니어도 극심한 정신적 방황으로 사생활이 문란해졌다. 타오하우스 시절에 유진 주니어는 두 번째 아내와 이혼하고, 세 번째 아내와도 이혼의 위기를 맞고 있었다. 오닐 집안의 재정적 어려움도 가중되었다. 그러나 쪼들린 재정은 〈머나먼 귀항〉의 영화화와 1941년 재공연된 연극 〈아, 광야여!〉의 수입, 1943년 〈털북숭이 원숭이〉 영화 판권 등 수입으로 일시 호전되고 완화되었다. 그러

나 재정 상태는 계속 악화되어 결국은 타오하우스 매각 문제로까지 비화되었다. 칼로타는 몸이 아픈 데다 마지막 고용인이었던 요리사까지 나가서 요리와 청소를 하느라 피로가 쌓이고 쌓였다. 유진은 1943년 6월 4일 네이선에게 편지를 썼다. "내 아내는 아주 유능하고 과단성 있는 여자지만, 하루가 지나면 기진맥진 상태가 됩니다." 칼로타는 이 당시를 회고했다. "접시를 씻고 말려야죠. 바깥에 나가서 정원사를 도와야죠. 몸이 부서질 것 같아요." 전시(戰時)에 이 저택을 관리하는 일은 힘들고 경비가 너무 많이 들었다.

타오하우스는 오닐 부부가 가장 좋아했던 주거였다. 그러나 1941년경 칼로타는 고립감을 느꼈다. 칼로타는 유대감을 느끼기 위해 세인트거트루드 학교 동창회에 참석해서 친구들을 만났다. 〈밤으로의 긴 여로〉와 〈잘못 태어난 아이를 위한 달〉 집필로 오닐은 몹시 쇠약해졌다. 전시 중, 타오하우스 생활은 어려웠다. 급유도 제한되어 자동차 사용이 여의치 않았다. 운전기사는 해병대에 소집되었다. 오닐은 손떨림으로 운전을 할 수 없었다. 칼로타는 운전을 배우지 않았다. 그들은 생활필수품 조달과 교통을 지방민의 호의에 의지할 수밖에 없었다. 친구들과 비서 겸 타이피스트 제인 콜드웰(Jane Caldwell)이 도움을 주었다. 칼로타는 허리에 병이 들었다. 유진 오닐 주니어는 예일대학교 고전학 교수직을 사직했다. 세인의 아들이 급사했다. 칼로타는 유진 가족들과 사이가 나빠지자 그들과 유대를 끊었다. 우나와 연락을 끊는 일은 안타까운 일이었다. 그러나 오닐과 유진 오닐 주니어는 칼로타 몰래 극비리에 만났다.

칼로타는 타오하우스를 팔자고 유진에게 말했다. 결국 1944년 2월, 6만 달러에 이 아름다운 저택이 타인에게 넘어갔다. 오닐로서는 큰 손실이었지만 어쩔 수 없었다. 동양 골동품과 장식품은 검프(Gump's)에 다시 매각했다. 서적과 피아노(로지(Rosie)) 등은 뉴욕의 창고에 수납되었다(타오하우스는 개인 소유로 넘어갔다가

1970년대 트래비스 보가드 교수 등 오닐 후원회의 도움으로 현재 국가유적지재단 소유가 되어 국립공원관리소가 운영과 관리를 책임지고 있다. 매주 정해진 시간에 정해진 수의 관광객 예약을 받고 저택 투어를 실시한다. 오닐 연극 전문가인 안내원은 오닐의 인생과 작품을 자세하게 설명해주고 타오하우스의 의미와 오닐의 존재감을 알기 쉽게 전달해준다).

그들은 샌프란시스코 페어몬트 호텔에 거처를 마련했다. 오닐은 이 호텔을 불만스러워하여 헌팅턴 호텔로 옮겼다. 환자인 오닐 부부는 전문 간호사를 고용했다. 오닐과 칼로타 사이는 점점 멀어져갔다. 타이피스트 제인과 오닐의 관계 때문에 칼로타는 화를 내고 부부싸움이 격화되었다. 1945년 10월 중순 오닐 부부는 뉴욕 이스트 48가 바클리 호텔로 옮겼다. 1946년 봄에는 방 여섯 개짜리 펜트하우스(35 East 84th Street)로 다시 거처를 옮겼다.

오닐은 1946년 10월 〈얼음장수 오다〉 공연 준비를 돕고 있었다. 제작자인 시어터 길드는 셜리 와인가튼을 오닐 비서로 임명했다. 그녀는 칼로타와 오닐 사이에서 연락을 맡았다. 그녀 때문에 칼로타의 질투심이 폭발했다. 〈얼음장수 오다〉는 큰 성공을 거두지 못했다. 〈잘못 태어난 아이를 위한 달〉은 실패했다. 오닐과 칼로타 관계는 더욱더 악화되었다. 칼로타는 여배우 퍼트리샤 닐(Patricia Neal)을 질투해서 〈느릅나무 밑의 욕망〉에서 그녀가 애비 퍼트넘 역을 맡는 것을 반대했다. 1948년 1월 이들 부부의 싸움은 절정에 도달했다. 칼로타는 짐을 싸서 집을 나갔다. 오닐은 이 시기에 칼로타 곁을 떠나려고 했다.

1948년 4월 19일, 오닐 부부는 화해하고 보스턴의 리츠칼튼 호텔에 머물게 되었다. 1948년 7월 칼로타는 마지막 거주지가 되는 매사추세츠주, 마블헤드의 '포인트 오락스 레인(Point O'Rocks Lane)'으로 거처를 옮겼다. 방이 여섯 개인 바위 위 저택은 대서양 바다가 한눈에 내려다보이는 아름다운 집이었지만 상당 부분

수리를 해야 했다. 수영장과 엘리베이터 등 설치 공사로 8만 5천 달러의 거액이 투입되었다. 이 돈은 칼로타가 자신의 통장에서 꺼내서 썼다. 오닐은 돈이 없었다. 오닐은 더 이상 원고를 쓸 수 없다는 것을 알고 고독과 절망감에 사로잡혔다. 그는 음식도 먹기 힘들고, 담배도 혼자서 피울 수 없었다. 그는 칼로타의 도움 없이는 생활이 불가능했다. 그러나 가정불화는 날이 갈수록 심화되었다. 문제는 칼로타 자신도 병으로 운신이 어렵다는 것이었다. 1949년 말, 오닐은 자신의 병이 치료 불가능하며, 집필 활동은 영원히 불가하다는 것을 알게 되었다. 오닐은 극심한 좌절감을 느꼈다. 기동이 불편한 오닐 부부는 마블헤드의 집을 팔고 병원과 호텔이 있는 보스턴으로 나가려고 했다. 그러나 1951년 2월 5일 뜻밖의 사건이 발생했다.

〈얼음장수 오다〉

〈얼음장수 오다〉는 오닐이 1939년 6월 8일 쓰기 시작해서 11월 26일에 완성한 4막극이다. 이 작품은 1946년 10월 9일 마틴 베크 극장에서 초연되었다. 이 작품의 무대는 뉴욕의 다운타운, 맨해튼 남단에 있는 술집이다. 1912년 초여름 아침과 밤, 그리고 다음 날 아침과 밤, 이틀 동안에 이 술집에서 벌어진 일을 다루고 있다.

예순 살 되는 해리 호프가 운영하는 이 술집은 심야 영업을 한다. 건물 2층은 여관이다. 숙박 손님들이 아래층 술집으로 왕래한다. 술집 단골인 예순 살 래리 슬레이드는 30년 동안 무정부주의 운동을 한 사람이다. 그러나 10년 전에 발을 빼고 은퇴 생활을 하고 있다. 그는 인생의 방관자임을 자처하며 죽음을 기다리고 있다. 래리보다 약간 어린 휴고는 한때 래리의 동지로서 기자 출신이다. 그는 알

코올중독자이기 때문에 대화가 불가능하다. 혼탁한 의식으로 무정부주의 운동에 끼어들고 있는 그는 때때로 독일말로 떠들어댄다.

'장군'이란 별명이 붙은 웨트존은 쉰 살쯤 된 네덜란드계 아프리카인으로서 보어 전쟁(1889~1902) 때 의용군 지휘관으로 영국군에 대항해서 싸웠다. 예순의 루이스는 웨트존이 편입된 영국군의 보병 대위로서 보어 전쟁에 참전했다. 항상 내일에 희망을 걸고 있기 때문에 '지미 투모로'라는 별명으로 불린다. 50대의 스코틀랜드인 제임스 카메론은 보어 전쟁 당시 통신원이었다. 조 모트는 한때 도박장을 경영했던 쉰 살 전후의 흑인으로서 이 술집의 청소부로 일하고 있다. 이들 일행 가운데 제일 젊은 윌리 오반은 30대로서 하버드대학교 법학과 출신이며 변호사 지망생이다. 50대의 전 경관 패트 맥글로인과 술집 주인 호프의 의형제인 예순 살의 모셔는 둘 다 이 술집의 영원한 단골이다. 이 밖에도 술집에는 주간 담

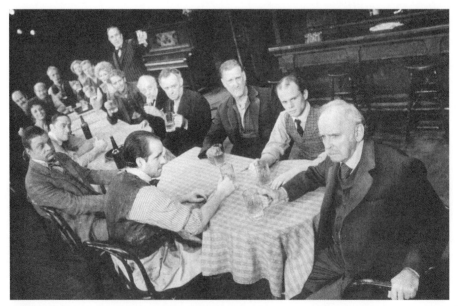

〈얼음장수 오다〉

　　　　　　　　　　　　　　　　　　　유진 오닐 : 빛과 사랑의 여로

당 바텐더 척, 야간 담당 바텐더 로키가 있다. 이들은 모두 20대 청년이다. 창녀도 둘 있다. 열여덟 살의 청년 돈 패리트는 이 술집의 새 얼굴이다. 그의 어머니와 래리는 한때 연인 사이였다. 그는 래리를 찾아 서해안에서 이곳에 왔다. 그는 어머니 친구 일당과 정치활동을 했는데, 그들이 장치한 폭탄이 조직 내부의 배신자 때문에 들통이 났다. 어머니와 일당이 체포되는 와중에 그는 도망쳐 나와 동부로 왔다.

제1막

초여름 아침, 바텐더 로키와 래리 이외는 모두 테이블에 앉아 졸고 있다. 이들은 방에 돌아가지 않고 전날 밤부터 계속 버티면서 히키라는 인물이 오는 것을 기다리고 있다. 히키는 세일즈맨으로서, 1년에 두 번 이 술집에 나타나 술도 사주고 잡담을 하면서 즐겁게 지낸다. 내일은 술집 주인 호프의 생일이다. 그가 나타나는 시간에 자리에 있어야 한 잔이라도 더 얻어 마실 수 있다. 그 때문에 모두들 꼼짝 않고 있는 것이다.

패리트는 술집에서 래리에게 말을 걸고 있다. 패리트가 어릴 때 래리가 어머니와 함께 살았던 적이 있어서 그는 래리를 아버지처럼 생각하고 있다. 래리는 패리트에게 따뜻한 정을 느낀다. 그러나 래리는 패리트에게 자신에게 의존하지 말라고 한다. 패리트는 동지들의 배반으로 정치활동을 포기했다고 말한다. 그러나 래리는 패리트가 자신의 어머니를 포함해서 동지들 전부를 배반하고 폭탄 사건을 밀고했다고 의심한다. 래리는 패리트에게 졸고 있는 사람들의 신상을 설명해준다. 이들은 수단 방법을 가리지 않고 술에 취해서 제각기 품고 있는 '파이프드림 (pipe-dream, 몽상)'에 매달려 있다. 그러나 래리는 '파이프드림'은 버림받은 인간이 살아가는 힘이라고 역설한다. 졸고 있던 사람들이 깨어나면서 한 사람, 한 사

람 자신들의 '꿈'을 말하기 시작한다. 그 꿈은 실현 가능성이 없다.

통신원이었던 지미는 세상 경기가 회복되면, 친구 회사 광고부에 취직할 수 있다고 믿는다. 술집 주인 호프는 사랑하는 아내 사후 20년간 한 발짝도 외출을 한 적이 없지만, 60세 생일을 계기로 바깥 나들이를 해서 정치생활을 재개하겠다고 말한다. 전쟁터에서 부상당한 루이스는 보어 전쟁 당시의 적수인 웨트존과 함께 꽃피는 4월 영국 땅 고향으로 돌아가고 싶다고 말한다. 웨트존은 여비가 마련되면 아프리카 고향으로 돌아간다고 말한다. 흑인 조의 꿈은 다시 한 번 자력으로 도박장을 열어 이 술집 친구들을 초대하는 일이다. 경찰관이었던 맥글로인은 재심을 청구해서 뇌물수수 누명을 벗고 복직했으면 하는 것이 소원이다. 그 얘기를 듣고 있는 윌리는 맥글로인의 변호를 맡겠다고 말한다. 모셔의 소원은 서커스로 돌아가는 것이다. 바텐더 척은 술을 끊고 코라와 결혼해서 뉴저지에서 농사를 짓는 것이 꿈이라고 말한다.

드디어 기다리던 히키가 나타난다. 그는 쉰 살 나이의 호남이다. 재회를 기뻐하며, 늘 하듯이 모두에게 술을 대접한다. 그러나 자신은 술 대신 물을 마신다. 그는 술을 영원히 끊기로 결심했다. 자신의 '파이프드림'을 버리고, 인생을 현재 있는 그대로 받아들이기로 했다고 말한다. 그는 일동에게 '파이프드림'을 버리도록 설득한다. '파이프드림'은 인간의 생활을 해치고, 파괴하며, 안식을 주지 않는다고 말한다. 그의 말에 영향을 받은 사람은 지미와 호프이다. 다른 사람들은 그의 설득에 반감을 갖는다.

제2막

같은 날 밤, 히키의 지시로 호프의 생일잔치 준비가 한창이다. 모든 비용은 히키의 부담이다. 히키 자신이 먹을 것과 샴페인을 대량으로 구입한 다음, 주빈 호

프가 아래층에 오는 것을 기다리는 동안, 히키는 래리의 생활을 비판하면서, 래리가 죽음을 원한다면 왜 비상계단에서 뛰어내리지 않느냐고 말한다. 래리는 히키의 발언이 불만이다. 바텐더 로키도 히키에게 불만이다.

파티가 시작된다. 그전처럼 신바람이 나지 않는다. 히키가 전하고 싶은 메시지는 '파이프드림'을 버림으로써 얻은 마음의 평화를 여러 친구들이 가졌으면 좋겠다는 것이다. 이런 히키의 권고에 대해서 래리는 히키가 그런 경지에 도달한 것은 아내가 싫어졌기 때문이라고 비꼰다. 그러자 히키는 아내는 죽었다고 말한다. 래리는 자신의 경솔함을 사과하면서 아내가 죽었으니 히키는 마음의 안정을 얻었을 것이라고 말한다.

제3막

다음 날은 무덥다. 해리 호프의 생일날, 오전 시간이 반절이나 지났다. 여름 햇살은 뜨겁지만 술집 안으로 햇살은 들어오지 않는다. 패리트는 래리에게 데이트 자금이 필요해서 조직을 배신했다고 고백한다. 래리는 이미 이런 사실을 직감하고 있었다. 히키의 말에 화가 난 일행들이 한 사람 한 사람씩 술집을 떠난다. 모두들 히키에게 냉정한 태도를 취한다. 호프도 원하던 외출을 하지만, 얼마 안 가서 자동차 때문에 길을 걸을 수 없다고 말하면서 돌아온다. 술을 마셔도 취하지 않는다고 호프가 말하자 히키는 그것이 새로운 인생이 열리는 징조라고 말한다. 래리는 히키를 비난하면서 히키가 아내를 자살로 몰고 갔다고 폭로한다. 히키는 아내가 살해당했는데 아직도 그 범인을 알 수 없다고 말한다.

제4막

제1막과 같은 무대, 시간은 오후 1시 반이다. 그전에 술집에서 외출했던 사람들

이 모두 돌아와 술을 마시는데, 마실 기분이 나지 않는다. 히키는 전화를 걸고 다시 오겠다고 말하면서 나간다. 사람들은 히키가 아내를 죽인 범인일 거라고 생각한다. 패리트는 래리 곁을 떠나지 않고 있다. 히키가 돌아오지만 기분이 썩 좋지 않다. 그는 마음의 안정에 관해서 계속 설교한다. 그러나 아무도 진지하게 귀를 기울이는 사람이 없다. 그는 자신과 아내의 관계에 관해서 지껄인다. 그는 지금까지 술을 마시고, 여자와 놀면서 아내를 괴롭혔는데, 이 일을 무엇으로 보상할 수 있을까, 두 번 다시 아내를 괴롭히지 않으려면 어떻게 하면 좋을까 생각하게 되었다고 말한다. 자신이 자살하면 오히려 아내를 더 괴롭히게 될 것이다, 중요한 것은 자기가 아내를 사랑하고, 아내는 자신을 사랑하는 일이었다, 그래서 유일한 방법은 자신이 아내를 죽이는 일이었다고 고백한다.

그때, 두 형사가 나타나서 히키의 소재를 확인하고, 출입구에 서서 히키가 떠들어대는 소리를 듣고 있다. 히키는 인디애나주의 시골 마을에서 어릴 때 아내를 알게 되었는데, 혼자서 도회지로 나가 결혼 비용을 장만해서, 그녀를 불러들여 결혼했으나 그 이후 창녀와 놀다가 성병에 걸려, 그 병을 그녀에게 옮기게 되었다는 것이다. 그래서 세일즈맨으로 한 달 동안 외지에 나가 일하다가 여러 차례 만취 상태가 되어 귀가한 일이 있었다고 지껄여댄다. 그녀는 그럴 때마다 "두 번 다시 그런 짓 하지 말아요, 아시겠지요"라고 용서했는데, 용서받는 일이 지겨워서 그녀를 미워하게 되었고, 결국 권총으로 그녀를 사살했다고 말한다. 죽이는 일이 아내에게도, 그 자신에게도 마음의 안정을 얻는 유일한 방법이었다는 것이다.

히키는 형사들에게 연행된다. 술집은 원래의 평정을 찾는다. 한편 히키의 고백에 촉발되어 패리트는 자신이 어머니와 동지들을 배신한 것은 돈 때문이 아니고, 사실은 어머니에 대한 증오심 때문이었다고 고백한다. 자신의 행위는 히키보다 죄가 더 크다고 말한 다음 래리에게 어떻게 하면 좋으냐고 의견을 묻는다. 래리는

유진 오닐 : 빛과 사랑의 여로

그에게 죽으라고 말한다. 패리트는 밖으로 나간다. 술집의 소음 속에서도 비상계단에서 패리트가 투신자살하는 소리를 래리는 듣고 있다. 다른 사람들은 이 사실을 모르고 마냥 노래를 부르고 있다.

버지니아 플로이드는 〈얼음장수 오다〉를 "기억의 연극(memory play)"이라고 말했다. 오닐은 "내가 알고 있는 실제 인물"들을 술집에 모아놓았다고 실토했다. 이 작품의 주제는 '죽음'이다. '얼음장수'는 죽음을 상징하고 있다. 자신의 내면을 파고들면 자신의 외부를 덮고 있는 '파이프드림'의 가면이 벗겨지고, 결국은 '죽음'에 직면하게 된다고 히키는 반복해서 주장하고 있다. 그러나 이런 주장을 역설적으로 해석하면 '파이프드림'을 갖고 있어야만 '마음의 안정'을 얻을 수 있다는 것이 되며, 이 일은 슬픈 일이고, 웃기는 일이지만, 인간의 진실이기에 피할 수 없다는 것이다.

1920년대를 통해 인간의 소속 문제를 탐구하던 오닐은 30년대에 이르러 "인간은 신이 없는 세상에 살고 있다"는 니체의 사상에 승복하게 되었다. 〈얼음장수 오다〉는 30년대 미국을 향해 오닐이 쏟아내는 절망의 노래라 할 수 있다. 오닐은 더들리 니콜스(Dudley Nichols)와의 인터뷰에서 이렇게 말한다. "제목은 죽음을 의미한다. 'cometh'라는 단어를 사용한 것은 시적이면서 성서적 의미를 풍기도록 배려한 것이며, 죽음은 어김없이 우리 모두에게 '온다'는 의미를 내포하고 있다."

사일러스 데이 교수는 종교적 상징주의 해석론을 펼치면서 이 작품에 대해서 말하고 있다. "구세주 히키는 열두 제자를 거느리고 있다. 그들은 호프의 만찬 파티에서 포도주를 마신다. 이들의 광경은 흡사 레오나르도 다 빈치의 그림 〈최후의 만찬〉과 너무 흡사하다. 돈 패리트는 오닐이 만든 가룟 유다의 상징이다."

〈얼음장수 오다〉라는 제목은 마태복음 25장에서 신랑을 기다리는 신부의 우화

에서 따온 것이다. 이 우화에서 신랑은 예수 그리스도를 의미한다. 그리스도는 죽음을 통한 구원과 부활을 약속하고 있다. 히키가 오는 것을 기다리는 스토리 속 패배한 인간들은 실현될 수 없는 몽상 속에서 구세주 강림을 애타게 기다리고 있다. 그러나 작중인물 히키는 이들을 구제하지 못한다. 그가 할 수 있는 것은 죽음을 불러오는 일뿐이다. 극의 장소가 오닐이 드나들던 술집 지미 더 프리스트요, 작품의 시기가 1912년 오닐 자신이 자살을 기도한 해가 된다.

이 작품은 타오하우스 시절에 쓴 명작이다. 이해에 히틀러의 독일이 폴란드를 침공하고, 영국과 프랑스는 독일에 선전포고를 했다. 미국은 월가 몰락이 초래한 경제위기로부터 탈출하기 위해 몸부림치고 있었다. 오닐은 이런 위기 속에서 바깥세상으로 향하던 눈을 자신에게로 돌려놓았다. 〈휴이(Hughie)〉 〈잘못 태어난 아이를 위한 달〉 〈얼음장수 오다〉 〈밤으로의 긴 여로〉 등이 이에 속하는 작품이다.

트래비스 보가드 교수는 오닐의 편지 3천 통과 전집을 세 번 읽고 〈얼음장수 오다〉를 면밀하게 분석하고 해명했다. 그의 말 가운데 유의해야 되는 부분은 이 작품이 영국의 시인 딜런 토머스의 「밀크우드 아래서」처럼 "목소리로 하는 연극"이라는 것이다. 그 목소리는 영원한 침묵 속에서 한없이 되풀이되는 죽은 자의 음악이요, '음향과 행동이 하나로 융화된 연극이라는 것이다. 연극평론가가 오닐한테 "18회 반복되는 구절이 있다"라고 비난했을 때, 오닐은 "그것은 의도적이다"라고 답변했던 진의에 대해 음악가 필립 묄러는 명쾌한 해석을 하고 있다.

이 작품은 음악적으로 구성된 복잡한 작품이다. 반복되는 주제와 변주, 그리고 조성되는 교향악적 대합주가 파도처럼 서서히 일다가 점차 긴장감이 확산되면서 큰 울림으로 클라이맥스에 도달하고, 다시 하향 곡선을 그으면서 잔잔한 파도가 되어 해안선에 부딪치며 가라앉는 그런 특성을 지니고 있다.

철학적 측면에서 볼 때, 이 작품은 미국인의 생존 조건과 인류의 미래에 대한 오닐 특유의 비관론적 세계관이 표명된 작품이라 할 수 있다. 오닐은 이 당시 진보, 문명, 세계사의 미래, 전쟁과 평화 등에 관해 한마디로 '무의미한 혼돈'이라고 일갈하면서 모든 희망을 포기하고 있었다. 〈얼음장수 오다〉는 인간이 진실에 직면할 수 없음을 주장한 작품이다. 특히 자기 자신의 진실을 직시할 수 없기에 인간은 '파이프드림'에 의존할 수밖에 없다는 생각을 드라마로 보여준 작품이다. 작가의 대변인 중 한 사람인 등장인물 래리 슬레이드의 말은 이 작품의 주제를 올바르게 밝히고 있다.

> 진실, 꺼져버려라! 인류 역사가 증명하듯이, 진실은 어느 곳에도 없다. 진실은 법률가들이 즐겨 말하듯이 타당성도 없고, 중요하지도 않다. '파이프드림'이 주는 허상이야말로 우리 같은 잘못 태어난 미친놈들과 술꾼들이나 그렇지 않는 놈들이나 모두에게 사는 힘을 주는 원천이다.

1912년에 시간이 설정된 이 작품은 오닐이 말했듯이 "나 자신을 과거의 추억 속에 가둬둔 채" 쓴 자전적인 작품이다. 장소도, 등장인물도 모두 그가 다니던 술집, 그가 만났던 사람들을 모델로 하고 있다. 작품의 자료와 소재는 오닐이 평소 찬양했던 고리키의 〈밑바닥 사람들〉에서 영감을 얻었다. 입센의 〈들오리〉에서도 상당한 암시를 얻었다. 그 자신이 다녔던 술집, 그가 만났던 술꾼들의 체험담 등이 작품 속에 살아 있다. 패리트 사건은 실제로 있었던 사건이었다. 히키와 그의 아내 이블린의 관계는 일간지 『뉴욕 이브닝 월드』의 편집인이었던 찰스 채핀(Charles E. Chapin)의 아내 살인 사건을 참고로 했다. 찰스는 자고 있는 아내의 머리를 권총으로 쏘고 난 후, '아내를 사랑했기 때문에 죽였다'고 말했다. 데스데모나를 죽인 오셀로의 현대판이었다.

1946년 뉴욕 마틴 베크 극장에서 막이 오른 〈얼음장수 오다〉는 12년 동안 무대 소식이 끊겼던 오닐이 브로드웨이에 금의환향한 무대였지만 평론의 반응은 찬반 양론으로 엇갈렸다. 부정적인 평가는 난해한 복합적 구조를 이해하지 못한 결과였다. 너무 길고 반복이 심한 것도 문제가 되었다. 오닐이 살아 있을 동안에 브로드웨이에서 공연된 마지막 작품이 된 〈얼음장수 오다〉는 설상가상으로 배역 선정이 잘못되어 공연을 망쳤다는 비판을 받기도 했다. 특히 배우 제임스 바턴이 연기한 히키 역이 문제였다. 울적했던 오닐에게 슬픈 소식이 또 전해졌다. 알코올과 아편중독으로 폐인이 되다시피 한 아들 셰인의 근황과 한 살 된 셰인의 아들 변사 소식이었다.

오닐은 1939년 마지막 주와, 1940년 1월 초에 이 작품의 마지막 수정을 했다. 1월 말 삭스 코민스가 타오하우스에 머무르며 수정본을 타자해서 뉴욕으로 갖고 가서 랜덤하우스 출판사 금고 속에 보관했다. 보관된 원고는 베넷 서프와 조지 진 네이선만이 꺼내볼 수 있도록 허락했다. 오닐은 당분간 이 작품의 공연을 원하지 않았다. 그는 작품 내용상 공연 시기가 나쁘다고 생각했다. 네이선은 이 작품이 고리키의 〈밑바닥 사람들〉보다 "더 세련되고 심원하다"고 평가했다. 그의 평가에 고무된 오닐은 1940년 2월 28일 그에게 편지를 보냈다. "귀하가 이 작품을 좋아하실 줄 알았습니다. 저는 크게 고무되어 힘이 솟아납니다."

킨테로는 1956년 〈얼음장수 오다〉 공연의 배역을 다음과 같이 결정했다.
해리 호프 : 파릴 펠리(Farrell Pellt)
에드 모셔 : 필 파이퍼 (Phil Pfeiffer)
패트 맥글로인 : 앨 루이스(Al Lewis)
윌리 오반 : 애디슨 파월(Addison Powell)

유진 오닐 : 빛과 사랑의 여로

조 모트 : 윌리엄 에드먼슨(William Edmundson)

피트 웨트존 : 리처드 애봇(Richard Abbott)

세실 루이스 : 리처드 볼러(Richard Bowler)

제임스 카메론 : 제임스 그린(James Greene)

휴고 캘머 : 폴 앤도(Paul Andor)

래리 슬레이드 : 콘래드 베인(Conrad Bain)

로키 피오기 : 피터 포크(Peter Falk)

돈 패리트 : 래리 로빈슨(Larry Robinson)

펄 : 퍼트리샤 브룩스(Patricia Brooks)

매기 : 글로리아 스콧 배크(Gloria Scott Backe)

코라 : 돌리 요나(Dolly Jonah)

처크 모렐로 : 조 마르(Joe Marr)

시어도어 히크맨(히키) : 제이슨 로바즈(Jason Robards)

모란 : 말 손(Mal Thorned)

리브 : 찰스 해밀턴(Charles Hamilton)

　　호세 킨테로는 1956년 전까지는 유진 오닐 작품을 읽은 적이 없다. 오닐의 작품을 권한 사람은 서클 인 더 스퀘어 극단의 파트너 리 코넬(Leigh Connell)이었다. 리 코넬은 괴짜였다. 그는 극단에서 몇 년간 있다가 고향으로 훌쩍 가버렸다. 심신이 피로해서였다. 킨테로는 생전 그런 사람을 만나본 적이 없었다. 그는 지팡이를 들고 다녔다. 무릎이 아팠기 때문이다. 피아노 연주를 잘 했다. 문학 실력은 대단했다. 책에 둘러싸인 장서가였다.

　　킨테로는 책을 읽고 놀랐다. 작중인물에 대해서 더욱더 놀랐다. 그들은 생소한

사람들이 아니었다. 어디서 많이 본 사람 같았다. 그는 작품에 빨려들어 홀린 듯했다. 그는 결국 연출을 결심했다. 오닐 부인을 만나러 로웰 호텔로 갔다.

"오닐 부인을 만나러 왔습니다." 호텔 카운터에서 말했다.

"당신 이름은?"

"호세 킨테로."

"부인이 당신을 아시나요?"

"모릅니다. 오후에 만나기로 약속했습니다."

"확인해봐야 합니다."

"확인하세요." 그는 밖으로 나갔다. 멸시당한 듯해서 눈물이 났다. 얼마 후 다시 돌아왔다.

"확인했나요?"

"미안합니다. 방문객에 대해서는 신경 써야 해서요. 부인이 기다리십니다."

4층 1A호실 문앞에 오닐 부인이 서 있었다. 손을 내밀었다.

"손이 불안하고, 축축하네요. 겁이 나나요?"

"네."

"내 손을 잡으세요. 수집품 보여드릴게요. 모자 수집품이죠. 뭘 드시겠어요?"

"스카치와 물을 부탁해도 될까요, 오닐 부인."

"칼로타라고 부르세요."

"오닐 부인, 아니, 칼로타……."

"작품 때문이죠? 당신 눈빛 보면 알아요. 당신은 내가 처음 오닐을 보았을 때의 모습을 닮았네요. 공연 판권 때문에 오셨지요?"

"그렇습니다."

"허락합니다. 당신을 믿어요. 마음에 들었습니다. 오닐을 위해서, 당신을 위해

서 성공하시기 바랍니다." 칼로타는 창문으로 스며드는 햇살을 등지고 서서 말했다. 짧은 머리, 아름다운 피부, 칼로타는 미인이었다.

"감사합니다."

"간혹 오셔서 진행 상황을 전해주세요. 저는 외롭거든요. 다음 주 월요일 점심 식사 하실래요?"

"네, 좋습니다."

"그때 오닐에 관해서 더 많은 이야기를 해드릴게요. 작품 이해에 도움이 될 겁니다."

그는 준비를 서둘렀다. 무대 디자인은 그동안 함께 일했던 데이비드 헤이스가 맡기로 했다. 킨테로는 그를 격찬했다. 킨테로가 무엇을 지시했느냐고 물었을 때, 헤이즈는 답했다. "킨테로는 아무 지시도 하지 않았습니다. 나는 무대장치에 관한 구상을 킨테로에게 전했습니다." 헤이즈의 디자인은 동양적 단순성 때문에 킨테로가 좋아했다. 〈얼음장수 오다〉 장치는 테이블, 의자, 그리고 스테인드글라스 창문 등으로 비용이 100달러 정도밖에 들지 않았다.

킨테로의 걱정은 긴 공연 시간이 아니라 노령에 속하는 열일곱 명의 중요한 배역들이었다. 킨테로는 캐스팅에 심혈을 기울였다. "캐스팅은 사랑과 같아요. 사랑하느냐, 하지 않느냐 둘 중 하나죠." 하루에 125명 정도를 인터뷰했다. 400명 남녀 배우들을 인터뷰하여 전체 캐스팅을 끝내는 데 4주가 걸렸는데 마지막 순간까지 히키 역이 미정이었다. 킨테로는 처음에는 제이슨 로바즈가 지미 투모로 역이나 윌리 오반 역을 맡았으면 했다. 그러나 제이슨은 반대였다. 그는 히키 역을 맡고 싶어 했다. 제이슨은 킨테로와 배역에 관해 격심한 논쟁을 한 끝에 고집대로 히키 역을 맡게 되었다. 이 결정은 미국 연극사에 한 획을 긋는 사건이 되었다.

킨테로는 새로운 연출 방법을 도입했다. 음악적 방법은 이미 오닐이 실험적으

로 채택한 극작법이었다. 킨테로는 말했다. "나의 연출 방식은 과거에 하던 방식과는 다릅니다. 그렇게 할 수밖에 없는 것은 이 작품이 전통적인 방식으로 구성된 작품이 아니었기 때문입니다. 이 작품은 복합적인 음악 형식을 닮고 있습니다. 작품의 주제는 심포니에서 멜로디가 그러듯이 가볍게 변주되면서 반복됩니다. 그것은 타당한 방식입니다. 반복이 만들어내는 의미의 강조와 깊이를 알지 못한 사람들은 때때로 반복을 이유로 오닐을 비판합니다. 나의 방법은 오케스트라 지휘자와 같습니다. 끊임없이 변하는 템포를 의식하면서 각 인물은 서로 다른 주제를 발전시키면서 리듬을 강조합니다. 나는 연출가로서 처음으로 연극의 정확성에 관한 의미를 이해했습니다."(『킨테로, 오닐 연출하다』, 1991)

제이슨 로바즈는 말했다. "호세 킨테로는 나에게 여러 번 오닐의 음악적 구조에 관해서 설명했습니다. 그는 이 작품이 교향곡이라면 〈밤으로의 긴 여로〉는 현악 사중주라고 말했습니다."(『킨테로, 오닐 연출하다』, 1991)

오닐은 케네스 맥고완에게 보낸 편지에서 말했다(1940.12.30). "작품 〈얼음장수 오다〉는 인생 그 자체를 온전히, 깊이 있게, 총체적으로 드러내는 연극입니다. 이 연극은 나에게 있어서 극장이 아니라 인생의 현장에서 일어난 일입니다."

버지니아 플로이드는 오닐의 창작 의도에 대해서 말했다. "정신을 파괴하는 현실은 적나라한 절망을 뿜어내고 있다. 그것으로부터 벗어나기 위한 인생 구원의 환상을 찾는 인간의 갈망은 절실하다. 그래서 오닐은 작중인물들에게 "희망 없는 희망"을 안긴다."

〈수평선 너머로〉 〈지푸라기〉 등 초기 작품도 그러했다. 20년이 지난 후에도 상황은 마찬가지였다. 인간은 '파이프드림'에 매달리게 된다. 오닐 자신도 한동안 그랬다. 삶의 밑바닥에서 그는 술과 몽상의 세월을 보냈다. 1911년 뉴욕 부둣가 술집 지미 더 프리스트, 1915년 그리니치빌리지 술집 헬 홀에 모인 방랑자들이

이 작품에 등장한다.

해리 호프(Harry Hope)는 실제 인물 톰 월리스(Tom Wallace)를 모델로 하고 있다. 그는 오닐이 드나들던 술집 주인으로 당시 60대였다. 제임스 카메론은 오닐의 친구 제임스 핀들레이터 바이스(James Findlater Byth)이다. 그는 오닐에게 보어 전쟁에 관한 정보를 주었다. 에드 모셔는 한때 서커스에서 일했는데, 실제 인물 잭 크로크(Jack Croak)를 모델로 삼았다. 그는 상습적인 주정뱅이였다. 그와 경찰관 출신 패트 맥글로인은 해리 호프 술집 단골이었다. 조 모트는 조 스미스(Joe Smith)이다. 흑인 도박사였다. 18세 무정부주의자 돈 패리트(Don Parritt)는 도널드 보스(Donald Vose)이다. 패리트의 어머니 로자(Rosa)가 엠마 골드만을 모델로 했다는 프레이저(Winifred L. Fraser)의 연구는 놀랍다(*Emma Goldman and "The Iceman Cometh"*, Gainesville : University Press of Florida, 1974). 주디스 바로우(Judith Barlow)는 저서『오닐의 마지막 세 작품의 창조 과정』에서 다음과 같이 언급했다. "원고지에 패리트 어머니를 '엠마'라고 적었다." 그러나 바로우는 "패리트가 오닐 자신이 꾸며낸 가공적 인물"이라고 맥고완에게 보낸 오닐의 편지를 인용하고 있다. 오닐 자신도 패리트의 배경에 대해서 애매모호한 입장을 취한 것이 아닌지 바로우는 의심하고 있다. 왜냐하면 오닐은 인터뷰(Schriftgiesser, Interview with O'Neill)에서 "패리트 이야기엔 사실적 배경이 있습니다. 그의 자살도 실제 있었습니다"라고 했기 때문이다. 극중 패리트처럼 보스는 무정부주의 친구들을 배반하고 뉴욕으로 도피했다. 경찰 정보원이 된 그는 1915년 골드만을 이용해서 무정부주의자 체포에 협조했다. 보스는 작품에서처럼 어머니를 배신하지 않았지만 골드만을 배신했다. 골드만은 20세기 초반 북미와 유럽에서 무정부주의 정치철학의 중심인물이었다. 그녀는 무정부주의 활동, 저서, 강연으로 문화계에 큰 파문을 일으켰다.

이 작품의 중심인물 래리 슬레이드는 1915~1916년 오닐과 절친했던 평생 친구인 무정부주의자 테리 칼린을 모델로 했다. 그 밖의 인물들도 모두 지미 더 프리스트의 주객들이었다. 웨트존 장군은 보어 전쟁에서 유명했던 크리스티안 드 웨트(Christian De Wet) 장군이 모델이다. 휴고 캘머(Hugo Kalmar)는 체코의 무정부주의자 하벨(Hipolyte Havel)과 모습이나 정치적 배경, 행동 등이 비슷하다. 투옥, 고통, 학대를 겪은 그는 1899년 런던에서 엠마 골드만의 애인이 되었다. 단 한 사람 가공인물이 있다. 오닐은 아웃사이더 히키(Hickey)에 대해서 "그는 상상력으로 만들어낸 인물입니다"라고 맥고완에게 말했다(1940.12.30 편지). 셰퍼는 히키에 대해 1918년 잠자는 아내를 권총으로 쏘아 죽인 신문사 중역 채핀의 사건을 부분적으로 묘사하고 있다고 해명했다.

오닐은 두 이념적 집단의 인물을 창출했다. 세상에서 불명예스럽게 밀려난 접가지들과 무정부주의자들이다. 이들이 급진적 집단이 모이는 술집 분위기를 만들어낸다. 오닐은 이들을 통해 미국의 탐욕과 부패를 공박했다. 해리 호프, 패트 맥글로인, 조 모트, 로키 피오기, 그리고 윌리 오반이 전자에 속한다. 휴고, 래리, 패리트는 후자에 속한다. 1934년 공연된 〈끝없는 세월〉 이후, 오랜 침묵을 깨고 1946년 〈얼음장수 오다〉가 1,200명 관객이 들썩거리는 뉴욕 마틴 베크 극장에서 136회 공연으로 막을 내렸는데, 이것이 오닐 생전 브로드웨이 마지막 공연이 되었다. 산문적 대사, 도식적인 배열, 긴 공연 시간이 문제였지만, 에디 다울링(Eddie Dowling)의 연출과 로버트 에드먼드 존스의 무대장치는 칭찬을 받았다.

1956년 5월 8일, 4주일의 리허설 끝에 서클 인 더 스퀘어 극장에서 킨테로의 재해석 연출로 〈얼음장수 오다〉가 5시 30분에 개막되어 막간 휴식(6시 30분~7시 45분) 후 11시에 막을 내렸다. 관객과 비평가들은(Thomas R. Dash, George

Oppenheimer, Robert Hatch, Walcott Gibbs, Walter Kerr, S.J. Woolf, George Jean Nathan, James Agee) 압도적인 찬사를 보냈다. 브룩스 앳킨슨도 1956년 5월 9일자 『뉴욕 타임스』에서 다음과 같이 격찬의 말을 쏟아냈다.

호세 킨테로의 서클 인 더 스퀘어 공연은 언제나 가상해서 이번 업적에도 놀라지 않는다. 하지만, 어제 킨테로 극장에서 막이 오른 유진 오닐의 〈얼음 장수 오다〉 공연에 대해서는 흥분하지 않을 수 없다. 킨테로는 대본의 모든 부분을 연극으로 살려냈다. 킨테로는 극작가 오닐을 입센, 스트린드베리, 고리키 등 여타 현대 비극의 거장들 수준에 올려놓았다.

〈얼음장수 오다〉가 킨테로 극장에 적합한 이유는 여러 가지 있다. 이 극장은 원래 술집이었다. 그런데 오닐의 4막극은 전 장면이 술집이다. 관객은 무대 안에 있는 느낌이 든다. 데이비드 헤이스의 무대장치도 이 점에 유의해서 효과적이었다. 글로 쓴 무대를 보는 것이 아니라 눈앞에서 벌어지고 있는 사건을 체험하는 듯하다. 인생사에 관심을 갖도록 꿈의 필요성을 논의하는 장면은 끔찍하고도 희극적이다. 어떤 대사는 웃음이 나온다. 겉으로 봐서는 인물들 모두가 희극적이다. 꿈의 세계에 움츠리고 살면서 연약한 마음을 다스리기 위해 그들은 허황된 말을 지껄인다. 그러나 마음속은 허탈하고 공허하다. 〈얼음장수 오다〉의 '톤(tone)'은 처절하게도 비극적이다. 인생은 진실을 직면하지 않을 때만 견디고, 참을 수 있다는 메시지를 이 작품은 전하고 있는 듯하다.

공연은 4시간 45분간 계속되었다. 킨테로는 볼륨과 리듬으로 변화를 유도하며 다양하게 박차를 가하는 유능한 지휘자이다. 그는 공연의 '오케스트레이션(orchestration, 편성)'을 숙지하고 있다. 한 가지 점에서 이번 공연은 10년 전 첫 공연을 뛰어넘고 있다. 복음 전도사 이야기의 기폭제로 등장하는 제이슨 로바즈 주니어의 히키 역 때문이다. 그의 감언(甘言), 생색 내는 행동, 경건함 등은 연극 전체의 도덕적 위장을 확실하게 그려내서 전달하는 요소가 된다. 그의 포근하고도, 선량한 우정의 발동은 히키가 해독만 끼치는

악인이라는 느낌을 새롭게 보게 만들고 있다. 이야기 줄거리는 정처 없이 확산되지만, 연기는 구석구석이 활기에 넘쳐 있었다. 대본을 봐도, 연기를 봐도 〈얼음장수 오다〉는 거창한 연극이다. 오닐은 거장이다. 킨테로는 탁월한 예술가이다.

『뉴욕 포스트』의 얼 윌슨(Earl Wilson) 기자는 초연 직전인 1946년 8월 2일 오닐을 만나 인터뷰했다. 57세의 오닐은 햇살이 비추는 맨해튼 펜트하우스에서 1만 권의 책에 둘러싸여 여유만만한 태도였다. 작품에 관한 질문에 대해서 오닐은 말했다. "무대를 1912년에 설정했습니다. 장소는 확실합니다. 내가 살았던 장소입니다. 지금은 사라진 풀턴 거리에 있었던 술집 지미 더 프리스트입니다. 1911년, 내가 선원 생활을 할 때입니다. 나의 작품은 내가 알고 있는 인생에 관한 것입니다."

1946년 9월 3일, 시어터 길드에서 기자회견이 있었다. 〈얼음장수 오다〉 초연 한 달 전이다. 기자들은 1934년 이래로 뜸했던 오닐이 다시 돌아온 것에 대해서 기쁘다고 전했다. 오닐은 기자들 질문에 답했다.

"내가 없을 때, 내가 태어난 브로드웨이 캐딜락 호텔이 철거되었습니다. 괘씸한 일이죠. 앞으로 공연될 작품에 관한 나의 견해는 이렇습니다. 미국은 이 세상에서 가장 성공한 나라가 아니라, 최고로 실패한 나라입니다. 너무 급히 가느라고 뿌리가 제대로 내리지 않았습니다. 나의 아홉 작품 가운데, 〈얼음장수 오다〉도 그중 하나입니다만, 이 작품은 정신 이외의 수단으로 정신을 소유하려는 끝나지 않는 게임에 관한 것입니다. 그 결과 정신도 잃고, 정신 이외의 것도 상실했습니다. 미국이 그 대표적인 경우가 됩니다. 성경 말씀이 있어요. '세상 모든 것 얻고도 영혼을 잃으면 인간에게 아무런 소득이 없다.' 〈얼음장수 오다〉 제목은 죽음과 관련이 있습니다."

유진 오닐 : 빛과 사랑의 여로

킨테로는 오닐 서거 후 3년, 177석의 서클 극장에서 〈얼음장수 오다〉를 무대에 올려 565회 공연이라는 놀라운 성과를 거뒀다. 이 공연으로 유진 오닐은 10년 동안의 무관심과 망각에서 벗어나게 되었고, 오닐 연극에 대한 관객의 압도적인 갈채와 열광 속에서, 배우 제이슨 로바즈는 혜성처럼 빛나고, 킨테로는 유진 오닐과의 영광스러운 예술적 동반의 시대를 열게 되었다. 그의 예술적 공로는 평생을 바친 열일곱 번의 연출 업적에서 확인된다. 그 기록은 미국 현대 연극사에 길이 빛나는 업적으로 남아 있다.

〈얼음장수 오다〉(1956, 1985)

〈밤으로의 긴 여로〉(1956, 1988, 토니상 수상, 최고작품상, 최우수 연기상 프레드릭 마치)

〈이상한 막간극〉(1963, 제럴딘 페이지, 제인 폰다, 프란쇼 토온, 벤 가자라, 페트 힝글, 베티 필드 출연)

〈보다 더 장엄한 저택〉(1967, 잉그리드 버그만 출연)

〈잘못 태어난 아이를 위한 달〉(1958, 1965, 1973, 1975, 토니상 수상, 최우수 연출상)

〈휴이〉 (1976)

〈안나 크리스티〉(1977)

〈시인 기질〉(1977)

〈결합〉(1980)

〈아! 광야여〉(1980, 1981)

〈느릅나무 밑의 욕망〉(1963)

〈백만장자 마르코〉(1964)

호세 킨테로와 제이슨 로바즈

〈밤으로의 긴 여로〉(1988, 제이슨 로바즈, 콜린 듀허스트 출연)

1981년 10월 19일, 유진오닐연극위원회는 오닐 탄생일 축하를 위해 서클 극장에서 회동했다. 축제 모임 행사 일환으로 제이슨 로바즈는 〈얼음장수 오다〉 4막 독백 대사를 낭독했다. 관객들은 열광했다. 그날 밤, 모인 사람들은 이 작품을 다시 해보자고 의견을 모았다. 킨테로와 로바즈는 테드 만과 근 20년 동안 만나지 못했었다. 1982년 10월, 6일에 이르러 서클 극단은 로저 스티븐스(Roger Stevens)와 함께 케네디센터에서 팀을 구성하고, 제작비 25만 달러 규모의 계획을 세웠다. 공연은 케네디센터에서 4주간 계속될 예정이었다. 뉴욕시 공연은 3개월을 잡았다. 성공적이면 더 연장할 계획이었다. 킨테로와 로바즈의 주장에 따라 무대는 서클 극장의 아레나가 아니라 프로시니엄으로 결정되었다. 서클이면 여덟 명으로 충분한데, 스물다섯 명의 배우가 필요했다. 그러나 애석하게도, 협의에 협의를 거듭하다가 이 계획은 무산되었다.

1985년, 케네디센터의 로저 스티븐스는 피터 셀러(Peter Sellers)를 예술감독으로 임명했다. 스티븐스는 킨테로와 로바즈에게 〈얼음장수 오다〉 재공연을 종용했다. 그들은 워싱턴 D.C.에 국한된 공연은 싫다고 거절했다. 제작자 루이스 앨런(Lewis Allen)과 벤 에드워즈(Ben Edwards)의 조정으로 뉴욕 공연이 가능해져 킨테로와 로바즈는 이 계획을 승낙했다. 케네디센터가 제작비를 전담하기로 했지만, 뉴욕으로 가려면 25만 달러가 더 필요했다.

안무가이자 〈코러스라인〉 연출가였던 마이클 베넷을 기념해서 명명된 브로드웨이 890번지 마이클 베넷 빌딩에서 연습은 진행되었다. 킨테로는 하루 다섯 시

유진 오닐 : 빛과 사랑의 여로

간의 연습을 고집했다. 맹연습으로 그는 기진맥진 상태가 되었다. 킨테로는 여전히 그의 지론인 교향악 구조의 반복성을 강조했다. 이 연극에서 술의 중요성도 놓치지 않았다. 히키 역의 명배우 제이슨 로바즈는 세월이 흘러 모습이 변했다. 그때보다 스물아홉 살 나이를 더 먹었기 때문이다. 몸은 비대해지고, 무대는 좁은 아레나가 아니라 넓은 프로시니엄이었다. 그러나 그의 연기는 더 부드러워지고, 억제되었다.

일은 잘 풀려 1985년 8월 10일, 케네디센터 1,100석 아이젠하워 극장에서 초연의 막이 오르고, 9월 29일 뉴욕시 브로드웨이 런트 폰탠 극장에서 재공연되었다. 평론가 존 사이먼(John Simon)은 서클 아레나 무대와 이번 공연을 비교하면서 서클 극장 공연이 더 좋았다고 결론을 내렸다. 그는 제이슨 로바즈의 연기가 "에너지, 우아함, 반응의 템포, 발성의 유연성을 모두 잃었다"고 아쉬워했다. 노먼드 벌린은 그의 저서 『유진 오닐』(1982)에서 〈얼음장수 오다〉를 논평하면서 "인간 조건의 어두운 면"과 실존주의적 인생관을 표현하고 있기 때문에 베케트의 〈고도를 기다리며〉와 비교된다고 말했다. 1988년 6월 6일, 중국 난징에서 개최된 유진 오닐 탄생 100주년 기념 국제 학술회의에서 대니얼 워터마이어(Daniel J. Watermeier)도 이와 같은 견해를 밝히면서 학계의 관심을 불러일으켰다.

1946년 공연은 전후의 낙관주의에 밀려 이 작품의 비관주의를 관객들이 수용할 수 없었던 반면에, 1956년에는 〈얼음장수 오다〉 한 달 전 허버트 버호프 연출로 4월 19일 브로드웨이 존 골든 극장에서 막이 오른 베케트의 〈고도를 기다리며〉가 극계의 반응이 좋아 시즌 우수 작품으로 선정되는 시류(時流)의 변화 때문에 두 작품이 공통적으로 전하는 현실의 잔혹성과 고독, 그리고 구제 가능성의 부재 등 실존주의 주제가 설득력을 얻으면서 수용되었다.(「두 번의 〈얼음장수 오다〉: 1946년 공연과 1956년 뉴욕 공연 비교」)

〈얼음장수 오다〉에 대한 관객들의 반응은 좋았다. 극평가들도 호평이었다. 『뉴욕 타임스』의 프랭크 리치(Frank Rich)는 "오닐의 감동적인 대표작으로서 우리가 보고 싶은 연극"이라고 평했고(1985.9.30), 『월 스트리트 저널』의 에드윈 윌슨(Edwin Wilson)은 "최고의 연기"라고 격찬했으며, 윌리엄 헨리(WIlliam A. Henry III)는 『타임』지에서(1985.10.14) "대성공"이라고 평했다. 멜 굿소(Mel Gussow)는 로바즈의 연기를 특히 격찬했다. 1956년 공연을 보지 못한 클라이브 반즈(Clive Barnes)와 하워드 키셀(Howard Kissel)은 서클의 아레나 무대가 더 적절했을 것이라고 평했다. 1985년 공연은 1984년 레이건의 압도적인 대통령 당선과 시기를 함께했다. 하워드 키셀은 말했다. "〈얼음장수 오다〉는 레이건 시대와 함께 갈 성질이 아니었다. 만약에 '검은 월요일'이나 '이란 콘트라 청문회' 시기였다면 관객의 반응은 완전히 달랐을 것이다."

에스터 잭슨(Esther M. Jacson)은 미국 철학자 윌리엄 제임스(WIlliam James)의 「인생에 대한 총체적 반응으로서의 종교」를 인용하면서 그의 논문 「인도주의자 오닐」(『유진 오닐, 세계의 관점』, 버지니아 플로이드 편, 1979)에서 오닐 작품의 주제 설정은 종교적 관점에서 해석되어야 하며, 오닐의 '도덕적 자유'는 '도덕적 책임' 범주 안에 있는 것이라고 해명했다. 존 헨리 롤리는 저서 『유진 오닐 희곡론』에서 자유의 문제를 운명론과 결부시켜 논술하면서 미국 문화사의 맥락에서 오닐의 업적을 새롭게 평가하고 있다.

자유와 운명은 실제와 환상과 연관되어 있으며, 이것은 또한 행복과 불행의 관계인 것이다. 진실과 환상, 실재와 외관의 문제는 오닐의 주 관심사였다. 〈얼음장수 오다〉는 살인, 자살, 고독, 죄, 죽음의 공포, 주체성 문제, 환상의 필요성, 연민의 애매성, 진실의 문제, 행동의 패러독스에 관한 것이다. 그러나 이 작품은 이런 문제에 대해서 아무런 해답도 주지 않고 있다. 다만 풀

리지 않는 문제를 문제로서 제시하고 있을 뿐이다. 오닐은 작중인물을 통해 인간은 현실에 직면하거나 참여할 수 없는데, 래리의 경우처럼, 현실과 참여의 문제에서 벗어날 수도 없다고 말한다. 행동의 역설이다. 오닐이 미국의 중요 작가로 인식되는 것은 그의 작품이 미국 문화가 안고 있는 본질적인 문제를 표현하고 있기 때문이며, 국민적 체험의 범위와 깊이를 철저하게 파헤친 희귀한 작가 중 한 사람이기 때문이다.

노먼드 벌린은 그의 평론「후기 작품들」(*Eugene O'Neill*, ed. by Michael Manheim, 1998)에서 "오닐의 〈휴이〉는 〈얼음장수 오다〉의 에필로그"라고 주장한다. 〈휴이〉를 쓰기 전인 1940년, 오닐은 〈밤으로의 긴 여로〉 집필에 몰두했다.

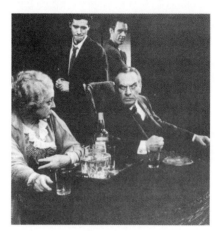

〈밤으로의 긴 여로〉

13

〈밤으로의 긴 여로〉 : 호세 킨테로의 기념비적 공연

　새벽 3시, 킨테로의 침실 전화벨이 울렸다. 급히 오라는 오닐 부인 칼로타의 전화였다. 새벽 3시! 그는 급히 로웰 호텔로 갔다. 방에 들어서니 유진오닐재단 간사 제인 루빈이 와 있었다. 무거운 침묵의 순간이 지난 후, 부인은 말문을 열었다.

　"〈밤으로의 긴 여로〉를 진은 사후 25년 전까지는 공연을 못 하게 했습니다. 아들 때문이었지요. 지금은 그 아들이 자살했으니 더 이상 작품을 묻어둘 수 없습니다. 초연은 스웨덴에서 하는 것으로 결정했습니다. 국내 공연은 당신에게 일임합니다. 한 가지 조건이 있어요. 단 한 줄의 삭제도 허락할 수 없습니다. 그렇게 하시겠습니까?"

　"약속합니다. 우리는 그 작품의 공연을 위해 목숨과 저금통장 몽땅 바치겠습니다. 저에게 기회를 주셔서 너무나 영광입니다."

　입에 발린 소리 같았지만 진심이었다. 킨테로는 너무나 감격스러워 그녀를 끌어안으려고 했지만 사지가 굳어버려 말을 듣지 않았다.

　"감사합니다. 감사합니다." 그것은 꿈이 아니었다. 현실이었다.

칼로타는 과거 이야기를 숨을 죽이며 조금씩 털어놓았다.

"오닐은 건강이 악화되어 지속적인 작업이 불가능했습니다. 미쳐버린 이 세상의 비극이 진의 목을 누르고 있었어요. 진은 세상일에 비관적이었습니다. 두 달 후, 일본이 진주만을 공격했어요. 1941년, 진은 나에게 크리스마스 메시지를 보냈습니다. 여기요. 읽어보세요." 칼로타는 킨테로에게 카드를 보여주었다.

> 사랑하는 님이여
> 온갖 꿈과 희망이 산산조각이 난 지금 이 혼란의 시대에 변하지 않고 남아 있는 것은 오직 당신뿐입니다! 사랑해요, 당신을!
>
> 진

〈밤으로의 긴 여로〉 교정작업에 관해서 칼로타는 회상했다. "수정작업은 진을 죽이는 일이었습니다. 하루 작업이 끝나면 몸과 마음이 기진맥진 상태였습니다. 매일 밤, 나는 진을 두 팔로 꼭 껴안고 긴장을 풀게 한 다음 잠을 재웠습니다. 진은 이 작품을 구상하면서 몇 가지 원칙을 세웠습니다. 첫째는 자전적인 작품이라는 것, 둘째는 1912년 8월, 오닐 가족 여름 별장에서의 하루를 다룬다는 것. 그렇게 하면 가족 모두의 과거가 환기되면서 가족 상호간의 관계가 밝혀진다는 것이었지요. 셋째는 깊은 슬픔을 다룬 극이지만 요란한 극적 사건이 없도록 한다는 것. 넷째는 극의 종반에 과거의 잘못과 원한을 씻고 사랑과 용서와 이해의 결말을 본다는 것이었습니다."

킨테로는 오닐 부인과 헤어진 후 단골 식당 '쿠오바디스'로 가서 극단 친구들을 불러냈다. 한 시간 후, 그들은 리츠칼튼 호텔 라운지에 놓인 둥근 테이블을 둘러싸고 앉았다. 테이블 위에 놓인 수정 꽃병에 장미 한 송이가 꽃망울을 터뜨리고 있었다.

"우리가 하기로 했다!" 그들은 잔을 높이 쳐들었다. "유진 오닐에게, 그리고 이 천재 작가를 만나게 해주신 하느님께 건배하자!" 그들은 술잔을 높이 들어올렸다.

"배역을 어떻게 할까?" 킨테로가 단원들에게 물었다.

"제임스 티론을 미국 땅에서 연기할 수 있는 배우는 프레드릭 마치(Fredric March)뿐이야." 킨테로가 실마리를 풀었다.

"그렇습니다." 동료들은 뒤따랐다.

"메리 역은 플로런스 엘드리지(Florence Eldridge)를 빼놓고 누가 있겠어?"

"그렇습니다." 동료들이 찬성했다.

엘드리지는 프레드릭 마치 부인이었다. 배우 제이슨 로바즈는 제임스 역으로 초청되었다. 에드먼드 역은 브래드포드 딜먼(Bradford Dillman)이 맡게 되었다. 배우들과 연출가들이 마치 부부의 시골 별장에서 만나 독회가 시작되었다. 그것은 정식 리허설이 아니라 그들 부부의 초청 파티 같았다. 그 모임은 배우들이 작품의 강물 속에 몸을 적시는 연습 전 단계였다. 호세는 배우들에게 말했다. "연출가는 작품을 눈으로만 보지 않습니다. 연출가는 작품의 소리를 듣습니다. 리듬을 파악하는 일은 오랜 시간이 걸립니다. 이 작품 속에 숨어 있는 분노와 사랑, 그리고 웃음을 듣는 일도 시간이 걸립니다. 귀로만 듣는 것이 아니고, 온몸으로 들을 수 있을 때까지 오랜 시간이 걸립니다. 그러니 오늘부터 시작합시다. 초연 날 막이 오를 때까지 중단 없이 갑시다."

실제 리허설은 2개월 후에 시작되었다. 매일매일 열심히 연습을 했다. 단 한순간도 시간을 허비하지 않았다. 한 사람도 연습 시간에 늦는 법이 없었다. 피곤해서 중단하는 법도 없었다. 작품이 주는 충격 때문에 마음이 아프고 쓰릴 때에는 할 수 없이 잠시 중단했다.

3주일간 연습이 진행된 후, 배우들에게 알리지 않고 오닐 부인을 초청했다. 오

닐 부인은 발코니 좌석에서 연습을 지켜보았다. 호세는 오닐 부인 옆에 앉았다. 연극이 시작되면서 그녀는 울기 시작했다. 입을 손수건으로 틀어막고 울음을 삼켰다. 그래서 아무도 그 소리를 듣지 못했다. 호세는 부인을 끌어안았다. 그녀는 마치 상처 입은 한 마리 새처럼 떨고 있었다. 1막이 끝나자, 칼로타는 더 이상 참지 못하고 소리 내어 펑펑 울었다. 무대에까지 울음소리가 들렸다. 배우 전원이 말없이 우뚝 서서 발코니 좌석을 쳐다보았다. 호세는 무대로 뛰어가서 잠시 기다려달라고 말한 다음 발코니 좌석으로 가서 오닐 부인을 부축하고 내려왔다. 부인은 무대로 가서 배우 한 사람 한 사람에게 키스하면서 말했다. "여러분은 너무나 훌륭하셨습니다." 그녀는 다시 울음을 터뜨렸다. 집에 가는 차 속에서 부인은 조용히 말문을 열었다.

"불쌍한 진. 서재에서 층계를 따라 아래층으로 내려오곤 했어요. 눈이 충혈되어 그가 울고 있다는 것을 알았습니다. 매일 눈이 벌개져서 내려왔습니다. 작품이 끝났을 때, 그는 내 무릎 위에 원고를 놓고 말했습니다. '첫 페이지를 읽어봐요.' 나는 읽었지요. 읽고 또 읽었기 때문에 죽는 순간까지도 잊을 수 없습니다."

오닐은 아침에 서재로 가서 밤에 거실로 내려올 때는 10년 더 늙어버린 사람처럼 힘이 없고 축 늘어져 있었다. 작품 속에서 어머니, 아버지, 제이미를 만나 그들을 직시하고 있었다. 그의 과거는 현재였다. 오늘의 불행, 그 원인이 무엇인가. 그는 작품을 쓰면서 생각하고 또 생각해보았다. 작품의 시간이 밤으로 기울면서 오닐의 마음은 점점 어두워졌다. 작품에 손대면서 오닐은 네이선에게 편지를 썼다 (1940.6.15).

당신은 내 건강을 물어봅니다. 이곳에서 수영 시간을 갖게 되고, 저혈압 주사를 맞고 있어서 건강은 다시 괜찮아졌습니다. 몸은 그렇지만, 정신적으로

창조력은 죽은 조개와 같습니다. 신경을 손상당한 조개지요. 이런 모순된 조개를 상상할 수 있겠습니까. 지난 몇 달 동안 한 줄도 쓰지 못했습니다. 일에 대한 의욕도 사라졌습니다. 〈얼음장수 오다〉 이후, 〈밤으로의 긴 여로〉라는 새 작품을 시작했지요. 제목이 말하고 있는 것처럼 요즘 세상 위기와는 관련이 없는 작품이죠. 아침 8시부터 한밤까지 계속되는 하루 이야기입니다. 네 가족—아버지, 어머니 그리고 두 아들이 1912년 옛날로 돌아갑니다. 그날의 일로 드러난 과거의 가족들 관계가 모조리 밝혀집니다. 아주 비극적인 작품입니다. 그러나 요란하고 극적인 장면은 없습니다. 막이 내릴 때가 되어도, 이들은 그 자리에 그대로 있습니다. 과거 일에 묶여서 꼼짝도 않습니다. 모두가 죄책감에 사로잡혀 있습니다. 하지만 모두들 결백합니다. 서로 헐뜯고, 사랑하고, 불쌍히 여기는 가운데 서로가 서로를 이해한다고 말합니다. 그러나 전혀 이해하지 못하고 있습니다. 서로 용서하면서도 과거를 잊지 못하는 저주받은 운명입니다.

　5막극 중 제1막의 초고를 끝냈습니다. 그리고 몸이 탈진 상태가 되었습니다. 설상가상으로 유럽이 붕괴됐습니다. 정신이 산란해져서 전쟁 소식 이외에는 머리에 들어오는 것이 없습니다. 그래서 원고는 잠자고 있습니다. 언제 다시 쓸 수 있을는지 나도 모릅니다.

　오닐은 1940년 7월 17일 로런스 랭그너에게 전쟁 소식 때문에 몇 달 동안 손을 놓았던 작품 집필을 다시 시작했다는 반가운 소식을 전한다. 같은 해 11월 29일 케네스 맥고완에게 〈밤으로의 긴 여로〉 집필이 끝났음을 알리고 있다. 1941년 4월 28일 아들 유진 오닐 주니어에게 보낸 편지에서 오닐은 "지난 2년 동안 나의 최고 걸작으로 평가될 〈얼음장수 오다〉와 〈밤으로의 긴 여로〉 두 작품을 열정적으로 써왔다"고 전하면서 "〈밤으로의 긴 여로〉는 요즘 위기에 처한 세상에 내놓을 수 없는 작품이며, 내놓아도 일반이 이해할 수 없다"고 말했다. 오닐은 1941년 4월 30일 아서 홉슨 퀸에게 "완성한 두 작품 〈얼음장수 오다〉와 〈밤으로의 긴

여로〉는 내가 쓴 작품 가운데 최고의 명작"이라고 단정했다. 아들 오닐 주니어에게 보낸 편지(1942.2)에서 〈얼음장수 오다〉는 "좋은 작품(fine drama)"라고 말하고, 〈밤으로의 긴 여로〉는 "더 좋은 작품(finer drama)"이라고 평가했다. 오닐은 션 오케이시한테 보낸 편지(1943.8.5)에서도 자신의 두 작품을 자랑하면서 〈얼음장수 오다〉 보다는 〈밤으로의 긴 여로〉를 상위에 놓고 있다.

〈얼음장수 오다〉를 좋아하실 겁니다. 1939년 사이클을 중단하고 쓴 것입니다. 나의 최고 작품 가운데 하나입니다. 그 직후 1940년에 쓴 〈밤으로의 긴 여로〉도 나의 최고 작품입니다. 칼로타 이외에는 아직 아무도 이 작품을 읽지 않았습니다. 나는 타인이 이 작품을 지금 읽는 것을 극력 반대합니다. 그러니 이 두 작품을 읽은 사람이 없습니다. 아직 손으로 쓴 원고 그대로 남아 있습니다. 칼로타는 지금 기력도 시간도 없어서 타자를 칠 수 없습니다. 내 원고를 타자 치는 일은 아주 고된 일입니다. 확대경이 필요합니다. 고용할 사람이 있어도 타인을 고용할 수 없습니다. 본인 작품에 대해서 부러워한다고 말씀하셨는데, 당신의 작품 〈호미와 별〉을 생각하면 질투에 성깔 나서 당신 한쪽 귀를 물어뜯고 싶습니다.

〈밤으로의 긴 여로〉 첫 페이지는 이렇게 시작되고 있다.

사랑하는 칼로타에게, 결혼 12주년 맞는 날에

님이여, 이 극을 그대에게 바칩니다. 이것은 피와 눈물로 쓴 해묵은 슬픔의 극입니다.

행복을 기념해야 하는 즐거운 날에 바치는 선물로는 어울리지 않을지도 모를 일입니다.

그러나 당신은 이해해주리라 믿습니다. 이것은 당신의 애정과 아름다움에 바친 하나의 징표입니다……. 당신의 애정과 아름다움은 나에게 믿음을 주

유진 오닐 : 빛과 사랑의 여로

고, 나로 하여금 죽은 사람을 직시하도록 만들어주었으며, 이 극을 쓰는 용기를 주었습니다.

나는 망령에 사로잡힌 티론 가족들에게 깊은 동정과 이해와 관용을 베풀며 이 극을 쓸 수 있었습니다.

사랑하는 님이여, 생각해보면, 지난 12년은 빛과 사랑으로 향하는 여로였습니다. 나의 고마움은 당신이 이미 알고 있는 것, 그리고 나의 사랑도!

<div align="right">진

1941년 7월 22일 타오하우스에서</div>

〈밤으로의 긴 여로〉의 배경은 뉴런던 제임스 티론의 여름 별장 거실이다.

제1막

1912년 8월, 오전 8시 30분경, 아침식사 후, 65세가 된 제임스와 54세의 아내 메리가 사이좋게 등장한다. 두 사람은 아일랜드계 이민 후손이다. 가끔 에드먼드의 기침 소리가 들리면 메리는 마음의 동요를 느낀다. 남편은 메리의 용태에 신경을 쓴다. 메리는 남편이 자신을 감시한다고 생각한다. 메리는 최근 마약중독자 요양소 감호를 마치고 왔다.

장남 제이미와 차남 에드먼드가 웃으면서 등장한다. 제이미는 34세. 범상한 얼굴에 활기가 없다. 그는 아버지를 닮았다. 방탕한 생활로 부모 근심은 한량없다. 동생 에드먼드는 23세. 어머니를 닮았다. 몸이 병약하다. 두 뺨은 파이고, 얼굴은 창백하다. 메리는 제이미의 말을 듣고 에드먼드가 중병인 것을 알게 된다. 제임스가 불러온 의사 하디는 돌팔이라고 메리는 불만이다. 메리는 에드먼드를 낳을 때 그 의사 때문에 곤욕을 치렀다고 말한다. 메리가 퇴장하자, 제임스는 에드먼드의 병 얘기로 어머니를 괴롭히지 말라고 제이미를 나무란다. 제이미는 동생을 엉

터리 의사에게 맡기고 남은 돈으로 부동산에 투자한다고 아버지를 비난한다. 제임스는 제이미의 방탕한 생활이 에드먼드에 나쁜 영향을 끼쳤다고 제이미를 비난한다. 그러자 제이미는 에드먼드의 건강이 나빠진 것은 선원 생활로 바다를 누비면서 술을 퍼마셨기 때문이라고 반론을 제기한다. 신문기자로서 자활의 길을 가고 있는 에드먼드와 자활의 뜻이 없는 제이미를 비교하는 아버지 때문에 제이미는 질투심을 느낀다. 어머니가 2층에서 불면으로 방 안을 휘젓고 다닌다고 제이미가 말하자 제임스는 불안하다. 이윽고 메리가 나타나면서 신경통으로 손이 엉망이 되었다고 개탄한다. 메리는 에드먼드에게 고독의 괴로움을 호소하지만, 에드먼드는 위로의 말이 없다. 그는 바깥으로 뛰어나간다.

제2막 제1장

오후 1시경, 더위가 심해지고, 강가에 안개가 피어오른다. 독서 중인 에드먼드한테 가정부 캐슬린이 위스키를 갖고 온다. 위스키 잔량을 둘러싸고 아버지와 아들 사이에 논쟁이 벌어진다. 이때 메리가 2층에서 내려온다. 그녀의 언동이 수상하다. 제이미가 어머니의 들뜬 모습에 혹시나 마약을 복용한 것이 아닌가 의심한다. 거실로 돌아온 제임스와 메리 사이에 불신감이 고조되어 서로 팽팽히 맞선다.

제2막 제2장

첫 장면에서부터 30분이 지난 시점이다. 부부가 따로 등장한다. 이어서 두 아들이 등장한다. 메리는 남편이 순회극단 배우였기 때문에 호텔을 전전했던 지난 세월을 자조적으로 회상한다. 그때 의사 하디로부터 전화가 온다. 오늘 오후 4시 에드먼드를 병원에 보내달라는 내용이었다. 메리는 하디의 전화로 갑자기 흥분하면서 의사의 불성실을 통박한다. 2층으로 사라지는 어머니를 향해 제이미는 "또

아편이네"라고 쏘아댄다. 이 말에 에드먼드가 제이미에게 대든다. 제임스도 제이미를 비난한다. 제이미는 "나는 누구보다도 어머니를 깊이 동정하고 있다. 그러나 어머니에게 희망을 거는 것은 어리석은 일이다"라고 말한다. 제임스도 "아내를 위해 몇 년간 기도를 했지만, 희망은 없다"라고 말한다. 그러나 에드먼드는 어머니에 대한 희망을 잃지 않고 있다.

에드먼드가 2층으로 사라지자 제임스는 제이미에게 에드먼드는 폐결핵에 걸렸기 때문에 요양이 필요하다고 말한다. 2층에서 메리가 층계로 내려온다. 눈동자가 몽롱하다. 허리가 불안하게 흔들린다. 가족들은 메리에게 아편을 중단하라고 애원한다. 메리는 때가 늦었다고 말한다. 그녀는 세인트메리 여학교 시절을 그리워한다. 제임스는 메리가 한때 약발이 떨어져 반 광란 상태에서 자살을 기도한 사건을 들먹인다. 메리는 타인의 이야기처럼 자신의 과거를 말하기 시작한다. 에드먼드 출산 후, 산후통 진정제로 엉터리 의사가 마약을 주입했다는 사실, 차남 유진을 놔두고 남편과 순회공연을 떠났는데 일곱 살 된 제이미가 질투심으로 동생에게 천연두를 옮겨 유진이 사망해서, 그 슬픔을 지우기 위해 에드먼드를 낳은 얘기를 하염없이 털어놓는다. 에드먼드는 어머니에게 마약을 중단해달라고 호소한다. 그러나 메리는 반응이 없다.

제3막

저녁 6시경. 거실 안이다. 안개가 창밖에 자욱하다. 무적 소리가 들린다. 전 장면과 마찬가지로 식탁 위에 위스키 병이 놓여 있다. 메리는 캐슬린에게 "안개가 사람을 세상으로부터 차단하고, 세상은 사람으로부터 멀어져간다. 여학교 시절 피아니스트나 수녀가 되는 것이 꿈이었는데 배우 남편을 만나 그 꿈은 깨지고 지금은 마약이 나를 고통 없는 세상으로 끌고 가네"라고 말한다. 제임스와 에드먼드

가 만취 상태로 돌아온다. 메리는 기뻐하며 이들을 반긴다. 그러나 제이미는 아직도 돌아오지 않았다. 이들 사이에 심한 언쟁이 벌어진다. 메리는 제이미의 방탕한 생활이 아버지 때문이라고 비난한다. 제임스는 약 기운이 돌면 무엇이나 걸고 넘어지려 한다고 화를 낸다. 메리는 제임스가 술꾼인 것을 알았으면 결혼하지 않았을 것이라고 말한다. 메리는 아버지가 사준 웨딩드레스를 찾아야겠다고 가족들에게 알린다.

제임스가 술병을 가지러 지하실로 갔을 때, 에드먼드는 어머니에게 요양소로 가야 한다고 말한다. 메리는 그런 얘기는 자신으로부터 애들을 떼어놓으려는 남편의 술책이라고 말한다. 이에 대해서 에드먼드는 "마약 환자 어머니를 갖는 일"의 슬픔을 전하면서 밖으로 나간다. 방으로 돌아온 남편에게 메리는 "내 잘못이에요. 저 애를 낳지 않았어야 했어요"라고 말하면서 눈물을 흘린다.

제4막

한밤중. 안개가 짙다. 술에 취한 제임스가 혼자 카드놀이를 하고 있다. 에드먼드가 술에 취해 돌아온다. 제임스는 근검절약이라면서 에드먼드에게 불을 끄라고 명한다. 에드먼드는 그 말에 순종하지 않고 반항적인 자세로 나온다. 제임스는 자신이 직접 전등을 끈다. 아버지와 아들은 카드놀이를 시작한다. 에드먼드는 프랑스 시인 보들레르의 시를 낭독하면서 절망적인 심정에 빠져 있다. 때때로 2층에서 어머니 발소리가 들린다. 제임스는 메리의 부친이 한창 나이에 알코올중독과 결핵으로 죽었다고 알려준다. 메리가 수녀나 피아니스트가 되고 싶어 했던 것은 어린 소녀의 낭만적인 꿈에 지나지 않았다고 말하자 에드먼드는 어머니를 변호하면서 아버지의 탐욕과 인색함, 그리고 가정에 대한 무관심을 통렬히 비난한다. 특히 자신을 싸구려 주립 요양소에 넣으려는 아버지의 내심을 안 이상 자신은

유진 오닐 : 빛과 사랑의 여로

부동산 투기의 희생물이 될 수 없다고 항의한다. 제임스는 죄의식을 느끼면서 자신이 구두쇠가 될 수밖에 없었던 이유로서 유년 시절의 가난했던 생활을 말해준다. 열 살 때 가정을 버린 아버지 대신 집안을 다스리게 된 경위, 교육도 못 받고 기계공으로 일하던 시절의 아픔, 그 당시 알게 된 '돈 맛' 때문에 상업극에만 출연하게 된 결과 예술가로서의 인생이 허물어진 한 맺힌 사연들이 전해진다. 이 말을 듣고 에드먼드는 깊은 감동 속에서 자신의 과거를 고백한다. 선원이 되어 바다로 가면 자신은 대자연 속에서 신에 귀의한 느낌이지만, 사실은 허무한 방랑자의 죽음을 직면했을 뿐이었다고 말한다.

제이미가 만취 상태가 되어 돌아온다. 그는 창녀와 함께 있었다고 말하면서 어머니를 '아편쟁이 할멈'이라고 부른다. 에드먼드는 이 말에 화가 치밀어 제이미를 구타한다. 제이미는 눈물을 흘리면서 어머니에 대한 뿌리 깊은 슬픔을 나타낸다. 그는 에드먼드에 대해서 '엄마 아기, 아빠 아기'라고 조롱하면서 "네가 나보다 나은 사람이 될 것 같아 질투가 나서 일부러 너를 타락의 길로 인도했다"고 실토한다. "그러나, 나는 네가 좋다"라고 말한다. 참회의 눈물이 흐르는 고백은 오랜만에 부자간에 용서와 화해의 무드를 조성한다.

셋이 술에 취해 잠이 들려고 하는 순간, 갑자기 전등이 켜지면서, 떠듬떠듬 서툴게 연주하는 쇼팽의 피아노곡이 들린다. 메리가 낡은 웨딩드레스를 질질 끌면서 2층 계단을 내려오고 있다. 이 광경을 보고 "오필리아 광란의 장면이다"라고 야유하는 제이미에게 에드먼드는 다시 손찌검을 한다. 제이미는 얼굴을 손으로 가리고 허탈 상태 속에서 마냥 눈물을 흘린다. 메리는 마약 기운이 돌아 눈앞의 가족들을 알아보지 못한다. 그녀는 꿈꾸듯 수녀원 학교 시절을 회상한다. 그때가 여학교 졸업반 겨울이었다고 말한다. "그리고 봄이 와서, 나는 제임스 티론과 결혼하고, 잠시 동안은 행복했었다"라고 구슬프게 말한다. 막이 내리는 순간 제이미

가 읊조리는 스윈번의 시 「이별」은 이들 가족들 사이가 얼마나 멀리 떨어져 있는
지 그 운명적인 단절을 전하고 있다.

그는 들을 수 없네, 내 노래를
우리 이제 떠나자
우리 함께 떠나자, 두려움 버리고
지금은 침묵의 시간, 노래는 가버렸네

그 옛날, 사랑하는 모든 것은 가버렸네
저 여인은 우리를 사랑하지 않아
저 여인에게 천사의 노래 불러줘도
저 여인은 지금 듣지 못하네

이제 우리 떠나자, 그는 볼 수 없네
우리가 노래하고, 노래를 하면
가버린 세월, 나누던 말 회상하며
조금은 다가와서, 한숨짓겠지
흔적 없이 사라진 옛날 때문에
우리는 떠났네, 우리는 떠났네
모두들 불쌍하게 생각해도
저 여인은 볼 수 없네, 볼 수 없네

연출가 킨테로는 〈밤으로의 긴 여로〉가 자전적 연극이라는 말을 귀가 따갑도록
들어왔다. 그의 해석은 독특했다. 오닐은 이 작품 속에서 어머니의 일생을 살았다
는 것이다. 그는 어머니를 해석하고, 확대하고, 어머니의 감정을 살려내고, 어머
니의 절망, 어머니의 복수, 어머니의 사랑, 어머니의 환상을 살려냈다는 것이다.

유진 오닐 : 빛과 사랑의 여로

오닐은 똑같이 아버지를 살려내고, 제이미를 살려냈다. 킨테로는 오닐이 살려낸 네 사람의 성격을 아름다운 현악사중주처럼 음악적 구성으로 창조하는 무대 형상화에 성공했다. 그것은 너무나 숨 막히는 감동적인 무대였다.

킨테로는 연습이 시작되기 전에 무대미술가 데이비드 헤이스와 조명 디자이너 타론 머서(Tharon Musser)를 만나서 깊은 얘기를 나누었다. 무대 디자이너에게 킨테로는 다음과 같이 까다로운 주문을 했다.

"데이비드, 이 작품의 제목을 봐요. 그 속에 작품의 특성이 들어 있어요. 움직이는 것, 가는 것, '여로'지요. 속도와 움직임. 태양이 움직이듯이 움직이는 것. 그러니 장치 속에 살아 움직이는 자연이 들어와야 해요. 장치에 창문을 주세요. 창문을 통해 즐거운 아침과 희망의 해가 뜨고, 성난 대낮이 오고, 장엄한 일몰과 밤의 장막이 내리는 모든 것이 보여야 합니다. 가족들이 항상 만나는 방은 거리 쪽을 향하고 있으면 안 됩니다. 그 방은 중요해요. 웃음이 눈물이 되고, 순수성이 오염되고, 기쁨이 공포로 변하면서 갈등을 빚고, 싸우고 부딪치면서 후회하고 화해하는 그런 공간을 만들어내야지요.

그리고 데이비드, 가구는 될수록 적게 사용하도록 합시다. 추상적 의미를 풍겨야 합니다. 등장인물이 서로 떨어질 수 있는 충분한 공간이 필요하거든요. 반드시 흔들의자는 있어야 합니다. 흔들의자는 여자요, 어머니입니다. 흔들리면서 잠이 들어요. 메리는 그 흔들의자에 앉아 숱한 고통을 겪는 겁니다. 가족들은 어머니를 그 의자 속에 처박아두거든요. 고립시키죠.

조명 디자이너 타론 씨, 밤 장면 조명 말입니다. 아주 어렵지요. 3막 중간에 밤이 시작되잖아요? 그렇습니다. 메리가 웨딩드레스 얘기할 때는 저녁입니다. 부드러운 여름날 저녁. 사랑을 깨우는 시간, 가는 시간, 오는 시간이죠. 그 시간이 지나면 점점 어두워집니다. 무적 소리가 들립니다. 타론 씨, 이때, 밤의 어둠, 그 농

도는 어느 정도가 됩니까? 점점 깊어지는 터널, 점점 깊어지는 밤…… 네 사람의 밤이 하나의 밤으로 조여드는 그런 밤의 조명은 어떻게 되어야 합니까?

그리고 타론 씨, 안개 말입니다. 안개가 창문을 부비고 밀려들어옵니다. 창문 틈으로 안개가 비집고 들어옵니다. 4막에 에드먼드와 아버지를 스폿라이트 속에 가두어 넣어야 합니다. 천장에 매달린 낡은 샹들리에 빛으로 그들의 모습을 비춰야 합니다. 실내의 다른 물체는 보이지 않아야 합니다. 2층에서 서성대는 메리의 발소리에 두 사람은 경직되어 서 있습니다. 그 순간, 멀리서 무적 소리 울리고, 안개는 창문을 핥고 지나갑니다."

킨테로는 무대디자이너에게 빛과 소리의 절묘한 조화를 강조했다.

"데이비드, 마지막 화해 장면 테이블은 자궁 모양의 타원형이죠."

"그렇습니다."

"메리는 사건의 원점입니다." 킨테로가 강조했다.

"네?"

"어머니 말입니다. 유진은 어머니 속에 들어가서 어머니 말을 하고 싶었어요."

"아, 네." 두 사람은 킨테로 연출의 뜻을 파악한 듯했다.

킨테로는 계속했다. "사실적 디테일은 상징적 의미를 품고 있어요."

"뭐가요?"

"메리의 흰 머리칼, 주름진 손가락은 사라진 젊음과 좌절된 희망입니다. 집은 죽음의 공간입니다. 웨딩드레스는 사랑의 추억, 전등은 제임스의 물질적 탐욕, 아침과 낮과 밤의 시간은 일생의 흐름이죠." 킨테로가 열나게 설명했다.

연습 사흘째 날, 킨테로는 배우들 동작선(動作線)을 긋기 시작했다. 마치 부부는 언제나 제일 먼저 연습장에 도착했다. 그들은 무대 한구석에 앉아서 대사를 중얼거리면서 암송하고 서로 '큐'를 주고받았다. 킨테로는 어린 시절 프레드릭 마치가

유진 오닐 : 빛과 사랑의 여로

연기하는 〈앤소니 애드버스〉를 본 이후부터 그를 존경해왔다. 또 플로런스 엘드리지가 출연한 〈가을 정원〉을 세 번 보고 그녀의 연기에 푹 빠졌다. 마치의 애칭은 프레디(Freddie)였다. 그는 대본을 두 권 들고 연습장에 왔다. 한 권은 대사 낭독용이다. 또 한 권은 연기와 동작을 위한 것이다. 제이슨과 브래드가 연습장에 들어왔다. 서로 인사를 나누고 둥글게 원을 그리고 앉았다. 무대감독 엘리엇 마틴이 두꺼운 연출 대본을 들고 들어왔다. 킨테로는 데이비드와 무대에 관해서 줄기차게 열띤 토론을 계속하면서 말했다.

"이 작품은 긴 작품입니다. 그러나 무대 장면은 하나로 고정됩니다. 작중인물이 겪고 있는 내면의 여로는 무대의 사물과 연기 변화와 함께 가는 겁니다. 우리는 아침이 오후가 되고, 오후가 밤으로 가는 여로를 눈으로 보게 됩니다. 그런데 이 시간은 태양이 하늘에서 허공을 가로지르는 속도와 움직임의 여로를 동반하고 심화됩니다."

킨테로는 계속해서 배우의 '눈' 표정 연기의 중요성을 말했다.

"이 작품은 눈의 연극입니다. 2층에서 소리가 나면, 등장인물의 눈이 그 소리를 인지합니다. 서로 쳐다보면서 말입니다. 그 눈은 죄책감으로 가득 차 있습니다. 그리고 앞으로 일어날 일에 대해서 불안에 떨고 있습니다."

킨테로는 이 작품을 연출하면서 자신의 가정적 배경과 가족들의 이야기를 참고했다. 브로드웨이 공연 때, 킨테로는 여동생 카르멘을 초청했다. 공연이 끝난 후, 여동생이 무대 뒤로 와서 킨테로에게 "호세, 어떻게 이럴 수 있어요! 우리 엄마 아빠에게 이렇게 할 수 있나요?"라고 말하자, 킨테로는 "카르맨, 내가 쓴 작품이 아니야"라고 말했다는 일화가 있을 정도였다. 헬렌 헤이스 극장에서 4주간의 연습을 마치고, 브로드웨이로 진출하기 전에 보스턴에서 1956년 10월 15일 첫 공연의 막을 올렸다, 뉴헤이븐 공연에 이어, 같은 해 11월 7일 뉴욕 헬렌 헤이스 극장에

서 브로드웨이 공연이 시작되었는데 대성공을 거두었다. "그 시기와 장소가 아주 적절했다"고 버지니아 플로이드는 지적하고 있다. 초연된 해가 오닐 탄생 68세 되는 해이고, 오닐이 1914~1915년 기간에 하버드대학 '워크숍 47'에서 연극을 시작하고 생애를 마친 도시가 보스턴이었기 때문이다. 보스턴은 청교도의 근거지였다. 오닐은 1946년 인터뷰에서 "뉴잉글랜드의 도덕적인 힘"에 집착한다고 말한 적이 있다. 1939년에 시작된 이 작품의 첫 번째 원고가 완성된 것은 1940년 9월 20일이었다. 두 번째 원고는 1940년 10월 16일에 집필되었다. 최종적으로 원고가 완성된 날짜는 1941년 3월 30일이었다. 막대한 수입을 생각한다면 오닐은 원고와 자료를 수집가에게 넘길 수도 있었다. 그러나 그는 후학들의 연구를 위해 원고와 자료 등을 예일대학교와 뉴욕 시립박물관에 기증했다.

1956년 11월 24일 『새터데이 리뷰(The Saturday Review)』에서 평론가 헨리 휴즈(Henry Hewes)는 티론 역의 프레드릭 마치, 메리 역의 플로런스 엘드리지, 에드먼드 역의 브래드포드 딜먼, 제이미 역의 제이슨 로바즈의 연기를 격찬하면서 "인생의 어두운 춤"을 보여준 이 공연의 가치를 높이 평가했다. 평론가 헨리는 계속해서 다음과 같이 평했다.

> 연출가 호세 킨테로와 헌신적인 배우들은 관객이 시간을 잊고 네 시간을 집중할 수 있도록 놀라운 공연을 해냈다. 무대 그림은 너무나 자연스럽고 사실적이어서 티론 가족의 여름 별장은 드라마 속이 아니라 실제 인생의 그림으로 가깝게 다가온다. 데이비드 헤이스의 무대장치는 아름다웠다. 낮에서 밤으로 가는 성격을 잘 살려냈다. 타론 머서의 조명은 중요한 장면을 놓치지 않고 강조하는 솜씨가 탁월했다.

스웨덴, 이탈리아, 그리고 그 밖의 유럽 도시들이 이 작품을 명작이라고 격찬했다. 미국에서는 앳킨슨을 필두로 프레드릭 마치와 플로런스 엘드리지, 그리고 제이슨 로바즈의 연기를 찬양하는 글을 계속 발표했다. 특히 엘드리지의 메리 역에 대해서는 격렬한 박수를 보냈다. 엘드리지 이후 메리 역으로 칭찬을 받은 공연은 1971년 아빈 브라운(Arvin Brown)이 연출한 무대이다. 로버트 라이언(Robert Ryan)이 티론 역을 맡고, 제럴딘 피츠제럴드(Geraldine Fitzerald)가 메리 역을 맡았다. 피츠제럴드는 이 역의 성격을 창조하기 위해 정신병원으로 가서 환자들을 관찰하고, 의사들을 만나서 정신병에서 말하는 '고양이 반응' 증세를 알게 되어 연기에 그 이론을 적용해서 성과를 올렸다. 이 증세는 마약이 투입되면 꿈꾸는 몽환 상태에 빠지는 것이 아나라 공격적인 흥분 상태에 몰입하게 된다는 것이었다.

제럴딘의 회상을 들어보자.

> 나의 의문은 왜 가족 세 사람이 메리 티론을 참고 견디느냐는 것이었다. 왜 환자를 즉시 병원으로 보내지 않느냐는 것이었다. 왜 그녀를 주위에서 맴돌고 있도록 놔두느냐는 것이었다. 세 가족들은 그녀에게 왜 사로잡혀 있는가? 이 의문에 대한 해답을 나는 의사들과의 상담을 통해서 얻었는데, 그것은 마약 환자 특유의 '고양이 반응' 때문이었다. 이 반응은 환자를 흥분시켜 과잉행동으로 치닫게 만드는 요인이었다.

엘드리지는 호세 킨테로의 말을 듣고 칼로타를 만나서 그녀를 세심하게 관찰했다. 킨테로 말은 오닐이 메리의 성격 속에 칼로타를 집어넣었다는 것이다. 엘드리지는 칼로타의 애증 심리가 메리의 대사 속에 반영되고 있다는 심증을 굳히게 되었다. 엘드리지는 칼로타를 통해 메리의 성격 창조를 완성해나갔다. 엘드리지는 메리의 정서적인 불안정과 성격의 파탄을 표현하기 위해 메리 티론의 부자연스러

운 손을 강조하기로 했다. 메리는 가족으로 인한 정신적 피해자이기도 하지만 자신의 성격적 결함과 미숙성 때문에 희생되는 여인이라는 점도 강조했다. 이런 생각이 그녀의 연기를 돋보이게 만들었다.

1998년 유진 오닐 탄생 100주년을 기념해서 미국에서 오닐 극의 공연, 낭독회, 세미나, 전람회, 축하 행사 등이 진행되었다. 같은 해 6월에는 뉴욕시에서 "20세기의 예술"이라는 주제로 연극, 음악, 무용, 영화, 텔레비전 분야별로 국제 예술제가 열렸다. 이때 유진 오닐의 작품 〈밤으로의 긴 여로〉와 〈아, 광야여!〉가 브로드웨이 닐 사이먼 극장에서 공연되어 화제가 되었다. 화제의 중심은 〈밤으로의 긴 여로〉 연출을 맡은 호세 킨테로였다. 그는 당시 후두암으로 성대를 잃은 상태였다. 그런데도 목에 확성기를 달고 로봇이 말하는 듯한 소리로 무대를 지휘해서 많은 사람들의 감동을 불러일으켰다. 오닐 극의 배우 제이슨 로바즈와 콜린 듀허스트가 두 연극에 출연해서 열연했던 일도 화제가 되었다. 〈아, 광야여!〉는 오닐 연극의 명연출가 아빈 브라운이 맡고 있었다. 이 작품은 오닐이 소망했지만 끝내 실현하지 못했던 소년 시대의 순진했던 꿈을 그리고 있다. 그 꿈은 사실상 미국인의 영원한 소원 성취 노스탤지어이다. 이 작품의 초연은 1933년 10월 2일 뉴욕 시어터 길드에서였다. 조지 코헨(George Cohan)이 출연한 이 희극은 〈이상한 막간극〉 다음으로 흥행에서 대성공을 거두어 브로드웨이 대소극장에서 계속 공연되고, 영화화되고, 뮤지컬이 되어(1959) 미국 방방곡곡에서 박수갈채를 받으며 공연되었다. 오닐은 이 작품에 관해서 아들 유진 주니어에게 편지를 썼다.

〈아, 광야!〉는 청춘에 대한 노스탤지어 연극이다. 옛일을 감상적으로 회고하는 연극이라 해도 괜찮다. 뭐라 해도 지나간 과거는 우리들에게 지금 필요한 것을 너무나 많이 갖고 있다. …(중략)… 전형적인 중류계급 근면한 미국

인들이 영위했던 옛날의 간소한 가정 생활은 정말 괜찮았다.

〈밤으로의 긴 여로〉에 등장하는 제이미는 제임스 오닐 주니어이다. 그는 제임스 오닐의 장남이요, 유진 오닐의 형이 된다. 그는 1878년 9월 10일 샌프란시스코에서 태어나 알코올 중독 합병증으로 1923년 11월 8일 사망했다.

그는 인디애나주 노터데임에 있는 로마가톨릭 학교(1885~1893), 세인트존예비학교(1893~1895), 뉴욕 브롱크스에 있는 세인트존대학(1895~1899) 등에서 공부했다. 그는 대학 졸업 6개월 전에 음주와 매춘부 교제 건으로 퇴학당했다. 학업성적은 우수했지만, 브로드웨이 쇼걸과의 연애와 지나친 음주 습관이 문제였다.

제이미에게는 심각한 약점이 있었다. 평생 계속된 아버지와 종교에 대한 반항이었다. 그 반항의 주요 원인은 어머니에 대한 아버지의 인색하고 야비한 행동 때문이었다. 유진이 태어날 때 어머니가 마약을 복용하게 된 책임이 아버지에게 있다고 제이미는 믿었다. 이 때문에 어머니 인생을 망쳤다고 제이미는 기회 있을 때마다 울분을 토하는 것이었다. 이 부분은 〈밤으로의 긴 여로〉에 잘 표현되어 있다. 제이미가 유진을 미워하는 것도 일부 책임은 그에게 있다고 생각한다. 제이미는 유진에게 복수하기 위해서 그를 쇼걸, 매춘부, 경마, 음주 등에 끌어들여 타락의 길을 걷게 만들었다. 제이미는 유진의 성공을 질투하고, 그의 출생 자체를 증오하고 있었다. 또한 제이미는 죽은 동생 에드먼드(1883~1885)에 대해서도 깊은 죄의식을 느끼고 있었다. 그가 전염병을 옮겼기 때문이다. 어머니는 동생 가까이 가지 말라고 일렀지만, 그는 말을 듣지 않았다. 어머니 엘라는 오랫동안 제이미의 악의에 찬 행동을 극구 비난하면서 살아왔다.

대학에서 중퇴한 후, 제이미는 신문사 일도 하고, 목재회사 세일즈맨이 되기도 했다. 아버지 극단에서 일하면서 단역을 맡아 무대에 서기도 했다. 그는 재능이

있었지만 한 곳에 오래 버티는 힘이 없었다. 연기력도 있었지만, 술을 과도하게 마시는 방종한 생활 속에서 무대 인생에 대한 성실함도 책임감도 없었다. 이런 약점이 있었음에도 아버지의 힘 때문에 극단에 붙어 있을 수 있었다. 오닐 가족들은 각자 자기 나름대로 생활하다가도 여름이 되면 뉴런던 여름 별장에 모여들었다. 이것도 〈밤으로의 긴 여로〉의 극적 상황과 똑같다. 이때가 되면 서로 만남을 기뻐하기도 하고, 싸우기도 하며, 함께 술도 마시고, 카드놀이를 하다가 막판에는 용서하고, 얼싸안고, 재회를 기약하며 뿔뿔이 제 갈 길을 갔다. 이런 일은 해마다 계속되었다.

제이미는 뉴런던에서도 평판이 나빴다. 그러나 술집에서는 대인기였다. 1905년, 뉴런던에 온 제이미는 가족들과 함께 집에 있지 않고 따로 방을 얻어 살았다.

1910~1911년, 유진은 뉴욕에서 집으로 돌아왔다. 두 형제는 만나서 함께 술을 마시며 즐겼다. 1911년 제이미는 다시 〈몬테크리스토 백작〉 순회공연을 따라 나섰다. 1912년 1월 뉴올리언스서 그는 유진과 만났다. 그때가 바로 유진의 자살 미수 소동 직후였다. 두 형제는 실컷 마시면서 전국을 누볐다. 술 때문에 공연이 중단된 경우도 있었다. 순회공연을 예정보다 일찍 끝낸 후, 1912년 제임스는 〈몬테크리스토 백작〉 영화 촬영에 제이미를 등장시켰다. 1912년 유진은 폐결핵 요양소로 가고, 제이미는 아버지와 함께 〈요셉과 그의 형제들〉 연습에 들어갔다. 이 당시 제이미는 배역을 맡은 여배우 폴린 프레더릭과 사랑에 빠졌다. 1913년, 이 연극 순회공연 중 제이미는 여전히 술을 마시고 무대에 섰다. 여배우는 말했다. "제이미, 술을 택하든가, 나를 택하든가, 결정하세요!" 제이미는 술을 버릴 수 없었다. 〈아, 광야여!〉에 등장하는 릴리 밀러와 시드 데이비스의 관계는 이와 비슷한 경우라 할 수 있다. 제이미와 제임스는 1914년 시즌까지 함께 극단에 남아 있었다. 그해 가을, 제이미의 음주 출연은 더욱더 심해졌다. 단원들이 퇴출을 건의했

지만 아버지 제임스는 반대였다. 그러나 그는 그해 4월에 극단을 떠났다. 어머니 병이 나빠진 것도 이유 가운데 하나였다. 당시 어머니는 마약 치료의 마지막 시기에 있었다. 1914~1915 시즌에 제이미, 폴린, 제임스는 제작자의 파산으로 순회공연을 하지 못하게 되었다. 제임스와 제이미는 뉴욕에 돌아왔지만 부자간의 갈등은 더욱더 심해졌다.

1917년, 제이미는 건강이 나빠지고, 취업도 되지 않았다. 아버지에 대한 반감도 더 강해졌다. 파괴적 충동은 술과 더불어 더 심해졌다. 그러나 제이미는 거의 매일 어머니를 살폈다. 유진과 아버지가 〈수평선 너머로〉 공연을 계기로 화해하게 되자, 이 일을 질투하면서 형제 사이가 더 벌어졌다. 제이미는 애그니스까지 미워하게 되었다. 1920년 8월 아버지가 타계했을 때도 그는 만취 상태였다.

1920년 6월 중순, 제임스 오닐은 뉴런던으로 옮겼다. 유진은 매일 아버지 병상 곁에 앉아서 그의 임종을 지켰다. 아버지는 유언하듯 마지막 말을 했다. "유진…… 나는 더 좋은 삶을 찾았다…… 여기 인생은…… 여기 이 세상은…… 거품이야…… 썩었어!" 이 말을 유진에게 남기고 제임스는 혼수상태에 빠졌다. 그해 8월 10일 그는 영면했다. 전국의 신문이 그의 죽음을 알렸다. 그의 죽음은 구시대 연극의 종말이었다. 그는 대중적 연극의 영웅이었다. 그는 평소 예술이 되는 연극을 못한 것을 후회했다. 유진은 후에 조지 타일러에게 "아버지는 마음이 무너지고, 불행 속에서 고통스럽게 돌아가셨어"라고 말했다. 그러나 중요한 것은 오랫동안 사이가 멀어졌던 부자 관계가 〈수평선 너머로〉 분장실을 찾은 아버지의 격려를 시작으로 회복되어 임종 자리까지 지속되었던 화해와 용서의 따뜻한 분위기였다. 〈밤으로의 긴 여로〉에서 티론 집안 사람들이 끝까지 추구했던 것이 바로 가족들의 화해였다. 아버지의 죽음을 접한 유진은 그날 죽도록 술을 퍼마시고 정신을 잃었다. 제임스는 아기 때 죽은 아들 에드먼드 곁에 안장되었다. 세인트메리 공동

묘지였다. 막대한 유산은 아내 엘라가 상속했다.

아버지 사후, 제이미는 어머니 간호에 더 열성이었다. 어머니를 위해 잠시 술을 끊을 때도 있었다. 제이미의 태도가 누그러지면서, 그는 유진의 프로빈스타운 집 피크트힐을 방문하기도 했다. 1922년, 그는 어머니를 모시고 로스앤젤레스를 방문했다. 어머니의 부동산 관계 일을 돌보기 위해서였다. 어머니는 도중에 두통을 호소했다. 나중에 판명되었지만 뇌종양이었다. 결국 1922년 2월 객지에서 발작을 일으키면서 어머니는 사망했다. 그날부터 제이미는 만취 상태가 되었다. 뉴욕으로 유해를 모시고 오는 객차 속에서도 제이미는 일당 50달러짜리 매춘부를 불렀다. 이 이야기는 〈잘못 태어난 아이를 위한 달〉에 반영된다. 이런 북새통 속에서 어머니의 귀금속은 행방을 알 수 없게 되었다. 뉴욕에 도착한 제이미는 너무 취해서 어머니 유해를 모시지도 못하고, 제정신을 차리지도 못했다. 장례식도 술 때문에 참례할 수 없었다. 제이미는 어머니가 남겨준 유산을 몽땅 술로 마셔버렸다.

1923년 2월 코네티컷주 스텐퍼드에서 〈안나 크리스티〉 순회공연을 할 때 제이미가 공개석상에서 추태를 부리는 일도 있었는데, 그해 6월 노위치에 있는 요양소를 시작으로, 리버론 요양소 등을 전전하다가 몸이 극도로 쇠약해져 뉴저지 패터슨 병원에 입원했다. 입원 5개월 후, 광기 발작과 시력 상실로 11월 8일 사망했다. 45세였다. 오닐을 대신해서 장례식에 참석했던 애그니스는 그의 장례식이 너무 소홀하게 치러지는 것을 보고 놀란 나머지 장례식 시간을 늦추면서까지 응분의 예를 갖추도록 조치를 취했다. 제이미는 너무나 허무하고 파괴적 인생을 살다 갔다. 그는 평소 여자를 경멸했고, 그래서 결혼도 하지 않았다. 어머니가 유일한 정신적 지주였다. 그 어머니의 죽음은 마지막 현실의 거점을 상실하는 사건이었다.

젊은 시절, 그는 수려한 용모와 매력적인 매너, 타고난 재능, 그리고 이지적인 성격 때문에 많은 사람들로부터 호감을 사고 장래가 촉망되었다. 오닐의 아들 셰

인은 특히 삼촌 제이미를 우상처럼 여기면서 그의 영향을 크게 받게 된다. 그래서 셰인도 제이미의 전철을 밟으며 비운의 길을 걷게 되었다. 유진은 35세 때 세 사람의 육친을 모두 잃었다. 유진은 1924년 게일로드 병원의 간호사 메리 클라크에게 보낸 편지에서 말했다.

> 나는 4년 사이에 아버지, 어머니, 그리고 단 한 사람의 형제를 잃었습니다. 이제 나는 단 한 사람 남은 오닐 가문 사람이지요. 하지만 나에게는 아직도 두 아들이 있습니다. 그러나 그 애들은 아일랜드 순종들이 아닙니다. 순종으로는 내가 마지막입니다.

제이미의 죽음은 유진에게 7만 3천 달러의 유산과 제이미의 낡은 트렁크 하나를 남겨주었다. 트렁크 속에는 연애편지와 여인들의 사진이 가득했다. 유진은 알코올중독에 의한 합병증으로 사망한 형 제이미를 회상하면서 〈잘못 태어난 아이를 위한 달〉(1943)을 썼다.

〈밤으로의 긴 여로〉는 가족들의 사랑과 미움의 문제를 다루고 있다. 오닐은 티론 가족의 사랑과 미움은 가족 본래의 끈끈한 유대감 때문이라고 생각했다. 오닐의 일생을 보면 여인들과 가족에 대한 애증의 이율배반적인 양상들을 쉽게 목격하게 되는데, 이런 비극적 모순의 드라마를 오닐은 작품 속 인물의 상황과 성격을 통해 치밀하게 그려내고 있다. 이 작품을 쓰기 시작한 초기에는 가족들의 과오와 결점으로 인한 갈등과 싸움에 역점을 두고 써볼 생각이었는데, 차츰 글을 써나가면서 그런 험한 감정은 누그러지고 화해로 가는 빛의 여로가 열리게 된 것이다. 주디스 바로우는 "오닐은 이 작품이 지니고 있는 비극성을 살리면서도 작중인물의 죄책감을 덜어주는" 묘책을 쓰고 있다고 말했다. 셰퍼도 이것을 "오닐이 직면한 역설"이라고 그의 저서 『오닐 : 아들과 극작가』에서 언명하고 있다.

오닐은 그의 가족을 고발하면서 동시에 변호하고 있다. 자신을 정당화하기 위해서는 그의 가족들의 허점과 잘못을 폭로해야 하는데 오히려 그는 가족들과 화해하는 입장이 된다. 오닐은 처음 생각나는 대로 가족들 본연의 모습을 충실하게 묘사했는데, 나중에는 가족들을 새롭게 이해하게 되어 동정적인 태도를 견지해나갔다.

1956년 11월 24일, 『새터데이 리뷰』에 헨리 휴즈는 이렇게 썼다.

> 32세의 연출가와 그의 제작진은 오닐 부인이 미국 초연의 영광을 그들에게 베푼 신뢰에 확실히 보답했다. 하지만 그들은 극작가의 무대 지시에 맹종하는 책임감을 벗어나지 못했다. 스웨덴에서 잉그마르 베르히만이 했던 것처럼 연출이 자유롭고, '의식화'되었으면 어떤 면에서 더 기억에 남았을 것이다. 오닐은 젊은 연출가가 관객과 작품 사이에 거의 아무것도 추가하지 않는 것에 대해서 한편으로 놀라워하고 또 한편으로는 고마워했을 것이다.

에길 토른크비스트는 중국 난징에서 열린 오닐국제회의에서 발표한 논문 「잉그마르 베르히만과 〈밤으로의 긴 여로〉」에서 스톡홀름 공연에 관해서 귀중한 증언을 남겼다. 요약하면 다음과 같다.

> 연출가 베르히만은 1988년 4월 16일, 스톡홀름 로열 극장에서 오닐의 〈밤으로의 긴 여로〉를 공연했다. 이 공연은 큰 성공을 거두었다. 두 연출가는 똑같이 스트린드베리를 '정신적 아버지'로 섬기고 있다. 로열 극장은 오닐과 특별한 인연을 맺고 있다. 미국이 오닐에게 등을 돌리고 있을 때, 이 극장은 그의 생존 시에 그의 작품을 무대에 올렸다. 오닐은 죽기 몇 주 전에 칼로타에게 〈밤으로의 긴 여로〉를 미국에서 초연하고 싶지 않다, 스톡홀름의 로열 극장에서 하고 싶다고 말했다. 오닐 소원대로 1956년 2월 16일, 세계 초연이 스

웨덴 스톡홀름에서 실현되었다. 브로드웨이 공연에서 메리 역을 맡았던 플로런스 올드리지는 "이 작품은 교향곡이다. 주제는 변주로 반복된다. 반복이 심하다고 브루크너나 말러의 음악을 생략할 수 있는가. 오닐 부인이 대사 한마디도 삭제할 수 없다고 고집 부린 일은 잘한 일이다"라고 말했는데, 베르히만은 대사를 줄여나갔다. 이 때문에 1912년 분위기나 아일랜드 풍취는 사라졌지만, 그렇다고 해서 작품에 손상을 입혔다고 지적한 평론가는 한 사람도 없었다. 1956년 공연은 사실주의 연극이었다. 1988년 베르히만 연극은 실존주의 연극이었다. 일곱 번이나 모형을 만든 후 결론을 얻은 무대미술가 구닐라(Gunilla Palmstierna-Weiss)가 창안한 무대는 뉴잉글랜드 거실이 아니라, 객석 방향으로 비스듬히 기울어지고 어둠으로 둘러싸인 뗏목—네모진 널빤지 무대였다. 햇살은 거실에 비치지만, 집 전체가 잠들고 있는 느낌이 들었다. 무대 뒤로 두 기둥이 서 있는데, 메리가 죽으려고 뛰어든 바다의 선착장 같았다. 무대는 "현재와 미래를 나타내는 과거를 형상화했다"고 구닐라는 말했다. 그 장치는 축음기의 검은 깔때기 내부와 같았다. 그 축음기 상자에는 온갖 속삭임이 다 들어 있는데 연출가와 무대미술가가 구상한 이미지였다.

베르히만의 연출 대본은 인생의 비현실성을 강조한 '꿈의 연극(dream-play)'을 위한 것이었다. 네 사람의 인물, 그들의 몸짓, 그들의 동작, 무엇보다도 그들의 얼굴, 그리고 간혹 있는 영상 투사는 지극히 영화적인 수법이었다. 건물 정면은 낮은 각도로 보이기 때문에 공중에 떠 있는 듯하다. 건물의 내부와 외부는 하나의 같은 그림이었다. 두 개의 닫힌 문은 탈출 할 수 없는 막힌 집이라는 것을 보여주었다. 그로테스크하게 과대한 벽지 무늬는 꿈에 취하고 술에 취하는 네 인물의 환상 세계를 표현하고 있었다. 좌측 한 단계 높은 무대에 갈색 안락의자가 놓여 있고, 우측 무대에는 둥근 탁자와 네 사람의 다른 운명을 말하는 서로 다른 모양의 의자 넷이 있었다.

몽롱한 분위기를 만드는 조명을 베르히만은 싫어했다. 네 인물을 수술대 위 환자처럼, 엑스레이 광선에 노출시켜 환하게 비췄다. 그 조명은 벌거벗고 싶은 욕망을 나타내고 있었다. 서로가 진실을 밝히고, 가면을 벗자는 뜻이 있었다. 흥미로운 것은 개막 초 베르히만이 짤막한 팬터마임을 보여준 일이다.

그가 〈헤다 가블러〉에서 시도한 것이었다. 네 사람의 티론 가족들이 천천히 어두컴컴한 무대에 집단적으로 등장하는 모습은 살아 움직이는 그림 같다. 네 사람은 서로 다른 사람의 몸에 손을 대고 있다. 가깝고, 밀접하고, 친애하는 사랑의 표시였다. 소원 성취의 표현이기도 했다. 이윽고 집단이 흐트러지고 어둠 속에 사라지면 연극이 시작된다. 가족 간에 접근하며 친밀하게 지나는 순간이 간혹 있지만, 이 장면 이후 들이 가깝게 접근하는 일은 거의 볼 수 없을 것이다.

극이 마지막에 이르면 초장의 친밀성과는 대조적으로 네 사람은 서로 다른 방향으로 도망치듯 사라진다. 화합은 소멸되었다. 각자 뗏목을 타고 어둠속으로 떠나는 것이다. 모두 홀로 "어둠의 밤으로 항해"하는 숙명처럼. 에드먼드가 마지막으로 사라진다. 그가 떠나기 전에 사이클로라마에 빛나는 나무 한 그루가 이중으로 투사된다. 그것은 가족 간 난마처럼 얽힌 관계를 나타내며, 그런 관계에서 영혼이 탄생되는 것을 의미한다. 에드먼드가 퇴장 직전에 검은 수첩을 집어 드는 것은 베르히만이 체호프의 〈갈매기〉에서 했던 것처럼 에드먼드가 체험한 것을 기록하기 위해서다. 이 모든 시도는 베르히만이 1970년 공연한 스트린드베리 작품 〈꿈의 연극〉과 다를 바 없다. 베르히만은 에드먼드를 무대와 관객의 연결고리로 만들었다. 에드먼드 역은 베르히만이 아꼈던 배우 피터 스토르마르(Peter Stormare)가 연기했다. 베르히만은 이 연극에서 사랑의 결핍을 통탄하고 있는 것이 아니라 사랑의 무력함을 말하고 싶어 했다.

제임스 티론 역은 베르히만의 영화 〈파니와 알렉산더〉에 등장했던 스웨덴의 명배우 자렐 쿨레(Jarl Kulle)가 맡았다. 그는 자신의 영광스러운 과거를 입증하기 위해 실내복(dressing-gown)을 입고 등장했다. 그러나 그는 실패한 인간의 고백을 쏟아놓고 있었다. 당연히 극의 중심은 메리였다. 그녀는 1912년대 패션을 하고 등장했다. 비비 안데르손(Bibi Andersson)은 이 역할에서 인상적인 연기를 보여주었지만 신경성 허약 체질을 지닌 성격을 드러내지는 못했다. 제이미의 냉소적인 대사 "오필리아 광란의 장면이다!"는 생략되었다. 제이미 역을 맡은 배우 토미 베르그렌(Thommy Berggren)은 가장 인상적인 연

기를 보여주었다. 그는 진심을 숨긴 광대 역을 잘 해냈다. 속물적이고 저속한 브로드웨이 건달 가면 뒤에는 진정한 인간이 숨 쉬고 있다는 것을 보여주었다. 베르히만의 〈밤으로의 긴 여로〉는 운명적인 가족 관계의 기본적인 틀을 실존적이며 후기브레히트적인(post-Brechtian) 방법으로 보여준 연극이라 할 수 있다.

존 롤리는 그의 저서 『유진 오닐 희곡론』에서 말하고 있다. "오닐의 모든 것은 결국 〈밤으로의 긴 여로〉에 귀착된다. 제임스는 '행운'을 믿고, 제이미는 '변전(變轉)'을 믿는다. 에드먼드는 '범신론'을 믿고, 메리는 운명론자이다." 제임스는 행운이 인생을 결정한다고 생각한다. 제이미는 세상만사는 변한다고 생각한다. 그는 비관주의자요 냉소주의자이다. 에드먼드는 바다에서 범신론적 희열을 경험했다. 메리는 "과거가 만들어놓은 현재를 피할 수 없다"는 숙명론을 펴고 있다. 서로 다른 철학은 충돌이 불가피하다. 충돌과 불화를 벗어날 수 없었던 네 사람은 고백과 참회의 제사를 지낸다. 사중주처럼 엉키고, 풀어지고, 합류하는 소용돌이 속에서 이들은 화해의 빛을 찾으려고 몸부림친다.

주디스 바로우는 그녀의 역저 『오닐의 마지막 세 작품의 창조 과정』에서 오닐의 창작노트와 시놉시스, 초고와 완성된 원고를 비교하면서 작품의 변화 과정을 분석했는데, 그녀는 셰퍼의 의견에 동의하면서 이렇게 말하였다. "오닐은 초고에는 가족들의 허점과 죄과를 생생하게 묘사하고 있는데, 간행본 원고에는 작중인물에 대해서 아주 관대해지고 있다."

오닐의 '이중적 비극론(dualistic tragic vision)'을 주장한 제임스 로빈슨은 중국에서 열린 100주년 기념 심포지엄에서 발표한 논문 「타오이스트 리듬과 오닐의 말기 비극 작품 : 〈얼음장수 오다〉와 〈밤으로의 긴 여로〉」에서 오닐 작품의 사상적 원리가 '도가사상(Taoism)'이라고 결론을 내리고 있다. 오닐은 현실을 "상극(相剋)

하는 두 중심의 충돌"로 보았다는 것이다. 1940년 조지 네이선에게 보낸 편지에서 오닐은 "티론가 사람들은 과거의 죄악과 결백, 경멸과 사랑, 이해와 몰이해, 용서와 원한 속에 갇혀 있다"라고 적었다. 문제는 이런 올가미에 갇히면 그 늪은 허무의 심연이기 때문에 티론 가족들은 과거에 집착할수록 헤어나지 못하고 자유를 잃게 된다는 것이다. 3막에서 메리가 혼자 있을 때의 침묵, 3막 끝에서 메리가 모르핀 주사를 맞으려고 퇴장할 때 티론 가족을 감싸는 비극적 침묵, 4막 끝 메리가 등장할 때의 침묵, 4막 끝 장면의 침묵과 등장인물의 얼어붙은 자세 등은 이들의 허무감을 심화시키는 장면이라고 로빈슨은 말하고 있다.

노먼드 벌린은 평문「후기 작품들」에서 다음과 같이 해석했다.

> 네 시간 동안 대사에 귀를 기울여야 한다. 오닐은 고전주의 극작술을 고집하고 있다. 이렇다 할 극적인 사건도 없이 오로지 대사를 통해 인물의 내면이 알려지고, 그 심리가 밝혀진다. 아침식사 시간(1막), 점심시간(2막), 저녁 시간(3막), 취침 시간(4막) 등이 극의 시간으로 설정되고 있다. 밤의 어둠과 무거운 중압감, 짙어만 가는 안개, 멀리 들리는 무적 소리. 티론 집은 사방에서 차단되어 고립되었다. 각자 홀로 있는 듯하다. 그러나 가족 속에서 혼자 있을 뿐이다. 가족들 얼굴이 보인다. 서로 주고받는 비난과 불평 소리로 밤은 점점 깊어가고, 통한의 아픔이 목을 누르고 있다.

작품 〈밤으로의 긴 여로〉는 그 이전의 모든 연극적 실험을 집대성하고 압축해서 단순화한 작품이다. 스타일은 사실적이다. 시간과 장소와 액션의 일치를 지키고 있다. 놀라운 것은 이 모든 사실적 디테일이 상징 기능을 발휘한다는 것이다. 티론 일가의 여름 별장은 집이면서 동시에 '관(棺)'이다. 하루의 시간은 아침이 희망이요, 오정은 근심 걱정, 저녁은 절망, 밤은 상실의 시간이다. 서가에 있는 책은

시(詩)요 철학이요, 현실로부터의 일탈이다. 메리의 주름 잡힌 손, 흰 머리카락은 피아니스트의 잃어버린 꿈을 상징한다. 2층 계단에서 질질 끌고 내려오는 누렇게 바랜 웨딩드레스는 이루지 못한 결혼의 소망을 암시한다. 트래비스 보가드도 이 문제를 거론하고 있다. "이 작품이 지니고 있는 '충실한 리얼리즘'에도 불구하고, 그전의 어떤 작품보다도 이 작품은 표현주의 연극의 특징인 추상과 상징주의에 접근하고 있다."(*Contour in Time*, 1972) 구성이 치밀하고, 시(詩)가 넘치는 대사에 비극적 운명이라는 주제의 보편성, 그리고 생동감 넘치는 성격 창조는 감동과 찬양의 대상이었다.

버지니아 플로이드는 『유진 오닐 작품 연구 : 새로운 평가』(1985)에서 오닐의 대표적인 두 작품에 대해서 적절한 논평을 했다.

〈얼음장수 오다〉와 〈밤으로의 긴 여로〉는 자전적으로나 창조 측면에서 연결되어 있는데, 두 작품의 착상은 1939년 6월 6일 같은 날에 이루어졌다. 〈얼음장수 오다〉는 〈밤으로의 긴 여로〉에 선행되어야 하는 작품이다. 〈밤으로의 긴 여로〉는 1912년 8월에 시간이 설정되어 있다. 제1막은 아침 8시 30분, 제2막은 같은 날 12시 45분, 제3막은 저녁 6시 30분, 제4막은 한밤중이다. 〈밤으로의 긴 여로〉는 이 세상 모든 사람의 연극이다. 사람들은 자신의 운명을 결정한 이 작품의 경우와 비슷한 과거의 밤으로 여행을 떠나게 될 것이다. 이 세상 가족들은 자신만의 애증 관계와 비밀을 간직할 수 있다. 그들은 작품 속에서처럼 그렇게 판에 박힌 사람들은 아닐 수 있다. 그러나 그들은 똑같이 고통스럽게 기억되는 존재임에 틀림없다.

평론가 엘리지오 포센티(Eligio Posenti)는 1956년 10월 16일 이탈리아 밀라노 〈밤으로의 긴 여로〉 공연에 대해서 심금(心琴)을 울리는 감회를 밝혔다.

오닐의 연극은 작가의 눈물로 말하고 있다. 흐느끼는 눈물이 과거를 재현한다. 이 연극에서는 영혼의 신음 소리가 들린다. 마지막 비극적 장면에서 티론 일가 네 사람이 무너지는 모습은 아마도 미국 연극에서 오랫동안 기억되는 명장면이 될 것이다. 그 비극을 다시 살아나게 해서 '눈물에 파묻힌' 오닐은 평생 아물지 않는 상처를 보듬고 인생을 살았다.

1939년 6월 스키너(Richard Dana Skinner, 유진 주니어의 세 번째 부인)에게 보낸 편지에서 오닐은 "사이클극을 벗어나서 그와는 전혀 계열이 다른 장편극 하나를 쓸 생각이다. 그 작품에 관해서는 몇 가지 구상을 하고 있다"라고 말하고 있는데 〈밤으로의 긴 여로〉를 지시하는 것인지 〈얼음장수 오다〉인지는 확실치 않다. 제목을 명시하지 않은 채 1939년 10월 1일 "나는 두 번째 작품을 구상하고 있습니다. 그 작품에 관해서는 좋은 생각이 있습니다. 그러나 지금은 예단(豫斷)하지 않겠습니다"라고 네이선에게 전했는데, 그 작품이 바로 〈밤으로의 긴 여로〉였다고 알려지고 있다. 오닐은 전쟁에 관한 격한 심정을 그에게 토로하면서 전란 시대의 작가의 책무에 관해서도 소신을 전달하고 있다.

파리까지 함락되었으니 말이죠. 곧 투르 전투 소식을 듣겠지요. 우리들 고향 같은 곳 아닙니까. 아마도 르 플레시스도 산산조각 나겠지요! 이 전쟁은 우리가 속해 있는 곳을 타격하고 있습니다.

우리들이 개인적으로 할 수 있는 일이 무엇입니까? 미국이 적십자와 구호 기금에 기부하는 일 이외에 하는 일이 무엇인가 생각해봅시다. 예술가로 남기 위해서 작가가 해야 하는 일이 무엇입니까? 역사를 잊고, 철학을 잊고, 지난 전쟁을 잊고, 그 전쟁이 이 나라에 한 일들을 잊고, 그 전쟁이 어리석은 짓이었다는 것을 잊고, 기만적인 탐욕이었다는 것도 잊고, 나치 히틀러와 공모하고, 민주주의 정치가를 두려워했던(특히 오닐 가문인 내가 증오하는 돼지

같은 놈들인) 영국의 토리당 정치가도 잊고, 자유 지성의 소유자라면 반드시 기억해야 되는 이 모든 것을, 그리고 그 밖의 모든 것을 잊고 또 잊어야 합니까? 그런 정치가들이 있음에도 불구하고 우리가 프랑스를 사랑하기 때문에 잊고 잊어야 합니까? 순수한 마음으로 성실성을 다해 이상주의적 사회구제의 신념으로, 혹은 성전(聖戰)의 신념으로 작품 창작에 임하는 작가들을 나는 부러워합니다. 나는 그런 신념이 없습니다. 아니면 다른 어떤 신념이라도 좋습니다. 인간의 실체가 무엇인지, 온갖 신념의 허망함을 믿는 뿌리 깊은 비관주의가 아니면 좋습니다. 우리가 여기 미국에서 하느님을 다시 찾는다면, 그것은 민주적이든 아니든 국가보다도 무한히 더 고귀한 신이었으면 합니다.

〈밤으로의 긴 여로〉 원고를 출판사 랜덤하우스에 맡기면서 오닐은 다음과 같은 서약서를 받아냈다.

랜덤하우스 귀중

1945년 11월 29일

귀하.

오늘 나는 귀 출판사에 내가 쓴 작품 〈밤으로의 긴 여로〉 원고 원본을 밀폐해서 나의 사후 25년간 개봉하지 않는 조건으로 위탁합니다.

귀 출판사는 1933년 6월 30일 본인과 체결한 똑같은 조문(條文)으로 이 책을 출판할 것을 바랍니다. (귀하의 전 출판사 이름 '모던 라이브러리(The Modern Library, Inc.)')

단, 다음의 조항으로 수정되고 보완되었습니다.

1. 출판은 본인 사망 후 25년에 한다.

2. 출판일 이전 사전 인세는 지불하지 않는다. 출판 당일 5천 달러 ($5,000) 선불한다.

3. 미국과 캐나다 판권은 귀 출판사 이름으로 한다.

4. 전 약정서에 명기된 본인 저자 이름은 나의 사후 법정대리인 명의로 한

다. 그에게 모든 인세를 지불한다.

　　이상 조문에 동의하면, 약정서 서명 후, 약정서 1 부를 본인에게 송부한다.

<div style="text-align: right">유진 오닐</div>

동 약정서를 수락함. 1945년 11월 29일.

<div style="text-align: right">랜덤하우스 출판사
서명 베넷 A. 서프</div>

　　1939년부터 시작해서 1941년에 완성되고, 1956년 출판, 공연된 4막극 〈밤으로의 긴 여로〉는 1957년 퓰리처상을 수상한 유진 오닐의 자전적 연극이며, 최고의 걸작 희곡작품이다. 네 사람 가족의 삶이 교합하며 발산하는 희망의 빛이 절망의 어둠으로 변하는 파탄의 과정을 비추고 있다. 꿈과 현실의 이원적 삶의 진실을 파헤친 이 작품은 오닐 자신의 방황과 좌절, 체념과 절연의 고통 속에서 누적된 니힐리즘의 우회적인 표현이라 할 수 있다. 드라마의 긴 여로는 생의 궤적을 냉혹하게 남긴다. 비극적 운명은 일관된 비전으로 다가온다.

　　라인홀드 그림이 쓴 〈밤으로의 긴 여로〉 작품론("A Note on O'Neill, Nietzsche, and Naturalism：Long Day's Journey into Night in European Perspective", *Modern Drama*, Vol. XXVI, No.3, Sept., 1983)은 간결하지만 중요한 점을 지적하고 있다. 이 작품과 밀접한 관계가 있는 니체와 입센을 거론하고 있기 때문이다. 입센은 자연주의를 대표하는 작가이며, 니체는 비극의 이론을 정립한 철학자였다. 이들은 1870년 서구 근대 연극의 출발을 알린 선구자들이다. 라인홀드는 주장한다. "오닐의 1940년대 작품은 현저하게도 이들 두 사람의 미학과 유산을 수락하거나, 조립하거나, 혹은 거부하고 있다."

　　〈밤으로의 긴 여로〉는 치밀한 구성 때문에 입센의 〈망령〉과 함께 자연주의 연

극의 교본이 되었다. 거실 장면, 일상적 용어, 액션과 시간, 장소 등 삼위일체로 잘 만들어진 이 작품의 등장인물은 세상 어디서나 볼 수 있는 부모와 두 형제로 이루어진 가족이다. 이들은 과거에 저지른 일 때문에 고민하고, 괴로워하고, 쫓기고 있다. 극의 사건은 과거에 일어난 일인데, 그 일을 상기하며 싸우고 있다. 오닐은 입센의 사실주의와 상징주의 기법을 동시에 전수하고 있는 듯하다. 2층 방에서 메리가 내는 소리는 아래층 가족들을 위협하고 있다. 메리의 손, 머리카락, 웨딩드레스, 실내 전등, 피아노 음악, 서가의 책들, 술, 시, 아침, 오정, 시간, 집, 그리고 안개와 무적 등 모든 것이 사실적이면서 상징적이다. 그것은 마치 입센의 피오르드와 비의 상징성과도 같다. 입센, 체호프, 스트린드베리 등 사실주의 대가들은 외면에서 내면으로, 보이는 것과 숨어 있는 것을 대비시키면서 상징주의 기법으로 연극을 한 차원 높게 격상시켰다. 그것은 작가적 천재성의 발로였다. 그러나 입센과 오닐 두 작가에게는 차이점이 있다는 것을 라인홀드는 지적하고 있다. 〈망령〉 끝에는 햇살이 비친다는 것이다.

〈밤으로의 긴 여로〉의 끝은 안개와 암흑뿐, 외부로부터 아무런 구원의 빛이 없다. 자연주의는 인간 실패의 원인이 유전과 환경이라고 했다. 이 문제는 피할 수 있거나 치료될 수 있어서 인간의 완성은 낙관적인 일이라고 그 시대 사람들은 생각했다. 이들을 계승한 아서 밀러도 희망을 제시하고, 테네시 윌리엄스도 〈욕망이라는 이름의 전차〉 종막에 아기의 탄생과 종소리를 전하면서 블랑시의 비극을 극복하는 미래를 제시했다. 그러나 오닐은 그렇지 않았다. 인생과 시대에 대해서 그는 비관적이었다. 그의 작품은 자연주의자들의 해맑은 낙관론을 공유하지 않았다. 네 사람의 가족들은 후회스럽게 살아간 인생 때문에 한이 맺혀 있다. 에드먼드의 대사처럼 인간으로 태어난다는 것 자체가 비극이었다. 오닐의 이 같은 원초적 비관론은 그가 체험한 인생과 니체의 저서를 탐독하고 영향을 받은 결과였

다. 라인홀드도 그의 논문에서 이 점을 강조하면서, 니체는 오닐 속에 잠복된 원형질 같은 것이었다고 설파했다. 그의 작품, 대화, 편지 곳곳에서 니체가 언급된다. "삶이 이런 줄 알았으면 누가 살아가겠느냐"는 비탄의 말은 에드먼드를 통해서 오닐이 줄곧 내뱉는 말이다. 삶의 고통에서 벗어나기 위해 오닐 가족들은 술과 마약에 빠져들었다. 순간적인 쾌락과 평화의 피난처는 불가피했지만, 결국 그것은 '파이프드림'이다. 가족 간의 충돌과 싸움이 고비를 넘기면 일시적으로 눈물의 화해는 있었지만, 결국은 작별이었다. 이 극 마지막에 제이미가 읊조리는 스윈번의 「이별」은 그래서 의미심장하다. 생에 대한 체념과 부정은 피할 수 없는 일이 되었다.

유진 오닐 : 빛과 사랑의 여로

14
셰인과 우나

셰인 오닐은 유진 오닐과 애그니스 볼턴의 아들로서 1919년 10월 30일 매사추세츠주 프로빈스타운에서 태어나서, 1977년 6월 23일 뉴욕 브루클린에서 자살로 일생을 마감했다.

셰인이 거듭한 전학의 사연을 보면 그는 범상치 않은 청소년 시절을 보냈음을 알 수 있다. 버뮤다 가톨릭 학교, 뉴저지 포인트 플레전트 학교, 매사추세츠주 레녹스 기숙학교, 뉴저지 로런스빌 학교, 플로리다 사관학교, 콜로라도 골든의 랄스턴 크리크 스쿨, 뉴욕 아츠 스튜던트 리그 등 그가 다녔던 학교 이름들이다. 셰인은 1944년 7월 캐서린 지벤스(Catherine Givens)와 결혼해서 다섯 자녀를 두었다. 유진 오닐 3세는 아기 때 사망했다. 그 외의 자녀들은 모라, 셰일라, 테드 그리고 캐슬린이다.

셰인은 유진의 명성과 파란의 생활환경 때문에 기구한 인생을 살다가 파국을 맞은 불운한 경우가 된다. 셰인은 아버지를 따르고 존경했다. 그런데 일이 잘 풀리지 않았다. 어릴 때 소외되고, 고독했던 가정환경이 반항적 성격을 키웠다. 아

버지 유진은 그 나름대로 자녀들에게 신경을 많이 썼다. 그러나 술과 여인과 방랑벽이라는 오닐 집안의 유전적 원형질이 문제였다. 유진 오닐의 아이들은 유진 자신이 겪었던 '뿌리 없는 인생'의 재판이었다. 셰인만이 아니라, 딸 우나와 유진 오닐 주니어의 인생 유전을 보면 가정적 비운의 악순환을 보게 된다. 오닐이 그리스 비극과 스트린드베리 작품에 몰입하게 되는 필연성이 느껴지는 대목이다.

셰인은 예쁘고, 귀엽고, 똑똑하고 착한 아이였다. 그를 키운 사람은 유모 클라크 부인이었다. 그가 따르고 사랑하며 부르짖던 '가가(Gaga)' 어멈이다. 애그니스가 질투를 느낄 정도로 셰인과 가가 어멈은 사이가 좋았다. 이것은 셰인이 가정적으로 그만큼 의지할 곳 없이 외로웠다는 이야기가 된다.

프로빈스타운, 피크트힐, 브루크팜, 버뮤다, 낸터키트, 벨그레이드 레이크(메인주) 등을 가족들이 전전하는 동안 셰인은 사람들과 잘 어울리지 않았고 낚시, 수영, 보트놀이 등 혼자 하는 운동에 많은 시간을 보냈다. 오닐은 아이들을 좋아했지만, 홀로 침잠하는 창작 생활 때문에 아이들과 지낼 시간이 거의 없었다. 특히 이런 경향이 심했던 해가 1926년, 오닐이 벨그레이드 레이크에 있을 때였다. 이때 우나는 한 살이었고, 나머지 아이들도 어려서 부모 품이 그리울 때였다. 애그니스는 아이들이 아버지 일을 방해할까 봐 아이들의 별채를 집필실 멀리 따로 만들었다.

셰인이 결정적으로 타격을 받은 것은 오닐이 애그니스와 별거했던 1927년이었다. 이 당시 설상가상으로 가가 어멈도 병 때문에 프로빈스타운으로 가고 없었다. 셰인은 우울하고 외로웠다. 유진 오닐은 이런 일을 짐작해서 될수록 자주 편지를 써서 보냈다. 1926년과 1928년 기간은 유진 오닐에게도 내면적으로나 외부적으로 큰 변화와 경이로운 전환의 시기였다. 작품의 예술성이 평가되고, 내용은 공감대를 얻고 있었다. 그러나 사생활은 고민스러웠다. 칼로타에 대한 사랑이 깊어질

수록 애그니스와 사이는 벌어지고 갈등은 심화되었다. 결국 오닐은 아내와 아이들을 멀리하고 칼로타와 유랑의 길을 떠나게 되었다.

1926년 11월 27일 칼로타에게 보낸 편지에서 오닐은 "나는 지금 지옥에 있는 느낌입니다. 신은 나에게 등을 돌렸습니다. 그리고 문을 꽝 닫았습니다. 그래서 감옥은 어둠입니다"라고 당시 심정을 토로했다. 1927년 9월 25일, 셰인에게 보낸 편지를 보면 오닐은 아이들 때문에 몹시 고통을 느끼고 있음을 알 수 있다.

> 사랑하는 셰인에게
> 네 멋진 편지를 받고 아빠는 너무 기뻤다! 아는 사람이 한 사람도 없는 이 호텔에 살고 있으니 너무나 외롭다. 그래서 아빠는 가끔 너와 우나를 생각한다. 너희들 생각에 미칠 지경이다! 하지만 이런 얘기를 우나에게는 하지 마라. …(중략)… 공부를 계속하도록 해라. 네 필기 공책을 보니 잘 하고 있다. 그런 식으로 계속하면 곧 타자를 치게 될 거다. 그러면 나의 비서가 되어 내 작품을 모두 타자쳐주겠지. 너는 많은 월급을 받을 거다. 네가 원하는 큰 보트를 사거나, 네가 좋아하는 물건을 살 수 있을 거야. 내가 없는 동안, 어머니, 우나, 가가 어멈과 잘 지내라. 너야말로 그곳에 남아 있는 유일한 오닐 가문 사람이다. 어리석은 여자들이 못난 짓을 하지 않도록 경계하는 너를 아빠는 믿고 의지하며 지내고 있다! 하지만 그들이 여자로 태어난 것은 그들 잘못이 아니다. 아빠는 몹시 집이 그립다. 곧 아빠는 스피트헤드 집으로 돌아가게 될 것이다. 편지 자주 써라. 너와 우나, 그리고 엄마와 가가 어멈에게도 나의 사랑을 보낸다.
> 아빠로부터

1928년 2월 초, 오닐은 셰인에게 계속 편지를 썼다.

사랑하는 셰인에게

　네 편지를 받고 너무 기뻤다. 곧 회답을 쓴다는 것이 이렇게 늦었구나. 아빠는 너무 바빠서 어머니 이외에 편지 쓰는 일이 어려웠다. 네가 아프다는 소식을 듣고 너무나 마음이 아팠다. 네 건강을 네가 잘 살펴야 한다. 그래야 억세게 큰 사람으로 자라서 대학에 가면 보트 젓는 대원이 되거나 수영 팀에 들어갈 수 있다. …(중략)… 우나 얼굴 상처가 다 아물었다니 반갑다. 피부가 좋아졌으니, 지금쯤 우나는 아주 예쁘겠지. 그런 얼굴 상처는 누구에게나 좋은 게 못 된다. 그런 상처는 여자의 얼굴을 망가뜨리기 쉬워. 아빠를 보고 싶다니 기쁘다. 아빠도 네가 보고 싶다. 아빠는 매일 너와 우나를 생각한다. 잠자리에 들 때, 그리고 전등을 끄고 잠들기 전에 그렇다.

　나를 대신해서 엄마와 우나, 그리고 가가 어멈에게도 키스를 해다오. 아빠는 곧 너희들에게 돌아갈 거다. 길어야 2주일이겠지. 너희들과 함께 있으면 얼마나 좋겠냐. 왜냐하면, 이곳 호텔에서 산다는 것은 외롭기 때문이다. 그런데 너희들은 너무나 멀리 떨어져 있구나. 너희들을 사랑한다!

<div align="right">아빠</div>

사랑하는 셰인에게

　오랫동안 너에게 편지를 쓰려고 했으나, 막 시작된 아빠의 두 작품 연습 때문에 바빠서 못 썼다. 게다가 약간의 시간이 나면, 언제나 너무 피곤해서 내가 할 수 있는 일은 누워서 쉬는 일밖에 없다. …(중략)… 전날 밤, 아빠는 유진 주니어를 만났다. 이곳 호텔에서 나와 함께 식사를 했다. 그 애는 지난여름 때보다 무척 컸다. 체중이 75킬로그램 나간다. 유진은 너와 우나에게 안부 전해달란다. 곧 긴 편지 써 보내라. 너와 우나가 매일 어떻게 지나고 있는지 궁금하다. 아빠는 너희들 보려면 앞으로 한참 더 있어야 할 것 같다. 그러나 아빠는 온통 너희들 생각뿐이다. 너희들이 보고 싶다. 잠자리에 누워 잠들기 전에, 그리고 때로는 잠이 안 올 때, 스피트헤드에 관한 모든 것, 너희들이 어떻게 지내고 있을까 생각나서 슬퍼진다. 그럴 때면 인생이 아무리 좋을 때라도 나에게는 어리석고 보잘것없는 것처럼 보인다…… 15달러 수표를 넣는

다. 10달러는 너에게, 5달러는 우나에게 주는 선물이다. 엄마와 함께 나가서 사고 싶은 것 사라. 우나에게 키스를 해다오, 그 아이에게 사랑한다고 말해라. 아빠를 잊지 마라! 사랑하는 내 아들아, 너를 사랑한다.

<div align="right">아버지</div>

이 편지를 쓴 후 오랫동안 편지를 안 쓰다가 1928년 9월 말 오닐은 셰인에게 긴 편지를 보냈다. 그 편지에는 작품 활동 때문에 바빠서 편지를 못 썼다는 변명과 셰인이 뉴욕에 와서 동물원과 역사박물관 본 얘기, 셰인이 학교 공부에 재미를 느껴 기쁘다는 얘기, 그리고 당분간 못 가게 되었다는 말이 적혀 있다. 그는 다음 생일 때 자신의 자전거를, 그리고 크리스마스 때 카약을 셰인에게 주겠다는 내용도 적었다.

오닐은 1927년 버뮤다를 떠난 후 다시 그곳에 돌아가지 않았다. 1929년 3월 14일 오닐은 셰인에게 편지를 보내면서 자신의 사진을 동봉했다. 아버지를 잊지 말라는 당부였다. 그는 아이들과 멀어지지 않으려고 무던히 애쓰고 있었다.

사랑하는 셰인

얼마 전에 찍은 스냅 사진을 동봉한다. 잘 나온 사진이다. 간혹 그 사진 꺼내 보아라. 내가 어떻게 생겼는지 보고, 아빠를 잊지 말아라. 너를 본 지도 한참 되었으니 네가 아버지를 잊어버린들 너를 책망하지 않겠다. 곧 너를 만나볼 생각이다. 나는 너를 늘 생각하고 있다. 너의 사진을 나의 서재에 놓고 있다. 그래야 매일 너를 볼 수 있지 않겠니. 그런데, 너 많이 컸구나. 누가 그러는데, 너 몸집이 아주 크고, 어깨가 떡 벌어졌으며, 네 나이 또래치고는 아주 강한 체력을 갖고 있다고 하더라. 아빠는 그 얘기 듣고 무척 기뻤다. …(중략)… 너는 때때로 예일대학에 있는 유진에게도 편지를 써야 한다. 그는 보트를 많이 젓고 있다. 나에게 편지도 쓰고 있다. 그는 1학년 보트팀 회원이 되고 싶어 한다. 너의 편지를 받고 싶어 할 것이다. 그의 주소는 뉴헤이븐, 예일 우

편국 1111이다.

<div align="right">아빠</div>

이 편지를 보내고 나서 한동안 편지 왕래가 뜸해진다. 그런데 이 당시 셰인은 부모의 이혼으로 착잡해지고 울적하게 지내고 있었는데 편지 두절은 안타까운 일이었다. 셰인의 심적인 타격은 상당히 컸다. 마음의 상처로 인한 무서운 징후는 차츰 나타나기 시작했다. 애그니스는 한동안 우나와 셰인과 함께 뉴저지 웨스트 포인트 플레전트 집에서 지내고 있었다. 가가 어멈이 다시 그들과 합류했다. 1928년 애그니스는 이혼 수속 때문에 리노에 가기 직전 셰인을 매사추세츠에 있는 레녹스 기숙학교에 보냈다. 셰인은 이 학교에 정을 붙이지 못해 다시 집으로 돌아왔다. 그 후, 얼마 안 가서 가가 어멈이 사망했다. 그때 애그니스는 여전히 이혼 수속 때문에 리노에 있었다. 셰인은 완전히 길에 버려진 신세였다. 그는 포인트 플레전트 학교 재학 때 해수욕장에 나가 보트 일을 보면서 용돈을 벌었다.

그는 열심히 아버지에게 편지를 보냈지만 답장이 오지 않았다. 오닐은 〈상복이 어울리는 엘렉트라〉 집필에 여념이 없었던 때였다. 그러나 오닐은 절대로 아이들 생일만은 잊지 않았다. 1931년 2월 4일, 프랑스 파리에서 오닐은 셰인에게 편지를 썼다.

사랑하는 셰인과 우나에게
크리스마스 때 너희가 보내준 두 권의 책에 대해서 고맙다는 편지를 썼어야 옳았다. 나는 그 책이 너무 좋았다. 특히 책이 자그마해서 편리했다. 나는 유행성 독감 때문에 침대에 누워 있었다. 할 수 있는 일은 책 읽기밖에 없었다. 그 책은 크리스마스 선물로 내가 구입했을 법한 그런 흥미 있는 책이었다. …(중략)… 스냅 사진 고맙다. 너희들은 확실히 자라고 있구나. 크게 자라고 있다. 우나도. 사진을 액자에 넣어서 서재에 놔두겠다. 내가 상상하는 너

유진 오닐 : 빛과 사랑의 여로

희들이 아닌, 확실한 너희들 모습을 머릿속에 담아두기 위해서다.

<div align="right">아빠</div>

1931년 가을, 셰인은 12세 나이로 로런스빌 스쿨에 입학했다. 어려운 과목의 수업을 따라가려면 과외 공부가 필요했다. 애그니스는 뒷바라지를 했다. 로런스빌에서도 셰인은 내성적 성격 때문에 학교생활이 어려웠다. 학업성적도 이 때문에 저조했다. 이 당시 칼로타는 오닐의 우편물을 전담했다. 칼로타는 창작 생활에 관련이 없는 편지는 오닐에게 전달하지 않고 따로 처리했다. 그녀는 셰인이 편지로 요청한 〈상복이 어울리는 엘렉트라〉 입장권 요청을 묵살하고, 로런스빌 학교장이 보낸 셰인의 성적 관련 상담 요청서도 폐기했다. 이 일로 셰인은 학교를 자퇴하게 되고, 1934년 플로리다 사관학교로 전학했다. 이 학교에서는 셰인의 성적이 양호했다. 그는 학교 신문을 편집했다. 이때 그는 평생 고질병이 된 술을 마시기 시작했다. 이 때문에 교회 가는 일을 잊었다.

1934년 6월 12일 오닐이 셰인에게 보낸 편지를 보면, 그가 아들에게 실망하고 있는 느낌이 감지된다.

셰인에게

열다섯 살도 안 된 소년치고는 너무나 엄청난 생각이다! 안 돼! 아버지는 모터보트 사라고 너에게 400달러를 줄 수 없어. 나는 그만한 돈이 없다는 것과, 줄 수도 없다는 것을 너는 알아야 해. 너도 이제는 내가 작가이지 백만장자 사업가가 아니라는 것을 알 만한 때가 된 것 같다. 너도 이제는 내 재산에 대해서 어느 정도 감을 잡고 몇 가지 사실은 알고 있어야 하며, 과대망상해서는 안 될 그런 나이가 된 것 같다. 모터보트는 나 자신이 갖고 싶어도 소유할 수 없는 형편이다. 네가 그런 비싼 선물을 요구하다니 네 신경도 어지간하구

나. 내가 그럴 만한 돈이 있어도, 솔직히 말해서 너에게 줄 수 없다. 네가 선물을 받고 싶으면, 우선 공부에 노력을 기울여라. 로런스빌 학교 성적을 보니, 너는 전혀 공부를 하지 않고 있는 것 같다. 내가 그 학교에 주는 수업료 1,500달러는 낭비되고 있다. …(중략)… 간단히 말해서, 게으름 피우고 놀면서 지내면 더 이상 얻을 게 없으니 나에게 공부 열심히 하는 것을 보여주어야 한다. 그렇지 않으면, 너는 나로부터 아무것도 얻을 수 없다. 알겠니? 너는 곧 내 뜻을 알게 될 것이다. 나는 너에 대해서 심각하게 생각하고 있다. 너와 우나에게 사랑을 보낸다.

아빠

1936년 여름, 셰인은 오닐과 칼로타를 조지아주 시아일랜드 '카사 제노타'에서 만났다. 셰인은 이곳에서의 만남을 너무나 기뻐하고 즐겼는데, 아버지 오닐과는 친밀하게 지낼 수 없었다. 칼로타는 그 이유가 작품 집필 때문이었다고 말하고 있다. 1937년 9월 24일 오닐이 와인버거에게 보낸 편지를 보면 또 다른 이유를 알게 된다.

나는 그(셰인)가 21세가 될 때까지 돈을 보내야 합니다. 약정서에 그렇게 되어 있습니다, 그때가 지나면 나는 끝입니다. 내가 끝이라고 말하면, 모든 지원은 끝이라는 이야기입니다.

그간 나는 그에게 잘해주었습니다. 그런데 셰인도 우나도 인사말 한마디 없습니다. 셰인에게 나는 생일 선물, 크리스마스 선물을 단 한 번도 어긴 적이 없습니다. 그는 받았다는 연락 한번 없습니다(우나는 가끔 합니다). 그래서 선물 보내는 일 중단했습니다. 선물받는다는 것을 깨달을 때까지입니다. 나는 그에게 우리 집으로 오라는 말 안 합니다. 그와 어떤 식으로든 소통하는 일도 없을 것입니다.

이젠 이 아이들이 나의 자랑도 못 되고, 나의 기쁨도 아닙니다. 그러나 유진 주니어는 다릅니다. 그 애들이 달라지지 않으면 나는 평생 끝입니다. 그들

뒤에는 '기생하는 볼턴'이 있습니다. 그들 머리에 박혀 있는 어리석음은 더 말할 필요도 없지요!

1937년 10월 초, 오닐은 셰인에게 솔직하게 불편한 심정을 전달했다.

> 셰인에게
>
> 네 편지 며칠 전에 받았다. 지난 봄 시아일랜드에 보낸 너의 편지도 받았다. 나는 너에게 답장을 보내지 않았다. 너에 대해서 아버지는 화가 나 있었기 때문이다. 지금도 화는 풀어지지 않았다. 그럴 만한 이유가 있다. 너는 기억 못하고 있을는지 모르겠다. 지난 겨울, 거의 3개월 동안, 나는 몹시 아파서 병원에 누워 있었다. 그때 너와 우나로부터 단 한 줄의 문안도 없었다. 몰랐다는 변명은 통하지 않는다. 나의 와병 소식이 AP통신, UP통신을 통해 전국 신문에 보도되었다. 나중에는 노벨상 메달이 오클랜드 병원으로 전달되었다. 나는 전국 곳곳으로부터 친지는 물론 모르는 사람들로부터도 위로 편지와 전화를 받았다. 유진을 빼고는 나의 자녀들로부터는 아무것도 오지 않았다. 네가 그런 식으로 행동해도 내가 그걸 참아준다고 생각한다거나, 그럼에도 아버지로서 너에게 애정을 쏟을 것이라고 생각한다면 넌 잘못 생각하는 거다. 우나는 변명의 여지가 있다. 그 애는 아직 어리다. 그러나 너는 네 행동을 책임질 나이에 이르렀다.
>
> 아빠

이런 격한 감정에도 불구하고 오닐은 1937년 10월경, 타오하우스 집이 준공되었을 때, 셰인을 초대한다는 편지를 보냈다. 1938년 3월 25일, 오닐은 셰인에게 집에 오는 여비를 보냈다. 셰인이 졸업반일 때, 그는 콜로라도 골든에 있는 랄스턴 크리크 스쿨에 입학했다. 예일대학교 입학 준비 때문이었다. 가을까지는 그의 성적이 좋았다. 그러나 크리스마스 때, 성적이 뚝 떨어졌다. 1938년 2월, 셰인은

대학 입학의 꿈을 접었다. 그는 목장 생활에 관심을 갖기 시작했다. 셰인은 4월에 오닐과 칼로타를 타오하우스에서 만났다. 1년 만의 만남이었다. 그러나 이들 부자는 서로 거리감을 느꼈다. 셰인은 자문을 얻고자 했는데, 오닐은 아무 말도 하지 않았다. 셰인은 작가가 되겠다고 말했는데, 오닐은 찬동하지 않았다. 칼로타는 계속 대학에 진학하라고 말했다. 경제적으로 자립하기 위해서 열심히 공부해야 한다고 말했다. 다음 해 가을, 셰인은 랄스턴을 떠나서 로런스빌 학교로 다시 돌아갔다. 그러나 겨울 학기에 성적 불량으로 낙제했다. 셰인은 예술 과목이 우수했고, 말 그림을 잘 그렸다. 이듬해 봄, 그는 뉴욕시에 있는 아츠 스튜던트 리그에서 학과목을 이수했다. 그해 여름, 그는 타오하우스를 다시 방문해서 그림을 아버지에게 보여드렸다. 오닐은 그가 미술에 재능이 있다고 인정했다. 그는 여전히 목장 일에 관심을 갖고 공부를 했지만 아버지는 반대였다.

1938년 10월 초, 오닐은 다급하게 충고하는 편지를 셰인에게 보냈다.

> 너는 로런스빌에 있는데 내 충고를 바라고 있다니. 때는 지나갔다! 왜 올여름에 편지 보내지 않았니? 이번 주 네 편지 두 통을 받을 때까지는, 네가 이번 가을 콜로라도대학 입시 준비를 위해 목장학교에 와 있는 줄 알았다. 네 큰 잘못은 콜로라도에 남아서 목장일을 하면서 혼자 힘으로 살아가지 못한 점이다. 또 다른 사립학교에 전학해봐야 네게 아무런 이득도 없다. 학교는 다 엇비슷하고, 너는 너무 많은 학교를 전전했다. 우선 고교 졸업장부터 받아라. 그런 다음 대학으로 가든, 직장을 잡든 결정해야 한다. 이것이 나의 충고다.

1939년 7월 18일 오닐은 다시 간절한 충고의 편지를 셰인에게 보냈다.

> 내가 할 수 있는 최선의 충고는 네가 하고 싶은 일에 최선을 다하라는 것이

유진 오닐 : 빛과 사랑의 여로

다. 그리고 그 일을 할 수 있는 능력을 확보하라는 것이다. 네가 하고 싶은 일에 최선을 다하는 것이 행복의 길이라는 것은 삼척동자 바보도 다 안다. 이 모든 일은 전적으로 너 자신에게 달려 있다. 네가 하고 싶은 일을 찾고 발견하는 일을 너 자신을 위해서 해야 한다. 너 이외 다른 사람은 아무 소용이 없다. 인생에서 정말 중요한 일을 결정할 때 타인은 도움이 되지 않는다. 너 자신에게 의존해야 한다. 그것이 인간의 운명이다. 이 원칙은 변함이 없다. 너는 이 사실을 이해할 만한 나이에 도달했다. 나는 네가 독서를 많이 한다고 해서 무척 기쁘다. 특히 셰익스피어에 흥미를 느낀다니 더욱 기쁘다. 만약에 그의 작품을 네가 제대로 이해한다면, 아무도 너로부터 빼앗아갈 수 없는 귀중한 것을 너는 얻게 될 것이다.

우리는 우나의 방문을 기다리고 있다. 우나 본 것이 참 오래되었다. 정말 오래되었다. 앞날 계획이 결정되면 즉시 알려라. 용기를 내라!

1939년 9월 10일 셰인에게 보낸 편지에 오닐은 "칼로타와 나는 우나의 방문을 마음껏 즐겼다. 우나는 매력적이고, 사랑스러웠다"라고 적었다. 오닐은 우나에게 편지(1940.7.3)를 보내 시험을 성공적으로 치른 것은 열심히 공부한 결과라고 칭찬했다. 오닐은 오랜만에 셰인에게 기분 좋은 편지(1940.10.25)를 보냈다. 셰인이 아버지 생일 축하 편지와 선물을 보냈기 때문이다. "편지와 선물은 네가 나를 생각하고 있는 징표라 생각해서 나는 기쁘다"라고 썼다. 우나도 생일 선물로 레코드판을 보냈는데 포장이 잘못되어 파손되었다. 오닐은 이 일을 아쉬워했다.

뉴욕으로 돌아와서, 셰인은 그리니치빌리지 술집을 드나들었다. 이때, 젊은 여류 화가 마거릿 스타크를 만났다. 그는 1940년 타오하우스를 다시 방문했다. 오닐은 그에게 경제적으로 독립해야 한다고 강조했다. 배 설계 일을 하면 그의 그림 재능을 살릴 수 있을 것이라고 조언을 해주었다. 21세가 된 셰인은 돈을 벌기 위해 목수 조수 등 잡다한 일을 했다. 1940년에는 글도 쓰고 화가로서 무대 일도

했다. 그러다가 1940년 마크 브란델과 함께 멕시코에 간 것이 패가망신의 시작이 되었다. 셰인은 이때 술을 퍼마시며 마리화나를 시작했다. 돈이 떨어지면, 처음에는 아버지가 돕고, 그다음에는 애그니스가 도왔다. 1941년 4월 18일 오닐이 셰인에게 보낸 편지를 보면 셰인의 상황이 악화되고 있음을 알 수 있다.

사랑하는 셰인
네가 1년 전 이곳에 왔을 때, 내가 너에게 한 말을 다 잊어버리기로 결심했다면, 나는 너의 편지를 이해할 수 있다. 지난해에 아무 일도 하지 않았던 것을 보면, 너는 내 충고를 하찮게 여기고 있다는 것을 알 수 있다. 좋다. 그것은 너의 특권일 수 있겠다. 나는 너의 독자적인 판단을 문제시하지 않겠다. 그러나 너처럼 살겠다면 너는 나의 도움을 요청할 자격이 없다.

뉴욕으로 돌아와서 셰인은 마크 브란델의 그리니치빌리지 아파트에서 살았다. 브란델은 웨스트포인트 플레전트로 가서 애그니스가 소설 쓰는 일을 도왔다. 셰인과 브란델은 미국 해군의 촉탁으로 일하면서 진주만 공격이 있은 직후에 선원증을 취득했다. 1942년 3월, 앞으로 계속적으로 반복되는 셰인의 첫 출항이 시작된다. 이 과정에서도 마리화나와 폭음은 계속되었으며, 마거릿 스타크와의 만남도 계속되었다. 당시에도 그는 모르핀을 계속했다. 셰인은 1943년 가을, 마지막 항해를 하고 돌아왔다. 그는 위험 해역 항해 중 받은 충격으로 신경이 몹시 쇠약해져 있었다. 그는 두 번이나 가스 자살을 시도했다. 정신과 의사의 치료를 받았으나 곧 중단했다. 마리화나를 계속하다가 1944년 마거릿 스타크와 이별했다. 유진 오닐 주니어도 이 당시 그리니치빌리지에 살고 있었다. 두 사람이 만났을 때 유진 주니어는 충고를 하는 입장이고, 셰인은 받는 입장이었다.

1944년 7월 31일, 셰인은 코네티컷 노워크에서 결혼식을 올렸다. 신부는 캐서

린 지벤스였다. 그녀는 코네티컷 출신으로서 그리니치빌리지에서 외판원으로 일하고 있었다. 그 당시 셰인은 진열창 전시 회사에 근무하고 있었다. 1945년 초, 그들은 할리우드에 있는 애그니스와 우나를 방문했다. 봄에 그리니치빌리지에 돌아오면서 그들은 유진 주니어가 사용하던 아파트를 인수했다. 유진 주니어는 같은 건물의 다른 아파트 방으로 이사 갔다. 1945년 11월 19일 유진 오닐 3세 탄생 직전, 셰인은 아버지를 5년 만에 처음으로 만났다. 셰인의 아들 유진 3세는 탄생 3개월도 되기 전에 사고로 숨졌다.

이 일이 있은 후, 그들은 애그니스가 대준 비용으로 버뮤다에서 휴가를 즐겼다. 스피트헤드 오두막에서 4개월을 보내고 미국으로 돌아왔을 때, 그들은 직장을 구하지 못해 생활의 어려움을 겪었다. 셰인의 아내 캐서린 지벤스는 오닐의 전화번호를 알아내서 전화를 걸었지만, 오닐은 그들을 만나지 않았다. 그러나 오닐은 셰인이 병들어 누워 있을 때, 의사를 보내 셰인을 치료하도록 조치를 취했다.

1945년 겨울, 셰인의 건강은 현저하게 악화되었다. 셰인은 약물 복용으로 몸과 마음이 참담하게 붕괴되고 있었다. 1947년 애그니스가 스피트헤드에 있는 재산의 일부를 처분했을 때, 셰인과 우나는 각자 약 9천 달러의 돈을 받게 되었다. 우나는 그녀가 받은 돈을 마크 코프먼과 결혼한 어머니 애그니스에게 주었다. 심신이 탈진 상태에 도달한 셰인은 캐서린 지멘스와 함께 플로리다로 갔다. 그곳에서 셰인의 둘째 아기가 태어났다. 1948년 이른 봄, 그는 아편 상습 복용자로 전락했다. 1948년 8월 10일, 그는 아편을 구입하다가 체포되어 투옥되었다. 아내와 친구들이 그의 보석을 도와달라고 호소했지만 오닐은 묵살했다. 유진 주니어는 돈이 없다고 말했다. 셰인은 1948년 재판에서 켄터키주 렉싱턴 연방 병원에서 2년간의 감호 치료를 위한 집행유예를 선고받았다. 셰인은 보석을 위해 아무도 나서지 않았던 일에 대해서 침통한 마음을 억누를 수 없었다. 그는 켄터키로 가서 6개월 동

안 치료를 받고 풀려났다.

　석방된 후, 그와 가족들은 버뮤다로 가서 2년 동안 애그니스와 마크 코프먼 부부와 함께 스피트헤드에 머무르다가, 다른 오두막으로 옮겼다. 이곳에서 셰인의 셋째 아기가 태어났다. 다시 스피트헤드에 돌아온 셰인은 폭음과 마리화나를 계속했다. 1956년 6월, 버뮤다 마리화나 파티가 신문에 떠들썩하게 보도되자 그는 뉴욕으로 도피했다. 홀로 남은 아내 캐시는 스피트헤드 집의 살림살이를 상인에게 팔아넘기기 시작했다. 그 가운데는 오닐의 어머니 엘라 퀸랜의 물건도 있었다. 스피트헤드는 1961년 매도되고, 애그니스와 셰인은 그 돈을 나누어 가졌다. 한편 셰인의 아내 캐시는 그녀의 어머니가 있는 플로리다로 가서 1952년 초 넷째를 낳았다.

　뉴욕에 돌아온 셰인 가족은 어느 새 알거지가 되었다. 그들은 할 수 없이 웨스트포인트 플레전트, 애그니스가 있는 옛집으로 갔다. 셰인은 그곳에서 아편 환자 전과범으로 취급되었다. 그는 뉴욕과 웨스트포인트 플레전트를 오가며 지냈는데, 여러 차례 맨해튼에서 우범자로 몰려 경찰의 심문을 받았다.

　셰인은 포인트 플레전트에서 잡다한 일에 종사했지만, 그의 기행 때문에 오래가지 못했다. 각성제 사용으로 인한 풍기문란으로 체포되는 경우도 있었다. 1955년 2월 다섯째 아기가 탄생했다. 이 당시 캐시는 뜻밖의 거금을 손에 쥐었다. 그의 어머니가 네 번째 남편에게 살해되어 6만 달러의 보상금이 그녀에게 지급된 것이다.

　1950년 셰인은 풍기문란으로 20일간 오션 카운티 감옥에 수감되었다. 그는 몸이 극도로 쇠약해지고 각성제에 중독되어 앙코라 주립병원에 수용되어 치료를 받았다. 병세가 호전되고, 마약 사용을 자제한다는 조건으로 1956년 9월 12일 석방되어 한동안 아내 캐시가 구입한 포인트 플레전트 집에서 지냈다. 그러나 1959년 재차 체포되어 퍼스 앤보이 감옥에 수감되었다. 1961년에도 재차 구속되는 일이

발생하고, 1962년에는 그리니치빌리지에서 아편을 복용하고 소란을 피운 죄로 체포되었다. 1967년, 그는 경찰서 2층 창문을 통해서 밖으로 뛰어내렸다.

1970년 칼로타 오닐이 타계하자 셰인과 우나는 〈잘못 태어난 아이를 위한 달〉의 인세를 상속받았는데, 우나는 자신의 지분을 셰인에게 양보했다. 이 때문에 셰인은 재정적으로 안정된 생활을 할 수 있었다. 오닐과 칼로타 사후, 셰인은 오닐의 인세 수입으로 재정적 보호를 받는 기연(奇緣)이 계속되었다. 예일대학교 출판부에서 발행된 오닐의 희곡집 인세 일부도 셰인과 우나 차지였다. 우나는 다시 이 권리를 셰인에게 양보했다. 우나의 아름다운 가족 사랑이었다.

셰인이 경제적으로 생활에 여유가 생기자, 그의 생활도 안정을 찾는 듯했다. 그는 사회면 기사에서 한동안 사라지면서 잊혀진 사람이 되었다. 한동안 그는 아내와 가족 곁을 떠나 있었다. 1977년 6월 22일, 폭음과 약물중독 상태에서 셰인은 여자친구 아파트 4층에서 뛰어내렸다. 그 여자와 한밤중에 다툰 결과였다. 다음 날, 그는 코니아일랜드 병원에서 사망했다. 그의 사망기사는 1977년 12월 7일 뒤늦게 『뉴욕 타임스』에 났다.

1945년 5월 7일, 오닐은 셰인의 패배와 관련해서 대단히 중요한 말을 하고 있다.

사랑하는 유진에게

(전략)… 셰인 소식을 어떤 경로에서도 듣지 못하고 있다. 사실 듣고 싶지도 않다. 그는 나를 닮았다. 그러나 부자 관계에 관한 한, 나와 셰인은 아주 다르다. 내가 아버지로부터 멀어져갈 때는 외부의 영향력이 작용하지 않았다. 우리 가족의 싸움과 비극은 내부의 문제였다. 외부 세계에 대해서는 우리들은 불굴의 연합전선을 확보하고, 우리들끼리는 계속 거짓말을 했다. 우리는 전형적인 토박이 아일랜드 가족이다. 아일랜드 사람들은 가족들 간에는

충성심이 통하고, 외부 세계에 대해서는 그들 특유의 싸움과 증오, 그리고 용서가 혼합된 정신, 말하자면 씨족의 자부심 같은 것이 발동된다.

그런데, 셰인의 과거에는 그런 것이 없다. 그의 배경은 온통 분산되어 떨어져나갔다. 내부이건 외부이건 관계없이, 체통도 없는 볼턴 가족이기에……. 나태, 끝맺음이 없는 접목, 완만한 부패, 원한, 비양심, 시기심, 저돌적인 세속적 야심, 성공한 사람에 대한 증오심 등, 그리고 저질적인 치매성 자유분방한 생활……. 너도 내가 이런 얘기 하는 것을 그전에도 들은 적이 있었을 것이다. 나는 이것을 반복한다. 왜냐하면, 그것이 셰인의 배경이기 때문에. 그것으로 그의 부정적 성격을 설명할 수 있기 때문이다.

우나. 이 이름은 아일랜드의 시인 패트릭 콜럼과 그의 아내인 평론가 메리 콜럼이 지어준 이름이다. 우나는 2년간 버지니아 사립학교에서 공부하고, 잠시 동안 뉴욕 맨해튼 가톨릭 학교와 뉴욕 브리얼리 학교에서 교육을 받았다. 그녀는 명문 바사대학이 허락되었지만, 연극 공부를 위해 입학을 포기했다. 그녀는 뉴저지 메이플우드에 있는 메이플우드 극단에서 〈팰 조이〉에 출연하면서 배우 인생을 시작했다. 그 후, 우나는 영화 출연을 위한 테스트와 전문 모델을 제의받았으나 친구와 함께 할리우드로 갔다. 그 친구는 나중에 극작가 윌리엄 사로얀의 부인이 되었다. 이 당시 우나는『호밀밭의 파수꾼』으로 이름난 소설가 샐린저와 교제하고 있었다. 그녀는 할리우드에서 1942~1943 시즌 최우수 신인으로 뽑혔다. 아버지 오닐은 이 일에 극력 반대했다.

우나는 할리우드에서 저명인사들과 교제를 시작했는데, 그 가운데 찰리 채플린(Charlie Chaplin)이 있었다. 그는 우나를 폴 빈센트 캐럴이 제작하는 영화 〈그림자와 실체〉에 등장시킬 생각이었다. 그러나 1943년 6월 16일, 그녀는 채플린과 결혼해서 그의 네 번째 아내가 되었다. 채플린 나이 54세, 우나는 18세였으니 오닐

은 화가 잔뜩 났다. 게다가 당시 채플린은 친자 확인 소송으로 나쁜 소문이 돌고 있었다. 우나는 아버지의 노여움을 진정시키려고 갖은 노력을 다했지만, 오닐은 완고하게 우나와 의절했다. 아버지의 걱정에도 불구하고 우나의 결혼생활은 행복하고 순조로웠다. 우나는 한때 이렇게 말한 적이 있다. "나는 채플린과의 결혼생활을 통해 성숙해지고, 남편은 젊어졌어요. 다시는 다른 남자에 한눈을 팔지 않고 일생

우나, 그리고 찰리 채플린

동안 채플린만을 사랑할 거예요." 우나는 이 약속을 지키면서 여덟 명의 자녀를 낳았다. 제럴딘, 마이클, 조세핀, 빅토리아, 유진, 제인, 아네트, 그리고 크리스토퍼. 이 가운데는 연극에 입문한 아이도 있다.

오닐은 우나를 네 살 전에 만난 것과 그 이후 서신 왕래를 한 것 이외에는 어른이 될 때까지 접촉한 일이 드물었다. 우나는 결국은 버려진 아이였다. 서로의 얼굴은 사진으로 익혀두었다. 1929년 3월 14일, 오닐은 우나에게 이런 편지를 썼다.

사랑하는 우나

얼마 전에 찍은 내 사진을 동봉한다. 잘 나온 사진이다. 내 현재 모습을 꼭 닮았다. 이 사진을 보내는 것은 네가 가끔 꺼내보고 아빠를 기억해달라고 부탁하고 싶어서다. 네 사진을 내가 작품을 쓰고 있는 서재에 놔두고 쳐다보면서, 네가 지금쯤 무엇을 하고 있는지, 잘 지내고 있는지, 너를 보고 싶어서 그런 생각을 한다. 그런데 그 사진은 네가 1년 전에 찍은 것 같다. 지금 더 많이 컸겠지. 어머니가 새 사진 찍어주면 보내다오. 그것이 무척 갖고 싶다. 엄마

가 너에게 선물을 사주도록 수표를 동봉한다. 네가 갖고 싶은 것이 있으면 사도록 해라. 나는 너를 너무 사랑한다. 아빠를 잊지 마라!

<div align="right">아빠</div>

우나는 이 편지를 받고 아빠에게 사진을 보냈다. 그것을 받고 오닐은 다음의 편지를 보냈다.

사랑하는 우나

너의 멋진 편지와 사진 고맙다. 사진은 액자에 넣어서 내 침실 벽에 걸어놓았다. 이보다 더 큰 기쁨을 너는 나에게 줄 수가 없다. 너는 너무 건강하고 행복해 보이는구나. 그리고 무엇보다도 예쁘다! 너처럼 아름다운 딸을 둔 이 아빠는 너무나 우쭐해진다! 여름에 셰인이 이곳(카사 제노타)을 방문하는 건 괜찮다. 그 애는 너보다 크니까. 그러나 갑작스러운 기후의 변화는 너 같은 어린아이에게 좋지 않을 거야. 너에게 사랑을 보낸다. 다시 한 번 사진 고맙다!

<div align="right">아빠</div>

우나가 오닐과 칼로타를 방문한 것은 타오하우스 시절이었다. 그때 우나는 열흘간 그곳에 있었다. 오닐 부부에게 우나는 강렬한 인상을 남겼다. 1941년 여름, 우나는 재차 타오하우스를 방문했다. 그러나 오닐의 양말을 꿰매고 있는 칼로타를 보고 "부자한테 시집가겠다"라고 말해 칼로타의 감정을 상하게 했다. 오닐은 1942년 우나의 할리우드 진출에 불쾌감을 표시하면서 서신 왕래가 두절되었다. 오닐은 우나가 자신의 이름을 이용하고, 어머니 애그니스는 딸을 억지로 사교계에 진출시키려 한다고 불만이었다. 우나가 큰 감동과 충격을 받은 것은 〈밤으로의 긴 여로〉를 본 때였다. 이 연극을 보고 우나는 연출가 킨테로에게 "아버지를 잘 이해하게 되었다"고 말했다.

셰인과 우나는 뉴저지주 웨스트포인트 플레전트, 코네티컷, 뉴욕시 등지에서 어머니 손에 성장했다. 셰인은 아버지가 편지로 한 부탁대로 동생 우나를 예뻐하고 잘 보살폈다. 그녀는 그것을 잊지 않았을 것이다. 우나는 말년의 오빠를 금전적으로 도와주었다. 결혼 후 우나는 어머니를 자주 만나지 못했다. 채플린이 비미활동위원회에서 미국 재입국을 거부당한 후 스위스에 자리 잡은 것도 만나지 못한 이유가 되었다. 우나는 결국 영국 시민권을 얻게 된다. 1972년 영화계에 헌신한 채플린의 공로를 기념해서 뉴욕시는 링컨센터에서 〈뉴욕의 왕〉 특별 시사회를 개최했다. 이해 채플린이 오스카 특별상을 수상할 때 우나는 다시 미국을 찾았다. 그러나 어머니를 마지막으로 만난 건 이보다 앞선 1967년, 애그니스 볼턴이 사망하기 1년 전이었다. 그때 우나는 15년 만에 만난 어머니는 웨스트포인트 플레전트 병원에서 영양실조를 앓고 있었다.

15
유진 오닐 주니어의 비극

유진 오닐 주니어는 유진 오닐과 캐슬린 젠킨스 사이에 태어난 아들이다. 1910년 5월 6일 뉴욕시에서 태어나서 1950년 9월 25일 뉴욕주 우드스톡에서 자살했다. 그는 피크스킬 사관학교, 뉴욕시 호레이스 맨 스쿨, 예일대학교에서 교육을 받고, 고전문학을 전공해서 1936년 박사학위를 받았다.

유진 주니어는 1909년 10월 2일 오닐이 캐슬린 젠킨스와 결혼 후 아주 짧은 기간 함께 있다가 1912년 10월 11일 이혼으로 끝난 두 사람 사이에서 태어났다. 온두라스로 출국한 이래 오닐은 캐슬린을 다시 볼 기회가 없었다. 아이의 양육은 캐슬린이 맡도록 합의가 이루어졌다. 1915년 캐슬린은 이혼 전력이 있는 조지 피트 스미스와 재혼했다. 이 결과 어린 유진은 리처드 피트 스미스라는 이름을 갖게 되었다. 유진 주니어는 열두 살 때까지 친아버지가 유진 오닐이라는 사실을 몰랐다. 〈수평선 너머로〉의 성공 소식을 들은 피트 스미스 부인은 전남편 오닐에게 아들의 학자금을 부탁했다. 그 당시 유진 주니어는 사관학교 생활에 염증을 느끼고 있었다.

유진 주니어는 1922년 5월 처음으로 아버지 유진을 만났다. 부자는 서로 좋은 인상을 받았다. 오닐은 흔쾌히 아들의 학자금을 대주겠다고 약속했다. 그는 뉴욕시의 호레이스 맨 스쿨에 입학했다. 그의 학업성적은 우수했다. 오닐은 유진 주니어와 셰인을 불러 피크트힐에서 여름을 함께 지냈다. 유진 주니어는 두 아버지를 다 좋아했지만, 유진 오닐을 만난 후 이름을 피트 스미스에서 유진 주니어로 바꾼 것을 보면 유진 오닐을 더 가깝게 여긴 듯하다.

1928년 9월 초에 유진 오닐은 유진 주니어에게 부정(父情)이 듬뿍 담긴 충고와 격려의 편지를 보냈다.

> 사랑하는 유진
> 네가 예일대학에 마음을 붙이고 지내기를 바라고 있다. 그 대학에 있을 동안 가치 있는 그 무엇을 얻어내기 바란다. 네 대학 생활을 즐겨라. 그건 아주 중요한 일이다(아버지의 이런 충고가 이상하게 들릴지 모르겠다). 그러나 때로는 대학 졸업 후 무엇을 할 것인지 생각도 해야 한다. 너는 그 대학에 바짝 붙어서 해볼 모양인데, 그럴 작정이라면 너의 공부에 목표를 세워 확실한 방향으로 매진해라.

이 밖에도 대학에서의 체력 단련, 친구 사귀는 법, 예산 운용법 등 다방면에 걸쳐서 오닐은 마치 "아들이기보다는 동생처럼 생각되어" 자상한 충고를 하고 있다. 그리고 끝머리에 가서 자신의 수입에 대해서도 솔직히 털어놓으면서 그는 아버지로서 따뜻하고 깊은 애정을 전달했다.

> 네 엄마를 위해 수표를 동봉한다. 이 돈은 과외로 주는 것이다. 네 신학기를 위해 엄마와 상의해서 쓰도록 보내는 것이다. 늘 정기적으로 보내는 수표

는 예정대로 가고 있다. 내가 대학 생활에 관해서 너에게 충고한 내용을 어머니에게도 읽어드려라. 그런데 네 엄마가 내 '충고'에 대해서 부정적으로 나오면, 그건 부결되었다고 생각해라. 그녀는 나보다 더 양식을 갖추고 있으니까.

자신과 헤어진 옛 애인이며 전 부인에 대한 배려가 이렇게 신사적일 수 없다. 유진 오닐의 고매한 인격, 그 향기를 접하는 느낌이다. 1929년 2월 5일 아들에게 보낸 편지에는 항해 중에 있었던 일을 상세히 알려주면서 "추신 : 네가 필요한 것이 있으면 나에게 알려다오"라고 아들의 학교생활에 대해서 신경을 쓰고 있음을 알 수 있다.

유진 주니어는 애그니스, 아버지 오닐, 셰인 등 새로운 가족들을 피크트힐, 버뮤다, 룬 로지, 벨그레이드 레이크 등 여러 곳에서 만나면서 희망과 용기를 갖고 학업에 매진할 수 있었다. 이런 흐뭇한 관계는 오닐이 칼로타 몬터레이와 결혼한 후에도 계속되었다. 유진 주니어는 17세에 예일대학교에 입학했다. 그는 아버지가 애그니스와 이혼할 것이라는 것을 알고, 아버지의 입장을 동정하면서 애그니스와 차츰 멀어지고 결국에는 왕래를 중단했다. 이 때문에 그와 셰인, 그리고 우나와의 관계도 그전처럼 친밀한 사이가 되지 못했다.

1929년 8월 아버지의 재정적 후원을 받고 유진 주니어는 독일 여행길에 오른다. 이 당시 오닐은 캐슬린 젠킨스 피트 스미스 부인에게 좀처럼 쓰기 어려운 서신(1929.5.9)을 전한다. 이 일도 아들 유진 때문이었다.

친애하는 캐슬린

유진과 그의 여행에 관해서 한 줄 적습니다. 당신이 보낸 긴 편지에 대해서는 지금 답변을 유보하겠습니다. 지금 당장 말할 수 있는 것은 당신의 편지 내용에 너무 감사하다는 것과, 나는 그것을 결코 잊지 않겠다는 것입니다. 유진에 관해서 말하겠습니다. 그 아이의 기선(汽船) 여비와 양복 대금 등 465달

러 수표를 동봉합니다. 그의 독일 여행 비용을 위해 따로 650달러의 수표를 보냈습니다. 8주를 잡는다면 주당 80달러입니다. 이 돈은 학생 신분으로서는 넘치는 돈입니다.

유진 오닐은 이런 사무적인 얘기를 나눈 다음 자신의 사생활에 관해서도 솔직하게 알려주었다.

지금 나는 아주 불규칙한 생활을 하고 있습니다. 그러나 그 애가 여행을 끝낼 때쯤 되면 이혼도 성립되고, 재혼할 수 있으니 그 애도 안정된 집을 갖게 될 겁니다. 그래서 그도 가정다운 안락함을 느낄 수 있을 겁니다. 나와 결혼하게 될 여성도 아들을 만났습니다. 그녀는 아들을 무척 좋아합니다. 그러니 그 애도 우리 집에서는 대환영입니다. 그래서 나는 그 애가 호텔을 전전하지 말고, 관광지가 아닌 멋진 시골집에 와서 프랑스에 대한 좋은 인상을 갖게 되기를 희망합니다. 돈 씀씀이에 관해서도 아들에게 충고해두었습니다. 나는 그에게 나의 야심적인 앞으로의 작업에 관해서 말했습니다. 이 일은 공연될 때까지는 몇 년이 걸릴 것입니다. 아마도 2년은 걸리겠지요. 그 작품이 나의 국제적인 명성에 도움은 되겠지만, 재정적인 결과에 대해서는 심각하게 의심스럽습니다. 그래서 지금 그때를 대비해서 비상금을 저축하고 있습니다. 〈이상한 막간극〉은 내 일생에 두 번 다시 일어나지 않을 기적입니다.

독일 여행을 하면서 유진 주니어는 프랑스의 고성 르 플레시스에 머무르고 있는 오닐과 칼로타를 방문했다. 오닐은 예일대학교에서 성취한 아들의 우수한 학업성적이 너무나 자랑스러웠다. 아들이 그리스 고전극에 관심을 갖고 연구하고 있었기 때문에 그의 학식을 함께 나누면서 고전문학의 내용을 현대 연극에 융화시키는 그의 작업이 순조롭게 진행되었다. 그 성과가 〈상복이 어울리는 엘렉트라〉가 된다.

유진 오닐 : 빛과 사랑의 여로

1931년 6월 15일 유진 주니어는 엘리자베스 그린과 결혼했다. 그는 학생 신분이기 때문에 예일대학교 교수회의 허락을 받아야 했다. 이 문제는 쉽게 해결되었다. 오닐은 이 결혼에 반대하지 않았지만, 결혼식에는 참석하지 않았다. 아마도 첫 부인 캐슬린과의 만남을 꺼렸기 때문이었을 것이다. 이 결혼은 유진 주니어의 불운했던 세 번 결혼 중 첫 번째가 된다.

유진 주니어는 졸업반 중 최우수 학생이었다. 그는 고전문학 분야의 '윈스럽 상'을 수상했으며, 1932년 6월 학사 졸업 시, '버클레이 펠로십(장학금)을 받고, '피 베타 카파(Phi Beta Kappa, 대학의 인문학 및 자연과학부 우등생 클럽)'로 선출되었다. 또한 명예로운 '아이비 계관시인(桂冠詩人)'이기도 했다. 그는 졸업 후 독일 프라이부르크대학교 진학 계획을 세웠다가 히틀러에 대한 증오심 때문에 취소하고 예일대학교에서 학업을 계속한 다음 1936년 박사학위를 받았다. 1930년 9월 2일 오닐의 편지는 교수직을 희망하는 유진에게 아버지로서의 소감을 밝히고 있다.

사랑하는 유진에게

교수직을 희망하는 너의 생각은 좋다. 대학교수에 대한 나의 의견은 너와 같다. 진정한 신부를 대하듯 진정한 교사에 대해서 나는 높은 존경심을 갖고 있다. 헌신과 집중이 필요한 교수로서 살아가는 것은 정신적인 보람과 내면적 보상을 안겨줄 것이다. 그러니 너는 그 업을 택해라. 나는 전적으로 찬성이다. 너 자신이 우선 그 직업에 대해서 확신이 있어야 한다. 너는 다른 분야에서도 성공할 수 있다. 네가 지금 교수직을 갖겠다고 하는 것은 다른 일을 포기한다는 뜻이 된다. 너를 돕는 일이 있으면 무엇이나 요청해라. 도와주마.

훗날 유진 주니어는 처참한 운명의 시련에 봉착한다. 오닐이 한 말 가운데서

"너 자신이 확신을 가져야 한다"는 것은 그의 비운을 생각할 때 앞날을 내다본 혜안이었다. 그가 잘 나가던 교수직을 중도에 포기한 것은 "예일대학에 제한이 많았다"는 것이 이유이기도 하지만, 그에게는 방송 일이나 무대 일이 더 좋아 보였기 때문이다. 아버지 오닐은 이런 일을 일찍부터 예상하면서 아들이 심사숙고해주기를 바라고 있었다. 유진 주니어의 몰락은 친구 프랭크 마이어가 말한 대로 "예일을 그만두었을 때 시작되었다."

유진 주니어는 카사 제노타를 방문해서 아버지를 만나려고 했지만 칼로타 때문에 무산되었다. 칼로타는 유진 주니어가 생계 수단도 강구하지 않고 결혼한 것을 못마땅하게 생각했다. 그러나 유진 주니어는 아버지를 계속 만나면서 부자간의 따뜻한 정을 유지해나갔다. 이런 일이 겹치면서 그는 아버지의 신뢰를 얻게 되어 결혼선물로 피크트힐 집을 받게 되었다. 이 집은 과거 유진 오닐이 아버지 제임스 오닐로부터 선물받았던 집이다. 그 집은 유진 주니어가 1년 남짓 사용하다가 1931년 1월 10일 폭풍을 만나 바다로 쓸려나갔다.

1932년 유진 주니어가 예일대학교를 졸업했을 때, 기쁨에 넘친 오닐은 1932년 5월 1일 다음과 같은 편지를 보냈다.

> 사랑하는 유진
> 나는 너무 자랑스럽다. 너는 알겠지. 나는 그전에도 그렇게 말한 적이 있어. 그런 말을 할 때마다, 너는 그럴 만한 이유를 나에게 주었다. 나는 아버지로서 너무나 만족스럽다! 넌 훌륭한 인간이야. 그래서 멋진 앞날이 네 앞에 놓여 있어. 너는 나의 젊은 시절의 시간 낭비를 창피하게 만들고 있다. 나는 (대학을 포기했기 때문에) 문화에 대한 배경 공부가 부족했다. 그래서 나의 인생길은 언제나 험난했다. 그런데 지금 너는 나의 후회 때문에 생기는 위협을 말끔히 씻어주었다. 내가 쓰러진 자리에서 네가 일어나 이룩한 일이 정

말이지 성공 보상의 스릴을 만끽하게 해주고 있다!(찝찔하지도 않다. 너는 이해하지? 나의 부러움이 나를 자랑스럽게 만들고 있다는 것을. 지금 내가 너에게 전하고 싶은 이야기가 바로 이거다!) 그러니 돌진해라, 하느님의 축복이 너에게 내리기를 빈다! 그리고 안심해라, 내가 너에게 쓸모가 있다면, 나는 항상 너의 뒤에 서 있다!

<div align="right">아버지</div>

너무나 훌륭한 졸업 축사였다. 세상의 어느 아버지도 이보다 더 좋은 축하를 해줄 수는 없을 것이다. 1936년 예일대학교에서 박사학위를 취득한 유진 주니어는 모교의 고전학 교수가 되었다. 오닐은 이때, 다음과 같은 편지를 유진 주니어에게 보냈다.

네 편지를 잘 받았다. 새 직장에 관한 얘긴데, 네 말을 들어보니 아주 대단한 보수로구나! 네가 출발점에서 얻는 봉급치고는 내가 예상한 것보다 훨씬 많은 액수다.

1937년 5월 10일 오닐이 아들에게 보낸 편지에는 유진 주니어의 재혼을 축하하면서 자신의 건강이 나빠지고 있다는 것을 알리고 있다. 그리고 타오하우스 건축에 관해서 언급하고 있다. 이 편지에서 그는 아버지다운 충고를 하면서 "서부 지역의 대학으로 전직하는 것은 어리석은 일"이라고 말하고 있다. 유진 주니어가 아버지에게 보낸 편지에 전직 희망을 말한 것에 대한 충고일 것이다. 1941년 4월 28일 오닐은 유진 주니어에게 승진 축하 편지를 보냈다. 유진 주니어가 예일에서 연구 생활을 꾸준히 하고 있다는 증거이다. 1942년 6월 1일, 오닐의 편지에는 유진 주니어의 학식과 언어 능력이 정보부 활동에 적합하다는 것을 언급하고 있다. 이

때부터 유진 주니어는 정서적 불안정 징조를 보이기 시작했다. 1942년, 그는 정보부 관련 직장에 이력서를 냈다. 그는 고대 그리스어를 포함해서 6개 국어에 능통했다. 그러나 그의 좌익 성향이 문제가 되어 채용되지 못했다. 그는 과거 6개월간 미국 공산당 당원이었던 것이다. 그는 예일을 떠나 군 복무를 위해 기계기술자 훈련을 받고 싶어 했다. 보병 복무를 기피했기 때문이다. 그러나 신체검사를 통과하지 못했다. 소년 시절 자전거 사고로 뇌를 다친 것이 문제였고, 약간 손떨림이 있었는데, 아버지 경우를 생각할 때, 이것은 유전적인 신체 결함이었다. 그는 뉴헤이븐에 있는 케이블 공장에서 전시 직장을 얻었다. 그런데, 이때부터 그는 계속되는 폭음으로 신상에 변동이 생겼다. 전쟁이 끝났는데 그는 대학교에 복귀하지 않고 프린스턴대학교의 휘트니 오츠 교수와 함께 『그리스 희곡 전집』 편찬 일을 했다. 이 일은 삭스 코민스가 주선한 것이었다. 그의 첫 결혼은 이혼으로 끝나면서 사생활은 궤도를 잃고 문란해졌다. 그의 두 번째 결혼 상대는 예일대학교 수학교수의 딸 제인 헌터 롱글리였다. 그녀와도 결혼생활은 파탄을 맞았다. 이후, 세 번째 아내가 기다리고 있었다.

그는 대중교육, 라디오와 텔레비전 일, 하트포드 방송국의 아나운서에만 관심이 있었다. 이 일도 오래가지 않았다. 그는 그리니치빌리지로 가서 새 생활을 모색했다. 그곳에서 그는 이혼녀이면서 예술 관련 일을 하고 있는 루스 렌더를 만났다. 그는 그리니치빌리지에 살면서 휘트니 오츠 교수의 배려로 프린스턴대학교에서 두 학기 동안 초빙강사 일을 했는데, 폭음 때문에 그 일을 지속할 수 없었다. 그는 다시 방송 일을 시작했다. 학식과 수려한 용모와 매혹적인 목소리는 방송 일에 도움이 되었지만 오닐 집안 특유의 자기파괴적 충동이 문제였다. 그는 방송 도중 과음으로 추태를 부렸다. 이 일로 방송국 일도 끝났다. 1948년 12월 말 오닐은 아들에게 그의 병세를 알리는 편지를 보냈다.

크리스마스 선물 고마웠다. 나는 얼굴이 붉어졌다. 너한테 선물도 보내지 못했는데……. 실은 나와 칼로타가 이 집에 대한 채무 관계로 여념이 없어서 지인들에게 금년 오닐 하우스에는 크리스마스가 없으니 선물 보내지 말라고 알렸거든. 그런데 너에게 알리는 걸 잊었구나. 네가 보내준 제라드 멘리 홉킨스의 시집 너무 고마웠다. 나는 그의 시를 무척 좋아한다. 내가 너한테 오랫동안 편지 못 보낸 이유는 병 때문이다. 신경의 충격과 비틀린 팔이 조금씩 느리게 회복되고 있다. 너는 믿을 수 없겠지만, 이 편지 쓰는 데 이틀 걸렸다. 내 손도 통제력을 잃었다. 다른 소식—작은 집, 좋은 집, 편안하다—겨울에는 주위에 아무도 없다—여전한 바다—인간의 어머니요 연인인 바다. 너와 루스에게 사랑을 보낸다.

아버지

이 시기에 유진 주니어는 페얼리디킨스대학과 사회연구대학원에서 시간강사로 일하고 있었다. 1950년에도 그의 폭음은 계속되었다. 그의 행패는 예술가들 사이에서도 악명이 높았다. 그는 뉴욕에 사는 플로라 레타 스크리버와 혼담이 오갔다. 이 시기에 그는 아버지와 절연되었다. 아버지가 잠시 칼로타와 별거하고 있을 때, 아버지 편을 들었기 때문에 칼로타는 그를 적으로 판정했다. 유진과 루스 렌더는 9월 18일경 결별했다. 이 이별은 그에게 큰 타격이었다. 그 주간에 유진 주니어는 아버지로부터 돈을 얻어서 우드스톡 부동산 구입을 위해 대출한 은행 부채를 정리했다. 칼로타는 오닐에게 가는 그의 편지를 가로챘다.

유진 주니어는 텅 빈 우드스톡 집에 돌아갈 것을 생각하니 우울해졌다. 그는 루스 렌더를 다시 데려올 생각을 했다. 그녀는 의복 사업을 하는 남자를 새로 사귀고 있었다. 유진 주니어는 술집에서 루스를 만나 집으로 함께 돌아가자고 열심히 설득했다. 심지어 그녀의 남자친구 앞에서도 그렇게 말했다. 한번은 유진 주니어가 그녀를 만나서 말했다. "당신을 사랑해. 당신이 거절하면 난 당장 목매달아 죽

겠어." 루스는 이 말을 듣고 유진 주니어와 함께 밖으로 나가 술집을 한 바퀴 돌면서 주위 사람들에게 "우리 결혼합니다"라고 고함을 지르는 소동을 피웠다. 그러나 루스는 둘이서 절대로 행복할 수 없다는 것을 알았다. 그래서 다시 그의 곁을 떠났다.

이 두 사람의 재회와 화해와 이별은 1950년 9월 18일 시작되는 주간에 일어난 일이었다. 이 기간에 유진은 뉴욕에 가서 랜덤하우스의 삭스 코민스를 전화로 불렀다. 그는 삭스에게 은행에서 빌린 4천 달러를 갚을 수 없어서 우드스톡에 사둔 땅을 잃을지도 모른다고 말했다. 그는 아버지에게 연락이 되지 않는다고 불평을 했다. 9월 23일 토요일 밤, 그는 우드스톡의 '화이트 호스 인' 식당에 들어와서 스티븐 바를 만나 나중에 집으로 갈 건데 괜찮겠느냐고 물었다. 스티븐은 와도 좋다고 말했다. 그가 나중에 그의 집에 가보니, 유진은 혼자 술을 마시면서 자살하겠다고 계속 중얼댔다. 학기를 앞두고 강의 준비할 시간이 없었다고 걱정하기도 했다.

프랭크 마이어와 그의 아내는 유진의 상황이 걱정스러웠다. 마이어의 집은 산등성이에 있었고, 유진의 집은 산 밑에 자리 잡고 있었다. 마이어는 유진이 일요일에 집에 있는 것을 알았다. 그래서 그날 저녁 집에 밥 먹으러 오라고 말했다. 창백한 안색에 의기소침한 표정, 내키지 않는 태도로 유진이 오겠다고 말하는 것을 보고 마이어는 더욱더 유진이 걱정스러웠다. 그러나 그가 나타나는 것을 보고 안심했다. 저녁식사 때 마이어와 유진은 버번 위스키를 마셨다. 그리고 나중에 맥주를 마셨다. 술을 마시면서 저녁 내내 유진은 이상하게도 무거운 침묵을 지켰다. 10시 좀 지나서 나가면서 유진은 잠이 안 오면 나중에 다시 오겠다고 말했다.

새벽 3시경 유진 주니어는 잠에서 깨어났다. 더 마시고 싶은데 술이 없었다. 그래서 마이어의 집으로 다시 왔다. 프랭크는 회상했다. "우리는 앉아서 다시 버번

을 마시기 시작했습니다." 두 사람은 1926년 메인주에서의 첫 만남에 관해서 이야기를 나눴다. "나는 침대에 누워 있었습니다." 아내 엘시 마이어는 당시를 회고하면서 말했다. "내 방문은 약간 열려 있었습니다. 그래서 둘이서 나누는 말을 들을 수 있었습니다. 진은 아주 평화로운 모습이었습니다."

아침 5시경, 유진 주니어는 술병을 들고 자러 갔다. 마이어는 오전 11시경에 눈을 떴다. 사람도 술병도 없었다. 9월 25일 월요일 오후 유진 주니어는 대학원에서 강의할 예정이었다. 그래서 마이어 부부는 그가 늘 하듯이 지프를 몰고 역으로 가서 뉴욕행 기차를 탔다고 생각했다.

그날 오후 약 1시경에 마이어 집의 전화벨이 울렸다. "루스 렌더의 전화였어요." 엘시는 회상했다. "그녀는 옷을 가지러 유진의 집에 가려고 했어요. 그러나 혼자 들어가기가 싫다는 거예요. 유진 주니어를 만날지 모른다는 생각 때문이었지요. 그 전주에 그는 너무 난폭했거든요. 아마도 유진 주니어가 그녀를 구타한 모양이에요. 그녀는 그 사람이 근처에 없기를 바랐습니다. 나더러 그의 집까지 함께 가자는 거였습니다. 나는 동의했습니다."

"그의 지프차가 집 문 앞에 있는 거예요. 그래서 직감적으로 무엇이 잘못되었다고 생각했습니다. 그가 시내에 가 있을 시간이었거든요. 그의 집 문을 노크하니깐 응답이 없었어요. 나는 문을 열고 안으로 들어갔습니다. 그는 충계 바닥에 쓰러져 있었습니다."

피가 2층 목욕실까지 흘러 있었다. 최후의 순간까지 그는 고전주의자의 모습이었다. 그는 고대 로마나 그리스의 자결 형식을 모방해서 면도칼로 좌측 손목을 긋고, 발목을 긋고 탕 속에 들어갔다. 잠시 후, 탕 밖으로 나와 여러 차례 쓰러지면서 간신히 충계까지 왔다. 그러나 그는 또 쓰러졌다. 그러고는 충계 바닥으로 굴러떨어졌다. 바로 엘시 마이어가 그를 발견한 장소였다.

유진 오닐 주니어의 비극

자해 직전에 그는 마이어 집에서 갖고 온 버번 위스키를 비웠다. 그러고는 다음과 같은 메모를 남겼다. "오닐 집안에 술 남기는 사람은 없다." 엘시는 전화기로 뛰어갔다. 전화는 요금이 연체되어 불통이었다. 그녀는 이웃집으로 가서 의사를 불렀다. 그리고 남편을 불렀다.

매주 월요일이나 화요일이면 유진 주니어는 어머니를 모시고 뉴욕시에서 저녁 식사를 대접하곤 했다. 월요일 약속이 안 되면 화요일이라는 것을 캐슬린 피트 스미스 부인은 알고 있었다. 25일 월요일 오후, 부인은 뉴욕 뉴스 기자로부터 전화를 받았다. 전화는 유진의 사고 소식이었다.

마이어는 삭스 코민스에게 소식을 알렸다. 그는 빌 애런버그에게 전화했다. 그는 마블헤드의 오닐 집에 유진 주니어의 죽음을 알렸다. 전화기 바로 앞에 유진 오닐이 앉아 있었다. 진은 전화를 받고 있는 칼로타를 유심히 쳐다보고 있었다. "뭐야?" 칼로타는 대답했다. "아들이 병이래요. 아주 중병이래요." 그는 말했다. "언제 죽었나?" 칼로타는 아는 대로 다 털어놓았다.

유진 오닐은 자책감에 몸을 비틀며 입술을 깨물고 괴로워했다. 오닐은 모든 장례 비용을 부담했다. 그는 흰 국화꽃 이불을 만들어 관을 몽땅 덮어버렸다. 유진 오닐은 여생 3년 동안에 아들 유진 오닐 주니어에 관해서 꼭 한 번 칼로타에게 말했다. 이 부분에 관한 이야기는 1956년 11월 4일 『뉴욕 타임스』 지상에 발표된 시모어 페크 기자와 칼로타와의 인터뷰 기사에 실려 있다.

유진은 잠을 잘 이루지 못하고 신경이 날카로워지면 나를 방으로 부르거나, 아니면 자신이 내 방으로 오곤 했습니다. 그러고는 밤새도록 이야기를 늘어놓는 것입니다. 그의 작업에 관한 얘기, 세계대전에 관한 얘기…… 그리고 말했습니다. 전쟁은 인류의 파멸인데, 그 전쟁을 하다니 인간이 너무나 어리석다는 것입니다. 그리고 말했습니다. 그는 자신의 젊은 시절과 그의 가족 얘

유진 오닐 : 빛과 사랑의 여로

기를 담고 있는 이 작품 〈밤으로의 긴 여로〉를 꼭 써야만 했다는 것입니다. 이것은 그를 괴롭히는 악몽이었다는 것입니다. 그는 신들린 듯이 이 작품을 썼다고 말했습니다. 유진 주니어는 이 작품을 타오하우스에서 읽고, "아주 좋은 작품이에요. 하지만 아버지, 이 작품의 공연을 사후 25년간 금지했으면 합니다. 이 작품이 발표되면 예일대학교에 재직하고 있는 제 신분에 나쁜 영향을 줄 테니까요"라고 말했다는 것입니다.

칼로타는 유진 주니어가 죽은 이상 이 작품을 땅속에 묻어둘 필요가 없다고 생각했다. 유진 오닐은 출판과 공연 관계 권한을 칼로타에게 주었기 때문에 모든 일은 그녀의 판단에 따라 결정되었다.

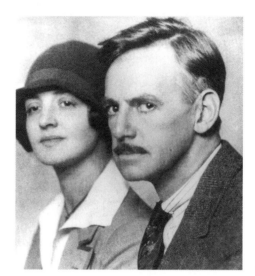

유진과 칼로타

16
사랑과 미움의 계절

1945년 12월, 오닐 부부 사이에 이상한 갈등과 싸움이 시작되었다. 〈얼음장수 오다〉 공연은 실패였다. 이 작품은 호세 킨테로가 다시 연출해서 성공할 때까지 10년은 더 기다려야 했다. 〈잘못 태어난 아이를 위한 달〉은 배역 문제와 부적절한 연출로 뉴욕 공연까지 오르지 못하고 지방 공연에서 막을 내렸다. 오닐로서는 이때가 그의 생애에서 겪는 또 한 번의 암담한 시기였다. 뉴욕시로 주거를 옮기다 보니 오닐의 생활이 복잡해졌다. 특히 여배우들과 시어터 길드의 비서들이 그를 놓아주지 않고 항상 둘러싸고 있었다. 칼로타는 이 일이 못마땅했다. 오닐이 늦게까지 술을 마시고 파티에 참석하는 일도 불쾌했다. 오닐은 위장 장애, 기관지염, 전립선 비대, 그리고 불면증으로 고생하고 있는 때여서, 글을 쓸 수가 없었다. 연습장에 나가서 공연 준비를 도와주고 연극인들을 만나는 것이 그의 유일한 즐거움이요 건강 유지법이 되었다. 오닐은 도시 한복판, 아파트나 호텔 속 밀폐된 생활에 숨 막히는 폐쇄감을 느꼈다. 그래서 그는 기회만 되면 집 밖으로 뛰쳐나가 브로드웨이 거리를 휘젓고 다녔다. 칼로타가 찰스 오브라이언 케네디에게 보낸

편지에서 "나는 악으로부터 오닐을 지켜야 합니다"라고 말할 정도로 상황은 심각했다.

1947년 봄, 오닐이 건강 때문에 작품을 쓸 수 없다고 불평하자 시어터 길드의 셜리 와인가튼 양은 구술하면 받아쓰겠다고 자원했다. 그 말에 감동받은 오닐은 그녀의 결혼 파티에 참석하려고 했다. 칼로타는 참석을 반대했다. 그래서 오닐은 혼자서 갔다. 이 일이 불씨가 되어 그동안 쌓였던 칼로타의 불만이 폭발했다. 사실상 이 일을 두고 칼로타를 나무랄 수는 없었다. 왜냐하면 오닐의 음주벽이 다시 도졌기 때문이다. 사람들이 찾아와서 술을 마시면, 칼로타는 잠을 잘 수 없었다. 오닐은 불만을 터뜨리는 칼로타 몸을 내동댕이쳐서 그녀의 머리가 라디에이터에 부딪친 적도 있었다. 오닐이 사망한 후, 칼로타는 그의 전기 작가에게 그때는 악몽의 세월이었다고 회상했다.

> 나에게는 유진이 탈선한 소년 같았습니다. 문제아였죠. 그는 당시 나를 사랑하지 않았습니다. 그는 어떤 사람도 사랑하지 않았다고 생각합니다. 그가 사랑한 것은 오로지 그의 작업뿐이었어요.

칼로타는 이 당시 관절염이 악화되어 진통제 과용 때문에 정상이 아니었다. 그녀는 과대망상 증세 때문에 극심한 공포를 느끼는 순간이 있었다. 이런 발작이 일어나면 속수무책이었다.

1948년 1월 중순, 어느 날 밤, 삭스 코민스가 아파트에 오닐 부부와 함께 있을 때, 전화벨이 울렸다. 수화기를 들고 칼로타가 남편을 불렀다. 오닐은 수화기를 들고 말했다. "물론이지, 피츠. 좋아, 얼마나 필요한가? 100달러면 되겠나?" 칼로타가 뒷걸음질로 오닐 쪽으로 왔다. "거지들, 거머리들, 언제나 달라고 요구하는

쓰레기들." 전화의 주인공은 프로빈스타운 플레이어스 시절의 동료였던 엘리너 피츠제럴드였다. 암 검사 때문에 병원에 가야 하는데, 돈이 없다는 사연이었다. 전화가 끝난 다음 오닐은 칼로타에게 과거 그 사람한테 신세를 많이 졌다고 말하면서 그녀를 진정시키려 했다. 그러나 칼로타는 여전히 시끄럽게 굴었다. 삭스 코민스는 무안해서 살짝 빠져나갔다. 나중에 오닐이 코민스에게 전한 이야기는 이러했다. 칼로타는 계속해서 오닐을 공격했다는 것이다. 오닐은 자신의 침실로 후퇴했다. 그러나 칼로타는 뒤따라 들어왔다. 칼로타는 흥분하면서 사진 액자 유리를 깼다. 그 사진은 유진이 어린 시절 엄마 어깨에 매달려 있는 모습을 담은 것이었다. 칼로타는 울부짖었다. "당신 엄마는 매춘부야!" 칼로타는 사진을 갈기갈기 찢었다. 이때, 오닐은 칼로타 이름을 부르면서 뺨을 때렸다. 칼로타는 자신의 방으로 가서 가방에 짐을 꾸리고, 쏜살같이 밖으로 뛰어나갔다. 칼로타는 오닐에게 알리지 않고 인근에 있는 웨스턴 호텔에 들어갔다. 이것이 그날 밤의 사건이었다. 칼로타는 나중에 사설탐정을 고용해서 오닐 원고가 분실되지 않도록 아파트를 지켜달라고 부탁했다.

칼로타 쪽의 이야기는 캘리포니아주 몬터레이에 살던 여류 화가 친구에게 한 전화와 편지 등으로 전해지고 있다. 그 요지는 이러했다. "난 오닐을 위해서 일만 했다. 음악회도 그 밖의 어떤 오락도 즐긴 적이 없다. 타자를 치고, 설계를 하고, 두 채의 집을 지었다. 프랑스로 이사도 갔다! 남자는 여자를 바보로 만든다. 나는 진 곁을 떠났다……. 나는 여자와 잠을 잔 남자를 싫어한다……."(헌팅턴 도서관. 문서번호 90) "우리는 둘 다 늙었다. 이제 우리 인생에는 아무런 영광도 없다"고 말하면서 칼로타는 그녀의 "지참금이 몽땅 결혼생활에 들어갔고, 오닐의 돈은 지원금, 자녀들 교육비, 애그니스와의 위자료 등에 투입되었다"고 말했다(헌팅턴 도서관. 문서번호 91).

오닐은 분을 참지 못했다. 다음 날 아침 삭스 코민스를 만난 오닐은 사태 수습에 관해 긴 이야기를 나누었다. 삭스 코민스와 유진 주니어는 강력하게 칼로타 곁을 떠나도록 종용했다. 그녀의 돈은 칼로타의 예전 후원자이자 부자 실업가 스파이어로부터 받은 돈이라는 것도 알려주었다. 그러나 오닐은 칼로타에게 집으로 돌아오라는 편지를 썼다(1948.2.10).

> 달링
> 오, 하나님, 우리가 함께 출발한 오늘, 이 기념일이 칼로타에게 거짓으로 인식되지 않도록 해주소서! 칼로타, 당신은 나에게 생명이요, 최고의 아름다움이요, 기쁨입니다. 당신이 없으면, 나는 존재할 수가 없어요! 여보, 나는 지옥의 아픔을 느껴요. 당신도 그럴 겁니다. 다시는 이런 행동을 하지 않을 겁니다. 나는 당신을, 당신만을 사랑합니다! 나는 당신의 것입니다. 나를 떠나지 마세요!
>
> 당신의 진

이 애절한 편지를 받고도 칼로타는 꼼짝도 하지 않았다. 오닐은 빌 애런버그를 통해 사설탐정을 고용해서 칼로타의 행방을 알아냈다. 칼로타는 이스트사이드의 다른 호텔로 자리를 옮겼다. 그러나 칼로타는 오닐 친구들과는 접촉하고 있었다. 담당의는 오닐을 혼자 놔두지 말도록 당부했다. 그래서 삭스 코민스는 늦게까지 오닐과 함께 있었다. 코민스가 떠난 후, 오닐은 속이 상해서 케이시와 술을 마셨다. 그는 욕실로 가다가 넘어졌다. 어깨뼈가 부러지는 부상을 입었다. 비명을 질러도 케이시는 술에 취해 깨어나지 않았다. 오닐은 필사적으로 이웃 사람을 불렀다. 잠에서 깨어난 케이시가 담당의 피스크 박사를 부르고, 코민스에게도 연락했다. 오닐은 구급차에 실려 닥터스 호스피털로 이송되었다. 유진 오닐 주니어는 매

일같이 병원에 와서 아버지에게 칼로타와 헤어지라고 강권했다. 그러나 오닐은 "그녀 없이는 못 산다"고 말하면서 결별에 반대였다. 칼로타는 피스크 박사를 통해 남편의 병세를 문의하고 있었다. 공교롭게도 그녀의 관절염 주치의가 오닐과 같은 페터슨 박사였다. 그래서 칼로타도 오닐과 같은 병원 바로 아래층에 입원했다. "나는 하루 9달러 병실이었고, 오닐은 35달러였어요" 칼로타는 계속 불평했다. 오닐은 10층 병실에서 이스트리버 강을 오가는 배를 하염없이 바라보면서 병원 생활을 했다. 오닐은 갑자기 집에 있는 원고가 걱정스러웠다. 2월 중순이었다. 그는 코민스를 시켜 원고와 자료들을 랜덤하우스 출판사 금고에 갖다놓도록 했다. 나중에 이 사실을 알고 칼로타는 코민스에게 "더러운 유대인, 히틀러는 아직도 사람을 덜 죽였어"라고 욕설을 퍼부었다. 코민스 부부는 오닐에게 자신의 집으로 와서 여생을 지내시라고 간청했다. 그들이 평생 오닐을 간호하겠다고 말했다. 그러나 오닐은 듣지 않았다.

3월 초, 오랜 친구였던 러셀 크라우스(Russel Crouse)의 주선으로 칼로타는 남편을 방문했다. 이들의 재회는 비참했다. 오닐이 크라우스에게 전한 바에 의하면, 칼로타는 상처 입은 오닐의 팔을 이리저리 만지고 흔들었다는 것이다. 오닐과 칼로타의 화해를 위한 협상이 3월 5일에야 타결되었다.

이 일이 있은 후, 그들은 다시 만나, 보스턴 북쪽 32킬로미터 지점, 보스턴 병원에 가까운 매사추세츠주 '마블헤드 네크' 바위 높은 곳에 서 있는 별장 같은 집을 사서 입주했다. 이 집은 1880년에 건축된 집인데 발코니에 앉아서 대서양 바다를 한눈에 내려다볼 수 있었다. 오닐은 다시 글을 쓸 수 있다는 희망을 갖게 되었다. 바닷바람이 시원하게 불고, 호젓한 주변이 뉴런던의 집을 연상케 했다. 눈을 감고 바람 소리를 듣고 있으면 파도에 떠다니는 해초의 손발이 그의 몸을 쓸고 감는 환상 속에 빠져들었다. 건축가 필립 호턴 스미스가 집을 손보는 일을 했다. 2층으로

쉽게 오르내릴 수 있도록 승강기를 설치하고, 마당에는 수영장도 장만했다. 집 뒤 바다 쪽의 전망을 위해 유리창 포치를 설치하고, 최신식 부엌, 하녀의 방, 그리고 방마다 붙박이 책장을 마련했다. 2층 네 개의 방 가운데서 두 개는 침실, 나머지 는 칼로타의 작업실과 유진의 서재였다. 2층 방에서 보이는 것은 바다뿐이었다. 인테리어는 중국식으로 처리되었다. 문은 붉은색, 벽지는 분홍색, 마루는 푸른색 이었다. 그리고 중국 병풍을 갖다 놓았다. 집 손질이 끝날 때까지 오닐 부부는 리 츠칼튼 호텔에 머물고 있었다. 칼로타는 자신의 쌈짓돈 4만 8천 달러로 집을 사고 재건축을 했다. 7월 11일, 오닐은 자신의 책『얼음장수 오다』에 다음의 글을 써서 칼로타에게 증정했다.

> 슬픔과 고통과 오해를 벗어나서, 보다 깊은 사랑과 안정의 새로운 비전이 보입니다. 무엇보다도 우리들 노년의 삶을 더욱더 가깝게 맺어주는 평온이 찾아들었습니다.

1949년 크리스마스 때 그는 다음 쪽지를 칼로타에게 보냈다.

> 지나온 세월 나의 '애인'이었던 '달링', '사랑하는 아내', 그리고 '친구'였던 당신이여! 오늘날 이 병든 세월, 고생스러운 날(당신의 경우), 그리고 절망적 인 상황에서……. 그래도 항상 우리가 있으니, 우리의 사랑이 있으니.
>
> 당신의 진
>
> 추신 : 이것을 동봉하오(필자 주 : 오닐은 핸드백을 사라고 돈을 편지 속에 넣었다).

1951년 2월 5일 날이 어두워지자, 오닐은 집 정문을 통해 밖으로 나갔다. 그는

유진 오닐 : 빛과 사랑의 여로

이 당시 손과 다리가 성하지 않았다. 그가 어디로 가려고 했는지, 왜 가려고 했는지는 지금까지 아무도 모른다. 앞으로도 영원히 알 수 없을 것이다. 그는 당시 지팡이가 없으면 걸을 수 없을 정도였다. 그런데, 웬일인지, 그 지팡이도 버리고 나갔다. 그 전날 20센티미터의 눈이 이곳에 내렸다. 그래서 땅바닥은 얼음판이었다. 날씨는 혹한이었다. 그런데 오닐의 몸에는 덧신도, 외투도, 모자도 없었다. 나가다가 오닐은 땅바닥에 쓰러졌다. 그는 고통으로 의식을 잃었다. 오른쪽 무릎 쪽이 부러졌다. 그는 한 시간 이상을 눈밭에 파묻혀 있었다.

칼로타는 집 안에 있었지만 진통제로 약물중독 상태였다. "오닐이 산책에서 돌아올 것이라고 생각해서 기다렸다"고 칼로타는 나중에 말했다. 칼로타의 기억도 흐릿했다. "돌아오지 않자, 나는 불안해지기 시작했다"고 덧붙였다. 칼로타는 또 "쿵 소리를 들었다"고도 말했다. "나가보니, 그는 오닐이었다. 바위 위에 쓰러져 있었다. 일어날 수 없었다. 나는 그에게로 가서 일으켜 세우려고 했다. 그 순간 의사 다나 박사가 왔다"고 그녀는 말했다. "아무도 그에게 전화를 하지 않았는데, 그가 온 것이 이상했어요." 칼로타는 회상했다. 다나 박사 얘기는 달랐다. 그는 밤 9시경에 전화를 받았다는 것이다. 오닐 집에 와서, 그는 땅바닥에 누워 있는 오닐을 발견했다. 칼로타는 자신이 오닐을 집 안으로 끌고 왔다는 것이고, 다나 박사는 자신이 조심조심 오닐의 몸을 부축하면서 집 안으로 옮겼다는 것이다. 다나 박사는 오닐은 물론이거니와 칼로타도 치료를 받아야겠다고 생각해서 구급차를 불렀다. 오닐이 병원으로 떠난 후, 칼로타 말에 의하면, 그녀는 불안해서 약을 더 먹은 후, 외출복을 입고, 오닐이 간 병원으로 가려고 밖으로 나가서, 택시를 기다렸다는 것이다. 그때, 마블 경찰서 차가 왔기에 그 차를 타고 세일럼 병원으로 갔다는 것이다. 경찰 기록에는 오닐이 입원한 것이 월요일 밤이고, 칼로타가 입원한 것은 화요일 오후로 되어 있다. 전기작가 루이스 셰퍼는 이 사건이 "(칼로타와의)

격렬한 싸움 끝에 갑자기 발생했다. 오닐은 근처 얼음 바다 속에서 생을 마감할 생각이었다"라고 결론짓고 있다. 나는 셰퍼의 주장이 여러 추측 가운데 가장 설득력이 있다고 생각한다.

　이 사건에 대한 중요한 증언은 삭스 코민스의 편지를 소개한 책『오닐-코민스 왕복서한』(도로시 코민스 편저, 1986)에 자세하게 언급되어 있다. 삭스 코민스는 사건의 내막을 오닐로부터 직접 들었다고 한다. 그의 회고에 의하면 이 사건은 1951년 2월 첫주 마블헤드에서 시작되었다. 2월 5일 추운 밤, 오닐은 칼로타와 심하게 말다툼을 벌였다. 오닐은 분을 참지 못하고 코트도 입지 않고 밖으로 뛰쳐나와 걸어가다가 바깥 날씨가 몹시 추운 것을 알고 코트를 가지러 집으로 돌아가다가 돌에 걸려 넘어지면서 무릎에 상처를 입었다. 그는 일어나려고 했지만 다리가 말을 듣지 않았다. 그는 아우성치고 사람을 불렀지만 아무도 대꾸하는 사람이 없었다. 그는 눈이 내려 얼어붙은 땅바닥에 한 시간 동안이나 쓰러져 있었지만 아무런 도움도 받지 못했다. 마침내 집 문이 열려 칼로타가 나왔지만 "위대하신 분이 쓰러지셨네"라고 말하면서 문을 닫고 다시 안으로 들어갔다. 다행히 오닐의 파킨슨병 치료약을 주러 왔던 의사가 그를 발견하고 구급차를 불러 세일럼 병원으로 이송했다. 다음 날 아침 길에서 서성이는 칼로타를 경찰차가 발견하고 그녀를 병원으로 데려갔다는 것이다. 삭스 코민스의 이야기는 다분히 칼로타를 모함하는 내용이다. 그 당시 삭스와 칼로타 관계는 최악의 상태였기 때문에 이 말을 어느 정도 믿어야 할지 알 수 없지만 참고자료는 될 것이다.

　칼로타는 정신병원으로 가고, 오닐은 뉴욕시 병원으로 갔다. 오닐은 법원에 칼로타의 보호조치 청원을 냈다. 칼로타는 이 청원이 부당하다는 고소를 제기했다. 오닐과 칼로타는 이 때문에 재판 사태에 휘말렸다. 4월 중순 오닐은 자살하려고 했다. 병원은 이 때문에 비상이 걸려 병실 창문을 모두 폐쇄했다. 오닐은 칼로타

때문에 괴로웠다. 코민스는 재차 오닐에게 칼로타 곁을 떠나 자기 집에 가자고 강청했다. 그러나 오닐은 칼로타 품이 그리웠다. 5월 초, 칼로타는 변호사에게 "유진이 그녀의 복귀를 바라는지, 아니면 이것이 또 다른 속임수인지 알아달라"고 부탁했다. 오닐의 진의를 확인한 칼로타는 조건을 내세웠다. "앞으로 사는 집은 자신이 선택한다. 자신을 유언 집행자로 선임해야 한다." 오닐은 이 조건을 받아들였다.

1951년 5월, 칼로타는 오닐과 합류하기로 했다. 오닐 부부는 마블헤드 집을 팔고, 오닐의 마지막 주거지가 된 보스턴의 셰라턴 호텔로 갔다. 둘이 다시 만나는 상황은 이야기가 엇갈린다. 칼로타는 "오닐이 자기 옆을 지나면서 미안하다, 용서해줘"라고 말했다고 하고, 간호사 말은 "칼로타가 오닐을 껴안고 키스를 했다"는 것이다. 칼로타는 집을 매도한 4만 달러로 오닐의 병원비를 갚았다. 오닐은 1952년 7월 22일, 아주 반듯한 필체로 『잘못 태어난 아이를 위한 달』 책에 칼로타를 위하여 다음의 글을 남겼다.

> ……사랑하는 칼로타, 나의 아내여, 당신은 23년간 사랑과 이해로 나의 병든 신경과 불안정한 육체, 그리고 고집을 참아주었소……. 사랑과 각성의 표시로서는 보잘것없는 것—당신이 싫어하고 나도 좋아하지 않는 희곡이지만…… 깊고 이해력 있는 사랑을 바치는 당신이 여기 없었다면, 파리에서 1929년 7월 22일, 내가 당신에게 사랑을 맹세하면서, 우리가 서서 낮은 목소리로 '네'라고 하지 않았더라면, 나는 늙어서 인생에 넌덜머리가 났을 것입니다.
>
> 당신의 진

사이클극 미완의 원고를 파기하자, 오닐은 생에 대한 가냘픈 집착마저 다 버린

듯했다. "내가 죽으면 간소한 장례식을 해주시오. 종교인은 필요 없어요. 장례식에는 당신 칼로타와 간호사 웰턴 양만 참석하도록 하세요." 그는 말했다.

1953년 10월 16일, 오닐은 65세 탄생일을 맞이했다. 그는 이것이 그의 마지막 생일이라는 것을 알고 있었다. 그는 식욕을 잃고, 거의 먹지 않았다. 오닐은 밤에 식은땀을 흘렸다. 칼로타는 항상 오닐 곁에 있으면서, 그의 옷을 갈아입혀주었다. 11월 24일 화요일, 오닐은 일체 식사를 중단했다. 고열이 사흘 동안 계속되었다. 칼로타가 오닐의 파자마를 갈아입혀주려고 했을 때, 오닐은 칼로타의 눈을 응시하고 있었다. 그는 무슨 말인가 하고 싶어 했다. 그러나 끝내 말을 못했다. 그러더니 순간 고개가 뒤로 넘어갔다. 오닐은 36시간 혼수상태에 빠졌다. 그는 다시 눈을 뜨지 못했다. 아무런 고통도 없었다. 임종이 다가오는 시간 칼로타는 계속 오닐 곁에 있었다. 칼로타는 오닐의 아름답고 고귀한 손을 내내 붙들고 있었다.

유진 오닐은 1953년 11월 27일, 금요일 오후 4시 39분 세상을 떠났다. 오닐의 장례식은 비밀이었다. 그의 시신은 워터맨 장의사에 안치되었다. 신문과 방송은 그의 장례식을 취재하려고 혈안이 되어 있었다. 12월 2일 10시경, 영구차가 보스턴 거리를 지나가고 있었다. 영구차 안에는 칼로타, 웰턴 양, 코졸 박사가 앉아 있었다. 그 차에는 유진 오닐의 시신이 안치되어 있었다. 영구차는 보스턴 교외에 있는 포레스트힐 공동묘지로 가고 있었다. 그곳에서 그의 매장이 거행되었다. "매장할 때 아무런 기도도 없었다. 장례 책임자가 흰 국화꽃을 관 위에 뿌렸다. 그리고 나서 사람들은 떠났다. 말 한마디 없었다. 찬송가도 없었다. 칼로타는 간소한 검은 옷이었다. 얼굴에는 검은 베일도 없었다. 그녀의 눈과 입에는 슬픔이 가득했다. 그러나 눈물은 흘리지 않았다." 이 행사를 취재할 수 있었던 단 한 사람 『보스턴 포스트』 신문의 워런 카버그 기자가 기사를 써서 유진 오닐의 장례식을 세상에 알렸다.

칼로타는 말한 적이 있다. "오닐은 아홉 명, 열 명의 사람을 하나로 모아놓은 그런 인간이에요." 도러시 코민스는 말한다. "오닐은 어느 때는 쾌활하고, 매력적이고, 다정다감하죠. 그러다 갑자기 움츠러들고, 고집스럽게 날을 세운답니다." 애그니스 볼턴은 말했다. "유진, 당신은 누구죠? 당신의 상처를 숨기는 흠집은 무엇인가요? 고통으로 피를 흘리는 원인이 무엇인가요?" 극작가 러셀 크라우스는 말했다. "오닐은 내가 만난 사람 중 가장 매혹적인 인간입니다. 나는 그 사람과 25년간 친하게 지냈습니다. 그런데 모르겠어요. 그는 가면을 쓰고 있거든요. 그 가면 뒤에 무엇이 있는지 알 도리가 없습니다. 아는 사람은 아무도 없어요." 도러시 코민스는 말했다. "오닐은 수줍고 겸손한 사람이었어요. 자신을 방어할 줄 모르는 소극적인 태도를 지니고 있었지요. 그러나 글 쓰는 일에는 강철 같은 의지를 발휘했습니다. 아무도 그의 창조력을 막을 수 없어요".

삭스 코민스는 로체스터 출신 치과의사였다. 삭스의 누이가 스텔라이다. 스텔라는 화가이며, 조각가이면서 배우인 에드워드 발렌타인(Edward J. Ballantine)의 부인이다. 이들 부부는 프로빈스타운 플레이어스의 창립 단원이다. 삭스는 존 리드와 루이즈와 친했고, 이들을 통해 1914년 오닐을 만났다. 삭스가 오닐을 자주 만나게 된 것은 프로빈스타운 시절이었다. 1916년 삭스의 치과병원도 성업 중이고, 오닐의 극작 활동도 왕성해졌다. 스텔라의 남편 발렌타인이 오닐의 작품 〈카디프로 향해 동쪽으로〉의 무대 연출을 맡았다. 삭스는 개업의여서 바빴지만 주말이면 오닐을 만나 함께 지냈다. 이 때문에 그는 오닐과 더 가까워졌다. 만나지 못할 때는 둘이서 서신 왕래를 했다. 이 때문에 두 사람의 귀중한 편지들이 역사적인 자료로 남게 되었다.

오닐은 삭스에게 문학 일을 할 것을 제의했다. 그때가 셰퍼의 기록에 의하면 1929년 8월 4일 서신을 통해서였다. 그때 이미 삭스는 오닐의 원고 작업을 돕고

있었고, 제임스 조이스, T.S. 엘리엇, 에즈라 파운드, 거트루드 스타인, 셔우드 앤더슨, 어니스트 헤밍웨이, 하트 크레인 등 파리 문학인 그룹과 교유하고 있는 시절이었다. 삭스는 오닐을 돕는 업무를 시작했다. 정보통신, 편집 업무, 대인관계, 업무 연락 등 잡다한 일이었다. 그는 이윽고 유명 출판사 랜덤하우스의 편집인이 되었고, 오닐의 원고를 집중적으로 관장하게 되었다. 오닐과 코민스의 친교는 계속 깊어가고 있었다. 두 사람은 서로 확실하게 믿고 의지하는 사이가 되었다. 1948년 이후 코민스와 칼로타의 관계가 악화되었다. 그래도 오닐은 그와의 관계를 존중해서 두 사람은 계속 만나고 있었다. 그는 오닐 집을 무상출입하는 귀인이었다. 그래서 오닐의 사생활에 대해서 많은 것을 알고 있었다. 그가 1958년 서거한 후, 부인이 편저한 서한집이 기록으로서 가치가 있는 이유가 된다.

1951년 이후 코민스와 칼로타의 관계는 최악의 상태로 치닫고 있었다. 이들의 어색한 관계는 오닐 사후에도 계속되었다. 1954년 〈밤으로의 긴 여로〉 개봉 문제로 두 사람은 다시 격하게 싸웠다. 코민스는 오닐의 유언을 존중하자는 것이고, 칼로타는 작품을 공개하자고 주장했다. 작품 간행은 칼로타의 권리로 법적인 판단이 나서 1956년 예일대학교 출판부에서 책이 출판되었다. 코민스는 건강이 악화되어 1955년 랜덤하우스 편집주간 일을 사직하게 된다. 그는 집에서 작가들을 돌보며 편집 일을 하고 있었다. 그가 각별히 친하게 지낸 작가는 윌리엄 포크너이다. 코민스는 포크너를 1930년대 중반부터 돕고 있었다. 오닐과 단절된 코민스는 포크너에게 집중적으로 헌신하면서 그의 소설 「우화」, 「도시」, 「저택」 등 원고가 완결되면 출간되도록 도와주고 있었다. 1954년 포크너가 프린스턴대학교 거주작가 (writer-in-residence)로 초빙된 것은 코민스가 힘쓴 결과였다. 1958년 7월 16일 마지막 교정 원고를 랜덤하우스로 보내고 그날 밤 코민스는 세상을 떠났다. 그는 미국 출판계의 전설적인 편집자로 추앙받고 있다. 오닐이 코민스를 만난 것은 행운

이었다.

　1958년 1월 삭스 코민스는 임종 6개월 전에 아내 도러시에게 유진의 성격에 관해서 중요한 내용을 구술했다. 긴 내용 가운데 일부만 옮겨본다.

　　유진 오닐의 인생도 작품도 모두 비극이었다. 세상에서 상을 받고, 인정받고, 부를 축적하고, 헌신적 대우를 받았지만, 그는 그 모든 것을 경멸했다. 자책감으로 정신이 찢어지고, 두려움으로 고통을 받으며, 끊임없는 정신적 공황 속에서 고독감에 시달린 오닐은 그의 주변에 사람의 접근을 막는 담을 쌓고 있었다. 그러나 그는 도망갈수록, 세상은 그의 뒤를 쫓았다. 그는 될수록 공공장소를 피했다. 그의 저택은 방문객이 들어가기 어려웠다. 그는 전화를 직접 받는 일이 드물었다. 그는 이발소에 가기를 꺼려서 이발사가 집으로 왔다. 그는 자신의 공연을 보는 일도 드물었다. 출판사에 가는 일도 없었다. 꼭 가야 하는 경우에는 편집자나 사장과의 단독 회견을 요청했다. 주변에 사람이 있는 것을 싫어했다. 그러나 연습장에는 반드시 가서 꼼꼼하게 살피고 문제점을 연출가에게 전달했는데, 극장 어두운 객석에 숨어 있었기 때문에 아무도 그가 온 줄 몰랐다. 식당에도 가지 않았다. 먹을 것을 들고 와서 혼자서 몰래 먹었다. 공연이 시작되면 극장 근처에 얼씬도 하지 않고 공연 결과는 나에게 묻는 것이 습관이었다. 그에게 전달된 초대권 두 장은 나와 애그니스 볼턴 몫이었다.

트래비스 보가드는 그의 저서 『시간의 궤적』에서 말하고 있다.

　　오닐은 비극적 운명을 타고났다. 그는 자신의 비극을 완성하기 위해서 견고한 고독을 구축하고 친구와 가족들로부터 멀어졌다. 이들의 요청을 오닐이 무시하는 일은 이들의 고통이었다. 오닐은 병 때문에 이들을 멀리하게 되었다. 파킨슨병으로 인해 떨리는 손은 그를 침묵하게 만들었다. 손의 마비로

'사이클' 집필이 중단되었다. 오닐이 글쓰기를 포기했을 때 그는 죽었다.

칼로타는 묘지에 비석을 세웠다. 이탈리아 대리석이었다. 가장자리는 거칠지만, 표면은 잘 문지른 돌이었다. 그 돌에 이름 등 간단한 사항만 새겨두었다. 칼로타는 돌에 문자를 새길 때 석공에게 "단순하고, 격렬하고, 힘찬" 오닐의 성격을 살려달라고 부탁했다. 비석에는 그런 소원이 반영되었다. 칼로타는 그리스 영웅을 찬양하듯이 월계수 나무를 무덤가에 심었다. 1996년 필자가 그의 무덤을 참배했을 때, 그 나무는 무성하게 자라서 가지를 활짝 펼치고 그의 묘지를 포근하게 감싸고 있었다.

오닐은 〈밤으로의 긴 여로〉 에드먼드 대사 속에 자신의 비문을 미리 적어놓은 듯하다.

내가 인간으로 태어난 것은 큰 잘못이었다. 나는 갈매기나 물고기로 생존했어야 더 좋았을 것이다. 그렇지 않았기 때문에 나는 항상 뜨내기 인생이었다. 이방인이었다. 나는 원하는 것이 아무것도 없었다. 나를 원하는 사람도 없었다. 나는 그 어느 곳에도 소속되지 못했다. 그래서 나는 언제나 조금씩 죽음을 그리워했다.

17
칼로타와 루비 귀걸이

칼로타는 오닐 사후 17년을 더 살았다. 오닐 연극의 유산을 정리하며, 세상에 알리는 일을 꾸준히 했다. 그녀는 보스턴의 셰라턴 호텔에서 한동안 은거 생활을 했다. 변호사, 의사, 그리고 몇 안 되는 친지들과 연극인들을 만나며 지냈다. 의상도 완전히 검은색으로 바꿨다. 『뉴욕 타임스』의 시모어 페크 기자의 인터뷰 기사 (1956.11.4)는 칼로타의 당시 모습을 전하고 있다.

> 작달막한 몸집, 약간 살찐 몸매에 검은색으로 단장한 매력적인 모습의 여인이 내 앞에 나타났다. 나이는 55세가량 되어 보였다. 오닐 부인은 아무런 화장도 하지 않고 있었다. 다만 몸을 온통 검은색으로 감고 있었다. 정장, 스웨터, 모자, 긴 양말, 축이 낮은 구두, 안경 등이 모두 검은 색이었다. 장신구도 흑옥(黑玉)이었다.

오닐 사후 6개월이 지났을 때, 칼로타는 연극평론가 브룩스 앳킨슨에게 편지를 보냈다.

하루 여러 시간 일하고 있습니다. 밤에는 11시나 12시까지 일합니다. 네 시간 잡니다. 고된 일이지만 1928년 2월 10일부터 진이 사망할 때까지 늘 그렇게 해왔습니다. 그러나 이번 일(필자 주 : 오닐의 일기 편집)은 특히 정직하게 해야 된다고 생각합니다.

1955년, 칼로타는 보스턴에서 뉴욕시 로웰 호텔로 자리를 옮겼다. 그전에 오닐과 칼로타가 머문 적이 있는 호텔이다. 그 이후 12개월 동안, 칼로타는 〈밤으로의 긴 여로〉와의 전쟁을 시작한다. 랜덤하우스에서 예일대학교 출판부로 원고가 옮아가는 과정은 복잡했다. 결국 이 작품은 1956년 2월 예일대학교 출판부에서 간행되었다. 같은 달, 이 작품은 스톡홀름에서 공연되고, 한 달 후, 칼로타는 호세 킨테로에게 미국 공연권을 주었다. 킨테로가 이 작품을 맡게 된 이유는 그가 연출한 오프 브로드웨이 〈얼음장수 오다〉가 대성공을 거두었기 때문이다.

칼로타는 이재(理財)에 밝았다. 그녀는 화려하고 사치스러운 생활을 좋아했다. 68세 때 그녀를 만난 오닐 전기작가 아서와 바버라 겔브는 그녀가 "아직도 매력적이고 활기찬 여인이었다"고 말하고 있다. 칼로타는 오닐의 부활을 기뻐했다. 그녀는 제한된 소수의 친구들을 '쿠오바디스'나 '패시' 또는 칼턴 하우스 등의 식당으로 초청해서 오찬이나 만찬을 즐겼다. 칼로타는 주거지를 로웰에서 칼턴 하우스로 옮겼다. 그러나 오닐의 일을 한다는 것은 그가 살았을 때나 사후에나 똑같이 뼈빠지는 일이었다. 칼로타는 매일 오닐의 망령에 사로잡힌 채 살아나갔다. "나는 언제 진으로부터 해방될 수 있을까요!" 그녀는 앳킨슨에게 말하곤 했다.

칼로타는 과음했다. 폭음은 오닐 집안 사람들의 운명이었다. 칼턴 하우스 옆 아파트에 살고 있었던 시어도어 만은 이 시절 칼로타와 자주 만났다. 그는 〈느릅나무 밑의 욕망〉과 〈밤으로의 긴 여로〉를 무대에 올려 성공한 제작자였다. 그 밖의

제작자로서 칼로타가 자주 만난 사람은 카팔보와 체이스 두 사람이었다. 그들은 〈잘못 태어난 아이를 위한 달〉을 1957년 5월 제작해서 명성을 얻었다. 이들은 자주 칼로타를 만나 추억담을 나누며 성찬 테이블에서 술을 마시며 즐겁게 지냈다.

칼로타는 고독과 정신적 억눌림 때문에 고생하고 있었다. 주량은 계속 늘어났다. 그녀의 행동이 점점 정상을 벗어나기 시작했다. 칼로타는 건강이 손상되어 리젠트 병원에서 4주간의 치료를 받고 다시 칼턴 하우스로 돌아왔다. 그녀는 너무 피곤해서 죽고 싶다고 젤브 부부에게 말한 적이 있다. 오닐 사후, 칼로타와 가장 밀접하게 지낸 세 사람은 오닐의 문학작품 에이전트와 오닐 재산 관리인, 그리고 예일대 오닐 자료 담당 큐레이터이다. 이 가운데서 에이전트 제인 루빈은 아마도 가장 오랫동안 고생을 함께 한 사람일 것이다. 그녀는 칼로타의 건강이 악화되면, 그녀의 간병인 역할을 맡았다. 칼로타에게 문제가 생기면 제일 먼저 뛰어오는 사람이 제인 루빈이었다. 칼로타의 딸 신시아는 캘리포니아에 살고 있었다. 신시아는 자신의 일도 감당하기 어려운 복잡한 상황에 처해 있었다.

1956년 이후, 연출가 호세 킨테로와 칼로타는 아주 친밀한 사이가 되었다. 킨테로는 용모와 성격이 오닐을 너무 닮았다. 칼로타는 킨테로에게 호감을 표시했다. 그녀는 오닐의 결혼반지를 킨테로에게 선물로 주면서 끼고 다니라고 했다. 때로는 킨테로를 보고 착각 속에서 "진"이라고 부르기도 했다. 정신질환으로 1968년 3월 뉴욕시 '드위트 너싱 홈'에 입원한 칼로타는 1970년 7월까지 15개월 동안 입원 생활을 했다. 제인 루빈이 그녀를 마지막으로 찾았을 때, 그녀는 제인을 알아보지 못했다. 칼로타는 1970년 7월, 뉴저지주 웨스트우드에 있는 '벨리 너싱 홈'으로 자리를 옮겼다.

칼로타는 1970년 11월 18일 심장마비로 생을 마감했다. 11월 28일, 칼로타는 오닐과 합장되었다. 오닐 비석의 빈자리는 칼로타 이름으로 채워졌다. 아무도 칼

로타를 위해서 월계수를 심어주는 사람은 없었다. 1964년 10월 23일 작성된 칼로타의 유언에 따라 오닐의 모든 원고와 자료 및 유품은 예일대학교에 기증되었다. 작품 인세는 예일대학교와 우나, 그리고 셰인이 나누어 갖게 되었다. 칼로타는 수입의 일부를 '유진 오닐 장학금'으로 사용하도록 명시했다. 칼로타의 개인 재산은 딸 신시아에게 유증되었다. 신시아의 아들과 칼로타의 손자 제리 유진 스트램에게도 유산이 전달되었다. 신시아가 받았던 칼로타의 보석들은 1971년 5월 파크 버넷 갤러리에서 경매되었다. 전체 경매 수입은 6,980달러였으며, 가구는 2,690달러였다. 어머니 유품 몇 가지는 신시아가 보존했다.

호세 킨테로는 그의 회고록 『춤을 추지 않으면 밀어낸다』(1974)에서 칼로타와 셰인의 후일담을 가슴 아프게 전하고 있다.

어느 날, 어떤 사람이 극장에 와서 킨테로를 찾는다고 안내원이 말했다. "좀 이상하게 생긴 사람인데, 로비에서 기다리고 있습니다. 셰인이라고 쓴 쪽지를 갖고 왔다는 것입니다."

"셰인?"

킨테로는 로비로 내려갔다. 남루한 옷을 입은 사람이 서성대고 있었다.

"당신이 셰인의 전갈을 갖고 왔어요?"

"네, 그렇습니다."

"셰인이라니요?"

"셰인 오닐입니다."

"잠깐 기다려요." 킨테로는 2층 사무실로 갔다.

"나는 셰인을 만나러 가는데, 혹시 내가 한 시간 삼십 분 지나도 안 오면 경찰에 알려요." 킨테로는 극단 직원에게 이렇게 말하고 심부름꾼과 함께 부둣가 술집으

로 갔다.

식당에 가보니 셰인은 싸구려 위스키를 한잔 놓고 앉아 있었다. 그는 오닐을 닮았다. 그러나 몸이 망가져 있었다. 33세인데 아주 폭삭 늙어 보였다. 결혼해서 뉴저지에 살고 있다고 했다. "새끼들을 너무 많이 낳아서……." 이렇게 그는 말을 시작했다. 치아도 다 빠지고 없었다. 젊고 고상한 용모인데 온몸이 쭈그러들었다는 인상이었다. 킨테로는 그를 보고 가슴이 아팠다.

"칼로타 아시죠? 우린 사이가 나빠요. 말 좀 해주세요." 셰인은 말했다.

"무슨 말이요?"

"나와 우리 집 사람과 아이들에 관해서요. 우리는 돈이 좀 필요하거든요. 그 여자는 부자죠, 우리는 가난합니다. 많은 돈이 필요한 것은 아닙니다."

셰인은 술잔을 비웠다. 킨테로는 그와 심부름 한 사람에게 술을 사주었다. 셰인은 계속 말했다.

"우나는 나에게 잘해줍니다. 좋은 아이죠. 칼로타는 버뮤다 집과 〈상복이 어울리는 엘렉트라〉의 인세 3분지 1로 우리 일은 다 끝났다고 말하지만 믿지 마세요. 그건 칼로타가 지어낸 거예요."

"칼로타에게 말해보겠습니다." 셰인은 호주머니에서 종이쪽지를 꺼내서 킨테로에게 내밀었다.

"우리 집사람이 써준 주소와 전화번호입니다. 밑에 집사람 이름이 있습니다."

킨테로는 그와 헤어졌다. 킨테로는 칼로타에게 전화해서 점심 약속을 했다. 칼로타는 언제나 칼턴에서 식사를 했다. 검은 의상에 언제나 그랬던 것처럼 보석을 몸에 달고 나왔다. 때로는 다이아몬드, 때로는 진주, 때로는 에메랄드였는데, 그날은 루비였다. 칼로타는 팁을 잘 주기 때문에 호텔 스태프들은 그녀를 잘 모셨다.

그들은 식당 구석에 자리를 잡았다. 구석 자리는 시선이 집중되는 곳이라는 것

을 그녀는 알고 있었다.

"오닐 부인, 오늘은 루비 목걸이와 귀걸이를 하셨네요. 눈이 부십니다."

"오늘은 추운 날이니깐 붉은색이 따뜻한 기분을 만들지요." 그녀는 미소를 지었다.

"부인께서는 오늘 너무 아름답습니다."

"할머니에게 그런 말하면 못써요." 그녀는 킨테로의 손을 만지면서 말했다.

킨테로는 말했다. "오늘 말씀 드리는 것은 저의 일과는 무관한 것입니다. 저는 가족의 일원이 아니기 때문이죠. 며칠 전 셰인을 만났습니다. 그랬더니 그는 나에게……."

"나는 그 이름 듣고 싶지 않아요." 칼로타는 킨테로의 말문을 막았다.

"하지만 저는 이 이야기를 전해드린다고 약속을 했습니다. 그러니 꼭 해야겠습니다. 여러 번 부인께서는 저에게 온정을 베푸신다고 말씀하셨는데, 제 얘기를 끝까지 들어주십시오."

"그 얘기는 들을 필요가 없어요. 이미 알고 있습니다. 당신은 나의 친구라고 알고 있었는데요. 그 사람 친구는 아니지요? 남편은 옛날에 벌써 그 애들 처리를 다 해놓으셨어요. 남편은 버뮤다 집을 주었습니다. 〈상복이 어울리는 엘렉트라〉의 인세 3분지 1을 주었습니다. 우나와 셰인이 어렸을 때, 마블헤드로 휴가 온 것 알고 계세요? 아버지가 그 애들과 하루 종일 놀아주었지요. 그런 다음, 서재에 들어가서 글을 썼어요. 그런데, 예일에서 그리스어 가르치는 애는 집에 오면 나를 칼로타라고 부르는 법이 없어요. 뭐라고 부르는지 아세요? '토리 씨, 어떠세요?'라고 한답니다. 자기들은 아일랜드 하층민 출신이고, 나는 상류계급 가정 출신이라고 비꼬는 거죠. 그들은 아버지를 증오했기 때문에 나를 미워했어요. 우나가 한 짓을 보세요. 아버지를 몹시 괴롭혔어요. 유진 주니어가 죽었을 때, 진은 말했어

요. '당신 그 애를 싫어했으니 기분 좋겠다.' 물론, 어떤 면에서는 진이 옳았어요. 나는 그 애를 좋아하지 않았으니까요. 그리고 셰인 보세요. 건달이죠. 이것들이 한 번이라도 나에게 따뜻한 행동을 보여준 적이 있나요? 오닐도 나를 정신병원에 집어넣었어요. 그들이 나를 위로하러 온 적이 있나요? 한 번도 없어요. 물론, 그들은 그들의 이야기가 있겠지요…… . 나는 나의…… ." 그때 웨이터가 칼로타에게 마실 것을 갖고 왔다.

"고마워요." 그녀는 한 모금 마셨다. "맛 좋네요. 나중에 식사 주문할게요."

"그러세요, 오닐 부인"

킨테로는 계속했다.

"셰인은 아주 어려운 처지에 놓여 있습니다. 저한테 사정하며 부인에게 말해서 도와달라고 요청했습니다. 여기 쪽지에 주소와 전화번호가 있습니다. 밑에는 셰인 부인 이름이 있습니다. 도울 일이 있으면 부인에게 연락해주십시오. 그들은 도움이 필요합니다. 애들이 많아요. 아세요?"

칼로타는 눈을 지그시 감았다. 잠시 후 그녀는 눈을 뜨고 다이키리 술잔을 비웠다. 그녀는 귀걸이를 떼어내어 테이블 위에 내던지면서 그에게 말했다. "이것을 그 여자한테 보내주세요. 그걸 잡히면 됩니다. 이게 내가 줄 수 있는 마지막 도움입니다."

칼로타는 일어나면서 웨이터에게 말했다. "오늘은 시장하지 않으니 식사는 안 합니다. 킨테로 씨에게 식사 드리세요. 나는 호텔 방으로 돌아가겠습니다. 누가 나를 방에 데려가줄 수 없나요? 눈이 잘 안 보여요. 오닐 원고 타자치느라 눈이 다 멀었어요."

칼로타는 킨테로를 홀로 남겨두고 가버렸다. 킨테로는 귀걸이를 호텔 매니저한테 갖다 주면서 말했다. "오닐 부인께서 이걸 놓고 가셨어요."

이 일이 있은 후 1년의 세월이 흘렀다. 킨테로가 멕시코에서 돌아온 지 이틀 만에 오닐 부인한테 전화했다. 교환수가 응답했다. "이 전화번호는 선이 끊겼습니다." 이상해서 다시 한 번 걸어도 마찬가지였다. 오닐 부인이 병에 걸려서 병원으로 갔는가? 그는 칼턴 하우스의 안내에게 전화를 걸었다.

"안녕하세요, 칼턴 하우스입니다."

"안녕하세요, 오닐 부인에 관해서 묻고 싶습니다. 그분에게 전화를 걸었더니 끊어져 있었습니다."

"네, 그렇습니다."

"오닐 부인은 아직도 호텔에 체류하고 계십니까? 다른 방으로 옮기셨나요?"

"아닙니다. 오닐 부인은 우리 호텔에 안 계십니다."

"어디로 가셨습니까? 가신 곳의 주소를 남기셨나요?"

"미안한 말씀인데요, 오닐 부인에 관해서는 더 이상 답변할 위치에 있지 않습니다."

"그렇다면 매니저를 불러주십시오. 내 이름은 호세 킨테로입니다."

"안녕하세요, 킨테로 씨. 오랫동안 못 뵈었습니다."

"네, 잠시 멀리 가 있었습니다. 방금 돌아왔는데요. 놀라운 것은 오닐 부인의 전화선이 끊겼다는 겁니다. 오닐 부인이 이곳에 안 계신데, 부인의 주소를 알려줄 수 없다는 것이 이상합니다."

매니저는 그의 질문을 회피하고 있었다.

"무슨 뜻인지는 잘 알겠습니다."

"당신은 아시겠지요?"

"킨테로 씨, 부인은 주소를 남기지 않았습니다."

킨테로는 제인 루빈에게 전화를 걸었다.

"안녕, 제인, 오늘 부인에게 무슨 일이 일어났나?"

"부인은 병환 중이십니다."

"그런데, 부인은 어디 계시나?"

"호세, 말할 수 없어요."

"그게 무슨 뜻이야, 말할 수 없다니?"

"말씀드린 그대로입니다."

"제인, 신문에 광고를 내는 한이 있더라도 나는 찾아내고 말겠어."

"엉뚱한 짓은 하지 마세요. 부인을 보호하셔야죠."

"제인, 나는 부인에게 신세를 많이 졌어. 그러니 그분을 돌봐드릴 의무가 있어."

"담당의사 전화번호를 드리겠어요. 그분과 상의하세요."

킨테로는 의사에게 전화를 걸었다.

"누구십니까?"

"오닐의 연출가입니다. 오닐 부인의 상황은 어떠십니까?"

"누가 당신에게 이 전화번호를 주었습니까?"

"제인 루빈."

"알겠습니다."

"무슨 일입니까, 의사 선생님."

담당의사는 한동안 아무 말도 하지 않았다. 이윽고 그는 킨테로에게 말했다.

"부인은 세인트루크스 병원 정신병동에 있습니다. 암스테르담가 115번로입니다. 7시에 정문에서 만나서 식당에 가서 커피 마시며 이야기합시다."

"감사합니다, 의사 선생님."

"7시 정각입니다. 기억하세요."

킨테로는 6시 45분에 도착해서, 7시 45분까지 기다렸다. 그런데 의사는 오지

않았다. 킨테로는 프론트 데스크로 갔다.

"저는 칼로타 몬터레이 오닐 부인의 사촌 되는 사람인데 방금 샌프란시스코에서 왔습니다. 담당의사가 환자 방에서 만나자고 했습니다. 그녀는 정신병동에 있는데요, 몇 호실입니까?"

"성함을 말씀해주세요."

"호세 몬터레이."

"좋습니다. 5층으로 가세요. 운에 맡기세요. 의사와 동행하지 않으면 안으로 들어갈 수 없을 겁니다."

킨테로는 엘리베이터를 타고 5층으로 갔다. 복도 끝에 철문이 있었다. 철문에는 창살이 달린 작은 문이 있었다. 그는 저것이라고 짐작했다. 그 문으로 가서 초인종을 눌렀다. 몇 초 후에, 다시 눌렀다. 창문에 사람 얼굴이 나타났다.

"무슨 일이시오?"

"어머니 보러 왔습니다."

"방문 시간 지난 것 모르시나요?"

"압니다. 비행기가 방금 도착했습니다. 저는 샌프란시스코에 살고 있습니다. 제겐 시간이 이틀밖에 없습니다. 다시 돌아가야 합니다."

"좋아요, 들어오세요." 그 여인은 문을 열어주었다. 그는 안으로 들어갔다. 안에는 철문이 또 하나 있었다. 창살문도 달려 있었다.

"어머니 이름은 무엇이요?"

"칼로타 몬터레이 오닐."

"환자 저기 있어요. 들어와요. 시간은 짧아요."

"감사합니다."

킨테로는 눈물을 흘렸다. 그는 돌아서서 눈물을 닦았다. 숨을 깊이 들이켰다.

병원 특유의 약 냄새가 났다. 출입문을 노크했다. "들어와요." 여자 목소리였다. 오닐 부인은 아니었다. 킨테로는 안으로 걸어 들어갔다. 방 안은 캄캄했다. 두 침대 사이에 놓인 테이블에 등불이 하나 있었다. 문 가까이 침대에 늙은 부인이 앉아 있었다. 얼굴에는 헝클어진 머리카락이 어수선하게 흘러내리고 있었다. 킨테로는 오닐 부인을 쳐다보기가 두려웠다. 그러나 결국 보게 되었다. 부인은 등을 돌리고 있었다.

"손님 왔어요." 함께 있는 여인이 말했다.

"나에게 올 손님 없어요." 오닐 부인은 대답했다. "나 좀 괴롭히지 말아요. 나는 수녀원에서 자랐어요. 당신은 아니죠? 그래서 당신 태도가 나빠."

"좌우지간에 당신한테 손님 왔어요. 저기 서 있어요. 보세요."

"그 사람 손이 예쁜가?" 오닐 부인은 물었다.

"그래요." 늙은 여자는 킨테로를 보지 않고 대답했다.

"진, 당신이유?"

"아니요, 호세입니다."

오닐 부인은 고개를 돌리고 킨테로를 보았다.

"진, 진, 당신이구려."

오닐 부인은 훌쩍훌쩍 울기 시작했다. 부인은 그에게 뛰어갔다.

"나를 어떻게 발견했나요? 대답 안 해도 좋아요. 상관없어요. 중요한 건 당신이 왔다는 사실이에요." 오닐 부인은 두 팔로 킨테로의 목을 감고, 얼굴에 마구 키스를 퍼부었다. "당신은 나를 돌보려고 왔네요."

부인의 얼굴은 1년 사이에 완전히 주름투성이가 되었다. 킨테로는 부인에게 다가가서 말했다. "오닐 부인, 나, 호세입니다. 나 기억나세요? 우리 함께 점심 먹었지요, 저에게 오닐 작품 연출도 시키시고……."

부인은 손등으로 흐르는 눈물을 닦았다. 부인의 손은 더러웠다. 손톱이 부스러 졌다. 다림질 안 된 옷은 누더기 같았다. 옷에는 음식 흘린 자국이 여기저기 나 있 었다.

"당신을 보니 기뻐요." 부인은 킨테로 손을 잡고 말했다.

"내일 모레 다시 올게요. 호텔의 단골 미용사를 데려올게요."

"내 친구와 함께 차를 마시러 갈 수도 있겠네."

"누구요?"

"잉그리드 버그만(Ingrid Bergamn)."

킨테로가 병원 밖으로 나왔을 때, 그는 육체적으로나 정신적으로 완전히 탈진 상태였다. 질주하는 자동차 헤드라이트를 받으며 한동안 우두커니 넋을 잃고 길 에 서 있었다. 그날 밤에 그가 할 수 있는 일은 아무것도 없었다. 다음 날 아침까 지 기다리지 않으면 안 되었다. 칼턴 하우스의 미용사에게 전화를 걸어 오닐 부인 의 머리 손질 부탁을 했다. 미용사는 좋다고 답변했다. 그는 제인 루빈에게 전화 를 걸어 옷을 장만하도록 했다. 그리고 더 쾌적한 병원으로 옮길 준비를 하라고 말했다. 배우 잉그리드 버그만에게도 전화를 걸어 사정 얘기를 했다.

다음 날 8시 반, 미용사가 사정이 생겨 못 간다는 연락이 왔다. 킨테로는 가위 와 빗을 몰래 안주머니에 넣었다. 그리고 얇은 벨벳 리본을 반 야드 샀다. 꽃이 수 놓인 검은색 리본이었다. 킨테로는 병원으로 가서 오닐 부인의 머리를 빗질해주 었다. 머리를 예쁘게 만지고 리본을 매달았다. 며칠 지난 후, 잉그리드 버그만은 옷 상자를 두 개 들고 오닐 부인을 위문하러 캄캄한 병실로 들어섰다. 오닐의 무 대를 빛냈던 명배우 잉그리드는 칼로타를 껴안고 하염없이 눈물만 흘렸다. 잉그 리드는 부인의 파리한 손을 꼭 잡았다. 오닐이 깨알 같은 글씨로 여섯 번이나 쓰

고 또 고쳐 쓴 〈상복이 어울리는 엘렉트라〉 원고를 확대경으로 보면서 아무 말 없이 여섯 번이나 꼬박꼬박 타자를 쳤던 바로 그 고귀한 손이었다.

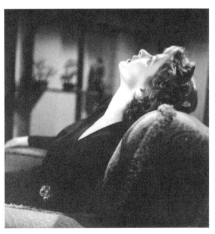

잉그리드 버그만

스탠리 코프먼(Stanley Kauffmann)은 평론집 『연극 속의 인간들』에 1971년 6월 12일에 쓴 〈밤으로의 긴 여로〉(아빈 브라운 연출) 평을 수록했다. 이 가운데서 그는 메리 역의 배우 제럴딘 피츠제럴드의 연기를 격찬하고 있다.

이 무대에서 그녀는 너무나 사랑스럽다. 거미줄 같은 웃음 속에 자신을 방어하면서도, 미로에 빠져 헤매는 슬픈 여인의 성격을 피츠제럴드는 멋지게 창조했다. 그녀의 마지막 대사인 "제임스 티론을 사랑했어요. 너무 행복했지요. 잠시 동안은"에서 피츠제럴드는 마지막 세 마디(for a time)을 발성하기 전에 잠시 멈춘다. 마지막 대사의 여운을 살린 이 연기는 감동적이었다.

피츠제럴드의 메리는 칼로타 자신이었다. 명배우들은 모두 메리 역을 하면서 칼로타의 성격을 연구했다. 오닐이 메리 속에 칼로타를 반영했기 때문이다.

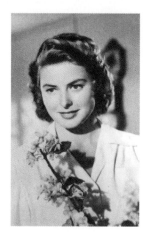

잉그리드 버그만

18
유진 오닐과 잉그리드 버그만 : 〈보다 더 장엄한 저택〉

잉그리드 버그만이 톨스토이 소설을 원작으로 하는 연극 〈안나 카레니나〉 파리 공연 출연 계약서에 막 서명하려고 펜을 들었을 때, 연출가 호세 킨테로가 들이닥쳤다. 그는 잉그리드에게 유진 오닐의 작품 〈보다 더 장엄한 저택〉 미국 공연에 출연해달라고 요청했다. 잉그리드는 잠시 펜을 놓았다. 안나 카레니나 역은 그녀가 오랫동안 소망하던 배역이었다. 그리고 이 역할은 평소 제작자 데이비드 셀즈닉이 갈망하고 실현하고 싶었던 일이었다.

그러나 호세 킨테로의 눈빛은 달랐다. 그는 필사적으로 매달렸다. 킨테로는 잉그리드를 잡기 위해 만사 제치고 대서양을 건너왔다. "잉그리드, 25년 전 내 제안을 거절했었지. 이제 기회는 왔어. 해야 돼!" 잉그리드는 오닐이 살아서 이렇게 속삭이는 착각에 빠졌다.

1941년 8월 4일 잉그리드 버그만이 샌프란시스코 카란 극장에서 〈안나 크리스티〉 공연 무대에 섰을 때, 유진 오닐을 만난 적이 있다. 공연이 끝났을 때, 칼로타로부터 잉그리드를 만나고 싶다는 전갈이 왔다. 잉그리드가 처음 만났던 칼로타

는 검은 머리의 아름다운 여인이었다. 오닐이 극장에 오고 싶은데 몸이 아파서 여의치 않아 다음 일요일 점심식사를 집에서 함께 하고 싶다는 이야기였다. 초대받은 날, 오닐이 보낸 자동차가 잉그리드의 호텔에서 기다리고 있었다.

오닐의 집은 해안가에 있었다. 홀에서 잉그리드가 기다리고 있는데, 길게 뻗은 거대한 층계 위에 오닐의 모습이 나타났다. 그의 모습은 너무나 충격적이었다. 날카롭게 빛나는 눈은 깊은 우수에 젖어 있었다. 얼굴이 아름다웠다. 몸은 여위고 날씬했다. 키는 컸다. 층계를 내려와서 그는 〈안나 크리스티〉 무대 연기가 너무 좋았다는 말을 계속 듣고 있다고 했다. 2층, 자신의 서재로 가서 아홉 편의 사이클극을 어떻게 쓰고 있는지 보겠느냐고 물었다. 잉그리드는 그를 따라 층계를 오르고 서재로 들어섰다. 그곳은 작가가 혈투를 벌이고 있는 격전장이었다. 책상 주변에는 방대한 양의 자료와 책들이 흩어져 있었다. 잉그리드는 고개가 수그러졌다. 오닐은 미국에 이민 온 아일랜드 가족 150년간의 역사를 쓰고 있다고 말했다. 그는 쓰고 있는 원고를 보여주었다. 글씨가 너무 작아서 잉그리드의 맑은 눈으로도 읽기 힘들 정도였다. 오닐은 이 작품 전체를 공연하기 위해서 극단을 조직한다고 말했다. 그는 잉그리드에게 극단에 참여해달라고 부탁했다. 잉그리드는 이 극단이 얼마 동안 활동할 예정이냐고 물었다. 오닐은 4년간이라고 말했다. 잉그리드는 자신이 제작자 셀즈닉 회사에 전속 계약된 몸이라서 불가능하다고 말했다.

잉그리드는 킨테로의 면전에서 순식간에 25년 전의 일을 회상했다. 그 후 오랫동안 잉그리드는 오닐을 만나지 못했다. 세월이 지난 후, 칼로타는 잉그리드를 만났을 때, 오닐이 파킨슨 병 때문에 아홉 편의 사이클극을 완성하지 못했다고 말했다. 1948년 오닐은 보스턴 호텔에서 집필 중인 원고를 "마치 아이들을 태워 죽이는" 것처럼 폐기했는데, 오닐은 〈보다 더 장엄한 저택〉 원고만은 애착을 느낀 때문인지 예일대학교에 보관하고도 그 사실을 까맣게 잊고 있었다. 이 원고는 오닐

유진 오닐 : 빛과 사랑의 여로

사망 5년 후, 1958년에 발견되었다. 미완성으로 원고가 마무리된 것은 1938년이 었다. 사이클극 전체의 내용은 물질적 탐욕이 국민적 광증과 파멸을 유발하게 되고, 미국이 정신적 공황에 빠져든다는 것이었다. 이 가운데서도 〈보다 더 장엄한 저택〉은 이상주의와 물질주의의 갈등과 투쟁, 가족 간의 애증 관계, 인간의 소유욕, 죽음에 대한 동경, 환상과 현실, 상실된 인생의 가치와 도덕의 타락 등의 주제가 하퍼드 가문을 통해 전달되고 있다. 표면적으로는 하퍼드-멜로디 집안이지만 바탕에는 오닐 가족이 도사리고 있다. 무대 공간인 데버러의 정원 별저(別邸)만 하더라도 옛날 오닐의 집에서 어머니 엘라가 모르핀 주사를 맞기 위해 찾던 '가제보(gazebo)'를 연상케 했다. 오닐은 어머니가 아편을 하고 망각의 환락으로 빠져드는 광경을 잊을 수 없었고, 자신을 배신한 어머니를 용서하지도 않았다. 상처받고, 버림받고, 외톨이가 된 고통은 오닐이나 작중인물 사이먼이나 마찬가지였다. 양키들의 왕국에 이민 온 아일랜드 주민들의 생활도 오닐과 사이먼 가족들이 겪은 공통의 체험이었다.

잉그리드 버그만은 이 작품에 출연하기 위해서 로스엔젤레스와 뉴욕에서 6개월간 머물게 되었다. 잉그리드는 16년 만에 미국 땅을 밟고 흥분 상태였다. 연습 기간 동안 잉그리드는 킨테로와 잘 협력하면서도 때로는 극심하게 충돌했다. 잉그리드가 숲 속에서 아들을 만나는 첫 장면의 경우는 심하게 부딪친 대목이다. 연출가 호세 킨테로는 말했다. "무대로 뛰어나가서 갑자기 멈춰 서야 해요. 꼼짝 않고 서 있어야 합니다."

잉그리드는 다른 주장을 했다. "나는 아들을 오랫동안 못 본 어머니예요. 어머니는 외진 숲 속 버려진 오두막에서 아들을 만나지요. 어머니는 두려움과 망설임으로 벌벌 기고 있어요. 그런데 그다음 동작을 어떻게 하라고요?"

킨테로는 말했다. "서 있다가 무대 앞 풋라이트 있는 곳까지 가서 층계에 앉는

겁니다."

잉그리드는 말했다. "뛰어가서 꼼짝 않고 서 있다가 객석 앞까지 걸어가서 앉아 있으라고요?"

킨테로는 짜증 섞인 어투로 말했다. "그렇게 하세요!"

잉그리드는 언성을 높였다. "관객은 내 심장이 쿵쿵 뛰는 소리 다 듣겠네요. 그렇게는 못 해요. 뛰어서 들어오는 건 좋아요. 그런데 무대 앞까지 나가는 것은 관객과의 거리가 너무 가까워서 나는 겁먹어요. 관객이 겁나죠. 관객들이 나에 관해서 뒷말하는 소리 다 들리니 말입니다."

킨테로는 불만스럽지만 한 걸음 뒤로 물러나서 정중하게 타진했다. "그러면 어떻게 하면 좋습니까?"

그래서 잉그리드는 상냥하게 대답했다. "잠시 오두막에 앉아서 숨을 조절하면 심장도 가라앉아요. 그런 다음 독백을 하면서 무대 앞으로 걸어갑니다. 그리고 관객 앞에 앉는 거죠."

호세 킨테로는 빈틈없는 놀라운 연출가였다. 잉그리드와 호세는 때로 의견 차이는 있었지만 킨테로는 쉽게 타협하고 협조해나갔다. 첫 장면의 경우 잉그리드는 결국 연출가의 뜻을 따르기로 했다. 첫날, 첫 무대, 첫발을 내딛기 위해 무대 옆 커튼 날개 뒤에 몸을 숨기고 잉그리드가 떨고 있을 때, 호세 킨테로는 그녀의 손을 꼭 잡고 무대 쪽으로 밀어내면서 말했다. "그분을 위해 나가세요!" 그분이란 유진 오닐이었다. 잉그리드 버그만은 무대 중앙으로 쏜살같이 뛰어나갔다. 바로 그 순간, 잉그리드는 킨테로의 연출이 옳았다는 것을 직감했다. 넓은 무대로 향해 뛰어가다가 갑자기 섰다. 꼼짝 않고 서 있을 때, 바로 그 순간 무거운 침묵 속에서 관객들도 숨 죽이고 있었지만, 곧 박수, 박수, 박수갈채의 폭발이었다. 잉그리드는 그 자리에서 돌이 되었다. 귀만 열고 멍하니 서 있었다. 박수 소리는 끝날 줄

몰랐다. 고통과 절망, 〈스트롬볼리〉의 눈물, 로스앤젤레스의 흘러간 세월이 파도처럼 밀려와서 잉그리드를 삼키고 있었다. 잉그리드는 속으로 외치고 있었다. "울면 안 돼! 울어서는 안 돼! 분장이 지워져, 울어서는 안 돼……." 잉그리드는 간신히 눈물을 삼키고 있었다. 그런데 큰일났다. 대사가 한마디도 기억나지 않았기 때문이다. 머리가 텅 비었다. 무대 옆에서 조연출이 위기를 느끼고 도움말을 주었지만 잉그리드는 전혀 듣지 못했다. 드디어 무대감독의 굵은 목소리가 잉그리드 귓전에 첫 대사를 내던졌다. 그 소리를 듣고 깜짝 놀란 잉그리드는 제정신으로 돌아와 대사를 멜로디처럼 읊조리기 시작했다.

〈스트롬볼리〉는 잉그리드의 가슴을 찌르는 영화다. 1945년 가을 잉그리드가 이탈리아 영화감독 로베르토 로셀리니의 영화 〈무방비도시〉를 본 것이 발단이었다. 잉그리드는 이탈리안 리얼리즘이 창출한 걸작 영화를 보고 깊은 감동을 받았다. 1948년, 잉그리드는 뉴욕에서 다시금 로셀리니의 영화 〈전쟁의 불길 너머에〉를 보게 된다. 그 영화에 심취된 잉그리드는 로셀리니에게 애착을 갖게 되었다. 그래서 잉그리드는 로셀리니 감독에게 그의 영화에 출연하고 싶다는 편지를 썼다. 미국 대스타의 편지를 받고 로셀리니 감독은 "당신과 영화를 만드는 것이 나의 꿈입니다"라는 전보를 즉시 보냈다. 그래서 시작된 영화가 〈스트롬볼리〉였다. 이 영화를 계기로 잉그리드는 로셀리니와 사랑에 빠졌다. 그녀는 결국 남편과 아이들을 놔둔 채 미국을 떠나 로마로 향해 로셀리니 곁으로 갔다. 두 사람은 결혼하고, 잉그리드는 1950년 로셀리니의 아들 로베르티노를 낳았다. 이 일이 세계적인 스캔들이 되고 잉그리드는 미국민과 영화계의 반감을 사서 〈스트롬볼리〉는 미국 일부 지역에서 상영금지되고 수난을 겪다가 소송에 휘말리게 되었다. 이후, 잉그리드는 오랫동안 미국 땅을 밟지 못하는 극심한 시련과 고통을 겪게 되었다.

〈보다 더 장엄한 저택〉 공연을 보고 『뉴욕 타임스』의 평론가 클라이브 반즈는

"브로드웨이 무대에 돌아온 잉그리드 버그만은 너무나 아름답기에 배우 자신이 하나의 예술품이 되었다"라는 찬사를 보냈다. 평론가 리처드 길먼은 "오닐의 마지막 커튼콜"이라는 제목의 글에서 이렇게 말했다.

> 오닐의 마지막 작품은 그의 영원한 위상을 더욱더 강조하고 있습니다. 오닐의 이 유고는 미국 독립전쟁에서 시작되어 1932년까지 계속된 미국 상인 가족의 역사와 도덕적 운명에 관한 것인데, 스웨덴에서 1962년 공연되고, 미국 예일대 도서관의 도널드 갤럽의 손을 거쳐 대본이 편집되었습니다. 〈보다 더 장엄한 저택〉이라는 제목은 올리버 웬델 홈스의 시에서 따온 것입니다. 작중인물인 세라는 사이먼 하퍼드와 결혼합니다. 사이먼은 미국의 이상주의와 물질주의 양면을 지니고 있습니다. 미국의 이 같은 양면성은 오닐이 평생 추구한 주제가 됩니다. 이런 양면성을 나타내는 두 여인이 사이먼의 아내 세라와 어머니 데버러(잉그리드 버거만)입니다. 두 여인은 사이먼을 자신의 품 안에 끌어들이기 위해 싸웁니다. 세라는 자신의 동물적 본능 때문에 지위와 안정을 위해 싸우고, 데버러는 소유로부터의 낭만적인 해방과 예술에 대한 환상적 위로를 얻기 위해 싸웁니다. 이 싸움에서 세라가 이기죠. 그러나 그 승리는 사이먼의 의존성이라는 대가를 치르게 됩니다.

평론가 로버트 브루스틴은 그의 저서 『반항의 연극』에서 유진 오닐을 심도 있게 다루면서 오닐 연극의 진가는 그의 후기 작품에서 인정된다고 말하고 있다.

> 1946년 10월 9일 미국 브로드웨이 마틴 베크 극장에서 막이 오른 〈얼음장수 오다〉 첫 번째 공연이 실패로 끝나고, 1947년 2월 20일 오하이오주 콜럼버스의 하트만 극장에서 막이 오른 〈잘못 태어난 아이를 위한 달〉 초연이 또한 실패하자 오닐은 묵살되고, 아서 밀러가 새로운 우상으로 떠오르게 되었다. 1956년 호세 킨테로가 연출한 〈얼음장수 오다〉의 재공연과 〈밤으로의 긴

유진 오닐 : 빛과 사랑의 여로

여로〉(퓰리처상, 뉴욕 극평가상, 토니상 수상. 1956.11.7) 국내 초연 무대가 브로드웨이 헬렌 헤이즈 극장에서 킨테로 연출로 막이 오르자 오닐은 갑자기 상상을 초월한 찬양을 받게 되었다. 오닐은 〈아, 광야여!〉〈시인 기질〉〈보다 더 장엄한 저택〉〈얼음장수 오다〉〈밤으로의 긴 여로〉〈잘못 태어난 아이를 위한 달〉 등 후기 작품들이 중요하고, 이 가운데서도 두 작품 〈얼음 장수 오다〉와 〈밤으로의 긴 여로〉는 위대한 예술작품이라고 할 수 있다.

브루스틴은 〈보다 더 장엄한 저택〉이 다른 작품보다 다섯 배 더 긴 작품이고, 미완성으로 끝났기 때문에 본격적인 분석을 시도하지는 못하지만, 이 작품은 사이먼 하퍼드의 분리된 실체에 관한 심리극이라 할 수 있으며, 그 분리된 두 실체를 세라와 데버러가 상징적으로 표현하고 있다고 말했다. 1988년 『보다 더 장엄한 저택』(옥스퍼드 출판사)을 원형대로 복원해서 책으로 낸 마사 길먼 바우어는 서문에서 이렇게 말한다.

이 작품은 1832년부터 1842년 동안에 걸친 미국 산업사회의 과거를 배경으로 하고 있지만, 미국 사회의 상반된 실체인 결백과 악, 기회와 탐욕의 이중성을 다루고 있는 점에서 오늘의 상황에도 적용되는 영속성을 지니고 있다. 말하자면 이 작품은 오닐이 읽고 드라마로 형상화한 미국의 역사인 것이다. 작은 도시에 살고 있는 실제 인간들과, 야심을 품고, 물질을 탐하며 남을 시기하고, 생존경쟁 싸움에 정신이 나간 사람들이 등장하는 이 드라마는 미국의 힘이면서 동시에 약점이 되는 물질주의 사회를 비판하고 있다. 오닐이 1930년대에 쓴 작품이 1980년대 미국의 현실을 반영하고 있으니 놀라운 일이다. 아들 사이먼과 그의 아내 세라, 그리고 어머니 데버러의 기이한 삼각관계 애정의 플롯은 고전적인 박력을 확보하고 있다. 세라 멜로디 하퍼드는 강하고 공격적이며 야심찬 여성이다. 오닐은 그녀에게 '귀족적이며 동시에 농녀(農女)의 성격'을 부여했다. 그녀는 개척 시대와 현대 기술사회 양면을 대

표하고 있다.

오닐은 1945년 8월 엘리자베스 서전트(Elizabeth Shepley Sergeant)와의 인터뷰에서 세라의 성격에 관해서 언급하고 있다.

그녀의 가족은 배짱이 있어요. 그 가족들은 발끈 화가 나면 건물도 불태워요. 그들은 성공을 쫓고 있지요. 그들은 성공도 하고 때로는 실패도 하죠. 그러나 절대로 쓰러지는 법은 없습니다.

그런데 문제는 데버러의 성격 설정이었다. 오닐은 데버러와 아들의 근친상간적인 사랑이라는 금단의 영역을 건드리고 있다. 사이먼은 마지막 장면에서 데버러에게 "저는 당신의 사이먼입니다. 저의 단 한 가지 소원은 세라가 살아 있다는 사실을 잊는 것입니다"라고 말한다. 데버러는 아들에게 정열적으로 말한다. "우리들 사랑은 천국의 낙원을 만들고 있다. 지옥에서라도 우리가 함께 있으면…… 우리가 다시 하나가 된다면!" 이런 관계는 오닐 자신이 어머니 엘라에게 느낀 복잡한 감정을 나타내고 있다. 데버러는 〈이상한 막간극〉의 니나 리즈의 억제력과 흡인력을 능가하는 성격의 여성이다. 데버러는 언변과 지성이 뛰어나고, 사랑과 죽음의 문제에 대해서도 대단한 혜안을 지니고 있다.

〈보다 더 장엄한 저택〉은 사이먼이 자연의 생활을 위해 거처하는 매사추세츠주 교외의 주막에서 시작된다. 100년 이상 된 식당은 낡아서 찌든 모습이다. 한때 이 주막은 역마차 정거장이어서 나그네들로 호황을 누렸다. 연작인 〈시인 기질〉의 연대에서 4년이 지났다. 1832년 10월 오후 3시. 제이미 크레건이 식탁에 앉아 있

다. 그는 52세인데 과음으로 60대쯤 되게 늙어 보인다. 아일랜드 농부의 모습이다. 키가 크고 몸은 수척하다. 머리칼은 희고, 옷은 남루하다. 얼굴 표정은 울적하다. 테이블에는 위스키 잔이 놓여 있다. 마로이와 크레건, 그리고 45세의 아일랜드 농녀 노라가 잡담을 나누고 있을 때, 임신 6개월 된 사이먼의 처 세라가 상복 차림으로 등장한다. 25세인 그녀는 아일랜드인 특유의 활기찬 거동에 용모는 아름답고, 몸매는 날씬하며, 생동감에 넘쳐 있다. 그곳에 세련된 흰 옷을 걸친 몸집이 작고 날씬한 데버러가 등장한다. 그녀는 45세이다. 4년 전의 〈시인 기질〉 장면에서 본 모습과 크게 달라진 것이 없다. 흰 머리카락이 보이지만 얼굴이 젊어 보여 활기차다.

데버러는 아들 사이먼이 오기를 기다리고 있다. 이윽고 늘씬하고 얼굴이 긴 양키 특유의 모습을 갖춘 26세의 사이먼이 나타난다. 오랜만의 모자 상봉이다. 어머니는 아들의 사업 관련 일을 묻는데, 세라가 아들의 꿈을 **빼앗아갔다고** 말하는 내용에서 세라를 질투하는 내심이 드러난다. 데버러는 사이먼이 부친처럼 사업가가 되긴 했지만, 시인의 꿈을 잃게 되었다고 말한다. 사이먼은 사업가로서의 성공은 세라를 위한 것이지, 자신의 희망은 여전히 자연 속에서 낙원의 꿈을 키우며 유토피아 책을 쓰는 일이라고 말한다. 그 말을 듣고 데버러는 사이먼을 얼싸안는다. 사이먼은 세라와의 생활이 만족스럽다고 말하면서 자리를 뜬다. 데버러는 그의 뒷모습을 보면서 "세라 품에서 모든 것을 잃을 것이다"라고 말한다. 이 말을 세라가 엿들었다. 세라는 자신이 사이먼의 꿈을 빼앗은 것이 아니며, 사이먼이 원한다면 자신은 통나무집에서 거지가 되어도 좋다고 말한다.

4년이 지난 1836년 6월, 달밤이다. 데버러 하퍼드의 집이다. 데버러의 아들인 29세의 조엘이 변호사와 함께 부친 헨리 사후 문제를 의논하러 왔다. 조엘은 키가 크고 여윈 몸매에 자세가 약간 꾸부정한, 창백한 얼굴의 미남이다. 성실하지

〈보다 더 장엄한 저택〉

만 자신감이 부족하고, 야심이 없다. 청교도적인 기질을 지니고 있는 그는 지금 충격을 받고 화가 나 있다. 헨리가 운영하던 회사는 파산 직전이고, 헨리는 사이먼을 사장으로 영입할 것을 유언으로 남겼기 때문이다. 데버러는 남편의 유언에 동의했다.

사이먼은 부를 축적하고 권력을 잡기 위해 사업에 열중하고 있다. 그래서 이상향에 관한 글을 쓰지 못하고 원고를 태워버린다. 사이먼을 만나러 조엘과 데버러가 찾아온다. 데버러는 세라에게 남편의 유언대로 자신의 저택을 세라에게 양도하고 자신도 가족들과 함께 살고 싶다는 희망을 전달한다. 세라는 기쁜 마음으로 이 제안을 받아들인다. 사이먼은 자신이 부친 회사의 사장이 되는 것을 거부한다. 그는 부친의 회사를 자신의 회사에 합병시키자고 제안하면서 데버러의 동의를 구한다.

4년 후 1840년. 사이먼 하퍼드 회사의 사장실. 35세의 사이먼이 사장실에 있다. 그는 망해가는 회사의 사업을 확충하고 진흥시키는 일에 성공했다. 세라와 데버러는 사이가 좋아졌다. 사이먼은 세라에게 그녀의 생명력과 소유욕이 회사를 위해 필요하다고 말한다. 세라는 그와 파트너가 되어 회사를 운영하겠다고 다짐한다. 사이먼은 한동안 잃었던 세라의 사랑을 되찾은 것을 기뻐하며 어머니와의 관계도 복원하려고 애쓴다. 사이먼은 데버러에게 자신은 사업에 성공했지만 자기완성을 이루지 못했으며, 여전히 고독하다고 실토했다. 이 때문에 그는 퇴근길에 어머니를 만나서 정신력을 보강하고, 옛 모자 관계를 회복해야 된다고 말한다. 이 말 때문에 세라와 데버러의 불화와 대립이 심화된다. 사이먼은 두 여인에게 아내와 어머니로 돌아갈 것을 부탁한다. 두 여인은 약속하면서도 속으로는 질투심으로 날카롭게 대립하고 있다.

데버러의 정원, 달밤이다. 데버러는 신경쇠약에 걸려 졸도 직전이다. 그녀는 사이먼을 기다리고 있다. 흰 옷을 입고 머리는 단정하게 손질되어 요염한 18세기 귀부인을 연상케 한다. 그녀는 세라를 미워하고 있다. 그녀는 사이먼과 단둘이 살아가는 행복한 생활을 꿈꾸고 있다. 그런데 세라를 미워하면서도 때로는 세라가 아들과 행복하게 살아갔으면 좋겠다는 생각도 하게 된다. 데버러가 몽상에 빠져 있을 때, 세라가 지친 모습으로 나타나서 사이먼은 오지 않는다고 말한다. 데버러의 소망은 무산되었다. 사이먼을 차지하기 위한 싸움에서 데버러는 패배했다고 생각한다. 결국 데버러는 여자끼리 서로 믿고 잘 해나가자고 약속한다. 두 여인은 사이먼을 '우리들의' 아들로서, 남편으로서, 연인으로서 함께 지켜나가자고 다짐한다. 세라는 자신이 승리했다고 생각한다. 이들의 내심을 파악한 사이먼은 자신의 정신적 분열을 해결하기 위해서는 어머니와 아내 둘 중 한 사람을 선택해야 한다고 결심한다. 사이먼은 데버러에게 둘이서 멀리 떠나자고 간청한다. 사이먼은 데버러의 여름 별저로 자신을 데려가달라고 요청한다. 데버러가 그의 말을 승낙하며 데리고 가려는 순간에 기적적으로 세라가 나타났다. 사이먼은 제정신이 아니다. 세라는 흐릿해진 사이먼의 정신을 깨우려고 안간힘을 쓴다. 그는 꿈속에서 현실감각을 잃고 있다. 세라는 데버러 앞에 엎드려서 패배를 인정한다고 말하면서 용서를 빈다. 사이먼을 구하기 위해서 세라는 전 재산을 데버러에게 바치고, 사이먼의 안녕을 기원하며, 자신은 자녀와 함께 농장에 가서 살겠다고 말한다. 데버러는 이 말을 듣고, 사이먼을 떼어놓으면서 말한다.

사이먼 : (간절하게) 어머니! 서두르세요! 세라가 와요!
세라 : (놀라서) 사이먼!
데버러 : (그의 몸에서 손을 급히 떼면서) 안 돼! 나 혼자 간다!

사이먼 : (절망적으로 어머니 손을 잡으면서) 어머니!

데버러 : (손을 떼면서, 우쭐되고 오만하게) 혼자 간다고 말했다! 언제나 하던
　　　 것처럼.(4막 2장, 『오닐 전집』, 1988)

　세라는 데버러가 모든 것을 단념하자, 그녀에 대한 존경심으로 무릎을 꿇고 데
버러에게 감사의 마음을 전한다. 세라는 자신의 탐욕 때문에 사이먼이 시인 정신
을 잃었다고 말하면서, 앞으로는 사이먼이 소년의 순수한 마음으로 돌아가서 통
나무집에서 시를 쓰고 유토피아 글을 쓸 수 있도록 헌신하겠다고 맹세한다. 데버
러는 이 말을 듣고, 이들의 행복을 기원하며 홀로 사라진다. 세라는 의식을 잃은
사이먼을 깨워서 일으켜 세운다. 사이먼은 세라를 보고 '어머니'라고 부른다. 세
라는 "그래요, 나는 당신의 어머니, 당신의 평화, 당신의 행복, 당신이 필요한 모
든 것입니다"라고 응답한다.

　두 여인은 자기희생과 헌신의 길을 선택했다. 세라는 어머니요, 아내요, 애인이
었다. 그녀는 칼로타를 방불케 한다. 사이먼은 누구인가. 애증의 갈림길에서 고독
감에 시달리는 오닐을 연상케 한다. 하퍼드 집은 오닐 집이요, 제임스는 사이먼의
아버지 헨리이다. 〈밤으로의 긴 여로〉의 메리 티론은 여기서 데버러이다. 메리는
2층에서 마약을 복용하고, 데버러는 정원 별저에서 환각 상태에 빠져 있다. 메리
처럼 데버러도 소외되어 유폐되어 있다. 두 작품 모두 끝날 때가 되면 두 여인은
망각 상태에서 가족들의 설득과 호소를 더 이상 들을 수 없다. 아들의 소리에도
이들은 무감각하고 현실로 다시 돌아올 수 없다.

　26세인 사이먼은 〈밤으로의 긴 여로〉에서 23세인 에드먼드의 육체적 속성을
지니고 있다. 키가 크고, 얼굴은 길고, 민감한 입과 갈색 머리에 갈색 눈. 사이먼
은 병약하다. 에드먼드는 폐결핵이다. 에드먼드처럼 사이먼도 어머니와 사랑과

미움의 관계를 맺고 있다. 사이먼은 에드먼드처럼 어머니의 애정에 매달려 있다. 그는 데버러에게 세라를 독살하고 영원히 어머니와 함께 살고 싶다고 말한다. 그러나 때로는 에드먼드처럼 어머니의 비정상적인 냉담한 행동을 혐오하기도 한다. 사이먼은 어머니의 이상주의와 환상주의를 닮고 있고, 아버지의 탐욕과 사업적 수완, 그리고 자유정신을 이어받고 있다. 사이먼의 성격에는 시인 기질과 물질주의가 공존하고 있는 것이다.

세라는 〈느릅나무 밑의 욕망〉에 등장하는 애비의 속성을 지니고 있다. 풍만하고 단단한 가슴, 날씬한 허리, 딱 벌어진 엉덩이, 관능적인 입술, 검은 머리칼, 푸른 눈, 무거운 턱 등이 그것이다. 세라는 자신의 성적 매력을 과시하고 이용한다. 남성을 유인하기 위해 사랑을 하고, 가족을 형성한다. 물불 안 가리는 탐욕, 무자비한 성격은 세라가 〈느릅나무 밑의 욕망〉 캐벗을 닮았다. 두 여인 데버러와 세라는 마지막에 똑같이 탐욕과 욕망에서 끝장나지만, 데버러는 희생 속에 자신을 챙기고, 세라는 '기적' 같은 은혜를 깨닫게 된다. 그 '기적'은 무엇인가.

〈보다 더 장엄한 저택〉은 미국에 이민 온 아일랜드 가족 멜로디 집안의 연대기이다. 〈시인 기질〉 마지막 장면에서 콘 멜로디는 그의 딸 세라가 사이먼 하퍼드와 결혼 후 부자가 되는 앞날을 점치고 있었다. 그의 예측은 적중했다. 세라의 억척스러운 사업상 추진력은 남편 사이먼의 시인 기질을 박탈했지만 회사 일은 성공했다. 세라는 모든 일에 있어서 사이먼과 데버러 두 사람 사이에서 끊임없는 충돌과 갈등을 겪고 있지만 용의주도하게 곤경을 헤쳐나가고 있다. 세라 아버지가 백인으로부터 패배당한 일은 다음 세대 '세라의 복수'로 반전되었다. 세라는 도전과 공격으로 주변을 제압해나갔다. 그러나 세라는 작품 〈보다 장엄한 저택〉 후반부에서 그동안의 행동을 후회하고 속죄하는 심정으로 사리사욕이 없는 삶을 이어가려고 변신의 노력을 다한다. '기적'은 여기서 왔다.

〈보다 더 장엄한 저택〉은 〈시인 기질〉 보다도 더 큰 성공을 거두었다. 이 작품은 하퍼드 가문의 이야기를 통해 물욕으로 인간의 순수성을 잃고 광기에 넘쳐 타락하는 미국 사회를 상징적으로 더 잘 표현하고 있었기 때문이다. 조엘 피프스터(Joel Pfister)는 그의 저서 『심층적 무대』(1995)에서 〈시인 기질〉과 〈보다 더 장엄한 저택〉은 "가족에 미친 자본주의의 악영향에 관한 혹독한 비평"이라고 말하고 있는데 적절하고도 의미심장한 발언이라 할 수 있다. 〈보다 더 장엄한 저택〉이라는 제목은 자연의 생명력을 회복하기 위해서는 "정신의 장엄한 저택"을 세워야 한다는 의미가 된다. 이는 시인 올리버 웬델 홈스의 이상주의 회귀론을 전용한 것인데, 오닐은 시인 기질의 쇠퇴가 몰고 오는 인간의 분열과 시대적 혼란을 경고하고 있다.

이 작품은 사이먼 하퍼드의 분열된 분신에 관한 심층심리 드라마라고 해석되는데, 그 분열의 양상은 어머니 데버러와 아내 세라 두 여인의 성격으로 해명된다. 〈이상한 막간극〉의 어머니, 아내, 연인의 삼각관계는 여성의 개입으로 남성의 꿈이 깨지는 내용을 담은 〈빵과 버터〉〈수평선 너머로〉〈신의 모든 아이들은 날개가 있다〉〈아침식사 전〉 등의 작품과도 상통된다. 성취욕과 성공 신화를 추구하는 인생과 낭만적인 시적 전원 생활을 찬양하는 두 인생 간의 갈등과 부조화, 좌절과 패배의 드라마는 〈백만장자 마르코〉〈분수〉〈수평선 너머로〉 등에서도 볼 수 있다. 세라가 사이먼 쟁탈을 멈추고, 굴복과 순종의 뜻을 데버러에게 전하는 행동은 결국 데버러의 희생을 통해 화해와 모성 회복의 이상이 실현되는 결말로 마무리된다. 극의 끝 장면에서 벌어진 '카타르시스'의 절정은 세라를 이상적인 여인상으로 부상시켰다. 더욱이나 모성으로의 회귀는 유진 오닐과 그의 분신인 사이먼 하퍼드가 추구하는 유토피아였기에 더욱더 감회가 깊다고 말할 수 있다.

트래비스 보가드는 그의 저서 『시간의 궤적』에서 이 작품은 자전적인 작품이라

고 언급했다. 데버러의 정원은 인공적인 정원인데, 한가운데 별저 '자유의 신당'이 서 있다. "어둠과 먼지와 거미줄밖에 없는" 그 골방에서 데버러는 베르사유 궁전을 공상하면서 루이 14세 왕비가 되었다. 데버러는 어릴 적부터 사이먼에게 자유의 이상을 심어놓았다. 사이먼이 어른이 된 후에는 사이먼에게 권력을 통한 자유 쟁취의 꿈을 심어놓았다. 세라는 사이먼에게 사업을 통한 탐욕적인 부의 축적을 강요했다. 세라는 자신의 꿈이 실현되는 '보다 더 장엄한 저택'을 원했다. 어머니와 아내 두 여인은 사이먼을 휘어잡으려고 동상이몽의 줄타기를 한다. 두 여인은 뭉치지만, 내심 치열한 싸움을 하고 있다. 이로 인해 사이먼은 고립된다. 사이먼은 두 여인을 하나의 존재로 소유하려고 하지만, 그는 아무도 제대로 붙들지 못하고 있다. 오닐 작품 〈거미줄〉에서 형사는 로즈의 버려진 아이에게 말한다. "엄마는 갔다. 지금 내가 너의 엄마다." 세라가 사이먼에게 전하는 마지막 대사와 너무나 같기 때문에 우리는 오닐의 작가적 집념에 경악한다.

버지니아 플로이드의 연구(『유진 오닐 작품 연구』, 1985)에 의하면 오닐은 1935년 사이클극을 구상하면서 하퍼드 형제 네 명에 초점을 맞추었다. 1월 27일 오닐은 하퍼드와 세라의 이야기를 지속할 생각으로 〈시인 기질〉을 구상하게 되었다. 2월 25일, 오닐은 〈보다 더 장엄한 저택〉의 개요를 작성하기 시작했다. 이 원고는 두 달 후에 끝났다. 1939년 9월 그는 4막극 내용과 에필로그 초고를 끝내면서 "많은 수정과 재집필이 필요하다"는 말을 적어두었다. 1939년 1월 원고 타자를 끝냈다. 이듬해, 11월, 작품 수정을 했지만, 최종 원고는 완성하지 않았다.

오닐은 1944년 사이클극 일부를 폐기했지만, 1942년 수정한 〈시인 기질〉은 살아남았다. 〈보다 더 장엄한 저택〉 원고도 불타 없어졌지만, 타자 원고가 남았다. 그 원고에 오닐은 "미완성 원고. 이 원고는 나의 사망 후, 폐기하도록. 유진 오닐"이라고 당부해두었다. 타자 원고는 1951년 오닐 부부가 마블헤드에서 보스턴으로

이사 갔을 때, 우연히 박스에 담겨 예일대학교 오닐 자료관으로 송부되었다. 1957년, 오닐 사망 후 4년, 오닐 부인은 스톡홀름 왕립극장 단장인 칼 레그나 기에로우(Karl Ragnar Gierow)에게 스웨덴 공연을 위해 작품을 축소해도 좋다는 허가를 주었다. 기에로우는 5년간 작품 번역을 하고, 길이를 반으로 줄이는 작업을 했다. 그는 제1막 제1장과 에필로그를 생략했다. 이 장면은 〈보다 더 장엄한 저택〉을 이전의 사이클극과 연결시키는 기능을 하고 있다. 1962년 11월 9일, 4시간 계속된 세계 초연 무대가 스톡홀름에서 막이 올랐다. 이 공연의 반응은 아주 좋았다.

도널드 갤럽(Donald Gallup)이 스웨덴 대본을 사용해서 희곡집 발행을 위한 영어판 대본을 준비했다. 칼로타는 킨테로에게 미국 공연을 위한 연출 대본 작성을 허락했다. 킨테로는 자신만의 생략, 첫 장면 복구 등의 작업을 했다. 대본 길이를 세 시간으로 줄였다. 이 공연은 1967년 9월 12일, 로스앤젤레스 애먼슨 극장(Ahmanson Theatre)에서 막이 오르고, 이어서 10월 31일 뉴욕 브로드허스트 극장(Broadhurs Theatre)에서 재공연되었다(142회 공연). 연출은 호세 킨테로였다. 세라 역에는 콜린 듀허스트, 사이먼 역에는 아서 힐(Arthur Hill), 데버러 역에는 잉그리드 버그만이었다. 평론가 월터 커(Walter Kerr)는 버그만과 듀허스트의 연기를 격찬했다.

잉그리드 버그만은 뉴욕에서 칼로타를 만나 연극 보러 오시라고 말했지만 칼로타는 입을 옷도 없고, 눈도 잘 보이지 않아 외출을 하지 않는다고 말했다. 눈이 나빠진 것은 사실이었다. 칼로타는 오닐 원고 타자 때문에 시력이 극도로 약해졌다. 잉그리드는 칼로타에게 꽃다발과 선물을 보내면서 위로하고 격려했다. 칼로타가 외출할 때 입고 나갈 의상도 선물하고, 때로는 만나서 함께 차도 마셨다. 그럴 때 칼로타는 말했다. "저는 여성을 싫어합니다. 그런데 잉그리드, 당신은 좋아요." 칼

로타는 잉그리드에게 젊은 시절의 사진을 주었다. 오닐이 보낸 편지도 보여주었다. 편지는 칼로타에게 용서를 비는 내용으로 가득 차 있었다. 그러던 어느 날, 칼로타로부터 연락이 왔다. 연극 보러 극장에 온다는 것이다. 부인이 타고 올 자동차를 보내고, 극장에 조용히 모실 만반의 조치를 취했다. 공연이 끝난 후, 칼로타는 분장실에 왔다. 칼로타 얼굴은 눈물로 범벅이 되어 있었다. 칼로타는 잉그리드를 보고 말했다. "눈이 나빠 당신을 잘 볼 수는 없었지만 목소리는 들었습니다. 오닐이 당신의 대사를 들었으면 얼마나 좋았을까요."

잉그리드 버그만은 무대 공연 마지막 날 가슴이 메어지는 감동에 젖었다. 첫 장면에서 울음을 삼켰던 억제력이 마지막 장면에서 무대를 벗어날 때 감정의 둑이 무너져 왈칵 눈물이 쏟아져 나왔다. 그 눈물은 오닐 작품에 대한 감격의 여진(餘震)이요, 6개월 동안 미국 무대 생활이 남긴 추억 때문이요, 과거 로셀리니를 쫓아 로마로 갈 때, 미국에서 받은 혹독한 냉대의 쓰라림이 회상되었기 때문이다. 그러나 무엇보다도 아득했던 옛날, 유진 오닐과 했던 약속을 이제야 지켰다는 후련함과 미국 무대에서 미국을 향해 무엇인가 일을 했다는 충족감 때문이었다. 잉그리드는 너무나 행복했다.

극장에서 막이 오르면 모두가 한 식구들처럼 똘똘 뭉치게 된다. 특히 공연이 성공하면 매일 흥분의 연속이다. 마지막 공연의 무대 인사가 끝나면 배우들은 분장을 지우고, 사방에 붙이고 걸어 두었던 전보와 카드와 갖가지 부적들과 선물을 치우고, 옷을 갈아입고, 친지들과 축하객들 인사를 받으면서 극장 문을 나선다. 종연의 밤은 배우들에게 허무감을 안겨준다. 그래서 샴페인을 터뜨리는 종막 파티가 이들을 기다리고 있다. 모든 사람들이 모든 사람들에게 키스를 하면서 "어디서 다시 만날까?" 속삭이며 눈물이 글썽해진다. 잉그리드 버그만은 되풀이하고 있었다. "이것이 마지막인가?" 파티가 끝난 시간인데 자동차가 오지 않았다. 그래서

차를 기다리는 동안 잉그리드는 객석에 앉아서 "극장은 얼마나 아름다운 곳인가!" 몽상하면서 천정 높이 매달린 샹들리에를 마냥 쳐다보고 있었다. 차가 안 오자 극장 매니저가 택시를 부른다고 했다. 그러나 잉그리드는 "나 가고 싶지 않아요"라고 말하면서 객석에 앉아 커튼을 하염없이 바라보았다.

1979년 11월 잉그리드는 미국 버라이어티 클럽 초청으로 할리우드를 방문하게 되었다. 장애아동 모금파티를 위한 '잉그리드 버그만 윙(Ingrid Bergman Wing)' 건립식이 워너브러더스 영화사 스테이지 9 스튜디오에서 개최되었다. 그곳은 영화 〈카사블랑카〉를 찍은 곳인데, 그 당시의 영화에 등장했던 '릭스 카페'가 그대로 보존되어 있었다. 오케스트라와 헬랜 헤이즈, 조지프 코튼, 케리 그랜트 등 명배우들이 즐비하게 기다리는 장소에 잉그리드는 문을 열고 입장했다. 그 순간 영화 주제곡 〈세월이 가면〉이 들렸다. 프랭크 시내트라의 육성 노래였다. 시내트라는 다음 날 애틀랜틱 시에서 쇼가 예정되어 있음에도 5천 킬로미터 하늘을 자가용 비행기로 날아와서 노래 한 곡조 부르고 잉그리드에게 키스한 후 다시 뉴욕을 향해 돌아갔다.

1979년 잉그리드는 무명 시절 꿈에 그리던 런던의 헤이 마키트 극장에서 〈물에 비친 달〉(N.C. 헌터 작, 패트릭 갤런드 연출)에 출연한 적이 있었다. 1982년 잉그리드가 그 극장 무대에 다시 섰을 때는 암 투병 중이었다. 잉그리드는 와병 중인데도 6개월 동안 1주일에 6일간 매주 8회 공연의 힘겨운 무대에 섰다. 병 때문에 미국 공연이 취소되었는데, 잉그리드는 이 일을 몹시 아쉬워했다. 잉그리드는 고통을 이겨내며 마지막 무대에 출연한 후 극장에서 대기하고 있는 의료진에 의해 구급차로 병원으로 실려갔다.

오닐 작품 무대에서의 명연기, 그리고 〈카사블랑카〉(1942) 〈종은 누구를 위하

여 울리나〉(1943) 〈가스등〉(1944) 〈스트롬볼리〉(1950) 〈방문〉(1963) 〈오리엔트 익스프레스 살인사건〉(1974) 등 가슴에 파고드는 명화 장면을 남기고, 1982년 8월 29일, 67회 생일날, 잉그리드 버그만은 세상을 떠났다.

보스턴 근교 포레스트힐의 유진 오닐 묘비

유진 오닐은 말했다, "나는 다시 쓰고 싶다."

1916년 이후, 오닐은 〈카디프를 향해 동쪽으로〉〈아침식사 전〉〈전투 해역〉〈머나먼 귀항〉〈포경선〉〈카리브 섬의 달〉 등의 단막극을 발표하면서 연극계에 얼굴을 내밀었다. 1920년에는 〈수평선 너머로〉를 통해 민중들의 일상적 언어를 재현하고, 미국적 소재를 다루면서, 섬세한 심리 표현으로 인물의 성격을 표출하는 새로운 기법으로 두각을 나타냈다. 오닐은 미국인들이 추구하는 물질적 풍요와 탐욕의 허상을 비판하고, 그 병폐를 규탄하며, 인간 존재의 허망을 개탄하는 주제를 다루면서 작가로서의 입지를 다져나갔다.

그가 창조해낸 중요 인물은 운명과 맞서다 좌절하고 패배하는데, 이들은 미국 뉴잉글랜드 지방 청교도의 폐쇄적 인습과 보수적인 생활에 얽매여 있는 군상들이었다. 〈느릅나무 밑의 욕망〉이나 〈상복이 어울리는 엘렉트라〉〈잘못 태어난 아이를 위한 달〉을 보면 이들 인간의 비극을 실감할 수 있다. 오닐은 〈털북숭이 원숭이〉에 관해서 말한 적이 있다. "이 극의 주제는 인간과 그 운명과의 싸움이다. 한때 신들과의 싸움이었는데, 현대에 이르러 자신과의 싸움, 자신의 과거와의 싸움,

물질적 욕망과의 싸움이 되었다." 이 말은 오닐 작품 전체를 부감(俯瞰)하는 명언이라 할 수 있다.

오닐은 미국 연극의 타성적인 감상주의적 가정극의 구습을 일소하고, 실험의 범위를 넓혀 〈위대한 신 브라운〉에서는 심층심리 표현술과 가면을 도입했고, 〈기묘한 막간극〉〈다이나모〉〈시인 기질〉 등에서는 꿈의 논리와 표현주의 기법을 사용해서 새로운 연극의 다양성과 생동감을 과시했다. 사실적 디테일을 상징적 의미로 심화시키는 그의 극작술과 상상력은 타고난 재능이었지만, 1만 권의 장서에 파묻혀서 극작가의 명작을 읽고, 니체의 초인사상과 영원회귀, 에머슨과 소로의 초월주의, 동양사상과 성서, 그리스 비극과 셰익스피어에 영향을 받으며 각고(刻苦)와 연찬(研鑽)의 결과로 이룩한 업적이라 할 수 있다. 1905년경 오닐이 집중해서 읽은 책은 버너드 쇼의 『입센주의 진수(Quintessence of Ibsenism)』였다. 가톨릭에서 이탈한 후 5년, 1907년에 프린스턴대학을 중퇴하고, 그는 니체를 탐독했다. 1926년 바렛 클라크(Barrett Clark)는 오닐을 만났을 때, 그의 호주머니에 너덜너덜한 니체의 책 『비극의 탄생』이 있었다고 말했다. 니체처럼 오닐에게 그리스 비극은 특별했다. 오닐은 말했다.

비극은 인생의 의미다. 그리고 희망이다. 가장 고귀한 것은 영원히 비극적이다. 인간은 성취할 수 없는 것을 추구할 때 자신의 패배를 예견하게 된다. 그러나 그의 '투쟁'은 그 자체가 성공이다.

니체의 초인은 그리스 비극의 주인공처럼 고뇌를 통해 정신적 완성을 성취하는 인간의 개념이었다. 오닐은 이 뜻을 명심했다. 앨런 루이스가 그의 유진 오닐 평론에서 내린 결론은 의미심장하고 적절했다.

유진 오닐에 관해서 무엇을 더 추가할 수 있는가? 그의 방대한 작품은 자유를 추구하는 온갖 다양한 요소를 망라하고 있다. 그는 그가 사랑하고 태어난 적대적인 이 세상에 대해서 아무런 해결책도 발견하지 못했다. 그는 집중적으로, 격렬하게 이 문제를 다양한 측면에서 파고들었다. 여러 가지 사상의 문제에도 도전했다. 그 결과 그는 인간에 대한 사랑을 새롭게 인식했다. 그것은 고통에서 얻어지는 사랑이며, 자신을 초월하는 사랑이었다. 그는 모든 연극의 기법을 총동원했다. 인간은 운명과 대결하기에는 허약한 존재라는 것을 그는 알았다. 인간은 이지적 심리에 갇힌 몸이 되어 우주에서 설 자리를 잃었다고 생각했다. 그래서 그는 신의 개념을 재정립하기 시작했다.

인생은 가시밭길이요, 끝없는 투쟁과 모색이라는 것을 오닐은 뼈저리게 느꼈다. 1928년의 작품, 예컨대 〈백만장자 마르코〉〈샘〉〈끝없는 세월〉〈나사로 웃었다〉 등 오닐의 실험적 작품은 영혼의 구제가 주제이다. 인간을 유린하고 학살하는 전쟁의 참화 속에서, 그는 고뇌하며 궁지에 빠져들었다. 인간에 대한 신뢰를 잃고 세상을 비관한 그는 난국을 타개하는 '몽상(pipe-dream)'의 비법을 강구했다. 그것은 꿈을 통해 희망을 갖는 자기기만의 술책이었지만, 당시, 많은 사람들은 그 길이 자유와 평화로 가는 현실적 수단이었다고 생각했다. 그것은 나치즘 등 독재 군사정권이 창궐하는 시대에 제기된 불가피한 선택이었지만, 결국 그 좁은 길은 허무로의 도피요, 정상(正常)으로부터의 이탈이었음을 부인할 수 없다. 한 가지 뚜렷한 예가 〈얼음장수 오다〉의 히키가 부르짖는 죽음의 찬가였다. 그 소리는 20세기 하늘에 메아리치고, 수많은 사람을 울렸다.

인생은…… 거짓 약속과 같다. 계약도 하지 않는 부채로 인해 영원히 파산당하는 것과 같다. 희망하고, 또 희망하며, 매일 손꼽아 기다리는 평화와 행복과도 같은 것이다. 마침내 신랑 신부가 오지만, 그때 우리는 죽음과 키스하고 있는 자신을 발견한다.

에필로그 유진 오닐은 말했다. "나는 다시 쓰고 싶다."

〈수평선 너머로〉의 로버트는 원래 수평선 너머로 떠나 자유로운 인생을 개척했어야 했지만, 그러지 못하고 뉴잉글랜드 농장에서 생을 마감한다. 바다로 떠난 앤드루는 사랑하는 루스와 함께 농장에 남아 있어야 했지만, 그 일은 이루어지지 않았다. 두 형제는 인생의 목적도 사랑도 뒤바뀐 채 운명에 희생되는 모순된 삶을 살았다. 신이 정한 운명 속에서 인간은 아무리 노력해도 구제될 수 없다는 오닐의 비극적 인생관이 반영된 작품이었다. 〈느릅나무 밑의 욕망〉은 욕정과 배신으로 가정이 파탄되는 내용을 담고 있다. 부친은 아들에 등을 돌리고, 아내는 남편을 배신한다. 물질에 대한 탐욕이 인간의 눈을 멀게 하고 판단을 그르쳐서 세상은 혼란스럽다. 오닐의 자전적 가정극 〈밤으로의 긴 여로〉는 어떤가. 티론가 사람들은 오해와 자만과 아집 때문에 서로 충돌하고, 고통을 주며, 등을 돌리는 착잡한 인생을 살아간다. 이 때문에 가족들은 도덕적으로 깊은 상처를 입는다. 아버지는 대중극의 스타이다. 그러나 성장기에 겪었던 가난이 그를 물욕에 빠지게 해서 예술의 길을 잃었다. 큰 아들 제이미는 주정뱅이 부랑자가 되었다. 그는 안하무인이요, 시종여일 방탕하다. 동생 에드먼드는 폐결핵 때문에 인생을 비관한다. 제이미는 시도 때도 없이 부친에게 반항한다. 어머니 메리는 고달픈 순회공연 때문에 가정의 소속감을 잃었다. 그녀는 수녀 아니면 피아니스트를 지망했는데, 결혼으로 좌절되고, 출산의 고통으로 마약 상습자가 되었다. 이런 와중에 가장 제임스는 재산 증식에만 골몰한다. 갈등과 불화 속에서 제이미는 술로 세상을 잊고, 에드먼드는 시를 읊고 바다로 유랑한다. 모두가 현실을 등지고 자신을 기만하는 사랑과 미움의 이율배반의 삶을 살았다. 긴 여로 끝에 가족들은 뒤늦게 화해를 갈구하며 용서를 빌지만, 시간은 가고 운명적인 작별의 시간이 왔다. 비탄의 무거운 몸짓으로 티론 가족들은 밤의 어둠 속으로 뿔뿔이 사라진다.

유진은 말년에 침잠의 고뇌에서 벗어나 미국 가정의 역사를 통해 소유의 문제를

다른 대서사시 사이클극(〈소유자의 상실 이야기〉) 집필에 착수해서 〈시인 기질〉과 〈보다 더 장엄한 저택〉을 남겼다. 어떤 사회적 개혁이나 정치적 변동의 힘도 인간의 물질적 소유욕을 떨쳐버릴 수 없다는 소견을 그는 전하고 싶었기 때문이다. 이 견해는 미국 문화의 향방에 관해서 그가 평생 반발했던 내용으로서 그의 모든 작품을 관통하는 중심 주제가 된다. 아름다움, 예술, 원만한 인간관계가 광적인 물질 숭배로 인해 마멸되어 사람이 타락하고, 가정이 무너지고, 미국이 병들었기 때문에 "미국의 병, 그 뿌리를" 캐는 것이 작가로서의 책임이요 의무가 되었다.

1947년 2월 20일, 〈잘못 태어난 아이를 위한 달〉이 예상보다 일찍 오하이오주 콜럼버스에서 종연되었다. 이 공연의 실패는 오닐의 명성에 타격을 주면서 그의 시대가 막을 내리는 신호가 되었다. 1948년 오닐 부부는 매사추세츠, 마블헤드 바닷가로 이사 갔다. 그 당시 오닐 부부는 건강 때문에 어려운 고비를 넘기고 있었다. 오닐은 끊었던 술을 다시 마시고, 칼로타는 약물중독으로 제정신이 아닐 때가 많았다. 이 때문에 별거의 악순환이 계속되었다. 1950년 9월 25일에 발생한 오닐 주니어의 자살은 유진에게 큰 충격이었다. 병원 관계 일 때문에 오닐 부부는 1951년 보스턴 셰라턴 호텔로 주거를 옮겼다. 이 시기에 유진은 완전히 고립된 생활을 하면서 사이클극 등 많은 문건과 자료를 폐기 처분했다. 그리고 이듬해 유진 오닐은 세상을 떠났다.

유진 오닐의 인생은 스스로 말한 것처럼 '피와 눈물'의 역정이었다. 그의 47편의 작품이 재난, 살인, 병고, 자살, 광기, 간통 등으로 점철되어 있어서 그런지 알 수 없지만 작가의 초상도 어딘지 모르게 어둡고 침통하다. 여러 사진의 표정은 항상 침울하고, 좀처럼 웃는 얼굴을 볼 수 없다. 그와 절친했던 러셀 크라우스는 말했다.

오닐은 내가 만난 사람 가운데서 가장 매력적인 인물입니다. 나는 그를 25년간 알고 지냈습니다. 그런데 오닐을 이해한다고 말할 수 없어요. 유진의 얼굴은 '마스크'입니다. 그 뒷면에 어떤 일이 있는지 알 수 없어요.

오닐의 눈은 갈색이요 깊숙하다. 그 눈은 언제나 깊은 생각에 잠겨 있는 듯하다. 아일랜드에서 그런 사람은 '검은 아일랜드인'으로 불린다. 시인 윌리엄 버틀러 예이츠도 그랬다. 해밀턴 바소(Hamilton Basso)는 오닐의 눈을 보면 "꿈꾸는 시인의 비극적" 인상을 느낀다고 말했다. 바소는 1948년, 59세가 된 유진 오닐을 만나 그의 인생과 작품에 관한 인터뷰를 하고, 1948년에 첫 번째 기사를 썼는데, 그 글을 다시 정리해서 1976년 『뉴요커』에 전재했다. 바소는 유진에 관해서 이렇게 전했다.

오닐은 머리칼, 눈썹, 콧수염이 희끗희끗하고, 실제 나이보다 열 살은 더 먹어 보인다. 키는 180센티미터에 못 미치는 듯했다. 깡마르고, 팔다리가 길었다. 반듯한 자세로 유연하게 움직이는 모습은 그의 골격 때문이라고 칼로타는 말했다. 배우 그레고리 펙의 골격을 닮았다고 했다. 그의 몸에는 양복이 잘 맞았다고 했다. 뉴욕에 머물고 있었던 그는 최고급 재단사의 양복을 입을 수 있었다. 그의 옷은 잔잔하고 깊은 목소리와 예절 바른 거동에 잘 어울렸다. 그는 점잖고, 신중하며, 극도로 수줍은 신사였다.

오닐은 입을 열었다.

내가 부에노스아이레스 해안에 서 있던 때가 스물두 살 때였습니다. 부둣가를 떠돌아다니면서 공원 벤치에서 잠을 잤지요. 완전히 외톨박이였습니다. 나는 직장을 잃은 떠돌이 친구 한 사람을 알고 지냈습니다. 그는 나더러 금전교환소를 털자고 했어요. 나는 심사숙고한 결과 가담하지 않기로 했습니다. 땡전 한 푼 없고, 노숙하는 신세였지만, 그 짓 했다간 잡힌다고 생각했지요.

그 친구는 결국 체포되어 감옥에서 죽었어요. 거의 모든 사람들은 이처럼 아주 우발적인 일 때문에 삶의 운명을 결정합니다.

오닐은 생각보다 출세가 빨랐다. 데뷔 이후 4년 만에 〈수평선 너머로〉로 퓰리처상을 받고, 〈황제 존스〉로 극작가의 명성을 확립했다. 그러나 수입은 영국의 버너드 쇼나 제임스 매튜 배리, 미국의 로버트 셔우드나 조지 코프먼보다도 못했는데, 이유는 로열티 액수 차이였다. 〈황제 존스〉〈안나 크리스티〉〈털북숭이 원숭이〉〈느릅나무 밑의 욕망〉〈위대한 신 브라운〉〈이상한 막간극〉〈상복이 어울리는 엘렉트라〉〈아! 광야여!〉〈얼음장수 오다〉 아홉 편이 흥행에 성공한 작품이다.

최고의 흥행 기록을 세운 〈이상한 막간극〉으로 오닐이 100만 달러를 받았다고 소문이 났지만 실제로는 27만 5천 달러였다. 오닐은 수입금 대부분을 집을 사거나 짓는 데 썼다. 그만큼 집에 대한 집념이 강했다. 소속감 문제 때문이었다. 오닐은 돈 개념이 희박했다. 그는 돈을 생각하면서 작품을 쓰지 않았다. 막대한 돈을 제의하면서 영화화 제의가 들어왔을 때 그는 예술성 문제로 단번에 거절했다.

1918년, 오닐은 애그니스 볼턴과 두 번째 결혼 후 케이프코드의 옛 해안 경비초소를 집으로 삼았다. 1925년 그는 리지필드의 대저택으로 이사 갔다. 그해 그는 버뮤다의

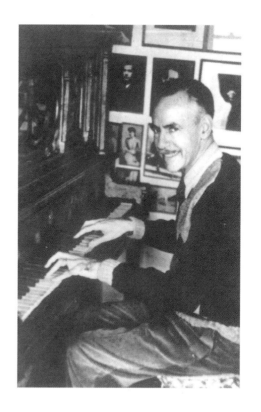

스피트헤드 별장도 구입했다. 1928년에는 칼로타와 함께 프랑스로, 다시 리비에라로 가서 살다가 프랑스 투르의 방 34개 고성을 임대했다. 이곳에서 〈상복이 어울리는 엘렉트라〉를 쓰고, 1931년 미국으로 돌아와서 롱아일랜드 노스포트서 살았다. 이후, 조지아주 시아일랜드로 가서 '카사 제노타'라는 이름의 이탈리아식 집을 지었다. 바다가 바로 옆에 있는 이 집을 오닐은 무척 좋아했다. 오닐은 이곳에서 〈끝없는 세월〉과 〈아! 광야여!〉를 썼다. 오닐은 이곳이 관광 명소가 되어 사람들이 북적거리자, 1936년 봄 집을 매각하고, 시애틀로 가서 크리스마스까지 체류하다가 캘리포니아주 댄빌의 산야 160에이커를 구입해서 '타오하우스' 저택을 지었다. 이 집에서 하루 다섯 시간에서 일곱 시간씩 창작에 열중하면서 만년의 걸작이 탄생되었다. 타자기를 싫어해서 연필로 꼼꼼하게 썼다. 너무나 글씨가 작아서 해독하기 어려운 것을 칼로타는 확대경을 사용해서 타자기에 옮겼다. 사이클극 작업은 진척이 잘되었다. 여가에는 산책과 드라이브를 했다. 오닐은 이 집이 최고로 마음에 들었다. 1939년 중반 그는 사이클극을 중단하고, 원고를 폐기했다. 사이클극을 단념한 것이 아니라 마음에 들지 않아서 일시 중단한 것이었다. 대신 〈얼음장수 오다〉를 시작해서 끝내고, 이어서 〈밤으로의 긴 여로〉를 썼다. 이즈음, 전쟁 때문에 그의 생활은 고통을 받았다. 병으로 손이 떨려 글씨를 쓸 수 없게 되어 사이클극은 영원히 무위로 끝나버렸다. 가정부도, 요리사도, 운전사도 모두 전쟁 때문에 오닐 곁을 떠났다. 칼로타는 운전을 못한다. 오닐도 손이 떨려 운전을 못 한다. 타오하우스는 고립된 섬처럼 되었다. 오닐 부부는 1941년 집을 팔고 샌프란시스코로 갔다. 1945년에 다시 뉴욕으로 나와서 오닐과 바소의 인터뷰 장소가 된 뉴욕 이스트 80번지 펜트하우스에 자리를 잡았다. 방이 여섯 개, 벽에는 오닐이 세상을 구경하면서 수집한 물건들이 장식되었다. 아파트 전체의 색조와 톤은 중국식이었다. 칼로타의 취향이 반영된

유진 오닐 : 빛과 사랑의 여로

것이었다. 오닐은 침실에 원고 쓸 탁자를 준비했다. 칼로타가 선물한 카나리아 새 '예레미야'가 그의 친구가 되었다. 오닐의 달마시안 애견이 죽은 후 얻은 것이었다. 오닐은 방대한 음반을 수집하고 있었다. 그는 베토벤, 슈베르트, 세자르 프랑크, 어빈 벌린을 좋아했다. 아파트에서 간혹 친구들과 파티를 할 때면, 벌린은 피아노를 치고, 오닐은 노래를 불렀다. 이 당시를 회고하면서 오닐은 말했다.

우리나라는 다른 나라처럼 자신의 이익만 추구하는 탐욕스러운 길을 갔습니다. 우리는 미국의 꿈을 이야기하지요. 전 세계로 향해서 미국의 꿈을 말하고 싶어 합니다. 그러나 그 꿈은 무엇입니까. 대부분의 경우 물질적인 꿈이죠? 이 때문에 미국은 대실패를 하고 있습니다.

작품이 완성되면 무대 연습이 시작됩니다. 작품은 내 품을 떠났습니다. 아무리 연출이 잘해도, 아무리 유능한 배우가 연기를 잘해도, 작품은 항상 무엇인가 잃게 됩니다. 마음속에 품었던 작품의 비전을 어느 정도 잃게 됩니다. 요즘 연기는 과거에 비해 더 좋아졌다고 말할 수 없어요. 내 작품에서 성공한 배우는 세 사람뿐입니다. 〈황제 존스〉의 찰스 길핀, 〈털북숭이 원숭이〉의 루이스 울하임, 〈느릅나무 밑의 욕망〉의 월터 휴스턴입니다. 물론 그 밖에도 좋은 배우가 있었습니다만 이들 세 배우들은 나의 뜻을 너무나 잘 반영해주었습니다.

오닐과 대화를 나누고 있는데, 부엌에서 칼로타의 찻잔 소리가 바소의 귀에 들렸다. 순식간에 따뜻한 커피 냄새가 방 안에 가득 찼다. 오닐은 스물네 살 때까지 극작가가 될 생각이 없었다고 말했다. "폐를 앓고 병상에 누워서 나 자신을 억지로라도 뚫어지게 바라보지 않았더라면, 나는 극작가가 되지 못했을 겁니다." 퓰리

처상을 네 번 타고, 노벨상까지 거머쥔 그는 질풍과 노도의 인생을 살았다. 노년에 파킨슨병으로 마비되어 통분 속에서 그는 해밀턴 바소에게 말했다. "나는 지금 무척 힘듭니다. 글을 쓸 수 없기 때문이죠. 나는 다시 쓰고 싶습니다." 그러나 이 소원은 이루어지지 않았다.

유진 오닐을 찾아서

1996년 여름 방학 때, 나는 김진식 박사, 김응태 교수 등과 함께 미국에 있는 제자 김철권(사진작가)의 안내를 받으며 유진 오닐 유적지 답사에 나섰다. 나는 대학에서 유진 오닐을 강의하고, 한국유진오닐학회 초대 회장을 맡으면서 오랫동안 유적지 탐방을 꿈꾸고 있었다. 그 소원이 드디어 이루어진 것이다. 다른 작가도 그렇지만 특히 유진 오닐의 작품은 자전적인 요소가 풍부하기 때문에 그의 연고지를 방문하는 일은 중요했다. 30년 동안의 창작 생활에서 유진은 62편의 작품을 완성했다. 이 가운데서 11편은 폐기되었다. 남은 작품 가운데 반 이상은 자전적인 작품으로 평가되고 있다.

나는 답사 계획을 세우고, 일정을 짜고, 자료 조사를 마친 다음, 동료들과 함께 1996년 7월 17일 로스앤젤레스로 향해 출발해서 8월 2일 서울로 돌아오는 여행길에 올랐다. 오닐 명작의 산실 타오하우스를 첫 탐방지로 정하고, 1996년 7월 20일 로스앤젤레스를 출발해서 해안선 1호 고속도로를 따라 북상한 후 샌프란시스코에 도착했다. 이곳에 남아 있는 유진 오닐의 집을 찾아본 다음 1박하고, 이튿날

근교 댄빌시로 갔다. 산언덕에 자리 잡은 타오하우스에 가려면 사전 예약 후 국가 유적지 관광용 차량을 타야 했다.

전원도시 댄빌은 한 폭의 그림이었다. 평화롭고, 아름답고, 눈부신 햇살 속에 마을은 꿈꾸듯 잠들어 있었다. 찻집, 갤러리, 형형각색의 아담한 주택들, 꽃밭 같은 골목길. 꿈속을 유영하는 듯 오가는 사람들……. 이 모든 것을 바라보면서 차를 타고 굽이굽이 돌아 언덕을 오르자 눈앞에 타오하우스가 보였다. 나는 지금도 그날의 감회를 잊을 수 없다. 타오하우스는 심해의 패각(貝殻)처럼 입을 다물고 있었다. 오닐의 대사가 떠올랐다. "인생은 각자에게 외로운 골방이다."

댄빌 마을 뒤 라몬 계곡 황금빛 언덕은 멀리 디아블로산을 향해 뻗어 있고, 타오하우스 아래는 호두나무들이 출렁대는 숲의 바다였다. 타오하우스는 1937년부터 1944년까지 유진 오닐이 아내 칼로타와 함께 살면서 〈밤으로의 긴 여로〉〈잘못 태어난 이이를 위한 달〉〈얼음장수 오다〉 등 명작을 집필한 창작의 산실이다.

오닐은 고난과 시련의 위기를 겪으면서 유랑하다가 마침내 타오하우스 서재에서 칩거했다. 정원을 둘러싸고 있는 나직한 담벼락에는 '타오(道教)의 집'이라는 문패가 있었다. 마당에는 칼로타가 수집한 중국 돌 수반이 서 있었다. 마당은 넓고 푸르렀다. 서재는 2층에 있었다. 그가 사용하던 책상에는 연필과 깨알처럼 써놓은 원고가 놓여 있었다. 칼로타는 연필로 쓴 험한 글씨의 원고를 해독하며 타자에 옮겼다. 그 일은 손끝이 시리고 눈이 가물가물해지는 노고였다. 〈밤으로의 긴 여로〉를 집필한 책상 앞에서 나는 새삼 감개무량했다. 그 거실에서 안내원은 열심히 이 집에 관해서 자세하게 설명을 하고 있었다. 그 집 기념품점에서 나는 좀처럼 구하기 어려운 몇 권의 오닐 관련 서적을 구입했다. 책을 들고 오닐이 거닐었던 정원과 주변 길을 산책하면서 겉으로는 화려하고, 명예롭고, 영광스러웠지만 속으로는 들끓고, 아프고, 고독했던 오닐의 일생을 나는 더듬고 있었다.

나는 뉴욕으로 왔다. 뉴런던 테임스 강변에 있는 오닐 여름 별장을 탐방했다. 그 집은 1912년 유진 오닐 가족이 살았던 일명 '몬테크리스토 오두막'인데 〈밤으로의 긴 여로〉의 무대가 된 집이다. 브로드웨이 43번로 오닐 탄생지 바렛하우스는 사라지고 없었다. 오닐이 한동안 머물렀던 셸턴 요양소도 사라졌다. 리지필드 브루크팜 대저택은 지금도 아름답고 장엄한 모습을 드러내고 있었다. 뉴저지 애그니스의 고향, 아들 셰인이 아르바이트하던 해수욕장은 관광객들로 성황을 이루고 있었다. 오닐의 마지막 저택이었던 매사추세츠 마블헤드 집은 그대로 남아 있었다. 문을 열고 들어갔더니 용모가 수려한 노부인이 정원에 있는 수영장에서 수영을 하고 있었다. 그녀는 우리들에게 친절하게 집안을 안내하고 오닐 관련 사진 자료를 보여주기도 했다. 보스턴의 포레스트힐 공원묘지 오닐의 무덤에는 아내 칼로타가 심은 월계수가 무성하게 가지를 뻗으며 돌비석을 감싸고 있었다.

　프로빈스타운으로 가서 바닷가 창고극장이 있었던 자리에 세운 기념비도 보고 왔다. 그의 작품과 유품을 수장하고 있는 예일대학교에도 들렀다. 그가 작가의 결심을 굳힌 폐결핵 요양원도 가보았다. 뜨내기 인생을 개탄하며 "제기랄, 호텔에서 태어나 호텔에서 죽네" 하던 보스턴의 셰라턴 호텔은 흔적도 없었지만, 나는 그 언저리를 이리저리 배회하고 돌아왔다. 뉴욕 부둣가, 그가 방황하며 자살을 기도했던 그 옛날 그 술집도 사라졌지만, 그 장소는 그대로 남아 있었고, 그가 의기소침해서 바라보던 뉴욕의 바다는 여전히 갈매기들이 신나게 울어대며 날고 있었다.

　이 밖에도 나는 작가의 흔적을 찾아 수없이 많은 곳을 둘러보고 사진을 찍었다. 한국에 돌아와서 신문과 잡지와 강연과 세미나를 통해 답사결과를 발표하면서도 나는 오닐의 인생과 예술을 충분히 전했다고 말할 수 없었다. 그래서 이 책을 쓰기 시작했다. 처음에는 학술적인 측면에서 쓸 생각이었는데, 그런 책은 다음으로 미루고 그의 인생과 예술을 소설 써나가듯이 해보자고 마음먹었다. 글 쓰는 길잡

이가 된 것은 오닐 탄생 100주년을 기념해서 발간된『서한문 선집』이었다. 편지를 읽으면 오닐의 목소리가 들리는 듯했다. 오닐은 편지 한 통 쓰면서 하루를 꼬박 바칠 정도로 열과 성의를 다했다. 편지는 그만큼 중요했다. 편지는 은둔 생활자 오닐의 유일한 출구였다. 그 편지는 오닐 인생의 비경(秘境)을 담고 있었다.

이 책을 쓰면서 주안점을 둔 것은 극작가 오닐은 어떤 인생을 살다 갔는가, 그의 인생과 예술은 어떻게 서로 호응하며 열매를 맺고 있는가라는 문제였다. 1988년 탄생 100주년을 맞이해서 유진 오닐 연구는 오닐 작품의 '예술성' 규명에 집중했다. 그의 희곡 작품의 다양성, 복합성, 기법, 중첩된 사상, 무대기술 등의 주제도 새롭게 다루어졌다. 스트린드베리, 니체, 도교, 그리스 비극, 셰익스피어 등으로부터 받은 영향에 관해서도 연구가 진행되었다. 유럽 연극과 미국 연극의 역사적 관점에서 그의 작품을 평가하고 논평하는 논문들도 허다하게 발표되었다. 오닐의 여인들, 오닐의 시대와 가족, 오닐의 친구들, 오닐과 연출가들, 배우들, 오닐의 집, 오닐과 여행 등 수많은 주제가 전 세계적으로 거론되고, 논의되고, 해명되었다.

이 책은 극작가이면서 동시에 아버지요, 연인이었던 한 예술가의 포괄적인 초상을 담고 있다. 나는 이 책을 쓰면서 오닐의 편지 속 한 구절을 가슴에 담고 그의 심부(深部)를 조명하는 지표로 삼았다.

예술가로 남기 위해서 작가가 해야 하는 일이 무엇입니까? 역사를 잊고, 철학을 잊고, 지난 전쟁을 잊고, 그 전쟁이 이 나라에 한 일들을 잊고, 그 전쟁이 어리석은 짓이었다는 것을 잊어야 합니까?

보가드 교수가 편찬한 방대한『오닐 서한 선집』과 버지니아 플로이드의 저서 『유진 오닐의 창작노트』는 나에게 많은 도움을 주었다. 셰퍼나 겔브의 전기 관련 서적은 오닐 연구의 기본이었다. 오닐이 가깝게 지냈던 사람들의 회고록, 인터뷰, 자서전, 서한집, 그리고 수많은 동시대 비평가들의 평론집은 너무나 소중한 길잡이가 되었다. 책 말미에 소개한 참고서적들은 이 책의 원천적 자료였음을 밝혀둔다. 인용한 편지는 긴 원문에서 필요한 부분을 축소 번역한 것임을 밝혀둔다.

타오하우스 유진 오닐 서재에서 필자

1888	유진 오닐은 10월 16일 뉴욕시 브로드웨이 웨스트 43번가 바렛하우스(the Barrett House)라는 가족용 호텔에서 메리 엘렌 '엘라' 퀸랜(Mary Ellen "Ella" Quinlan)과 제임스 오닐(James O'Neill)의 삼남으로 출생한다. 부친은 42세, 모친은 31세였다. 11월 1일, 유진 글래드스턴 오닐(Eugene Gladstone O'Neill)이라는 이름으로 세례를 받는다. 유진보다 열 살 위인 형 제임스 주니어(James Junior), 일명 제이미(Jamie)는 1878년 순회공연 중 샌프란시스코에서 태어났다. 둘째 형 에드먼드 버크 오닐(Edmund Burke O'Neill)은 1883년 순회공연 중 세인트루이스에서 태어났다. 에드먼드는 1885년 제이미로부터 감염된 홍역으로 사망했다. 엘라는 유진을 출산할 때의 산고 때문에 진통제로 아편을 복용했는데 이로 인해 평생 중독자로 고통을 받으면서 여생을 보냈다.

유진의 부친은 1846년 10월 14일 아일랜드 남서부 킬케니(Kilkenny)군 레인스타 마을에서 출생했다. 그가 아홉 살 되던 1855년, 농부였던 부친 에드워드와 어머니 메리는 가족과 함께 미국으로 이주했다. 처음에는 뉴욕주 버펄로에 정착했는데, 이듬해 오하이오주 신시내티로 거처를 옮겼다. 부친은 미국 이민 생활에 실망하고 가족을 버린 채 홀로 아일랜드로 돌아가서 고향에서 사망했다. 그에게는 두 사람의 형과 다섯 자매가 있었고 그는 넷째였다. 손위의 두 형도 집을 나갔기 때문에 어머니는 남의 집 가정부로 일하면서 삯바느질로 생계를 유지했다. 제임스도 신문 배달과 직공으로 일하면서 가계를 도왔다. 1866년, 유진의 부친은 극심한 가난에 시달리던 중 우연한 기회에 배우 생활을 하게 되었다. 나이 스무 살 때였다. 그는 셰익스피어 무대에서 이름을 날린 후, 1883년 2월 12일 알렉산드르 뒤마 원작, 찰스 피처 각색 작품 〈몬테크리스토 백작〉에 첫 출연해서 대성공을 거두고, 그 후 계속된 6천 회 장기 공연에서 80만 달러의 수익을 올려 상당한 부를 축적했다. 시카고 공연

때 그는 명배우 에드윈 부스와 함께 무대에 섰다. 이 추억을 그는 평생 잊지 못했다. 1874년, 〈줄리어스 시저〉에서 캐시어스 역을 맡았을 때 부스는 브루터스였다. 〈오셀로〉에서 부스는 오셀로요 그는 이아고였다.

　1876년 제임스 오닐이 유니온 스퀘어 극장 무대에 섰을 때, 유진의 어머니는 당시 뉴욕에서 음악 공부를 하고 있었는데 이 공연을 보고 깊은 인상을 받았다고 한다. 아일랜드 이주민의 딸인 엘라 퀸랜은 1857년 8월 13일 코네티컷주 뉴헤이븐에서 탄생했다. 엘라가 탄생하자 일가는 잡화상을 접고 오하이오주 클리블랜드로 이사 갔다. 엘라가 열 살이 되자 서적, 문방구, 식료품 가게는 번창해서 주류와 담배 등도 취급하게 되어 퀸랜 가는 큰 집을 장만하고 엘라에게 피아니스트를 지망하도록 격려했다. 1872년 15세 때, 엘라는 인디애나주 노터데임에 있는 세인트메리 수도원 부속학교에 입학하고, 피아노 공부를 하면서 3년 후 우등생으로 졸업했다. 졸업 전해에 부친 토머스가 결핵으로 사망했다. 1871년경에 제임스가 출연하는 극장 근처에 퀸랜의 점포가 있어서 배우들이 그 가게에 자주 출입하게 되었다. 엘라와 제임스의 만남은 이때 자연스럽게 이루어졌다. 엘라는 미남 배우 제임스에 현혹되었다. 1877년 6월 그녀는 어머니의 반대에도 불구하고 뉴욕 이스트 12가 세인트앤 교회에서 제임스와 결혼식을 올렸다.

1889~94	어린 시절 1년에 아홉 달 동안 부친의 순회공연을 따라 전국을 돌아다녔다. 여름 오프 시즌에는 온 가족이 코네티컷 뉴런던 피코 거리 325번지 '몬테크리스토' 별장에서 지냈다.
1895~99	1895년 10월 뉴욕시 북브롱크스 세인트알로이시어스 아카데미 기숙학교에 입학한다. 졸업 후, 1902년 가을까지 뒤마, 빅토르 위고, 셰익스피어 등 문호들의 저서를 탐독하고 수영으로 몸을 단련한다.
1900	뉴욕시 6번가 58번로에 있는 '드라살 인스티튜트(De La Salle Institute)'에 입학한다. 학교 다니는 동안 센트럴파크 서편 68번로 가족 아파트에서 기거했다.
1901	가을, 드라살 인스티튜트 기숙사에 입사. 역사, 영어, 종교 과목은 우수하지

만 수학 학력이 부진했다.

1902 가을, 코네티컷주 스탠퍼드에 소재한 '베츠 아카데미(Betts Academy)' 기숙학교에 입학해서 4년간 지낸다. 주변 자연을 감상하는 긴 산책과 보트 경기를 즐겼지만 단체 운동 경기는 싫어했다.

1903~05 1903년 여름, 몬테크리스토 별장 옆 테임스 강에 엘라가 투신하는 사건이 발생했을 때 비로소 어머니가 아편중독자라는 사실을 알게 된다. 그때부터 미사에 참석하지 않으면서 신앙 생활을 포기한다. 베츠 아카데미에서는 연극, 무정부주의자 엠마 골드만(Emma Goldman)의 서적과 버너드 쇼, 입센, 니체, 보들레르, 오스카 와일드, 스윈번, 어니스트 다우슨, 에드워드 피츠제럴드 등의 저서들을 읽고, 식당, 술집을 즐기며, 부친의 극단서 일하는 제이미와 사창가를 드나든다. 뉴런던에서 여자친구 매리언 웰치(Marion Welch)와 사귀면서 뮤지컬(The Rogers Brothers in Ireland, Pearl and Pumpkin) 감상, 대중소설(Thomas Dixon, Henry Harland, George Barr McCutcheon, Harold McGrath) 등에 열중한다.

1906 봄, 프린스턴대학교 입학시험에 합격하고, 가을에 입학한다. 이듬해 6월 친구들과 술집을 다니고, 사창가를 드나들면서 물의를 일으켜 4주간의 정학 처분을 받는다. 최종시험을 치르면 2학년에 진학할 수 있었지만 퇴학한다. 이후, 그리니치빌리지에 드나들면서 니체를 읽고, 톨스토이, 도스토옙스키, 고리키 등의 작품을 정독한다.

1907 여름, 뉴런던의 별장에서 지낸다. 이 별장은 제임스가 1884년 구입했다. 이집에 어머니 엘라가 살고 있었다. 이 고장에 엘라의 자매들이 있었고, 아버지 친구들이 살고 있었는데, 그중 한 사람이 이곳 신문을 발행하고 있었다.

 뉴런던은 19세기 중엽에는 유명한 고래잡이 기지였다. 따라서 그 관련 산업으로 번창한 항구도시였고, 수영, 요트 등으로도 유명해진 관광지였다. 제임스는 부동산과 주식에 열을 올리고 있었는데 이 지역을 특히 주목했다. 유진은 이해에 배우 알라 나지모바(Alla Nazimova)가 출연하는 입센의 〈헤다 가

블러〉를 열 번 본다. 빈들빈들 놀고 있는 유진을 딱하게 여긴 부친은 뉴욕-시카고 통신판매회사(부친이 투자하고 있는 회사였다) 사무직에 유진을 취직시킨다. 주급 25달러였다. 이 일은 1년 계속된다. 이즈음 유진은 뉴욕 암스테르담가 79번로 양친이 기거하는 루선 호텔(Hotel Lucerne)에서 생활했다.

　스무 살 된 유진은 부모 곁을 떠나 아파트를 빌려 두 친구와 함께 자취 생활을 시작한다. 그 친구들은 키프(Edward Keefe)를 포함해서 모두 화가 지망생들이었다. 이 시기에 유진은 텐더로인(Tenderloin) 지역 술집과 사창가를 드나든다. 그리니치빌리지 식당 주인 폴리(Polly Holladay)와 그녀의 형제 로이스(Louis), 화가 에드워드 키프, 그리고 조지 벨로스(George Bellows), 연극 홍보 전문가 제임스 핀들레이터 바이스(James Findlater Byth) 등과 친교를 맺는다. 이 당시 그는 철학자 쇼펜하우어를 탐독했다. 뉴런던에는 조지프 가니라는 의사가 있었는데, 유진은 독서 때문에 그 진료소에 자주 드나들었다. 그곳은 어느새 독서인들이 모이는 클럽처럼 되었다. 이 당시 유진은 사랑에 빠진다. 상대는 유복한 집 딸 캐슬린 젠킨스(Kathleen Jenkins)였다. 뉴욕의 실업가였던 그녀의 부친은 어머니와 이혼하게 되어 캐슬린은 어머니와 단둘이서 살게 되었다. 유진은 친구의 권유로 그 집 파티에 가서 그녀를 만나고 사귀게 된다. 1909년 봄에 일어난 유진의 로맨틱한 첫사랑이다. 나이는 똑같이 스무 살이었다. 유진은 그녀와 함께 강변을 산책하면서 니체, 입센, 쇼펜하우어, 도스토옙스키를 이야기하고, 그녀의 아름다움을 찬양하는 시를 바치면서, 스윈번이나 다우슨을 낭독해서 들려주었다. 꿈같은 시간이었다. 둘의 사랑은 날로 깊어졌다. 여름, 캐슬린을 뉴욕에서 다시 만난다. 그는 자신의 진지한 사랑에 관해서 부친에게 실토한다. 제임스는 아들에게 접근하는 여자들은 자신의 재산을 탐낸다고 의심했다. 그녀 집안이 부유하다는 것을 몰랐던 것이다. 제임스는 엘라와 결혼하기 전 다른 여자와 동거 생활을 한 적이 있는데, 엘라와 결혼 후, 그 여자가 자녀의 양육비를 요구하는 소송에 휘말려 곤욕을 치른 적이 있었다. 그 이후, 그는 여자를 쉽게 믿지 않게 되었다. 제임스는 유진과 캐슬린을 떼어놓으려고 한다. 그는 자신이 투자한 중남미 온두라스 광

산의 기술자 부부에게 부탁해서 유진을 광맥 탐사에 동행케 한다. 유진은 뜻밖에도 이 여행을 기쁘게 받아들인다. 그는 중남미에 관한 책은 물론, 잭 런던이나 조지프 콘래드의 모험소설도 탐독한다. 온두라스 출발 전 1주일, 10월 2일, 캐슬린과 함께 허드슨강 건너 호보켄의 트리니티 교회로 가서 목사 집전으로 결혼식을 올린다. 당시 캐슬린은 임신 3개월이었다. 유진은 결혼을 아버지에게 말하지 않았다. 그가 중남미로 떠나는 날 뉴욕 그랜드센트럴 역에는 아버지와 캐슬린이 전송 나온다.

1910 엘살바도르에서 하선해서 사금 발견을 위해 정글로 들어간다. 5개월 후 말라리아에 걸려 1910년 4월, 파나마 운하를 경유해서 환자 몸으로 뉴욕에 돌아온다. 이후, 부친 극단의 매니저 조수로 일한다. 5월 5일 유진 주니어(Eugene Gladstone O'Neill Jr.)가 탄생한다. 유진은 귀국해서 아들도, 아내 캐슬린도 만나지 못했다. 아들 소식을 뉴욕 술집에서 신문기사로 알게 되었다. 아들을 실제로 만나본 것은 1년 후였다. 그와 캐슬린은 이때 마지막으로 만났다. 유진 주니어가 커서 아버지 유진을 만나고, 이후 계속해서 극작가로 유명해진 아버지는 아들 학비를 대주면서 여러모로 아들의 발전을 보살핀다. 유진은 아들의 성장과 우수한 학업성적이 너무나 자랑스러웠다. 유진 주니어에게 보낸 그의 편지를 보면 이 사연이 역력하게 기록되어 있다.

 제임스 밑에서 어영부영 지내던 유진은 5월 말 보스턴에서 노르웨이 화물선 선장을 만나 승선비 75달러를 내고 승객이자 선원으로서 찰스 라신(Charles Racine)호를 타고 6월 4일부터 두 달 항해 끝에 8월 4일 부에노스아이레스에 도착한다. 이곳에 10개월간 머물면서 전기설비회사 직원, 식용육 포장공장 직원, 재봉틀 공장 직공 등을 전전하고 싸구려 여인숙에서 기숙한다. 그리고 창녀촌을 서성대고 깡패들 득실대는 부둣가 주막에서 지낸다. 다시 배를 타고 아프리카 타반 항구에 도착했는데 입국 비자용 100달러가 없어서 다시 돌아온다. 그해 12월부터 이듬해 4월 초순까지 부에노스아이레스에서 거지 생활을 한다.

1911	3월 23일 부에노스아이레스를 떠난다. 영국 화물선 이칼라(Ikala)의 선원이 되어 4월 15일 뉴욕으로 돌아온다. 캐슬린과 아들을 만난다. 그러나 이들에게 다시 돌아가지 않는다. 부친에게 연락도 하지 않는다. 뉴욕 부둣가 여인숙에서 월 3달러 숙박료를 지불하고 기숙한다. 한 달 후, 돈이 떨어져 부친에게 편지를 쓴다. 부친은 뉴런던으로 돌아오는 여비조로 돈을 보냈는데, 유진은 술값으로 다 써버린다. 7월 22일, 친구와 함께 선원이 되어 유럽행 배를 타고 영국 사우샘프턴으로 간다. 한 번 항해에 27달러 50센트의 급료였다. 리버풀에 입항하고 1주일 머문 후에 같은 회사 배로 8월 말 뉴욕에 돌아온다. 다시 풀턴 거리 252번지 선창가 '지미 더 프리스트(Jimmy the Priest)' 주막에 투숙한다.

11월부터 12월 사이 브로드웨이에서 아일랜드의 애비 극장의 전 공연 (Birthright, T.C. Murray, Riders to the Sea, Playboy of the Western World, J.M. Synge)을 보고 깊은 감동을 받는다. 〈서쪽 나라의 플레이보이〉 공연 때는 아일랜드 국민을 모독했다고 이민자들이 무대로 향해 오물을 던지는 사건이 발생했다. 연말에 유진은 캐슬린의 변호사로부터 편지를 받는다. 캐슬린이 아들을 맡고 양육비는 청구하지 않을 방침이니 유진에게 이혼 서류를 작성하라는 내용이었다. 유진은 변호사와 함께 창녀 집으로 가서 창녀와 함께 있는 현장을 변호사가 목격하고 입증하도록 해서 간통 사유로 이혼 서류를 작성한다.

1912	1월 초 지미 더 프리스트 주막에서 수면제로 자살을 기도한다. 그러나 친구 제임스 바이스에 의해서 구조된다. 바이스도 1913년 자살했다. 부친이 하는 보드빌 극단에 참여해서 단역을 맡는다. 그 일도 잠시뿐이고 3월에 뉴욕으로 갔다가, 4월, 뉴런던으로 돌아온다. 7월, 캐슬린과의 이혼이 성립된다. 8월 뉴런던 신문『뉴런던 텔레그래프(New London Telegraph)』에 기자로 입사해서 사건을 취재하고 기사를 쓰면서 시도 발표한다. 8월, 편집자 라티머(Frederick Latimer)와 친교를 맺는다. 18세 소녀, 이웃집 메이벨 스콧(Maibelle Scott)와 사랑에 빠진다. 두 집안은 이 연애를 인정하지 않았다. 10월, 기침이 심해진다. 11월, 건강이 악화되어 폐병 진단을 받는다. 신문사를 사직하고 12월 9일, 페어필드 카운티 주립요양소(Fairfield County State Sanatorium in Shelton)

에 입원한다. 부친은 양복 한 벌과 외투를 새로 장만해주었다. 그러나 유진은 병원에 불만을 품고 이틀 뒤 퇴원하여, 12월 24일 코네티컷주 월링포드(Wallingford)의 게일로드 팜(Gaylord Farm)에 입원한다. 입원비는 주당 7달러였다. 메이벨은 뉴런던을 떠나 플로리다로 가버렸다. 유진 오닐과의 만남을 단절시키려는 그녀 가족의 계획대로 일은 진행되었다.

1913 플로리다의 메이벨에게 계속 편지를 보낸다. 한편, 가난한 아일랜드 출신의 환자 캐서린 매케이(Catherine MacKay)를 만나서 정을 나눈다. 유진은 6월 3일에 퇴원했는데, 그녀는 반년 후 퇴원해서 1년 뒤 사망했다. 병원에서 싱(J.M. Synge), 유진 브리유(Eugene Brieux), 하우프트만(Gerhart Hauptmann), 스트린드베리(August Strindberg) 등의 작품을 탐독한다. 여름, 뉴런던으로 돌아온다. 가을에 몬테크리스토 근처 리핀(Rippin) 가족이 운영하는 하숙집에 기숙한다. 부친은 매주 13달러를 이 집에 송금하고, 이 중 1달러는 유진의 용돈으로 정했다. 메이벨 스콧과의 사랑은 여전히 계속된다. 이 시기에 그는 단막극 습작 활동을 시작한다. 〈목숨 같은 아내(A Wife for a Life)〉〈거미줄(The Web)〉〈갈증(Thirst)〉〈무모(Recklessness)〉〈경고(Warning)〉 등을 완성한다.

1914 어머니 엘라는 수녀원에 머물고 있을 동안 아편중독에서 벗어나는 듯했다. 메이벨과 유진의 관계는 끝났다. 마이벨은 그녀의 결혼 소식과 함께 유진과 나눈 200통의 편지를 소각했다고 알렸다. 18세 소녀 비어트리스 애시(Beatrice Ashe)와의 사랑이 새로 시작된다. 그녀와의 사랑을 읊은 시가 『뉴욕 트리뷴』에 발표된다. 그녀에게 결혼 신청도 했다는 소식이 전해진다. 이 당시 유진은 두 편의 장막극을 완성한다. 〈빵과 버터(Bread and Butter)〉〈헌신(Servitude)〉이다. 또한 네 편의 단막극을 썼는데, 〈안개(The Fog)〉〈카디프를 향해 동쪽으로(Bound East for Cardiff)〉〈중절(Abortion)〉〈영화인(The Movie Man)〉 등이다. 부친은 아들의 창작 활동을 알고 『갈증과 기타 단막극(Thirst and Other One Act Plays)』을 간행하도록 450달러의 재정 지원을 한다. 보스턴의 고램 출판사(Gorham Press)에서 168페이지의 책 1천 부를 출판한다. 9월, 하버드대

학교 조지 피어스 베이커(George Pierce Baker) 교수가 지도하는 극작 '워크숍 47'에 등록한다. 베이커 교수로부터 희곡의 구조와 대사에 관해 치밀한 지도를 받는다. 이 당시에 또한 프랑스어와 독일어 공부를 한다.

1915 단막극 〈저격병(The Sniper)〉과 장막극 〈개인 오차(The Personal Equation)〉를 완성한다. 6월, 베이커 교수의 극작 교실 1년 과정이 끝난다. 12명 학생 가운데 4명이 선발되어 상급 학년에 진학하게 되어 유진은 그에 속했는데도 진급을 포기하고 뉴욕 매디슨가 27번로 가든 호텔에 주거지를 정하고 그리니치빌리지 주점 겸 여인숙 '황금 백조(The Golden Swan)' 주점에서 소일한다. '헬 홀(Hell Hole, 지옥의 구멍)'으로 알려진 이곳에서 유진은 아일랜드계 거리 패거리들과 사귀면서 지낸다. 니체에 빠져 있던 아일랜드인 무정부주의자 테리 칼린(Terry Carlin)을 이곳에서 만나 칼린의 사상과 문학에 깊은 영향을 받는다. 유진은 이 당시 시를 쓰고 있었다.

1916 하우프트만의 작품 〈직공들(The Weavers)〉을 여섯 번 읽는다. 자전거 경주에도 열중한다. 새로운 연애를 시작한다. 상대방은 루이즈 브라이언트(Louise Bryant)로서, 존 리드(John Leed)의 여자친구였다. 유진의 수입은 부친이 송금하는 하루 1달러의 용돈이었다. 6월, 칼린과 함께 매사추세츠 프로빈스타운(Provincnetown)으로 간다. 보스턴 남쪽 대서양 바다로 삐죽 나온 케이프코드에 있는 피서지였다. 그곳에서 피서를 즐기는 일단의 예술가들을 만난다. 조지 크램 쿡(George Cram Cook), 그의 아내 수전 글라스펠(Susan Glaspell), 기자 존 리드, 루이즈 브라이언트, 허친스 햅굿(Hutchins Hapgood)과 니스 보이스 햅굿(Neith Boyce Hapgood), 윌버 대니얼 스틸(Wilbur Daniel Steele) 등이었다. 이들은 그 전해에 바닷가 오두막 내부에 '프로빈스타운 플레이어스(Provincetown Players)'를 설립했다. 쿡이 중심이 된 이 극단은 단막극을 올리고 있었다. 유진 오닐의 〈카디프를 향해 동쪽으로〉는 7월 28일, 〈갈증〉은 8월에 이 극장 무대에서 공연된다. 이 공연은 극작가 오닐의 출발점이 되면서 미국 현대 연극의 시발점이기도 하다. 유진은 이 두 작품의 무대에서 연기를 하

며, 〈갈증〉 무대에서는 루이즈와 공연하기도 한다. 이때 〈아침식사 전(Before Breakfast)〉를 완성한다. 이 당시 의사 삭스 코민스(Saxe Commins)와 친교를 맺는다. 9월 15일, 이들은 연극 선언문을 발표한다. 미국 희곡을 중심으로 예술적, 문학적, 연극적 가치를 존중하고, 상업성을 배제하며, 작가 중심 공연 방법을 준수한다는 것이었다. 이들은 뉴욕 워싱턴 광장 근처에 140석 극장을 개장한다. 그리니치빌리지 맥두걸 139번지 '프로빈스타운 플레이하우스(Provincetown Playhouse)'였다. 11월 3일, 〈카디프로 향해 동쪽으로〉, 12월 1일 〈아침식사 전〉이 공연된다. 유진은 루이즈가 11월에 존 리드와 결혼한 후에도 그녀와 사랑을 계속한다. 이 당시 유진은 여전히 부친으로부터 생활비를 얻어 쓰고 있었다.

1917 1월 5일 프로빈스타운 플레이어스는 유진의 작품 〈안개〉와 〈저격병〉을 2월 16일 공연한다. 유진은 네 편의 단막극 〈전투 해역(In the Zone)〉 〈포경선(Ile)〉 〈머나먼 귀항(The Long Voyage Home)〉 〈카리브 섬의 달(The Moon Of the Cariibbees)〉과 단편소설 「내일(Tomorrow)」을 발표한다. 단편소설은 6월에 문예잡지 『세븐 아츠』에 발표되어 원고료 50달러를 받는다. 루이즈와 리드는 러시아로 떠났다. 유진은 가을에 뉴욕으로 가서 기자 도러시 데이(Dorothy Day)와 친구가 된다. 워싱턴 스퀘어스 극단이 10월 31일 〈전투 해역〉을 공연하고, 프로빈스타운 플레이어스는 11월 2일 〈머나먼 귀항〉와 〈포경선〉을 11월 30일에 무대에 올린다.

이해 4월 6일, 미국은 제1차 세계대전에 참전했다. 리드와 유진 그리고 루이즈의 삼각관계는 복잡해진다. 루이즈는 리드와 부부싸움 끝에 가출한 후 오닐 집에 머물다가 프랑스로 떠난다. 그러나 루이즈는 프랑스에서 돌아와서 리드와 함께 러시아 혁명을 취재하러 간다는 편지를 유진에게 남기고 떠난다. 루이즈가 떠나자 유진은 기운을 잃는다. 두 사람은 이별이었다. 유진은 프로빈스타운으로 가서 술과 수영으로 울적한 마음을 달랜다. 늦가을, '헬 홀'에서 루이즈를 닮은 24세의 작가 애그니스 볼턴(Agnes Boulton)을 만난다. 10월에 〈머나먼 귀항〉이 평론가 조지 네이선(George Nathan)이 편집하는 『스마

트 셋」지에 게재된다. 이것이 계기가 되어 여섯 살 연상인 평론가 네이선과 유진의 평생 계속되는 교우가 시작된다. 이해 말, 『뉴욕 타임스』는 신진 극작가 유진 오닐을 주목하는 기사를 내놓기 시작한다.

1918 1월 아편 과용으로 인한 루이스 홀리데이의 사망에 충격을 받고, 애그니스 볼턴과 함께 프로빈스타운으로 간다. 유진은 루이즈가 러시아로부터 돌아온 후에도 그녀와의 관계를 완전히 끊었다. 4월 12일 애그니스와 결혼한다. 〈전투 해역〉으로 공연 수입을 얻는다. 〈수평선 너머로(Beyond the Horizon)〉를 탈고했다. 단막극 〈밧줄(The Rope)〉〈셸쇼크(Shell Shock)〉〈십자가 있는 곳(Where the Cross Is Made)〉〈꿈꾸는 젊은이(The Dreamy Kid)〉 등을 완성한다. 브로드웨이 제작자 윌리엄스(J.D. Williams)는 500달러에 〈수평선 너머로〉의 반년간 선택권을 확보했다. 그러나 이 명작이 무대에 오르기까지는 2년의 세월이 더 필요했다. 윌리엄스는 하버드의 베이커 교수의 제자였다. 그는 브로드웨이의 양심적인 제작자로 정평이 나 있었다. 유진은 제임스 조이스의 소설 『더블린 사람들』과 『젊은 예술가의 초상』을 감명 깊게 읽는다. 가을에 뉴저지 포인트 플레전트에 있는 처갓집 근처로 이사 간다. 11월 22일 프로빈스타운 플레이어스는 〈십자가 있는 곳〉을 공연간다. 〈카리브 섬의 달〉은 12월 20일에 무대에 오른다. 플레이어스 극단 3년째 되는 해에 극장을 맥두걸 139번지에서 133번지로 옮긴다. 객석 수도 140에서 200으로 늘렸다. 집세는 월 100달러에서 400달러로 올랐다. 1차 세계대전이 끝났다. 〈전투 해역〉은 전쟁 중 순회공연으로 유진에게 적지 않은 수입을 안겨주었는데 전쟁이 끝남에 따라 공연도 수입도 종결된다.

1919 아메리칸 플레이 컴퍼니의 에이전트 리처드 매든(Richard Madden)과 변호사 해리 와인버거(Harry Weinberger)라는 두 사람의 믿음직한 친구를 얻게 된다. 매든은 유진 사망 시까지 그의 작품에 대한 사무적인 처리를 전담한다. 『카리브 섬의 달과 6편의 해양극』이 보니 앤 리버라이트(Boni & Liveright) 출판사에서 간행되어 평론가로부터 좋은 평가를 받는다. 부친과의 관계가 개선되어 때때로 카드 게임을 할 수 있게 된다. 애그니스가 임신해서 5월 말 프로

빈스타운으로 돌아간다. 부친이 결혼선물로 5천 달러 주고 구입한 바닷가 별장 '피크트힐(Peaked Hill Bar)'로 옮긴다. 10월 30일 아들 셰인(Shane Rudraighe O'Neill)이 탄생한다. 프로빈스타운 플레이어스가 10월 31일 〈꿈꾸는 젊은 이〉를 공연한다.

1920 1920년 2월 2일, 〈수평선 너머로〉가 윌리엄스의 제작으로 브로드웨이 45번로 모로스코 극장에서 초연된다. 74세 된 부친 제임스와 63세의 어머니 엘라가 초연 극장에 모습을 드러냈다. 이 연극은 극찬 속에 144회의 장기 공연 기록을 수립하면서 유진에게 5,264달러의 거금을 안겨준다. 부친은 아들의 성공에 깊은 감동을 받는다. 제임스는 공연 관람 후 얼마 안 되어 내장암으로 쓰러진다. 그는 6월 중순 뉴런던 병원에서 2개월 간 투병 중 8월 10일 사망한다. 3월 8일 뉴저지주 애틀랜틱 시티에서 〈크리스 크리스토퍼슨(Chris Christophersen)〉의 막이 오른다. 이 작품은 유진이 피크트힐로 돌아와서 〈안나 크리스티(Anna Christie)〉로 개작했다. 6월 3일 퓰리처 희곡상이 〈수평선 너머로〉에 수여된다. 유진은 상금 1천 달러를 받는다. 이 시기에 창작욕이 왕성했다. 〈황제 존스(The Emperor Jones)〉를 완성하고 11월 1일 프로빈스타운 플레이어스에서 공연한다. 이 작품은 격찬 속에서 브로드웨이로 진출해서 셀윈 극장과 프린세스 극장에서 막이 오른 후 204회 장기 공연을 수립했다. 이 작품은 그 이후에도 2년 동안 지방 순회공연을 해서 1925년 재공연 시에는 명배우 폴 롭슨(Paul Robeson)이 주역을 맡았다. 12월 27일 유진은 〈특별한 사람(Diff'rent)〉을 프로빈스타운 플레이어스 무대에 올렸다.

1921 평론가 케네스 맥고완(Kenneth Macgowan)과 무대미술가 로버트 에드먼드 존스(Robert Edmond Jones)와 친교를 맺는다. 3월 〈최초의 인간(The First Man)〉의 초고를 완성한다. 〈황제 존스〉의 주연 배우 찰스 길핀(Charles Gilpin)을 흑인이라는 이유로 출연 금지시키는 뉴욕연극연합회(New York Drama League)의 결정에 항의하는 운동에 가담한다. 유진은 평생 치과 질환으로 고통을 받는데 담당 의사가 후일 그의 편집을 전담하게 된 삭스 코민스이다. 코민스는 뉴욕 로체스터 치과병원 의사였다. 유진은 수시로 그로부터 치료를

받는다. 6월 1일 〈황금(Gold)〉이 브로드웨이에서 13회 공연된다. 8월 말 〈샘 (Fountain)〉의 초고를 끝낸다. 캐슬린 젠킨스가 요청한 자녀 양육비를 보낸 다. 첫 아들 유진 주니어를 만난다. 이들 부자는 이후 간혹 만남을 계속했다. 〈안나 크리스티〉가 브로드웨이에서 11월 10일 막이 오르고 177회 공연을 기 록한다. 〈지푸라기(The Straw)〉가 11월 10일 그리니치빌리지 극장에서 20회 공연된다. 프로빈스타운으로 돌아가서 12월에 〈털북숭이 원숭이(The Hairy Ape)〉를 쓰기 시작한다.

1922 1월, 유진의 유일한 관심은 〈털북숭이 원숭이〉 공연이었다. 홉킨스가 연출하 고, 로버트 존스가 무대미술을 담당했기 때문에 기대가 컸다. 특히 유럽에서 단련된 유명 무대미술가가 표현주의적인 이 작품을 어떻게 미술적으로 처리 할 것인가 하는 점이 관심거리였다. 그래서 그는 뉴욕 연습장에 자주 드나들 었다. 어머니가 로스앤젤레스에서 2월 28일 사망한다. 〈최초의 인간〉이 3월 4일 막이 오른 후 27회 공연으로 종연된다. 3월 9일 프로빈스타운 플레이어 스가 〈털북숭이 원숭이〉 막을 올리는 첫날 어머니 엘라의 유해가 뉴욕에 도 착한다. 알코올중독으로 고생하는 제이미가 유해를 모시고 왔다. 〈털북숭이 원숭이〉는 반응이 좋아 4월 7일 브로드웨이로 플리머스 극장에서 120회 공연 을 기록한다. 이 무대에 칼로타 몬터레이(Carlotta Monterey)가 등장한다. 프 로빈스타운으로 돌아와서 〈샘〉을 완성한다. 〈안나 크리스티〉가 다시 퓰리처 상을 수상한다. 5월에 열두 살 된 유진 주니어가 찾아오고, 술독에 빠진 제이 미가 그를 방문한다. 9월에 〈결합(Welded)〉을 쓰기 시작하고, 10월에는 코네 티컷주 리지필드에 방 15개에 대지 30에이커인 브루크팜 저택을 3만 2,500달 러에 구입한다. 그의 연간 수입은 4만 4천 달러였다.

1923 미국 예술원(National Institute of Arts and Letters)로부터 금메달을 수여받는 다. 〈안나 크리스티〉의 런던 공연의 성공은 유진 오닐의 명성을 유럽에 확립 시키는 데 도움을 주었다. 봄에 〈결합〉을 완성한다. 여름을 피크트힐에서 보 낸다. 〈백만장자 마르코(Marco's Millions)〉 집필을 시작한다. 제이미가 극심 한 알코올중독으로 6월에 요양소에 입원한다. 유진은 케네스 맥고완과 로버

트 존스의 협력을 얻어 중단 상태에 빠져 있는 프로빈스타운 플레이어스 재건에 힘쓴다. 9월에 〈신의 모든 아이들은 날개가 있다(All God's Children Got Wings)〉를 쓰기 시작하고 가을에 브루크팜 저택에서 완성한다. 11월 하트 크레인(Hart Crane)과 맬컴 콜리(Malcolm Cowley)가 유진을 방문한다. 11월 8일, 제이미가 뉴저지주 페터슨 사나토리움에서 사망한다. 제이미는 모친이 사망한 후 유산에서 매월 100달러씩 지급받고 있었다. 그는 뉴런던의 호텔에 거주하고 있었는데 알코올중독으로 건강이 악화되어 시력을 잃고 45세에 타계한다. 유진은 당년 35세, 3년 동안 세 사람의 육친을 잃었다.

1924 1월 〈느릅나무 밑의 욕망(Desire Under the Elms)〉를 쓰기 시작한다. 그리스에서 조지 크램 쿡의 사망 소식을 접하고 슬픔에 잠겼다. 백인 여배우 메리 블레어(Mary Blair)가 흑인 배우 폴 롭슨의 손에 입을 맞췄다 해서 신문 지상에서 논란을 빚고 있는 가운데 2월에는 〈모든 신의 아이들은 날개가 있다〉 연습이 진행된다. 롭슨은 KKK단으로부터 살해 협박 편지를 받았다. 〈결합〉이 3월 17일 개막되어 24회 공연을 기록한다. 영국 시인 콜리지(Coleridge)의 시 「늙은 수부의 노래(The Rime of the Ancient Mariner)」를 토대로 쓴 동명 작품이 4월 6일 프로빈스타운 플레이하우스에서 33회 공연을 기록한다. 5월 15일 〈모든 신의 아이들은 날개가 있다〉가 프로빈스타운 플레이하우스에서 개막되어 100회 공연을 기록한다. 시청이 아동 출연을 허가하지 않기 때문에 첫 장면의 대사를 연출가 제임스 라이트(James Light)가 대신 읽었다. 6월에 〈느릅나무 밑의 욕망〉 집필을 끝낸다. 7월에 피크트힐에서 〈백만장자 마르코〉를 계속 쓴다. 두 권으로 출판될 예정인 『유진 오닐 희곡 전집』(Boni & Liveright) 교정작업을 한다. 10월, 〈느릅나무 밑의 욕망〉 연습을 보러 뉴욕으로 간다. 이 작품은 11월 11일 그리니치빌리지 극장에서 개막된다. 오닐은 무대장치에 불만이었다. 그 장치는 오닐 자신의 스케치에 토대를 둔 것이었다. 그러나 월터 휴스턴(Walter Huston)의 연기에는 대만족이었다. 유진은 〈황제 존스〉의 찰스 길핀, 〈털북숭이 원숭이〉의 루이스 울하임(Louis Wolheim)은 자신의 의도를 충분히 살린 연기자였다고 신문 인터뷰에서 칭찬한 적이 있다. 11월 3일

프로빈스타운 플레이하우스에서 네 개의 단막 해양극 공연의 막을 올린다.

　11월 29일, 온 가족이 버뮤다로 가서 남쪽 해안 패짓 패리시(Paget Parish)의 별장을 세내어 머무른다. 지난 수년간 과로 때문에 건강에 이상이 생겼기 때문에 전지 요양과 집필을 위한 여행이었다. 그는 수년간 정신과 의사 스미스 제리프의 진료를 받고 있었다. 이 시기에 유진은 제작자 데이비드 벨라스코에게 〈백만장자 마르코〉 공연의 가능성을 타진하고 있었다.

1925　　1월, 원래 8막이었던 〈백만장자 마르코〉의 길이를 줄이고, 〈위대한 신 브라운(The Great God Brown)〉 집필을 시작한다. 〈느릅나무 밑의 욕망〉은 브로드웨이로 진출했다. 이 공연에 대해서 맨해튼 지방검찰청 검사 조아브 밴튼(Joab Banton)은 도덕상의 문제로 공연 중지를 요구한다. 그는 영아 살해와 근친상간의 반도덕성을 지적한다. 맥고완은 지지자들의 의견을 담은 문서를 발행하고 항의한다. 검사는 결국 시민재정위원회에 사건을 넘겼는데 그 결과는 무죄판결이었다. 공연은 계속되어 208회를 기록한다. 이 공연은 후에 보스턴과 영국에서 공연 금지 처분을 당하고, 이듬해 로스앤젤레스 공연 때는 배우 전원이 구류되어 재판에 회부된다.

　3월 말 〈위대한 신 브라운〉 집필이 끝난다. 유진은 니체의 『비극의 탄생, 즐거운 지혜』와 프로이트의 글을 읽는다. 4월에 폭음을 즐기는 일이 계속된다. 5월 14일 딸 우나(Oona)가 탄생한다. 14세의 유진 주니어가 버뮤다에 초청된다. 7월 말 유진은 난터켓(Nantucket)으로 간다. 그곳에서 〈나사로 웃었다(Lazarus Laughed)〉와 〈이상한 막간극(Strange Interlude)〉 시놉시스를 쓴다. 10월 리지필드로 돌아와서 연말까지 〈나사로 웃었다〉 창작에 몰두한다. 〈샘〉이 12월 10일 그리니치빌리지 극장에서 개막되어 24회 공연을 기록한다. 다시 폭음을 시작한다. 맥고완은 정신과 의사 해밀턴(G.V. Hamilton) 박사에게 유진의 진료를 의뢰한다.

1926　　해밀턴 박사로부터 6주간의 정신과 치료를 받는다. 그는 음주를 중단했다. 〈위대한 신 브라운〉이 1월 23일 개막된 후 이어서 9월 28일까지 브로드웨이로 옮겨져 278회 공연된다. 2월 말 버뮤다로 돌아가서 5월에 〈나사로 웃었다〉

1차 원고를 완성한다. 제임스 조이스의 『율리시즈』를 읽는다. 리틀 터틀 베이 (Little Turtle Bay)에 소재한 200년 역사의 대저택을 1만 7,500달러로 구입해서 '스피트헤드(Spithead)'라고 이름을 붙인다. 5월 〈이상한 막간극〉을 집필하고, 6월 23일에 예일대학교에서 문학박사 학위를 수여받는다. 이때, 예일대학교에서 교편을 잡고 있던 은사 베이커 교수를 만난다. 뉴런던을 방문한 다음, 메인주 벨그레이드 레이크(Belgrade Lakes)에서 여름을 지나면서 〈이상한 막간극〉 집필을 계속한다. 유진 주니어와 애그니스가 낳은 의붓딸 바버라 볼턴이 유진을 방문한다. 이곳에서 〈털북숭이 원숭이〉에서 밀드레드 역을 맡았던 칼로타 몬터레이를 운명적으로 만나게 된다. 『뉴리퍼블릭(The New Republic)』 기자 엘리자베스 서전트와 이 당시 인터뷰를 한다. 10월, 유진은 뉴욕으로 가서 칼로타를 여러 번 만난다. 그 당시 〈털북숭이 원숭이〉와 〈느릅나무 밑의 욕망〉 영화 시나리오에 열중했지만 그 시나리오는 영화화되지 못했다. 11월, 버뮤다에서 〈백만장자 마르코〉 출판을 위한 수정작업을 계속한다.

1927 2월, 〈이상한 막간극〉 1차 원고를 완성한다. 3월에 로렌스 랭그너(Lawrence Langner)가 방문한다. 그는 뉴욕의 제작 관련 조직인 시어터 길드(Theatre Guild)의 책임자이다. 〈이상한 막간극〉 앞부분 여섯 막을 읽고 선택권을 요청했고, 4월에 시어터 길드 이사회는 〈백만장자 마르코〉 공연을 결정한다. 유진은 〈이상한 막간극〉과 〈나사로 웃었다〉를 수정 보완했으며, 11월에 〈나사로 웃었다〉를 출판한다(보니 앤 리버라이트 출판사). 우울증과 신경과민에 시달린다. 기력이 쇠잔하고, 갑상선에 문제가 있다는 진찰을 받는다. 한동안 의사의 치료를 받는다. 유진 주니어가 예일대학교에 입학했다는 기쁜 소식을 듣는다. 10월 말, 버뮤다로 돌아갔다. 11월에는 연극 리허설을 보러 뉴욕으로 간다. 뉴욕에 갈 때마다 칼로타와 사이가 깊어지고, 애그니스에게 보내는 편지는 내용이 험해지면서 심상치 않게 변한다.

1928 〈백만장자 마르코〉가 1월 9일 개막되어 92회 공연을 기록한다. 〈이상한 막간극〉이 1월 30일 막이 오르고 426회 공연을 기록하는 대성공을 거둔다. 대본이 출판되어 1931년까지 10만 부가 팔렸다. 유진은 책 판매로 27만 5천 달러

의 수입을 얻는다. 〈이상한 막간극〉은 '의식의 흐름'의 기법을 활용해서 방백과 독백으로 표현하는 이색적인 작품으로서 네 시간 동안 공연되는 대작이었다. 그동안 프로이트를 읽고 조이스의 소설을 탐독한 유진이 심혈을 기울인 걸작이라 할 수 있다. 주인공 니나는 유진의 여성관이 투영되고 있어서 관심을 끌고 있었지만 내용이 부도덕하다는 이유로 보스턴에서는 공연 금지 처분을 받는다.

2월 10일 칼로타와 함께 유럽으로 떠났다. 이후 4년여 동안 외국에 머물면서 1931년 5월까지 귀국하지 않는다. 이들은 런던과 파리를 거쳐 3월 프랑스 서부 투렌 지방 루아르 강변에 자리잡은 '르 플레시스'에 자리를 잡고 거주한다. 애그니스와 친구들에게는 거처를 비밀로 해둔다. 〈다이나모(Dynamo)〉를 쓰기 시작한다. 4월 9일 패서디나 커뮤니티 플레이하우스에서 〈나사로 웃었다〉가 28회 공연된다. 〈이상한 막간극〉으로 세 번째 퓰리처상을 수상한다. 애그니스의 이혼 청구 조건에 분노한다. 특히 애그니스의 신문 인터뷰에 대해서 불쾌하게 생각한다. 8월에 〈다이나모〉를 끝내고 원고를 파리에 머물고 있는 삭스 코민스에게 발송해서 타자를 치도록 한다.

10월 5일 칼로타와 함께 중국 여행을 떠난다. 사이공에서 잠시 감기에 걸려 고생하다가 11월 9일 중국 상하이에 도착했다. 과음으로 병원으로 이송되어 칼로타와 잠시 헤어지게 되었다. 유진은 12월 12일 신문 기자를 피하기 위해 가명으로 마닐라로 출발했다. 싱가포르로 향하는 선상에서도 유진은 만취 상태였다.

| 1929 | 1월 1일, 칼로타가 실론섬 콜롬보에 유진을 남겨놓고 혼자 떠난다. 1월 15일, 이집트 포트사이드에서 재회한다. 1월 말, 프랑스 리비에라 몬테카를로 근처 카프다일(Cap d'Ail)에서 별장을 임대한다. 〈그것은 미친 짓이 아니었다(It Cannot Be Mad)〉 시놉시스 집필. 2월 11일 시어터 길드가 제작한 〈다이나모〉가 뉴욕 마틴 베크 극장에서 공연되었지만 극평가의 혹평을 받았고, 길드 청약자들의 후원으로 그나마 50회 공연을 지속할 수 있었다. 유진은 자신이 없는 기간에 공연된 것을 유감으로 여기면서 대폭적인 수정작업을 시작했다. |

이 작품은 현대 기계문명과 기성 종교와의 대결을 그린 우의극(愚意劇)인데 유진은 신이 사라진 후 그를 대신할 대상을 찾지 못해 방황하는 '현대의 병 (ills of the time)'을 파헤치는 일에 중점을 두었다. 현대의 종교 문제를 다룬 작품으로 〈끝없는 세월(Days Without Ends)〉이 있는데 이 작품은 1933년 12월 27일 보스턴에서 초연되었을 때 57회 공연을 기록했다. 유진은 이 작품을 일곱 번이나 고쳐 쓰면서 고심하고, 신경쇠약과 소화불량에 시달렸다. 〈상복이 어울리는 엘렉트라(Mourning Becomes Electra)〉 시놉시스 작업을 시작했다. 글래디스 루이스로부터 〈이상한 막간극〉이 자신의 소설『팔라스 아테네의 신전(Temple of Pallas-Athene)』를 표절했다고 125만 달러의 손해배상 청구 소송을 당한다.

프랑스 투렌 지방 생탕투안 두 로셰(St.Antoine-du-Rocher) 소재 샤토 드 플레시스(Chateau de Plesis)를 임대해서 입주한다.

애그니스와의 이혼 소송이 7월 2일 타결된다. 애그니스에게 스피트헤드가 주어지고, 유진의 수입에 따라 연간 6천 달러에서 1만 달러의 생활비를 지급하게 된다. 7월 22일 파리에서 칼로타와 결혼한다. 8월 초 〈상복이 어울리는 엘렉트라〉 시놉시스가 완성된다. 가을에 유진 주니어가 방문한다. 부가티 (Bugatti) 스포츠카를 구입, 이 차를 타고 고속 운전을 즐긴다.

1930 2월 말, 〈상복이 어울리는 엘렉트라〉 초고를 완성한다. 파리와 프랑스 여러 곳을 여행하고 돌아와서 3월 말 이 작품의 원고의 수정작업을 시작한다. 〈안나 크리스티〉 영화가 그레타 가르보(Greta Garbo) 주연, 클라렌스 브라운 (Clarence Brown) 감독 작품으로 완성되어 개봉되어 대성공을 거둔다. 가르보가 최초로 음성을 녹음한 영화로서 큰 화제를 불러일으켰다. 이 영화는 1923년 블랑시 스위트 주연의 무성영화로 제작된 적이 있다. 5월. 러시아 카메르니(Kamerny) 실험극단이 공연한 〈모든 신의 아이들은 날개가 있다〉와 〈느릅나무 밑의 욕망〉을 관극한다. 이 공연은 양식화된 무대장치에 음악과 춤이 도입된 이색적인 작품이었다. 이 극단의 창시자 알렉산더 타이로프(Aleksander Tairov)를 만나고 그에게 공연을 칭찬하는 편지를 보낸다. 9월, 〈상복이 어

울리는 엘렉트라〉 세 번째 수정을 끝낸다. 10월 네 번째 수정작업을 한다. 스페인과 모로코로 여행을 떠난 후, 11월에 돌아와서 〈상복이이 어울리는 엘렉트라〉 다섯 번째 수정작업을 한다.

1931 2월, 다섯 번째 수정작업이 끝난다. 3월 여섯 번째 수정작업을 카나리아섬 라스팔마스에서 끝내고, 타자로 인쇄된 원고를 4월 7일 파리에서 시어터 길드로 발송한다. 표절 시비 재판은 유진이 승소했다. 그 결과 〈이상한 막간극〉의 영화화 판권 판매로 3만 7,500달러 수입을 얻었다. 이 영화는 1932년 개봉되었는데, 여주인공은 노마 셰러(Norma Shearer), 남주인공은 클라크 게이블(Clark Gable)이었으며 로버트 레너드(Robert Z. Leonard) 감독 작품이었다. 5월 17일 〈상복이 어울리는 엘렉트라〉 공연을 준비하기 위해 칼로타와 함께 귀국한다. 5월 19일 칼로타의 전남편 랠프 바턴(Ralph Barton)이 '칼로타를 사랑한다'는 유서를 남기고 자살한다. 유진은 이 사건의 여파로 곤혹을 치렀다. 6월, 롱아일랜드 노스포트에 집을 빌려서 입주한다. 유진 주니어가 예일대학교 고전학 부문에서 장학금을 받은 데 크게 기뻐하며 자랑스럽게 생각한다. 8월에 셰인이 2주간 방문한다. 그는 뉴저지 로런스빌 학교에 입학했다.

호레이스 출판사(Horace Liveright Inc.)의 편집자가 된 삭스 코민스와 함께 〈상복이 어울리는 엘렉트라〉 간행본 교정을 본다. 9월, 파크애비뉴 1095번지 아파트에 기거하면서 〈상복이 어울리는 엘렉트라〉 연습을 참관한다. 10월 26일 〈상복이 어울리는 엘렉트라〉가 초연된다. 이 공연은 압도적인 비평적 갈채를 받으면서 150회 공연 기록을 세웠다. 유진은 기쁨에 넘쳤다. 11월, 유진은 칼로타와 함께 조지아주 시아일랜드(Sea Island)로 간다.『상복이 어울리는 엘렉트라』책이 뜻밖에도 6만 부가 판매되고, 은행에서 1만 5천 달러의 융자를 얻게 되자 그곳에 새 집을 짓기로 결심한다. 그 집의 이름을 '카사 제노타(Casa Genotta)'라고 짓는다. 유진과 칼로타의 이름을 합쳐 '두 사람의 성'이라고 호칭한 것이다. 유진은 이곳에서 웅대한 작품 구상을 하게 된다. 12월 뉴욕으로 돌아와서 멕시코 예술가 코바루비아스(Miguel Covarrubias)를 만난다.

1932	1월, 칼로타의 모친 넬리 다싱(Neliie Thrasing)과 칼로타 두 번째 남편과의 소

1932 1월, 칼로타의 모친 넬리 다싱(Neliie Thrasing)과 칼로타 두 번째 남편과의 소생인 열네 살 딸 신시아 채프먼(Cynthia Chapman)을 만난다. 딸 우나와 셰인도 만난다. 2월, 〈끝없는 세월〉을 쓴다. 작품 창작이 난항을 거듭한다. 조지 네이선과 여배우 릴리안 기시, 삭스와 도러시 코민스, 그리고 부유한 은행가로서 칼로타에게 해마다 1만 4천 달러씩 보내주는 전 애인 제임스 스파이어 등을 만난다. 오닐은 스파이어와 칼로타와의 관계를 모르고 있었다. 캘리포니아 출신의 인척인 줄만 알고 있었다. 놀라운 일은 독일 극작가 하우프트만을 만난 일이다. 5월 시아일랜드로 가서 건축이 끝날 때까지 별장에서 지낸다. 방이 20개인 저택 건축비는 토지를 포함해서 10만 달러였다. 6월 말에 건축이 완료된다. 유진은 수영과 낚시를 즐겼다. 네이선이 편집하는 잡지 『아메리칸 스펙테이터(The American Spectator)』의 공동 편집인이 된다. 유지은 이 잡지에 「가면에 관한 메모(Memoranda on Masks)」, 「극작가의 노트(A Dramatist's Notebook)」 등의 에세이를 발표한다.

이 당시 뜻밖에도 새로운 작품 구상을 하게 된다. 그것이 〈아, 광야여!(Ah, Wilderness!)〉였다. 이듬해 이 원고를 본 비평가 조지 네이선은 격찬했다. 시어터 길드가 1933~34 시즌에 이 작품을 무대에 올렸더니 놀랍게도 289회의 성공적인 장기 공연을 수립했다. 〈끝없는 세월〉 세 번째 수정을 연말에 끝낸다. 이 작품은 네덜란드, 스웨덴, 아일랜드에서는 성공을 거두었는데 미국 내에서 성과가 좋지 않아서 유진을 크게 실망시켰다. 그 원인은 유진의 쇠퇴해 가는 건강 때문이었다. 특히 정신적으로 혼란이었다. 의사는 장기간의 휴양을 권했다. 이 작품을 계기로 유진의 평가는 하락해서 자신은 극장 근처에 가기도 싫어했다. 사람 만나기를 꺼려하고, 고독 속에 칩거하는 일이 잦아졌다. 그러나 창작 의욕은 여전히 왕성했다. 그는 웅대한 구상을 시작했다.

1933 1월, 〈베시 보언의 인생(The Life of Bessie Bowen)〉에 손을 댄다. 이 작품은 그전에 〈그것은 미친 짓이 아니었다〉라는 제목으로 쓴 것이었다. 3월 말, 〈끝없는 세월〉 다섯 번째 수정작업을 끝낸다. 〈황제 존스〉의 영화화 판권 수입 3만 달러는 막대한 가계 지출을 완화시켜주었다. 유진은 테리 칼린 등 가난한

친구들의 생계도 보살펴주고 있었다. 랜덤하우스(Random House) 출판사에 삭스 코민스를 편집인으로 취직시킨다. 랜덤하우스와의 계약 조건은 로열티 20%와 선금 1만 달러였다. 6월에 〈아, 광야여!〉를 수정하고, 〈끝없는 세월〉 여섯 번째 수정작업을 시작한다. 8월, 애디론댁 산맥(Adirondack Mountains) 빅울프 호수(Big Wolf Lake)에서 휴가를 즐긴다. 이후 〈아, 광야여!〉 연습을 참관한다. 시어터 길드의 홍보 담당 러셀 크라우스(Russel Crouse)와 친하게 지낸다. 공연 후 10월 중순, 시아일랜드로 가서 〈끝없는 세월〉을 계속 다듬는다. 칼로타가 선물한 피아노 '로지(Rosie)'를 즐긴다. 〈아, 광야여!〉 영화화 판권료 3만 7,500달러를 수령한다. 이 영화는 라이오넬 베리모어(Lionel Barry-more), 미키 루니(Mickey Rooney) 등 명배우들이 출연해서 1935년 개봉되었으며, 뮤지컬로 개작되어 1948년 〈여름 휴가(Summer Holiday)〉라는 제목으로 공연되었다. 11월 리허설 때문에 뉴욕으로 간다.

1934 〈끝없는 세월〉이 1월 8일 개막되어 혹평 속에 57회 공연으로 막을 내린다. 유진은 평론가들의 부당한 편견에 대해서 격분한다. 1월 말, 시아일랜드로 돌아간다. 병약한 몸 때문에 고통을 겪는다. 인슐린 주사로 체력을 보강하고 카약을 구입해서 체력을 강화한다. 8월 초, 빅울프 호수로 가서 9월 말까지 머문다. 10월에 아일랜드 극작가 션 오케이시(Sean O'Casey)를 뉴욕에서 만난다. 가을에는 시아일랜드에 머물면서 여러 편의 작품에 관한 노트를 작성하고, 줄거리 메모를 한다. 12월에 셰인이 찾아온다. 그는 로런스빌 학교를 성적 미달로 떠난 후 플로리다 군사학교에 입학해서 재학 중이었다. 유진은 아들 때문에 걱정이 많았다.

1935 1월, 연작 사이클 작품을 시작한다. 19세기 초부터 이어지는 아일랜드계 이민 멜로디(Melody) 가문과 뉴잉글랜드 고가(古家) 하퍼드(Harford) 가족 두 집안의 1828년부터 1932년에 걸친 이야기에 〈소유자의 상실 이야기(A Tale of Possessors' Self-Dispossessed)〉라는 제목을 붙인 대장편이었다. "온 세상을 얻어도 영혼을 잃으면……"이라는 성경 말씀에 토대를 둔 것으로서 당초 다섯 편을 구상했는데 1935년 봄 두 편이 추가되었다. 첫 두 작품 〈시인 기질(A

Touch of the Poet)〉과 〈보다 더 장엄한 저택(More Stately Mansions)〉에 관한 시놉시스를 작성했는데 완성된 작품은 이 두 편이었다. 나머지 작품의 초고나 노트는 모두 파기되었다. 파기를 면한 〈보다 더 장엄한 저택〉은 초고의 길이가 9시간이었다.

　　1월 6일 베이커 교수가 사망한다. 유진은 조전(弔電)을 보내고, 『뉴욕 타임스』에 젊은 시절 자신의 작품을 이해하고 격려해준 은사에 대한 감사와 회상의 글을 기고한다. 2월부터 4월 사이에 미국 극작가 셔우드 앤더슨(Sherwood Anderson)과 예일대학교 대학원 고전학 전공 학생이 된 유진 주니어가 방문한다. 유계적 병과 우울증에 시달리는 가운데서도 유진은 여름과 가을에 걸쳐 창작노트와 작품 줄거리를 챙긴다. 11월, 〈시인 기질〉 집필을 시작한다. 12월에 서머싯 몸(William Somerset Maugham)이 유진을 방문한다.

1936　　2월, 뉴욕 방문 때 위염으로 입원한다. 시아일랜드로 돌아와서도 우울증, 신경쇠약, 위염 등으로 신체는 극도로 약화된다. 그런 과정에도 7부작 집필은 계속되었다. 유진은 시아일랜드의 무더운 여름날씨에 짜증이 났다. 10월 진료차 뉴욕으로 가서 휴식을 취한다. 11월 워싱턴대학교 교수이며 오닐 연구로 이름난 소퍼스 윈서(Sophus Keith Winther)의 초청으로 시애틀을 방문한다. 유진으로서는 시원한 기후와 쾌적한 자연 속에서의 전지 요양이었다. 푸제 사운드(Puget Sound)를 내려다보는 웨스트 루피너(West Ruffiner Street) 가 4701번지에 주거를 정한다. 11월 12일 이곳에서 유진은 노벨 문학상 수상 소식을 듣는다. 스트린드베리의 영향을 언급하는 수락 서한을 발송한다. 12월 10일 시상식에는 참석하지 못했다. 노벨상 시상은 스웨덴 총영사가 병원에서 수여했는데 유진의 몸이 쇠약해서 5분 만에 끝났다고 한다. 12월 칼로타와 함께 샌프란시스코로 이사 간다. 12월 26일, 복부 고통과 전립선 질환으로 오클랜드의 메리트 병원(Merritt Hospital)에 입원한다. 12월 29일 맹장 수술을 받는다. 2개월 동안 입원 생활을 했다.

1937　　1월 중순, 병으로 죽을 고비를 넘긴다. '카사 제노타' 저택이 7만 5천 달러에 매도된다. 3월 초, 퇴원하지만, 전립선과 위장염은 계속된다. 4월, 샌프란시

스코 호텔을 떠나 버클리의 아발론 가(Avalon Avenue in Berkeley) 2909번지에 집을 마련한다. 캘리포니아주 댄빌 근교 '라스 트램퍼스 언덕(Las Trampas Hills)'에 160에이커의 땅을 매입한다. 6월, 그곳에 집을 짓기 시작한다. 건강이 악화되었지만 작품 창작은 계속되었다. 11월, 팔 신경통이 악화된다. 연말에 새 집 '타오하우스(Tao House)'가 준공되어 입주한다. 유진은 이 집이 마음에 들었다. 이곳에서 병고와 싸우면서 만년의 걸작 〈얼음장수 오다(The Ice-man Cometh)〉와 〈밤으로의 긴 여로(Long Day's Journey Into Night)〉를 집필했다. 참담한 세계의 상황, 물질문명에 찌든 미국의 병, 작가의 인생이 남긴 깊은 번뇌로 마음은 그지없이 어두웠지만, 새 집에 꾸민 중국풍 정원과 서재 2층에서 바라다보이는 자연의 풍취는 너무나 기운차고, 밝고, 아름다웠다. 그는 매일 긴 산책을 하며 깊은 사색에 파묻혀 작품에 몰두하고 있었다.

1938 3월 말까지 신경통으로 집필을 중단한다. 4월에 〈보다 장엄한 저택〉의 원고를 쓰기 시작한다. 콜로라도 목장에 있는 학교에 재학 중인 셰인이 아버지를 만나러 온다. 셰인의 문제는 갈수록 힘들어진다. 9월에 원고 작성 완료. 개작 시작. 셰인이 로런스빌 학교로 돌아가자 유진은 심히 걱정이 된다. 셰인의 교육에 대해서 속수무책 상태였다.

1939 1월, 〈보다 더 장엄한 저택〉 두 번째 수정 원고를 완성한다. 〈시인 기질(A Touch of the Poet)〉을 다시 쓰기 시작한다. 신경통, 우울증, 저혈압, 칼로타 수술 걱정 등으로 고통을 겪는다. 5월 중순 〈시인 기질〉 세 번째 수정을 마친다. 6월 5일, 사이클극 집필을 중단하고, 다른 작품에 착수한다. 6월 6일 노트를 읽으면서 두 개의 자전적인 아이디어를 선택한다. 6월 말, 첫 작품 〈얼음장수 오다〉의 줄거리를 완성한다. 7월 초 〈밤으로의 긴 여로〉를 시작한다. 유진 주니어는 33세에 예일대학교 그리스 연극의 조교수가 되어 고전학 강의를 맡게 된다. 7월, 유진 주니어가 방문한다. 8월에는 우나가 방문한다. 제2차 세계대전 발발. 일기에 썼다. "스펭글러(Spengler, 서구문명의 몰락을 경고한 학자)는 옳았다." 10월 중순 〈얼음장수 오다〉 초고를 완성한다. 어린 시절부터 있었던 약간의 손떨림이 심해진다. 12월 중순 〈얼음장수 오다〉 세 번째 수정 원

고 완성. 유진은 이제 이 작품이 완성되었다고 생각했다.

1940 육체적으로 기진맥진한 유진은 사이클극 집필이 사실상 불가능함을 느낀다. 2월 존 포드(John Ford) 감독과 시나리오 작가 더들리 니콜스(Dudley Nichols) 를 만나 〈머나먼 귀향〉 영화화 문제를 토의한다. 7월에 영화를 보고 극찬했 다. 3월 말, 〈밤으로의 긴 여로〉 집필을 시작한다. 건강 악화로 글 쓰기를 서 서히 진행한다. 독일군이 프랑스를 점령한 사실을 알고 전쟁 공포에 시달린 다. 5월 10일 뉴스 청취를 중단하고 글쓰기도 단념했지만, 6월 26일 〈밤으로 의 긴 여로〉 집필을 계속한다. 9월 말 초고를 완성하고, 10월 말 사이클 집필 을 시작하기 전, 두 번째 원고를 작성한다. 애견 블레미(Blemie)가 12월 17일 죽는다. 유진과 칼로타는 깊은 슬픔에 빠졌다.

1941 전립선, 위장염, 기관지염으로 병상에 눕다. 3월, 〈밤으로의 긴 여로〉 집필. 〈휴이(Hughie)〉 초고 작성. 4월, 손떨림으로 연필로 집필하기 어려워진다. 손 떨림은 파킨슨병으로 진단된다. 사이클극 완성이 어려울 것이라고 생각한다. 7월, 우나 방문. 유진 주니어는 9월 〈밤으로의 긴 여로〉와 〈얼음장수 오다〉 원고를 읽고 깊은 감동을 받는다. 유진은 그의 소감에 기뻐한다. 10월 말, 〈잘 못 태어난 아이를 위한 달(A Moon for the Misbegotten)〉 노트를 작성한다.

1942 1월, 〈잘못 태어난 아이를 위한 달〉 초고를 완성한다. 건강 때문에 단속적으 로 〈시인 기질〉 〈휴이〉 등 여타 원고 작업을 한다. 칼로타는 척주가 심하게 나빠졌다. 4월에 우나가 뉴욕 연예계에 들락거린다는 소식을 듣고 못마땅하 게 생각한다. 유진 주니어가 교수직을 떠나 군에 복무하려다가 실패하고 방 송 일을 하면서 폭음을 일삼는다. 유진은 원고, 타자본, 그리고 그 밖에 자료 를 프린스턴대학과 예일대학교 도서관에 보존차 발송한다. 6월에 〈휴이〉 교 정을 완료한다. 파킨슨병 때문에 복용한 약물중독으로 고통을 받는다. 11월 중순, 〈시인 기질〉 수정작업을 끝낸다. 우나가 영화 출연을 희망하자 딸의 방 문을 거절하며 단교를 선언한다. 주택 관리인들의 잇단 군복무, 휘발유 배급 제, 유진의 운전 불능 등이 이들 부부를 타오하우스에 고립시킨다.

1943	1월, 〈잘못 태어난 아이를 위한 달〉 두 번째 원고를 끝내고, 떨림이 날로 악화되는 상황에서도 매일 세 시간씩 꼬박꼬박 집필해서 5월에 작품을 완성한다. 더 이상 쓸 수 없다고 판단해서 사이클극의 노트를 소각한다. 연필로 쓸 수도 없고, 타자기와 구술로도 불가능해졌기 때문이다. 6월 16일, 우나는 찰리 채플린(Charlie Chaplin)과 결혼한 다음 유진과 화해를 시도한다. 그러나 유진은 응하지 않았다. 편지 응답도 하지 않고 우나가 앞으로 낳게 되는 다섯 아이들과의 면담도 마다했다. 〈털북숭이 원숭이〉 영화 판권 수입(3만 달러)이 경제적 어려움을 완화시켜주었다. 앨프리드 샌텔(Alfred Santell)이 감독하고, 여배우 수전 헤이워드(Susan Heyward)가 출연한 이 영화는 1944년 개봉되었다. 셰인이 북태평양 전투로 정신질환을 일으켜 입원한다.

1944	2월, 타오하우스 매도. 샌프란시스코 헌팅턴 호텔(Hintington Hotel)로 이주. 두 개의 미완성 사이클극을 소각한다. 칼로타 중병. 친구이며 변호사인 해리 와인버거의 사망 소식에 비탄에 빠짐. 칼로타의 학교 친구 콜드웰(Myrtel Caldwell)의 딸 제인 콜드웰(Jane Caldwell)을 타자수로 채용한다. 〈잘못 태어난 아이를 위한 달〉과 〈시인 기질〉 수정한다. 작품 공연을 상의하기 위해 로런스 랭그너를 여름에 만난다. 전후의 낙관주의가 퇴조할 때 〈얼음장수 오다〉를 공연했으면 좋겠다는 의견을 그에게 전달한다. 손떨림이 전신의 떨림으로 파급된다.

1945	제인 콜드웰과의 새롱거림으로 칼로타의 격한 비난을 받게 되고 이 때문에 상호 비난의 언쟁이 벌어진다. 10월 칼로타와 뉴욕으로 가서 바클리 호텔(Hotel Barclay)에 거처를 정한다. 네이선, 새 변호사 애런버그(Winfield Aronberg)와 함께 재즈 클럽에 가서 즐긴다. 애런버그는 방송 일을 하면서 생활이 문란해진 유진 주니어와, 술주정뱅이가 되어 직업을 전전하면서 자살을 두 번이나 기도한 셰인의 문제들을 처리하고 있다. 11월 19일, 셰인과 아내 캐서린(Catherine Givens) 사이에 손자가 탄생한다. 유진이 보지도 못한 그 손자는 이듬해(1946) 2월 유아 침상에서 사망했다. 11월 29일, 〈밤으로의 긴 여로〉의 밀봉된 원고가 랜덤하우스 출판사 금고 속에 보관된다. 유진 오닐 사망 후 25

년에 개봉하라는 지시문을 부착한다. 그 이전에는 절대로 공연되어서는 안 된다고 했다. 그러나 그의 문서 집행인인 칼로타는 1956년 이 작품을 세상에 공개했다. 이 작품은 퓰리처상을 수상했다.

1946 아들의 죽음에 상심하는 셰인 부부를 만나고 요양을 위해 버뮤다로 보내 스 피트헤드에 머물도록 한다. 봄에 뉴욕 이스트 84번로의 방 여섯 개 아파트로 이사 간 후, 유진과 칼로타의 관계는 긴장이 풀린다. 〈상복이 어울리는 엘렉 트라〉 영화 각색 때문에 더들리 니콜스 감독을 만난다. 이듬해, 이 영화는 개 봉되었다. 시어터 길드가 제작하는 〈얼음장수 오다〉의 무대 디자인과 배역 결정을 심사숙고한다. 9월 초 시작된 연습을 참관한다.

1947 10월 9일 〈얼음장수 오다〉가 개막되었는데 평가는 찬반 양론으로 엇갈리면 서 136회 공연을 기록한다. 시어터 길드가 무대에 올린 〈잘못 태어난 아이를 위한 달〉 연습을 참관한다. 유진은 지방 공연 일정에 불만이었다. 2월 20일, 오하이오주 콜럼버스시 초연을 시작으로 피츠버그, 디트로이트로 돌다가 세 인트루이스에서 3월 29일 폐막할 예정이었다. 유진은 〈시인 기질〉 공연 일정 을 늦출 것을 요청한다. 애그니스와 연 생활비 지불 액수를 1만 7천 탈러로 타협한다. 가을에 접어들면서 칼로타와의 사이가 점차 악화된다.

1948 1월 18일, 부부 싸움 끝에 칼로타가 집을 나간다. 1월 27일, 술을 마시고 비 틀거리다가 왼쪽 팔이 골절된다. 입원 중 칼로타 곁을 떠날 생각을 한다. 친 구에게 칼로타와 제임스 스파이어와의 관계를 알게 되었다고 말한다. 그러나 3월, 칼로타와 화해한다. 4월, 칼로타와 함께 보스턴으로 가서 마블헤드 네크 (Marblehead Neck) 근처 '포인트 오락스 레인(Point O'Rocks Lane)'이라는, 바 닷가 벼랑에 우뚝 서 있는 별장을 구입한다. 구입과 수리에 8만 5천 달러가 들었다. 이 돈의 반은 칼로타 주머니에서 나왔다. 8월 10일, 셰인이 아편 소 지죄로 체포된다. 유진은 보석금 500달러를 거절하고 그와의 관계를 끊는다. 셰인은 4개월 동안 요양소에 갇혀 있었는데, 풀려난 후에도 아편중독은 여전 했다.

다리떨림이 시작된다. 보행이 불편했다. 그러나 손떨림은 완화되고 있었다. 유진은 집필 가능성에 희망을 건다. 가을에 새 집으로 간다.

1949 손떨림으로 글 쓰기는 불가능해졌다. 서재 책상에는 원고지가 놓여 있어 집필 준비는 완벽했다. 재즈와 블루스 음악을 들으면서 간혹 보스턴으로 나들이한다.

1950 유진 주니어는 폭음 때문에 방송 일을 못하게 된다. 9월 25일, 뉴욕주 우드스탁(Woodstock)에서 그는 자살한다.

1951 2월 5일 밤, 지팡이도 들지 않고 집을 나간다. 칼로타와 심하게 싸운 후였다. 정원 바깥은 눈과 얼음 바위였다. 무릎쪽 오른쪽 다리가 부러졌다. 한 시간 이상이나 바깥에 쓰러진 채 누워 있었다. 의사가 와서 그를 세일럼 병원(Salem Hospital)으로 급히 옮긴다. 나중에 유진은 칼로타가 자신을 구하는 일을 거절했다고 친구들에게 말했다. 칼로타 이야기는 다르다. 칼로타도 당시 약물에 취해 있어서 기억이 몽롱했다. 2월 6일 칼로타도 신병으로 입원해서 3월 29일 퇴원했다. 유진 친구들, 코민스, 애런버그, 랭그너 등은 유진에게 칼로타와의 항구적인 별거를 권한다. 칼로타는 정신 이상이라는 탄원서 서명 운동이 벌어진다. 3월 31일 뉴욕 닥터스 호스피털(Doctor's Hospital)에 입원한다. 체중이 45킬로그램 이하로 줄었다. 간혹 환각을 보았다. 4월 초, 폐렴에 걸린다. 삭스 코민스 부부가 유진을 데려가 모시고 살겠다고 했으나 사절한다. 4월 23일 칼로타에 관한 탄원서를 폐기하고, 5월 17일 칼로타와 재결합해서 보스턴 셰라턴 호텔(Sheraton Hotel) 401호에 주거를 정한다. 마블헤드 저택은 매도된다. 예일대학교에 방대한 양의 자료와 문건을 기증한다. 그 속에는 〈보다 더 장엄한 저택〉 원고도 포함되어 있었다. 칼로타와 좋은 관계를 맺고 있는 유진의 유일한 친구 러셀 크라우스가 유진을 방문한다. 유진은 소설을 읽고, 야구 경기를 라디오로 들으면서 많은 양의 진통제를 복용하고 있었다.

1952 유진의 간행물과 미간행물 전체 작품에 대한 집행인으로 칼로타를 선임했다.

미완성 사이클극 관련 원고와 자료는 모두 소각하기로 했다.『잘못 태어난 아이를 위한 달』은 랜덤하우스 출판사에서 간행되었는데 찬반 양론의 어설픈 평가로 판매가 저조했다.

1953 9월, 몸이 극도로 쇠약해져서 침대에 누워 있어야 했다. 11월 27일, 오후 4시 37분, 셰라턴 호텔에서 폐렴으로 사망한다. 12월 2일, 보스턴 포레스트힐 공동묘지(Forest Hills Cemetery in Boston)에 매장된다.

참고문헌

Alexander, Doris, *The Tempering of Eugene O'Neill*, New York: Harcourt, 1962.

　　오닐의 전기로서 제1회 퓰리처상 수상 시기까지 다루고 있다. 오닐 부모와 형제에 관해서 자세하게 기술하고 있으며, 그리니치빌리지와 프로빈스타운 시절을 면밀하게 조사해서 서술하고 있다. 특히 중요한 것은 이 시기에 그에게 영향을 준 인사들에 관한 연구이다. 애그니스 볼턴과의 생활, 그리고 초창기 작품에 대한 비평과 재정적 성공에 관한 서술도 흥미롭다. 오닐의 인생과 예술에 나타난 반항과 절망의 정신적 원천에 관한 심도 있는 분석은 놀랍다.

Atkinson, Brooks and Albert Hirschfeld, *The Lively Years*, New York: Association Press, 1973.

　　앨버트 허시필드가 그린 연극인 희화(戲畵)를 곁들인 앳킨슨의 단평집이다. 미국 브로드웨이 연극의 전성시대가 시작되는 1920년대에서 1973년까지 브로드웨이를 빛낸 명작 공연 82편을 담았는데, 독자는 역사의 화랑(畵廊)을 보는 느낌으로 이 책을 읽을 수 있다. 저자가 『뉴욕 타임스』에 쓴 원고에 가필하고, 87편의 희곡 작품을 정독한 후에 완성했기 때문에 빈 틈없이 꼼꼼하게 정리되어 있다. 두 저자는 1947년 『브로드웨이 수첩(Broadway Scrapbook)』을 낸 적이 있다. 이 책은 그 후속타이다. 1920년은 유진 오닐의 〈수평선 너머로〉가 제1회 퓰리처상을 수상한 해이다. 오닐 작품으로는 〈안나 크리스티〉 〈털복숭이 원숭이〉 〈느릅나무 밑의 욕망〉 〈이상한 막간극〉 〈얼음장수 오다〉가 수록되어 있다. 『뉴욕 타임스』의 극평가로서 1925년부터 1960년까지 35년간 연극평론에 일생을 바친 브룩스는 1984년 1월 13일 89세로 앨라배마 한츠뷰 병원에서 사망했다. 그는 하버드대학교 출신으로 조지 피어스 베이커의 '워크숍 47'에 참석했다. 1926년 스타크 영(Stark Young)에 이어 『뉴욕 타임스』 극평가로 활약했다. 그는 『Brief Chronicles』(1966) 『Broadway』(1970) 등의 저서를 남겼다. 그의 극평은 날카로운 판단력과 유려한 필치로 무대의 진실을 공평하게 일반 관중들에게 전하면서 브로드웨이가 미국 내뿐만 아니라 세계 연극의 중심이 되는 데 큰 공을 세웠다.

Atkinson, Brooks and Albert Hirschfeld, *The Lively Years*, New York: Associatio

—————————————, *Broadway*, New York: Macmillan. 1974.

Banham, Martin, ed., *The Cambridge Guide to Theatre*, Cambridge: Cambridge University Press, 1992.

Barlow, Judith E. *Final Acts: The Creation of Three Late O'Neill Plays*, Athens: The University of Georgia Press. 1985.
〈얼음장수 오다〉〈밤으로의 긴 여로〉〈잘못 태어난 아이를 위한 달〉의 창작노트에서 작품 완성까지의 과정을 추적하면서 작품의 의미와 형식을 집중적으로 분석하고 있다.

Bentley, Eric, *In Search of Theater*, New York: Knop, 1953; Vintage, 1954.

—————————, *The Playwright as Thinker*, New York: Reynal & Hitchcock, 1946; Harcourt: Brace, 1949; London: R. Hale, 1949, 1955.

Bergman, Ingrid and Alan Burgess, *My Story*, Glasgow: Michael Joseph Ltd. 1980.

Berlin, Normand, *Eugene O'Neill*, London: Macmillan, 1982.

—————————, *O'Neill's Shakespeare*, Ann Arbor: The University of Michigan Press, 1993.
오닐과 셰익스피어는 서로 밀접한 관계가 있다는 주장을 하면서 바다, 인종, 가족, 희극, 역사, 희비극 등 주제의 연관성을 규명하고 있다.

Bigsby, C.W.E., A Critical Introduction to Twentieth-century Drama, Cambridge: Cambridge University Press, 1982.
프로빈스타운과 극작가 유진 오닐의 생애를 상술하고 있다.

Bogard, Travis, *Contour in Time: The Plays of Eugene O'Neill*, New York: Oxford UP, 1972.
셰퍼의 전기 이후 주목해야 하는 연구 업적. 오닐 작품의 전기적 요소를 주로 다루고 있음. 〈밤으로의 긴 여로〉는 이런 주제적 측면에서 분석되고 있다.

————————— and Jackson R. Bryer, eds., *Selected Letters of Eugene O'Neill*, New Haven: Yale UP, 1988.

—————————, *From the Silence of Tao House*, Danville: The Eugene O'Neill Foundation, 1993.

─────────, *The Unknown O'Neill: Unpublished or unfamiliar writings of Eugene O'Neill*, New Haven: Yale University Press. 1988.

Boulton, Agnes, *Part of a Long Story*, Garden City, New York: Doubleday, 1958.

이 책은 상하 두 권 중 상권에 해당되며, 오닐의 두 번째 부인 애그니스 볼턴이 회고하는 11년간의 결혼생활이 서술되고 있다. 저자가 1917년 29세의 유진 오닐을 만난 시점으로부터 시작하여 1919년 10월 첫아들 셰인의 탄생까지 연결된다. 두 젊은 남녀의 사랑과 결혼의 이야기가 낭만적으로 자세하게 전달되고 있다. 술과 예술, 그리고 보헤미안 생활에서 만난 친구들 얘기를 다루고 있지만 중요한 사실이나 날짜 등은 '잊었다'라는 말로 생략되어 있다. 오닐이 애그니스에게 자신의 자살 시도와 첫 결혼, 그리고 제이미, 오닐 주변 여인들에 관해서 솔직하게 털어놓은 내용은 연구 자료로서 주목할 가치가 있다. 특히, 오닐이 초기 무명 시절 그리니치빌리지와 프로빈스타운에서 극작가로 인정받기 위해 창작 생활에 집중하는 내용은 오닐 이해에 큰 도움이 된다.

Bower, Martha Gilman, ed., *Eugene O'Neill More Stately Mansions*, The Unexpurgated Edition, New York: Oxford University Press, 1988.

Brustein, Robert, *The Theater in Revolt*, Atlantic-Little, Brown, 1964.

오닐의 후기작들이 실존적 반항의 산물이라고 지적하면서 〈얼음장수 오다〉와 〈밤으로의 긴 여로〉를 집중적으로 분석하고 있다.

Brooks, Cleanth and Robert B. Heilman, *Understanding Drama: Twelve plays*, New York: Holt, 1948.

〈오레스테이아〉와 〈상복이 어울리는 엘렉트라〉의 비교 연구.

Bryerm Jackson R., *Checklist of Eugene O'Neill*, Columbus: Charles E. Merrill, 1971.

Cargill, Oscar, N. Bryllion Fagin and William J. Fisher, eds., *O'Neill and His Plays: Four Decades of Criticism*, New York: New York UP, 1961.

Carpenter, Frederic I., *Eugene O'Neill*, New York: Twayne, 1964.

오닐의 전기와 작품에 관한 탁월한 연구서.

Chaplin, Charles, *My Autography*, New York: Simon & Schuster, 1964.

Clark, Barrett H., *O'Neill: The Man and His Plays*, New York: Dover, 1947.

1926년 초판 이후 간행된 1947년판에는 〈잘못 태어난 아이를 위한 달〉에 관한 분석이 추가되었다. 이 책은 당시 오닐 연구 서적으로는 유일무이 최고 권위를 자랑했다.

Chothia, Jean, *Forging a language: A Study of The Plays of Eugene O'Neill*, Cambridge: Cambridge University Press, 1979.

Clurman, Harold, *Lies like truth*, New York: Macmillan, 1958.

──────, *All People are Famous*, New York: Harcourt and Brace Jovanovich, INC. 1974.

──────, *The Divine Pastime*, New York: Macmillan, 1974.

유진 오닐론, 〈밤으로의 긴 여로〉 작품론이 수록되어 있음.

Cole, Toby, ed., *Playwrights on Playwriting*, New York: Hill and Wang, 1961, 1982.

Commins, Dorothy, ed., *"Love and Admiration and Respect": The O'Neill-Commins Correspondence*, Durhan: Duke University Press. 1986.

오닐과 코민스의 교유는 1916년 시작되어 오닐 말년에 이른다. 1920년부터 1953년까지 계속된 편지는 이율배반적이며 복잡미묘한 오닐의 인생과 예술의 특성을 이해하는 데 도움을 준다. 트래비스 보가드가 해설을 쓰고, 편자인 코민스 부인 도러시 코민스가 서문을 썼다.

Coolidge, Olivia, *Eugene O'Neill*, New York: Charles Scribner's Sons, 1966.

Corrigan, Robert W., ed., *Theatre in The Twentieth Century*, New York: Grove, 1963.

Estrin, Mark W., ed., *Conversations with Eugene O'Neill*, Jackson and London: University Press of Mississippi, 1990.

Floyd, Virginia, ed., *Eugene O'Neil: A World View*, New York: Frederic Ungar Publishing Co., 1979.

──────, ed., *Eugene O'Neill at Work*, New York: Ungar, 1981.

──────, *The Plays of Eugene O'Neill: A New Assessment*, New York: Ungar, 1987.

서문이 놀랍다. 이 책의 제목대로 신선한 안목의 '새로운 평가(A New Assessment)'이다. 죽기 한 달 전 오닐이 암송했다는 시 「세월이 지난 후」(오스틴 돕슨의 시)는 감명 깊다. "치욕스럽고 탐욕스러운 동기가 아닌 오로지 예술을 믿는 마음으로 펜을 들었다"는 시구

는 바로 오닐에게 해당되는 구절이다. 저자 플로이드는 유진 오닐이 미국 최고의 극작가인 것을 믿고 있으며, 오닐은 미국 초기 개척 시대 선구자들이 지녔던 높은 이상을 현대 미국인들에게 깨우쳐주고자 노력했던 극작가라고 설명한다. 저자는 이 책의 내용을 네 시기로 나누고 그 시기마다 오닐의 생애, 활동, 작품, 자료를 제공하면서 그의 극이 지닌 사상을 극명하게 분석했다. 플로이드는 오닐 탄생 100년을 맞이해서 미국의 새로운 세대를 위해 이 책을 바친다고 인상 깊은 말을 서문에 썼다.

——————, ed., *Eugene O'Neill: The Unfinished Plays*, New York: A Frederick Ungar Book. 1988.

유진 오닐의 미완성 작품 〈말라테스타의 방문(The Visit of Malatesta)〉 〈마지막 정복(The Last Conquest)〉 〈블라인드 앨리 가이(Blind Alley Guy)〉에 관한 작가의 창작노트와 저자의 해설이 있는 책. 플로이드의 헌사가 감동을 준다. 그 헌사의 말은 다음과 같다. "For all those who suffer under a repressive regime, particularly in South Africa—and for the victims and survivors of the Holocaust—lest, as O'Neill warns, "men forget.""

Evans, Gareth LLoyd, *The Language of Modern Drama*, Totowa, N.J., 1977.

Egan, Leona Rust, *Provincetown As a Stage*, Orleans, Massachusetts: Parnassus Imprints, 1994.

Frenz, Horst and Susan Tuck, ed., *Eugene O'Neill's Critics: Voices from Abroad*, Carbondale and Edwardsville: Southern Illinois University Press, 1984.

Gascoigne, Bamber, *Twentieth Century Drama*, New York: Barnes & Noble, Inc., 1962.

Gassner, John, Dramatic Soundings, New York: Crown, 1968.

저자의 30년간 평론을 일부는 저자가, 그리고 나머지 부분은 저자 사후 글렌 론(Glenn Lone)이 서문을 쓰고 편집해서 엮은 책. 미국 현대 연극에 관한 글과 유진 오닐의 〈백만장자 마르코〉, 액터즈 스튜디오 공연 〈이상한 막간극〉 평문이 수록되어 있다.

Gelb, Arthur and Barbara, *O'Neill*, New York: Harper, 1962.

Gilman, Richard, *Common and Uncommon Masks: Writings on Theatre: 1961~1970*, New York: Random House. 1971

Griffin, Ernest G., ed., *Eugene O'Neill: A Collection of Criticism*, New York: McGraw-Hill, 1976.

Hayashi, Tetusmaro, ed., *Eugene O'Neill: Research Opportunities and Dissertation Abstracts*, London: McFarland & Co., 1983.

Hinden, Michael, *Long Day's Journey into Night: Native Eloquence*, Boston: Twayne Publishers, 1990.

Kauffmann, Stanley, *Persons of the Drama: Theater Criticism and Comment*, New York: Harper & Row, 1976.

Lau, D.C., *Tao Te Ching: Lao Tzu*, London: Penguin Books Ltd., 1963.

Lewis, Allan, *American Plays and Playwrights of the Contemporary Theatre*, New York: Crown Publishers, INC., 1970.

Liu, Haiping and Lowell Swortzell, ed., Eugene O'Neill in China: An International Centenary Celebration, New York: Greenwood Press, 1992.

　　이 책은 1988년 6월 6일 중국 난징에서 열린 유진 오닐 탄생 100주년 국제 학술회의 보고서이다. 개회 특별 연설은 버지니아 플로이드가 맡았으며, 중국 희곡학회 회장 차오위(曹禺), 미국 유진오닐학회 회장 프레더릭 윌킨스 두 사람이 축사를 했다. 회의는 다음의 주제로 논문이 발표되고 토론이 이어졌다. 제1부 : 유진 오닐의 철학적이며 종교적인 주제. 제2부 : 유진 오닐의 비교 연구. 제3부 : 극작가 유진 오닐. 제4부 : 유진 오닐과 연극 무대. 제5부 : 외국에서의 유진 오닐. 특별 주제 : 난징 오닐 연극제 토론.

Manheim, Michael, *Eugene O'Neill's New Language of Kinship*, Syracuse: Syracuse University Press, 1982.

─────────────, ed., *The Cambridge Companion to Eugene O'Neill*, Cambridge: The University Press, 1998.

Martine, James J., *Critical Essays on Eugene O'Neill*, Boston: G.K. Hall & Co., 1984.

MCdonough, Edwin J., Quintero directs O'Neill, New York: a cappella books, Chicago Review Press, 1991.

　　호세 킨테로의 오닐 작품 연출 과정. 킨테로와 유진 오닐의 관계 해명.

Miller, J. William, *Modern Playwrights at Work, Vol. 1*, New York: Samuel French, INC., 1968.

Miller, Jordan Y., *Eugene O'Neill and the American Critic*, Hameden: Archon, Second Edition, Revised, 1973.

Murphy, Brenda, *American Realism and American Drama: 1880~1940*, Cambridge: Cambridge University Press, 1987.

Nietzsche, Friedrich, *The Birth of Tragedy and The Case of Wagner*, Translated with Commentary by Walter Kaufmann, New York: Random House, 1967.

Orlandello, John, *O'Neill on Film*, London: Fairleigh Dickinson University Press, 1982.

Pfister, Joel, *Staging Depth*, Chapel Hill and London: The University of North Carolina, 1995.

Quintero, Jose, *If You Don't Dance They Beat You*, New York: St. Martin's Press, 1988.

Raleigh, John Henry, *The Plays of Eugene O'Neill*, Carbondale and Edwardsville: Southern Illinois University Press, 1965; London and Amsterdam: Arcturus Books Edition, 1966: USA: Feffer & Simons, INC., 1972.

　　존 롤리 교수는 매튜 아널드 연구 학자로서 캘리포니아주립대학교 버클리 캠퍼스 영문학 교수이다. 이 책에서 롤리 교수는 오닐의 최고 걸작은 〈얼음장수 오다〉와 〈밤으로의 긴 여로〉라고 단정한다. 롤리 교수는 이 두 작품을 주제, 심리, 역사, 도덕, 상징, 철학의 측면에서 심오하게 해명하고 있다.

Ranald, Margaret Loftus, *The Eugene O'Neill Companion*, Westport, London: Greenwood Press, 1984.

Robinson, James, *Eugene O'Neill and Oriental Thought: A Divided Vision*, Cabondale and Edwardsville: Southern Illinois University Press, 1982.

Rogoff, Gordon, *Theatre Is Not Safe: Theatre Criticism 1962~1986*, Evanston: Northwestern University Press, 1987.

Sheaffer, Louis, *O'Neill: Son and Playwright*, Boston: Little Brown, 1968.

──────────, *O'Neill: Son and Artist*, Boston: Little Brown, 1973.

　　오닐 전기 연구의 결정판. 저자의 16년간에 걸친 치밀하고도 광범위한 연구 결과로 얻은 노작이다. 자료, 문헌, 인터뷰, 편지 등 예일대학교 오닐기념관의 수장품을 참고로 해

서 오닐과 가족 간의 관계를 낱낱이 들춰냈다. 제목에 표시되고 있듯이 가족관계를 중시하는 '아들'이라는 단어의 사용에 주목하면 그의 입장을 알 수 있다.

Styan, J. L., *Modern Drama in Theory and Practice 3*, Cambridge: Cambridge University Press, 1981.

————, *Modern Drama in Theory and Practice 2*, Cambridge: Cambridge University Press. 1981.

Wainscott, Ronald H., *Staging O'Neill: The Experimental Years, 1920~1934*, New Haven, Yale University Press, 1988.

Waters, Joy Bluck, *Eugene O'Neill and Family: The Bermuda Interlude*, Bermuda: Granaway Books, 1992.

Wentworth, Harold and Flexner Stuart Berg, compiled & ed., *Dictionary of American Slang*, New York: Thomas Y. Crowell Co., 1975.

Wilson, Garff B., *Three Hundred Years of American Drama and Theatre*, Englewood: Prentice-Hall, INC., 1973.

Wilson, Robert N., *The Writer as Social Seer*, Chapel Hill: The Unviversity of North Carolina Press, 1979.

O'Neill, Eugene, *Long Days Journey Into Nights*, New Haven: Yale University Press, 1955, 1970.

————, *Complete Plays*, Three Volumes, 1913~1920, 1920~1931. 1932~1943, New York: Literary Classics of The United States, Inc., 1988.

김세근, 『가면으로부터의 해방 : 유진 오닐의 희곡 연구』, 반석출판사, 1995.

김진식, 『유진 오닐 평전』, 현대미학사, 1999.

————, 『오닐 희곡의 주제와 신화성』, 현대미학사, 2003.

김희수, 『Eugene O'Neill과 그의 후기극 연구』, 보이스사, 1988.

박이문, 『노장사상 : 철학적 해석』, 문학과지성사, 1980, 1989.

한국유진오닐학회, 『Eugene O'Neill Review』, Vol.1, 연이문화사, 1999.

————, 『Eugene O'Neill Review』, Vol.2, 레드컴, 2004.

찾아보기

찾아보기

유진 오닐:
빛과 사랑의 여로